FASHION
THE WHOLE STORY

責任編集
マーニー・フォッグ

はしがき
ヴァレリー・スティール

日本語版監修
伊豆原月絵

FASHION
世界服装全史

東京堂出版

日本語版監修者はしがき

伊豆原月絵（日本大学教授）

「衣服を着る」という行為は、身体を守ることに加え、さまざまな付加価値を伴ってきた。紀元前の古代エジプトでは、奴隷は衣服を身に着けることを許されず、腰衣の布襞が多い人ほど、位が高かったし、ローマでは、巻衣のトーガの布の量が多いほど権威が高いことを表した。17世紀の欧州では、男性の貴族の衣裳には、家の格や個人の地位によりレースやリボンの装飾の量が決められ、地位が高いほど、多く身に着けることを許された。

また、「美しさ」を求め、見たこともない生地や装飾品などを手にすることができるのは、地位や経済力のあるものの特権であった。その珍しい衣服や生地や素材（貴石・貝・鳥の羽根・毛皮など）は、往々にして西洋以外の地域、アジアやアフリカ・アメリカ大陸から運ばれてきた。このように「着る」という行為やファッションは、人と違う、新しい物を求める気持ちから世界のさまざまな国々に影響を与えてきたが、単なる物の交流だけではなく、そこには政治、経済、宗教などの要因が深く関係し、影響を与えてきた。

本書は、どこから読んでも面白い。いつ、どこで、誰が何をしたか、史実に基づき社会や経済を語り、その論旨の根拠を明らかにし、ファッション史を明解に読み解いた論文であり「読み物」でもある。ファッションに興味がある読者に、また、研究者にとって、この上なく貴重な資料の宝庫である。

本書の執筆陣は、現在活躍する一流の学者やファッションビジネス業界で活躍する人やエディターにより構成され、500ページ以上に亘り、古代エジプト、ギリシャ、ローマ、インド、ペルシャ、中国から、1900年代のパリやアメリカなど西洋諸国のファッションを網羅し、さらに1960年以降のストリートファッション、オートクチュールや最新のファッションビジネスの裏側事情や動向について、1,000枚のカラー刷りのビジュアル資料とそれぞれの項目に関連の年表も掲載していて、生産者や着る人の環境の問題、社会的、経済的な関係や世界の平和についても考える指針となる題材をも示している。

まさに、世界のファッションの歴史と今を語る、全てを知ることができる「百科事典」である。

本書を楽しんでお読みいただき、ファッションの歴史、人類の営みの歴史を知り、そこから「私たちのファッションのこれから」についても考えていただければ幸いである。

FASHION
The Whole Story

General Editor Marnie Fogg
Foreword by Valerie Steele

©2013 Quintessence Editions Ltd.
Japanese translation rights arranged with TranNet KK

目 次

日本語版はしがき　伊豆原月絵　　　　　　　　4

はしがき　ヴァレリー・スティール　　　　　　6

序章　　　　　　　　　　　　　　　　　　　　8

1 紀元前500-西暦1599年　　　　　　　　　16

2 1600-1799年　　　　　　　　　　　　　　72

3 1800-1899年　　　　　　　　　　　　　128

4 1900-1945年　　　　　　　　　　　　　202

5 1946-1989年　　　　　　　　　　　　　296

6 1990年-現在　　　　　　　　　　　　　464

用語集　　　　　　　　　　　　　　　　　554

執筆者一覧　　　　　　　　　　　　　　　558

引用出典　　　　　　　　　　　　　　　　560

索引　　　　　　　　　　　　　　　　　　562

写真提供　　　　　　　　　　　　　　　　574

はしがき

　ファッションの「すべて」を語ることは可能だろうか？　「ファッション」は実に複雑な概念だ。ありとあらゆるものにファッションがある。衣服のみならず、思想や人名にまである。実際、ファッションは一種の普遍的な仕組みで、現代の生活が持つ多くの面、ことに嗜好が関わる分野に当てはまるようである。たとえば、私たちは親や祖父母と同じ服を着ないのと同様に、彼らと同じ音楽も聴かない。

　英語のfashion（ファッション）が動詞でもあることを思い出すといいかもしれない。何かを「fashion（ファッション）する」とは、ある特定の方法で作ることを意味する。私たちは衣服の選択だけでなく、特定の髪型、表情や身振り、振る舞いを通じて、自分の外見をfashion（ファッション）する（＝作る）。もの、衣服などを作る方法の変化が、より広範な社会と経済の変化に関わるのは明らかである。だが、個人の選択をはじめとするその他の流動的な要因も、服作りの分野における進展に関係する。

　「ファッション」をより狭義に、移ろいゆく流行のなかで主流となる衣服のスタイル（つまり、ファッショナブルな服）と定義するにしても、すべてを語るのは不可能だろう。なぜなら、そのテーマがあまりに膨大な（そして常に増大し続ける）情報を含むからだ。そうした情報には新しいデザイナー、新しい傾向、新しいコレクション、新しい発想などが含まれる。そのうえ、学者たちの意見は、ファッションがいつ始まったかや、別の形での装いや装飾とどう区別するのかについてさえ、一致していない。

　ファッションの歴史は、（紀元前500年頃からの）古代ギリシアと古代ローマの服飾スタイルを概観することから始められがちだが、古代中国、エジプト、インドから始めてもよく、いずれも妥当なやり方であろう。世界のさまざまな地域で、人々はさまざまなスタイルの衣服と装身具を創り出し、その多くが長年にわたり定着してきた。14世紀のヨーロッパで資本主義が興ったことも一因となり、衣服の周期的な変化のパターンに注目が集まるようになった。これがファッションの「始まり」とされることが少なくない。ところが、近年、学者たちは、ファッションと呼べるものはヨーロッパ以外の多くの国々にも存在したと力説するようになっている。たとえば、早くも7世紀に、唐代の中国には手の込んだ絹織物の工場があり、その織物でさまざまな凝ったスタイルの服が作られていた。スタイルは時代によってかなり変化し、前の王朝とも、後の王朝とも、異なっていた。

　ファッションの主な特徴の1つは、時と共に変化することにある。だが、衣服がどんな速さ、周期性、規模で変化すれば、その現象を「ファッション」と呼ぶのかは、はっきりしない。おそらく18世紀になってようやく、周期的に変化する（「ファッショナブル」な）衣服のスタイルを取り入れることが一握りの上流階級の特権でなくなり、西欧の都市住民にも可能なことになった。やがて、ヨーロッパの資本主義、帝国主義、植民地主義の歴史によって、西洋のファッションは世界中に広まっていく。だが、スタイルは逆方向にも移動し、今日ではファッションシステムは世界的現象となっている。

　ファッションは生の多彩な側面に触れる。芸術、ビジネス、消費、テクノロ

ジー、身体、アイデンティティ、現代性、グローバリゼーション、社会の変化、政治、環境といったさまざまな側面をもつ。ファッションにとって美的な面はきわめて重要で、現代のファッションに関する文献の多くは、個々のファッションデザイナーに焦点を絞ってきた。ファッションが「芸術」とみなされるか否かにかかわらず、デザイナーたちはファッションを創り出す第一人者と見られるのが普通だ。だが、デザイナーは新たなスタイルを提案するにすぎない。流行らせるのも廃らせるのも、結局は消費者である。

　人が体に衣服をまとい、衣服が特定の文化的背景のなかで培われたそれぞれの嗜好を表現する故に、ファッションは個人のアイデンティティ感覚にとりわけ重要な役割を果たす。いわば、自分が誰なのか、あるいはどんな人になりたいかという感覚を他人に伝える「第二の肌（セカンドスキン）」なのである。

　ファッションは、何十億ドルもの経済規模を持ち、世界中で膨大な労働力を雇用するグローバル産業でもある。むしろ産業ネットワークと考えたほうがいいかもしれない。なぜなら、ファッションシステムには、多種多様なファッション、オートクチュールの正装用ドレスからブルージーンズまでの原料生産から製造、流通、マーケティングまで、あらゆる活動が含まれるからだ。さらに、ファッションは単にものとして存在するだけでなく、イメージと意味としても存在する。衣服を創作する人たちの他にも多くの人々（ファッション写真家、ジャーナリスト、さらに博物館のキュレーターまで）がイメージとアイディアを創り出して広め、特定の衣服の持つ意味を私たちに伝える。実際、ファッションシステムは服を売るのではなくライフスタイルや夢を売る、ともいわれる。

　ファッションはしばしば、軽薄で取るに足りず、まじめに取り組むに値しないテーマとして退けられてきた。それはとんでもなく的はずれな見方である。ファッションは無意味な変化の繰り返しであるどころか、現代の社会と文化の欠くべからざる重要な部分である。

博物館長、キュレーター、著述家
ヴァレリー・スティール

序章

Fashion（ファッション）という語は「作ること」を意味するラテン語、facito（ファキト）に由来するが、今ではある一連の価値観を表すようになっている。その価値観には、調和と社会的つながり、反抗と奇矯、社会的野心と地位、誘惑と魅了といったさまざまな概念が含まれる。着飾りたいという欲求に歴史や文化や地理の境界はなく、形や内容が変わっても、動機は一貫している。アイデンティティの表現として人の身体を飾ることである。

1万1000年ほど前に人類が狩猟採集生活に見切りをつけ、より定住に近い暮らしをするようになると、住居、食物、衣類といった基本的な必需品が、文化と芸術を表す形態となった。細長い布から衣服を作るには、原料となる亜麻やワタを育てるための定まった住居と温暖な気候が必要である。氷河時代を通じて身に着けられていた獣皮製の衣類を作るには、皮革を柔らかくするためのなめしの工程が不可欠である。仕立ての工程は、皮革を体に合わせた形にしたことと、その後、穴をあけた針が発明されたことに始まる。ファッションという現象は、展開された獣皮の形に基づく切片と、長方形に織られた布からなる衣服という異なる2つの起源から生まれた。

アッシリア、エジプト、ギリシア、ローマの古代文明の衣服は、ドレープを寄せながら布を身体に巻きつけ（写真左）、フィビューラ（fibula）（ピンブローチ）で留める単純な方式によっていた。織りの工程は房に束ねる手法から始まり、この技法が織物の端に応用されると、ショール型の衣が作れるようになり、まずアッシリアの男女が着用した。そうしたショールに代わった男性用の衣服が袖つきのチュニックで、華やかな模様、刺繍、宝石で飾られ、フリギア帽〔フリジア帽とも呼ばれる三角帽子〕という独特の被り物と共に身に着けられた。アッシリアではウール、リネンとともに絹も用いられたが、エジプトではウールは清潔でないと考えられ、リネンのみが用いられた。この時代にはすでに階級により衣服が決められていた。奴隷は裸で、衣服をまとったのは社会の上層の人々のみであり、なかでも王と高位高官だけが、硬くしてひだをつけたリネンの衣服を身に着けた。紀元前1500年以前の古王国と呼ばれる時代〜中王国の時代のエジプト人の主な衣服は、細長い布を腰の周りに巻きつけてベルトで固定したシャンティ（schenti）だった。それが紀元前1500年頃からの新王国時代にはカラシリス（kalasiris）という半透明で丈が長くフリンジのついたチュニックに発展し、ロインクロス〔腰衣〕の上に着用されるようになる。女性用カラシリスは乳房のすぐ下までを覆い、肩ひもで固定された。このような衣服のスタイルは、ギリシアによって征服されるまで3000年間存続した。

本書の記述は、ドレープを寄せて巻きつけ、縛る古代ギリシアと古代ローマの衣服（18頁参照）から始まり、体を覆うものとしての衣類と、ファッションとしての衣服を明確に区別して扱う。古代の衣服は階級により異なっていたが、ファッションに変化はなく、長方形の長い織布の一部を縫って簡単なチュニックに仕立てただけの服であった。ところが、古代の様式に影響された衣服は、服飾史のどの時代にもファッショナブルだとみなされ、19世紀の新古典主義の流行で復活し、1930年代にも再びイブニングドレスとして復活する。その代表例が、パリのクチュリエール〔女性デザイナー〕、マダム・グレ（250頁参照）による、古代風にドレープを寄せた円柱形ドレスのデザインにみられる。同様に、イングランドの田園地帯で農民が着た染めていないごわごわしたリネン製のゆったりしたスモック風オーバーシャツ仕事着はファッションとみなされてはいなかったが、それを20世紀初頭にロンドンのリバティ百貨店が取り入れ、手織りの喜びと牧歌的理想郷の美の再現を試みた。

ファッショナブルな服という概念は西洋社会に特有のもので、14世紀の宮廷に起源があるとされることが多い。当時、農民風の服から、フランスの影響に

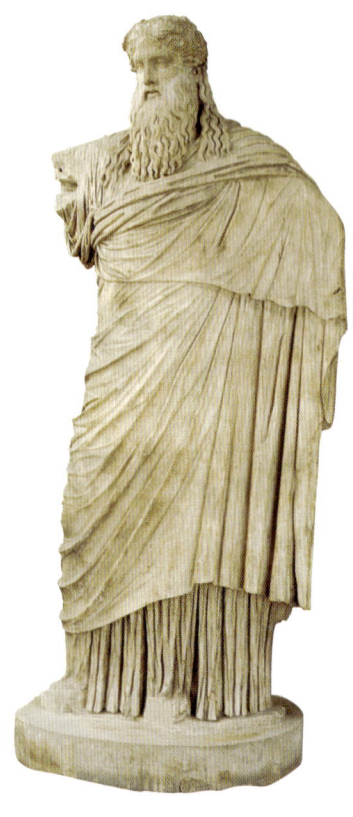

▼古代ギリシアの大理石製ディオニュソス（ブドウの収穫の神）像に基づくローマ時代の複製（西暦40-60頃）。イタリアのカンパニア州ポジツリポで発見されたと伝えられる。同時代のディオニュソス神は、はつらつとした若者の姿で描かれたものが多いが、この像はたっぷりとドレープを寄せた布をまとい、ツタの冠を戴き、アルカイック風の長いひげを生やしている。

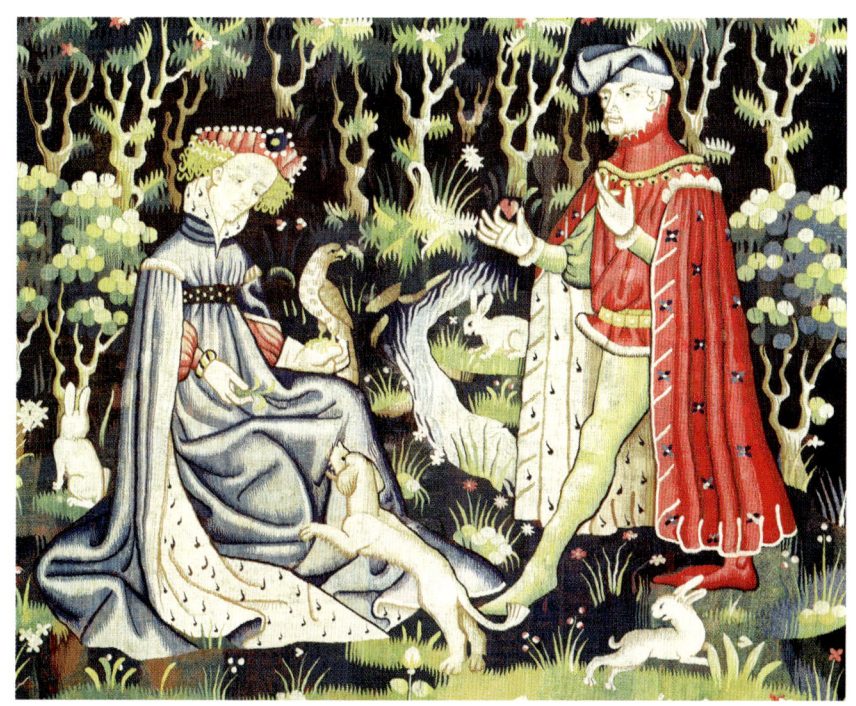

より身体の線と裁断を重視した、仕立技術を活用した服への移行があった（写真上）。階級社会を反映し、奢侈禁止令によって、民衆の大半に特定のスタイルの衣服と繊維が禁じられてきた。社会的地位を定義する服装規範は、時代と大陸を超えて存在する。日本の徳川〔江戸〕時代（1603-1867）には絹の着用が制限された。1574年にエリザベス1世と枢密院が発令した衣服令では、ガウンにつけるセーブルの毛皮など、特定の素材の着用が許されたのは、女公爵および公爵夫人、女侯爵および侯爵夫人、女伯爵および伯爵夫人だけだった。

19世紀半ばの社会の工業化がファッションの始まりだと考える歴史家は多い。クチュリエすなわちファッションデザイナーの作品がファッショナブルなスタイルを決定し始めたのは、この時期だという。アメリカのクチュリエール、エリザベス・ホーズ（1903-71）は著書『ファッションはほうれん草である(*Fashion Is Spinach*)』（1938）で、この説は「美しい服はすべてフランスのクチュリエの店で作られ、すべての女性がそれを欲しがる」とする「フランス伝説」だと述べている。だが、現代の理論家たちは、ファッションの移り変わりは西洋以外の衣服、つまり国や地方に特有の服にも生じることも認めている。本書では、古代アメリカ南西部、アフリカ、アジアも含めた多様な文化の衣装を検証する一連の評論により、全編を通じてそうした考察を深めていく。中国や日本（次頁写真）をはじめとするその他の文化においても、衣服は同時代の西洋のファッションの影響を受け続け、それと共に発展を続けている。「着るもの」を意味する「着物（キモノ）」という語は、明治時代（1868-1912）、近代日本の最初の時代に初めて使われ、開国により西洋で日本の衣服への関心が高まったのを受け、欧米で知られるようになった。

本書はいくつかの込み入った因果関係についても触れる。工業化されてまもない国で金銭を得ることが究極の目標となった理由は、誇示的消費にある。同

▲アラス織のタペストリー『愛の捧げ物』（1400-10頃）に描かれているのは、深紅の布のローブをまとった若い騎士だ。ローブはグレーヌ・ド・ケルメス〔カイガラムシの一種から得られる染料〕と呼ばれる濃い赤の染料で染められている。この赤は、最も高貴で封建的権力の象徴とされた色だ。彼が情熱を捧げる相手は、貞節と関連づけられる青色を身にまとっている。

じ理由から、14世紀イタリアの凝った宮廷服は、贅沢な絹を使う壮麗な装飾への欲求を表し、そうした絹によってヴェネツィアとフィレンツェの富が築かれた。戸口を広げなくてはならないほどパニエ〔腰枠〕で広げたスカートは17世紀のスペインで生まれた後、フランスやヨーロッパ全域に広まったスタイルであるが、これは物質的な豊かさを誇示し、動きにくいために上流階級の活動のみに適していた。また、科学の進歩に関係するファッションもある。1560年代の糊の発明が、ルネサンス期の大きなラフ〔ひだ襟〕（56頁参照）の誕生につながり、1856年にイギリスで鋼鉄製クリノリン（147頁参照）が発明されて最初に特許を取得したが故に、ヴィクトリア朝のシルエットが生まれた（写真下）。1589年にウィリアム・リー師が靴下編機を発明したおかげで、サー・ウォルター・ローリーはすらりとしたふくらはぎを披露した。1960年代にタイツが発明されなければ、ミニスカートはあれほど短くならなかっただろう。

西洋のファッションが19世紀の創造と産業の賜物として発展すると共に、イラスト入り雑誌（208頁参照）が普及した結果、ファッションの変化への欲求に拍車がかかる。そして、衣類の生産と流通が進歩し、交通が発達し、新しい百貨店に行きやすくなったおかげで、消費は増大した。歴史上のかなりの期間にわたり、ファッショナブルな服は女性を権力の座に招いた。ヴェルサイユ宮殿のルイ15世の宮廷で、閨房のデザビエ〔肌があらわな〕スタイルの衣装が王を魅了し、男女関係を通じて愛人が力を得たのもその一例である。第一次世界大戦が開戦されるや、ポール・ポワレ（1879-1944）が考案したホブルスカート〔裾が狭いスカート〕も、S字形コルセットのゆがんだシルエットも、見向きもされなくなり、機能的で着やすい服装が好まれた。ココ・シャネル（1883-1971）のシンプルなカーディガンスーツや、スポーツウェアに影響されたジャン・パトゥ（1880-1936）の服（次頁写真上）やエルザ・スキャパレリはシュールレアリスムに触発されたデザインで楽しませてくれた。1930年代の大恐慌時代、白いサテンと狐の毛皮をまとったハリウッド映画スターのマレーネ・デートリッヒは、中性的魅力で現実逃避させてくれた。

◀日本の民族衣装として広く知られるきものは、長方形の布を組み合わせた単純なT字形の衣服で、四角形の袖は、手が出せるように小さな開口部を残して縫い合わされている。裾には詰め物が入れられることもあり、まとったきものは帯を使って固定される（1900頃）。

▼鳥籠形クリノリンのアンダースカートの円周は、1860年代に極致に達する。ふくらみを出すために何枚も重ねた初期の重いペティコートに代わり、鋼鉄製のクリノリンが普及したためである。スカートの幅のせいで身動きもままならず、女性は不自由な状態で孤立した。

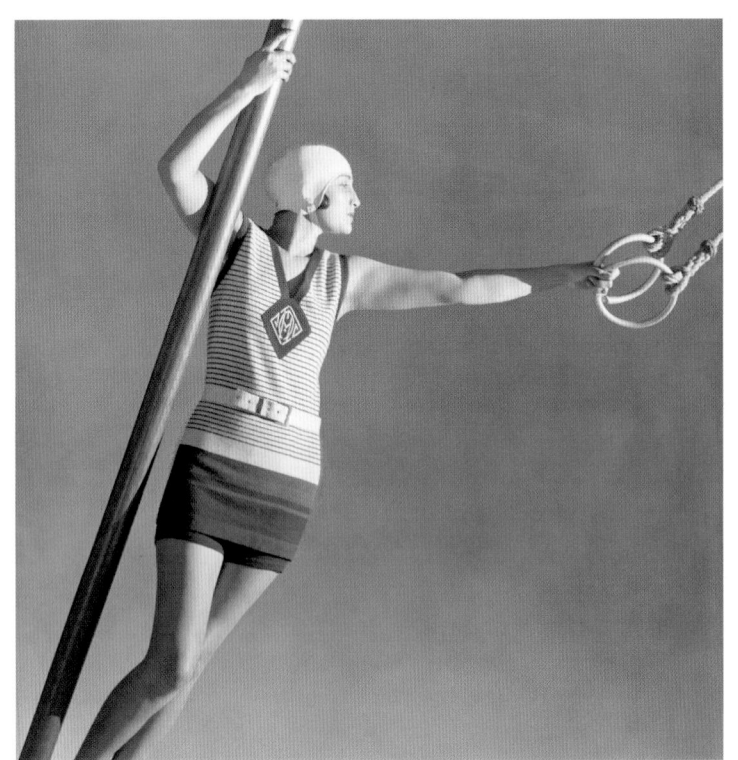

▶第一次世界大戦後、スポーツウェア風ファッションが登場し、余暇と消費が増大する社会で、女性は新たに手に入れた自由を謳歌した。このツーピースの横縞の水着はパリのクチュリエ、ジャン・パトゥの1928年頃の作品。ウールのジャージーニット製で、腰丈のチュニック型上衣には当時流行していたアール・デコの幾何学紋様がついている。

　ファッションは、多岐にわたる文化と時代から、多くのものを流用する。二次元の細長い布から三次元の衣服を作り出すには工夫が必要で、素材の扱い、ことに布の裁断と形成に関しては古来の方法がしばしば参考にされる。身頃に袖をつける方法やズボンを二股に分ける継ぎ目の使い方は多様だが、無限ではない。パリを拠点としたクチュリエ、クリストバル・バレンシアガ（1895-1972；306頁参照）は20世紀半ばのクチュール全盛期にドルマンスリーブを完成した。身頃と一体につながっていながら、自由な動きを可能にするその裁断は、トルコのドラマ（dolama）というローブから派生したハンガリーのドルマニー（dolmány）ジャケットに由来する。サラ・バートン（1974-）のデザインによるアレキサンダー・マックイーンの「氷の女王」ドレス（2011；516頁参照）は、マーカス・ゲーラーツ（子）によるエリザベス1世の肖像画（1592頃）の女王が着ているドレスに、シルエットも、素材の扱い方も、装飾もそっくりであり、また、女王の顔がヴェネツィアの鉛白（鉛から作られた毒性のある粉）で白く塗られたのに対し、現代のモデルは同じ効果を出すためにまつ毛を脱色していた。

　衣服は、作りが複雑であれ単純であれ、社会的、政治的、経済的文化を背景としたとたんにファッションとなり、その結果、時代の美意識を表す。ヨーロッパとアメリカでは20世紀半ばに起きた文化的革命の潮流のなかで、若者たちは親のファッションを拒否し、自分の外見を自ら定義した。ズートスーツ〔裾を絞っただぶだぶのズボンと丈の長い上着のスーツ〕を着たアフリカ系アメリカ人、革ジャンとジーンズできめた1950年代の反抗する若者、ヒッピー、プレッピーはそれぞれ、独特な若者ファッションの代表例である。1960年代から1970年代前半、カウンターカルチャー全盛の流動的な時代には、性別がほとんど区別できない時期や状況があり、男も女もジーンズをはいて髪を伸ばしていた。だが、1960年代にルディ・ガーンライヒ（1922-85）がデザインした「ユニセックス」

服に見られたように、男女共用の衣服を公的に通用させようとする真剣な取り組みは失敗に終わる（378頁参照）。それにもかかわらず、異性の服の借用はデザイナーたちにひらめきを与え続け、今では服装規定から逸脱しても、もはや非難されなくなっている。1970年代に起きたフェミニズムの新たな波に伴い、誘惑する女性の古典的小道具だったブラジャーとコルセットは、ジャン＝ポール・ゴルチエ（1952-）やヴィヴィアン・ウエストウッド（1941-）などのデザイナーによって、逆に、女性に力を与えるものに転換された（460頁参照）。ところが、1970年代にアメリカでは既製服産業の再編があり、そうしたジェンダーの利用は避けられるようになる（398頁参照）。ロイ・ホルストン・フロウィック（1932-90；写真下）、ダナ・キャラン（1948-）、カルバン・クライン（1942-）といった新世代のアメリカのデザイナーが、近代アメリカのファッションの創始者、クレア・マッカーデル（1905-58）風のスタイルに削ぎ落とされたミニマリズムを取り入れるいっぽう、ラルフ・ローレン（1939-）は古きよき時代をしのぶイメージの上に一大帝国を築いた（414頁参照）。

　ファッションをはじめとする「デザインされた」世界への関心の高まりは、1980年代の誇示的消費主義を物語る。その象徴が、グッチやルイ・ヴィトンといった高級ファッションブランドの世界的な普及である（453頁参照）。そうした傾向に逆らう唯一の動きが前衛の広まりであり、三宅一生（1938-）、コム デ ギャルソンの川久保玲（1942-）、山本耀司（1943-）といった斬新なデザイナーの出現だった（402頁参照）。

▼アメリカのデザイナー、ホルストンは洗練された控えめなスタイルを確立した。シンプルなAラインのワンピースは膝丈で単一色、キャップスリーブが肩から落ちるデザインで、抑制の利いたスポーティな美と、服の機能性と着心地を重視するデザイナーの姿勢を体現している（1980）。ホルストンは「ウルトラスエード」や「リキッドジャージー」と呼ばれる新しい化学繊維を使い、流れるようなシルエットを作り出した。

▶ゲイリー・ハーヴェイによるオートクチュール（489頁参照）は、エシカルファッションを美学にまで高め、素材を豪華に変身させた。左のドレスのスカートでは、再利用された18着のバーバリーのトレンチコートで現代風クリノリンが形成されている。右のコルセットつきドレスは42本のリーバイス501ジーンズから作られた。

▶ミウッチャ・プラダは2010年春夏コレクションで、官能と清純を組み合わせ、透ける肌色のメッシュのインサーションに、宝石をちりばめたシャツカラーなどの慎ましやかな細部を配した。シルクシフォンのスカートはホログラム風パイエット〔スパンコール〕で飾られている。パイエットを並べた線の1本が、中央で下がるヒップラインと、アップリケされたブラトップを結んでいる。

　今日もなお、人々は外見によって判断され、地位も性別も趣味も、すべてが審美眼にさらされている。風変わりだが品のいいスタイル（次頁写真）で知られるブランド「ミュウミュウ」を率いるイタリア人デザイナー、ミウッチャ・プラダ（1949-；480頁参照）はこう言い切る。「ファッションは危険な領域です。着る人について語る、とても私的なものだからです。ファッションは体について、知性について語ります。体の外見。心の内面。人間の本質にまつわる、実に多くのものを含むのです」。ファッションは常に文化的な意味や含蓄や連想を伴ってきたが、そうした機能によって、21世紀にはかつてないほど勢力を伸ばし、圧倒的魅力を放っている。イギリスの歴史家、エリック・ホブズボームは著書『20世紀の歴史：極端な時代』で、ファッションデザイナーが人々の未来の欲求を予知する能力について、「ファッションデザイナーは非分析的人種としてあまねく知られているにもかかわらず、優れたデザイナーたちが予測の専門家よりも未来図の予知に成功することがままあるのはなぜか。それは歴史における最もつかみどころのない問いの1つであり、文化史の専門家にとっては最も重要な問いの1つだ。上位文化（ハイカルチャー）、高尚な芸術、そして何よりも前衛に対して激動の時代が与えた影響を理解しようとするなら、絶対に避けて通れない問題だ」と述べている。

　ファッションはしばしば使い捨てを連想させ、移ろいやすく、はかないものだとみなされ、変化の必要の上に成り立つ。新奇さと目新しさを入念に調整し、既存の美意識を古くさく見せようとする姿勢に対して懸念が高まり、21世紀のファッション界は今日、持続可能性と服作りの技を尊重しつつ（写真上）、高度なマーケティング戦略の必要性も認めている。

　本書は世界のファッション史を通観し、長方形の布の寄せ集めだった初期から、現代ファッションの頂点に返り咲いた今日のオートクチュールの重要性までを網羅する。ファッションは、どんな体型にも合わなければいけないし、人間の好ましい姿を提案しなくてはいけない。ファッションは、身体に何らかの付加価値をつけ足す工夫である。そして、ファッションは思想を表し、集団の結束を定義し、個性の表現を助け、カモフラージュとして機能し、通過儀礼を祝い、時代にふさわしい美意識を創り出していく。

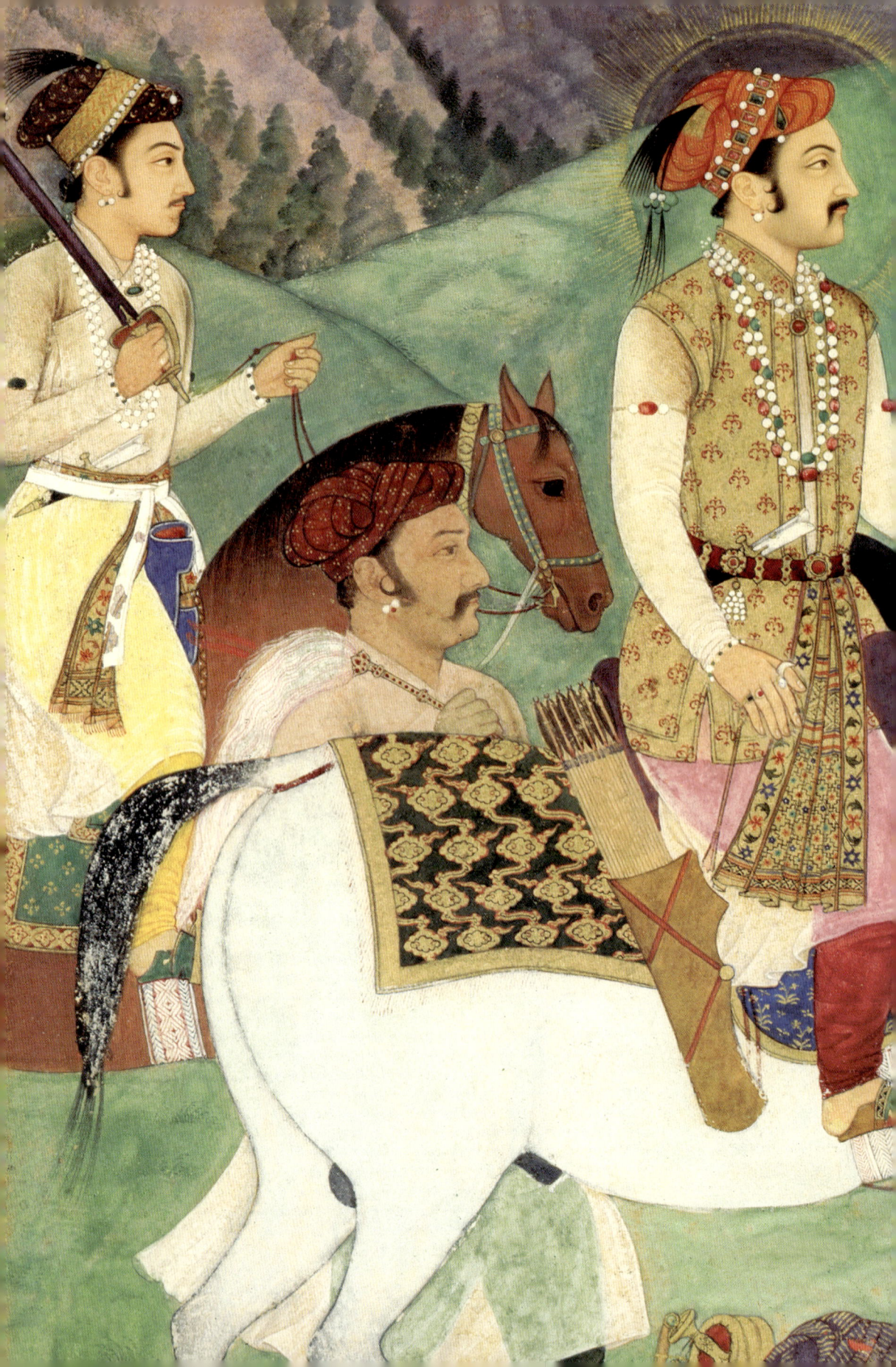

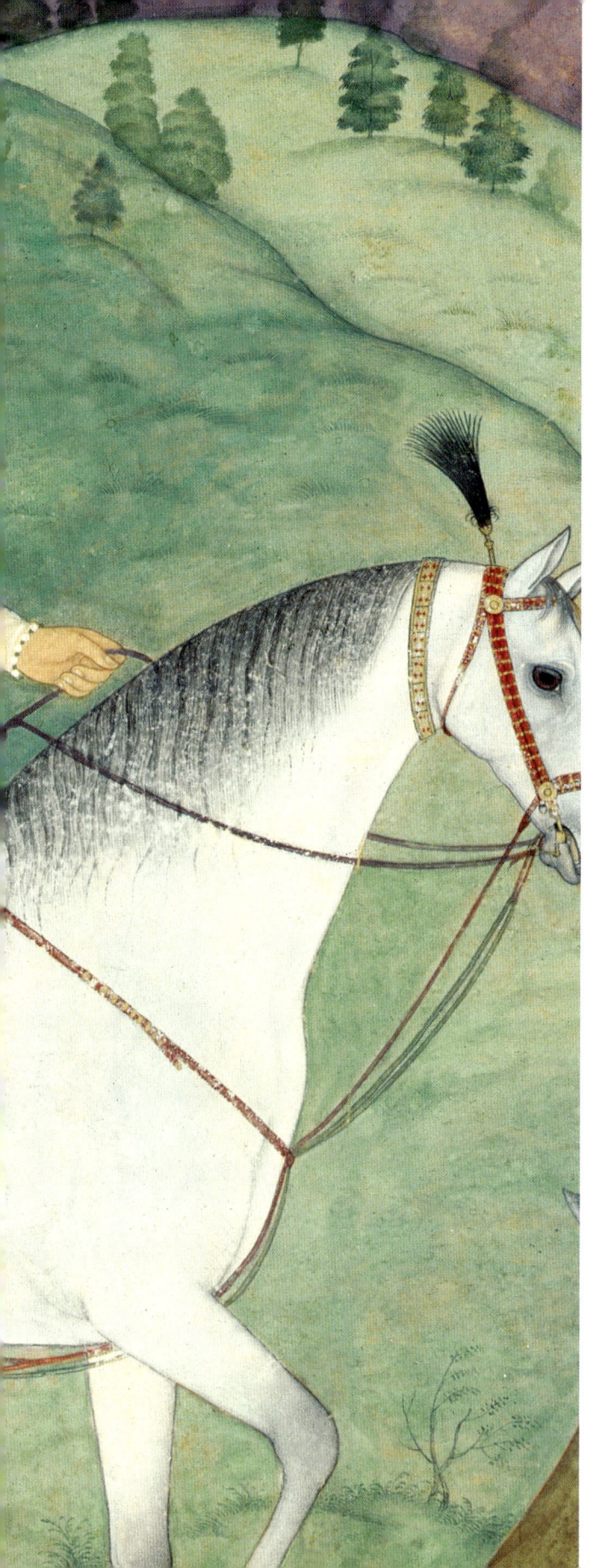

第1章 紀元前500－西暦1599年

古代ギリシアと
古代ローマの衣裳　p.18

古代アメリカ南西部の織物　p.22

先コロンブス期の織物　p.26

中国の衣裳―唐代　p.30

日本の衣裳―平安時代　p.36

中世ヨーロッパの衣裳　p.42

ルネサンス期の衣裳　p.48

オスマン帝国の宮廷衣裳　p.58

インドの衣裳―ムガル帝国時代　p.64

古代ギリシアと古代ローマの衣裳

彫像や断片的な当時の文献資料が裏づけるように、古代ギリシアと古代ローマの衣服の形は、素材と、布の製法によって決まり、衣服の大半は織布でできていた。織布はあまりに貴重で、裁断や仕立てをするには惜しいと考えられていた。その結果、ギリシア人（写真左）やローマ人（写真上）の衣服はたいがい一枚の布を体の周りに巻きつけたり、ピンで留め、ギャザーを寄せたり、折り重ねたり、まれに一部を縫製して作られた。

衣服のうち長方形以外の形をした部分は、主に織機の経（たて）糸の数を必要な布幅に応じて変えることにより作られた。グレコ・ローマン〔ギリシアの影響を受けた紀元前140頃〜西暦300頃のローマ文化〕時代前半、機織りは妻や家事使用人の技能として称賛された。しかし、西暦1世紀末には、ローマ帝国全域で商業が確立され、人口の都市化が進んだ結果、機織りは職業となり、家庭で織られた布は素朴で下層階級のものとみなされるようになる。

古代ギリシアと古代ローマの服装には多くの類似点がある。たとえば、どちらもドレープや襞（ひだ：プリーツ）が豊富だ。ローマの服装は、男性用のトゥニカ（tunica）とトーガ、女性用のトゥニカとパルラ（palla）である。トゥニカはいわゆるチュニックのことで、体に直に着ける衣服であり、インドゥクトゥス（inductus：「身に着けるもの」）に分類される。チュニックの基本形は着る人の階級、職業、性別によって異なり、用いられる布も身分に応じてさまざまだった。男性はキトン（20頁参照）と呼ばれるタイプを着用し、のちに膝丈でも

主な出来事

紀元前610-560年	紀元前550-530年	紀元前480-404年	紀元前447-438年	紀元前220-167年	紀元前200年頃
初期アッティカの黒絵式陶器が発展し、帯状の幾何学模様のある、短い丈や長い丈のキトン・チュニックが多数、描かれる。	「アマシスの画家」作のレキュトス（古代ギリシアの油壺）に、柄入りのキトンを着た女性たちが織物を織る様子が描かれる。	ギリシアの都市国家、アテネが黄金時代を迎え、経済が成長し、政治的覇権が確立され、文化が発展する。	パルテノン神殿がアテネに建設され、彫刻群や装飾的細部に古代ギリシア時代の服装が描写される。	当時、人が住んでいると認識されていた世界のほぼ全域を、ローマ人が支配する。歴史家ポリビウスが著書『歴史』にローマの偉業を記録する。	共和政ローマが、併合したギリシアを手本とし、市民生活、行政、軍事において独特の文化を発展させる。

着用するようになった。いっぽう、女性は通常、ペプロス（peplos）とも呼ばれる、より丈の長いチュニックを着用した。この種のチュニックは、いずれも大きな長方形の布で作られた。布を体の上に折り重ね、留め具で適当な位置に保った。より単純なドーリア式キトンの素材は通常、ウールだったが、イオニア式キトンには、柔らかいリネン（亜麻）や、さらには絹といった、より上質な素材が用いられた。布が柔らかいと、襞の装飾性を高める余地が大きくなり、糊づけ後に太陽の熱に当ててプレスする半永久的プリーツ加工などが施された。

奴隷や身分の低い男性が着用した最も単純な形のキトンは、2枚の長方形の布を、頭・腕・脚を出す穴が上下に開くように縫い合わせたものだった。身分の高い男性は縦に2本のクラヴィー（紋織）を飾りつけたトウニカを着たが、厳しい奢侈禁止令により、着用を許されたのは限られた者のみだった。女性はチュニックをゆったりと着て、乳房の下、ウエスト、腰回りのうち、1、2カ所でギャザーを寄せてバンドを締め、形を整えるために、バンドの上にチュニックの布をたるませブラウジングさせた。より洗練されたチュニックには袖がついていた。袖には、手首の周りを硬い帯状の布で縁取ったものもあれば、1カ所または数カ所をフィビューラ（ピンブローチ）やボタンで留め、腕のほとんどを露出したままのものもあった。

男女共、チュニックの上に衣服を重ね着することがあったが、これは、天候などの自然条件から身を守るためというより、品格を表すためだった。そうした外衣は古代ギリシアではヒマティオン（himation）、古代ローマではパリューム（pallium：男性用）やパルラ（palla：女性用）と呼ばれ、大判のショールのように全身を包むように着用する。アミクトゥスは男女の屋外用上着だが、男性は下着のチュニックなしで単独で着ることもあった。男女どちらの外衣も、布を適当な位置に保つためには片手で押さえる必要があるため（写真右）、手作業や肉体労働をしない人々のものだった。クラミス（chlamys）は、主に兵士や旅行者が着用した、胸が隠れる丈の短いマントである。

トーガ――ローマ市民であることを示す男性用衣服――の起源は、ギリシアの服装よりもむしろエトルリア文化にあると考えられる。この仮説は、エトルリアの装飾的なテベンナ（tebenna）――体に巻きつける丈の長い外衣――が、のちに現れるローマの男性用トーガと女性用パルラに似ていることに基づく。この類似性から、トーガの形はテベンナのように細長い半楕円形――直線部分の長さが最長5.5メートル――に裁たれていたと推測され、トーガは富を象徴し、非実用性から、金持ちや有力者だけが属する有閑特権階級の象徴だった。自由民として生まれた未成年男子は、赤紫色のストライプで縁取られた白色のトーガ・プラエテクスタ（toga praetexta）を着用し、成人男性はトーガ・ウィリス（toga virilis）やトーガ・プーラ（toga pura）とも呼ばれる無地のトーガ・アルバ（toga alba）を着用した。黒〜濃灰色のトーガ・プルラ（toga pulla）は哀悼を表す喪服である。豊かな装飾と金色の刺繍が施された最も豪華な赤紫色のトーガ・ピクタ（toga picta）は皇帝〔および凱旋将軍〕だけがまとった。**(EA)**

1　イタリア、ポンペイにある秘儀荘（ヴィッラ・ディ・ミステリ）内のフレスコ画（部分）（紀元前1世紀）。

2　イタリア、スカザート神殿から発掘された、ローマの身分の高い男女が刻まれた石碑（2世紀頃）。

3　「ブリセイスの画家」によるアッティカの赤絵式杯の内絵（紀元前5世紀）。

紀元前149-146年	紀元前47-43年	紀元前27-西暦14年	66年	79年	113年
マケドニア、アカイア同盟、カルタゴを破ったローマが、ギリシアとアフリカを属州として併合するにいたる。	優れた政治家、著述家、雄弁家だったキケロが、ローマの服装にまつわる隠喩と慣習を修辞上の強力な武器として多用する。	ローマ帝国の初代皇帝、アウグストゥスは外套なしでトーガを着用する人々だけにフォロ・ロマーノ〔古代ローマ中心部の公共広場〕への立入りを許した。	ペトロニウスが「豪勢な生活に関わる……趣味嗜好の絶対的権威として」皇帝ネロに仕えた後、自ら命を絶つ。	ヴェスヴィオ山の噴火により、ポンペイとヘルクラネウムの町が埋没。古代ローマの地方都市の生活を後世に伝える遺跡となる。	ダキア戦争での勝利を称えるトラヤヌス帝の記念柱が、表面を螺旋状に飾る浮彫により、ローマ軍の服装を広範に記録する。

キトン 紀元前5世紀

古代ギリシアの衣服

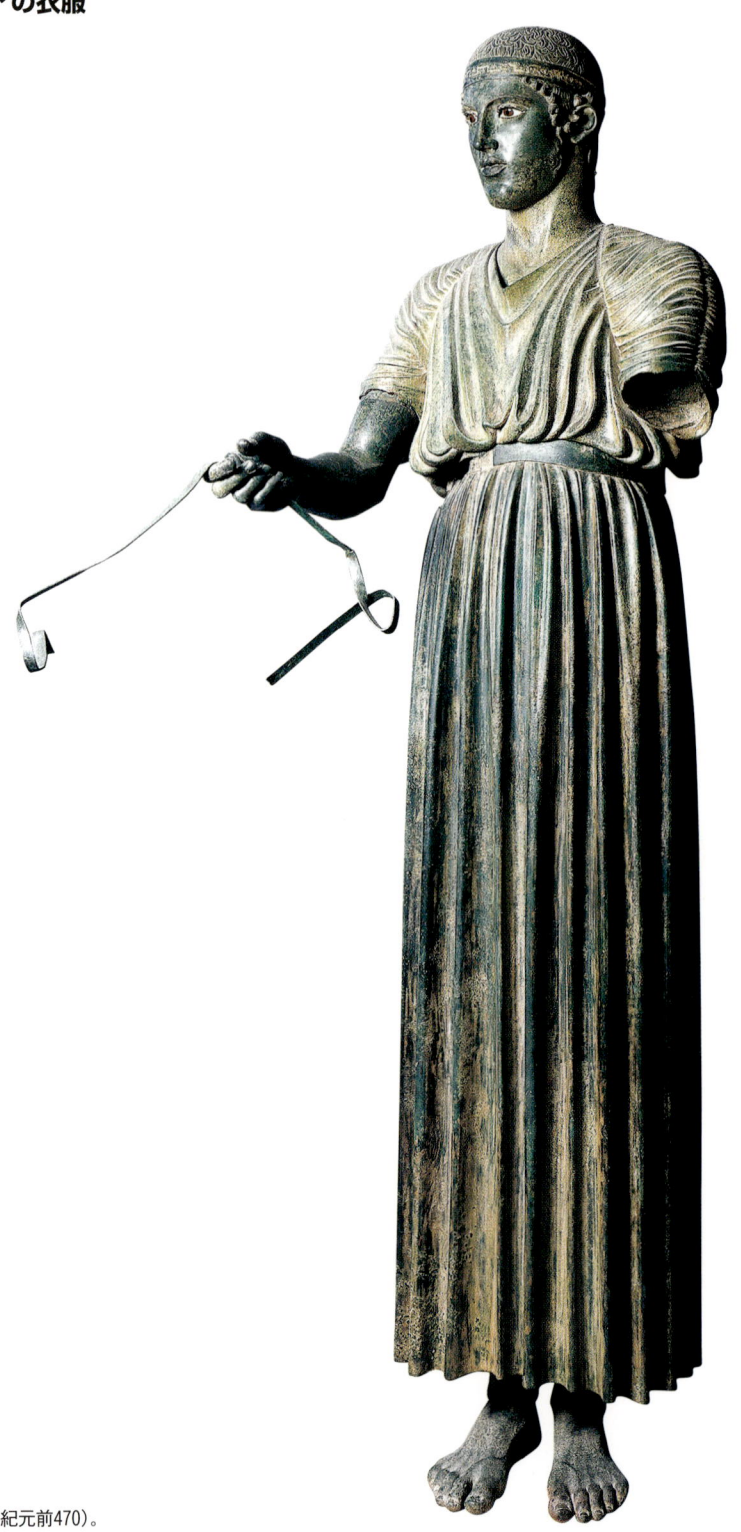

デルフォイの御者（紀元前470）。

この等身大のブロンズ像はイニオホス（手綱を持つこの男性の名前）として知られ、1896年にデルフォイのアポロン神殿で発見された。もともとは複数の馬とチャリオット〔二輪の戦闘用馬車〕と御者から成る大きな彫像の一部分で、他の構成部分は断片のみが残存する。当時の都市、ゲラ〔現在のジェーラ〕の専制君主ポリザルスが、所有するチャリオットと馬のチームがピュティア祭の競技会で優勝したのを祝し、デルフォイに設置したものだ。ピュティア祭はアポロン神を称えるために4年おきに開催されており、この像もアポロン神に敬意を表して制作が命じられた。

この像は、チャリオットのたくましい御者が、鳴り止まぬ観衆の喝采を前に勝者として佇む端正な姿を描写し、見事に表現された手綱はゆるんでおり、御者の衣服に動きはなく、また、体は平衡状態にあることから馬とチャリオットは静止していると思われる。この丈の長いキトンはキスティス（xystis）と呼ばれる競技用キトンで、肩甲骨で交差する1本の細い紐（たすき掛け）により肩の周りの余分な布のふくらみを抑え、腕を動き易くしている。銀で引き立たせたメアンダー（雷文）紋様の組紐もしくは革製のヘッドバンドは、頭の後ろで簡単に結ばれている。このブロンズ製の鋳造彫刻の作風は「厳格様式」とも呼ばれ、型にはまったアルカイック期の様式から、理想化されたリアリズムというクラシック期の様式への移行を示している。**(EA)**

ナビゲーター

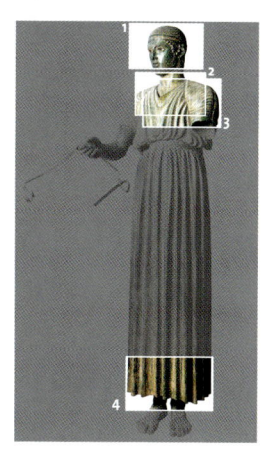

ここに注目

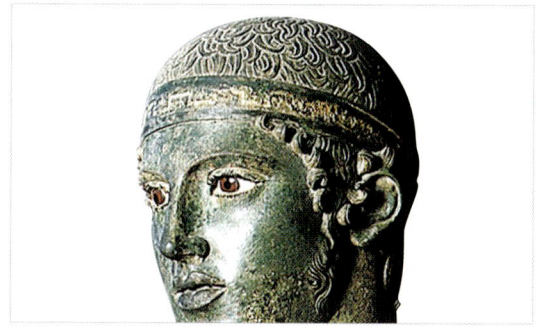

1 髪型
ごく短く刈った毛髪と若々しい生え始めのあごひげの跡が理想化された形で表現され、若い御者の自然な活力を力強く、かつ装飾的に表している。

3 密に寄せられたギャザー
このキスティスの肩には、幅の広い布地を寄せ集めた部分がある。これは、単に織り手が3～4本の緯（よこ）糸を引いて幅を縮めたため、結果的に自然な細かいプリーツができたものと見られる。

2 ホルター
両肩にラグランスリーブの袖つけのように掛けられた紐はたすき掛けされ、8の字形を描くように首の後ろで交差させ、袖ぐりの下に垂れ下がるふくらみを抑えて結ばれている。

4 くるぶし丈の生地
幅の広いベルトを使って、余った布をウエストの上部にたくし込み、布が素足の上に垂直に流れ落ちるようにしているため、動きやすい。足の部分の細部は、まるで生きているようだとの定評がある。

古代アメリカ南西部の織物

　アメリカ合衆国南西部では数千年前から織物が生産されていたことが古代の遺物によって裏づけられている。この地域の乾燥した気候と、先住民たちが使用した乾いた洞穴と岩壁のくぼみのおかげで、ヨーロッパからの移民と初めて接触した16世紀以前の織物が大量に保存された。南西部の織物で年代が特定できる最古のものは、1万年前のユッカ・サンダルである。ユッカ〔リュウゼツラン科ユッカ属の植物〕を隙間のある綟（もじ）り織〔よじり合わせた糸の間に別方向の糸を通す織り方〕にしたものや、経（たて）織〔表に経糸が多く出た平織〕にしたものがある。何世紀もの間、このような製法のサンダルが主流だった。

　アメリカ南西部の狩猟採集民族は、トウモロコシ栽培が盛んになると、動植物の繊維や、指織りの技や、鉱物顔料などを衣服に試すようになった。紀元前500～西暦500年頃のものと推定される、アメリカ南西部の北部地域にある古代遺跡からは、兎（うさぎ）や犬や人の毛をブレーディング〔三つ編みのような技法〕で編んだサッシュ、ユッカの紐でできた女性用前垂れ、細かく編んでバックスキンのフリンジをつけたユッカ・サンダル、素材の色による模様や彩色した模様のあるユッカ製バッグ、綟り織のユッカ製ローブなどが発掘されている。綟り織のブランケットには、野鳥の皮、兎の毛皮、飼育された七面鳥の羽根も使われ、それらが1枚のブランケットに装飾されたものもあった。西暦500年から750年までに、衣服はより複雑で凝ったものになっていった。米国南西部の北部地域の一部では、上面に色彩豊かな幾何学模様、底に浮き出し模様が施された手の込んだ綟り織のユッカ・サンダルが履かれていた。

主な出来事

紀元前500年頃	西暦100年頃	600年頃	650年頃	700年頃	725年頃
ユッカ製の前垂れ、バッグ、サンダルがアメリカ南西部の北部地域で初めて作られる。	指織りの織物がより複雑かつ多様になる。織り方の地方色が強まる。	装飾性の高いユッカ・サンダル、女性用前垂れ、荷物用ベルトが南西部の北部地域〔ユタ、コロラド、ニューメキシコ、アリゾナの境界線周辺〕で作られる。	メキシコからもたらされた綿（ワタ）が、南西部の南部地域の主要な河川流域で広く栽培される。	綜絖を備えた本格的な織機が南西部の南部地域で定着し、腰帯機の形をとる。	南西部の南部地域で、織機で織られた綿布が織物全般のなかで主流となる。

22　第1章　紀元前500-西暦1599年

アメリカ南西部の織物は、西暦100-500年に、メソアメリカ〔メキシコおよび中米で植民地化以前に文明が栄えた文化領域〕から綿が伝来し、大きな変化を遂げる。綿は700年までに南西部の南部地域の河川流域で育てられるようになり、1000年代には北部地域の水の豊富な場所で広く栽培されていた。歴史に名を残す南西部の多くの部族では、綿〈ワタ〉は雲や雨と象徴的に関連づけられ、儀式服や高位の人々の衣服にふさわしい高級な繊維となった。700年より少し前に、本格的な綜絖（そうこう）〔緯糸を通すために経糸を上下に分ける器具〕を備えた織機——がメキシコからもたらされた。南西部の南部地域では、腰帯機（地機〈じばた〉）と、地面近くに杭で固定する水平織機が使用されるいっぽう、北部では腰帯機と竪機（たてばた：垂直織機）が使われた。当時の主な織り手は男性だったと考えられている。

11世紀以降の南西部の衣服にはカード織や網編みに用いられるような、糸を絡めて編む技法といった、織機を使用しない方法で作られた布が、サッシュやシャツ類を作るのに用いられた。当時、ブランケット、ブリーチクロス〔腰衣〕、キルト〔腰巻〕には経糸と緯糸が均一な平織を、ベルトやバンドには経織〔経糸が表面に出る平織〕を用いた。斜文織や、菱形の織り柄のある綾織の織物は、ブランケットなどに使用された。綾綴れ織と呼ばれるタペストリー織の一種は、男性用のブリーチクロスの飾りや、より大きな織物に添える装飾やボーダー飾りとして用いられた。アメリカ南西部の主に南部地域では、さまざまな織物を装飾するために、緯糸を経糸に絡ませる透かし織、ゴーズ織〔ガーゼ織とも呼ばれる目の粗い織り方〕、緯糸を追加する紋織（メキシコ北部から伝来）が生まれた。

先コロンブス期（ヨーロッパ人との接触以前の時代）後半にあたる1100-1650年の主な衣服は、男性用が綿製のシャツとブリーチクロスとキルト、女性用がブランケットの巻衣で、ブランケットとサッシュベルト、レギンスとサンダルは男女共に着用した。サッシュは、経糸が表面に出る平織、浮き織で作られ、レギンスは糸や紐の先を前段のループに輪掛けして引き抜く方法で作られた。南西部の北部地域では、より凝ったブランケット、ワンピース、シャツ、ブリーチクロスに、綾綴れ織、彩色、絞り染の装飾が施され（24頁参照）、宗教的図像が絞り染で表現された。南西部の南部地域で作られた最も手の込んだ衣服には、緯糸を追加する紋織や、透かし織（緯糸を経糸に絡める透かし織、ゴーズ織、インターリンキングなど）で紋様が入れられた（写真右）。

1350-1620年頃にプエブロ〔米国南西部とメキシコ北部に残存する先住民族の集落、およびそこに住む先住民族〕のキヴァ（kiva）と呼ばれる祭祀の場に描かれた壁画には、儀式に携わる男女の姿が描かれている。彼らが身に着けているのは、ブレード織で編まれた白いサッシュ、透かし織のシャツとキルト、彩色と絞り染で飾られたブランケット、シャツ、キルト、チュニック、ワンピース（前頁写真）などだ。今日もなお、このような儀式服の多くがアメリカ南西部のプエブロの儀式で着用されている。装飾手法の多くは棒針編みやかぎ針編み、宗教的図像を表すのは刺繍に変化しているが、プエブロの社会は伝統的儀式を守り続けている。**(LW)**

1　アリゾナのアワトヴィ（Awat'ovi）・プエブロに残る17世紀のキヴァの壁画に描かれた人々は、絞り染のショルダーブランケット、巻衣、縁飾りのあるキルト、房つきの白いサッシュを身に着けている。

2　アリゾナで発見された綿製袖なしシャツ（1300-1450頃）は、織機を使わないインターリンキングの技法で作られている。三角形が並び、直線的な渦巻き模様が連結する図案は、彩色された陶器類にも見られる。

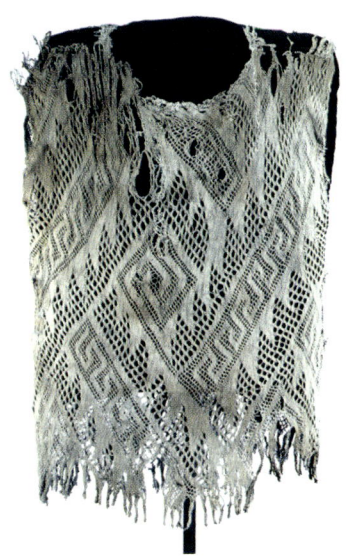

1050年頃	1100年頃	1150年頃	1400年頃	1540年頃	1600年頃
南西部の北部地域の水が豊富な場所で、ワタが広く栽培され始める。	本格的な織機が南西部の北部地域で定着し、幅の広い竪機と腰帯機の形式が主流となる。	南西部全域で、織機で織られた綿布が日常着にも儀式用の衣服にも使用される。	南西部の北部地域に多様な儀式服があったことを物語る壁画が、キヴァに描かれる。	ヨーロッパ人との接触が、南西部の織物の生産、使用、取引に大きな変化をもたらす。	ナバホ族がプエブロの人々から機織りの技術を学び始める。

絞り染のコットンブランケット 1250年頃

ショルダーブランケット

この絞り染のコットンブランケットは800年前に作られ、1891-1892年にユタ州南東のレイクキャニオンで岩壁のくぼみから発掘された。絞り染は、アンデス地方、マヤ地方、メキシコ高地、ヨーロッパ人と接触する以前のアメリカ南西部で広く用いられた布地の装飾技法である。この染色法が編み出されたのは、儀式用の衣服の重要なモチーフである、中に点のある菱形を作るためだったとも考えられる。ワリ帝国（600-1000頃）〔アンデス中央高地にインカ帝国以前に存在したとされる〕の身分の高い人々の衣服は、防染技法で染めた円形や菱形模様で飾られていた。メソアメリカでは、そうした模様はトウモロコシの穀粒だけでなく、クロコダイルや亀や蛇の鱗状の皮膚を表すのにも使用された。「トウモロコシの神」「羽のある蛇神」をはじめ、多くの神々の衣服が、このトウモロコシと爬虫類を表す力強い図像で飾られている。やがて絞り染と、それにちなむ菱形の中に点のある紋様は、米国南西部に広まっていった。完全な形で残されたこのブランケットをはじめ、絞り染が施されたさまざまな布が、この地域の乾燥した岩壁のくぼみに残存していた。絞り染は、アリゾナ州北部とニューメキシコ州で発見された儀式用壁画でも、壁掛け布や人物の着衣に描かれている。したがって、ヨーロッパ人と接触してからもしばらくは、この技法がプエブロの儀式用の布を装飾するために継承されたとも考えられる。**(LW)**

◉ ナビゲーター

👁 ここに注目

1　菱形模様
5つの白い菱形が5列並んだ格子状の図案。個々の菱形を作るために、作り手は布の一部に針を刺し少量つまんで糸できつく縛って防染し、ブランケットを染料に浸してから糸を外すと、ブランケットの白い地色が模様として現れる。

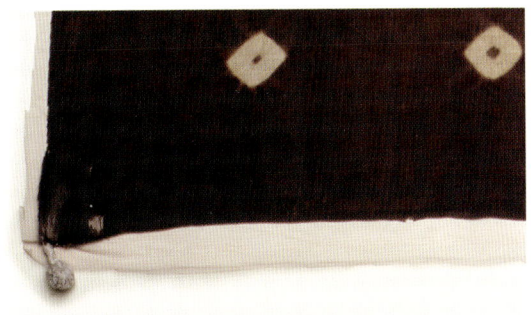

2　補強された耳（織り端）
完全な姿で残る4辺の耳は、撚り合わせた紐で補強され、紐は角で結ばれている。このブランケットは、手紡ぎの一本の綿糸で平織にしたもので、竪機で織られた。

▲アワトヴィのキヴァの壁画に描かれたこの人物が着ているのは、四角形の中に点のあるモチーフを絞り染にしたチュニックだ。現代のプエブロの人々は、このモチーフが表すのはプエブロ族にとって生命の源であるトウモロコシだと考えている。

先コロンブス期の織物

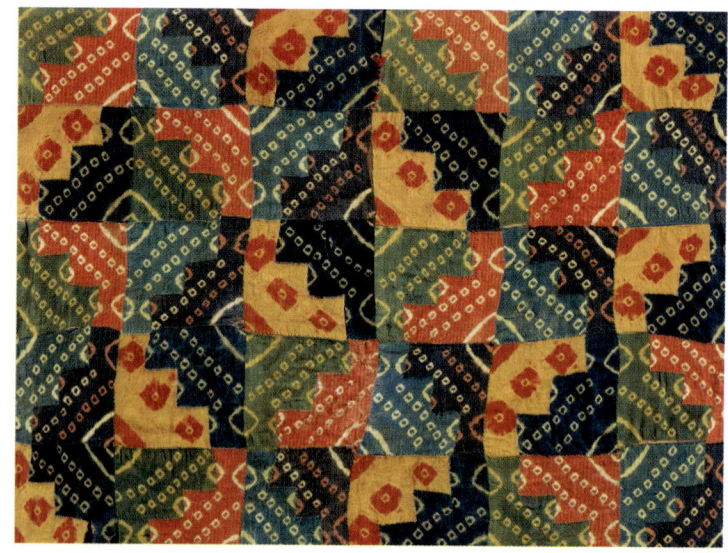

1 このチュニック（7-9世紀）には、ワリの織物によく見られる鮮やかな色、巧みな絞り染により、連続性のないように紋様配置がなされている。

2 このモチェ〔紀元前後〜700年頃ペルー北海岸に繁栄した文化〕の陶器の壺（2-7世紀）が象っている戦士は、渦巻きのモチーフが施されたチュニックと赤い水玉柄の腰衣を身に着け、立て膝をしている。

ヨーロッパ人の渡来以前に作られた織物には、南米の力強い視覚表現の伝統が脈々と受け継がれている。古代アンデス文明の遺産は、技術や美意識だけでなく、根底にある思想にまで及ぶ。古代に作られた衣類や装飾品や壁掛け布のうち、今日まで残っているのはほんの一部にすぎない。織物はアンデスの全域で作られていたものの、現存する織物の大部分は、乾燥した太平洋沿岸のペルーとチリ、そしてボリビア西部で発見されている。容易に入手できる材料、特にアルパカと綿を使って、アンデスの人々は陶器よりも先に織物を作り始めた。織物が初めて織機で織られたのはおよそ2000年前だが、ノッティング〔結び目を作る手法〕、ルーピング、ブレーディング、繰りといった技法は、紀元前3000年にはすでに使われていた。ペルーのワカ・プリエタ遺跡〔同国北部、チカマ河口近くに位置〕で考古学者が発見した紀元前2500年頃の綿布は、コンドルなどの図案を繰り織で表している。綿が重宝され続けたものの、アルパカをはじめとするラクダ科の動物性繊維のほうが、染色に適していた。

衣服は、仕立てずに体を包む形式のものが何世紀にもわたって使われた。必要に応じた形の布が作れるフレーム式のものもあれば、特定のサイズの長方形を作る竪機や後帯機で織られた布は、裁断されない。良質な糸を手で紡ぎ、色鮮やかな緯糸で精巧な紋様を表現する綴織に加え、経糸で紋様を織りなす経織、ことに二重織も特徴的である。二重織の織物は、表面と裏面がまったく同じで、表裏対称の鏡像ができる組織である。陶器や、金属や、石で作られたさまざまなものに、衣服を着た人が描かれている（次頁写真）。衣服の大部分は上流階級

主な出来事

紀元前500-300年頃	紀元前400-西暦200年頃	100-500年頃	400-550年頃	500-800年頃	1100-1450年頃
彩色した綿織物が、ペルー中北部を支配していたチャビン文化の職人によって作られる。その多くが遠い南の地域で出土している。	ペルー南岸に栄えたパラカス文化において、先コロンブス期で最も精巧な刺繍を織物芸術家が製作する。	ペルー北部でモチェの人々が、精巧な織物、人間をはっきりと描いた陶器、手の込んだ宝飾品などの芸術的な作品を生み出す。	ボリビアのティワナクで、見事に彫られた石像や建造物がチチカカ湖近くに建てられ、類似した図像紋様の織物が、何百キロメートルも離れた所で使われる。	ペルー中部で発展したワリ帝国が、織物技術の多くを高地のティワナクと共有したことから、ワリとティワナクは共通の宗教であったと推察される。	チムー文化は、綿の紡績、織物、羽根細工の高い技術を発展させ、チャンチャン〔ペルー北西部の遺跡〕の日干しレンガ壁と同じ紋様が織物にみられる。

の人の墓から発見されたもので、精巧な巻衣が多い。パラカス〔ペルー中南部の半島〕の複数の民族の複雑な多色遣いの刺繡で埋め尽くした衣服が、2000年の時を経て、深い竪穴式墳墓内から多数、無傷で発見されている。

装飾品には、金、金メッキした銅、銀のビーズ、飾り板などがあり、熱帯地方の鳥の羽根が織り込まれたり、羽根や鳥の紋様が描かれた。ネコ科の動物やその特徴である斑点や牙や爪もよく見られ、鳥以外の動物と翼を組み合わせて、実在しない生き物も作られた。植物にはトウモロコシ、ジャガイモ、カボチャ、コカなどがみられる。染料は植物や鉱物や昆虫からも得られた。色遣いの名手だった「織物芸術家」たちは、完成した織布に施す絞り染や、織る前の糸を縛って防染する絞りの「まだら染」の技法にも優れていた。

ペルー中北部のチャビン〔チャビン＝デ＝ワンタル遺跡が発見された村〕の織物には平織の綿布が多く、多種多様な動物の特徴（特に、恐ろしい牙）などの複雑な紋様が描かれていた。平織の布は、ペルー南部ではパラカス刺繡の基布にもなっている。パラカスでは芸術家と職人は、層が厚く地位も高く、刺繡、織物、編み物などの布類を大量に生み出した。

巧みな染色とつづれ織の技術は、ペルーのワリ文化〔インカ帝国以前、西暦500-900頃アンデス中央高地で繁栄〕とボリビアのティワナク文化という関連する2つの文化に共通する。双方の精巧なタペストリーは非常に似ているものの、材料や紡糸方法や織物組織に違いが見られる。いずれの芸術様式も、図像表現に高度に抽象化された手法を用いているのが特徴で、人間や動物の特徴を取り上げて、ゆがめたり、あるいは異様に誇張したりする。強烈で鮮やかな色から微妙なグラデーションまで、色調には洗練された多様さがあり、卓越した染色技術がうかがえる。青（通常はインディゴをベースとする）が重んじられ、さまざまな色調の赤と紫（特にコチニールに出来するもの）も重視された。最も鮮やかな色は、チムー〔11-15世紀、ペルー北部海岸地帯の王国〕文化に現れ、一目でそれとわかる鮮やかな緋色が大きな房に使われた。この文化では、染めていない繊維も最大限に活用されている。チムーの織工は、地元で産出する綿（*Gossypium barbadense*〔学名〕）の淡い褐色、ピンク、藤色といった自然の色を利用して、目を見張るような紋様を創り出した。染めていない綿の純白を、大胆でありながら優美な薄物の布やガーゼに利用する方法も完成させた。

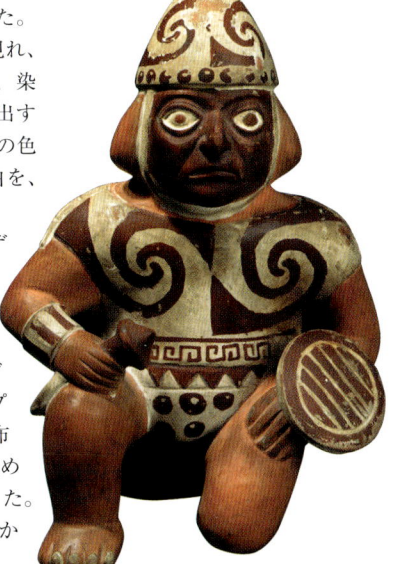

ペルー高地のクスコで興ったインカ帝国は猛然と領土を拡大し、アンデスのどの社会より広大な地域を支配した。インカの織物は、より早い時代の製品とかなり似ているものもあるが、容易に判別できる。綴織の袖なしチュニックは、インカ帝国以前のワリの男性の標準的衣服だった（前頁写真）。インカ独特のデザイン紋様は、何を描いているのかほとんど判別不能とされ、特に興味深いのは、複雑な長方形のモチーフ、トカプ（t'oqapu）で、その意味は解明されていない（28頁参照）。インカの人々は布と祖先を崇拝していた。ところが、スペインの征服者は、無数の織物を収めた倉庫も、念入りに身なりを整えられた祖先のミイラも、燃やしてしまった。このような壊滅的な損失以降もアンデスの人々は決して織るのを止めなかった。**(BF)**

1400-1450年頃	1450-1500年頃	1450-1500年頃	1500年頃	1520-1530年代頃	1532年
クスコを首都とするインカ帝国の人々が独特の石組み様式を確立し、織物の紋様に「ハードエッジ」〔大胆な直線、平面、鋭い輪郭〕の幾何学模様を完成。	インカ帝国が、チャンカイ〔ペルー中部海岸地帯の文化〕など、征服した諸民族の服装を取り入れ、多様な地域性を混合させたインカスタイルを創る。	トカプをあしらったチュニックが、インカの人々によって一枚布の織物で作られる（28頁参照）。	インカ帝国の領土が最大になり、今日のコロンビア南部から、チリとアルゼンチンの北部にまで及ぶ。	ヨーロッパの探検家たちが中央アンデスに足を踏み入れ始める。スペイン人のフランシスコ・ピサロもそのなかにいた。	インカ帝国の皇帝アタワルパが、ピサロ率いるスペインの部隊と会見する。スペイン人らは皇帝を捕らえ、身代金目的で人質にし、その後処刑する。

インカの綴織チュニック　1450-1540年頃

男性用衣服

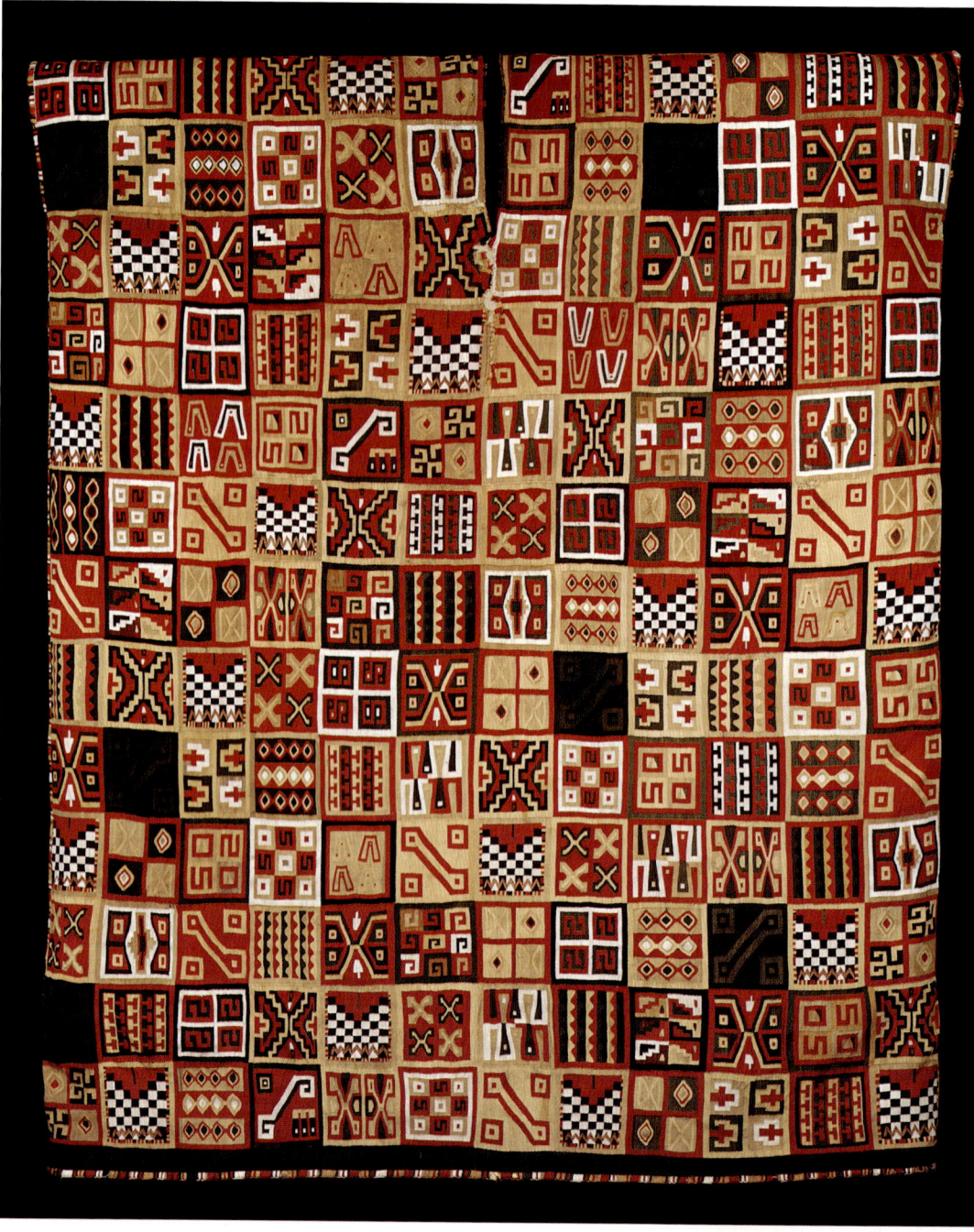

インカ帝国の総トカプ柄のチュニック。
後期ホライズン期（1450-1540）。

デザイン、技術、構造から、このチュニックがインカのものであることは明らかだ。所有していた男性、デザイナー、織り手の身元はわかっていないが、きわめて精巧な織り、秀でた職人芸、鮮やかな色彩から、所有者はかなり身分の高い人物であることがうかがえ、インカ皇帝その人とも考えられる。チュニックは標準的な男性用衣装の基本となる衣服で、その下にブリーチクロスをつけ、外衣として大きな長方形のマントを着用した。チュニックの寸法や大きさはさまざまだが、一般的な形は長方形である。この壮観な綴れ織のチュニックは、ほぼ全面が織り柄で埋められ、少量の刺繍飾りが縫い目と縁に優美さを添えている。小さな長方形の図案のブロックは、トカプ（t'oqapu）と呼ばれる。多数の解釈が試みられているが、トカプの意味について一致した意見はない。裾の黒い帯状の部分以外、表も裏もすべてトカプの図案で構成されている。一枚布に織られ、肩にあたる部分で折り返し、脇に沿って縫い合わされている。首を出すスリットも織りによって作られ、織った後で切り込みを入れたのではない。トカプは不規則に配列されている。少数のモチーフの組み合わせでさえ、連続して使われることは、ほとんどない。全体が、変化に富むリズムと活気に満ちた効果を生み出している。(BF)

 ナビゲーター

👁 ここに注目

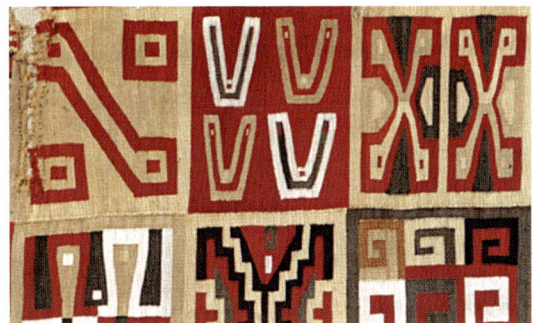

1　格子
ほぼ全てのトカプのブロックが、細い帯状の縁取りで囲まれている。ブロック内をさらに分割することで格子の中にさらに格子が作られ、強い直線性が強調される。白い帯状の縁取りとモチーフ内の白が交互に配置され、奥行きがあるような錯覚を引き起こす。同じモチーフは最高で10個あり、常に不連続に配置されている。

3　インカ・キー・モチーフ
このチュニックに最も多く登場するブロックは「インカ・キー・モチーフ」と呼ばれる。「グリーク・キー〔ギリシアの鍵〕・モチーフ」に似ているように見えるからだ。斜めに延びる帯が両端で曲がり、対局の2つの角に小さなブロックがあるのが特徴だ。このモチーフが1枚のチュニックのほぼ全体を覆うこともある。

2　市松模様のモチーフ
上部に赤いV字形のヨークのような部分がある市松模様は、インカのチュニックの標準的なデザインである。軍服は市松模様のチュニックだったが、精巧なつづれ織のものは、おそらく高官や貴族が儀式の際に着用したのだろう。多色使いの縁取りは、裾にあしらわれた刺繍の縁飾りにも見られる。

4　暖色系の色合い
暖色が大半を占め、青色、緑色、紫色がわずかに使われている。限られた組み合わせのなかに、いくつものコントラストとコンプリメント（補色）がある。赤と黄色、緑色と紺青色（インカ・キー・モチーフはこれらの配色のみで描かれている）の配色が、波状のストライプのモチーフ（最下段中央）にも見られる。

中国の衣裳―唐代

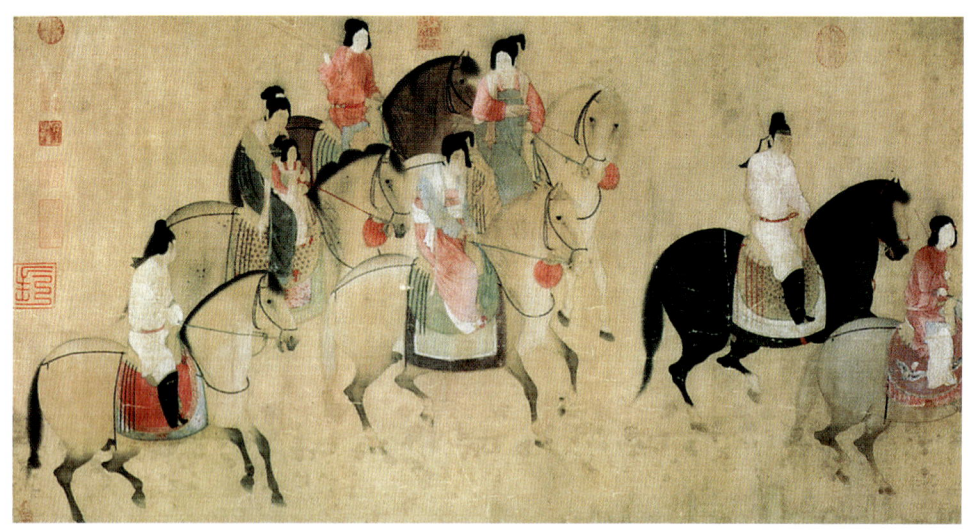

1 『虢国夫人游春図（かくこくふじんゆうしゅんず）』張萱（ちょうけん）作（750頃）〔虢国夫人は楊貴妃の姉〕。女性たちはもはや顔を隠すベールを着けていない。

2 この人形の髪型と靴と花柄の衣装には、7世紀に唐の宮廷に仕えた踊り手の最高峰のファッションが写し取られている。

　7世紀には、中国はおそらく世界最良の衣服に恵まれた国だった。すでに数世紀にわたる蚕の飼育（養蚕）の実績があり、絹の紡績と製糸の技術はかなり進んでいた。この時代に使われた空引機（そらひきばた）〔空引装置を備えた織機〕では、非常に複雑な紋様の多色遣いの布を生み出すことができた。600年代前半に、1つの紋様につき3680本もの緯糸を空引機に組み込めたことが、考古学上の証拠によって裏づけられている。9世紀には、中国の織り手は大きな紋様をやすやすと織り出せるようになっていた。花円紋様には直径50センチメートルのものもあり、織機で織れる布幅は123センチメートルにも及ぶ場合があった。首都である長安（現在の西安）には、国営の工場が専門ごとに置かれていた。6工場が染色、4工場が製糸、10工場が織物、5工場が紐やリボンの製造に特化していた。

　唐代（618-907）を通じ、中国の女性は、身に着ける衣服だけでなく、許される行動についても、かつてないほどの自由を謳歌した。踊りや、乗馬（写真上）や、ポロ競技〔撃毬／打馬球〕を楽しんでいた。纏足（てんそく）の風習は、まだ登場していなかった。この時代に中国史上唯一の女帝が君臨したのは、偶然ではない。武則天（ぶそくてん）は、初めは皇后として、後には女帝として684年から705年まで〔690-705年の王朝名は「武周」〕自らの力で国を統治したが、男性貴族や国の高官からの反感はほとんどなかった。

　唐代の女性の自由な精神は、着衣や被り物によって表明された。618年以前、女性たちは外出時に長いベールをつけていた。埃を防ぐ目的もあったが、顔を隠すためでもあった。しかし、650年頃、長いベールは帽子に取って代わられ

主な出来事

620年頃	630年頃	641年	684年頃	691年	700年頃
ハーネス〔綜絖装置〕が2組ある空引機が使われる。1つ目のハーネスで地組織を作り、2つ目のハーネスで模様を織り出した。	雉（きじ）のつがい、闘う山羊、飛翔する鳳凰、泳ぐ魚を織り出した錦織が、皇帝の宝庫に収められる。	太宗皇帝が、礼服ではなく丸襟の長衣と黒い帽子という平服で、トルファンから来た特使と面会する。	女性の多くが襟ぐりの深い衣服を着用する。戸外では、顔を覆わず、つばの広い帽子をかぶる。	武則天が、宴席で各大臣に背の高い被り物を与え、それが瞬く間に流行する。	織物職人が緯糸で柄を表現し始める。柄出しの容易なこの織り方が、従来の経糸が表面に出る織り方に徐々に取って代わる。

る。広いつばから垂れ下がる1枚の薄い紗の布だけが、女性を通りがかりの人々の視線から守った。713年、その帽子が姿を消し、『旧唐書（くとうじょ）』〔945年に完成した歴史書〕によれば、女性たちは「美しく化粧した顔を隠そうとしなかった」（34頁参照）。

武則天の治世には、女性の間で襟ぐりの広い服が流行した。このファッションが広まる前は、長袖のブラウス、長いスカート、ショールが女性の標準的な装いだった。ブラウスは袖が細くてボタンがなく、右前に打ち合わせて着ていた。スカートは胸の高さまで引き上げられ、ブラウスの裾を中にしまい込んでリボンで結ばれる。ショールは紗と呼ばれる薄い絹織物製で細長く、2メートルほどの長さだった。7世紀後半になると、大胆な新種の服が登場する。それは体にぴったりした短い袖の上衣で、リボンを蝶結びにして前を打ち合わせるタイプと、襟ぐりが広く、頭から被って着るタイプがあった。襟ぐりは胸部がかなり見えるように大きく開いていた。短い袖の上衣の下には従来の長袖ブラウスが着用されたものの、この着方では袖だけが見えた。

唐朝の最盛期には、女性の踊り手のために華やかな衣装が創られた。踊りを披露したのはプロの踊り子だけではない。皇帝の側室、楊貴妃はふくよかな体型で知られるが（35頁参照）、豊満な体つきにもかかわらず、きわめて優れた踊り手だった。踊りの際に着た上衣は、当時流行の襟ぐりが大きく開いたもので、肩の部分が小ぶりな翼のように外に向かって広がっていた。外観で最も目を引くのはダブルスリーブ〔二重袖〕で、外側の広がった袖が踊りのリズムに応じて、たなびいたり、くるくると回ったりする。外側の袖には躍動感を強調するために、さらにフリルが何段も重ねられ、スカートの下半分から伸びる飾りリボンも同じ目的を果たした。踊りの装いは爪先部分が大きく上向きになっている「雲頭靴」を履いて完成する。そうした装いは唐の宮廷で踊る女性たちの間で大いに流行した（写真右）。

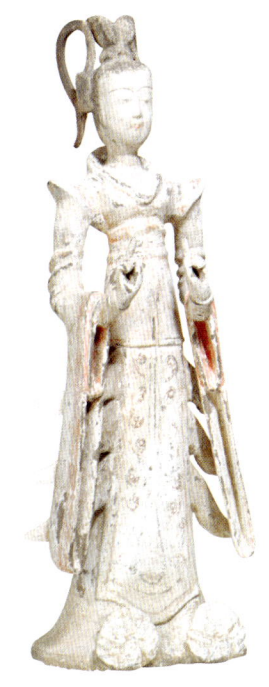

ふっくらした体つきが美しいとされ、絶世の美女だった楊貴妃の影響もあって、8世紀以降、女性の衣服はさらにたっぷりしたものになる。スカートにはプリーツが加えられ、袖の幅は広げられた。おしゃれな女性たちが互いに袖をどんどん広くして競い合おうとしたため、当時の皇帝、文宗（在位827-840）は、袖の幅を中国の1尺3寸（約40センチメートル）以内に制限する法令を発布せざるを得なかった。しかし、その法令は強い不満を受けて、無視されたらしい。なぜなら、歴史的文献および視覚的史料では、8〜9世紀には袖の広い服を着た女性が描かれているのが常だからである。

唐代の女性の衣服がボリュームを増すにつれ、髪型もそれに応じて大きく、高くなっていく。唐の女性たちは常に髪型にこだわり、髪をあらゆる形や大きさの髷に結い上げて、頭の上に載せた（次頁写真上）。また、望みどおりの複雑な髪型を完成させるために、かつらや、人工のかもじやつけ毛を使った。髪型には奇抜な名前がつけられたが、「雲形」「ホラ貝」「巻いた蓮の葉」「二重輪」など、見た目を表す名前もあり、突飛な髪型を想像する手がかりを与えてくれる。髪は象牙や真珠母貝でできた櫛できちんと留められ、動くたびに金銀の髪飾りが揺れた。宮廷の女性たちは、本物の花も造花も髪に挿した。

700年頃	713年頃	750年頃	756年	800年頃	827年頃
緯糸で柄を出す織り方から「緙絲（こくし）」（綴れ織）が生まれる。しかし、織の技術と時間を要するため、緙絲の布で衣類が作られるのは数世紀後である。	胡服（こふく：他民族の衣服）が女性の人気を集める。他には花鈿（かでん：額につける飾り）、かつらやつけ毛などが流行した。	国民が収める税に年間740万反の絹布が含まれる。当時の1反は約12メートル。	皇帝の側室である楊貴妃が、虹色のスカートと羽根飾りの上衣を身につけて踊りを披露する。	紗が安徽（あんき）省亳州（はくしゅう）の特産品となる。2氏族が製法を秘密にしてその生産を独占する。	文宗帝が衣服の袖口の幅を約40センチメートル以内に制限する法令を定めるが、成果は見られなかった。

唐の女性は美しさを大切にし、化粧で顔を飾ることに格別の注意を払っていた。化粧には手間暇がかかる。顔を装うために、唐の女性はまず、白粉（おしろい）を塗ったが、白粉は鉛から作られるのが普通だった。口紅の原料は赤色の植物の汁から得られた。眉を描くことも女性の化粧の重要な部分であり、玄宗皇帝（在位712-756）は、宮廷の女性たちに眉の斬新な描き方の数々を奨励したと伝えられる。あるとき、自分が最も好む眉の形を10種、お抱えの宮廷画家に描かせた。そのなかには「小高い丘」「下げ真珠」「尖った月」などと名づけられた眉もあった。眉を描くには、黛（たい）という暗緑色の鉱物が使われた。

唐の女性は額に花鈿（かでん）と呼ばれる飾りをつけた。この飾りは金箔や銀箔の小片で、通常、梅などの花の形に切ってあった。その他に、カワセミの羽根などの材料も史料では言及されている。箔は女性の額の眉間に少量の魚膠（ぎょこう）〔魚類を原料とする「にかわ」〕で貼りつけた。化粧の仕上げに、唐の女性は口紅をつけ、両方の口角に赤い、小さな点を1つずつ描いて、両方のこめかみに赤い曲線をつけ加えた。最後の2つの特徴は、907年以降には見られなくなっている。

唐代の詩人は女性のファッションに注意を傾けるあまり、自分自身、つまり男性の衣服についてはほとんど書いていない。一般に、学識ある男性が長衣を身につけるいっぽう、労働者階級の男性は上着と長ズボンを着用していた。この違いは主に実用的な理由に基づく。田畑などで働く男性にとっては、ズボンのほうが格段に動きやすい。唐の朝廷は服装規定によってさまざまな社会階級を区別する必要性を認めておらず、人々はたいがい、分相応に装っていた。

宮廷の集まりでは、官吏は地位に応じた異なる色の長衣を着た。最高位の官吏は紫色を、地位が下がるにつれ、深紅、緑、青を着用した。歴史的記録には、皇帝は礼服を着用したと記されているが、その長衣や冠が正確に復元できるほど詳細な記述はない。唐朝の皇帝たちは自分の着衣についてさほど気負いがなかった。第2代皇帝の太宗（在位627-649）は、641年にトルファン〔現在の中国新疆ウイグル自治区の一部〕からの特使を迎えた際、宮廷の家臣と同じように、普通の丸襟の長衣に黒い帽子を身に着けていた（前頁写真）。龍のモチーフは後の王朝では中国皇帝の強力なシンボルだったが（84頁参照）、この時代にはまだ重要視されていない。

男性の長衣の形は、唐代を通じてほとんど変わっていない。長衣は、丸襟で袖幅が狭いか、立ち襟で袖幅が広い（写真右）かのいずれかだ。これら2種の長衣は、官吏も文人も共に着用していた。官吏が軍事部門に属していれば、長

3　641年、太宗帝が、丸襟の長衣と黒い帽子という平服で、トルファンからの特使に拝謁を賜る。

4　唐の朝廷の優雅な女性たちが宴会で音楽を楽しんでいる。10世紀の絵画（作者不詳、部分）。

5　8世紀の陶製人形。袖の広い緑色の長衣に帯を締めた唐朝の官吏を模している。

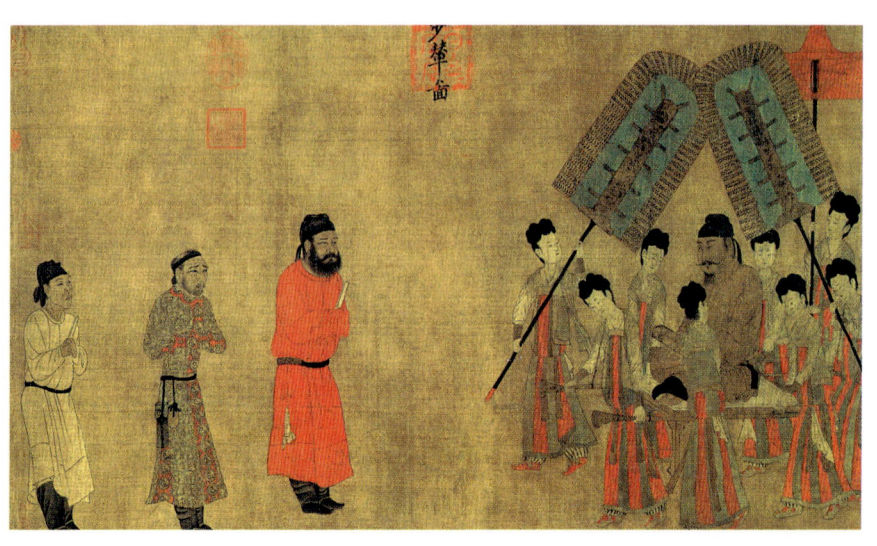

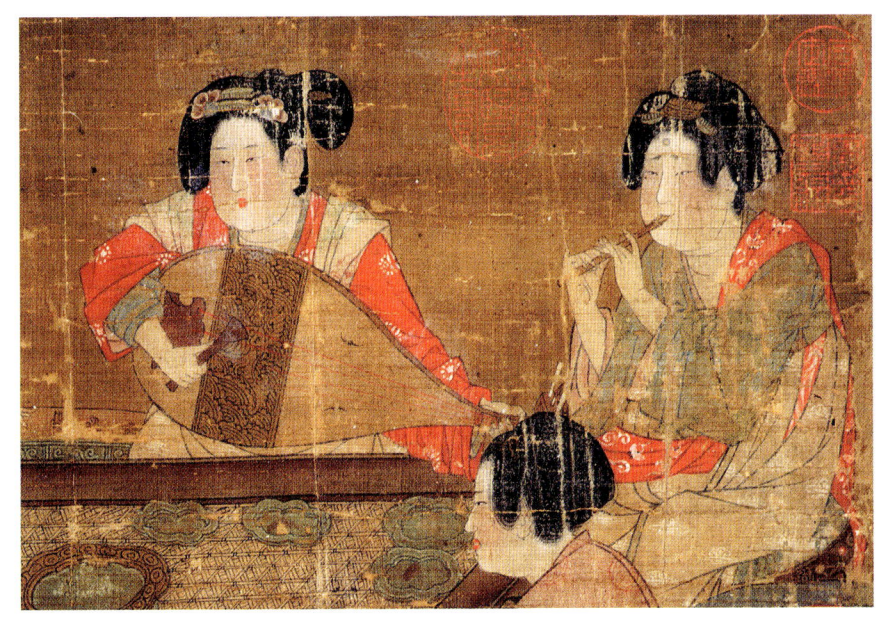

衣の上に簡易化した鎧を身に着けただろう。胸当てと背当てを2本の肩ひもでつなぎ、ウエストのベルトで締める形の鎧だ。靴の先は大きくて上を向き、女性が履いているものと非常によく似ていた。このやや扱いにくい履物は、戦いに向かうときにはブーツに履き替えられ、被り物は兜に取り替えられた。

伝統的に、中国の男性はいつも髪を長く伸ばし、頭の頂で小さな髻に結っていた。女性とは異なり、男性は黒い頭巾でその髻を覆う習わしだった。しかし、頭巾で髪を包み込むのはかなり時間を要したので、籐製や硬くした布製の固い被り物が、時間を節約できる代替品として導入される。これらの被り物は被る人の好みにより、形や高さはさまざまだった。

男女問わず人気のあったファッションは胡服（こふく）であった。文字どおり、「胡人（他民族）の衣服」という意味である。首都長安に在住する他民族の大部分が、貿易のために中国に来たソグド人〔中央アジア、ソグディアナ地方のイラン系民族〕だった。伝統的なソグド人の装いは、腰丈の上着と長ズボン、革帯、ブーツから成る。そうした装いのなかの「他民族」的要素はラペル（下襟）で、中国の上着にはない特徴だった。上着と長ズボンは、ゆったりした中国の長衣よりも乗馬に適している。中国女性の生活様式は男性と同じように活動的だったため、女性たちは胡服を熱烈に歓迎し、ユニセックスなファッションに変えた。ファッショナブルな唐代の女性は、同時代の男性がまとった地味な色とは対照的に、カラフルな柄物の絹で作られた胡服を着ていた。**(MW)**

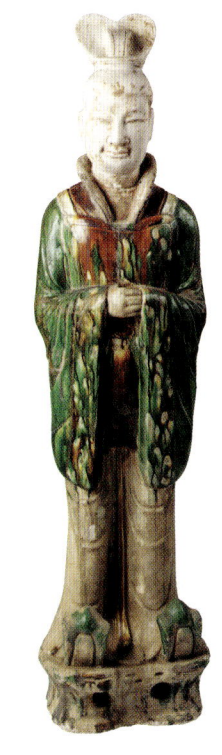

絹のドレスと外衣 8世紀

女性の宮廷衣裳

『簪花仕女図』（髪に花を挿す女性たち）：周昉作（8世紀後半）。

無傷の状態で残っている唐代の衣服は、ほとんどないため、周昉（しゅうほう）が描いたこの絵巻物は、中国女性のファッションを知るうえで非常に重要である。美術史家のおおむね一致した見解によれば、この絵は宮廷の庭園での一場面を描写している。2人の女性は、肩を露出したドレスを着て胸の位置でサッシュを結び、その上に広袖でゆったりした薄い紗の外衣を、前を開けたまま羽織り、膝のあたりについたリボンで結んでいる。上腕部にドレープを寄せて、柄物の絹でできた長いショールをまとっている。左側の丸顔で、かなり豊満な女性が羽織っている、透けるように薄く軽い紗の外衣には、かすかに菱形模様の柄が見える。袖の幅は少なくとも1メートルある。中国の男性は紗を身にまとった女性をこよなく愛し、そのような女性は「霧や雲に包まれた」ように見えると、熱っぽく記している。広袖は作るのにかなりの量の布を必要とし、結果的に、国の財政にとって大きな負担となった。当時の絹1反の長さはおよそ12メートルあったが、それは広袖の外衣がようやく1着作れるだけの長さだった。そうした絹の浪費に恐れをなした文宗帝は広袖の禁止に乗り出したが、この流行を止めることはできなかった。絹布は織り柄か刺繍柄のいずれかで装飾された。8世紀には、緯斜文〔緯綾。表に緯糸が多く出た綾織〕という中国の西隣の国々で生まれた新しい織り方が、伝統的な経織におおむね取って代わり、より多くの色を生地に取り入れることが可能になる。左側の女性がまとう茶色のショールに施された鳳凰模様のような不連続柄の布が、腕のいい刺繍職人によって見事に作られた。**(MW)**

ナビゲーター

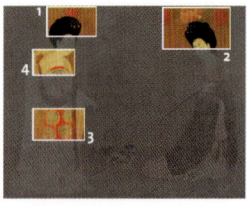

👁 ここに注目

1　花の髪飾り
左側の女性がつけている花の髪飾りは、主に金色と赤である。赤色は、金属の平板かワイヤーに樹液に由来する漆を塗って得られ、辰砂（しんしゃ）を混ぜると鮮やかになる。金の髪飾りとヘアピンが女性の黒髪の上でキラキラと光っていたことだろう。

4　透ける外衣
外衣は透ける紗でできており、身につけている女性の露出した首や肩をほとんど隠していない。伝えられるところによれば、古代ローマの文人、セネカは絹の衣服が気に入らず、「絹を着て、自分が裸でないと心から断言できる女性はいないだろう」と述べたという。しかしながら、中国人はこの軽い絹をこよなく愛した。

2　ボリュームのある髪型
右側の女性の髪型は、自前の髪だけでは結えないほどボリュームがある。人工の毛髪を用い、ピンク色の大輪の芍薬（しゃくやく）によってさらに高さを出し、カワセミの青い小さな羽根の髪飾りもつけている。緑色の眉は「桂皮の葉」というスタイルで描かれている。

3　円紋様
この円紋様は特定の植物種を表したものではなく、さまざまな小さい花びらと葉が組み合わされている。地は明るいピンク色の糸で織られ、円紋様はピンク、緑、薄茶色、クリーム色で織り出されている。唐代には、花円紋様は非常に人気の高い装飾図案だった。

楊貴妃

この小立像のモデルは皇帝の側室だった楊玉環、すなわち楊貴妃である。楊貴妃はその美貌ゆえに、豊かな腰回りさえも魅力の一部とみなされ、34歳年上の玄宗皇帝をとりこにした。唐代の名高い詩人、白居易は楊貴妃に対する皇帝の熱愛ぶりを数行のなかに鮮やかに要約している。

後宮佳麗三千人（後宮には三千人の美女がいた）
三千寵愛在一身（だが、三千人分の寵愛をいまや一身に受けている）

姉妹弟兄皆列士（彼女の縁戚は皆高い位に就いた）

遂令天下父母心（ついには世間の親たちの心も）
不重生男重生女（男児の誕生より女児の誕生を望むようになった）
〔漢詩『長恨歌』より〕

楊貴妃については数多くの詩が書かれている。1つには、彼女の人生が悲劇的に閉じられたからだ。755年、将官だった安禄山が反乱を起こし、その後首都長安を制圧した。楊貴妃はそれまで安禄山と非常に親しかったため、争乱の元凶として非難された。軍部の怒りを静めるため、玄宗皇帝は彼女に自死を命ずることを余儀なくされたのだ。

日本の衣裳──平安時代

　　　　　平安時代の織物の遺物は、知られている限りでは現存しない。平安時代は、桓武天皇（在位781-806）が都を平安京（現在の京都）に移した794年に始まる。平安時代の衣服について得られている知識のほとんどは、当時の芸術や文学における表現、特に11世紀前半の日本文学の古典による。そのなかには紫式部（次頁写真）作の世界最古級の小説『源氏物語』（1000頃）や、紫式部のライバルだった女房〔高位の女官〕の清少納言による『枕草子』などがある。そうした文献からうかがえるのは、平安京の貴族階級の女官にとって、衣服は興味の的であり、悩みの種でもあったことだ。衣服に関して最も重視されたのは、複雑な重ね着における色の組み合わせの選択で、そのような配色法を「かさね（襲／重）の色目」（40頁参照）と呼ぶ。次に紹介する『紫式部日記』の一節は、中世日本の平安京の宮中で、女性たちが神経症、フェティシズムと呼べるほど衣服の細部にこだわったことを示す多くの例の1つである。「その日、女たちは皆、精いっぱい工夫を凝らして装っていた。それでも、たまたま、重ねた袖口の色の取り合わせがあまりよくない人が2人いて、そのまま膳を下ろしに行ったために、上達部や殿上人〔上級貴族や、中流の廷臣〕の方々にまじまじと見られてしまったと、後になって宰相の君などは悔しがっておいでのようだった。」

主な出来事

794年	794年	800年頃	895年	1000年頃	1000年頃
日本の首都が平安京に遷都される。	ゆったりした白い表袴と袍（ほう）という長い上衣から成る束帯が、天皇と公家の公式な場における正装となる。	仏教が日本全域に広がり始める。天台宗と真言宗という2大密教が主流だった。	中国との正式な国交〔遣唐使〕が途絶した後も、平安時代の富裕層は中国から高品質の生地を輸入し続ける。	清少納言が『枕草子』を執筆し、平安宮廷の女房としての所見を記録する。	紫式部が『源氏物語』を執筆し、登場人物の衣服についての記述を通してファッションへの愛を垣間見せる。

とはいっても、それほどひどい間違いをしたわけではない、ただ色の組み合わせがぱっとしなかっただけだ」

平安時代は、道教をはじめとする中国からの影響が最も強い時代で、9世紀前半には仏教も日本全域に広がり始めていた。当初の宮廷装束は中国の唐のスタイル（30頁参照）を真似し、生地は中国から輸入していた。しかし、894年に中国との国交〔遣唐使〕が途絶えてからは、日本独自のスタイルが上流階級の間で発展し始める。この時代に小袖（現在の和服の原型）が男女の主な衣類となった。豪華なブロケード〔緯二重織組織で模様を浮織にした厚手の絹織物〕の長衣という中国のファッションから脱却し、平安時代の宮廷装束のシルエットはますますボリュームを増し、立体的になっていく。

藤原氏が皇族と姻戚関係を結んで権力と影響力を増すにつれ、かつてなく豊かで安定した時代が訪れ、新たな有閑階級が生まれて、贅沢な衣服の需要が高まった。宮廷文化の発展に伴い、平安時代には絹織物製造・染色産業が栄え、絹は日本のきわめて重要な産品となる。10世紀前半には日本各地の36国が皇室に絹を収めており、この時期が京都における絹染物の全盛期とされる。

当時、女性の顔は粉白粉や練白粉で白く塗られ、男性も女性も歯を黒く染めていた。これは「お歯黒」と呼ばれ、後代には女性だけのものとなった風習である。女性は眉毛を完全に剃るか抜くかして、額のより高い位置に新たに眉を描いた。また、唇の輪郭も紅で内側に描き直し、口を実際よりも小さく見せていた（前頁写真）。男性は薄い口ひげと山羊ひげを生やし、髪はきちんと髷に結った。いっぽう、女性は長く艶やかで真っ直ぐな髪を尊び、衣の上から背後の床にまで垂らしていた。

女性の肉体は、かさばって重い装束に飲み込まれ、当時の古典文学では、ある人について長々と詳述しても、体格はめったに取り上げられていない。大切なのは何枚もの衣を重ねる色目の装束である。この装いでは、重ね着の中身の構成を部分的に見せることが必須で、そのために薄い布を用いるだけでなく、衣の丈に変化をつけ、重ねる衣の裾や袖を少しずつ段階的に短くした。見所は、最も目につきやすい、大きな袖の袖口、大口だ。女性たちは意中の男性の気を惹くために、周囲にめぐらされた御簾（みす）や壁代（かべしろ）の隙間に袖を差し込んだのだろう（次頁写真）。貴族の女性たちは幾重ものかさばる装束に包まれているだけでなく、几帳や壁代、屏風、御簾、よしず、籬（まがき）といった、何層もの障屏具に囲まれて生活していた。このように空間を複雑に囲ったせいで、外にいる人の視線も、女性たちが外に向ける視線も、遮られた。貴族の屋敷は通気性を確保するために床が高くなっていて（39頁写真）、女性は床に座って過ごしていた。そのため、周囲の庭園にいる男性からは、目の高さに女性の衣の一部が垣間見えたらしい。薄暗い室内で燈台（油を使う照明）に火がともされると、その間接的な明かりが何層もの障屏具を通して漏れる。この曖昧に隔離された世界が、矛盾しているようだが、感覚を研ぎすました。古典文学においては、色、感触、匂い、音が、ことのほか鋭くとらえられている。

身分の高い女性が公共の場に出かける手段として唯一許されたのは、窓を閉ざした牛車に乗ることだった。衣の選択と組み合わせが教養と感性の程度を表

1　六曲一隻の屏風絵（部分）に『源氏物語』の春の御殿の場面が描かれている。宮中の女性たちは春にふさわしい色の衣を重ね、白く透ける紗が満開の桜を連想させる（1650頃）。

2　この肖像画の中で、女房で『源氏物語』の著者である紫式部は、幾重にも重ねた衣を周囲に広げて文机の前に座っている。赤い袴が机の下に見える。

1068年	1074年頃	1142年頃	1172年頃	1185年	12世紀後半
後三条天皇（在位1068-73）の即位により、藤原氏が権勢をそがれる。	宮中の女性装束について、衣〔中間着の袿〕の重ね着を5枚までに制限する奢侈禁止令が発せられる。衣服の総重量が15キログラムにも及ぶこともあった。	後に皇后藤原多子の皇后宮職に就く源雅亮が、季節ごとのかさねの色目を集めた『満佐須計装束抄（雅亮装束抄・まさすけしょうぞくしょう）』を執筆する。	本来は公家装束の下着として着用されていた小袖が、上流階級の外出着として着用されるようになる。	源氏が権力を握り、鎌倉幕府が成立して、政治の中心が平安京から鎌倉へ移る。	平安時代末期、さまざまな武家が台頭して権力を握り、日本の封建時代が始まる。

37

すとみなされたため、女性たちは牛車の簾の下にできた隙間から幾重もの袖を見せることにより、暗く閉ざされ、隔離された場所にいながら自己表現ができると考えた。恋人候補の男性が見て、重ねた衣の色にそれなりの趣味のよさを感じれば、彼は女性の家族（牛車の家紋で確認できる）に連絡し、その女性との交際を申し込んだのだろう。まずは文通が延々と続けられるが、その間、便箋の色の選択も、痛ましいほど厳しい審美的吟味の対象となる。高貴な女性を閉じ込める何層もの衣や空間の外から彼女に近づくために、求愛者の男性は「垣間見」に乗り出したかもしれない。「垣間見」とは、視界を遮る囲いやさまざまな障屏具の「隙間からのぞく」ことで、こっそりと行われる求愛の風習だ。垣間見は多くの絵画や文学のなかで描かれ、盗み見というタブーを審美的儀式に昇華したものとして表現されている。垣間見において、「襲の色目」はかなりエロティックな意味を含む。

女性は姿を見せてはいけないという上流階級の決まりが、紫式部の心に不安をかき立てたのは明らかだ。彼女はある晩のことを日記にこう書いている。「月があまりにも明るいので、私は決まりが悪く、どこに隠れたらいいか、わからなかった」。清少納言が『枕草子』で回想しているように、皇后でさえ、人目にさらされることを苦痛に感じた。「宵が訪れて灯火がともされると、その1つが座っていた皇后陛下の近くに差し出された。蔀（しとみ）がまだ下ろされていなかったので、開いた戸口からそのお姿が見え、皇后様はご自身を隠すために琵琶を立ててお持ちになった。お座りになった皇后様は、深紅の衣の下に、とても言葉に表せないほど美しいお召し物や袿（うちき）や糊の利いた衣を幾重にも重ね、持ち上げた琵琶の艶やかな漆黒に袖がかかる様も、抜けるように白い額が琵琶の黒と鮮やかに対比して際立つ様も、見ていてほれぼれするほどだ」。この一節は、部分的に隠されたものが瞬間的に見えることを意味する「見え隠（がく）れ」という長年にわたる日本の美学の理想を思い起こさせる。

平安朝の宮中の女性を覆い隠した大がかりな包囲網は、見られることも見ることも許さず、女性の言動を封じる、家父長制の抑圧の道具だと考えられてきた。その包囲網は、女性が経験、知識、権力を得る道を閉ざした反面、隔離され閉ざされた世界を創り出し、そのなかで宮中の女性たちは美の理想を並外れた水準にまで高めた。きわめて優秀だった彼女たちは、あり余る時間を宮中にこもって過ごし、しばしば根深い欲求不満を抱えながら、芸術、とりわけ文芸によって力を得た。この文学の黄金時代が生んだ天才は皆、女性である。

3 この絵巻物には、盤上の遊びに興じる光源氏と、障屏具の後ろの床に座る宮中の女性たちが描かれている。裾を引いて広がる衣の上に長い黒髪がかかっている。

4 この絵は徳川美術館所蔵の国宝『源氏物語絵巻』の『竹河二』（12世紀）。この絵には、吊るされた御簾の後ろに座る貴族の女性たちが覗き見されている場面が描かれている。女性たちの顔は、顔立ちを標準化した「引目鉤鼻（ひきめかぎばな）」で描かれている。

平安京の装束と文芸には、ことに特筆すべきものがある。同時に、他にも多くの分野で、芸術が目覚ましく発展した。感覚を鍛錬し養うために考案された、薫物合（たきものあわせ）〔種々の練り香を持ち寄って薫（た）き、優劣を争う宮廷遊戯〕も、その1つである。この時代の宮中の生活では、宮廷装束のみならず、食事や意思伝達といった基本的行為にいたるまで、日常のあらゆる要素が芸術レベルで行われた。話し言葉は高度に様式化され、型にはめられており、日常会話のなかで詩歌にちなんだほのめかしや引用をすることが当たり前だった。常に重んじられたのは、「ふさわしさ」の美だ。豪華な衣を持っているとか、珍しい詩の暗唱ができるということが重要なのではなく、すでに知られている詩句や手に入る衣の色のなかから慎重に検討して得られた選択が、称賛の的となる。守るべき何百もの規則と厳しいしきたりが存在したものの、小さいながら肝要なニュアンスの領域が常にあり、そこで美的洗練を誇示することで、男女関係の進展や政界での出世を目指した。

　平安朝の装束の贅沢さは最終的に維持不能となり、次の鎌倉時代には、貴族の装束の麗々しさはかなり薄れていく。それでも、平安時代の遺産は確固として残され、皇室では今なお、即位の礼と結婚の儀に平安時代様式の装束が用いられる。日本の現代のファッションデザイナーは、自らの文化の豊かな美的遺産をしばしば借用してきた。1980年代と1990年代（402頁参照）の日本の前衛的ファッションを特徴づけるボリュームのある重ね着も、体の輪郭を無視し、装いを構成する内部の仕組みを部分的に見せている。**(AmG)**

女房装束（十二単衣） 10世紀

宮廷衣裳

十二単衣を着た紫式部の肖像画（10世紀）

ナビゲーター

平安宮廷の女性が着用した「十二単衣」〔女房装束（にょうぼうしょうぞく）／唐衣裳（からぎぬも）装束〕は文字どおりには「12枚の単（ひとえ）の重ね着」だが、実際には10〜25枚の衣を重ね、重ね着の一番外側の衣〔唐衣〕にはブロケードが用いられたり、刺繍が施されたりすることもあった。

この装束では、絹製のさまざまな色の無地の袿を重ねるが、最も明るい色合いを外側にし、内側になるほど徐々に暗い色合いにするグラデーションや季節に応じた色の組み合わせが考えられていた。たとえば、薄物の白を通してのぞく蘇芳色の絹は「梅」、白に薄紫色〔一説には赤〕の裏地を合わせれば「桜」という具合である。また、厳しい服装規定が遵守され、着る人の年齢、身分、皇室における位階に応じた配色の具体的な規則により、厳然とした社会階層が認められた。**(AmG)**

👁 ここに注目

1　顔の美しさ
平安時代の美の基準に則り、高貴な女性の顔は真っ白に塗られていた。白い肌に対して黄色っぽく見えないように、歯は黒く染められた。か細い鼻、切れ長の目、明るい赤に塗られた小さい口がよしとされ、女性の黒髪は長ければ長いほどよかった。

4　かさばる重ね着
このかさばる装束は、土台となる白い下着〔単衣、小袖〕に始まり、その上に赤い袴を着けた。さらに、最高で25枚にも及ぶ絹の衣を、重なり合うさまざまな色が織りなす色調を際立たせながら、ゆったりと重ねていた。

2　段階的に短くなる袖
多数の単衣の色を見せるために袖の長さは同じではなく、重ねるごとに徐々に短くなっていく。審美的な見所は、袖口である。女性たちは意中の男性の気を惹こうと、障屏具の隙間にそれを差し込んだのだろう。

3　後ろにひだをつけた裳
公式行事には、裏地つきの袿を入念に選んだ配色で数枚重ねた上に、普通は深紅の打衣（うちぎぬ）が着用された。また、裳（も）と呼ばれる、ひだをつけた長い引き裾が後ろに扇のように広がっていた。女性の背後に広がる裾の形に沿うように、真っ直ぐな黒髪が波打ってかかるのが当時の理想だった。

▲女房装束を着用する香淳皇后（1926）。平安時代の宮廷装束の贅沢さは最終的に維持不能となり、次の鎌倉時代以降の装束は、華美さがかなり抑えられた。

中世ヨーロッパの衣裳

1 この彩飾写本（13-14世紀）では、王冠を戴く人物がシンプルな丸衿型のコットを着て、宮廷音楽家たちに囲まれている。

2 『パリ服飾史（Costumes de Paris à travers les siècles）』（H・グルドン・ド・ジュヌイヤック著）の挿絵。プーレーヌという過度に先の尖った靴を履いた1480年のファッショナブルな青年が描かれている。

3 リリパイプのついた頭巾はターバン型帽子に発展し、この挿絵写本（15世紀）では、カスティーリャ王フェリペ1世（ブルゴーニュ公フィリップ4世）が着用している。

現代のファッション体系の起源は14世紀にあるとする服飾史研究家たちがいる。この時期に中世ヨーロッパの衣服は著しい変化を遂げ、新しい装い方が誕生した。コットという丸衿のチュニック（写真上）を基本とするシンプルなペザントスタイル〔農民風〕のシルエットから、フランス人の影響による、外形と裁断を重視したシルエットへと転換した。同じ時期に、封建制（軍役の報酬として王が与える土地の所有により階級、富、称号が決まる体制）の荘園主階級に取って代わったのが、商人階級である。街は交易の中心地となり、商業活動のなかには、生地販売、婦人服の仕立て、靴の販売修理、靴下販売、帽子製造、小間物販売、紳士服の仕立てといったファッション関連の事業も含まれた。ほどなく、魅力的な衣服が、あらゆる社会階級の、より多くの人々の手に届くようになっていく。

織物は中世ヨーロッパ経済の中心であり、中世全体を通じ、衣服に使われる主な繊維はウールであった。イングランドの農民はフランドル〔現在のオラン

主な出来事

1327年	1348-49年	1350年代	1365年	1405-33年	1419年
エドワード3世が「円卓の騎士」の再現を目指してガーター騎士団を創設し、騎士道の時代が始まる。	黒死病（ペスト）が封建制度の終焉を招き、農奴が都市部に移住する。	衣類を結びつける「ポイント」という紐が導入される。先端に装飾的な金具（アグレット）がついていることが多く、小さな穴に通して結ばれた。	奢侈禁止令により、ウール製衣類（当時、1ヤードの値段が1シリング1ペニー以上した）を職人、馬丁、下僕が使用することが禁止される。	中国の鄭和（ていわ）が、中国の影響力拡大と覇権確立のためにインド洋を航海し、インド、アラビア、東アフリカに到達する。	ブルゴーニュ公フィリップ3世（善良公）が父ジャン1世（無怖公）の逝去に際し、黒服を着るファッションを生み出す。

42　第1章　紀元前500-西暦1599年

ダ南部、ベルギー西部、フランス北部を含む地域〕の主要な毛織物生産地に羊毛を輸出していたが、その後、政府がイングランドに織工と紡績工を招く。織物生産の機械化により、染色工、縮絨（しゅくじゅう）工、羊毛刈職人（シアラー）といった専門職のギルドが誕生した。当初、織工は垂直織機を使い、並べた経糸と布の表側を目の前に置いて、この時代の典型的な柄であるダイヤモンド形とV字形の柄を織り出していた。11世紀に水平織機が発明されると、長さ30メートル、幅2メートルの生地が織れるようになる。布の長さが増したおかげで、衣服のデザインに合わせて生地を裁断できるようになった。そして、フランス宮廷の影響を受け、衣服は体の線に沿うようになり、男女の衣服の違いが大きくなっていった。

　ファッショナブルな衣服は男性の領分とみなされ、この時代の彫刻や建築に由来する史料、板絵、タペストリー、フレスコ画などの絵画的表現の大半は、当時の社会の階層構造を反映し、女性よりも男性の衣服を記録している。一般的に、男性は細身で正面にボタンのある、詰め物をした上着、プールポワン（ジボン）を着用して、腰の低い位置にベルトを締め、その上にやはり細身の襟ぐりの深いチュニック（コタルディ）を着ていた。コタルディには、鋸歯状のダッギング（切れ込み）の縁飾りがよくつけられた。後に襟がつき、丈は徐々に短くなり、袖は広くなっていく。ボタンが徐々に重要性を増し、しばしば上着と同素材でくるまれたり、貴金属に文字や動植物のモチーフを型押しして作られたりした。14世紀半ばには、2種の対照的な生地で作られたミ・パルティ（色分け）と呼ばれる衣類が男性の間で流行し、イングランドの宮廷で人気を博した。1360年、ウプランド〔フーブランドとも〕という前開きでゆったりした、床まで届く丈のガウンが登場した（46頁参照）。前に開きがないタイプは、14世紀後半に女性の間で流行した。男性は、ウプランドの下に詰め物をして身頃が丸みを帯びた、腰丈のチュニックのパルトックを着用してシルエットを形成した。その流行は1420年まで続く。

　15世紀初頭には、理想とされる男性の体形は徐々に肩幅が広くなり、長くすらりとした脚がプーレースという先の尖った靴やブーツにより強調された（写真右上）。ダブレット〔細身で短い丈の上着〕とホーズ〔脚にぴったりした脚衣。ショースとも〕が男性のワードローブとなった。ダブレットの大きく開いたVネックを紐で締め、華美な絹製のシャツを紐の間から見せるようになった。ホーズは13世紀には上部が斜めに裁断されていたが、ダブレットの丈がますます短くなったため、ポイントと呼ばれる紐で胴着の裾に結びつけられるようになる。1470年代には、かつてのより単純な衣服への回帰があった。かさばる装いは嫌われ、落ち着いた色合いや質感の控えめなミニマリズム〔最小限の要素で構成しようとする様式〕が好まれた。男性の衣服では、上着の肩や前の縫い目をわざと閉じないままにして合わせ目からリネン製の下着をのぞかせ、部屋着のような印象を与えるデザインも見られた。

　中世には、帽子をはじめとする被り物が非常に重要であった。遅くとも1380年には、リリパイプという細長い布がついた頭巾が着用され、後にはターバンのように頭に巻きつけられた（写真右）。続いて、シャプロンという詰め物を

1420年代	1434年	1453年	1480年代	1485年	1498年
濃い色の毛皮が流行し、クロテン、ジャコウネコ、ビーバー、とりわけアストラカンの毛皮が人気を博した。	ヤン・ファン・エイクが『アルノルフィーニ夫妻像』を制作し、多目的に着用された衣服、ウプランドを描く（46頁参照）。	コンスタンティノープルの陥落によりビザンティン帝国が滅亡し、オスマン帝国の勢力拡大が始まる。	プーレーヌという男性用の靴の先があまりに非実用的な長さに達し、奢侈禁止令により規制される。	ヘンリー・テューダー〔ヘンリー7世〕が新たな王朝を開いて安定をもたらし、軍事よりも国内平和を強調する。	探検家バスコ・ダ・ガマ率いる艦隊がポルトガルからインドに到着し、シルクロードに代わる最初の海路が開かれる。

4 コエティヴィ作とされる『ポエティウスに7つの学芸を紹介する哲学の女神』(1460-70頃) には、ウプランドやサーコートをはじめ、ゆったりとして裾を引くほど長い、さまざまなスタイルのガウンが描かれている。

5 フーゴー・ファン・デル・グース〔フースとも〕作『ポルティナリの祭壇画』(1480-83) (部分) には、エナンと呼ばれる尖塔形の被り物を身に着けたマリア・ポルティナリが描かれている。

6 クリスティーヌ・ド・ピザンが自作の詩集をフランス王妃イザボー・ド・バヴィエールに贈っている。この絵には、ピンを使って顔からベールを上げているものと、角形の2種の被り物が描かれている。

した輪形の頭巾が登場する。シャプロンにつけられたゴージットは、装飾的な形に裁ってひだを寄せた布で、肩に掛けられることもあった。ゴージットは時と共に小さくなり、花形帽章〔コケイド〕が被り物に加わる。当時、毛皮は装飾として身に着けられるようになっていた。毛皮は衣類の縁飾りや裏地に用いられて富と権力を象徴し、アーミンと呼ばれる白い毛に黒い斑点のあるオコジョの毛皮は、王族だけが着用を許されていた。

1485年までに、ダブレットには高い立ち襟がつき、腰までの短い丈になったため、ホーズに取りつけるコッドピース (股袋) が必要になった。これは陰部を控えめに覆う目的で考案されたものだが、後には股間を誇張する装飾品となっていく。この頃のコッドピースは、ホーズやブリーチズ〔膝丈のズボン〕の前の部分に取りつける三角形のフラップ (当て布) で、下の角が衣類の股下の縫い目に縫いつけられ、上の2つの角はボタンか「コッドピース・ポイント」と呼ばれる紐で左右の腰の近くに取りつけられた。コタルディは、ジャーキンというジャケットに取って代わられた。ジャーキンは次第に細身になり、肩に詰め物をして、取り外し可能な袖がついていた。ほとんどの色は、植物性染料から抽出されたが、スカーレットと呼ばれた赤色のなめらかな質感のフェルト状の布地は、ケルメスという地中海地方産の貝殻虫で染められた。これは、古来最も高価だった赤紫色の染料のアクキ貝から抽出された南欧産の赤紫色染料の人気を上回るようになる。パースという青緑色の染料は、ニオイアラセイトウの遠縁にあたるホソバ大青〔アブラナ科の植物〕から得られた。クルミの木の外皮は茶色と黒色の染料となり、生地を牛乳に浸して日光にさらすと、漂白することができた。富裕層に必須だったのはリネンで、絹は貴重だったため、宗教儀式用に用いられた。フィレンツェ、ヴェネツィア、ジェノヴァで盛んだったイタリアの絹産業では、貴族階級と上流階級に向けた輸出用のブロケードのビロードとサテンが開発された。

14世紀の間に、男性と女性の衣服の差異が目立つようになり、男性のファッションで肩幅が強調されるいっぽう、女性のガウンは肩幅が狭くなり、スカートの裾が広がった。女性が着たカートルと呼ばれるガウンは、ウエスト部分が体にフィットし、裾は漏斗状に広がる。袖口は手首か肘で広がり、垂れ飾りのようだった。袖を腕に合わせて形成する際に余った生地は、動きを楽にするために脇の部分に使われたり、袖口を広げるのに使われたりした。また、部分的なバイアスカット (その部分をバイアスカットにするか、布目に斜めの切れ込みを入

れる）により、体の輪郭も明確にされる。1380年以降、女性の衣服はより身体にぴったりと合うように裁断され、衣服の前の紐で締める部分が、現在のコルセットの原型となる。腕に沿う細い袖は、手を覆うほど長くなった。その上に重ねるのがコタルディ〔ワンピース型の長衣〕で、袖には床まで垂れるティペットと呼ばれる長い飾り布がつけられていた。コタルディの上には、両脇が開いたサーコートを着た。前の部分にはストマッカーと呼ばれる硬い胸飾りをつけた。胸の一部をあらわにする深い襟ぐりが好まれ、慎み深さは捨て去られる。この流行はイタリアで盛んに取り入れられたが、ヨーロッパ北部ではほとんど見られなかった。15世紀中頃にかけてガウンは徐々に長くなり、幅も広がって、胸の下に締めたベルトで余分な布地を押さえ込むほどになった（前頁写真）。イングランドの貴族の女性は、骨組みが繊細な鉄細工で作られた小さな冠に角（つの）や箱やベールをつけた。フランドルとフランスでは詰め物入りのハート形の被り物が人気だった。既婚女性が着けるようになったバーベットは、硬く糊づけした白いリネン製の丸い頭巾を頭に載せ、幅広いバンドを顎の下に通した。

13世紀のクレスピン（ヘアネットの一種で、単独で髪につけたり、顔の両側にお下げ髪を垂らしてつけたりした）に代わり、14世紀の後半には、半円形のリネンで顔を囲むネビュラ〔ネビュールとも〕と共に、ベールが再び使われる。フィレット〔ヘアバンド〕も形を変え、顔の両側に2本の円筒をつけて、その中に髪を入れるようになった。巻いて詰め物をした布は、髪を両耳の上に巻いて作ったテンプラーと呼ばれる小さなシニヨンにヘアネットを被せた上に着ける。その後登場した角（つの）形の詰め物をした被り物（写真下）には、ベールを掛けるワイヤー製の枠がついていた。1450年には、ヘッドドレスは横よりも上に向かって伸び、より細長くなって、後ろに傾けて着けられた。尖塔形のエナン（写真右）はフランスで好まれ、円錐形の先端は、尖ったものと切り取った形のものがあった。

中世を通じて、衣服はファッショナブルになり、上流階級、商人階級、職人階級、農民階級の差異は広がり、イタリアをはじめ、ヨーロッパ中の政府が奢侈禁止令を敷いた。**(MF)**

ウプランド　1360年

男女の多目的な衣服

『アルノルフィーニ夫妻像』ヤン・ファン・エイク作（1434）。

1360年に、多目的に着られるウプランドが登場し、それまでのコット、サーコート、マントルといった袖つき外衣に取って代わった。男性用は太ももかふくらはぎまでの丈で、ダブレットとホーズの上に着用した。幅の広い袖は、肩でギャザーが寄せられ、ときには床まで垂れ下がって、下に着たダブレットの袖をのぞかせていた。女性もその後、同世紀中にウプランドを着るようになるが、女性用のガウンは常に前開きがなく、丈は床に届くほど長く、裾を引くことも多かった。バスト下の高いウエストラインでひだを寄せて身頃を絞り、袖の幅はかなり広かった。裾と袖口にはダッギングやスカラップの縁取りや、対照的な色のアップリケがあしらわれた。布の使用量が多いこのスタイルは、モラリストたちの揶揄の的となる。『カンタベリー物語』中の一編で、1390年代における高潔な生き方が長々と語られる「牧師の話」では、著者のジェフリー・チョーサーがこう描写している。「のみでさんざん叩いて穴をあけ、はさみでさんざん縁を切り込んだ、裾がやたらと長いそのガウンを、男も女も、馬に乗っても歩いても、糞とぬかるみの中で引きずっている」

　15世紀前半に「ウプランド」という名称は廃れ、「ローブ」や「ガウン」という名が好んで使われるようになる。裁断の仕方は控えめになり、装飾は素材の質感と柄のみによった。1490年以降、この衣服は博士や判事といった学識者の標準的衣服となり、実用的というよりも装飾的なフードがついたケープとなって、さまざまな袖の形や裏地が見られた。(MF)

◉ ナビゲーター

◉ ここに注目

1　男性の被り物
つばの広い帽子がウプランドの身幅の広さとバランスをとり、髪の毛もすっかり隠している。地味な色合いで、大きめのクラウンが上に向かってふくらみ、最上部でより大きな円を作っている。同時代には、クラウンが平らでつばが狭い帽子、トルコ帽（フェズ）のような形の帽子などもあった。この帽子は、当時としては驚くほどシンプルだ。このような身分の男性は、フードつきクロークから発展した、複雑なひだのある被り物、シャプロンをかぶるほうが普通だった。

2　装飾された袖
女性のウプランドの袖には細い毛皮の縁飾りがつけられ、床まで垂れた下の部分は、ダッギングした同色のアップリケで幅広く装飾的に縁取られている。大きな袖口からは、対照的にぴったりした細身で華麗な模様のブロケードの内袖がのぞく。毛皮が使われていることと、中に着ているくるぶし丈のカートルから、これが冬服であることがわかる。重くて非実用的な袖から、この女性が有閑階級に属することがわかる。

3　布地の複雑なひだ
女性のガウンのトレーン〔引き裾〕はたっぷりしており、刈り込まれた短毛の毛皮が裏地に使われていて、この裕福な商人階級の夫婦の富を表している。女性のカートルに、イタリアから輸入した柄入りで明るい青色の絹布が使われていることも、2人の階級を裏づける。当時の結婚式の衣装はおおむね、単に同時代の衣服をより手の込んだ凝った形にしたものだった。緑色は多産の象徴で、たいへん好まれた。

4　ベルトで締めないウプランド
男性のウプランドは、前開きを隠しホックと穴で閉じ、広い肩から裾まで布地が自然に流れるように落ちている。胸部はプレスされていないひだでふっくらと覆われている。セーブル〔クロテン〕かテンの濃色の毛皮を裏地に使っているのは、装飾のためであり、富や権力の象徴である。本来、下に着ている服はもっと紫がかっていたはずだが、長年の間に絵の具が劣化したと思われる。

ルネサンス期の衣裳

1 ハンス・ホルバイン（子）が1520年頃に描いたこの絵画で、ヘンリー8世は、衣類の贅沢な装飾、ふんだんな宝石類、大量の布地の使用により、ルネサンス期ヨーロッパを代表する権力者、傑物として表現されている。

2 チロル大公フェルディナント2世の1548年の肖像画では、スラッシュ入りのブリーチズと共布で作られたコッドピースが目立つ。シルエットはこの時代らしく、肩が広く角張っている。

ルネサンスは中世後期にイタリアのフィレンツェで興った文化運動で、グレコ・ローマン時代の古典的世界の美学を復活させた。この運動が文学、科学、芸術、宗教、政治など広範な分野で開花した時代に、ファッションはより格式張ったものとなり、身体の輪郭を強調する中世ヨーロッパのスタイルは、堅くかっちりした形に代わっていった。フランス王シャルル8世（在位1483-98）が1494年にイタリアに侵攻したのをきっかけとして、ルネサンスファッションはヨーロッパ各国に浸透していく。

16世紀の進展と共に、服の構造はますます堅固になり、体の輪郭を覆い隠すシルエットが、着る人の社会階級を表すようになる。イングランドでは、ヘンリー8世（在位1509-47）が宝石をふんだんにちりばめた服を着て（写真上）、ルネサンス期ヨーロッパで最も魅力的な君主としての地位を強化し、財力を誇示

主な出来事

1501年	1509年	1520年	1536年	1555年	1556年
キャサリン・オブ・アラゴンがアーサー王子と結婚するため、ヘンリー7世の宮廷に入る。御付の女官たちがイングランドにファージンゲールをもたらす。	父王ヘンリー7世の死去により、ヘンリー8世がイングランドの王位を継承する。	ヘンリー8世とフランスのフランソワ1世が「金襴（きんらん）の陣」で会見する。両王は双方の宮廷がいかに壮麗であるかを競って見せつけた。	イタリアの絹織物職人たちがリヨンに移住し、リヨンがフランスの養蚕業の中心地となる。	イングランドにモスクワ会社（後にはロシア会社とも）が設立され、1698年までイギリスとロシアの貿易を独占する。	ハプスブルク朝のフェリペ2世がスペイン王として即位し、世界規模の帝国と広大な新世界の植民地を統治する。

するための消費行動の流行を作り出した。そして、修道院の解散と教会所有地の再分配という彼の政策によって、新興の資産家たちが誕生し、こぞって自分が貴族の称号にふさわしいことを証明しようと、華美な装飾品と宝石で飾り立てた衣服を着て、上流階級の装いを真似た。裕福なブルジョアジーの服飾費は、世帯支出のかなりの割合を占め、多色遣いの絹のサテン、紋織のビロード、ブロケードといった贅沢な織物を、イタリアのジェノヴァ、ルッカ、ヴェネツィア、フィレンツェなどの織物工場に求めた。当時、イタリアは金糸織（高価な金属糸で飾られた布）と良質のビロードの生産を独占しており、絹の生産は1600年までイタリア経済の柱であり、その状況はその後数世紀間続く。

ゴシック様式時代にヨーロッパ北部で流行した華奢な男性のシルエットは、水平方向の線を強調する形へ移行する。ゴシックの尖塔形に代わって、ルネサンス期の建築様式では、なだらかな形のアーチが主流となったことが反映された。この頃には裁断と縫製技術の基礎が確立されていた。男性の主な衣服であるダブレットは細身でボタンのついたジャケットで、ビロード、サテン、金糸織の布で作られた。袖は幅が広くなり、一部を四角く切り取ったり、スラッシュ〔切り込み〕を入れたりし（52頁参照）、肘を曲げやすくするために切れ目を入れて、動きを楽にした。それは、チューダー王朝の肖像画によく見られる、手を腰に当てて立つポーズがとりやすいスタイルでもある。表地に入れた切れ目から裏地や下に着ているシャツを引っ張り出す手法は、ダブレットでもホーズでも用いられ、ドイツではそれが最も極端な形になる。

ダブレットの上にはジャーキンという短い袖なしのジャケットが着用され、前を紐かボタンで閉じた。その上に重ね着したガウンは、肩から床まで布がゆったりと垂れ、ひだを作っていた。下半身の衣類はブリーチズと縫い合わされたストッキングで、ストッキングの上端を固定するために、ブリーチズとストッキングの両方にあけた小さな穴に紐を通し、アグレットという先金具のついた紐を小さなリボン結びにする。ダブレットはコッドピースを見せるために前の下の部分を開けて着用された（写真右）。もともと単純な三角形の布だったコッドピースは、成形されパッドを入れた袋に発展し、生殖器を誇示して男らしさをあからさまに主張するものになった。当時、睾丸を意味した語から名づけられたコッドピースは、16世紀中頃にかけて大きさを増し、宝石や刺繍で装飾されることも多くなり、ときには財布としても使われた。だが、その後徐々に小さくなり、16世紀末には完全に姿を消す。

男性が履いた平らな靴は爪先が四角い「アヒルのくちばし」形で、底は革またはコルクで作られた。帽子は屋内で被られ、着用者の地位や年齢や富を表した。貴族が普通、被っていたのは、濃い色の絹ビロード製の柔らかく背の低いボンネットで、生地は染色に費用も時間もかかる黒で染められた。庶民も似たような帽子を被ったが、それらは毛皮やウールから作るフェルトでできていた。帽子の本体には、染色された羽根飾りだけでなく、金属糸のレース、バッジ、引っかけて固定したアグレットを飾る。帽子は必須の服飾品で、貴族でない有職階級の人々にとって欠かせないアクセサリーだった。世紀の後半に登場したカポテイン（capotain）という帽子は、クラウンが高く円錐形で、素材はビーバ

1558年	1564年	1574年	1581年	1583年	1589年
エリザベス1世がイングランド女王となる。エリザベス朝宮廷では衣裳が重要なステータスシンボルだった。	ラフの糊づけ・成形用に、ロンドンのディンゲン・ファン・デル・プラッセ女史が洗濯糊を初めて商品として製造する。	エリザベス女王は、「女公爵および公爵夫人、女侯爵および侯爵夫人、女伯爵および伯爵夫人を除き、あらゆる金の布、薄物、セーブルの毛皮の使用」を禁じた。	ジャン＝ジャック・ボワサール著『各国の服装（*Habitus Variarum Orbis Gentium*）』の出版が、中東の衣服への関心を呼び起こす。	イングランドのパンフレット作者、フィリップ・スタッブスが『悪癖の解剖学』を出版し、この時代のファッションの過剰さを手厳しく攻撃する。	ウィリアム・リーが編機を発明する。絹や綿で編んだ靴下が流行し、最高級品は「クロック」という側面の刺繍で飾られる。

ーの毛皮か、革か、ウールのフェルトだった。

　宮廷服には特定の色や生地が使われ、商人階級のものとは一線を画していた。エリザベス朝では自然界に親近感が抱かれ、理想的田園生活が賛美された結果、動植物が質感豊かに表現されるようになり、衣服の目に見える部分のほぼすべてが、鳥や昆虫や花の模様の刺繡で覆い尽くされ、飾られた。生地に模様が織り出されることもあったが、そうした模様は反復的で様式化されたものにならざるを得ない。刺繡だけが、その時代の花や葉への賛美に必要な写実的要素を添えることができた。良家の女性は黒糸刺繡にいそしんだ。黒糸刺繡は白いリネンの基布に広く用いられ、開口部やネックラインやカフスといった部位の周辺の布を補強するのが目的だった。白糸刺繡は、下着やラフ（ひだ襟）によく使われた。ドロンワーク（糸抜き細工）、カットワーク、ファゴッティング（糸をからげて布の隙間をかがり縫いする刺繡技法）が併用されることもある。複雑な刺繡はプロの刺繡師（通常は男性）の仕事で、金糸、銀糸だけでなく真珠、エメラルド、ルビーも使われた。

　16世紀の中頃、スペインが台頭すると、衣服は、それまでの明るい色と質感、贅沢さの誇示は廃れ、1556年に即位したフェリペ2世（写真左下）が好んだ黒を主とする地味な色と装飾に取って代わられる。もはや、贅沢さと格を決めるのは過剰な装飾ではなく、かっちりした体にぴったり合う仕立てだった。1554年にイングランドのメアリー1世とスペインのフェリペ2世が結婚すると、スペイン宮廷の作法が反映され、格式張った厳めしいスタイルが定着する。1570年になると、プールポワン（ダブレット）に綿のぼろ、馬の毛、毛くずなどを混ぜた詰め物が入れられ、楯のように体を守る甲羅状の当時のプレートアーマー〔板金鎧〕を模して、前に突き出た「ピースコッド・ベリー〔えんどう豆のさやのような腹〕」が形成された。このスタイルはその後30年間続く。フィリップ・スタップスは著書『悪癖の解剖学（*Anatomie of Abuses*）』（1583）のなかで、ピースコッド・ダブレットを着た人を「とても前に屈めないほど、パンパンに詰め込まれ、縫われている」と酷評した。

　ブリーチズが初期のトランクホーズ〔中に詰め物を入れ、ふくらみをもたせた半ズボン〕に取って代わり、最も人気のあったスペインのケトルドラム（写真左上）は、詰め物入りで丈は太ももの中程まであり、1550年代から1570年まで着用された。次に登場したのが膝下丈でゆったりしたブリーチズ（ベネシャン）と、ガリガスキンズと呼ばれる、ぶかぶかのブリーチズだ。新たに取り入れられたニットがバイアスカットの布に取って代わり、脚にフィットするホーズが誕生する。明るい色に人気があり、1560年以降、膝下で結んだリボンや、ガーターを交差させる簡単な方法で留められた。男性用のプールポワン（ダブレット）に加えて、短い丈のクローク〔マント〕が登場する。このクロークは屋外でも屋内でも着られるように作られ、小さな立ち襟がつけられた。マンディリオン（マンドヴィル）は装飾的な服で、腰丈のジャケットに見せかけの袖がつき、片方の肩に引っかけて着用した。革製品としては、刺繡やフリンジで飾られた長手袋、履き口に折り返しのあるオーバーニー〔膝上〕ブーツなどがあった。これらはスペインの都市、コルドバで発達した革加工業の産物である。

　男性用、女性用共に襟ぐりは深く四角形に裁断され、下に着たシャツやシュミーズの上部が見えていた（次頁写真）。女性のガウンの胸元を覆うパートレット〔首回りを覆う布やレース〕を身頃と共布の豪華な生地で作ると、ハイネックのガウンのように見えた。薄物や透けるリネンでできたパートレットはシュミーズの上に着けられ、1550年頃には、タッセルつきの引き紐で結ぶようになった。紐を引くことでできるギャザーや小さなフリルがやがて大きくなり、ラフ（56頁参照）に発展する。アイロンでひだをつけるリネンの襟は、レティセラ（*reticella*）という繊細なカットワークレースでできていた。やがてそれは、17世紀のニードルレースに発展していく。

50　第1章　紀元前500-西暦1599年

女性用の主な衣服のカートルは、床に届く着丈のワンピース型ガウンだった。これは1545年以降、上下に分かれて揃いのスカートとボディスとなり、スカート部分にカートルの名が残される。ボディスに取りつける三角形の別布は、硬くした生地で装飾的に作られ、リボンやアグレットつきの紐を結んで所定の位置に固定した。「ペア・オブ・ボディーズ」と呼ばれたコルセットの類いが初めて現れたのは16世紀後半である。コルセットは、鯨骨〔鯨のひげ〕か乾燥した葦などの茎を、キルティングした硬い布地に挿し込んで作られ、ウエストを締めつけ、胸を平らにした。その効果はストマッカーを加えることでさらに強調され、にかわで固めた布や厚紙で硬くし、木製のバスク〔芯〕で固定して、ボディスの前身頃の打ち合わせを実質的に閉じていた。ボディスは左右対称で、両方の肩の部分で共布の袖に結びつけられる。幅の広い漏斗形の外袖は袖口に毛皮の縁飾りがつけられることが多く、肘で折り返されて、装飾の施された内袖をのぞかせていた。

　1580年代には、ボディスはより細く長くなっていき、ダーツではなく、前身頃の曲線のはぎ目、脇の斜めのはぎ目、後ろ身頃の曲線のはぎ目によって形が作られた。シルエットは三角形の上に逆三角形を載せたような従来の形から、円を連ねた形へと移行する。糊とアイロンでひだづけしたリネンのラフと、円筒形のファージンゲール〔鯨骨、木、針金などで丸く広げたフープスカートの骨格〕に代わる（54頁参照）。1570年頃には、髪は真ん中で分けて、パリセードというワイヤーの支えを入れて後ろになでつけるようになる。**(MF)**

3　1560年に描かれたこの肖像画では、イタリアの政治家がケトルドラムというブリーチズをはいている。刺繍した細長い布をはいで詰め物入りの裏地に重ねたブリーチズは分厚くふくらみ、両脚の上に玉ねぎを2個載せたように見える。

4　1545年に描かれたこの肖像画では、トレドのエレオノーラが、黒いアラベスク模様とザクロのモチーフを全面にぎっしり織り出した絹のブロケードの服を着ている。金色の格子細工のパートレットには真珠がちりばめられている。四角い襟ぐりのシュミーズの縁に施された黒糸刺繍がちらりと見える。

5　16世紀末には、暗い色合いが一般的だった。スペインのフェリペ2世を描いたこの肖像画では、小さなラフが引き立つ。

51

スラッシュ入りの衣裳　1500年代

男性用衣裳

『モレット卿、シャルル・ド・ソリエの肖像』ハンス・ホルバイン（子）作（1534-35）。

この肖像画は、1534年、フランス大使シャルル・ド・ソリエのロンドン滞在中に、ハンス・ホルバイン（子）によって描かれた。シャルルは袖にスラッシュの入ったプールポワン（ダブレット）を着ている。この装飾的なスタイルは、1476年、グランソンの戦いでスイスの守備隊がブルゴーニュのシャルル豪胆公に勝利した際、敗軍の残した豪華な布で軍服の破れに継ぎを当てたことに由来すると考えられている。そうしたスイス軍の手法を、ランツクネヒトと呼ばれるドイツ人傭兵が模倣し、手のかかった目立つ軍服は奢侈禁止令の適用を免れた。次に、フランス宮廷がそれを真似た。おそらくはドイツの血が半分入ったギーズ家の影響だろう。イングランド国王ヘンリー8世の妹メアリーと、フランス国王ルイ12世との結婚により、イングランドにスラッシュ入りの衣服がもたらされる。手の込んだスラッシュの人気は続き、特にドイツでは、別布の帯を交互にはいで作った衣服が流行した。スラッシュは女性の衣服にも見られたが、男性の衣服ほどは流行らなかった。単純なスラッシュに代わったのが、表地に入れる切り込みの縁をピンキングする（ギザギザに切る）方法で、布目をバイアスに裁断することにより、ほつれを防いだ。この手法は、ダイヤモンド形などの形に表布を切ってから、下の布を引っ張り出して表面を盛り上げる際によく用いられた。**(MF)**

◆ **ナビゲーター**

👁 **ここに注目**

1　柔らかい帽子
黒い絹のビロードでできた柔らかいボンネットは、屋外でも屋内でも日常的に用いられ、頭のどちらか一方に少し傾けて被った。「ターフ」とも呼ばれる小さな上向きのつばがついている。つばにつけたバッジは、特定の一族や個人とのつながりを示した。

3　毛皮の裏地
ジャケットには、プールポワン（ダブレット）の地味な色合いに合わせた暗い色の毛皮（セーブルか、オオカミか、マーモット）の裏地がついている。肘丈の袖の上部にはスラッシュが入れられ、下から裏地の毛皮がのぞく。小さな穴に通した紐を蝶結びにして、表地をまとめている。

2　ダブレット
下あごまでせり上がった詰め物入りのプールポワンが、この人物の肩幅と胸を広く見せている。金属製のボタン（おそらくは金製）が華を添える。こうしたボタンは衣服から衣服へと付け替えられたであろう。

4　スラッシュを入れた袖
外袖の肘の部分にスラッシュが入れられ、白いリネンの下着を引っ張り出して装飾的なふくらみを作り出している。生地に入れるもっと長い平行の切り込みは「ペイン」と呼ばれた。

スペインのファージンゲール　1500年代

女性用フープスカート

『ラス・メニーナス（女官たち）』ディエゴ・ベラスケス作（1656）。

ファージンゲールがイングランドで初めて本格的にお目見えしたのは1501年である。ヘンリー7世の長男アーサー王子とスペイン王女キャサリン・オブ・アラゴンの結婚式の際、王女の女官たちが身に着けていた。このファッションの人気をさらに高めたのが、1554年のメアリー1世とスペイン王フェリペ2世の結婚だった。絵画『ラス・メニーナス（女官たち）』に見られるスペインのファージンゲールは、ワイヤーか、木か、よじり合わせた柳の小枝（1580年代からは鯨骨も使われた）で作ったフープ〔輪〕で張りを出したアンダースカートでできている。幼いマルガリータ王女のファージンゲールは縁（へり）に向かって広がり、角度がついているため、棚のように張り出した表面に手を載せることができた。王女はマドリードのアルカサル王宮（父であるスペイン王フェリペ4世の宮殿）で、女官たちに囲まれている。この王宮の衣服の堅苦しさは、フランス宮廷の衣服とは対照的だった。女官の1人は王女の足下にひざまずき、別の女官、イサベル・デ・ベラスコは王女の後ろに立っている。イサベルはカートホイール〔荷車の車輪〕・ファージンゲールを着ている。このタイプは、他国で廃れた後も長くスペインで使われ続けた。イサベルのガウンの身頃は胸元を平らに押さえ、スカートの上に円形のフリルとなって放射状に広がり、輪形の縁が作るシルエットに柔らかさを加えている。肩より低い位置についた、ふくらんだ袖の上部は、薄物のスカーフで覆い隠されている。**(MF)**

ナビゲーター

ここに注目

1　ボディス
子供の衣服は大人の衣服の小型版だった。この絵で、王女のボディスは胴体を硬く長く覆っている。ガウンの浅く横に広い襟ぐりと、ダブルスリーブは、女官のイサベル・デ・ベラスコの服とそっくりだ。

2　縁の傾斜
ファージンゲールの構造により、スカートはウエストから直角に突き出て、周縁から床に垂直に垂れる。縁が後ろで上がり、前で下がるように、スカートはウエスト位置で傾けられている。

さまざまなファージンゲール

ファージンゲールは、女性のスカートを広げるのに使われた最初の下着で、フープスカートやクリノリンの先駆けである。ポルトガルのジョアナ王女が、スペインで最初に着用した。スペインのファージンゲールを描いた最初期の絵では、フープが外側のスカートの表面に見えている。その後のファージンゲールは、オーバースカートに覆われ、形を作るだけになった。フランスのドラム〔太鼓〕またはホイール〔車輪〕・ファージンゲール（写真下、アン・ヴァヴァソーの1615年頃の肖像画に見られる）に次いで、1580年にシリンドリカル〔円筒〕・ファージンゲールが登場し、1620年頃まで主に宮廷で身に着けられた。宮廷の外で最も人気があったスタイルはロール・ファージンゲールで、ソーセージ形に詰め物をした布の輪を着け、腰の高さでスカートを広げた。

ドレスとラフ（ひだ襟） 1620年頃

女性用宮廷衣裳

『イサベル・デ・ボルボン』ロドリゴ・デ・ビリャンドランド作（1620頃）。

イサベル・デ・ボルボンは、フランス王アンリ4世とマリ・ド・メディシスの娘で、後にスペイン王となるフェリペ4世と1615年に結婚した。宮廷画家、ロドリゴ・デ・ビリャンドランドによるこの肖像画でイサベル王妃が着ているのは、スペイン宮廷における上流階級のドレスの好例だ。堅苦しさは抑えられ、上品な豪華さがある。これ見よがしなのは、豪華な袖の縁とボディスに線状に並ぶ金と宝石の飾りである。カートホイール・ラフ〔車輪形ひだ襟〕は、ファッショナブルなイングランドでは1613年までに廃れてフォーリングカラー〔垂れ下がる襟〕に取って代わられたが、スペインの領土とオランダでは、他の地域から姿を消した後もしばらくは存続した。この絵に描かれている閉じたカートホイール・ラフは、長くなったボディスの浅い襟ぐりに固定したネックバンドにつけられた。段重ねになったラフのレースの縁取りは、きれいな8の字を描くように整えられ、長い細身の内袖についた広幅のカフスと同じひだ飾りとなっている。ラフと袖口のひだ飾りは、初期には濃い糊に浸した襟を熱していない棒に巻きつけて乾かし、ひだを固定して作られた。しかし、1560年代にヨーロッパで洗濯糊が商品として製造され始め、1570年頃には、暖炉の火かき棒に似た棒を熱して使うようになった。イサベルが着けているファージンゲールの幅は、まだ、宮廷画家ディエゴ・ベラスケスが『ラス・メニーナス』（1656）に描いたものほど広くなかった。(MF)

ナビゲーター

ここに注目

1　硬いボディス
硬いハイボディス（cuerpo alto）が、女性の胴体の顎下から、本来のウエストラインより下にある前のV字形の部分までをしっかり包む。ボディスの形は三角形で、着る人の本来の体形を押さえつけている。ガウンのスカート部分をぎっしりと覆う模様は、規則正しく繰り返される葱花（そうか）線（2つのS字曲線で作られる模様）で、黒と金色で豪華な布に織り出されている。

2　ダブルスリーブ
ガウンの半円形の外袖には、肘から上に切り込みが入れられ、装飾的な内袖がのぞく。外袖の上部は肩の外側に張り出した硬い布で覆われている。やはり贅沢に飾られたこの布が、ボディスの三角形のシルエットを強調する。袖口のカフスは、首回りの凝ったレースのラフ揃いである。ラフと同様、袖口の飾りも個別の装飾品だったと考えられ、取り外して洗濯したり、他の服につけ替えたりした。

ラフの歴史

ラフは、シャツやシュミーズの襟元の、房つきの引き紐によってギャザーを寄せた小さなフリルから発展し、1540年代に誕生した。そうしたフリルは通常、黒糸刺繍か白糸刺繍で飾られていた（写真下）。当初、ラフはダブレットやボディスの襟元を汚れやグリースから保護する実用品だった。やがて単品の服飾品として幅も大きさも増していき、1590年代には、頭の周りを囲む、ときには肩幅ほどの広さの硬い立ち襟に発展する。このようなカートホイール・ラフは、おしゃれな角度に保つため、サポータス〔支えるもの〕と呼ばれるワイヤーフレームを必要とした。1560年代の洗濯糊の発明により、型くずれの心配なく、ラフをより幅広くすることが可能になった。また、糊づけの過程でラフを染色することもできた。ラフは、極端な例では直径30.5センチメートル以上に達した。

オスマン帝国の宮廷衣裳

1 スレイマン1世の肖像画。セイイド・ロクマンによる『オスマン・スルタン録 (Descriptions of the Ottoman Sultans)』(1579) の1589年9月作成の写本より。スルタンは色鮮やかなカフタンを3枚重ね着している。

2 金属糸の模様で飾られた濃い赤色の絹のビロード (16世紀)。この織物は空引機を使い、織り手と、複雑な模様作りを助ける空引工の2人掛かりで織られた。

16世紀初頭、オスマン帝国は中東のほぼ全域に勢力を広げていた。陸、海双方で首尾よく戦果を上げてヨーロッパと北アフリカの領土を手中に収め、帝国は一連のスルタンの統治のもと、経済的繁栄の時代を迎える。当時のオスマン帝国政府は、絹産業に対する規制と課税に力を注いだ。ブルサは15世紀以来、絹織物の中心地で、宮廷のために絹のブロケードとビロード (次頁写真) を生産し続けていたが、コンスタンティノープル (現在のイスタンブール) にも新たに工場が造られる。オスマン帝国の統治の中心はコンスタンティノープルで、1520年にセリム1世の跡を継いだスルタン、スレイマン1世が、この都市を広大なオスマン帝国にふさわしい首都に変貌させた。市内のトプカプ宮殿がオスマンの世界秩序の頂点で、すべての権力と影響力がそこから行使されていた。

1463年に当時のスルタン、メフメット2世が造営を開始したこの宮殿は、ス

主な出来事

1513年	1517年	1520年	1526年	1534年	1536年
オスマン帝国海軍提督で著名な地図製作者でもあったピーリー・レイースが、セリム1世のために世界地図を作成し、1517年にエジプトで献上する。	セリム1世がダマスカスに続いてカイロを征服し、オスマン帝国は名実共にアラブ地域の覇者、イスラームの盟主となる。	スレイマン1世の即位により、経済的繁栄、建築、絵画、織物の意匠に関して注目すべき時代が始まる。	スレイマン1世がハンガリーに遠征。モハーチの戦いでハンガリー軍を大敗させ、オスマン帝国がハンガリーの首都ブダを占領する。	スレイマン1世が、ウクライナの血を引く〔ポーランド系など諸説ある〕宮廷の奴隷、ヒュッレムを正妻とし、彼女は絶大な力と寵愛を得る。	スレイマン1世とフランスのフランシス1世が貿易条約を含む条約を結び、オスマン帝国が欧州の政治に正式に参加する。

レイマンの在位中に壮麗な建造物群となり、コンスタンティノープルの中の城郭都市と呼べるほどになる。およそ5000人の人々がそこに住み、働いていた。スルタンと親族、従者、衛兵、文官、軍幹部、専門職の使用人、熟練した工匠など、あらゆる人が、厳格な礼法の規則が支配するヒエラルキーに組み込まれていた。オスマン世界の複雑な権力構造において、衣服は、帝国の威厳と序列を視覚的に表現する主要な手段だった。オスマン帝国の人々は衣服の芸術的価値をよく理解しており、衣服が体を保温し、保護し、隠すという基本的な必要を満たすだけでなく、より重要な機能を持つことを認識していた。衣服の形、生地、装飾が、身に着ける人の公的な位階、職業、富、私的な地位を物語った。

オスマン朝の宮廷衣裳を見た人は皆、感銘を受けた。なかでも、1554-62年にコンスタンティノープルに駐在したハプスブルク君主国大使、オジェ・ギスラン・ド・ビュスベックは、他の多くのヨーロッパ人と同じく、所感を手紙や回想録や図画に記録し、以下のように記している。「さあ、私と共に来て、ご覧なさい、ターバンを巻いた数多の頭、この上なく白い絹のひだに幾重にも包まれた頭の大群を。あらゆる種類と色合いの光り輝く衣裳を。いたる所で光を放つ金、銀、紫、絹、サテンを」。しかし、最も重要な情報源は、イスタンブールのトプカプ宮殿博物館に収蔵されているスルタンと親族の衣裳のコレクションである。およそ2500点の収蔵品は主にカフタンというローブだが、ズボン、シャツ、帽子、サッシュ、ターバン布などもある。スルタンが亡くなるとその衣裳はまとめて保管され、所有者の名前などを示すラベルが縫いつけられた。そのため、理論上は、15世紀後半以降のオスマン帝国の衣裳の正確な一覧が得られるはずだが、収蔵品確認の際、ラベルの紛失や不正確なつけ直しが起きている。収蔵品のなかには年代が明らかで特定のスルタンに帰属する品もある。ここのコレクションは、衣裳のスタイルとテキスタイルデザインの両方に関する貴重な史料である。

衣裳と文書から得られる情報に加えて、オスマン朝スルタンの肖像画によっても、主に男性の正式な服装の決まり事がわかる。というのも、女性はいくら影響力を行使しようと、社会的な役割を持たなかったといえる。決まり事は伝統を守りながらも融通が利くもので、基本は形もスタイルも単純な長い衣服であり、それを重ね着することで、宮廷儀礼の華やかな式典に欠かせない豪華な織物を誇示した。宮廷の年代記編者、セイド・ロクマンがオスマン朝スルタンについて編んだ図版入り歴史書（16世紀半ば以降、さまざまな版が作られた）に収められているスレイマン1世の様式化された肖像画（前頁写真）では、たっぷりとひげをたくわえて生真面目な表情の中年のスルタンが、色鮮やかな衣裳に身を包んでいる。形、質感、色が異なる3枚のカフタンで正装した姿だ。緑色の無地のアトラスシルク〔アトラス・モスという蛾からとれる野蚕絹〕製カフタンの上に、肘丈の広袖の衣裳、エンターリ（entari）を着ている。エンターリの生地は青色の地に金糸でチンタマーニ（cintamani）紋様（中国の雲気文を様式化した向かい合う波状の紋様と三つの円紋）を織り込んだ、豪華なケムハー（kemha）〔上層の経糸が金糸や銀糸で強化された二重織り〕と呼ばれる絹織物である。3枚目のカフタンは、オレンジ色のケムハーの表地にアーミンの毛皮を裏打ちしたボリュ

1538年	1557年	1558年	1566年	1571年	1581年
シナンが帝室造営局長に任命され、コンスタンティノープルとオスマン帝国の地方都市の主要な建築のすべてに関与する。	10年の工期を経て、シナンがコンスタンティノープルで最も壮大な建築物、スレイマニエ・モスクを完成させる。	オスマン朝の歴史と偉業を記録し、図版を豊富に盛り込んだ全5巻の年代記『スレイマン・ナーメ（Süleyman-name）』が完成する。	スレイマン1世がハンガリー遠征中に死去。後に、スレイマニエ・モスク内の、妃ヒュッレムの墓に隣接した壮麗な墓に埋葬される。	ドン・フアン・デ・アウストリアが、コリント湾におけるレパントの海戦でオスマン帝国海軍を破る。	エリザベス1世とスルタンのムラト3世が外交交渉を行う。イギリスの「トルコ貿易商人」により、レバント会社が設立される。

3 この上なく贅沢な生地で作られた衣裳をきらびやかにまとったスルタン、セリム2世が、宮廷づきの鷹匠が掲げる的に向かって矢を放つ様子が描かれている（16世紀）。

4 毛皮で裏打ちした多色使いの絹のブロケード（ケムハー）製カフタン（16世紀中～後期）は、セリム2世のワードローブの一部だったかもしれない。

ームのある服で、床まで届く丈の袖に肩からスリットが入っている。同時代のオスマン宮廷を描いたセイイド・ロクマンの歴史書の図版、特にスレイマン1世、息子のセリム2世、アフメト1世（62頁参照）らの一連の肖像画からも、当時の装い方がわかる。トプカプ宮殿に保管されている公文書の記録からも、衣服の目録、職人名簿、賃金・俸給・手当の記録、織物の注文書などを通じて、オスマン朝の衣服体系を維持するための見事な官僚機構がうかがえる。

オスマン朝の宮廷衣裳の主なものは、前開き、くるぶし丈で直線断ちのカフタンという長衣である。宮廷での日常業務や政務の際は、役人もスルタン自身も無地のアトラスシルク製カフタン（通常は赤、緑、青色）を着た。カフタンの形は、両脇と前中心にウエストから裾にいたる三角形のまちを加えて、整えられる。熟練した仕立職人には、織物の紋様がきれいにつながるよう柄合わせが求められた。しかし、仕立ての水準にはかなり差があり、当時の記述には手厳しい批判も見られる――「どうやったらカフタンをこのようにお粗末に縫えたものか？ このような服を、いったいどうやって着ろというのか？ このような黒いズボンをこの世の誰が履くというのか？ 緋色や白のアトラスシルクの生地があることを知らないのか？」

16世紀半ばには、コンスタンティノープルの新しい工場がオスマン宮廷の織

物の需要に応じるべく奮闘し、繁栄した。そうした工場は、他の専門工場と共にトプカプ宮殿の第一の庭にもあったし、個人の注文を受けられるように街の中にも設置されていた。主な絹織物のアトラス、ケムハー、カディフェ（kadife）の3種は衣裳用で、必要に応じて裁断し仕立てられるような長さに織られた。最も用途が広いアトラスは表が繻子目の平織で、白、緋色、緑、青、黒、紫といったさまざまな色で織られた。紋様の入った絹のブロケードはケムハーと総称され、複雑な織り方と豪華な紋様から、正装に用いられた。カディフェは濃く深い赤や緑、ときには黒色のビロードで、絹糸のカットパイルと、金糸で織ったパイルのない部分を組み合わせて柄を織り出すチャトマというタイプのものが多かった。トプカプ宮殿にはイタリア製のビロードやシルクで作られた衣類もあった。オスマン朝ではそうした生地が好まれ、国産品だけでは宮廷の需要に応じきれなかったからだ。やがて、イタリアのデザインがトルコのビロードに大きな影響を及ぼしていくため、両者を見分けるのは難しい。

セラーセル（seraser）は大きく大胆なモチーフを金銀の糸で織り込んだ、きわめて豪華なブロケードで、やはりカフタンに使用された。とりわけ、床を引きずるほど袖が長いカフタンと揃いのズボンに使われることが多かった。スルタンのセリム2世は、シンプルな服を好みがちだった父より衣服に関して派手好みで、金色のカフタンと豪華な紋様の絹のエンターリを着用した。円と茎の連続模様にチューリップなどの花を組み合わせた図柄（前頁写真）を赤、青、黄、白の絹糸で織り、上質の灰色リスの毛皮で裏打ちしたカフタンは、トプカプ宮殿に収蔵されている16世紀半ばのカフタン（写真右）に似ている。このカフタンもセリム2世のものかもしれない。オスマン朝の公的な装いの仕上げとして欠かせないのがターバンで、スルタンと政府高官たちは公の場で必ず着用した。キルティングを施した絹のブロケード製の背の高い縁なし帽の周りに、上質の白い綿かリネンの細長い布が渦高く巻きつけられた。

儀式には特別な衣裳が必要だった。スルタンの葬式には地味な服装が用いられ、葬列に連なる後継者と会葬者たちは、黒、紺、紫、緑のアトラスやビロードのカフタンを着た。皇族の墓には衣類や織物が掛けられ、ターバン、宝石、その他の遺品が供えられる。女性や子供を含む複数の埋葬者が眠る、ムラト3世とアフメト1世の墓には、絹のビロードやブロケードの小さなカフタンが何組も入っていた。そうした墓からはしばしば副葬品が紛失したものの、遺物の一部は現在、イスタンブールのトルコ・イスラム美術博物館に収蔵されている。スルタンは即位儀礼が済むと、新たな統治者としての正当性を確認するために、公開儀式や行進を毎日のように行い、自らの装いによってオスマン帝国の威光を誇示した。そうした行事の柱となったのが、毎週金曜日、コンスタンティノープルの壮大なモスクの1つに向かう定例の行進で、スルタンは昼の祈禱、息子の割礼の祝賀、大使の公式レセプションに立ち会い、ときには戦役からの凱旋を祝った。17世紀以降のオスマン帝国の全般的な衰退にもかかわらず、オスマン朝の服装習慣はきわめて堅固に維持された。しかし、19世紀には改革者のスルタン、マフムト2世が、伝統的衣裳の代わりに、ヨーロッパのフロックコートとズボンを、近代化と進歩のシンボルとして導入する。**(JS)**

重ね着 17世紀

男性用宮廷服

『アフメト1世の肖像』セイイド・ロクマン作（17世紀）。

16世紀後半にオスマン帝国歴代のスルタンの伝記が書かれ、肖像画を含む多数の挿絵がつけられた。そうした肖像画は理想化されてはいるものの、個々のスルタンの面影をそれなりに伝えている。また、17世紀初期以降、ファッショナブルな装いの若い男女を1人ずつ描いた習作も描かれるようになった。1603年に13歳でスルタンに即位したアフメト1世の肖像画は、そうした格式張らない流儀の作品の好例である。

　この肖像画は、きめ細かく光沢のある紙に透明度の低い水彩で緻密に描かれ、スルタンを眉目秀麗で威厳があり、美しく装った教養ある青年として表現している。豪奢な内装のキオスク〔庭園の簡易建造物〕内部に座るアフメト1世は、色と形の異なる足首丈の絹のカフタンを2枚着ている。下に着た緑色のカフタンは袖が細くて長く、金糸を編んで作ったボタンが首からウエストまでを閉じて隙間なく並ぶ。外側のオレンジ色のカフタンはアーミンの毛皮で裏打ちされ、金色の組紐をフロッグ〔釈迦結び〕にしたバンドで飾られている。どちらのカフタンもよく見えるよう、右腕だけを袖に通して粋に着ている。この宮廷の装いを仕上げるのは、高くすっきりと巻いて黒い羽根飾りと宝石をつけた白いターバン、そして、黄色い革のブーツである。**(JS)**

👁 ここに注目

1　オレンジ色のローブ
オレンジ色のローブには、細かい金の平行斜線が描かれ、単色無地のアトラスシルクの表面の光沢を模している。アトラスは、衣類の表地、裏地、見返しにも使われる、用途の多い絹地だ。アフメトの衣服には、さらにアーミンの毛皮で裏打ちされている。

3　連結した金のベルト
ベルトは金と宝石で飾られた装飾板を連結し、革の上に取りつけてある。カフタンの上から付ける、おしゃれで趣味のいいアクセサリーである。衣類の生地には豪華な模様があったため、オスマン朝の宮廷の宝飾品は比較的簡素だった。

2　緑色のローブ
緑色のローブには、平面的な葉が連なるアラベスクの植物文様が描かれている。金色の水平斜線が葉を埋め尽くし、背景には灰色の蔓（つる）のような曲線が網目状に連なり、セレンキ（serenk）と呼ばれるしなやかな絹のブロケードを表現している。

4　宝石がちりばめられた短剣
短剣は宮廷の優美なアクセサリーで、精巧に仕上げられた鋼の刃には金の植物文様の彫刻や象眼が施されている。柄（つか）はおそらく翡翠や水晶などの半貴石を彫ったもので、オスマンの詩の引用が刻まれていた。

インドの衣裳―ムガル帝国時代

1 1650年頃のこの絵画に描かれた第2代皇帝フマーユーンは、羽根飾りつきの複雑なスタイルのターバンを巻いている。このスタイルはフマーユーンが考案したとされる。

2 皇帝アクバルは平たいラージプート・ターバンを好み、この挿絵（16世紀の『アクバルの書（Book of Akbar）』より）でも身に着けている。

3 この17世紀の肖像画で、ムガル帝国の初代皇帝バーブルは中央アジアに影響を受けた衣服を着ている。

ムガル帝国（1526-1858）時代のインド亜大陸のファッションには、イスラーム教徒（ムスリム）とヒンドゥー教徒（ヒンドゥー）の臣民が共生していたことが反映されている。ムガル人は中央アジアに起源を持つイスラーム教徒で、モンゴル帝国皇帝、チンギス＝ハンの末裔である。当初、ムガル朝の衣裳は中央アジアの影響を色濃く残していたが、第3代皇帝アクバル（在位1556-1605）と16世紀後半以降の後継者たちのもとでムガル帝国が拡大するにつれ、ヒンドゥーのラージプート族〔ラージャスターン州を中心に居住する部族〕の文化からさまざまな衣裳の特徴が取り入れられた。18世紀に入ると、インドに西洋人が増えるにつれ、ヨーロッパのスタイルがムガルの衣裳に取り入れられる。

インド亜大陸の衣服は常に2つの異なるスタイルに基づいてきたが、それらが交錯することもある。1つは布を体に巻いたり掛けたりする衣類で、サーリー（70頁参照）、ドゥーティ（dhoti）、ショール、ターバンである。もう1つは仕立てられた（縫製された）衣類で、ズボン、体にフィットするコートとジャケ

主な出来事

1526年	1530年	1556年	1600年	1605年	1615年
バーブルがパーニーパットの戦いでイブラーヒーム・ローディー〔最後のデリー・スルタン朝、ローディー朝の支配者〕を破り、ムガル帝国建立。	バーブルの息子、フマーユーンがムガル帝国第2代皇帝に即位する。	アクバルがムガル帝国の君主となる。アクバルは、芸術、文化、宗教的寛容さを奨励し、衣裳の新しいスタイルの創造に影響力を及ぼす。	勅許により東インド会社が設立され、イングランドとインドの交易が始まる。	アクバルの息子、ジャハーンギールがムガル朝の皇位を継承する。ムガル絵画は彼の在位中に全盛期を迎える。	ムガルがイングランドに通商権と工場の設立権を許諾し、見返りとしてポルトガルからの防衛をイングランド海軍に求める。

64　第1章　紀元前500-西暦1599年

ット（68頁参照）で、対照的なこのスタイルの共存は、西暦の開始以降、次々とインドにやって来た侵入者、商人、その他の来訪者と接触してきた結果である。ムスリムのムガル人、イギリス人を含め、そうした異国人は皆、インドの先住民の巻衣型衣類とは対照的な、体にフィットしたコートやズボンを好んだ。インド亜大陸の東部と南部は異国人の流入が比較的少なく、北部や西部に比べて、単純な巻衣型の伝統的スタイルが保持される傾向にあった。北部と西部は、侵入してきた中央アジア人とムスリムの故郷により近かったため、彼らが築いた帝国の中心地となる。ムガル帝国の首都だったデリー、アーグラ、ラホールをはじめとする中心都市では、シャツ類（クルタ〈kurta〉、カミーズ〈karmeez〉）と、ズボン類（パイジャマ〈paijama〉、シャルワール〈shalwar〉）といった仕立てられた衣類が今日と同様に優勢だった。仕立てられた衣類と巻きつける衣類という大きな地域区分のなかで、地域特有のスタイルや素材のみならず、富、宗教、職業といった他の要因が、地方の装いに影響を及ぼしてきた。

　仕立てられた衣裳は、13世紀のデリー・スルタン朝〔1206-1526年にデリーを中心に主として北インドを支配したムスリムの王朝〕の創始と共にインド亜大陸に定着した。女性の慎みを重んじるイスラームの慣習は北インド社会に強い影響を与え、公の場で女性が顔を隠すベールを取り入れただけでなく、家の中で男性と女性の居住部分を分けるという、ムスリムとヒンドゥーに広く受け入れられた風習にもつながった。裁断され仕立てられた衣類の優勢は、ムガル人の統治下でも続く。インドの大部分を長期間支配したムガル帝国は世界有数の大帝国に発展し、少なくとも名目上は1858年まで続いた。

　ムガル帝国の初代皇帝、バーブル（在位1526-30）は、絵画の中で常に中央アジアスタイル（写真右下）の装いで描かれ、生地と父祖の地が現在のウズベキスタンとアフガニスタンであることをしのばせる。このスタイルでは、丸いターバンに長くゆったりとした装飾的なコートを合わせるが、コートは袖が短い場合もあり、薄いローブの上に着用される。バーブルは、正式な会合には、中国の影響を受けた「雲肩」（織り柄や刺繡で飾られることの多い、角が4つある肩掛け布）をよく身に着けた。バーブルの息子のフマーユーン（在位1530-40）も中央アジアの装いを好んだが、ターバンを変形させて「タージイザット（Taj-i 'izzat）」（栄光の王冠）と呼ばれる独特な被り物を創った。これは、ターバンを折って突起を作りながら背の高い縁なし帽に巻き、さらに幅の狭いスカーフを巻きつけたものである（前頁写真）。このスタイルは、フマーユーンが当時のイラン宮廷へ亡命した時代に由来し、フマーユーンの治世以降のムガル人には用いられなかった。

　ムガル朝の衣裳が特徴的なスタイルに発展し始めるのは、フマーユーンの息子で、この王朝の最も偉大な皇帝とされるアクバルの治世である。アクバルは婚姻や16世紀末の遠征により、ヒンドゥーの強力なラージプート族を帝国に引き入れた。そして、この部族の服装の一部を取り入れた。その1つが平たいラージプート・ターバン（写真右上）で、イスラームの先帝たちに好まれた、丸いイラン風スタイルとは対照的な形である。アクバルがこの部族のスタイルで描かれている絵画さえ数枚ある。裸の胸を覆うのは肩に掛けた薄いモスリンの

1615年	1628年	1632年	1757年	1857年	1858年
ジェームズ1世が、トマス・ロウを初代イングランド大使としてムガル宮廷に派遣する。	シャー・ジャハーンが皇帝となる。彼の治世はムガル建築の黄金時代である。	シャー・ジャハーンが3人目の妃、ムムターズ・マハルを追悼してタージ・マハル廟の建築を開始する。	プラッシーの戦いを機に、イギリス東インド会社のインド支配が始まる。	インド大反乱（第一次インド独立戦争）が起こる。	ムガル帝国が統治権をイギリスに奪われる。最後のムガル皇帝、バハードゥル・シャー2世がビルマ〔現在のミャンマー〕に追放される。

4 17世紀のムガル絵画に描かれたムスリムのこの女性は、透けるローブの下にシャルワールをはき、さらに頭を大きな布で覆っている。仕立てられたシャルワールは宮廷でも日常生活でも、ムスリムの女性に特に好まれた。

5 翡翠にエメラルド、ルビー、水晶をはめ込んだターバン飾り。ロゼット〔円花飾り〕の裏のリングは羽根飾りを支えるためのものだろう。ムガルのターバンにつけた羽根飾りは王族の地位を意味した。

6 メーワール王国を治めたヒンドゥーのラージプート王の息子を描いた、17世紀の肖像画。チャクダル・ジャーマを胸の左側で結んで着ている。透けるジャーマの裾は、角が鋭角的に垂れ下がるようにできている。

ショールだけで、腰から下にルンギー（lungi）というサロン〔巻きスカートのような腰衣〕を巻いた姿で描かれている。通常、アクバルや同時代の人々は、ジャーマ（jama）と呼ばれる、胸の脇で結ぶ形に仕立てたローブを着た姿で描かれている。ジャーマは、おそらくムガル帝国以前のインドのアンガルカ（angarkha：「体を守るもの」の意）を応用したもので、パイジャマという脚にフィットしたズボンを合わせて履くムスリムのスタイルである。

アクバルはファッションに関心を寄せ、衣裳に強い思い入れを持っていた。ムガル朝のファッションの一部は彼が考案したと考えられている。たとえば、裾周りの突き出た部分が目立つチャクダル・ジャーマ（chakdar jama：脇が2つに分かれたジャーマ）（次頁写真下）や、2枚のカシミールショールを対照的な色使いで一緒にまとう装いなどである。また、ジャーマを着る際にムスリムは胸の右側で結び、ヒンドゥー教徒は左側で結ぶというルールも導入した。これは厳密には遵守されなかったようだが、当時の絵画に描かれた宮廷人を同定する際の有用なヒントになることが多い。アクバルと廷臣たちも、彼の後継者たちも、無地の白い綿のジャーマを着た姿でよく描かれている。そうしたジャーマは、おそらく1576年にベンガル地方を征服した後、同地方からムガル宮廷への献上品として贈られた上質のモスリンから作られたのだろう。

ムガル帝国の最盛期は、アクバル、その後継者のジャハーンギール（在位1605-27）、シャー・ジャハーン（在位1628-58）の治世にまたがる。この時期のファッションはアクバル治世の主な特徴を継承し、高級な素材で仕立てられたコートとシャルワールが男女共にファッショナブルな装いの基本だった。表面

66　第1章　紀元前500-西暦1599年

の贅沢な質感よりも上質な素材が重視された。たとえば、宮廷にふさわしい衣裳として、重厚なビロードよりも透けるように薄い上質なモスリンのほうが高く評価された。このような嗜好は明らかに暑い気候からくるもので、気温のせいでごく薄い素材が厚い素材よりも好まれた結果であると同時に、地元の織物産業の強みを喧伝することにもなった。ベンガル地方の上質のモスリンはインド内外で有名であり、グジャラート地方の絹は金で装飾が施され、豪華で見栄えのする宮廷の衣裳や調度品の素材とされた。

　17世紀初期のムガル朝の美麗なハンティングコート（68頁参照）だけは残っているものの、19世紀以前の他の衣裳類はほとんど現存しない。だが、細部まで見事に描かれた当時の細密画と写本の挿絵が、宮廷の衣服と調度品に関する豊富な情報を提供してくれる。そうした図画からは、ムガル宮廷における男女の衣裳の基本的要素がいかに似ていたかがわかる。透けるモスリンの生地がコート用として好まれたのは、下にはいたカラフルな柄のズボンを見せるためで、女性はコートの代わりにボディスを着用することも多く、装いの仕上げに、対照的な色の大きく薄い長方形の布で上半身を包み、必要に応じてその布で顔を覆った。ラージプート族の女性は伝統的に、ムスリムの女性に好まれたズボン（シャルワール。前頁写真）と、ガーグゥラー（ghaghra）というギャザースカートとチョーリー（choli）というボディスを身に着け、上半身をオルニ（odhni）と呼ばれる長方形の大きなベールで覆った。このヒンドゥーのファッションもムガル絵画に描かれており、ヒンドゥーの宮廷人を同定する手段となっている。男性は、宝石や飾りをつけた装飾的なターバン（写真右）、何連もの真珠、端に柄のある豪華なサッシュ（パトカー：patka）などを衣服に合わせた。男女共に、靴は布製か柔らかい革製のスリッパ型で、建物内に入るとき簡単に脱ぐことができた。靴は美しい刺繍が施されたり、赤い無地のビロードなどで作られた。

　ムガル帝国時代、宮廷では仕立てられた服が好まれたものの、伝統的な巻衣もインドの多くの地域、特にヒンドゥーの多かった南部と東部で主流であり続けた。そうした体にゆったりと巻きつける衣裳のなかで特に普及していたのが、女性の主な巻衣であるサーリーと、サーリーの男性版にあたるドウティー（dhoti）〔腰布〕である。サーリーの長さは2メートルから9メートルまでさまざまであり、最も短いものはやっと体を覆える長さで、農村の女性が身に着けた。裕福な上流階級の人々のそれは、複雑なプリーツやドレープを作ることができた。素材は目の荒い綿布から、結婚式や正装用に豪華に織られて金の刺繍が施された絹布まで多様である。サーリーの巻き方は映画やテレビの影響で画一化されたが、各地方には多様な巻き方が伝わっている。パールと呼ばれる装飾的なボーダー柄を背中に垂らすスタイルもあれば、女性がパールを体の前に出してまとう地方もある。農村部の女性が用いるサーリーは、活発に動けるように、布端を垂らさずに腰にたくし込んで着用されることが多い。実用的な着装方法として、マハラシュトラ〔インド中西部の地方〕の農村や漁村の女性たちは、伝統的にサーリーの端を前から脚の間に通して後ろに回し、背中でたくし込んで脚を覆いながら両脚を分ける。これは男性のドウティーと同じ着装方法である。

　サーリーやドウティーの布地に使われる織り、彩色、刺繍といった地域独自の技術も多様だった。上質のモスリンや、金メッキの糸（ザリ〈zari〉）を用いた織物のように、帝国や地方の宮廷で使われるのにふさわしいとされるものもあれば、特定の地方で人気を保つものもあった。たとえば、インド東部のオリッサで生産されるイカットという絣の織物は、宮廷では愛用されなかった。皇帝ジャハーンギールが、ラージャスターン州の絞り染めのバンダニ（bandhani：絞り染）のターバンやサッシュを好んだのは、おそらく母と妻の出身であるラージプートへの敬意のしるしだったのだろう。**(RC)**

ムガル朝のハンティングコート 1620-50年

男性用宮廷衣裳

この見事な刺繍を施したハンティングコートは、ムガル朝の宮廷服で唯一現存するものである。白いシルクサテンに、花々と、孔雀（くじゃく）、ライオン、鹿などの動物の図柄が絹糸のチェーンステッチで刺繍されている。首回りに刺繍がないのは、毛皮のつけ襟をつけたためだろう。17世紀の細密画には、同様の短い丈のコートがよく見られる。きわめて優れた刺繍の質から、このコートが皇帝用に作られ、ジャハーンギールか、その息子、シャー・ジャハーンのものだったと考えられる。ジャハーンギールが回想録『ジャハーンギール・ナーマ』〔ナーマは「書」の意〕で述べたところによれば、彼は特定の衣裳と布の着用を、自身とそれを贈った相手にしか許さなかった。そうした品々のなかに、彼がナディリ（nadiri：希少品）と呼び、このコートと同様に「太もも丈で袖なし」と表現したコートがあった。彼はまた、イランではそのようなコートがクルディ（kurdi：クルド人のもの）と呼ばれる、とも述べている。毛皮の襟をつけた柄物の袖なしコートは、シャー・ジャハーンの回想録に描かれている。『パドシャー・ナーマ』の見事な写本には、豪奢な調度品や衣裳など、ムガル宮廷の生活の様子が驚くほど正確に描かれている。コートに施された刺繍の様式は花や動物を自然主義的に描くもので、同時代のイングランドの刺繍から影響を受けた可能性がある。だが、細かいチェーンステッチは、インド西部グジャラート出身の男性刺繍職人の手によるものだろう。この手法は同地方の刺繍職人により、革工芸から転用された。**(RC)**

⚽ ナビゲーター

👁 ここに注目

1　自然主義的な図柄
このコートの自然主義的な花々の図案には、西洋の商人、宣教師、外交官らが16世紀後期以降にムガル宮廷に持ち込んだヨーロッパの書物や版画に由来する部分がある。水辺に動物を配した図柄にも、当時のイングランドの刺繍との共通点がある。ジャハーンギールの回想録には、彼の宮廷に派遣されたイングランド大使、トマス・ロウが見せた同国の刺繍に皇帝が感服したことが明記されている。

2　チェーンステッチの刺繍
インドには地域によってさまざまな刺繍がある。このコートのチェーンステッチ刺繍は、インド西部、グジャラート地方で作られた代表的な逸品である。この刺繍はもともと、アリ（ari）と呼ばれる特別な鉤状の道具を使う革細工の装飾技法として生まれた。グジャラートの刺繍はきわめて高く評価され、17世紀以降、ムガル宮廷に納められると共にイングランドへの輸出市場にも出された。

▲皇帝シャー・ジャハーンを描いた17世紀前半の絵。刺繍のある袖なしのハンティングコートを着て、薄灰色の馬を進める皇帝の姿が風景の中に描かれている。

サーリー 18世紀

女性用衣服

『理髪師とその妻』（1770頃）。

サーリーは何世紀もの歴史を持つ、インド亜大陸の伝統的な女性の衣装である。だが、多くのムスリムの女性は仕立てたシャツとズボンを好み、インド西部に住む一部のヒンドゥーは伝統的にガーグゥラー（ghaghra）というスカートとチョーリー（choli）という短いブラウスを着用していた。タミル・ナードゥ州の都市、タンジャーヴールで描かれたこの絵では、理髪師の妻が伝統的な巻衣のサーリーをまとい、夫がその男性版であるドゥティーを身に着けている。女性はその下に丈の短いボディスを着ている。ボディスはムスリムや西洋人から取り入れたという説もあるが、インドには古来、仕立てたボディスの歴史がある。サーリー布は基本的に体に巻きつける長い布だが、長さや幅はきわめて多様で、農村の女性が身に着けるシンプルなサーリーが幅45センチメートル、長さ180センチメートルであるのに対し、インド中心部の豪華な「ナインヤード・サーリー」は、幅110センチメートル、長さ9メートルに達する。体に巻きつけるために大量の布を使うのは明らかに豊かさの表れで、ただ体を覆うだけのサーリーは、余分な布にかけるお金がないことを物語る。素材は、ワーラーナシー〔インド北部〕やカーンチプラム〔インド南部〕のサーリーに使われる豪華な絹と金の糸から、農村部のサーリーの手紡ぎ糸を手織りした綿布まで、多種多様である。また、サーリーの巻き方は無数にあり、インドの各地域に独自の伝統的なスタイルが伝えられている。**(RC)**

🧭 ナビゲーター

👁 ここに注目

1　まとい方
インド南部の典型的なサーリーのまとい方。下半身部分にプリーツを作ってウエストに巻きつけ、残りの部分はゆったりと巻いて、前か、背中に垂らす。

2　柄
このサーリー布の簡素な柄は、様式化された葉のモチーフの連続模様で、布の両端には無地の狭いボーダーが入っている。赤はサーリーによく使われる色で、特にインド南部で縁起がよいとされ、人気が高い。

▲絹布に金糸が使われたサーリー（部分）（1850頃）。豪華な布のパール（pallu：布端の装飾）には、ブータ（butas）と呼ばれる様式化された花のモチーフが1列に並ぶ。カシミールショールに由来する紋様である。

第2章　1600-1799年

日本の衣服―江戸時代　p.74
チャールズ1世と　p.78
イングランド共和国
中国の宮廷衣裳―清王朝初期　p.82
フランスの宮廷衣裳　p.86
王政復古期のファッション　p.90
近代ファッションの誕生　p.94
スコットランドのタタン　p.102
ロココ時代のエレガンス　p.106
イギリスのジェントルマン　p.116
新古典主義のスタイル　p.120

日本の衣服―江戸時代

　江戸時代（1603-1867）は、日本にかつてない政治的安定、経済成長、都市の拡大をもたらした時代である。京都が依然として貴族文化と贅沢品生産の中心だったものの、江戸（現在の東京）は世界最大級の都市に成長し、限界近くにまで増えた人口と富は、独自の服飾文化を生んだ。衣類の主な消費者は人口の10パーセントほどを占める武家だった。いっぽう、商人階級や職人階級は、平和と繁栄の恩恵を最も受けながら、確立された序列への挑戦を続けた。徳川幕府が定めた厳格な身分制度においては、富が地位の向上に繋がらなかった。そこで、代替策として、消費と誇示のさまざまな戦略が用いられるようになり、その結果、繊維産業全体が活気づいた（写真上）。

　衣服は富の増大を示す主な目安となり、美的感性が社会的序列への挑戦として利用されるようになると、奢侈禁止令が導入され、身分に応じて使用できる生地、技法、色が制限され、たえず奢侈と抑制の間を揺れ動く結果となったが、さまざまな抜け道も作られた。禁じられた色や生地を襦袢や裏地に使うことが、富と個人のスタイルを主張する密かな手段として人気を博したのだ。そうした生地を、より簡素で地味なきものの表地の下からほんのわずかにのぞかせるのは、日本的な装いの美学の王道である。

　江戸時代の安定と豊かさの大きな理由の1つは、1635年から1862年まで実施された参勤交代というきわめて影響の大きい政策だった。この政策では、徳川幕府が治めた260年間に細部の変更はあったものの、おおむね、すべての大名

主な出来事

1603年	1633年	1635年	1639年	1641年	1657年
天皇が徳川家康を征夷大将軍に任命する。家康は江戸に幕府を置き、将軍家が統治する徳川時代が始まる。	徳川家光が外国への渡航と外国の書物の閲覧を禁止する〔第1次鎖国令〕。	徳川家光が大名の参勤交代を正式に法令化する。	鎖国令〔第5次鎖国令〕により鎖国体制が完成する。オランダ人以外の外国人の日本入国が禁じられる。	徳川家光が、オランダ人と中国人を除くすべての外国人を日本から追放する。	呪われた振り袖の焼却が原因とも伝えられる明暦の大火で、江戸の大部分が灰燼に帰し、10万人以上の人々が命を落とす。

に領地と江戸を定期的に行き来することが求められた。贅沢な屋敷を2カ所で維持し、双方を行き来するのに要する支出は、藩同士の戦の回避につながると同時に、膨大な量の経済的・文化的活動も生み出す。日本の地方の「脱地方化」はこの時点で、江戸への強制的な滞在の結果として始まり、それによって、江戸から周辺へ情報と流行が伝わる大きな流れが加速される。

　支配階級が江戸に集中したことで、ファッションや富やスタイルの誇示を競い合う文化にとっては、理想的な状況が生まれた。とは言え、フランスのヴェルサイユ宮殿でのルイ14世時代の状況とは異なり、日本の価値観の体系には頽廃（たいはい）が行き過ぎる余地はなかったようだ。その理由の1つには、富の集中がフランスほど極端でなかったことがある。というのも、徳川時代の商業政策はかなり自由だったからである（ただし、当時の日本は外国投資を受け入れてはいない）。江戸時代を通じて、流通網が発達し、家内手工芸と専門職の産業化が進んだ。通貨の安定性、金融業、保険業はいずれもかなり成熟し、商業は法外な関税や課税によって妨害されることもなく、富の主要な源になった。この時代の比較的早い時期から、商人階級が経済的に栄えたいっぽう、武士階級は平和な世の中でおおむね活動が低調だった。こうして階級間の資源配分がゆるやかに変化したことで、江戸時代には消費とおしゃれの楽しみが広く享受できるようになる。奢侈禁止令で消費が規制されていたものの、法令に反する違法な装いが日常的に見られ、高級遊女〔花魁（おいらん）〕たちは最高のファッションで着飾ることが多かった（76頁参照）。

　江戸時代の中頃から、きもの産業における最も重要な発明の1つである友禅染が、宮崎友禅〔元禄年間に活躍した扇・染物絵師〕によって完成したとされる。米糊を〔防染剤として〕用い、手描きにより豊富な色で染めるこの染色法は、今なお高級なきものの文化の核として残っている。そもそもは、より手間のかかる錦織を模した代用品として考えられた方法である。その導入以降、他の20種に及ぶ布の染色技法が不要になったとされる。友禅の優れた耐水性と安定した色によってきものの生産は大幅に進歩し、江戸時代の装いの幅を広げた。だが、この汎用性の高い発明をよそに、日本の江戸時代に着用できた衣服の種類や登場したファッションは、政治的要因に支配され、少なくとも高い障壁に囲まれていた。最も影響が大きかったのが1854年まで続けられた鎖国政策で、これによって、日本国内の衣類に外国が及ぼす影響はほとんどなかった。**(TS)**

1　喜多川歌麿による3枚組木版画（1794頃）には、布の仕分けやきものの縫製をする女性たちが描かれている。

2　この絹のちりめんのきもの地（1850頃）には友禅の防染技術が使われ、型染めの技法と刺繍が取り入れられている。モチーフは浦島太郎の物語からとられている。

1657年	1680年頃	1800年頃	1841年	1854年	1867年
無許可の売春宿が禁止され多くの遊女が江戸の吉原地区に移り、吉原の高級なイメージが消える。1612年吉原遊郭に遊女屋が集められた。1657年浅草に移転。	友禅染が京都の宮崎友禅によって完成する。	この頃から、歌舞伎と、木版画の浮世絵が全盛期を迎え、双方の影響がきものの柄に見られる。	天保の改革が始まり、道徳と社会秩序の制御を目指す厳しい奢侈禁止令により、さまざまな贅沢が禁じられる。	米国が日本に日米和親条約（神奈川条約）を結ばせる。これにより日本は2世紀ぶりに開国する。	徳川慶喜が政権を天皇に返して徳川時代が終わり〔大政奉還〕、明治天皇が復権する。翌年、江戸から改名した東京が首都となる。

花魁のきもの 江戸時代後期

女性用衣服

『大黒屋店先に桜と遊女』喜多川歌麿作（1789年頃）。

江戸時代後期には、浪費と厳しい奢侈禁止令が繰り返された。あまりに斬新に、あるいは派手に装うのは危険な行為であり、規則の違反者が訴追されて耳目を集めたという記録が多数ある。ファッションがそうした懸念からいくらか解放されていた場所が、吉原遊郭だった。別世界と位置づけられていたからだけではなく、最も権力ある階級の人々の引き立てがあったからである。

　最上位の遊女は粋そのもので、その着こなしや美しさが書物に書かれた。豪奢なきものをまとい、高価で凝った髪飾りを着けても、彼女たちが階級上の反感をかき立てることはない。というのも、吉原では社会的階級が厳格に分けられておらず、金さえ支払えれば、平民と武士が同等に扱われたからだ。そのように、きわめて序列の厳しい外の社会に支配されなかったため、実にさまざまなファッションが見られた。大胆で男性的な格子柄に対照的な花柄を配したきものが、両性具有的であるがゆえに色っぽいとみなされた。帯の流行は移り変わりが激しかった。大きな結び目が流行したり、前結びと後ろ結びが交互に流行していた。しかし、現代の帯結びは、結び方も大きさも、かなり標準化されている。**(TS)**

ナビゲーター

ここに注目

1 肩
外側のきものが肩から落ちそうな着こなしが魅惑的だと考えられていた。首は女性の体のなかでも特に色気にあふれる部分と見られていたので、髪を結い上げ、きものをゆるやかに着ていた。このスタイルは、摂政時代〔1811-20年のイギリス〕のドレスの深い襟ぐりにも通じる。

2 打掛
遊女は青い無地のきものを着るしきたりだったが、彼女たちは装いに関して実験的で、色彩豊かな絹のきものを着る者も多かった。花魁にとって赤色は、ことに純白との対比を利かせて用いると艶かしいとされた。

▲武士階級が身に着けたきもの。糊を使う「茶屋染」という防染技法で柄を染めている。この技法はもっぱら高級武士階級の夏の衣に使われた。

チャールズ1世とイングランド共和国

1 アンソニー・ファン・ダイクによるこの肖像画には、チャールズ1世、ヘンリエッタ・マリア王妃、2人の年長の子供たちが描かれている（1632）。

チャールズ1世〔在位1625-49〕の宮廷は、抑制された優美さと地味な色合いで彩られた。直前のジャコビアン時代〔ジェームズ1世の治世（1603-25）〕の贅沢さを排し、男性美を強調しなくなった結果、ラフは消え、詰め物をしたプールポワン（ダブレット）とホーズも使われなくなって、より華奢なシルエットが生み出される。一見シンプルな衣服の形にはロマンティシズムが込められ、堅さのとれたシルエットに、リボンで作った多数のロゼットを飾りつけ、ブリーチズ、袖、靴など、いろいろな部分を目立たせた。無地の高級な布地が使われ、真っ白なリネンとレースが、大いに好まれ、黒色と劇的な対照を成していた。芸術をよく理解し保護したチャールズ1世は、優れた画家たちをロンドンの宮廷に招く。アンソニー・ファン・ダイクもその1人で、チャールズ1世本人が自慢げにたくわえている先の尖ったあごひげと口ひげをはじめ、ステュアート宮廷のさまざまなファッションを描いて後世に残した（写真上）。

ラフに取って代わったのが、大きく垂れ下がる柔らかいフォーリングカラーで、当初は素材を2～3枚重ねて作られ、レースで縁取りして紐で結ばれた。この襟になったことで、髪を肩まで伸ばし、毛の房の肩から下をカールさせ、リ

主な出来事

1620年代	1620年代	1625年	1626年	1630年代	1630年代
女性の間でビラゴースリーブ（長袖の肘の部分をリボンで結び、2つのふくらみを作るスタイル）が流行する。	硬い「ウィスク」カラー〔糊で固めたレースの立ち襟〕に代わり、肩に沿う柔らかい「フォーリング」カラーが主流となる。	チャールズ1世とマリ・ド・メディシスの娘でカトリックのヘンリエッタ・マリア・オブ・フランスが、カンタベリー州にある聖アウグスティン教会にて挙式。	2月2日、チャールズ1世がウェストミンスター寺院で戴冠式に臨むが、王妃は立ち会わなかった。	ヘンリエッタ・マリアが、イギリスで最初の重要な近代建築家、イニゴー・ジョーンズを建築技師として個人的に抱える。	女性の衣服のウエストラインが高くなり、ネックラインが低くなる。肘丈の袖によって、女性が前腕を露出するようになる。

78　第2章　1600-1799年

ボンで結ぶ髪型ができるようになる。1630年以後、プールポワン（ダブレット）はウエスト位置が高くなり、長い前裾の先端が尖ったジャケットに発展する。ブリーチズの上に出したシャツを見せるため、ジャケットは胸の中程から下を開いた状態で着用された。動きやすくするため、背中にスリットが入ったものも作られた。それより早い時期に袖に入れた手の込んだスラッシュは、前面に入れる1本の長い垂直の切れ込みに代わり、肘でいったん留めて、シャツの袖をのぞかせた。袖口は折り返しの深いカフスで、ボタンで留められたり、別布の裏地が使われたりした。ブリーチズには2種類あり、丈が長く膝の部分に色つきのリボンを束ねて飾ったものと、裾まで同じ幅で膝の部分を締めず、1列に並んだポイント飾り（先に金具がついたリボンを蝶結びにしたもの）をつけたものがあった。丈長のほうのブリーチズは「バケットトップ（バケツの上部）」あるいは「ファネル（じょうご）」と呼ばれる革のブーツの中へ裾をたくし込む。このブーツは屋内で着用でき、裏には絹か革が張られ、レースで装飾された。ブーツもクロークも帽子も、すべてが仰々しく身に着けられた。深く垂れ下がる襟のついた大きな円形のクロークを首に結びつけ、羽飾りがついた帽子を頭の片側に寄せ、前を持ち上げて被った。

フランス生まれの王妃、ヘンリエッタ・マリアにならって、ファージンゲールはもはや着用されなくなり、コルセットの堅さと締め方はかなり緩和された。女性の衣服は、前を絹のリボンで締めてプラストロン（胸当て）で覆ったボディス、ペティコート、ガウンで構成される。ガウンは前を上から下まで開け、下にはいているスカートを見せるために左右に寄せた。レースで縁取られた繊細なローン地の襟は、肩のかなり下まで垂れ下がっていた（写真右）。袖はたっぷりしていて、男性用のダブレットのように、下の生地を見せるためにスリットで二分されていた。手には絹またはキッド（子山羊）革の手袋を着けたため、袖は肘のすぐ下までで、袖口にレース製の長めに垂れるカフスか、ローン生地のプリーツを寄せたカフスをつけた。女性は、男性のものに似た大きな円形のクロークか、袖がゆるやかで全身を包む長いコートを着た。髪は後ろ髪を巻き上げて結い、両側は巻毛にする。屋内ではローン地の小さな白いキャップを身につけ、屋外ではクロークのフードで頭を覆った。

チャールズ1世と議会との間ではイデオロギーの対立と衝突が増すいっぽうだった。それを反映し、まったく異なる2種類の装いが発達する。「キャバリアー」（騎手を意味するラテン語、caballariusに由来する）は、議会派議員がチャールズ1世の支持者（王党派）につけた呼称だ。議会派議員は貴族的な過剰さを嫌い、オランダの裕福なブルジョアジーの衣服の影響を受けて、レースの襟を無地のリネンに代え、絹を毛織物に代えた。髪は前を短く切り、それ以外は下あごの位置で切り揃えた（写真右下）。女性の服もずっと質素になった。ボディスは次第に長く堅くなっていき、襟ぐりはより広く浅くなり、紗のスカーフで覆われた。白いリネンのエプロンを、家事使用人だけでなく、すべての女性が着けた。毛皮が新世界（アメリカ大陸）から輸入され、男性も女性も毛皮や布の小さなマフ〔手を入れる円筒形の防寒具〕を携帯した。ヴェンツェスラウス・ホラー作のエッチング『冬』（80頁参照）に、そうしたマフが描かれている。**(MF)**

2 ヘンリエッタ・マリア王妃の銀色のサテンで作られたボディスは、珊瑚色のリボンで結ばれている（1632）。

3 ロバート・ウォーカーが描いた、エレガントな衣装に身を包んだオリヴァー・クロムウェル（17世紀）。

1639年	1640年代	1641年	1649年	1660年	1661年
「三王国戦争」として知られる一連の内戦が始まり、スコットランド、アイルランド、イングランドの全域に広がる。	垂れ下がるダチョウの羽根を飾った大きな帽子が宮廷で流行する。庶民の帽子には飾りがないままだった。	豪華な衣服を着た主要なキャバリアーたちの肖像画を残したファン・ダイクの跡を継ぎ、イギリス人画家のウィリアム・ドブソンが宮廷画家となる。	チャールズ1世が処刑され、オリヴァー・クロムウェルの主導でイングランド共和国が樹立されると、衣服のスタイルは地味になる。	イングランド共和国が終焉を迎え、王政復古により君主制政治が復活する。	フランスの影響で、丈が短くリボンで覆われた「ペティコート・ブリーチズ」がはかれる。非常にゆったりしたブリーチズで、スカートによく似ていた。

女性用ドレス　1640年代

仮面とマフを着けた冬の装い

『冬』ヴェンツェスラウス・ホラー作（1643）。

ナビゲーター

　ボヘミア出身の芸術家、ヴェンツェスラウス・ホラーが四季をテーマに制作したエッチングの4連作には、ファッショナブルなドレスを着た女性が1人ずつ描かれている。17世紀を通じて、毛皮は新世界で豊富に産出され、イギリスもフランスも、北米の植民地から毛皮を得るさまざまな手段を工夫した。1670年には「イングランドの総督ならびに冒険家の一団」に出された勅許により、ハドソン湾会社が設立されている。

　『冬』と題したこのエッチングでは、ファッショナブルな若い女性がスカートを数枚重ねてはき、毛皮のつけ襟とマフ、フード、半仮面（ハーフマスク）（「ルー・マスク」）を着け、筒状のマフは、仮面と共に、1570年代前半にイタリアで流行した。ホラーによる一連のエッチング作品は、17世紀の生活の貴重な記録資料である。この版画の背景にはロンドンのコーンヒル地区が描かれ、石炭の火が燃えているのがわかるし、右側には最初の王立取引所の塔が見える。添えられた詩が、この肖像画の計算されたエロティシズムを語っている。「冷酷さではなく、冷気ゆえに彼女は着込む／冬には毛皮や野獣の毛を／夜にはもっとなめらかな肌が／彼女を抱き、もっと喜ばせる」 (MF)

👁 ここに注目

1　半仮面
仮面はビロードか絹で作られ、両目以外の顔全面を覆った。主に天候などの自然条件から肌を守るために着けられたが、匿名性を保つためにも用いられた。この『冬』のエッチングでは、半仮面が、身分不詳のこの女性の意味深長な姿と大胆な視線を際立たせている。

3　筒状のマフ
詰め物が施された毛皮のマフは、男女共に用いるおしゃれなアクセサリーだった。手を保温するだけでなく、内部に仕切りがあり、ハンカチーフやお金などの小物が入れられた。市街の悪臭を消すために、香りがつけられることが多かった。

2　セーブルのティペット
この女性の裕福な身元をうかがわせる幅の広い毛皮のティペット（肩掛け）は、女性の両肩にゆったりと掛けられ、両端が合わさって体の前に垂れている。ティペットは中世に誕生し、主に男性が着けていたが、17世紀にはファッショナブルな女性の装いの一部になっていた。

4　装飾された靴
泥からスカートの裾を守るため、この女性は艶かしい仕草で重いスカートをたくし上げ、柄のあるアンダースカートと、曲線的なルイヒールの靴を見せている。17世紀半ばに、女性の靴は外見がより女らしくなった。この絵の靴にはリボンのロゼットがつけられている。

仮面の歴史

仮面はもともと、16世紀の宮廷の人々により、装飾的な目的と実用的な目的のために着けられた。乗馬をはじめとする屋外の娯楽を楽しむ際、厳しい自然条件から顔を保護し、当時流行っていた白い肌を保った。いっぽうで、仮面は屋内でも着用された。日記で有名なサミュエル・ピープスは1663年に「女性が顔をすべて隠す仮面を着けて劇場に行くのが流行した」と記録している。顔をすべて覆う仮面は硬くした黒か白の布で作られ、両目と口の部分に穴があけられた。それを着けることにより、身元を隠したまま、当時上流階級の女性には禁じられていた観劇を楽しむことができた。頭に結んだ紐で仮面を固定し、〔仮面の裏につけられた〕ビーズやボタンを上下の歯の間にはさんだ。対照的に、目と鼻の周りだけを覆う半仮面はおしゃれ用で、仮面舞踏会（マスカレード）で着けられた。小さな棒に固定され、それを手に持って顔にかざすもので、そのような仮面が男女の戯れを助長し、ふしだらな行為の噂にもつながった。

81

中国の宮廷衣裳―清王朝初期

1 作者不詳のこの肖像画には、黄色の朝袍と真珠の首飾りを身に着けた雍正帝（ようせいてい）が描かれている。

2 十二章の文様は、皇帝の朝袍だけに使われた。

3 きわめて装飾的な儀礼用甲冑一式を着けて軍事パレードを観閲する乾隆帝。

1644年、中国東北部の部族である満州族の清国が北京を陥落させ、清王朝を樹立する。統一王朝の最初の皇帝〔順治帝（じゅんちてい）〕は、中国全土の臣民に権威を示すため、すべての成人男性に、額を剃り上げて〔薙髪（ちはつ）〕、満州族の衣服を着用するよう命じた。同時に、満州族の支配者たちは、国民の90パーセント以上を占めた漢民族の懐柔にも心をくだく。何世紀にも及ぶ漢民族の伝統を忠実に守り、天、地、日（太陽）、月にいけにえを捧げた。それぞれ冬、夏、春、秋に行われるその儀式は、中国の皇帝の最も重要な職務だった。そうした儀式の際、皇帝は「十二章」〔12種の文様〕が施された朝袍（ちょうほう）を着た。さらに、宮廷帽、首飾り、ベルト、ブーツを合わせて正装を完成させた（写真上）。格式張らない場では、皇帝は龍袍（りゅうほう）〔ロンパオ〕（84頁参照）を着た。

主な出来事

1644年	1645年	1646年頃	1661年	1715年	1722年
中国北部の遊牧民族、満州族が北京を陥落させ、6歳の順治帝を皇帝として、清王朝が樹立される。	薙髪令（＝弁髪令）により、男性が前頭部の髪を剃ることが強制される。官吏は袖口が馬蹄形の袍の着用を義務づけられる。	清王朝政府が皇室用の織物工場を南京、杭州、蘇州に復活させる。	7歳の康熙帝（こうきてい）が、順治帝の後継として即位する。その後、61年間在位し、最も長く君臨した中国の皇帝となる。	イタリア人芸術家、ジュゼッペ・カスティリオーネが康熙帝の宮廷に出仕し始める。彼は宮廷画家として3代の皇帝に仕えた。	雍正帝が統一王朝の3番目の皇帝となる。兄弟との継承争いに勝った結果だが、継承の正統性には議論がある。

82　第2章　1600-1799年

皇帝の朝袍の色は厳格に定められていた。空が青いという理由から、皇帝は、天を祀る祭壇である天壇では青色を着用する。地を祀る地壇では黄色の袍（ほう）〔筒袖の長衣〕を、太陽を祀る日壇では赤色を、月を祀る月壇では月白色（薄い藍色）を着用した。首飾りの素材も袍に合わせ、青色の袍には瑠璃〔ラピスラズリ〕のビーズ、黄色の袍には琥珀、赤色の袍には珊瑚、月白色の袍にはトルコ石が使われる。旧正月のような重要な祭日には、皇帝は真珠の首飾りを着け、宮廷帽もまた真珠で飾った。

　皇帝の朝袍にあしらわれた「十二章」（写真右）は、皇帝の至高の権力を象徴し、皇帝のみが身に着けた。中国の文献によれば、中国の王が十二章を身に着けるようになったのは紀元前の1000年の間だという。太陽、月、星座（「星辰」）は天を表す。山、龍、華虫（雉〈きじ〉の姿で描かれる）は地上にあるものを表す。また、斧頭（「黼〈ふ〉」）、背中合わせの「己」の字（「黻〈ふつ〉」）、祭祀礼器（「宗彝〈そうい〉」）は、祖先崇拝のためのものだ。藻と火と粉米は、5元素のうちの3つ、すなわち水・火・地を表す。中国の思想で自然と方位の力を表す5元素は、木（東）、火（南）、金（西）、水（北）、土（中央）である。それらの象徴を身に着けることによって、皇帝は自らが天地に祝福されていることを民に示した。

　皇帝は多くの妃を持つことが許されていたが、正室である皇后だけが、女性国民の長として、養蚕の女神を祀る先蚕壇にいけにえを捧げる役を委ねられていた。皇后の儀式用の衣裳は皇帝のものとよく似ていたが、重ね着の枚数がより多い。袍の下にはスカート、上には袖のない外衣を着用した。首飾りは1本ではなく3本で、さらに3組の耳飾りを着けた。帯状の髪飾り、襟飾り、長い絹のペンダントを着けて、正装は完成する。体と頭に10点の装飾品を着けたために、皇后の動作はきわめて緩慢になり、儀式にたいそう荘厳な雰囲気を添えた。

　いけにえを捧げるのは神々のためだが、人間に感銘を与えるという意図もある。世俗的儀式としては「大閲兵式」があった。大砲、銃、武器、騎兵、歩兵をパレードで披露する壮大な行事である。軍隊の先頭には、儀礼用の立派な甲冑一式に身を包んだ皇帝がいた（写真右下）。この鎧は、実際には鮮黄色のサテン地で作られていて、袖や前垂れには輝く金属を模して金糸の帯が縫いつけられ、その効果を高めるために銅製の鋲が加えられていた。兜は漆塗りの革製で、加護を祈願する金色のサンスクリット文字が入っている。兜につけられた紐状のセーブルの毛皮と宝石、矢、矢筒は、規定に厳格に則って作られた。

　乾隆帝（けんりゅうてい：在位1735-96）は1766年に服装規定を正典とし、何世代にもわたる遵守を期待した。まさか1世紀後に、異なる部族出身の女性、西太后〔第10代皇帝の摂政となった皇太后〕が彼の壮大な計画をかき乱すことになろうとは、夢にも思わなかった。**(MW)**

1725年	1737年	1766年	1766年	1796年	1799年
雍正帝が鮮黄色の龍袍を着て、農業の神を祀る先農壇で、耕作の儀式を行う。	乾隆帝が、富察（ふちゃ）氏を皇后とする。富察氏は孝賢純皇后と呼ばれ、真珠や宝石の代わりに花を髪に飾った。	さまざまな種類の正装について詳述した書物、『皇朝禮器圖示』が、皇帝の命により完成する。	乾隆帝が宮廷内の行事に関して厳格な服装規定を施行する。この規定で、女性は夫の地位に応じて装うことが定められた。	父である乾隆帝の退位に伴い、統一王朝の5番目の皇帝として、嘉慶帝（かけいてい）が皇位を継承する。	乾隆帝が死去。この皇帝が退位したのは、在位期間が康熙帝を超えるのを避けるためだけであり、実質的には亡くなるまで権力を握っていた。

龍袍　1736-95年

朝袍（宮廷衣裳）

乾隆帝が着用した綴れ織の龍袍。

皇帝の袍は清時代の服装規定で最高位の衣裳だった。この衣裳は西洋人にとって、中国を最も象徴する龍のモチーフをあしらっている。皇帝は龍袍を、皇子や皇女の結婚式、大晦日、中秋節、外国大使の歓迎会などの慶祝行事に着用した。1793年にイギリスの初代中国大使、ジョージ・マカートニー卿が謁見した際も、乾隆帝は龍袍をまとっていた。

龍袍は、身頃の上から中央まで垂直の縫い目があり、裾に向かって「A」ラインにやや広がる。9個の龍文が必ずつく。肩に2個、前に3個、背中に3個があしらわれ、残りの1個は前合わせの重なりの部分にあって、外からは見えない。伝説によれば、中国の龍は紀元前2000年から1000年頃まで大地をのし歩いていたとされる尊い霊獣である。9は1桁の数字のなかで最も大きく、それゆえに至高の支配者がつける龍にふさわしい数だ。龍袍の裾のスリットから、皇帝がその下にズボンをはいていたことがうかがえる。

鳳凰の紋様が皇后専用だったことは広く知られている。だが、皇后も皇太后も龍袍をまとっていた。女性用の龍袍は、両脇にだけスリットがあり、前と後ろにはない。皇室以外の人々が着用した袍は、蟒袍（まんほう）〔マンパオ〕と呼ばれ、この袍に描かれた蟒（うわばみ）〔大蛇〕は、龍に非常によく似ていた。
(MW)

ナビゲーター

👁 ここに注目

1　馬蹄形の袖口
満州族の袍の袖口は馬の蹄の形で、祖先が狩猟で糧を得る遊牧民だったことを直接示している。馬の蹄はこの民族の軍事的な強さをも表した。清朝の支配者は「馬上に天下を得た」といわれている。

4　立水文
裾のカラフルな斜線は「立水文」と呼ばれる。中国の伝説によれば、龍は、元来、水中に棲み、その超自然的な力が最大限に達すると天に昇る。立水文の上の渦巻く波と山々を表す中国語「江山（ジャンシャン）」〔大河と山〕は、「国」も意味する。

2　ボタン
中国の衣服にボタンを導入したのは満州族だ。1644年以前、漢民族は紐を蝶結びや細（こま）結びにして衣類の合わせを閉じていた。清時代初期の衣服のボタンは例外なく球形で、金属製もあれば、布製もあり、ループに通して閉じた。ボタンホールが使われるのは20世紀に入ってからだ。

皇后の朝袍
イタリア人芸術家、ジュゼッペ・カスティリオーネが描いた、1737年頃のこの肖像画では、乾隆帝の正室、孝賢純皇后が冬の儀式服を着ている。朝袍は季節に合わせて作られ、冬用の袍にはセーブルの毛皮の裏地と縁飾りがつけられることが多かった。この衣裳では、大きく広がった肩の飾りが最も目を引く特徴だ。

3　龍のモチーフ
この袍には3種類の龍が描かれている。前中央に正面向きの龍が1匹、左右に横顔の昇り龍が2匹、鎖骨下の紺色の縁取りに歩いている龍が2匹いる。昇り龍は、燃える如意宝珠を爪でつかんでいる。背景は、空を表す色とりどりの雲で埋め尽くされている。

フランスの宮廷衣裳

1　1667年作のこの絵画の中で、ルイ14世は刺繍の施された絹のジュストコールと膝丈のパンタルーンを身に着けている。彼の衣裳は支配者の権力、偉大さ、富を反映している。王の財務総監、コルベール（黒服の人物）でさえ、レースのジャボとカフスをつけている。

2　18世紀前半の絹のマントー。この丈の長いオーバードレスは前裾をからげ後部でアンダースカートの上に止めて着用される。このレースのフォンタンジュは比較的低い。

近代ファッション産業のルーツは1670年代のパリにあり、17世紀、フランスはヨーロッパのファッションリーダーとなった。当時、新しいファッション誌やブティックが、シーズン、スタイル、目新しさを宣伝した。ルイ14世（在位1643-1715）の財務総監だったジャン＝バティスト・コルベールは織物産業に国の財政援助を与え、ルイ14世の戦争を主導し、王と廷臣たちが着飾るだけの富を築いた。コルベール自身は、黒以外の服を着た姿はめったに見られず、華美な王とは正反対に地味ななりをしていたという（写真上）。生地商人の息子だったため、絹やタペストリーやレースのような贅沢品の魅力をよく理解していたコルベールは、フランスはそうした品々の製造を独占しておしゃれで贅沢な消費の中心地になるべきだと判断した。パリのゴブラン織のタペストリー工房は、ルイ14世の功績を織り出したタペストリーをヴェルサイユ宮殿用に制作すると共に、フランス中の城の調度品も生産した。豪華なアクセサリーや宝石を扱う商人たちは、パリに新たに造られた複数の王立広場に店舗を開くことを奨励された。また、1665年にはアランソンにレース工場が設立される。製品には、レースのジャボ（クラバット）、フォンタンジュ（fontange：ヘッドドレス）、カノン（膝のひだ飾り）などがあった。このような上質の素材が、あらゆる正装を仕上げる付属品として求められるようになった。フランスの絹は、宮廷のとてつもない豪奢の象徴だったが、ルイ14世が1685年にナントの勅令を廃止すると、高い技術を持つユグノー〔カルヴァン派の新教徒〕の織物職人たちがロン

主な出来事

1660年	1665年	1672年	1675年	1678年	1678年頃
ルイ14世がスペイン王女マリ・テレーズと結婚する。この結婚により、フランスのスタイルとスペインの格式が合体した。	コルベールが財務総監となり、レース、香水、絹、タペストリーといったフランスの贅沢品産業に資金を提供する。	ファッション誌『ル・メルキュール・ギャラン』創刊。主に地方の読者のために、宮廷やパリのファッションについて報じる。	女性仕立師（クチュリエール）がギルドへの加入を認められ、宮廷の日常着をデザインして作る権利を得る。これがブティックの誕生だ。	ローブ──スカートの上に着用する、前開きのコートドレス──が記録に初出する。この服が、貴族階級のドレスの堅苦しさを緩和させた。	『ル・メルキュール・ギャラン』誌上で、「ファッションシーズン」について初めて記述される。

ドンのスピタルフィールズに亡命し、織物のフランスの独占は終わる。

　フランス宮廷服は1661年から1789年までの間、ヨーロッパの他の君主国の手本とされた。フランス宮廷の、戴冠式、結婚式、舞踏会のような行事に出席するには、グランタビという、ちょっとした城が買えるほど高価な衣裳一式が必要だった。女性のグランタビ（88頁参照）は贅沢の極みで、富とステータスを示した。男性のグランタビは、ジュストコール（justaucorps：丈長のオーバージャケット）、ジレ（ベスト）、1670年以降ブリーチズに取って代わったキュロット（パンタルーン）というズボンで構成され、この基本スタイルがスリーピース（三つ揃いのスーツ）の原型となる。これらの衣類は、場に応じて刺繍やレースの垂れ布や宝石がつけられたり、狩猟用にもっと地味な生地で作られたりした。グランタビは、女性の体を逆さまの円錐形に絞り上げたため、ルイ14世の宮廷のふくよかな女性たちにはまったく適さないデザインだった。それでも、保守的で豊満なオルレアン公爵夫人はこのドレスがお気に入りで、1678年に登場したローブという格式張らないドレス（写真右）よりも好んでいた。ローブは、前開きの凝ったドレッシングガウン〔長くてゆったりした部屋着〕を外出着に転用したもので、スカート、ボディス、ストマッカーの上に着る。ローブは普段着に革命をもたらし、女性のシルエットを柔らかくした。

　一説によれば、フォンタンジュ公爵夫人が、ヘアスタイル革命の一端を担ったという。1670年代に、宮廷の女性たちが髪を額の上に引っ詰めてコモードというワイヤーフレームにピンで留めた髪型が人気を博したのは、ルイ14世の愛人のフォンタンジュ公爵夫人のマリ＝アンジェリクが乗馬の最中に乱れた髪を、靴下止めのリボンでとっさに結い上げたのがきっかけとされる。ルイ14世がそれを気に入ったため、リボンと髪の毛をコモードに巻きつける新しいスタイルが一夜にして誕生した。この髪型から生まれたワイヤーつきレースのヘッドドレスにフォンタンジュの名がつけられた。

　このように宮廷と商業の組み合わせから近代ファッション産業が生まれた理由は、クチュリエ〔婦人服仕立師、デザイナー〕が宮廷つきのテイラー〔主に男性の服を作る仕立師〕よりも、女性の要望に即応できたからである。1675年にはクチュリエール〔女性クチュリエ〕がギルドへの加入を認められ、女性の衣服を扱う商人たち（marchandes de modes）が、かつては男性用小間物商に独占されていた服飾小物の販売を手がけるようになった。1672年創刊のファッション誌『ル・メルキュール・ギャラン（Le Mercure Galant）』は、誰がどこで何をどのように着ていたかを報じ、ファッションの傾向とシーズンごとのテーマに影響を与えた。また17世紀に女性たちがフランスの贅沢品を消費し、最新流行の服をいち早く着たことで、新しいもの、素敵な衣裳の需要と供給を生み出し、ファッションリーダーとしての地位を固めた。**(PW)**

1680年	1682年	1683年	1685年	1692年	1715年
フォンタンジュというヘッドドレスの登場により高さが加わって、女性の横顔が縦に長く見えるようになる。	フランスの王宮がパリからヴェルサイユに移り、そこがフランス政府の公式所在地となる。	王妃マリ・テレーズ死去。ルイ14世は密かにマントノン侯爵夫人と再婚する。	ナントの勅令が廃止され、新教徒であるユグノーの絹織物職人たちが法的保護を失う。	ステーンケルケの戦いでのフランスの勝利を祝して、女性がネッカチーフをゆるく首に巻き、男性はクラバットを着けるようになる。	ルイ14世死去。甥であるオルレアン公フィリップ2世が摂政となり〔即位したルイ15世がまだ5歳だったため〕、宮廷はパリに戻される。

グランタビ　1660年代

女性用宮廷衣裳

グランタビを着たマリ・テレーズ王妃と王太子のグラン・ドーファン。ピエール・ミニャール作（1665頃）。

フランス王妃マリ・テレーズが着ているこの宮廷衣裳は、ルイ14世統治時代初期の絢爛豪華でありながら抑制された宮廷衣裳の好例である。グランタビは、宮廷づきのテイラーか個人的に抱えたお針子だけが作ることができた。グランタビの構成は、グランコール（grand corps）またはコール・ド・ローブ（corps de robe：ビュスチエ）、ジュップ（jupe：スカート）、バ・ド・ローブ（bas de robe）またはクー（queue：トレーン）〔別につけるスカートの引き裾〕からなる。鯨の軟骨が入ったボディス（コール・バレネ）のせいで乳房は押しつぶされてはみ出し、両肩が後ろに反った。「王妃でいるには苦しまなければならない」。全体のシルエットは、王妃の父であるフェリペ4世の宮廷で見られた、スペインの正装の極端に平たく水平な形を思い起こさせる。ルイ14世の治世のこの当時、袖は肩よりも少し下がった位置につけられ、肘までふくらませて、何段ものレースや縁飾りで装飾された。スカートの形は中に入れたパニエ（ファージンゲール）により作られた。パニエは鯨骨、柳、金属の軸のいずれかで作られ、硬くした布で覆われていた。そうしたパニエの大きさは、18世紀の到来と共に増していく。トレーンは地位を示し（王妃は長いトレーンをつける資格があったが、侍女たちはより短いものをつけた）色の規定は特になかったが、身分の高い若い女性は金や銀のドレスを好み、年配の女性は黒いドレスを着ることが多かった。**(PW)**

ナビゲーター

ここに注目

1　仮面
マリ・テレーズの右手には、日光から顔の肌を守るための仮面がある。仮面は宮廷のオペラとバレエも連想させる。観客にとっては、どの上演も、衣裳によって富と身分を見せびらかす機会だった。

3　王家の色
このグランタビは、着ているのがフランス王妃であることを明確に伝えている。フランス革命前は、赤、白、黒が伝統的な王家の色だった。それらの色が王太子の衣裳にも同じように使われている。幼い男の子にスカートを着用させる慣例を示す装いだ。

2　宝石と羽根飾り
王妃は貴重な天然真珠で飾り立てているが、淡水真珠の人気もきわめて高かった。ダチョウの羽根飾りが王妃のドレスに異国的な雰囲気を添えている。この時代に人気のあった宝飾品のなかに、パラティンと呼ばれる、レースのデュルテ部分から背中を覆うレースの装飾もあった。

4　重い生地
グランタビの縁飾りや豪華な生地は、着る人の地位を際立たせる反面、衣服を非常に重くする。スカートも、重ねた下着によって重くなりがちだった。絹の生地は本物の銀や金を使った糸で織られている。

王政復古期のファッション

1 ヘンドリック・ダンケルツ作ともされるこの絵画（1675頃）では、チャールズ2世が、ゆったりしたコート、ベスト、自ら民衆に広めたペティコート・ブリーチズを身に着けている。

2 ジョン・マイケル・ライト作のジョン・ロビンソンの肖像画（1662頃）では、描かれている人物の地位や重要性が、高価でボリュームのあるフルボトムド・ウィッグの着用によって表現されている。

　質実を旨とするイングランド共和国時代の後、王政復古によりチャールズ2世（在位1660-85年；写真上）がイングランド王の座に就く。亡命中のかなりの時期をフランスで過ごした王は当初、フランスの宮廷衣装の要素を取り入れていた。1666年、ダブレット、ジャーキン〔ダブレットの上に着る、襟なし・袖なし・腰丈の上着〕、ホーズを廃し、代わりに、ジュストコール、ベスト（袖つきのウエストコートの一種）〔「ベスト」は長袖の中間着。後に袖なしになる〕を取り入れた。これは、ファッションを絶対主義的権力の象徴とみなした同時代のフランス国王、ルイ14世好みの贅沢なスタイルと、イングランドの上流階級の服装との差別化を図る試みと受け取れる。内乱後のイングランドでは商人階級の富と権力が増大の一途をたどり、宮廷のスタイルとブルジョア階級のファッションとの間にほとんど差がなくなっていた。ベストは広く用いられて男性用スーツの原型となり、将来の男性の衣服の基本形となっていく。

　男性の服装が新たなシルエットへ移行するのをいち早く記録した日記作家、サミュエル・ピープスは、1666年10月15日にこう記している。「今日、国王はベストを着始めた。貴族院や庶民院議員、高位の廷臣にも、ベストを着ている人たちを数人見かけた。それは体にぴったり沿った、丈の長いカソック〔司祭平服。長袖で膝丈のチュニック〕のような服で、生地は黒色、下から白い絹がの

主な出来事

1660年代	1660年	1660年	1662年	1662年	1665年
王政復古期には、女性の官能性を表現するのがファッショナブルだとされ、デザビエという部屋着スタイルのドレスが流行る（92頁参照）。	イングランド共和国が終焉を迎え、王政復古によりチャールズ2世が即位する。	サミュエル・ピープスが日記を書き始める。この日記は1669年5月まで書き続けられる。	チャールズ2世がキャサリン・オブ・ブラガンザと結婚。キャサリンはポルトガルから多数の贅沢品を持ち込み、イングランドに紅茶を飲む習慣を広める。	王の声明により、外国産レースの輸入と販売が禁止される。それにもかかわらず、ヴェンツィアンレースはロンドンで人気を保った。	ロンドンの大疫病〔腺ペストの流行〕により、1週間で7000人が死亡する。一時、宮廷はソールズベリーに移り、議会はオックスフォードで開かれた。

90　第2章　1600-1799年

ぞいていた。脚は黒いリボンでひだ飾りがつけられ、ハトの脚のようだった」。日記作家のジョン・イーヴリンは1666年10月18日付の記述で、華やかな柄のベストを「ペルシア風」と形容している。これはペルシア大使として故国イングランドに派遣されたロバート・シャーリー卿が流行らせたベストで、無地のコートの下に着用され、当初は膝に届く丈で、前中央に上から下までボタンがあり、凝った刺繍が施されていた。時が経つにつれて丈は次第に短くなり、幅の広いペティコート・ブリーチズの上に着るようになった。ブリーチズの膝の部分を飾っていたリボン結びは、1680年にはボタンに変わる。ベストの丈が短くなるにつれてコートは丈が長く、ウエストが広くなった。袖口は、折り返しがより深いカフスになり、ラフに取って代わった初期のフォーリングカラーがこの頃には縮小して、ラバト（rabat）〔肩に掛けて結ぶレースの襟〕になった。

　1670年から1730年には、リネンのクラバットか、深く垂れるレースの襟が着けられた。クラバットはフランス軍に従軍していたクロアチア人の首巻に起源があるとされる。リネン、ローン、絹、モスリンなどの正方形か三角形の大きな布で、糊づけされていることが多く、布端にレースの縁飾りかビーズの房飾りがあしらわれ、顎の下にゆるく結ばれていた。1680年代には、クラバットストリングという硬くした装飾的な紐に掛けて垂らしていた。17世紀に入ると、より細く長くなり、結び目を作ることが増え、素材はレースからモスリンやキャンブリック〔白い薄地の麻または綿織物〕に変わっていく。1692年以降、クラバットは端をねじり、コートのボタンホールに押し込まれて着用されるようになる。20年間人気を保ったこのスタイルは、ステーンケルケの戦いでフランス兵が奇襲攻撃に応戦するために招集された際、クラバットを整える時間がなかったのが始まりとされ、一般市民にも取り入れられた。当時の帽子は、クラウンの大きさは控えめだが、つばが広く、コッキングという慣習により、つばが1カ所、上向きに折り返されていた。この世紀の終わりには、つばは3カ所で折り返されるようになり、そこから「三角帽（トリコルヌ）」が生まれる。

　17世紀後半には、衣服の簡素さとは対照的に、男性の被り物が極端なファッションの対象となる。端緒となったのがペリュク・ア・クリニエール（perruque à crinière）〔フランス語で「たてがみのようなかつら」の意〕というかつら（写真右）で、その流行は1世紀近く続く。フルボトムド・ウィッグ〔頭全体を覆う長いかつら〕は剃った頭に装着され、固めたカールが顔を縁取るように肩の下まで垂れて、重くかさばるものだった。女性の髪には高さを加えるために、フランス王の愛人にちなんで、ワイヤーフレームで額から高く積み上げたカールを支え、レースのフリルを何段も垂直に重ねて飾ったフォンタンジュが流行した。1680年代半ばの女性のワードローブに、マンチュアがあった。ガウンの一種で、ひだを寄せて床まで届く長さのゆったりとまとう布で、その後、スカートの前を左右に分けて後ろにたくし上げ、別布のペティコートを見せるドレスに発展する。ストマッカーという逆三角形の硬い胸当てを差し込んでボディスの両端に留めることで、高く四角いネックラインが作られた。また、大きなレースの襟は、パラティンと呼ばれる三角形の布に代わり、袖口は何層ものひだ飾りで仕上げられた。**(MF)**

1666年	1669年	1670年代	1670年	1677年	1692年
ロンドンの大火により、セント・ポール大聖堂を含む1万3000棟以上の建物が焼失する。	クリストファー・レンが、新しいセント・ポール大聖堂の設計を依頼される。着工は1675年。	1649-60年の間、宗教的・イデオロギー的な理由から清教徒によって閉鎖されていたイングランドの劇場が、チャールズ2世の治世に繁栄する。	女優のネル・グウィンがチャールズ2世の愛人となる。ネルは機知に富んだはつらつとした女性で、イングランド共和国の陰気な時代の後で、人気を集めた。	イングランド初の女性職業劇作家、アフラ・ベーンが、喜劇『放浪者（The Rover）』を制作する。	ステーンケルケの戦いが起こり、レースのクラバットの先をボタンホールに通すスタイルが流行する。

ナイトガウンと下着 1660年代

ファッショナブルな「部屋着」

『ポーツマス公爵夫人ルイーズ・ド・ケルアルの肖像』ピーター・レリー作（1671-74）。

ピーター・レリー（1660年にチャールズ2世の主席宮廷画家となる）によるこの肖像画では、後にポーツマス公爵夫人となり、チャールズ2世の寵愛を集めた愛人ルイーズ・ド・ケルアルが髪の毛をもてあそび、物憂げなまなざしでこちらを見つめる。装いは、部屋着姿（デザビエ：déshabillé）で肖像画を描かせるという当時の最新の流行に従い、ゆるく締めたナイトガウンという略装である。ナイトガウンはゆるやかな形のワンピース式コートで、ドレープの趣が後のマンチュアの形の基になった。ここではボリュームのある白いシュミーズの上に着られている。

　このような衣装は私的なくつろぎの場で着られたが、ステュアート朝の宮廷で最も高位の人々にだけは、公の場での「部屋着」の着用が許されていた。肩から片方の乳房の上までほとんどずり落ち、下着をのぞかせているガウンは、いかにも色っぽい。ネックラインには何の飾りもなく、肌の色が広がる。宝飾品をつけていないのは、当時の宮廷で好まれた、シンプルを装うスタイルに合わせたためである。暗い色のシルクサテンのドレスのひだが、白くなめらかな肌と、ふっくらと張りのある袖とコントラストを成している。下着の七分袖は、前腕を見せるためゆったりと折り返されている。両腕にも宝飾品はまったく着けられていない。**(MF)**

ナビゲーター

ここに注目

1　カールした髪
真ん中の分け目から両側に垂らした前髪はきつくカールされ、頭に広がりを加えるようにスタイリングされている。これは、毎晩、髪をカールペーパーで巻く必要があるスタイルで、人造毛でかさ増しされることも多かった。毛先は自然に下ろして、片方の肩に寄せられている。

3　白いシュミーズ
張り骨をしっかり入れた正装用の窮屈なボディスをかなぐり捨て、コルセットなしで着るシュミーズは、綿かローンでゆったりと作られ、普通は表に出さない。「部屋着」姿は性的放埓と同一視された。

2　古典的な掛け布
暗い色の長いサテンの布が、のちに公爵夫人となるルイーズの片方の肩に掛けられている。この掛け布はドレスの一部ではなく、画家がモデルを古典的な美女として描く際によく使われる小道具だった。

4　ゆったりとした袖
ナイトガウンの袖はネックラインと腕の下方でゆるやかに留められ、まくり上げた袖口から淡い色の下着が見えている。ガウンの前合わせからも、同じように下着がのぞいている。

近代ファッションの誕生

1　フランソワ・ブーシェ作『モディスト』(1746頃)では、「マルシャンド・ド・モード（モード商人）」の販売員である女性が顧客宅を訪れている。販売員のたっぷりとした袖からは、彼女の流行の装いが、店にとって格好の宣伝になっていることがわかる。

パリは17世紀に贅沢品の中心地としての名声を確立したが、18世紀になって、宮廷と市街のより緊密なつながり、最貧民以外のあらゆるパリ市民による誇示的消費の増大、活字メディア拡大の結果として、近代ファッションのシステムができ始めた。1715年、〔5歳で即位したルイ15世の〕摂政となったオルレアン公フィリップ2世は、愛人のマダム・ド・パラベールと暮らすパリのパレ・ロワイヤルに政府を置くことを選ぶ。この2人が作り出した当時の文化的風潮により、劇場、パレ・ロワイヤルの庭園、それにフォーブール・サントノレ通りとラ・ぺ通り近辺のマルシャンド・ド・モード（モード商人；写真上）の店や宝石店や婦人帽子店で、上流社会と裏社交界が恥ずかしげもなく交流していた。

新聞、年鑑、ファッション誌、そして旅行雑誌さえ、文化的な場所として首都パリの店を称賛した。急速な文化変容の中心だったそれらの店では、社会の最上層と交流し、好奇心をそそる素晴らしいコレクションを見て、他の国について知識を得ることができたし、何よりも、ファッショナブルな服が買える。そうした店はまさに、今日なお健在なパリのファッションの手本となった。最も高級な店は、貴族階級の新開地である、改造されたパレ・ロワイヤルやヴァンドーム広場の1階の商業スペースを占有した。そうした店は上昇志向を隠そうともせず、宮廷人の名にあやかった店名をつけた。一番の成功は、国王のお

主な出来事

1715年	1720年	1745-61年	1760年	1761年	1770年
オルレアン公フィリップ2世の摂政政治の拠点がパレ・ロワイヤルに置かれ、ルイ15世が成年に達する1722年まで、宮廷生活はパリに移る。	ローブ・ア・ラ・フランセーズ（robe à la française）(98頁参照)が貴族の間で流行し、そのシルエットが18世紀のファッションを代表する。	ルイ15世の公妾（こうしょう）として、ポンパドゥール夫人が宮廷の衣装と文化にきらびやかで装飾的な影響を与える。	クリストフ＝フィリップ・オベルカンフがジュイ＝アン＝ジョザス（パリ近郊の町）に、プリント生地の王立工場を設立する。	ジャン＝ジャック・ルソー作『新エロイーズ』が出版され、自然と田園の牧歌的生活を賛美する。	オーストリアのマリ＝アントワネットがルイ＝オーギュスト王太子（後のルイ16世）と結婚する。その後、徐々に宮廷ファッションの中心となる。

94　第2章　1600-1799年

抱え商人や女王の宝石商のように、特定の品の王室御用達として認定されることで、イギリス趣味（アングロマニー）の波を受け、「マガザン・アングレ（イギリスの店）」や、場違いな「ヴィル・ド・ベルミンガム（バーミンガムの街）」といった店名をつけて贅沢さを連想させようとした。その風潮は今日まで続く。

ファッションは、変化するパリの生活様式に呼応した。当時の文化的風潮はゆるやかな道徳観を主流としたため、ローブ・ヴォラント（robe volante）（96頁参照）のような肩の凝らない衣服が盛んに作られた。さらに、ドレッシングガウンの原型であるローブ・ド・シャンブル（robe de chambre）という凝ったドレスが下着をアウターウェアとして普及させ、半開きのグルマンディーヌボディスの下からのぞくシュミーズの動きやすさ、着心地のよさ、実用性（着心地が悪く非実用的な宮廷用グランタビの対極）への欲求から、ルダンゴート（前頁写真下）〔ウエストが絞られ裾が少し広がったコート〕の人気に火がついた。前身であるマンチュア同様、ルダンゴートは宮廷の女性たちが狩り（戸外での乗馬）をする際に着たコートドレスで、それが形を変え、男物のように仕立てられて街着の昼用「スーツ」になり、相性抜群の絹のネッカチーフが組み合わされる。1740年代以降、啓蒙時代の影響が目立つようになり、ジャン＝ジャック・ルソーの「自然人」を反映して、より締めつけの少ない衣類が増え、イギリスの花柄チンツ〔光沢のある多色インド更紗風の紋様プリントの綿布〕、羽根飾り、造花といった自然のモチーフとアクセサリーが流行した。

マリ＝ジャンヌ（通称ローズ）・ベルタン（1747-1813）は、クチュリエールであり、上得意の座を争う顧客の1人ひとりに対して注文に応じたサービスを提供できた。豪奢なグランタビのデザインと飾りつけをし、貴族や裕福な有産市民の邸宅での日常着を完璧に揃え、ロシアの公爵夫人の内密の謁見を賜り、高まるいっぽうの需要に応じてアクセサリー類を供給した。羽根飾り、造花、ショール、フィシュー〔薄物のスカーフ〕、髪を大きくふくらませて結うための「プーフ」という芯、派手な装飾品への需要が、18世紀後半のルイ16世の治世に際立って増していた。ベルタンは有能なビジネスウーマンだったが、その人気は1人の特定の顧客との関係の賜物である。その顧客、すなわちマリ＝アントワネットは、ベルタンを「私のファッション大臣」と呼んだ。

マリ＝アントワネットにつきまとう奢侈のイメージとは裏腹に、彼女とその取り巻きが流行らせたのはくつろいだスタイルの衣服で、それを提供したのが、取り巻きの一員でもあったベルタンだった。パニエや張り骨を排した新しいローブ・ア・ラングレーズ（robe à l'anglaise）（100頁参照）や、ローブ・シュミーズ（robe chemise）〔シュミーズドレス〕、別名バティスト（batiste）は、自然界を愛でる嗜好の表れである。そのような衣服はそれ以前のガウンよりも締めつけが少なく快適で、コルセットはまだ用いられていたものの、女性の体をゆがめることはなかった。マリ＝アントワネットが綿モスリンの白いバティストにサッシュを締めた姿で女流画家のルイーズ・エリザベート・ヴィジェ・ルブランに描かれると（写真右）、パリの人々は唖然とし、王妃を真似ようとベルタンの店に殺到した。ヨーロッパ各国の首都や宮廷に送られた版画のファッション画と素材の見本帳によって、ファッションはさらに広域に広まった。**(PW)**

2　ルイーズ・エリザベート・ヴィジェ・ルブランによるこの肖像画（1783）で、マリ＝アントワネットは透けるような綿モスリンや絹の薄物のローブ・シュミーズを着ている。くつろいだ余暇用のお気に入りの服は自然なウエストラインで、コルセットの着用も控えめだったことが見てとれる。

3　アデライド・ラビーユ＝ギアールによる肖像画（1787頃）には、マダム・エリザベート（ルイ16世の妹）がルダンゴートを着た姿が描かれている。首元の薄絹のフィシューが、ローブ・ア・ラングレーズの低い胸元を覆っている。

1770年	1774年	1776年	1781年	1782-83年	1789年
ローズ・ベルタンがフォーブール・サントノレ通りに店を開き、ヨーロッパ中の王室の顧客をひきつける。	ベルタンがマリ＝アントワネットのモディスト（服飾商）に指名され、王妃の宮廷衣装と普段着をデザインする。	マルシャンド・ド・モード（モード商人）、羽根飾り商、花屋の団体が作られ、アクセサリー販売業者の組織ができる。	クチュリエールが男性の仕立職人と同等に、宮廷の公式衣装のステイズ〔コルセット〕やパニエを作る権利を得る。	ヴェルサイユに農場を模したマリ＝アントワネットの「村」が造られ、ローブ・シュミーズを着た女性の羊飼い、芸術家、デザイナー、詩人を集める。	7月14日にバスティーユ襲撃が起こり、フランス革命の引き金となる。

ローブ・ヴォラント　1705年

女性用ドレス

フランスのローブ・ヴォラント。エメラルドグリーンのサテン製でランバス織（1735）。

ローブ・ヴォラントは1705年に最初に登場し、1705年、くつろいだスタイルの女性用ドレスの代表であり、摂政時代の自由で開放的な雰囲気に合っていた。今日、「ヴァトー・プリーツ」と呼ばれるのは、画家のアントワーヌ・ヴァトーが初期のローブ・ヴォラントを着た女性を多数描いたことによる。当時、このドレスはサック（saque）か、コントゥーシュ（contouche）か、ローブ・ヴォラントと呼ばれていた。ローブ・ヴォラントは、バロック時代のドレッシングガウンから発展したローブ・バタント（robe battante）〔「風にはためくドレス」の意〕は前で閉じて、締め上げた胴のレーシング（紐締め）を見せるようになっている。シュミーズは絹のローブが滑らないようにすると同時に、ローブを脱いだ女性の体を彷彿とさせた。

　このドレスには、ルイ15世時代前半の豊かな色遣いと、アジアのデザインへの関心が反映され、ネックラインの後ろからドゥミケープ〔ドゥミは「半分」の意〕が床まで垂れている。背中の広いボックスプリーツは鯨か柳の張り骨を入れることもあった。このケープをつけたローブ・ア・ラ・フランセーズや、トレーンやペット（pet）と呼ばれる背中にプリーツのある略装のジャケットにも発展した。ローブ・ヴォラントのなかには留め具に絹製のロゼットがついたものや、裾をギザギザに切って装飾したものもあった。(PW)

◉ ナビゲーター

👁 ここに注目

1 ボックスプリーツ
肩の部分の広いボックスプリーツはローブを着る人に合わせて調整したことがわかる。プリーツに加えられたちょっとした補整から、体型がうかがえる。この襟ぐりには、四角く開いた背中のネックラインにボタンかフックでつけられていた。

2 ラケット形の袖
腕にフィットしたラケット形の袖は、肘まで真っ直ぐで、そこから広がり、平らに折り返された幅の広いカフスに続く。この形は、ローブ・ヴォラントの真っ直ぐな背中と丸く広がったスカートにも通じる。ドレスと共布のフリルを何段も重ねてカフスとすることもある。

3 パニエで丸く広げたスカート
ローブ・ヴォラントは、丸くゆるやかに広がったペティコートバニエと共に着用される。バニエの幅は正式な宮廷衣裳ほど極端に広くはならなかった。そのため、このドレスは比較的実用的な日常着となり、あらゆる階層の女性に受け入れられた。

4 柄のある生地
衣服の生地は着る人の豊かさを示す。この豪奢なつやのあるサテン織の絹はフランスで織られたもので、中国の牡丹の大胆な浮き柄に高価な金属糸を取り入れている。ローブの広がりは、大きな柄を見せるのに最適であった。

ローブ・ア・ラ・フランセーズ　1720年

女性用ドレス

ブロケード織の絹のファイユ地で作られたローブ・ア・ラ・フランセーズとペティコート（1760-65頃）。

1715年以降、ルイ14世時代後半の丈の長い衣裳は形を変え、二次元のシルエットで、体の前後は扁平だが、腰の両脇の幅が次第に広がり、端から端まで1メートル近くにもなった。1720年頃、プリーツ入りでゆったりした略式のローブに丸いパニエ（「籠」形ペティコート）を組み合わせる、貴族階級の衣裳として、ローブ・ア・ラ・フランセーズが生まれ、1750年まで、宮廷でグランタビの代用として着用が許された。パニエによって、ボリュームのあるスカートや台形のシルエットが作られ、1725年から張り骨が使われるようになると、ベル（釣鐘）スカートが誕生する。厳格な教派の名称にちなみ、ジャンセニスト（janseniste）と呼ばれた硬くしたペティコートも使われた。

　この光り輝くローブ・ア・ラ・フランセーズは、ブロケード織の絹のファイユ地で作られたローブで、銀糸と金糸で織られ、金色の金属糸のボビンレースで飾られている。絹の織物には、繊細な花々と不規則に蛇行する帯状の飾りが一面に広がる。マントーの前合わせはコルセットとストマッカーで固定されている。そして、ローブと共布で作られ、装飾されたジュプ（アンダースカート）がのぞく。スカートはパニエと硬いペティコートで持ち上げられ、このラインは1730年以降、人気が出た。**(PW)**

⚽ ナビゲーター

👁 ここに注目

1　鯨骨のコルセット
豪華な刺繍をあしらったストマッカーは、ローブの両側に留められている。鯨骨のコルセットはネックラインが低く四角形で、やはり装飾が施されている。コルセットによって女性の体は逆円錐形に絞られ、細いウエストと豊かなヒップラインが強調されている。

2　パニエで広げたスカート
スカートの幅を広げているパニエは、鯨骨か柳の小枝の輪を3～5段重ねて、ウエストの周りにリボンでくくりつけている。その後、非実用的な幅のスカートを支えるために、パニエは腰の左右2つに分かれる。

3　華美な装飾
華美な装飾は着る人の豊かさを示す。オーバースカートと裾にあしらわれた蛇行する帯状の飾りには金属糸のレースが使われている。レースは両袖のアンガジャント（engageantes）〔飾りつけ袖〕の各層の縁飾りにも使われている。組紐飾りと、布にひだを寄せて輪形にした飾り（ファルバラ〈falbala〉）もつけられている。

4　フレアー袖
袖は肘までが細いパゴダスタイルで、カフスはフレアー状に広がり、アンガジャントに続く。時代の流行に合わせて、両袖の肘に1～3層のレースかモスリンの開いたフリルがローブの生地につけられた。

99

ローブ・ア・ラングレーズ　1780年代

女性用ドレス

金属糸で刺繍された綿のローブ・ア・ラングレーズ（1784-87頃）。

このフランスのローブ・ア・ラングレーズには、18世紀後半のイギリス趣味の傾向と、理想化された自然界に向けられた上流階級の強い関心が反映されている。公式の宮廷衣裳にするほどの格式がなかったこのドレスは、貴族のサロンや上流階級の日常生活で着用された。ローブ・ア・ラ・フランセーズよりも着心地のいいローブ・ア・ラングレーズは、歩くときにスカートを引っ張り上げることができたため、女性はより動きやすかった。

1770年から着用された前身頃が閉じた一体型のローブは、深いV字形のウエストラインのすぐ下にスカートのプリーツが縫い込まれ、ドレスの後ろ部分にボリュームが加わると共に、腰幅が狭くなっている。過剰な張り骨やパニエを排除することでローブは着心地がよくなり、きついストマッカーは共布のコンペール（compères）に代わった。この左右に分かれた胸当ては、コルセットよりも締めつけが少なく、ドレスの前開きの両側にボタンかフックで取りつけられ、後ろで調節できた。袖は簡素に細くなって華美な装飾も減り、肘に向かってすぼまり、水平の縫い目から上は広がっている。生成り色の絹のブロンドレース〔ボビンレースの一種〕がギャザーを寄せて袖口につけられ、首周りの絹布によく合っている。特徴的な腰の後ろのふくらみは、パニエではなく、ペティコートの下に着けた下半身用の柔らかい詰め物の補整による。**(PW)**

ナビゲーター

ここに注目

1 深く垂れるレースのフィシュー
深く垂れるレースのフィシュー（肩に掛けて両端を胸の位置で交差させて着ける、三角形のケープ）は、太陽光から肌を守るために、丸いネックラインに添えられている。ドレスの低いネックラインを薄く繊細なフィシューで覆うのは、慎みのためでもある。

2 長く平らな背中
背中のラインを長くして強調した裁断で、スカートのプリーツは背骨の底部から垂れている。以前のウエストラインはもっと高く、水平だった。このスタイルは従来のボックスプリーツのドレスを参考にしたものだが、後者では飾りの垂れ布がより縦長のシルエットを作っていた。

3 新しいシルエット
特徴的な下半身は、前開きを開いて左右に寄せ上げ、共布のアンダースカートを見せることによって一層強調された。丸みを帯びたオーバースカートの後ろ部分は、わずかにトレーンがある程度で、以前の正装のトレーンと一線を画している。

4 花柄
この暖かみのあるチンツは、1770-80年代に流行し、着用された生地の代表例だ。花柄は、当時の人々が抱いた戸外の美への関心を反映して人気があった。この綿と絹の混合織物には金糸で刺繍が施され、着る人の高い身分を示している。

スコットランドのタタン

　スコットランドまたはハイランド地方〔スコットランド北部の高地〕の伝統的衣服と広く考えられているものの変遷については、不明な点が多い。「タタン」という語の起源などが長年、歴史的にはっきりしないことに加えて、「創られた伝統」説〔『創られた伝統』（E・ホブズボーム／T・レインジャー編、前川啓治／梶原景昭他訳、紀伊國屋書店、1992）という論文集に由来する〕により、この問題は数十年来、混迷している。この説によって、一般的なハイランダー（スコットランド高地人）のイメージは主に19世紀ロマン主義の産物であるという考えを、歴史家たちが広めたためだ。

　ケルト人織工の技術はローマ時代にすでに認められており、18世紀前半にスコットランドの高地で住民が生産した高い品質のウール布には特徴的な格子縞があり、少なくとも17世紀までには一般に「タタン」と呼ばれていた。「セット（sett）」とも呼ばれるタタンの柄を織り出すには2色の糸が使われるため、結果的に3種〔2種の単色と混色〕の色の組み合わせができる。すべての柄は、中心の「ピボット」と呼ばれるストライプの周りに一連のストライプを配置し、その模様のブロックを規則正しく繰り返すことによって構成される。初期のものは落ち着いた色合いで、天然染料から作られた。明るい色の染料が手に入る

主な出来事

1727年	1745-46年	1746年	1750年	1757年	1760年
ジャコバイトの意向に反し、ジョージ2世が父王の跡を継いでイギリス王となり、ハノーヴァー朝が継続される。	チャールズ・エドワード・ステュアート（「ボニー・プリンス・チャーリー」）率いるジャコバイトの最後の反乱が、カロデンの戦いの敗戦で幕を閉じる。	ハイランド服禁止法が武器禁止法とともに法令化され、タタン、プラッド、キルトの着用が軍を除いて禁止される。	ハイランド服禁止法への嫌悪が、詩や歌で表現され、「Am Breacan Uallach」というゲール語の歌は、プラッドをイングランドのどんな上衣にも勝ると称える。	大英帝国建設を目指すイギリス軍を支援するため、タタンをまとったハイランド連隊の編成が始まる。	古代の詩人、オシアンの詩とされる作品集が出版され、ゲール文化の根源と偉大さにまつわるロマンを世に広める。

102　第2章　1600-1799年

ようになると、色鮮やかな柄が流行り始めた。

1815年から、すべてのタタンを登録する動きが起こる。そして、多くの柄が創出され、初めてクランの姓と関連づけられた。それまでは、クランタタンという概念は漠然としていた可能性がある。地理条件に基づいて（その地域で入手できる染料によって）生まれた柄が、特定地域のクラン（氏族）と結びつけられていき、その後、クランの名前だけが残ったようだ。同じクランに属する者は、まったく同じ特定の柄に限らなくとも、似た色のタタンを着る習わしだった可能性もある（104頁参照）。

当初、タタンは仕立てないままの長い長方形の布で、「ブラッド」と呼ばれ、男性はマントのように、女性はショールとしてまとっていた。男性のブラッドの着け方が変化し、キルト（別名「フィラベッグ」または「リトルブラッド」）〔スカート型の民族衣装〕と片方の肩に掛けるプラッド（前頁写真）に分かれた時期は、定かではない。記録によれば、キルトは18世紀に誕生したと考えられる。おそらく、着やすい衣類を求める実用上の必要から工夫されたのだろう。

タタンの布は何世紀も前から、スコットランド、あるいは少なくともハイランドの出自のシンボルであった。18世紀はスコットランド史における嵐の時代で、ハイランドの衣装が最も攻撃された時期であると同時に、その人気が最も高まり始めた時期でもある。1707年にスコットランドとイングランドの両王国が合併すると、スコットランドではステュアート家の君主の復位をもくろむジャコバイト運動への支持が高まり、タタンはジャコバイト反乱軍の衣服となる。目標は達せられなかったものの、1745年に起こした二度目の大反乱〔カロデンの戦い〕は政府にとって十分な脅威で、ハイランド文化の弾圧につながった。1746年に施行されたハイランド服禁止法により、タタン、キルト、肩に掛けるプラッドの着用は禁止されたが、反乱軍を連想させるタタンの人気は拡大しスコットランドの富裕層は、タタンを身に着けた姿で肖像画（写真右）をより一層描かせるようになる。禁止法以前に、ハイランド地方のスタイルはローランド（低地）地方にも広がり始め、スコットランドへの忠誠の象徴になっていた。禁止法への嫌悪が広がり、大衆の間で流行した詩や歌には、ハイランド服はイングランドの衣服に勝るとうたわれた。

18世紀後半は、スコットランドの伝統と文化の保護と振興にとって、懸念の高まる時代になった。ハイランド服禁止法の影響に加えて、ハイランドの伝統的生活様式が、土地開墾その他の現代化の影響によって急激に変化した。この頃、初期のゲール文化を高潔で威厳あるものとして描く文学が登場する。その代表例が、1760年に発表されたオシアン〔3世紀頃のスコットランドの伝説的英雄・詩人〕の長編叙事詩集〔スコットランドの作家ジェイムズ・マクファーソンがゲール語の原本を収集し英訳したとして発表〕である。軍隊はタタン着用禁止令を免除され、大英帝国建設を目指す戦争でのハイランド連隊の活躍により、彼らの衣装も威光に包まれた。1781年にはジャコバイト反乱軍の脅威は弱まり、ハイランド服禁止法は廃止された。その後の数十年で伝統的なスコットランド文化は復活し、タタンとハイランドの衣服の流行が、スコットランドの境界を越えて広がり始める。**(IC)**

1 『1745年、エジンバラのチャールズ・エドワード・ステュアート王子』ウィリアム・ブラッシー・ホール作（19世紀）。ジャコバイト運動の一時の勝利を回想によって描いた絵画。反乱への支援を呼びかけるため、ハイランドの衣装がよく着用された。

2 熱心なジャコバイトだったアレキサンダー・コスモによる『ジャコバイトの婦人の肖像画』（18世紀）。モデルの女性が着ているタタン地の軍服風ライディングジャケット、手に持つ白い薔薇、帽子を飾る薔薇のつぼみは、ステュアート家の大義への支持を象徴する。

1771年	1778年	1781年	1788年	1799年	1815年
詩人で作家のサー・ウォルター・スコットが生まれる。スコットは、19世紀ロマン主義におけるスコットランド文化の美化に大きな影響を及ぼしたとされる。	スコットランドの伝統の保存（および捏造との説もある）への関心の高まりを反映して、ハイランド・ソサエティ・オブ・ロンドンが結成される。	ハイランド・ソサエティ・オブ・ロンドンからの圧力により、ハイランド服禁止法が廃止され、タタンの着用が再び合法的に可能となる。	チャールズ・エドワード・ステュアートが死去し、同時にジャコバイト運動にとっての最後の現実的な希望が消え去る。	ナポレオン戦争の端緒が開かれる。この戦争でのハイランド連隊の活躍により、彼らの衣服のスタイルが新たな名声と絶大な人気を獲得する。	タタンの柄が登録され、初めてクランの姓と結びつけられる。

肩に掛けたプラッド　18世紀後半

スコットランドのクラン（氏族）の男性用衣服

『スコットランドのクランの族長』ウジェーヌ・ドゥヴェリア作（19世紀）。

ウジェーヌ・ドゥヴェリアが描いたこの絵は、19世紀までロマン主義的に美化されてきたハイランダー像の典型である。人々が描く昔のクランの男性、特に氏族長のイメージは、野暮ったい身なりの野蛮人から高貴な戦士へと格上げされた。この絵のモデルは、ハイランドの故郷を背景に描かれている。その風景が思い起こさせるのは、彼の祖先の時代だ。その時代には、自給自足で生きられる強健な人間であることと、氏族を率いて戦い、美しいが厳しい自然と一体化できることが求められた。この絵の人物の衣装はハイランド連隊の兵士のそれを模し、当時の栄光にいくらかあやかっている。

　このクランの首長あるいは族長は、スコットランドの兵士につきものの武器である短刀とバスケットヒルト（籠柄〈かごつか〉）の広刃の刀を両方、抜いている。タッセルが6個ついたアナグマのスポラン〔キルトの前に下げる革製の小袋〕は、第93（サザーランド・ハイランダーズ）歩兵連隊に所属する将校の軍服の一部だった。赤いダブレットと、帽子の市松模様の選択も、ハイランドの軍服を思い起こさせ、連隊とのつながりを示している。肩に掛けたプラッドは、仕立てていない1枚布「ビッグプラッド」をまとったかつてのハイランドの伝統への回帰である。ハイランドの男にとって、「ビッグプラッド」は、夜には毛布代わりになり、昼にはキルトに似た衣服にアレンジできるもので、布をたたんでプリーツを作り、ベルトで固定してスカートの形にした。余った布はクロークとしてまとうか、肩に掛けた。厳しいハイランドの環境に合う実用的な衣服だったプラッドには、美的な魅力もあった。(IC)

◉ ナビゲーター

◉ ここに注目

1　帽子
この帽子のスタイルは、19世紀にはバルモラルと呼ばれ、スコットランドを起源として遅くとも16世紀には存在していた。柔らかいウール製の縁なし帽で、クラウンは大きく平らだ。通常は右に傾けて被り、後ろから垂れている2本のリボンで固定した。クランの帽章に留められた2本の鷲の羽根飾りから察するに、この絵の人物はクランの一支部の族長で、クラン全体の首長ではないかもしれない。首長は通常3本の羽根飾りを着けるからだ。

2　スポラン
スポランは、中世のベルトポーチのようなもので、キルトにはないポケットの代わりとなる。毛皮のスポランは18世紀半ばに軍隊によって取り入れられ、男性の精力を暗示しているのは明らかだ。ハイランドの衣服と男らしさの関係が強まったのは、18世紀前半に女性がプラッドをあまり着用しなくなり、ハイランド連隊の制服の知名度が高まってからである。

3　タタンの柄
クランはドレス〔正装用〕タタンを持つ場合もあり、普段用タタンの背景色の1つを白に変えて作られることが多かった。ハンティング〔狩猟用〕タタンはもう1つの別柄で、くすんだ色合いでデザインされた。19世紀中頃から化学染料が使えるようになると、新しいクランタタンと、抑えた色合いの古典柄との間に一線が画された。ただ、昔のタタンが鮮やかだった可能性もある。ハイランダーたちが地元産の植物から染料を作っていたことはよく知られている。

4　靴下
ホーズはハイランドの衣装の重要な要素である。この絵に描かれているアーガイルチェックのホーズは、インターシャの技法を使って手編みで編まれたようだ。19世紀以前のホーズは織布でできており、バイアスに裁断して、柄が脚の周りを囲むように縫った。この絵では見えないが、通常、スキャンドゥ（sgian dubh）という片刃のナイフが、柄（つか）だけのぞかせて右脚のホーズの中に差し込まれていた。

105

ロココ時代のエレガンス

　18世紀半ばのロココ時代──「ロココ」はフランス語の「岩（rocaille：ロカイユ）」や「貝（coquille：コキーユ）」に由来すると考えられている──を通じて、優美なグランタビとローブ・ア・ラ・フランセーズは正装と宮廷衣裳の手本として存続し、サック・バック・ドレスとマンチュアが日常着となっていた。ルイ16世の治世の終わり頃に男性が着た細身のウエストコート、オーバーコート、ブリーチズは、まだスリーピーススーツに発展するにはほど遠いが、生地の柄と色、付属品などの装飾、アクセサリー類は変化した。ロココ様式は主にヨーロッパ大陸に広まったが、イギリス海峡や大西洋の向こうのファッションにも影響を与えた。フランスは贅沢品産業のリーダーであり、リヨンは絹織物と刺繡の、パリは小物、アクセサリー、革新的な生地類の主要な産地だった。スタイル画が首都パリの最新のファッションを地方の消費者に広めた。

　織物職人にとってフランスは別格の場所だったが、ロンドンのスピタルフィールズも、イギリスに帰化したユグノーとイギリス人の腕利き職人たちにとって、数世代にわたる本拠地となっていた。18世紀の大部分において、イギリス

主な出来事

1735年	1745年	1753年	1756年	1759年	1761年
中国で乾隆帝（けんりゅうてい）の治世が始まる。皇帝は絹市場の支配をもくろむヨーロッパとの交渉を強いられる。	ポンパドゥール夫人がルイ15世の公妾（王の第一の愛人）となる。1764年の死去後はデュ・バリー夫人が跡を継ぐ。	大英博物館が設立される。収蔵された世界各地の古代遺物や珍しい品の大部分は、科学者〔医師〕ハンス・スローンによって集められた。	七年戦争が始まる。この最初の世界戦争で、フランスとイギリスは北米、ヨーロッパ、アジアの植民地支配をめぐって戦う。	王立植物園がキュー（ロンドン南西部）に設立され、世界中から集めた新しい植物見本が研究される。	ジャン＝ジャック・ルソーが『新エロイーズ』を発表する。この作品の影響もあって、後にマリ＝アントワネットと取り巻きが「自然な」生活を求める。

とフランスは商業だけでなく、世界を股にかけた戦争でも競い合った。七年戦争によって、イギリスはインドと北米の大部分で貿易を支配下に置く。1770年代まで、植民地だったアメリカでは、イギリスの絹がフランスのものより好まれた。また、イギリスは紡績と織物の工業化でも世界を牽引し、そのおかげで、増殖する市場向けの織物の価格は下がった。

　高級ファッションでは、フランスのブルボン朝の宮廷が大きな影響力を保ち続けていた。ルイ14世の宮廷では大胆で体系化された色使いが幅を利かせたが、曾孫のルイ15世（在位1715-74）の治世が連想させるのは、柔らかいパステルカラーと斬新な非対称性への好みだ。流行の発信源は、王妃のマリ・レクザンスカではなく、王の華麗なる公妾で教養豊かなポンパドゥール夫人と、後に同じ地位に就く、洗練度ではやや劣るデュ・バリー夫人だった。ポンパドゥール夫人の肖像画（前頁写真）では、彼女の衣服の全面に装飾が施されているのがわかる。絹のドレスはピンク色の二重芯の薔薇で飾られ、ストマッカーはチョーカーとお揃いの結んだリボンで埋め尽くされている。袖口には何層ものアンガジャント（レースのつけ袖）がつき、かかとの後ろがないルイヒールの室内履きは真珠のビーズで飾られている。

　ロココ時代の特徴として有名なのは、プリントや刺繍を施した絹とチンツである。フランスとイギリスのデザイナーは、非対称形あるいは貝殻形の枠の中に、自然や建造物といった別のモチーフが現れる柄の不規則なカルトゥーシュ柄を取り入れた。背中合わせの「C」に装飾がついた紋様や、花綱（ガーランド）やリボンが花束の間を蛇行する紋様が、1740年頃に流行した。装飾的な飾りを多用するフランスのデザインとは対照的に、イギリスの織物やプリント生地では自然主義的なデザインが強調された。これは、新種の植物が世界中からイギリスに届いた結果、植物学に対する大衆の関心が高まったことを反映している。実際、イギリスの『ジェントルマンズ・マガジン（*Gentleman's Magazine*）』誌は、フランスのデザインのけばけばしさをこう批判した。「自国の絵画アカデミーからあらゆる助けを借りても、まだ正しい割合を示すことができない」。アナ・マリア・ガースウェイト（1690-1763）は著名な織物デザイナーで、1740年から1760年まで、スピタルフィールズの優れた織物職人にデザインを提供した。1年におよそ80種の柄を生み出した彼女が得意としたのは、「ライン・オブ・ビューティー（美の線）」と呼ばれる、蛇行する曲線に写実的な花をあしらった花綱紋様だ（写真右）。

　ヨーロッパの貿易会社による極東とインドでの活動に刺激され、この時代には、シノワズリ〔中国趣味〕への情熱が再燃する。フランスの絹織物が東洋的な幻想を視覚化するいっぽう、イギリスの織物職人はモチーフを「帰化」させた。イギリスのオークの木が、龍やパゴダ（仏塔）やトケイソウと一緒に描かれた。異国の鳥や動物の正確な姿を知らないデザイナーは、それらが描かれた見本帳を利用できた。必然的に、描かれたものは、様式化され定形化された外観になる。たとえば、孔雀（くじゃく）はたいてい尾羽を下に垂らしていた。ジョージ3世の宮廷は非常に保守的だったが、後に摂政皇太子となる息子のジョージ〔後のジョージ4世〕はファッションの虜で、ブライトンに造営したロイ

1　フランソワ・ブーシェによるポンパドゥール夫人の肖像画（1756頃）は、縁飾りなどの装飾品を多用するロココ趣味をよく表している。

2　イギリスを代表する絹織物デザイナー、アナ・マリア・ガースウェイトによる1744年の自然主義的な非対称の花柄。

1765年	1765年	1770年	1770年	1776年	1787年
ロバート・クライヴが東インド会社のためにベンガルの支配権を得る。これにより、インドの生産者との交易と、インド繊維市場の支配が強化された。	リチャード・アークライトが彼の最初の紡績機「水紡機」を完成し、綿織物を機械化する。	『オックスフォード・マガジン（*Oxford Magazine*）』誌が、「ダンディ」の先駆けである新たな現象「マカロニ」（112頁参照）に言及する。	オーストリアのマリ＝アントワネットが、フランスのルイ王太子と結婚する。2年後、最初のポーランド分割が起こる。	アメリカ独立宣言が7月4日に発表される。フランスはラファイエット侯爵を派遣し、イギリスに対抗する入植者を支援した。	ロイヤル・パビリオンの建設がブライトン（イングランド南東部）で始まる。この宮殿はジョージ摂政皇太子の東洋趣味の夢想の結実である。

107

ヤル・パビリオンは、彼の衣服（114頁参照）の好みと同じく、シノワズリへの熱狂を反映している。「中国の人物」「婦人の娯楽」「パゴダ」などの柄が衣服や服飾品に使われた。フランスでは、王室の刺繍職人、ルイ＝ジャック・バルザックが、王族の衣裳に銀糸や金糸で孔雀の羽根、狩猟犬、太陽の図柄を加えた。

布地の柄は頻繁に変わった。上流社会でたった1シーズン着られるだけで、裕福さで劣る親族に送られるか、リフォームされるか、売られた。流行を追わない消費者の場合、布を何十年も保管した末に衣服にすることもある。生地の柄を模した造花をコサージュとして着けたり、裾やロゼットに添えたり、凝った装飾を施した大きなピクチャーハット〔つば広の婦人帽子〕につけたりした。ダチョウの羽根飾りが、つばのある帽子にも髪にも好んで使われた。真珠は1世紀以上前から養殖されており、ネックレス、ブレスレット、正装用ドレスの装飾に使われた。フリンジによってローブに動きを加えることもあったし、この時代を通じて、組紐とリボン結びが、ことに凝ったストマッカーなどに使われ続ける。

「ア・ラ・プラティテュード（à la platitude）」と称する装飾は、装いの中心であるローブにつける曲線またはジグザグ状のひだ飾りや、オーバースカートの前の縁を飾るひだ飾りのことだ。アンプーフ（en pouf）は腰回りに幾重ものフリルを加える飾りを意味する。そうしたひだ飾りによって、スカートにさらにボリュームが加わる。フリルは、色の異なる生地で作られたロゼットをつけて花綱形に整えられることも多かった。ピンキングは裾飾りとして人気を保っていた。アジアの影響が、紐でできたフロッグ留めや、絹やチンツにアップリケ風に縫いつけた、刺繍された布片に見られる。18世紀に技法が多様化した製靴にも装飾が多用され、後ろ部分のないミュール型の繊細な女性用上靴があらゆる色合いの絹で作られた。甲はリネンで補強され、きわめて柔らかい子牛革で裏打ちされた。当時の主流だった曲線的なルイヒールは、木で作られ、布で覆われていた。バックルは銀製が多く、本物の宝石や人造宝石で埋め尽くされた。身分の高い男性の靴も、ヒールが高く、豪華に装飾されていた。

ロココ時代後期の特徴は、ひだの活用だ。ローブ・ア・ラ・ポロネーズ（robe à la polonaise）（次頁写真上）は前開きのマンチュアで、長いスカートの上にまとったが、ローブ・ア・ラ・フランセーズのような巨大なパニエは使われなかった。ローブ・ア・ラングレーズと同様に、ウエストの後ろに小さなプリーツが寄せられ、オーバースカートの腰の部分には、絹の紐とボタンを使って、

3　1730年の金と象牙の扇。ロココ時代に流行った牧歌的な風景の絵で飾られている。
4　1786年の柄物のポロネーズドレス。刺繍された生地をたくし上げ、大げさにふくらませている。
5　ポリニャック公爵夫人が、着飾った女羊飼いのように描かれている。夫人は宮廷でマリ＝アントワネットのお気に入りの1人だった。

108　第2章　1600-1799年

3カ所に丸いたるみが作られた——これは1772年にポーランドが三分割されたことにちなむ。ブランズウィック（ケープのような七分丈のフードつきジャケット）は寒い日、あるいは上等の衣服を保護するために着られた。

ロココ時代には多くの小物が不可欠で、ポケットに入れて持ち歩くか、スカートの内側にウエストベルトからぶら下げるか、外衣の裾をはしょった際にできるたるみ部分「ルトゥルーセ・ダン・レ・ポッシュ（retroussée dans les poches）」から出し入れした。なかでも扇子は、高級な絹を見せびらかし、最も高価なのは象牙の骨に張ったもので（前頁写真）、真珠母貝の鋲で飾られ、異性と戯れる手段だった。男性用小物でも、ステッキ、眼鏡、気付け薬、装飾的な剣などが文化的関心や性的可能性や好みを表すようになる。フランソワ・ブーシェやジャン=バティスト・グルーズの絵画に描かれた牧歌的な夢想が、人気を博し、女性たちは、平らな麦わら帽にリボンを結び、慎ましやかな女羊飼いの姿に描いてもらいたがった。1780年頃の女性が好んだのは、つばの幅が広めの羊飼い風の帽子（通常、麦わらか、薄く細長い木製チップを編んで作られた）で、それに長いリボンを巻くか、花や羽根飾りをつけて飾った（写真下）。

1770年代にフランスの宮廷で大きな地毛で作る髪型（110頁参照）の流行に、結髪師や宝石商や帽子屋は喜んだ。若きマリ=アントワネットの王太子妃時代に、逆毛を立てて髪を大きくふくらませ、うなじに太い巻毛を垂らす髪型を結髪師のレオナール・オーティエが彼女のために考案し、これが流行した。オーティエは顧客の髪を縮れさせて逆毛を立て、軽くて薄い布、馬の毛、ウールなどを詰めて尋常ではないボリュームを出す手法で、名声を得た。マリ=アントワネットが好んだのはリボンやダチョウの羽根飾りを飾る髪型で、これは「王妃風（ア・ラ・レーヌ）」と呼ばれるようになったが、夫のおばたちは「馬飾り」と呼んでいた。**(PW)**

奇想天外なヘッドドレス　1770年代

女性の髪型

『独立を称える髪型あるいは自由の勝利 Coiffure à l' Indépendance ou le Triomphe de la Liberté』版画（1778）。

この版画では、ファッショナブルな貴族の女性が身支度の仕上げをしている。おそらく宮廷の舞踏会に行くのだろう。髪は大仰に結い上げられている。縮らせた髪に薄い布を詰めたプーフ〔ふくらみ〕をいくつも重ね、うなじは「王妃風」巻毛で飾られている。頭に載せた「ラ・ベル・プール」号の模型を支える金属製の枠に、髪の毛と中の詰め物のすべてが編み込まれている。この船は1778年にイギリス海軍と戦って勝利したフランスの名高い軍艦だ。この戦いによってフランスはアメリカ独立戦争に参戦したとされる。

　船の模型自体が、羽根飾り、リボン、花綱といったあらゆるロココ調アクセサリーで飾られている。船首にある真珠で縁取られた紋章は、王家の紋章だったのかもしれない。ティアドロップ（涙のしずく）形の真珠が舷窓から下がり、索具にも真珠が通されている。女性のローブ・ア・ラ・フランセーズも曲線的なひだ飾りで飾り立てられているのが、スカートと肘の部分にどうにか見える。袖口部分に見えるのは2段のアンガジャントである。ガウンのバストラインには黄色の絹のリボンが通されている。このドレスのピンク、黄色、緑色、グレーといった対照的な色遣いに、典型的なロココの遊び心が現れている。女性が着けているのはおしゃれな真珠のパリュール（ネックレス、ブレスレット、イヤリングのセット）だ。チョーカー兼用のブレスレットには卵形のカルトゥーシュがついている。ここにはカメオの肖像がはめ込まれることが多かった。**(PW)**

ナビゲーター

ここに注目

1　愛国的な配色
船の索具は近代フランスの色、赤・白・青だが、革命以前のフランスでは、これらの色は、国王ではなく国を示唆するものだった。当時の王家の色は黒と赤、または百合花紋（フルール・ド・リス）の青と金だった。ヘッドドレスのモデルとなった船、ラ・ベル・プール号は、1778年にイギリスのフリゲート艦、アリシューザに勝利したことで名高い。この海戦により、フランスはアメリカ独立戦争に参戦した。

2　白粉（おしろい）と髪粉
女性の前のテーブルに置かれた化粧用パフは、顔に使われたはずだ。髪粉はアトマイザーでかけられ、その際には仮面で顔を保護したので、召使いの助けが必要だった。髪粉はこのような髪型にボリュームを出し、成形を容易にするのに欠かせなかった。粉が髪の油分を吸収し、結い直しの必要をなくすと共に、地毛とつけ毛の色の差を隠す役割も果たしていた。

ロココの髪型

大仰な髪型とヘッドドレスを流行らせたのはマリ＝アントワネットだが、極端に大きくしたのは宮廷の取り巻きの女性たちだ。突飛さを増していく髪型は当時の政治新聞や雑誌で風刺され、宮廷に見られた頽廃（デカダンス）と結びつけられた。批評家はそのような髪型を汚いとみなし、そういう髪型の人は頭をノミの巣にしていると非難した。花や連ねた真珠などの装飾品を髪に編み込むものもあった（写真下）。シャルトル公爵夫人は、結った髪に子供たちと家族の小さい立像さえ飾っていた。「シァンクシャン（腹這いの犬）」と呼ばれるヘッドドレスは、平らなクッションを使って籠の中の犬のような形に作られた。髪型が同時代の出来事を暗示することもあった——たとえば、巨大な絹の縁なし帽にミニチュアの熱気球の籠をつけた「モンゴルフィエ」は、1783年にモンゴルフィエ兄弟がヴェルサイユで熱気球飛行を成功させたことを祝うものだった。

マカロニ族　1770年代

男性の過剰な衣服

『悲しいかな！　これが息子のトムだとは！　Welladay! Is this my Son Tom』——サミュエル・ヒエロニムス・グリムの原画による風刺版画（1774）。

18世紀のイギリスのジェントルマン〔貴族や地主など、上流〜上位中流階級の男性〕は、教育の仕上げにヨーロッパ大陸周遊旅行をするのが習わしだった。帰国した若者たちは「マカロニクラブ」の一員とされ、細部に凝りすぎる正装、気取ったきざな立ち居振る舞い、外見への細心の注意といった、新しい男性の風俗に染まっていた。この風刺版画に描かれているのは、軟弱なトムという男が、地主で農場経営者の壮健な父親とロンドンで出くわした場面だ。トムは明らかにマカロニ趣味にかぶれ、父親は息子を女々しく滑稽なやつと見ている。父親の無造作な髪、分厚い素材の実用的で地味な服とは対照的に、トムは一分の隙もなく着飾っている。男性用のスリーピーススーツは、17世紀後半のブリーチズとウエストコート（ベスト）とコートから生まれ、マカロニスタイルで洗練されて、豪奢を極めた女性用グランタビに匹敵する見栄の道具となった。マカロニ族の装いは、装飾とアクセサリーを総動員して仕上げられる。たとえば、真珠のような光沢のボタンがトムのコートとウエストコートを飾っている。父親が仕事で使うムチを手にしているのに対し、トムはお定まりの象牙の持ち手のステッキを持ち、孔雀のように派手な格好でクルクル振り回している。また、後に宮廷の女性たちが持つようになる刺繍された金色の大きなレティキュール〔巾着〕とジェントルマン用の剣を手にしている。**(PW)**

◉ ナビゲーター

👁 ここに注目

1　二角帽子
トムの髪の上には小さな二角帽（bicorne）〔バイコーン（英）、ビコルヌ（仏）〕が載っている。この格好では礼儀正しく帽子を持ち上げるのが難しく、剣の先でするしかないというジョークが流布していた。つまり、マカロニ族になるということは、イギリスの伝統的な礼儀作法をなくすことも意味した。

2　突飛なかつら
父親と息子の装いで最も大きく異なるのは、頭だ。髪粉を振ったトムのかつらは、非実用的に過高く、巻髪にボンボンのような玉房を黒いリボンで結んでいる。これは貴族女性の髪型の流行を真似たもので、父親を喜ばせるにはほど遠いファッションだ。

3　ジャボとクラバット
トムはシャツを着ており、その胸元を飾るひだ飾り（ジャボ）の前面が波打ってウエストコートの前開きを埋めている。首元の繊細な白いレースのクラバットは、レースのカフスとお揃いだ。マカロニ族は、首に巻くスカーフを大きなリボン結びにすることが多かった。

4　履物
2人の男性の履物もまた、互いの服装と振る舞いの違いを強調している。父親が無骨なブーツを履いているのに対し、トムは幅が狭く女性的な、金のバックルつきの靴を履いている。マカロニ族は装飾的な柄のある靴下を履くことも多かった。

バンヤン 1770年代

男性用ドレッシングガウン

摂政皇太子のバンヤン（1775頃）。

バンヤンはヒンドゥーの商人を意味するグジャラート語から名づけられた広袖の男性用ドレッシングガウンの原型で、18世紀の装飾された生地を見せるのには理想的な服だった。男性の正装の細身のシルエットとは対照的に、バンヤンはもともと、脇で留めるゆるやかなローブで、オランダの東インド会社がヨーロッパに輸入した日本のきものにヒントを得た部屋着だ。東洋の絹やインドの刺繍といった輸入品がよく用いられたこともあり、バンヤンは18世紀のアジア風異国趣味を反映している。キャラコ〔平織の綿布〕製のチンツにキルティングを施したこのバンヤンは、ジョージ王子（のちの摂政皇太子）のために作られた。この服の素材はインドのカリカット（Calicut）〔現カルカッタ〕から渡来したキャラコだ。1770年代の典型的な染織で、赤、紫、青色の染料が使われ、通常は開きを留めずに着用された。この特製バンヤンの内側にはウエストコートが作りつけられ、王子が前開きを閉じずに両脇で留めて着ると、コートとウエストコートのような印象を与えることができた。この服は、よりくつろいだ雰囲気の他の多くのバンヤンに比べると細身で、きちんとした絹紐のフロッグ留めがついている。このバンヤンに見られる中国とインドの影響は、摂政皇太子の私的な離宮であるブライトンのロイヤル・パビリオンの装飾にも共通する。離宮は奇抜な玉ねぎ形ドームがそびえる建築で、内装はシノワズリ様式で整えられ、植物学的に正確に描かれたアジアの花々で飾られている。**(PW)**

ナビゲーター

ここに注目

1　襟と留め具
マンダリンカラーは、共布の球形のボタンで留める。このT形で前開きのローブは1700年頃に登場したが、18世紀のバンヤンには立ち襟と前の留め具がつけられるようになった。特徴的なフロッグの留め具がアジア風の趣を添えている。

2　シノワズリ柄
典型的なイギリスのシノワズリ様式の柄で、間を広くとった柄の配置から、銅板プリントと考えられる。この技術には大きなプリント面が必要だったため、デザイナーは八方へ伸びる枝と非対称的に生い茂る葉を考案することができた。

ステータスシンボル

絹製かインド産チンツ〔インド更紗〕製のバンヤンは地位を示すもので、18世紀の男性の肖像画に多数見られ、ヘンリー・レイバーンが描いたジョン・ロビンソン（エジンバラ大学教授）の習作（1798頃；写真下）もその1つだ。バンヤンは自宅で来客に応対するのにふさわしい服装だとみなされ、くつろぐ時間が持てる裕福な層だけが着用した。さらに、「目に見える知性の行使」の対象でもあった。高価な素材と、学者のガウンを思わせる外見が組み合わされていたからだ。バンヤンは紳士が書斎でくつろぐのにうってつけの衣服だった。

イギリスのジェントルマン

1 ジェイムズ・ミラーによる『銃と犬を持つ大地主モーランドの肖像画 (Portrait of Squire Morland with his Gun and Dog)』(18世紀)には、地方の娯楽に適した衣服を着たイギリスのジェントルマンが描かれている。

2 1830年には、イギリスの上流階級は、高度な仕立ての技術が創り出した男性の新しいシルエットを受け入れていた。

18世紀末には、イギリス風と定義できるスタイルが登場し始め、ヨーロッパ中で模倣された。これは「ジョン・ブル」のファッションの影響である。ジョン・ブルは風刺作家のジョン・アーバスノットが生んだキャラクターで、典型的なイギリス人、地方の名士、地主として風刺画に描かれた。マイヤー、ウェストン、シュルツといったロンドンの紳士服仕立業者（テイラー）は、フランス宮廷で見られる仰々しい装飾よりも、裁断と体に合わせることを重視し、ウールの生地を巧みに扱って男性の体にフィットした形を作った。

地方の男性の伝統的な趣味は狩猟や射撃のようなスポーツが基本だったため、実用的で丈夫な服が求められた（写真上）。絹やサテン生地、レースのひだ飾り、絹のストッキング、髪粉をかけたかつらは捨て去られ、代わりに地方の生活様式に合わせて仕立てられたウールやウーステッド（梳毛〈そもう〉織物）の衣服が重宝された。真鍮のボタンがついたウールのコートにベストを着て、淡黄褐色のライディングブリーチズの裾をブーツに押し込み、つばが狭くクラ

主な出来事

1760年代	1764-67年	1770年	1778年	1785-92年	1795年
フロックコートを着た典型的なイギリスの地主として「ジョン・ブル」が風刺画に描かれる。	ジェイムズ・ハーグリーヴズがジェニー紡績機を発明する。この紡績機では16本以上の糸を一度に紡ぐことができた。	ダンディの先駆者、「マカロニ」族がヨーロッパ大陸のファッションを真似た仰々しい身なりで脚光を浴びる。	上流階級のダンディとして名高いジョージ・ブライアン・「ボー」・ブランメルがロンドンに生まれる。	エドモンド・カートライトが自動織機（力織機）と2種の梳毛機を発明する。これらの発明は、最初は綿に、その後、ウールに使われた。	イギリス政府が髪粉に課税する。年配の男性、軍人、一部の伝統的な職種の人々だけが、かつらと髪粉を使用し続ける。

116　第2章　1600-1799年

ウンの背が高い帽子〔トップハット〕を被るのが地方における機能的な装いの定番だった。

　このスタイルがロンドンの仕立屋の技術によって、都会的で洗練された装いに変貌する。ウールは絹と違い、伸ばして蒸気を当て、体にフィットさせることができる。裁断のみによって男性的なシルエットを強調したジャケットが作られるようになった（写真下）。ウールが地元で生産され、編みと織りの工程の機械化が進んだため、一流の生地が入手しやすくなり、仕立屋の熟練した腕で最大限に活かされるようになった。ダンディの代表格、「ボー（洒落者）」・ブランメル（118頁参照）は、上品な趣味の模範として時代の理想を体現し、ギリシア彫刻の理想に基づく広い肩幅、引き締まった胴体、長い脚という新しい男性美を表現し、仕立屋の優れた技術の広告塔だった。

　ブランメルは、毎日歯を磨き、ひげを剃り、入浴して、体の清潔さを大衆に広めた。ネッククロス〔首に巻いて飾る布〕に最初に糊づけしたのは彼だとも伝えられる。19世紀前半のネッククロスには2種類あった。首に巻いてから前でさまざまな形に結ぶ折りひだつきクラバットと、ストックと呼ばれる、首にぴったり巻いて後ろで引っかけて留める、硬く補強された幅広の布だ。1810年から1820年の間にネッククロスはますます複雑になり、形によって「オリエンタル（東洋風）」、「マセマティカル（数学的）」、「ボールルーム（舞踏場）」、「ホースカラー（馬の首輪）」といった名称で呼ばれた。これらは目に届くほど高いシャツ襟（襟先は「ウィンカーズ」と呼ばれた）と共に着けられたため、背筋を超然と伸ばした姿勢を保つ必要のあるスタイルとなった。ブランメルは異なる色のベストとパンツを身に着けるため常にネイビーブルーのコートを着た。

　夜になると、ブーツをパンプスに履き替えると共に、絹の靴下かパンタルーンをはく。軍服に影響された細身のシルエットのパンタルーンは、バイヤスカットの布か、編まれたジャージー素材で作られていた。足の裏に紐をかけて固定し、ぴったりと、より高いところまで脚にフィットさせ、後ろを紐で結んだ。肌に近い淡黄褐色やクリーム色のせいで下半身が裸のように見え、男性の肉体の彫刻のような質感が強調された。(MF)

1810年	1811年	1811年	1811-16年	1818年	1819年
多様で複雑なネッククロスが登場し始める。時間のかかる糊づけや折りたたみの作業が、日々の洗面の一部となる。	イギリスで摂政時代が始まる。ジョージ3世が病気で不適格とみなされたため、皇太子が統治した。	ロンドンのカールトン・ハウス〔ジョージ皇太子の邸宅〕で盛大なパーティーが続き、摂政時代を祝う宴は最高潮に達する。	ラッダイト運動の参加者が、イングランドの産業の中心地であるミッドランド東部、ランカシャー、ヨークシャーで機械を破壊する。	ボー・ブランメルが債権者から逃れるために大陸へ逃亡する。彼は後に負債の罪で投獄され、養老院で梅毒により世を去る。	マンチェスターでピータールーの虐殺が起こり、議会改革を要求するために集まった群衆に、騎兵隊が突入する。

イギリスのダンディの衣装　1815年

男性用衣服

摂政時代（1811-20）の典型的ダンディは、ギリシア彫刻のような完璧な形の追求を基本とする新たな模範を上流階級の男性に示し、それまでのフリルやひだ飾りを排して、秀でた仕立術により形成された体の線の美しさを称えた。ウールのブロードクロス〔広幅で目の詰んだ織物〕で作られたこのダブルのコートは、肩に合わせて形成され、ウエストの高い位置で裁断して、上半身だけでなく、すらりとした細身のパンタルーンに包まれた脚にも注意が向けられるようにできている。ブリーチズとトラウザーズの中間であるこのズボンが、この装いで最も目を引く部分だ。ウエストのサスペンダーと足下に通す布製のスティラップ（あぶみ）によって股上の縫い目が真っ直ぐに保たれ、体の分岐点が明示されている。パンタルーンは騎兵の軍服を手本に作られたため、乗馬に適しており、はいた人は必然的に「片側を着飾る」ことになる。糊を利かせた白いリネンのネッククロスは、コートの襟の高い折り返しの中に収まっている。ネッククロスは幅が少なくとも30センチメートルあったため、首に沿わせるには、折り目をちょうどいい量に調節しなければならなかった。これは時間を要する作業で、長い時間が費やされ、何度も失敗する場合もあった。ジャケットはボタンで飾られ、上のボタンは留めないでシャツのフリルを見せている。前身頃は胴体を横切るように四角く裁断され、下に着た同形のベストを見せている。
(MF)

◉ ナビゲーター

◉ ここに注目

1　複雑なネックウェア
糊づけはリネンを垢から守り、生地を補強した。四角いリネンは折りたたんで帯状にし、首に巻いて前で結んだ。このスタイルが、非常に高いシャツ襟と相まって、背筋を伸ばす姿勢を促した。

2　新しい仕立術
ジャケットの裏地と表地の間に詰め物をする技法が導入されて胸が広くなるいっぽう、ジャケットの背中側の袖ぐりが小さかったため、着ている人は両肩を開く格好になり、軍人のような姿勢になる。

▲ロバート・ダイトンによるボー・ブランメルのこの肖像画（1805）では、ブランメルの髪型は「ブルータス風」で、髪粉を使わず、古代彫刻風にカールした髪が顔を囲んでいる。

新古典主義のスタイル

　フランス革命は、ヨーロッパ各地の社会史と政治史の転換点となった。ファッションもまた、18世紀末に急激に変化し、コルセット、ロココ時代の過剰な装飾（106頁参照）は捨て去られ、その代わりに、古代ギリシアの民主主義にならう新たな時代が誕生したという希望と、ポンペイでの考古学的発見に触発されたこの時代の美学は、新古典主義と呼ばれ、フランス軍が征服したヨーロッパの国々に広まった。保守的なイギリスはこのファッションを模倣したものの、イギリス的な軍服風、ジェントルマン風のスタイルも健在だった。これはヨーロッパ全土の戦争状態が1815年のナポレオンの最終的敗北まで続いたためである家、ジャン＝オノレ・フラゴナールと哲学者ジャン＝ジャック・ルソーの叙情的牧歌の世界にある。

　1780年から1820年にかけての新古典主義のファッションに最も関わりが深いのは、シュミーズドレス（写真上）である。軽い白色のモスリンか綿のシフトドレスは1780年代にフランスで初めて登場し、ヴェルサイユの「王妃の村」に集った王妃の取り巻きによって広められた。ルイーズ・エリザベート・ヴィジェ・ルブランが描いた多数の肖像画には、このシンプルで快適なドレスが急激に浸透し、それを着た女性たちが田園の理想郷を志向したことが記録されてい

主な出来事

1789年	1789年	1792年	1793年	1794年	1795年
7月14日、バスティーユ襲撃によってフランス革命が始まる。	マリ＝アントワネットのドレスメーカー、ローズ・ベルタン（1747–1813）が、フランス革命の間、自らの高級婦人服店をロンドンに移す。	9月22日、フランス共和国の成立が宣言され、君主制が廃止される。	ルイ16世とマリ＝アントワネットが処刑される。恐怖政治が始まり、何千人もの「共和国の敵」が処刑される。	ニコラス・フォン・ハイデロフが、雑誌『ザ・ギャラリー・オブ・ファッション』を個人で刊行する。同誌はエレガントな流行の衣服を記録していく。	「アンクロワイヤブル」と「メルヴェイユーズ」（124頁参照）が、常軌を逸した服装と頽廃的な生活でパリを騒がせる。

る。重厚なコルセットを着けず、胸を支える下着の上に着たシュミーズドレスは、乳白色に丸く包まれた乳房の形だけを見せた。だが、宮廷の公式な場では相変わらずローブ・ア・ラ・フランセーズが着られていた。

　フランス革命後、エンパイア・ドレスによって、羽根のように軽いモスリン（綿）が流行した。この生地はインドで織られ、イングランド経由でフランスに輸入されていた。それをフランス国内で生産することが試みられ、ナポレオン戦争中はインド産の生地が禁止されるが、おしゃれな消費者は、インドからの輸入を続けていたスペイン領ネーデルラントを通じて生地を注文した。シュミーズドレスは、襟ぐりがクロスオーバーネック〔前が交差している襟〕からラウンドネックで、いずれもハイウエストだった。バストの下はリボンか、グリークキーの刺繍で締められ、1806年にナポレオンがプロイセンを破った直後には、毛皮の縁飾りが好まれた。イブニングドレスは袖が短く、白い長手袋を合わせた（122頁参照）。日中に着るドレスは長めの袖で、より重い生地で作られた。インド産のカシミアショールは必須で、軍服からヒントを得たフロッグの留め具つきボレロジャケットも、防寒のために着用された。

　それまでのマンチュアドレスはひだの中にポケットを隠していたが、エンパイアドレスのシルエットでは不可能で、代わりに、布、メッシュ、毛糸の編み物などのレティキュール、バランタイン、インディスペンサブルなどの小さな巾着やバッグが携帯され始める（写真右）。レティキュールのデザインの多くは異国への関心を反映し、ジョゼフィーヌ皇后〔ナポレオンの最初の妻〕がカリブ海のマルティニーク島出身であったことでその関心はさらに増した。スリエ（souliers）（かかとの低いラウンドトゥのパンプス）やグラディエーターサンダル〔古代ローマの剣闘士の履物を模したサンダル〕がルイヒールに取って代わり、髪型は「ア・ラ・グレック（ギリシア風）」で、きっちりとシニヨンにまとめてピンで留め、顔の周りに小さなカールを垂らすこともあった。ローマの既婚女性を真似た宝石か人造宝石のティアラが、アンシャンレジーム〔革命前の旧体制〕の髪型のけばけばしい羽根飾りや花の飾りに取って代わった。

　パリはナポレオン時代を通じてヨーロッパのファッションの中心地であり続けた。その先頭に立ったクチュリエが、高級な雑貨小間物と帽子を扱っていたルイ・イポリット・ルロワだ。ルロワは、縫製を学び、ピンク色を流行らせ、パフスリーブを考案し、エンパイアドレスに用に短いコルセットを開発した。そして、たった1年間で、ジョゼフィーヌ皇后に985組の手袋、556枚のショール、520足のパンプス、136着のドレスを納めた。ピエール・ラ・メザンジュが1797年に創刊した『ル・ジュルナル・デ・ダーム・エ・ド・ラ・モード（*Le journal des dames et de la mode*）』のようなファッション関係の定期刊行物や新聞は、新しい製品やスタイルの色刷り版画を掲載し、パリのファッションを地方に届けた。イギリスでは、パリで修行した版画家のニコラス・フォン・ハイデロフも市場の隙間を見つけ、『ザ・ギャラリー・オブ・ファッション（*The Gallery of Fashion*）』（126頁参照）を刊行し始める。このイラスト入り高級誌は部数こそ多くなかったが、上流階級に定期購読された。**(PW)**

1　ジャック＝ルイ・ダヴィッドによる『レカミエ夫人』（1800頃）に描かれたレカミエ夫人は、白いシュミーズ姿で、髪型はギリシア風だ。無地の背景が、革命がもたらした新たな始まりを象徴している。

2　絹のレティキュール。絹糸で刺繍され、紐でできたストラップとタッセルがついている（1790-1800）。

1795年	1796年	1798年	1798年	1798年	1799年
新体制の総裁政府が発足。建築家シャルル・ペルシエとピエール＝フランソワ＝レオナール・フォンテーヌが、ディレクトワール様式を確立。	ナポレオン・ボナパルトがジョゼフィーヌ・ド・ボアルネと結婚する。彼女はマルティニーク島の農場主の娘で、ギロチンで処刑された貴族の未亡人だった。	ジャック＝ルイ・ダヴィッドが新古典主義様式で『ヴェルニナック夫人の肖像』を描く。	フランスのエジプト遠征が考古学的な発見とデザインへの大きな関心を引き起こす。	フランスのエジプト遠征後、ターバンが流行し、シンプルなボンネットが1700年代のピクチャーハットに取って代わる。	クーデタ（11月9-10日）の後、ナポレオンが自らを第一統領に選任し、総裁政府時代が終わる。

モスリン（木綿）のシュミーズドレス　1790年代

女性用ドレス

フランスのシュミーズドレスとショール（1805-10頃）

このフランスのモスリン（木綿）のローブは、新古典主義時代に流行したイブニングドレスの典型である。ハイウエストの円柱状のスタイルは、透けるようなモスリンを何層か重ねて作られ、リネンの裏地がつき、そのおかげでシンプルな垂直のシルエットを作るのに必要な重さが出ると共に、表地に暖かさが加わっている。「メルヴェイユーズ」たちの大胆なシュミーズより控えめではあるが、それらを手本として、深い襟ぐりの胸元には繊細なレースのフリルがついている。このフリルによって注目が集まる体の部分は、軽いブラジャー型ステイズの流行によっていくぶん解放された。短い袖も、腕のかなりの部分をあらわにしている。

　以前の宮廷スタイルの堅苦しさとは反対に、19世紀前半の形式張らないファッションや慣習は、淡い色合い、繊細な生地、シンプルですっきりしたラインで表現される。このイブニングドレスは、普通の昼用モスリンドレスよりも凝っていて、前と裾に綿レースの刺繍パネルが縫いつけられている。つけ加えられたモスリンのトレーンは、ジョゼフィーヌ皇后が戴冠式に着けたものを参考にしており、このドレスを着た人の高い身分を裏づけている。ショールは古典的なペイズリー紋様で飾られ、絹とカシミア製で端にフリンジがついている。髪は柔らかくカールさせてギリシア風に整えられている。(PW)

⚽ ナビゲーター

👁 ここに注目

1　ボンネットと髪
新しいスタイルのドレスには、より柔らかく、よりくつろいだ感じの髪型が合わせられた。地毛をギリシア風にカールしてゆるやかにまとめている。頭にぴったり合うボンネットが髪を飾り、保護している。羽根飾りつきのヘッドドレスや宝石のついた帯状の髪飾りが着けられることもあった。

3　レース
レースのパネルは、モスリンに綿糸で刺繍した。刺繍はドングリと蔓の巻きひげという自然主義的な模様で、より人気のあったグリークキー文様に比べると珍しい選択である。18世紀後半の田園の流行の名残だろう。

2　柔らかいスタイル
コルセットはあからさまには見えないものの、軽いものがシュミーズの下に装着されている。リボンのサッシュと、着る人の体をふわりと包む布がドレスの形を作っている。

4　手袋と扇子
イブニングウェアのアクセサリーには、多くの意味が込められている。白い手袋には、汚れから肌を守るだけでなく、着用者がダンスの相手と不適切に肌を触れ合わないようにするという目的もある。扇子は、異性との関係において一種の信号として使われた。

アンクロワイヤブルとメルヴェイユーズ　1795年

風変わりで頹廃的なスタイル

『ル・ボン・ジャンル』第2集（1801）より「トレーンの困惑（*L'embarras des Queues*）」

アンクロワイヤブル（「信じられない」の意）は王政主義者に共感する伊達男の一群で、総裁政府の一員、バラス子爵が先導した。その女性版がメルヴェイユーズ（「驚くべき女性」の意）である。総裁政府時代（1795-99）を通してこれら2種のグループは、わざとらしく貴族的な立ち居振る舞いをし、奇抜で極端な装いをしていた。なかには、頭の後ろの髪を短くする「ア・ラ・ヴィクティム（犠牲者風）」という髪型をする者までいた。これは恐怖政治（1793-94）時代ギロチンにかけられる直前の人が強いられた髪型の真似である。前の髪を伸ばし、スパニエル犬の耳のような形にする男たちもいた。

風刺画集『ル・ボン・ジャンル（*Le Bon Genre*）』〔「お上品」の意〕に掲載されたこの版画は、2人のアンクロワイヤブルにつきまとわれているメルヴェイユーズを描いている。顎を覆っているのはフラール地〔しなやかな薄絹〕のステーンケルケスタイルの特大スカーフで、首も完全に隠れているのはギロチン刑による死を意味している。2人とも、折りたたみ式の柄つき眼鏡（あるいははさみ眼鏡）を携え、髪粉を振ったかつらは、アンシャンレジームのスタイルを取り入れている。古代ギリシアのドレスを模したシュミーズドレスは襟ぐりが深く透けるほど薄い絹で、袖が短く七分丈の白い手袋を合わせ、レティキュール、扇子、パラソルといった小物一式を携え、かかとが低く房玉がついたスリエを履いている彼女らは、クロワイヤブルたちがちょっかいを出すのを誘っているように見える。**(PW)**

◆ ナビゲーター

👁 ここに注目

1 露出した肌
メルヴェイユーズが社会の良識を破壊するという評判は、右側の女性の過度に深い襟ぐりから見てとれる。コルセットの上に張り出してすでに揺れている乳房は、今にも完全に露出しそうだ。男たちとおおっぴらにいちゃついているように見える2人の女性の貞操は、明らかに疑わしい。

2 女性の髪型
左の女性は髪を古代ギリシア風のシニヨンに結っている。いっぽう、連れの女性は、ローマ神話のウェスタに仕える処女を真似て、長いベールのついたボンネットを被っている。その大げさな寸法は、多くの若いメルヴェイユーズたちの派手好きで外向的な性格を反映している。

3 ゆがんだシルエット
男性のシルエットは、ロココ様式から優美さを除いた形だ。男性たちは、手にしたステッキ同様に姿勢をゆがませ、背をわざと低くして、足取りをおぼつかなくしている。2人とも体に合わないフロックコート、過度に大きいスカーフ、ハイウエストの不格好なズボンとぶかぶかで締まりのないブーツを履いている。

4 男性のかつら
1795年までに、多くの男性は髪粉もかつらも使わなくなり、革命後の「新しい」世界にふさわしいスタイルとして自然な髪型をするようになる。ここでは、アンシャンレジームの貴族のスタイルをわざと真似て、過剰な大きさのかつらが使われている。そうすることで、過去と未来の政治と美意識の両方を皮肉るつもりなのであろう。

▲このアンクロワイヤブルの衣服は、イギリスの貴族階級のスタイルを面白おかしく誇張表現している。メルヴェイユーズのほうは、古代ギリシアの女神を模し、シュミーズドレスまたはチュニックを取り入れている。

125

アフタヌーンドレス　1800年代

女性のファッション

ニコラス・フォン・ハイデロフによるスタイル画。
『ザ・ギャラリー・オブ・ファッション』（1802年2月）より。

『ザ・ギャラリー・オブ・ファッション』のスタイル画には、一枚ごとに説明文が添えられ、淑女らしい行動をしているモデルが描かれていることが多い。街で馬車に乗ったり、子供と遊んだり、歌ったり、ハープを演奏したりしている。スタイル画は、ふさわしいアクセサリーについても教えてくれる。この絵でモデルが着ているのは冬用のアフタヌーンドレスだ。左のドレスのデザインからは、エンパイアラインの垂直なシルエットが下のほうでボリュームを増し、ウエストより高い位置でローブ・ア・ラングレーズと同様の細かいギャザーを寄せていることがわかる。このギャザーは、ドレスの上半身にぴったりフィットしたボレロによって際立ち、非常にきつく締めつけた上半身を強調している。

右のモデルは、シュミーズ風ドレスに七分丈のジレ〔袖なしベスト〕風オーバーコートを組み合わせている。ドレスの下には、厚い靴下と綿のアンダースカートとブーツが隠れている。アンダードレスは厚い白色の生地で作られ、オーバーコートと同様、シルエットはエンパイアラインである。透けるようなモスリンと比較すると、この生地はかなり硬い。七分丈のオーバーコートはマンチュアに似ており、ドレスのボディスとして、また、下半身の防寒具としての役割を果たす。オーバーコートは、異なる素材のアンダードレスを見せるため、胸の位置から斜めに裁断されている。**(PW)**

ナビゲーター

ここに注目

1 ローマ風の髪型
左のモデルは、髪を念入りに巻いて古代ローマ風に編んでいる。その下に見えるのは、レース製の小さなラフで飾ったルネサンス調のアーミンの毛皮だ。ギリシア風シニョンなどの髪型を羽根飾りつきのトーク〔縁なし婦人用帽子〕で飾る場合も多かった。

2 アクセサリー
右のモデルは、Vネックのオーバーコートに合ったシンプルなチェーンのペンダントネックレスを着けている。襟と縁は白いアーミンの毛皮で縁取られ、特大のスノーボールマフにもアーミンが使われている。Vネックの襟は、ブローチとベルトを使ってアンダードレスに留められている。

印刷されたファッション雑誌

フランスとイギリスは1793年から1815年まで断続的に戦争状態にあったが、印刷されたファッション雑誌が生まれたおかげで、ファッションは双方向からイギリス海峡を越えた。フランスでは、『ラ・ギャルリ・デ・モード *La gelerie des modes*』が1778年に創刊され、1787年まで最新ファッションのカラー印刷（写真右）を読者に提供した。版画家・細密肖像画家としてパリで修行したシュトゥットガルト出身のニコラス・フォン・ハイデロフは、フランス革命から逃れてロンドンに渡るやいなや、イギリス市場に同様の出版物がないことに気づく。1794年4月にフォン・ハイデロフが創刊したカラーの月刊誌『ザ・ギャラリー・オブ・ファッション』はカラーで手で彩色して金属箔で装飾した版画が1部につき2枚つき、1809年3月まで発行が続けられた。同誌は重要な歴史的資料だが、非常に質が高く、それに見合う価格だったため、イギリスの読者はごく限られていた。最大でイギリス国内に約350人、海外に約60人の定期購読者がいた。そのなかにはイギリスの上流階級が含まれ、ジョージ3世の王女たちと、2番目の王子であるヨーク公も創刊号を購入した。

127

第3章　1800-1899年

ロマン派の服装　p.130

西アフリカの染織「ケンテ」　p.134

ラテンアメリカの服装　p.138

ヴィクトリア朝の服装　p.146

イギリスの仕立技術　p.154

アフリカのワックス・プリントと
ファンシー・プリント　p.160

中国の宮廷衣裳―清朝後期　p.164

ビルマの衣装　p.168

オートクチュールの誕生　p.172

日本の服装―明治時代　p.180

芸術的衣装（アーティスティックドレス）と
耽美的衣装（エステティックドレス）　p.184

アメリカの原型　p.190

ベル・エポックのファッション　p.196

ロマン派の服装

1 ヨハン・ネポムク・エンダー作の肖像画『ゾフィー大公妃（Archduchess Sophie）』（1830）には、ロマン派時代のファッションの特徴であった広い襟ぐりとたっぷりとした袖が見られる。金のバックルのベルトと宝石つきのカフスが、ほっそりとしたウエストと手首を強調している。ベルトは、レティキュール、柄つき眼鏡、金時計を鎖でぶら下げるのにも利用された。そのおかげで女性たちは手があき、レースで縁取ったパラソルを持ち歩けるようになる。

2 小さなハンドバッグはレティキュールと呼ばれた。このレティキュール（1810-15）はシルクサテン製で、花籠のモチーフが刺繍され、フリンジがついている。

1815年にフランスで王政が復活したことにより、ヨーロッパでは保守主義が勢いを盛り返した。ファッションは政治の過去への回帰を反映して遠いルネサンス時代を彷彿とさせただけでなく、ロマン派の芸術運動への関心と直結した。サー・ウォルター・スコットの小説群「ウェイヴァリー叢書」（1814-31）で知名度が高まった神話的なスコットランドの高地や、彼が始めたケルティック・フェスティバルは特に大きな刺激となった。

ロマン派時代（1770-1840頃）のファッションは性別による違いが極端で、男性はさっそうとした軍隊風の服装だった。女性の衣服は、か弱さを強調するような細いウエストと豊かなバストを特徴とする。エンパイア〔帝国〕時代の上から下まで直線的なスカートに徐々に取って代わったのが1820年代に登場したAラインで、まちをはぎ合わせてややふっくらとしたシルエットに仕上げられた。1830年代にはスカートはさらにボリュームを増し、ロマン派時代後期には、

主な出来事

1800年代	1803年	1820年	1820年代	1822年	1829年
靴ひもが使われ始める。女性が足首を強調する華奢な編み上げブーツを履くようになる。	フランス革命の混乱に引き続き、最初のナポレオン戦争が起こる。	摂政皇太子がジョージ4世になる。サー・ウォルター・スコットがエジンバラでケルティック・フェスティバルを創始する。	Aラインのスカートが登場し、裾丈は足首がちょうど見える程度となる。	チャールズ・マッキントッシュが防水性の外衣を発明する。	デイヴィッド・ウィルキーが、1822年にエジンバラを訪れたジョージ4世を描く。国王はハイランドの正装に身を包んでいる。

130　第3章　1800-1899年

はぎ合わせたスカートを釣鐘形にふくらませるためにペティコートを何枚も下に重ね、腰にはバッスル（小さな腰当て）を着けた。この時代のスカートで特に目立つのは裾飾りで、裾そのものが足と床の間で揺れ動いていた。

　エンパイアラインのガウンは廃れ、1825年から1830年には自然なウエストラインが復活する。その結果、ロマン派時代のコルセットは必然的に長くなった。当初は張り骨や帯が少し入ったコルセットの後ろを紐で締め、前の下部を象牙か木の硬い薄板で支えた。その後、拷問のようなコルセットが復活し、ウエストは大きく絞られる。前身頃の裾がV字形の1840年代のボディスは、鯨骨で補強され、「フロントバスク」で前を抑えて、くびれたウエストを形成した。このような補整下着は女性の衣服に欠かせないファウンデーションであり、その女性の品位の尺度でもあった。エンパイア様式のガウンと同じように、ロマン派時代の衣装も上下が一続きのことが多く、ボディスがスカートに縫いつけられ、背中で留められた。人気の生地は、オーガンザ、絹、タタンなどだった。バックルはエナメル仕上げ、真珠母貝を彫ったり凝ったもので、ポーク・ボンネットは顎の下で紐を結ぶ形の帽子でブリムが突き出ていた。この帽子に合う髪型が1830年頃に流行したア・ラ・シノワーズ（à la chinoise）〔中国風〕。髪を真ん中分けにし、顔の周りを巻毛で縁取り、後ろで結んでシニョンにした。タタンはことに、キャリッジ〔馬車用〕ドレスと呼ばれる屋外での娯楽用ドレスに最適だった。

　襟ぐりはラウンドネックか、Vネックか、ボートネックで、胸元を開けて肩を出し、夜用の服には短い袖（132頁参照）、昼用の服には長い袖がつけられた。1830年からはウエストをより細く見せる広い肩幅が流行した（前頁写真）。さらに肩幅の広いシルエットを作るために、昼用の服の首回りにラッフル〔ひだ飾り〕を加えたり、ボートネックにラフ風フリルをつけたりした。この広い肩幅とたっぷりした袖は、締まったウエストの形でさらに強調される。エンパイア様式のドレスにつけられた中世風のマリ・スリーブ〔数カ所をリボンなどで留めた、ふんわりした長袖〕は、1830年には、肩から肘までがふくらんで、手首までが細いジゴ・ダニョー（gigot d'agneau：羊のもも肉、レッグ・オブ・マトン）・スリーブになると袖の上部の布を風船のようにふくらませ袖の内側にパニエをつけてさらにふくらませ、小さなパニエが結びつけられた。袖にスラッシュを入れて下の別布を見せることが多く、濃く鮮やかな色が流行した。

　あらわになった肩は、ペルリーヌカラー〔前端が長く垂れるケープ風の襟〕やバーサカラー〔前が切れていないケープ風の襟〕といった、レースやリネンの大きな襟で覆われる。レースやカシミアのショールが防寒用に利用され、スコットランドのペイズリーがインド風ショールの生産の中心地となった。マントル〔袖なしの外套〕、パルト〔ゆったりした外套〕、マントレット〔短いマント〕といったさまざまな丈のケープ型コートが、毛皮のボアやマフと合わせられた。大きなバックルがついた、共布のベルトはウエストの細さを強調した。**（PW）**

1830年代	1832年	1833年	1837年	1841年	1842年
非実用的な「能なし袖」、別名ドナ・マリア（donna Maria）・スリーブが広まる。肩をあらわにするこのスタイルでは、腕が動かしにくかった。	選挙法改正により、織物産業の中心地であるマンチェスターやブラッドフォードといったイギリスの都市から、より多くの議員が政界に出るようになる。	イギリス議会が大英帝国における奴隷制度を廃止。イギリスの綿製造業者には直接的打撃となったには、アメリカ市場の繁栄につながる。	ウィリアム４世死去。18歳の姪、ヴィクトリア王女が王位を継ぐ。	A・W・N・ピュージン著『尖塔あるいはキリスト教建築の真の原理（*The True Principles of Pointed or Christian Architecture*）』が出版され、中世イギリスのゴシック芸術・建築の人気が高まる。	スコットランドの全氏族のタタンの古い目録と称する『スコットランドの衣服（*Vestiarium Scoticum*）』が出版される。

イブニングガウン　1830年代
女性のファッション

イギリスの平織絹（オーガンザ）とシルクサテンのイブニングドレス（1830頃）。

このイギリスのイブニングドレスは1830年代に裕福な顧客の間で人気があったスタイルで、『ザ・ロイヤル・レディ（The Royal Lady）』などの雑誌でも宣伝された。ナポレオン時代の垂直なシルエットから、より丸く女らしいシルエットに変わっている。この後ろ開きのドレスの襟元は肩まで開き、プリーツの入った袖はドゥミジゴ（demi-gigot）と呼ばれる短い「パフ」型でローズピンクの絹の平織オーガンザが使われており、ガラス製パールビーズがあしらわれている。このボリュームと形を作っているのはドレスと肩につけた短い袖用パニエである。ボディスには白茶色とローズ色という2色の柔らかく丸みをつけたパネルを交互に重ね合わせて縫いつけ、真ん中で合わせて縦型の留め具、アグラフ（agrafe）で固定している。バスト部分は中央の留め具で分かれ、薄手のコルセットで支えられている。ウエストラインは自然な位置まで下がり、リボン結びされた幅広のサッシュで強調されている。スカートは控えめにまちを入れて丸みをつけ、張りのあるペティコートでボリュームを出している。このドレスには白いストッキングとスコットランドの「ギリー」のように紐を交差させて編み上げるサテンの上靴を合わせた。**(PW)**

ナビゲーター

ここに注目

1　髪型
髪は中国風（ア・ラ・シノワーズ）に結い上げている。ドレスの左右対称なデザインに合わせて中央で分け、前はきつくカールさせた髪を垂らし、後ろは頭頂部にきつく結い上げてシニヨンにしたり、三つ編みをきっちりとピンで留めたりする。大胆な羽根の髪飾りで、さらに高さを出している。

3　装飾のコーディネート
このローズピンク色のドレスは、装飾のコーディネートが流行したことを物語る。対照的な白茶色のシルクサテンが、フリンジつきの幅広のサッシュやバスト部分の差し色、そして葉飾りの刺繍に使われている。このモチーフは髪飾りと垂れ下がるクリスタルのイヤリングにも使われている。

2　手袋
このイブニングドレスには、ぴったりとした肘までの長さの純白の手袋を合わせる。素材は厚手で、スタイルは保守的である。手袋で女らしい慎ましさを保ちつつ、短い袖によって腕の半分をあらわにしている。

4　ビーズ飾り
スカートの下部分にあしらわれた手の込んだ装飾は、模造真珠のビーズを使っている。小麦の穂の連続模様が描かれ、こぼれ落ちた実が裾模様になっている。19世紀初めに幾何学模様がもてはやされたのち、自然をモチーフにしたデザインが再び関心を集めたことがわかる。

西アフリカの染織「ケンテ」

1 「ケンテ」の巻衣をまとうガーナの東クロボのサキテ王(1870年代)。写真の首飾りと剣はヴィクトリア女王から贈られたものだ。

2 19世紀にアシャンティの織物職人が作成した手織りの絹の「ケンテ」。中心となる格子模様は、経糸の黄、緑、赤、青の縞の部分と、緯糸を浮かして織る浮織で表した菱形や幾何学紋様の部分により、四角の紋様が交互に配置されている。

3 手織りの木綿の「ケンテ」。経糸に緯糸で紋様を織り出した部分を組み合わせた最古の生地の例。撚った糸を使用していることから、エウェ語地域の職人が織ったものと推測される。

「ケンテ」は西アフリカで最もよく知られた手織り布の1つである。18世紀と19世紀に黄金海岸と奴隷海岸(現在のガーナとトーゴ)で作られ始め、織るのも縫うのも伝統的に男性の仕事である。「ケンテ」は細長い織物を1本ずつはぎ合わせて作られ、デザイン、構成、配色はたえず移りゆく流行を反映してきた。18世紀から19世紀に勢力を誇ったアシャンティ連合の中心都市クマシ周辺や、アゴティメ、ノツェ、ペキ、沿岸部のエウェ語を話す地域など、さまざまな織物の産地で生産されてきた。衣服の素材は17世紀までは樹皮布が一般的で、手で紡いで染色された糸で作られた綿織物は贅沢品であり、王(写真上)をはじめとする経済的・政治的エリートだけのものだった。しかし、時代と共に普通の衣服に使われるようになる。公の場や儀式、宗教的な行事で高価な織物や最新のデザインの「ケンテ」をこれ見よがしに身に着けるのは力、富、地位の証しだった。

ファッションは「ケンテ」の発展に大きな役割を果たした。文書や視覚的な資料は限られているものの、広範囲にわたる織物の取引、海外からの輸入品へ

主な出来事

1800年代初期	1817年	1820年	1840年	1840-47年	1860年代
アゴティメの職人が、1枚の生地に2組の綜絖を使う。この手法はすぐに他の織物産地にも広まる。	イギリスの特使、トマス・ボウディッチが、アシャンティ地方のクマシを訪問する。織物職人の最初の絵が描かれる。	ヨーロッパの多くの国々ではこの頃までに奴隷貿易が廃止されたが、他地域の多くの国では1860年代まで続く。布は重要な貿易品目だった。	最古の「ケンテ」が、アクロポンの王からバーゼルの宣教師、アンドレアス・リースに贈られる。	アフリカを離れるデンマークの役人やバーゼルの宣教師が古い「ケンテ」を収集する。	「ケンテ」とエウェ語地域の織物職人たちの最初の写真が、宣教師ホルンベルガーによって撮影される。

134 第3章 1800-1899年

の高い需要、現存する地元産の生地と19世紀の写真に見られる豊富な模様などから、「ケンテ」の流行がたえず移り変わっていたことがうかがえる。17世紀にはすでに、ヨーロッパの織物商が、顧客の趣味が毎年変わるとこぼしていた。ただ、体の周りに布を優雅にまとう方法だけは、ほとんど変わっていない。男性は1枚の大きな布を体に巻いて左肩に掛け、女性は2枚の布を使って1枚を腰の周りに、もう1枚を上半身に巻いていた。

18世紀には、アゴティメ以外の織物生産地では、経糸が表に多く出る縦縞の布が主流だった。同じ縦縞の模様が織物の表に繰り返されたり、複数の布片の組み合わせが連続して並べられたりした。アゴティメで作られていたのは、さまざまな種類の綜絖を使って緯糸を強調する織物で、チェス盤のような趣の横縞模様の織物ができた。技術が複雑になるにつれて織物も手の込んだものになり、経糸や緯糸を加えてモチーフを織り出したり、黄金や奴隷と引き換えに入手したヨーロッパの生地からほどいた赤い綿糸や絹糸を使ったりして、新たなデザインの可能性を広げていった（写真右上）(136頁参照)。

裕福だったアシャンティの宮廷では織物職人が王室の庇護を受け、服装は規定により定められていた。ほどかれた絹や北部から輸入された野蚕糸、そして、その頃見られるようになった緯糸を浮かせた非具象的モチーフは、主に身分がかなり高い人のためだけに使われた。エウェ語を話す地域にはそのような規制がなかったことと、織物生産地間に交流があって西アフリカの他地域へ大量の織物が輸出されたことが、この地域で何世紀にもわたって多種多様な布地が織られた理由だと考えられる。この地域のものよりエウェ語地域で生産された「ケンテ」のほうが抑えた色合いで、緯糸を浮かせたモチーフがより具象的であった（136頁参照）。

18世紀末〜19世紀前半の「ケンテ」の特徴（布地の縦方向に、経糸模様と緯糸模様が交互に現れる）は、アゴティメで生まれた。そうした織り方に必要な2組の綜絖はすでに実用化されていた。この発明は、人的交流、広範囲に及ぶ織物交易、職人たちの模倣技術によって、アシャンティの織物職人たちの間ですぐに広まった。19世紀に木綿紡績の機械化が始まり、レーヨンが絹に取って代わったのを契機に、緯糸を浮かせたモチーフを緯糸のブロックで囲むデザインが、アシャンティやアゴティメの職人の間で流行する。アシャンティの職人は3組の綜絖を使う織物を考案し、ますます鮮やかな色で非具象的なモチーフを作り続けた。エウェの職人たちは、18世紀には2組の経糸を用いる織り方を習得し、よりとうねりを加えた2色以上の糸を使用することでデザインの可能性を広げた（写真右）。沿岸部の職人たちは複雑な経糸の置き方を考案し、経糸と緯糸の組み合わせによってあらゆる色合いを作り上げた。18〜19世紀に見られた新たな布地、デザイン、色の組み合わせへの評価は、20世紀および21世紀にも高まるいっぽうである。「ケンテ」は今なお革新を続けるファッションといえる。**(MK)**

1869年	1871年頃	1874年	1870-90年代	1888年	1920年代
アシャンティ戦争の勃発により、エウェ語地域のかなりの部分を占めるクレビで大勢が捕えられ、アシャンティに送られる。	ヴィクトリア女王が東クロボのサキテ王に首飾りと剣を贈る。	アシャンティ戦争が終結し、イギリスが黄金海岸を、ドイツがエウェ語地域を正式に植民地とし始める。	輸入された機械紡績の木綿が使われるようになり、レーヨンが絹に取って代わったことにより、多くの新しいデザインが生まれる。	エウェとアシャンティの織機の前に並ぶ2人の職人が写った、現存する最古の写真が撮影され、2地域間に直接の交流があったことを示す。	R・S・ラトレイ大尉がイギリス植民地政府に在任中、布地のサンプルを収集する（137頁参照）。

「ケンテ」 1847年頃
西アフリカの巻衣

1 ワニのモチーフ
ワニの紋様は「川の中に100年転がっていたとしても、切り株はワニにはならない」ということわざと関連するかもしれない。ガーナではことわざに結びつけた視覚的表現が高く評価される。紋様は状況に応じてさまざまに解釈される。

2 色の範囲
この「ケンテ」には赤、白、青が使われている。特に赤と白が多く、青は控えめに使われている。赤をふんだんに使うことで、その布地が高価であることを強調し、着る人の富や地位に注意を引くことができる。

ガーナとトーゴのエウェ語地域の手織りの「ケンテ」。緯糸を浮かせる手法で具象的なモチーフが描かれている（19世紀初期～中頃）。

ナビゲーター

　これは現存する最古級の「ケンテ」といわれる。手紡ぎの木綿糸で織られ、28枚の細長い布で構成されており、そのうちの1枚を除くすべてにモチーフが表されている。モチーフの合計は148にのぼる。そのうち20以上が具象的なもので、ワニ、蛇、カエル、櫛、太鼓、剣などがある。このような緯糸を浮かせて形作る具象的なモチーフはエウェ語地域の特徴である。この布は19世紀の最も優れた作例の1つで、注文に応じて織られた可能性が高い。現在でも最高品質の織物やきわめて高価な布、非常に複雑な模様は、主に注文によって織られる。それとは対照的に、エウェ語地域のさほど高価ではない「市場向け布」は、19世紀にケタにやって来た商人たちに販売された。商人たちは生地を大量に買いつけ、西アフリカ中で売りさばいた。いっぽう、アシャンティの生地は地元で使用するために織られることが多かった。

　この「ケンテ」のデザインは緻密に考え抜かれている。平織部分のモチーフのパターンは、縦方向にも横方向にも順番に並んでいる。最後の細長い布にはモチーフはないが、半分を白く、残り半分を赤くすることによって布の端であることをはっきりと示している。広げたときにも、衣服として体に巻きつけたときにも、この生地は見事な織物技術と革新的な創造性で同時代の人々に感銘を与えたことだろう。

　この布は1847年より前に織られたことがわかっている。同年、デンマークは海岸付近の地域をイギリスに譲渡し、デンマークの最後の黄金海岸総督エドバルト・カルステンセンがこの布を収集した。当時、世界最古の民族博物館であるコペンハーゲンのデンマーク国立博物館が創設されたばかりで、カルステンセンは博物館の収蔵品として12枚の布を集めたが、これはそのうちの一枚である。**(MK)**

「ケンテ」のサンプル

ガーナとトーゴ全域の一般的習慣として、織物職人は「ケンテ」の小さな織物を保管しておき、新しい客に見せるサンプルとして使う。この慣行は少なくとも20世紀初頭までさかのぼるが、おそらくもっと前から行われていただろう。サンプルを縫い合わせて小冊子にしたり、長くつなげたり、写真用のアルバムに収納したりする職人もいる。これらのサンプル（写真右）は、1920年代にイギリス植民地政府に勤務した人類学者、R・S・ラトレイ大尉が収集した膨大なコレクションの一部である。

ラテンアメリカの服装

　18世紀後半から19世紀前半にかけて、ラテンアメリカ諸国の人々のファッション消費動向には、独立が大きな影響を及ぼした。都市部の革命支持者たちはフランス革命で掲げられた「自由、平等、友愛」の理想目標に合わせるかのように、パリのスタイルを取り入れた。植民地生まれのヨーロッパ系住民であるクレオールは、植民地社会では社会的地位が低かったが、独立後は大半が親から受け継いだ特権より、個人の功績を重んじる社会を支持した。衣服は、新たに独立した国家がスペイン植民地時代から距離を置き、独自の文化的、国家的アイデンティティを培うのに役立った。1810年のアルゼンチンの革命以降、知識人たちはファッションに関する文章に見せかけて当局の目を逃れ、政治的思想を広めた。フランスの『ラ・モード（*La Mode*）』からヒントを得たアルゼンチンの『ラ・モーダ（*La Moda*）』（創刊号は検閲を免れた）や、ウルグアイの『エル・イニシアドール（*El Iniciador*）』といった、その国で生まれたファッション雑誌は、フランスとアメリカの革命における民主主義的理想を称賛した。イギリスの侵略や拡大しつつあった重商主義などによって、アルゼンチンとウルグアイのラプラタ川流域では愛国的感情が高まったものの、独立後の外交的な歩み寄りは19世紀末まで続いた。フアン・マヌエル・デ・ロサスの独裁政権（1835-52）のもと、全国民が連邦統治への支持を示す深紅の記章をつけること

主な出来事

1830年代	1832年	1835年	1837年	1838年	1840年頃
植民地独立後、ラプラタ川流域の女性たちが特大のべっ甲の櫛、ペイネトンを着けて、公共の場で自らの存在を主張する。	フアン・マヌエル・デ・ロサスが率いるアルゼンチン連合が深紅の記章を導入し、敵対勢力の色だった青と緑を禁止する。	ベネズエラのマヌエル・アントニオ・カレーニョ・ムニョスが、『礼儀とよい習慣の手引書（*Manual de Urbanidad y Buenas Costumbres*）』を連載。	ブエノスアイレスの知識人たちがファッションと政治を結びつけた『ラ・モーダ』を創刊。	『ラ・モーダ』誌の元執筆者が亡命を余儀なくされる。ウルグアイの『エル・イニシアドール』誌の関係者は、ファッション記事を政治批評に利用し続ける。	アフリカ系ペルー人画家のパンチョ・フィエロことフランシスコ・フィエロ・パラスが、故郷リマの日常風景の中にタパダ・リメーニャを描く。

が義務づけられ、男性のシルクハットには赤いリボンがつけられ（前頁写真）、女性が持つ扇子にも政治家の肖像画が描かれた。1825年までには多くの地域がスペインやポルトガルから独立していたが、1898年に米西戦争が終わりキューバとプエルトリコが植民地支配から独立するまでは衣服でアイデンティティを示すことには慎重だった。

　19世紀の雑誌が明らかにしているように、クレオールのエリートたちは、現実的および象徴的な理由から、ヨーロッパのスタイルを大幅に変えた。ファッション記事は、独立後の社会を考察し批評する道具として機能した。ウルグアイの『ラ・マリポサ（*La Mariposa*）』の編集者たちは、生まれつつあった国民的風習が「国民の気質や倫理状態の表れ」になりうると主張した。彼らは、服装や習慣に関する議論には、欠点だらけの社会を徳の高い社会に変化させる力があると考えた。ある匿名の筆者が『ラ・モーダ』にこう書いている。「われわれのファッションは……ヨーロッパのファッションを一部改変したものにすぎない。しかしながら、この改変は、知性ある人々によって芸術的に行われている」。アルゼンチンの独立に続く政治的抑圧のもと、フランスやアメリカのスタイルの模倣は、新しい政治への希求を意味した。ミゲル・カネは『エル・イニシアドール』にこう書いている。「われわれの世紀はドレスメーカーである。なぜなら動きと、目新しさと、進歩を作り出してきた世紀だからだ」

　自国の宮廷でこれ見よがしのドレスばかり見てきたヨーロッパの人々は、アメリカ大陸の女性たちの衣服の多様性に感嘆した。1840年代、当時すでにカルデロン・デ・ラ・バルカ侯爵夫人として知られていた「ファニー」ことフランシス・アースキン・イングリスの記述によれば、スペインと先住民の血を引く

1　カルロス・モレルの絵画（1839）に描かれたプルペリア（居酒屋を兼ねた店舗）のガウチョたち。乗馬に適した幅広でぶかぶかのズボン（ボンバーチャ：bombachas）と、両脚の間に通してウエストで結ぶ毛布の一種（チリパ：chiripá）を身に着けている。

2　メキシコのプエブラの女性たち（1836）。伝統的な装いであるチナ・ポブラナを着ている。この名前はそもそもプエブラの女中が着ていた服のことで、17世紀にメキシコへ奴隷として連れてこられたと伝えられる、あるアジアの女性にちなんで名づけられたとされる。

1851年	1853年	1860年代	1872年	1880年代	1898年
輸入への依存を減らすため、カルロス・アントニオ・ロペス大統領が、パラグアイ政府の農場でワタを栽培して軍服の材料とするよう命じる。	マヌエル・アントニオ・カレーニョ・ムニョスが『礼儀とよい習慣の手引書』を出版。瞬く間にベストセラーとなる。	足踏みミシンが普及し、ファッションのリトグラフが手に入りやすくなったため、ラテンアメリカの家庭で衣服の手作りが広まる。	マリア・デル・ピラル・シニュエス・デ・マルコが『ラ・トーレ・デ・オロ（*La Torre de Oro*）』の編集を始め、セビリアとブエノスアイレスを拠点に。	農産物の輸出と大量の移民流入により、ブエノスアイレスがラテンアメリカのパリと呼ばれる。	米西戦争が終結し、キューバとプエルトリコが独立する。

女性たちは、精巧に織り上げられたレボソ（rebozo：細長いショール）、レースで飾ったゆったりしたブラウス、鮮やかな色のスパンコールが縫いつけられたスカートを身に着けていた。このチナ・ポブラナ（china poblana）と呼ばれる衣装は、1836年にドイツ人画家カール・ネベルによって描かれ（前頁写真下）、大胆な服装に憧れる19世紀の女性たちの間で流行した。スペインのべっ甲の櫛、ペイネタ（peineta）から派生したペイネトン（peineton）（写真上）が登場し、アルゼンチンで独立運動が活発化するにつれてサイズが大きくなり、愛国的なスローガンが刻まれるほど横幅が広くなった。独立後、女性は市民の地位を認められなかったため、自らの独立を求めて巨大なペイネトンを着け、男性の集まる公共の場を占拠した。

ペルーのリマでは、ベールを被ったタパダ・リメーニャ（tapada limeña）〔閉ざされたリマ人〕と呼ばれる女性たちは、ペルー副王領時代に同地にもたらされたアンダルシア風コビハーダ（cobijada）に黒っぽい色の柔らかく長いショール（次頁写真上）、サヤ（saya：オーバースカート）とマント（manto：ベール）を身に着けた。このスタイルは、独立後、19世紀半ばまで着用される。

いっぽう、キューバ、プエルトリコなどの島やその他の植民地では、スペインの伝統的なスタイルが守られ続けた。キューバでは、独立のために戦う兵士たちが、大きなポケットが複数ありプリーツが入った男性用の綿製シャツのグアヤベラ（guayabera）を着ていた。このシャツは現在でもキューバ国民のアイデンティティの象徴であり、カリブ地域全体で着用されている。プエルトリコでは、刺繍と装飾にスペインの影響が表れた。1898年の独立後、プエルトリコの女性はマンティーリャ（頭に被るレースのスカーフ）の使用をやめたが、アイレットのカットワーク技法は衣服の端や扇子に継承された。この時期の衣服の流行に関して、自然科学者のチャールズ・ダーウィンが『ビーグル号航海記』の中で、アルゼンチンの独裁的指導者フアン・マヌエル・デ・ロサスのガウチョパンツについて書いている。チリでは旅行者が、シンプルな帽子と闘牛用ジャケットを身に着けた男性やアンダルシアの伝統を示すひだ飾りのあるスカートをはいた女性をスケッチしている。ウルグアイのモンテビデオの店先を描いた絵画には、さまざまなポンチョが陳列されているのが見られる。

船積書類からは、この地域にヨーロッパの品物が大量に流入したこと、その結果、必然的に、ラテンアメリカの衣服も変化したことがわかる。アンデス地方のポンチョ（144頁参照）さえも、マンチェスターやバーミンガムで製造されていた。アルゼンチンからのある報告によれば、「高品質のイギリス製帽子

3　1840年の精巧なペイネトン。べっ甲製でブエノスアイレス知事、フアン・マヌエル・デ・ロサスのシルエットが象られている。

4　タパダ・リメーニャ（ムーア人が起源であるとされる）の写真。19世紀の絵葉書より。

5　店で商品を見て回るコロンビアのラバ追いたち（1834）。チュニックとポンチョ、ソンブレロという典型的な地方の服装をしている。

140　第3章　1800-1899年

から「黒と黄褐色のキッド革手袋」まで、イギリス製乗馬服一式が1834年にブエノスアイレスの女性たちに使われていたという。また、男性用の既製のフロックコート、黒いベスト、上等な生地のズボンなどもあった。コロンビアではイギリスやフランスのファッションへの傾倒が強く、古典的民族衣装とのつながりを保っているのは地方の住民だけとなった。そうした衣装には、この土地に特有のルアナ（ruana：ポンチョ）や、籐で編まれ、シヌー族に由来するブリム（つば）がついた折り曲げ可能な帽子、ソンブレロ・ブエルティアオ（sombrero vueltiao）（写真下）などがあった。ファッション雑誌のアドバイス欄はヨーロッパの流行を知るための重要な手段で、特定の装いを詳細に説明し、リトグラフの挿絵を添えて強調した。

19世紀後半には、ブエノスアイレスでファッション雑誌を創刊したファナ・マヌエラ・デ・ゴリティとクロリンダ・マット・デ・ターナー女史が、コルセットで締めつけたウエストと幾層にも重なるヨーロッパ風のドレスが女性の負担になっていると嘆いた。ベネズエラでの服装改革は、スペイン風の衣服と、宗教的意味を持つマンティーリャを排することだった。この頃、ミシンが普及し、女性たちは自分で衣服を作るようになった。

日常の衣服は社会的・人種的不平等を反映し続け、アフリカ系や先住民の血を引く人々はファッションに関して不利な立場に置かれたが、ラテンアメリカ全域で有色人種の多くが因習的なドレスコードを覆し、最大級に盛装してエプロン、被り物、ネクタイなどを着けてカーニバルや式典の場に繰り出した。グアテマラでは、女性たちが天然染料で多彩な色に染めた繊維を使って織物の伝統を守った。このように、民族衣装のトラッヘ（traje）は、深く根づいた文化的、精神的重要性を保ち、着る人の社会的地位について多くを物語った。

20世紀前半には、ブラジルのカーサ・マッピン、アルゼンチンのハロッズといった外国資本やイギリス系のデパートが、海外製品購入の新たなルートとなる。ヨーロッパからラテンアメリカへの移民が増加し、新参者たちは出世のために都会の雇用主と同じような服装をし、伝統的なスタイルを手放した。

(RR)

チャロスーツ　19世紀
男性の乗馬服

メキシコのチャロ（1890頃）

チャロはハリスコ、ミチョアカン、グアナフアトといったメキシコ中西部の州出身のカウボーイのことである。チャロスーツは個々の構成要素はスペインに由来するものの、19世紀にメキシコ独自のアイデンティティを示した。伝統的な黒いスーツには、手の込んだ金糸や銀糸の細かい刺繍やステッチなどの装飾が施され、ボレロ型のジャケットの襟元には、刺繍されたモニョ（moño）と呼ばれるネックスカーフを結ぶ。ジャケットの袖とズボンの足に連なる飾りは、複雑なステッチと革細工が施され、金や銀メッキのボタンには、スペイン、先住民、メキシコの国をそれぞれ象徴する紋様として、馬の蹄鉄、拍車、花、鷲などを用いた。スーツの刺繍は手か機械で施され、ジャケットの背中にエンブレムの刺繍もみられる。花をつけたサボテンに蛇をくわえた鷲が止まっている紋様は、テノチティトラン（現在のメキシコシティ）にアステカの首都が創建されたことを意味し、メキシコの国としてのアイデンティティを象徴する。これらの装いはソンブレロと乗馬靴で完成する。チャロの姿と、マリアッチと呼ばれる民俗音楽バンドが誇張するその美意識は、メキシコ文化の催しや『革命児サパタ』（1952）などのハリウッド映画によく見られる。今日、チャロは世界的に知られたメキシコのファッションスタイルといえるだろう。**(RR)**

◆ **ナビゲーター**

👁 ここに注目

1 ソンブレロ
メキシコ発祥のソンブレロは、クラウンが高く尖っている。幅広いつばは頭と肩を日陰で覆うのに十分な大きさである。この帽子には刺繍があしらわれていることが多い。

3 ズボン
体にぴったりと合うズボンは、側面に光る金属のボタンが2列に並び、さらにスエードの装飾が縫いつけられることもある。ボタンは通常、アルパカと呼ばれる銀とニッケルの合金製だが、金製や銀製のものもある。

2 刺繍入りジャケット
丈の短いウール製の黒いジャケットは、白い刺繍やグレカ（greca）と呼ばれるスエードのアップリケなどで装飾されている。このような細工は伝統的に、スーツの細部や付属品を専門とする特定の地域の職人が手がける。

▲民俗音楽バンド、マリアッチのメンバー。伝統的な装飾のある黒いスーツに、つばの大きなソンブレロを被り、肩にはセラペ（serape）と呼ばれるショールを掛けている。

ポンチョ　19世紀
先住民の服装

伝統的な縞柄のポンチョを着た2人のガウチョ（1890頃）。

服装史において、アンデスのポンチョは半遊牧的な先住民の起源とフロンティア文化を想起させるが、その形とデザインの力は現代のファッションにも息づく。19世紀にラプラタ川流域を放浪していたアフリカ、先住民、スペインの血を引くガウチョたちは、この衣服を雨風を防ぐシェルターとして利用しただけでなく、ベッド、枕、カードテーブルとしても使っていた。もしかしたら、ポンチョは唯一の個人財産だったかもしれない。

　イギリス人起業家たちは、この衣服が先住民にとっても旅人にとっても重要で役に立つものだと、すぐに気づいた。そこで、手織りと刺繍のデザインを借用し、マンチェスターとバーミンガムで既製のポンチョを作り輸入した。外交官のウッドバイン・パリッシュが1836年に回想しているように、パンパのガウチョたちはほぼ全員がイギリス製ポンチョを着ていた。ポンチョは縦1.8メートル横1.4メートルが一般的なサイズで、使われる場所の気候に応じて、ビクーニャの毛、絹、リネンまで、さまざまな繊維で作られた。きわめて実用的なポンチョの下には、ゆったりとしたズボンをはいて裾をブーツに入れ、チャンベルゴ（chambergo）と呼ばれるつばのあるフェルト帽を被るのが普通だった。また、先住民がポンチョと共にベルトを着けていたことを示す証拠もある。
(RR)

ナビゲーター

ここに注目

1 開口部
ポンチョには中央に開口部があり、頭から被って簡単に着られるようになっている。そして両肩からほどよく垂れ下がり、ゆるやかなドレープとひだを形作る。たっぷりした分量の布は体と腕を覆い、動きも妨げない。

2 生地
ガウチョ・ポンチョは手織りで、豊富な模様と色が使われている。これらのポンチョは縞柄だが、幾何学模様や、フェニックスなどのモチーフも見られる。ポンチョは、シャツや、ベストや、細身のジャケットの上に着られる。

ボリビアの縞柄のポンチョ（20世紀前半）。

ヴィクトリア朝の服装

1　1860年の鳥籠形クリノリンの一例。長い棒を使ってこの上からドレスを定位置に被せるため、女中の手が必要だった。

2　1840年の昼用ドレス。フランスとイギリスで流行していたゴシック・リバイバルの流れ落ちるシルエットの典型。

ヴィクトリア朝（1837-1901）には女性的な体形が著しく誇張された。その見本が19世紀半ばのクリノリンで、大きさはどんどん増して1859年に頂点に達したが、その後、1868年にバッスルに取って代わられる。上品な女らしさは、家庭的な気質と、家庭という限られた狭い世界に結びつけられていた。ヴィクトリア朝の女らしさを理想化したコヴェントリー・パットモアの詩（1854）で、女性は「家庭の天使」と表現され、女性に課せられた家庭の運営と管理は私的な領域に深く根ざしていた。女性の抑制的かつ閉鎖的な生活は当時の多くの技術革新や産業の発展、大英帝国の拡大とは対照的であった。

封建的な束縛や古い社会階層はブルジョア社会に取って代わられ、力の誇示は、土地の所有や宮廷での地位ではなく、商業と起業家精神が示すようになった。近代資本主義の出現によって、日常生活で男性と女性が物理的に隔てられるようになったため、男女それぞれに許容される振る舞いの形に関しても考え方が変わってきた。男性が地味な色合いと洗練されたラインで型通りに仕立てられた服を着るいっぽう、女性は幾重もの装飾的な衣装でほとんど身動きができなかった。アメリカの経済学者ソースティン・ヴェブレンは『有閑階級の理論』（1899）という論文で、当時の女性の衣装の立派さを、ヴィクトリア朝の

主な出来事

1830年	1837年	1840年	1846年	1848年	1849年
アメリカの最新スタイルを紹介する雑誌『ゴーディーズ・レディーズ・ブック』の創刊号が発行される。	ヴィクトリア女王がイギリスの王位に就く。統治は1901年まで続く。	アメリカ最初の絹工場（絹糸だけを製造）がニュージャージー州パターソンで創業する。	アメリカの発明家、イライアス・ハウが最初の本縫いミシンの特許を取得する。	若きヴィクトリア女王がスコットランドのハイランド地方を気に入り、バルモラル城を購入したことで、タータンが流行する。	チャールズ・ヘンリー・ハロッドがロンドンにハロッズ百貨店を開業する。従業員は店員2人と使い走りの少年1人だった。

女性が強いられた余暇の象徴であり、夫の富を代弁する誇示的消費の権化であると解釈している。

　1840年代にフランスとイギリスの芸術界を席巻したゴシック・リバイバルの動きは、ヴィクトリア時代の衣装にも多大な影響を与える。その結果、流れ落ちるようなシルエット（写真右）が生まれ、肩先まで落ちて袖の上部を覆うショルダーライン、ぴったりとした長い袖、重量感のある生地によって強調された。縦長でウエストラインがV字形のボディスは、前をボタン留めにすることが多く、プリーツを1つおきにボディスに縫いつける「ゲージング」でスカートとつなげられた。たっぷりとしたスカートは、馬の毛（フランス語でcrin）で硬くしたペティコートでふくらませていた。1856年に最初の鳥籠形（ケージ）クリノリン（前頁写真）が登場し、動きにくいペティコートはお払い箱になる。続いて、1856年にイギリスのC・アメットが初めて特許を取得した鋼製クリノリンが登場する。布地で覆われた柔軟性のある鋼の輪は、独立した衣服としてウエストからぶら下げたり、ペティコートの中に縫い込まれたりした。シルエットは三角形を2つ突き合わせた形になり、自然なウエストラインが強調された。広い袖は肩から手首までを覆い、パゴダのような形を作った。白い綿の生地を刺繍やレースで飾った2重の袖口も多かった。釣鐘形のスカートは次第にサイズが大きくなり、幾重もの花飾りやスカラップ〔扇形の縁取り〕、ルーシュ〔ひだを寄せた飾り紐〕やひだ飾りなどで飾り立てられる。グリークキーのモチーフの飾りに人気があり、ヴィクトリア女王がスコットランドを愛したことから、色とりどりのタタンとプラッドのファッションの人気が高まった（152頁参照）。

　ヴィクトリア朝の女性は、1日に何度も着替える必要があった。日中の衣服としては、午前中の普段着であるペニョワール〔化粧用ガウン〕、同じく午前中に室内で着たペリースローブ〔マント様の服〕、午後の散歩のためのルダンゴート〔コートドレス〕と、娯楽のための装飾性の高いラウンドドレス〔前開きでないドレス〕がある。生地はブロード、メリノ、オーガンジー、ターラタン（透けるように薄いモスリン）が好まれた。夜になればさらに着替えが必要で、昼間の控えめな衣服とは対照的に、夜会服は非常にネックラインが深く、ベルベット、絹、シルクタフタ、モアレなど贅沢な生地を使っていた。ネックラインはオフショルダーか浅いハートの形（アン・クールと呼ばれた）で、バーサカラー（ギャザーを寄せたフリルのケープに似た襟で、普通はレース製）をつけて上腕部と胸を覆うことが多かった。

　ヴィクトリア朝の外衣は、主にペイズリー模様の腰までの長さのショール（150頁参照）かマントルだった。マントルはスカートをゆったりと覆って三角形のシルエットを作り、ウエストラインを完全に隠す。髪は真ん中で分け、三つ編みか巻毛を耳の上で巻いた。白

1851年	1851年	1852年	1856年	1850年代後半	1872年
アメリカの発明家、アイザック・メリット・シンガーが改良型ミシンの特許を取得する。	ジョゼフ・パクストンが設計した水晶宮で万国博覧会が催される。ガラスと鋼で作られた屋根には、クリノリンの形が取り入れられた。	ボン・マルシェ百貨店がパリで開業し、続いてニューヨークでロード・アンド・テイラーが開業する。	イギリスの化学者、ウィリアム・パーキンがアニリン染料を発明し、多種多様な色が大衆市場に登場するようになる。	マダム・デモレストこと、アメリカ生まれのエレン・カーティス・デモレストが夫のウィリアムと型紙を考案する。	イギリスの絹製造業者トマス・ウォードルが、インドの野蚕絹に堅牢度の高い着色剤で柄づけすることに成功し、ヨーロッパ市場で売り出す。

3　1864年の『ゴーディーズ・レディーズ・ブック』のイラスト。昼用と夜用のゴアスカートのクリノリンドレスが描かれている。

4　バッスルの形の変化は、ジェイムズ・ティソの絵画『早すぎた到着（Too Early）』（1873）に見ることができる。この画家は、美しく着飾った女性を正確かつ詳細に描くことで名を馳せた。

い肌が流行であり、石炭バケツを逆さにしたような形でつばの広いコールスカトルボンネットを被った。コールスカトルボンネットは、やがて頭の前方に載せる小さな帽子に取って代わられる。

クリノリンのサイズが大きくなるにつれ、スカートの広い裾幅をウエストに合わせるために、「まち」が入れられるようになる。ウエストの縫い目がなく、ボディスの形を強調する裁ち方のドレスが出現し、「プリンセス・ライン」と呼ばれた（178頁参照）。このスタイルにはさまざまなバリエーションが生まれる。その1つが、17世紀のファッションを取り入れたループ状のオーバースカート、ポロネーズである。従来のボディスとスカートが分かれた形状のドレスには、長くぴっちりとしたコルセットの上にさまざまな素材のプラストロン〔胸飾り〕を着けるキュイラスボディス（1874）もあった。

1870年代末には、シルエットが劇的に変わった。まず、スカートのふくらみが膝の後ろまで下がり、昼間のドレスにさえ長いトレーンがつくようになる。ウエストはさらに細くなり、ボディスの下端をV字形にし、スカートに水平方向のドレープを入れることで強調された。1880年代半ばには後ろの腰部分が再びふくらみ、腰のくびれ部分から水平方向に突き出して、針金を編んだ器具で固定された。前が平らなシルエットになり、クリノリンが半分になったため、生地を腰の後ろに寄せてトレーンにした。1868年までにはクリノリンは流行遅れとなり、フープ〔輪〕つきの大きなスカートをオーバースカートとし、後ろでたくし上げてふくらませた（次頁写真）。

ヴィクトリア朝には、蒸気を動力とする繊維産業で最初の平織用動力織機が開発され、タフタなど多様な生地が生産できるようになった。日本の養蚕業者がこの産業の原材料を供給し、フランスは絹と紋織絹ビロードの最大の生産国となる。世紀半ばの衣服は装飾的で仕立職人の技術を要したため、大量生産に向かなかった。しかし、仕立てや外衣の分野では生産の機械化が進み、仮縫いの手間が減った。大量生産の結果、新たな生産と消費のシステムが確立され、1850年以降、よほど貧乏でない限り、誰もが流行の服を手に入れられるようになる。1846年に最初に特許が認められたミシンの発明により、ファッションの大衆化はますます進む。ミシンは週単位で貸し出され、1863年にエベニーザー・バタリックが初めて販売した型紙と、雑誌に掲載された洋裁のアイディアの助けもあって、女性消費者は最新の流行を取り入れることができるようになる。アメリカで1860年に発行部数が15万部に達した人気雑誌『ゴーディーズ・

レディーズ・ブック（*Godey's Lady's Book*）』（写真上）は、家庭で衣類が作れるようスタイル画や型紙を掲載した。

　女性が社会的により自由になり、交通網が発達した結果、大都市では百貨店が次々に開店し、女性が付き添いなしで安心して商品を見て回れた。女性たちは、クローク、ショール、ゆったりとしたオーバージャケットといった仮縫いの必要がない「既製品」やブランドものの流行品を購入した。洋品雑貨売り場は贅沢な装飾小物や飾り紐を提供し、貪欲な消費者がシャルル（チャールズ）・フレデリック・ウォルト（ワース）(1825-95) をはじめとするクチュリエの最新のデザインに合わせて衣服の細部を変えられるようにした。化学者のウィリアム・パーキンが1856年に発見したアニリン染料は石炭から作られる合成染料で、最初に開発されたのはモーベインという商品名の紫色の染料だった。紫色の染料は従来、貝類から抽出されていた。続いてフランソワ＝エマニュエル・ヴェルガンがマゼンタを開発する。その他にもリヨン・ブルーやメチル・グリーン（1872）といった合成染料が生まれ、1878年には新たにコチニールに匹敵する鮮やかな赤が登場し、これらの紫・赤紫・青・緑・真紅が流行した。

　19世紀末、ヴィクトリア朝の終わり頃には、腰回りになめらかにフィットするバイアスカットのスカートにより、スタイルは円錐型になる。ギャザーを寄せた高い袖山が強調され、徐々に袖山のギャザーは外側に位置が移っていき、1894年には極端に大きくなってクッションで固定され、手首の周りは細くなった。また、テイラード〔男物仕立ての〕スーツが、女性にとって実用的な選択肢となる。もともとはハウス・オブ・クリードなどのテイラー〔仕立屋〕がツイードで作り、貴族階級の女性がスポーツの際に着ていたスカートスーツは、次第に都会の外出着として柔らかな素材で作られるようになり、進みつつあった女性の解放と女性の参政権への第1段階を反映し、ヴィクトリア朝の終わりを象徴した。**(MF)**

ペイズリー・ショール　1850年頃
外衣

『ファニー・ホルマン・ハントの肖像（*Portrait of Fanny Holman Hunt*）』ウィリアム・ホルマン・ハント作（1866-68）。

ナビゲーター

　ペイズリー・ショールは、1780年頃から1870年代までのほぼ1世紀にわたり、欠かすことのできない外衣だった。山羊の毛で織った高級生地であるパシュミナ〔山羊のあごの毛を用いた毛織物（ペルシャ語で毛織物の一等級を表すシャルが語源）〕のこのショールにはきわめて象徴的なペイズリーのモチーフが使われているが、その正確な起源ははっきりしない。ペイズリー・ショールは、インド北西部のカシミールで11世紀から織られていた。イギリス東インド会社によってイギリスに輸入されたのは17世紀末。需要が供給を上回り、1792年にノリッジで、1805年にはスコットランドのペイズリーで、手織機でそのデザインを模倣することが試みられる。当時のペイズリーは絹織物の町として栄え、さらに名が知られたロンドンのスピタルフィールズと肩を並べるほどだった。織物のショールはとても高価で、上流階級の最も裕福な人々にしか手が出せなかったため、ウールに木版でプリントした安価なものが大量生産された。1870年代にバッスルがクリノリンに取って代わったのに伴い、ショールはジャケットとショートケープに代わっていく。この頃には、ペイズリーの町はショールの大部分を生産していたため、ショールはおしなべて「ペイズリー」ショールと呼ばれた。そして、ショールの代表的な模様は人気を維持し、「ペイズリー模様」という名称が一般化する。**(MF)**

ここに注目

1　ドレープ
肩にまとわれた正方形のショールは対角線で三角形に折り、頂点を下に向けている。ペイズリー・ショールは正方形または長方形に作られ、端は経糸を撚り合わせ房にしてある。大きな長方形のショールは半分に折り、首の周りに掛けて、両端がドレスの両側に自然に垂れるようにし、ボディスに留められた。ドレスに留められたカメオ・ブローチは、貝に彫刻し真鍮の金色銅の枠にはめ込まれた。このショールの流行は、1世紀近く続いた。

2　模様
特徴的な涙形の模様が、暖かい赤やオレンジと、青と緑の組み合わせで描かれている。一説には、この模様は手を丸めて拳にした形だともいわれる。小指を下に向けた形で布にプリントされたコンマ形の松かさ文様は、ボテまたは、ブータ（boteh）文様またはペイズリー・パインと呼ばれる。莢（さや）を表すともいわれることから、生命と豊穣の象徴とされる。ペイズリー模様は「ウェールズの梨」とも呼ばれる。

▲ジョージ・チャールズ・ヘイテ（1855-1924）による19世紀のこのデザインは、特にショール生地のプリント用に制作された。繊細な花柄が、伝統的なペイズリーのモチーフに組み込まれている。

格子縞の昼用ドレス　1857年

女性の衣装

この昼用ドレスは格子縞のシルクタフタ製で、釣鐘形のスカートが柔軟性のある鋼製フープのクリノリンの上に重ねられている。クリノリンは完全な円形ではなく、スカートの後ろ側がよりふくらんでおり、フープを収めるためにギャザーが寄せられている。下着には鯨骨で硬くしたキルティングのコルセットも含まれており、この時代の特徴であった三角形のシルエットを作り出している。ジャケットの身頃はぴったりと体に沿い、自然なウエストラインから多数のダーツが入っているため、バストの下で模様の線が細くなり、格子縞が小さくなっている。肩の縫い目が袖山よりも延びているため袖ぐりが下がり、そこから袖が外側に広がる。袖には縦にスリットが入り、袖口を共布のリボンでまとめている。ヴィクトリア朝の昼用ドレスには、上品さが求められ、高いネックラインに添えられたタッチングレースかクロシェ〔かぎ針〕編みの細いレース襟と下袖の長いカフスを飾る。ヴィクトリア女王がスコットランドの居城、バルモラルを愛し、はっきりとした色と多様な格子縞や碁盤縞を用いたスコットランドの城館風に装飾したことから、タタンと格子縞はヨーロッパでもアメリカでも人気があった。この衣装の素材は、スカートの張りとボリュームを保つことのできる、張りがあってなめらかな先染めのシルクタフタである。
(MF)

🧭 ナビゲーター

👁 ここに注目

1 ボンネット
ボンネットは頭にぴったりと合っている。前に上向きの小さなつばがあり、顎の下で、幅広の長い装飾的なリボンを結んで留めている。サン・ボンネットには通常、後ろに日よけの垂れがついているが、この例では首を保護する形になっている。

3 ペプラム
ジャケットの身頃には新しいスタイルが取り入れられている。共布の短いペプラムが広がって腰にかかり、ギャザーを寄せてウエストにつけられている。ペプラムの縁にはボックスプリーツのフリルがつき、端を蝶結びにし、飾りリボンのように垂らしている。

2 袖
ジャケットの袖の幅は手首に向かって広がるパゴダ形で、アンガジャントと呼ばれるつけ袖が下から見えている。このつけ袖は白い綿かリネン製で、レースで縁取られている。

4 生地
経糸も緯糸も、組み合わされた色糸の縞が交互に配置されて直角に交わるように織られている。異なる色が交差するところでは、色が重なり合って別の色のように見える。

153

イギリスの仕立技術

　1910年5月6日のエドワード7世崩御の折、貴族でドイツ帝国前宰相のビューローはこう述べた。「間違いなく紳士が最もおしゃれな国において、最もおしゃれな紳士であった」。59年間皇太子であったエドワードは丸々としており、1902年の即位時で身長わずか165センチメートル、胸囲122センチメートル、腹囲122センチメートルという体格だったが、ファッションにおいては絶大な影響力を持っていた。まだ10代の頃から多くの国に外遊して国際的有名人となり、プレイボーイの王子として、男性の服装に大きな影響を与えた。たえず写真に写される王子は、サヴィル・ロウの高級紳士服店の仕立技術の一番の見本であり、仕立技術では世界最高峰というこの通りの名声を確立するのに一役買った。
　もともとサヴィル・ストリートと呼ばれたロンドン中心部のこの街路は、1730年代前半に第3代バーリントン伯爵のリチャード・ボイルが建設させ、妻の旧姓にちなんで名づけた。この通りはたちまち、周辺の通りと共に流行に敏感な層に人気の住宅地となった。最初の住民には医師が多かったものの、仕立職人たちがおしゃれな顧客の近所に住み着くようになると、医師たちは引っ越

主な出来事

1830年代	1840年	1846年	1858年	1860年代	1861年
ナポレオン戦争時代の軍服の流れを汲むフロックコートが、標準的装いとなる。	紳士用ズボンのほとんどが前ボタン留めとなる。	ロンドンの著名な仕立職人、ヘンリー・プールが住居の裏口を店の正面玄関とする。所在地はサヴィル・ロウ36-39番。	ヘンリー・プールが、1846年から顧客であったフランス皇帝ナポレオン3世の宮廷仕立職人に任命される。	1860年代前半には、現在ラウンジスーツと呼ばれる服が昼用の服装にふさわしいとエドワード皇太子に認められる。	アルバート公の死去によってヴィクトリア女王が喪に服して引きこもり、長男エドワード皇太子のプレイボーイ生活は野放しとなる。

154　第3章　1800-1899年

していったという話が語りぐさとなっている。現在のサヴィル・ロウに初めて仕立屋（テイラー）ができたのは1806年のことだ。19世紀半ばには、サヴィル・ロウをはじめ、周辺のコーク、クリフォード、オールド・バーリントン、マドックス、コンデュイット、サックヴィルなどの通りは、裁断師と仕立職人が集中していることで有名になる。1834年には、労働組合に加入している仕立職人がロンドンに9000人から1万3000人ほどいたと見られている。

18世紀後半の産業革命により、生産される生地はより多様に、より安価になる。ウールとウーステッドの生地は、蒸気を当ててアイロンをかけることで成形したり伸ばしたりできるため、19世紀半ばにはイギリスの仕立職人は体にぴったりと合う服を作ることで世界中から羨望と評判を集めていた。彼らはまた、18世紀末に誕生したばかりの道具である巻尺の扱いにも長けていた。顧客の体を正確に測ることにより、裁断師は解剖学の幾何学的理解に基づいて型を作ることができた。

19世紀前半に一般的だった昼用のモーニングスーツと夜用の燕尾服（前頁写真）の源流には、イギリス貴族の馬術への傾倒がある。フランスの貴族とは異なり、18世紀のイギリス貴族階級は宮廷に入り浸らず、かなりの期間を領地で過ごし、狩猟と乗馬を主な娯楽とした。そうした活動のためには、当時流行していた長い上着に手を加える必要があり、前面が切り取られて燕尾服と呼ばれる形ができた。また、別の解決策として、上着の前身頃を斜めに切ったことで、モーニングコートの原型ができる。

19世紀には紳士服に変化が起こる。ヴィクトリア時代の品位ある制服と標準的なビジネス用衣服が、ナポレオン時代の大陸の軍服の流れを汲むフロックコート（写真右）に変わった。フロックコートは、厚地の大外套やオーバーコートに代わる軽い外衣で、ジャケットは着ずにシャツとベストのすぐ上に着た。1800年代前半にブリーチズに取って代わったズボンは、フロックコートと同じ生地か、対照的な色の布であつらえられた。1840年代以降は、それまでのパンタルーンのように前の部分をフラップで覆う形に代わり、ほとんどのズボンが中心をボタンで留めるスタイルになる。打ち合わせがシングルあるいはダブル（ダブルのほうが正式）のフロックコートは、水平方向のはぎ目でウエストがくっきりと強調され、膝のあたりまでの丈になる。フロックコートは、フランス生まれのパルトより洗練されているとも考えられていた。パルトは袖ぐりから垂直に垂れるだけの形で、ややめりはりに欠けていた。実際、サヴィル・ロウの熟練した仕立職人は、基本的なパルトには裁断と仕立ての技が見られないとみなしていた。

ラウンジスーツ（158頁参照）は1850-60年頃に人気が出た。ラウンジスーツは通常三つ揃いで着るアンサンブルで、実用的エレガンスを追求してやまなかった若き皇太子が早くから愛用していた。皇太子は衣服に関して正統を重んじる人だったが、当時流布していたややこしい決まり事の簡略化にも熱心だった。たとえばノーフォークの田園地帯にある別邸、サンドリンガムでは、男性客たちに1日4回も着替える必要はないと告げた。それまでは、まずモーニングスーツ、次に、必ず行われる乗馬のための狩猟

1 紳士服のさまざまなスタイル。左からフロックコート、夜会服、モーニングスーツ。『ザ・テイラー・アンド・カッター：ア・トレイド・ジャーナル・アンド・インデックス・オブ・ファッション』誌より。

2 1830年代のウエストを絞った男性用フロックコート。細いウエストと、前で垂直に垂れるたっぷりした裾が特徴的である。胸に外ポケットがついている。

1866年	1870年代	1871年	1876年	1886年	1901年
注文服仕立業の支援を目指して、仕立業の業界誌『ザ・テイラー・アンド・カッター』がロンドンで発行される。刊行は1972年まで続く。	ホンブルグが流行する。エドワード皇太子が恒例のヨーロッパ旅行で訪れた温泉地、バート・ホンブルクからこの帽子を持ち帰った。	ロンドンに着任した日本の初代大使のために、ヘンリー・プールが洋服を仕立てる。背広（セビロ：サヴィル・ロウ）が日本語でスーツを意味する言葉となる。	ヘンリー・プール死去。従兄弟のサミュエル・カンディが事業を引き継ぎ、巨額の負債の返済を始める。	プールがエドワード皇太子に仕立てたディナージャケットがアメリカで着られ、タキシードと呼ばれるようになる。	ヴィクトリア女王が死去し、皇太子がエドワード7世として即位する。1902年の戴冠式は、イギリスで初めてフィルムに収められた。

3　ノーフォークジャケットはもともと射撃用のジャケットだったが、1870年代以降、さまざまな屋外活動で使用され、揃いのニッカーボッカーズと合わせることが多かった。

4　写真家アレクサンダー・バッサーノによるこの肖像写真（1871頃）では、エドワード皇太子は明るい色のズボンにモーニングスーツのジャケットを合わせている。

5　丈の短いディナージャケット（左）は1860年に夜用の服として認められた。アメリカでは1886年からタキシードと呼ばれる。

服、午後にはまたモーニングスーツ、そして最後に晩餐のための正装の燕尾服に着替えていた。皇太子は友人たちに、昼間は狩猟用のツイード、夜は夜会用の服の2種類の服装だけでよいと認めた。ノーフォークジャケットの名で知られる、狩猟用のベルトつきのシングルジャケット（写真上）は、垂直方向のボックスプリーツが前に2つ、後ろ中央に1つある、ゆったりした上着である。皇太子のお墨付きによりこのスタイルはすぐに世界中に広まった。

　1860年、エドワード皇太子は夜会服のスタイルの修正に乗り出し、サヴィル・ロウで最も著名な仕立職人、ヘンリー・プールに協力を求める。皇太子はプールに、燕尾服の後ろの裾を切り取って、略式の集まりのための着心地のよいスモーキングジャケットを作るよう依頼した。こうして、最初の近代的ディナージャケットが生まれた。複数の資料によれば、1886年にサンドリンガムを訪れたアメリカの富豪、ジェイムズ・ブラウン・ポターが皇太子のジャケットのスタイルにならって服をあつらえ、ニューヨークのタキシード・パークにある自分のクラブに着ていった。このディナージャケットが人気を呼び、アメリカでタキシードと呼ばれるようになった（次頁写真下）という。ロンドンの最先端のテイラーであったヘンリー・プール・アンド・カンパニー（創業1806）は、皇太子の装いを手がけただけでなく、ヴィクトリア女王からも使用人の制服の製造業者として王室御用達の認証を授けられた。

　ヴィクトリア朝というと、地味な服装で、強いプロテスタント的労働倫理を持つ生真面目な人たちの時代と思われているが、それは単純化しすぎだろう。1830年が分水嶺となったのは確かであり、同年、1811年から1820年まで摂政を務めたジョージ4世が逝去し、耽美的な衣服が好まれた摂政時代は終わる。しかし、ヴィクトリア時代の紳士服に大きく影響したのは、本格的な保守主義というより、趣味のよさと、品格を落としたくないという望みだった。父であるアルバート公は、エドワード皇太子に仕える廷臣に宛ててこんな覚書をしたためている。「衣服については、清潔さと趣味のよさに細心の注意を払うこと。[皇太子は]このところ遺憾ながら幅を利かせている締まりのない下品なスタ

イルに決して染まってはいけない。下男や猟場番人の服装から何ひとつ取り入れてはならず、同時にダンディズムの軽薄さや愚かな虚栄も避けなければならず、その衣服は最高品質で仕立てがよく、自らの地位と立場にふさわしいものでなくてはいけない……。これらの細かな注意事項すべてに、皇太子は誰よりも注意を向ける必要がある。彼の態度はますます注目され、彼の装いはますます批評されるようになるであろう」。アルバート公の忠告には、イギリスの良家の全男性の衣服に対する考え方が要約されている。とは言え、彼らが身に着けうるものは実に多様で、男性のファッションへの関心の高まりを受けて、注文服仕立業者向けの雑誌──『ザ・テイラー・アンド・カッター：ア・トレイド・ジャーナル・アンド・インデックス・オブ・ファッション（*The Tailor and Cutter: A Trade Journal and Index of Fashion*）』〔「仕立職人と裁断師：業界誌・流行指標」〕──が1866年に創刊された。

皇太子はいつも1日に6回も着替えていたほど衣服へのこだわりがあり、それは社交界の名士たちにも、さらには中流階級にも波及した。皇太子がスタイルに持ち込んだ革新はノーフォークジャケットや裾の短い燕尾服だけでなく、ドイツから持ち帰った帽子、ホンブルグ（158頁参照）、正面ではなく側面に折り目を入れたズボン（写真右）、（泥道で裾を汚さないための）ズボンの裾の折り返し、競馬大会でのツイードの着用などがあった。ヨットにも熱中していた皇太子は、ネイビーブルーのブレザーと明るい色のズボンという組み合わせも広めた。

エドワードが最もおしゃれな男性だったとすれば、サヴィル・ロウは世界中のおしゃれな男性を引きつけた場所といえるだろう。ことにヘンリー・プールほど、世界中の支配階級のエリートから注文を受けた仕立職人はいなかった。プールは1871年に日本の皇族にスーツを仕立て、以来日本では「スーツ」のことをサヴィル・ロウに発音が似た「背広（セビロ）」と呼んでいる。**(EM)**

ラウンジスーツとホンブルグ・ハット　1890年頃
男性の衣装

　この写真が撮影された頃には、エドワード皇太子は49歳前後になっていた。30年以上プレイボーイの皇太子として鳴らしていたが、母のヴィクトリア女王の跡を継いで王位に就くまでは、さらに10年待たなければならなかった。

　このスーツはバート・ホンブルクなどのドイツの温泉地や、南フランスのリゾート地で着た休暇用の服の1着と思われる。キャンディー・ストライプ〔白と明るい色の等幅の縞柄〕の生地はロンドンでは昼用の服装として認められなかったが、このスタイルは1860年代初めから皇太子が愛用してきたラウンジスーツである。ジャケットは自然なショルダーラインでズボンは先細ではあるものの、スタックヒール〔板や革を重ねて作ったかかと〕の靴の上の裾は十分な幅がある。ジャケットの細い縞は背の低い体格を高く見せシングルの打ち合わせの4つのボタンはすべて留められ縦のラインをさらに強調している。襟元が詰まっているためラペルは小さい。顎の下のスペースには取り外し可能なきちんとしたカラーのシャツ、きりりとしたネクタイが十分に収まっている。

　ラウンジスーツが受け入れられたのと時期をほぼ同じくして、現在のような形のネクタイが広まり、クラバットやストックタイに取って代わった。ネクタイに使われた絹はロンドン東部のスピタルフィールズ、チェシャーのマックルズフィールド、サフォークのサドベリーといった、イギリスのネックウェア製造の中心地で織られたのだろう。当時の紳士にふさわしく、エドワードは頑丈なステッキを持ち、ボタンホールに花を挿している。このボタンホールはかつてラペルを閉じて胸の一番上まで覆い、ボタンで留めた名残である。このエレガントな装いを仕上げる淡い色のホンブルグ・ハットは、クラウンがへこみ、浅いつばが心もちカールしているのが特徴だ。現代のホンブルグ・ハットと比べるとクラウンがずっと高く、上に向かって細くなっている。後に正装用となるこのドイツ生まれの帽子は、フェルト製であるのはほぼ間違いないが、もともとスポーツ用だったことが見てとれる。**(EM)**

エドワード皇太子（1890頃）。

👁 ここに注目

1 ホンブルグ・ハット
エドワードがホンブルグを広めた時代には、ハンチングでもシルクハットでも、男性なら必ず帽子を被っていた。ホンブルグはもともとレジャー用だったが、後に濃い色のものを正装に用いるようになった。エドワードが被っているものはつばに縁縫いがないが、通常は縁が縫われている。

3 絹のネクタイ
1860年代に取り入れられたラウンジスーツは、衿の合わせ位置が高く、胸元のスペースが足りなかったため、クラバットは次第によけいなものとなった。しかし、プレーン・ノットできちんと結ばれたエドワードのネックウェアは、今見ても美しい。タイピンも個性を発揮する手段だった。

2 「自然な」ショルダーライン
この夏物のジャケットは、パッドなしの「自然な」ショルダーラインで、袖ぐりはエドワードの太い腕が通るよう美しく成形され、ジャケットは首回りと肩が体にきちんと合い、首から腕まで「流れ落ちる」ラインである。今に受け継がれている彼の功績は男性の正装でさえ着心地をよくしたことである。

4 かかとのある靴
エドワードの靴には、履き心地をよくするために、甲部に弾性のあるガセット(タン)が使われていた可能性がある。1800年代後半のファッションらしく、かかとの高さは4〜5センチメートルあり、靴底は軽く、イギリスの伝統に従って細革(ウェルト)がつき、中程に「くびれ」がある。

✦ ナビゲーター

皇太子のスタイル

エドワード皇太子は着心地と実用的エレガンスを重視したものの、正統な装いから離れることはなかった。色鮮やかなネクタイや飾り立てたベストといったアメリカ風のファッションセンスを嫌い、ポルトガルの貴族たちを「二流レストランのウエイター」のようだとこきおろした。旅先でもノーフォークやスコットランドにある王室別邸でも狩猟に情熱を傾け、オーバーコートの上に共布の保護用ケープを羽織るインバネスコート(写真右)など、当時の大仰な保護用衣服を好んだ。このツイード服一式がどれだけ重かったかを考えると興味深い。

アフリカのワックス・プリントとファンシー・プリント

1　1900年頃にガーナで撮影されたこの写真では、右から2番目と3番目の若い女性がまとうアフリカン・プリントが、グループの他の女性たちの布と対比される。

2　この色鮮やかな現代のガーナ産ワックス・プリントには、向きを交互に変えるホロホロチョウがデザインされている。

アフリカン・プリントは、アフリカのどこにでもあるとみなされるが、19世紀以来、そうしたプリント生地のほとんどがアフリカ大陸の外のヨーロッパ、中国の工場でデザイン・生産され、アフリカに輸出されてきた。ナイジェリア生まれのアーティストであるインカ・ショニベアはそのような生地を例に挙げ本物の芸術、本物のアフリカ芸術という概念自体が常に曖昧であると指摘した今日、アフリカン・プリントの歴史が文化的に多様で複雑であることが認識されるに伴い、誰がその文化的所有者なのかをめぐる議論が激しくなっている。

アフリカン・プリントとして知られる布（写真上）には、リアル・ダッチ・ワックス、スーパー・ワックス、ワックス・ブロックなど、さまざまな名前がある。最も高く評価されるのがリアル・ダッチ・ワックスで、現代のアフリカのファッションにおいても重要な存在であり、オランダのヘルモントにあるフリスコ社が製造している。アフリカン・プリントには主に2つのタイプがある。布の両面にデザインをプリントするワックス・プリント（次頁写真：162頁参照）と、布の片面にプリントするファンシー・プリントだ。いずれも19世紀前半にヨーロッパの製造業者が、インドネシアのろうけつ染、バティックを模倣する安価な方法として開発した。ジャワ・プリントと呼ばれることが多いこの初期の模倣プリントは、インドネシアとヨーロッパの市場ですぐに受け入れられたが、西アフリカに販路を見いだしたものもあった。このプリント生地がどのようにして西アフリカの市場に入り込んだのかは定かでない。西アフリカには上流階級の衣服に輸入生地を使う長い歴史があり、ヨーロッパの商人がアジアへ

主な出来事

1830年代	1846年	1852年	1854年	1860年代	1861-65年
オランダ貿易会社がハールレムに3つの綿紡績工場を設立する。	ファン・フリッシンゲン織物会社（現フリスコ社）がオランダのヘルモントで創業し、インドネシア向けに模倣ジャワ・プリントを製造する。	ファン・フリッシンゲン社の記録に、西アフリカ向けに特化した模倣ジャワ・プリントの製造に関する初めての明確な言及が残される。	プレヴィネール社がジャワ・ワックス・プリントの模倣品「ラ・ジャヴァネーズ」の製造を開始する。	インドネシアで模倣ワックス・プリント生地の市場が縮小する。	アメリカの南北戦争の影響で、ヨーロッパへの綿花の輸出が大幅に減少する。

第3章　1800-1899年

向かう途中で西アフリカに立ち寄ったと考える歴史家もいれば、ヨーロッパの生産者が意図的に市場の多様化を図ったと考える歴史家もいる。

1860年代にインドネシアの模倣ワックス・プリント市場が縮小すると、イギリス、スイス、オランダの製造者はヨーロッパ市場に力を入れるようになる。しかし、オランダは有利な保護貿易のおかげで、インドネシアで販売を続けることができた。ハールレムに本社を置くプレヴィネール社は、インドネシア市場に向けて、本物のジャワ・バティックにより近い模倣ワックス・プリントの生産に特化した。1850年代半ば、J・B・T・プレヴィネールが「ラ・ジャヴァネーズ」を開発したが、このプリントにすぐに取って代わったのが、布の両面にろうではなく高温の樹脂を使ってプリントする両面ローラー方式のプリントである。染色の前に、布は機械的に処理され、ひびが入ったような柄ができる。樹脂のペーストを取り除いたのち、木彫りの版を使って他の色を手作業で入れていき、連続的に色を重ねることでまだら模様のような柄になる。プレヴィネール社は、ジャワ・バティック特有の匂いまで模倣することに成功した。

このプリントはインドネシアの人々にとっては模倣品の割に値が張りすぎたが、西アフリカでは人気を博し、富と地位を示すものとなり、中央アフリカ一帯に広まった。1890年代にプレヴィネール社は社名をハールレム・カトゥン・マーツァピ(HKM：ハールレム綿布会社)に変更する。1893年、スコットランドの貿易商エベニーザー・ブラウン・フレミングが西アフリカ向けのワックス・プリントの輸出を始め、この地域でのHKM社の総代理人となった。消費者の需要を製造業者にフィードバックする方法の1つが、地元産や輸入品の生地のうち、人気のあるもののサンプルを収集することだった。20世紀初期のサンプルからは、オランダのデザイナーがインドネシア由来の図柄、西アフリカのことわざ、オランダの田園風景をインドネシアのバティックのスタイルで描いていたことがわかる。

西アフリカの人々に好まれたプリント生地はさらなる発展を遂げる。女性貿易商がヨーロッパに渡って工場に直接注文し、デザインの工程に影響を与え、アフリカの実生活や民間伝承を反映した名前をプリントにつけた。ヨーロッパのデザイナーたちも、アフリカのさまざまな地域の好みを調べるようになった。ヨーロッパの会社は、ワックス・プリントの廉価な模倣版を作ることを1つの目的として、最初は彫刻ローラーで、後にはローラー・スクリーンでファンシー・プリントを作り始める。1928年に記念すべき最初のファンシー・プリントを製造したのがマンチェスターに本社を置くアーサー・ブランチワイラー・アンド・カンパニー(現ABCワックス社)である。第二次世界大戦終結後の植民地独立に伴い、アフリカに多くの繊維工場が建設されると、ファンシー・プリントは特に重要性を増していった。

アフリカン・プリントは今なお世界中で生産されているが、交易の主体はアフリカの消費者である。ABCワックス社は製造拠点をガーナに移し、マンチェスターには小規模なデザインスタジオだけを残している。現在、ヨーロッパに本拠を置いているのはフリスコ社のみである。**(MK)**

1874年	1893年	1894年頃	1894年	1895年	1908年
黄金海岸がイギリスの直轄植民地となる。1901年までに黄金海岸全体(現在のガーナ)が植民地化される。	スコットランドの野心的な貿易商エベニーザー・ブラウン・フレミングが、ワックス・プリント生地を西アフリカに輸出し始める。	プレヴィネール社がハールレム・カトゥン・マーツァピ(HKM)社となる。同社は黄金海岸にワックス・プリントを売り込み、成功する。	エベニーザー・ブラウン・フレミングが自社設立後まもなくHKMの総代理人となる。	HKMが、製造年が明らかな最古のワックス・プリント生地を作る。生地には「手と指」のデザインが見られる。	スイス資本の織物会社アーサー・ブランチワイラー・アンド・カンパニー(現ABCワックス社)が、イングランドのマンチェスター近くに設立される。

王位の剣のデザイン　1904年
アフリカのワックス・プリント

蠟（ろう）防染の綿織物。オランダのジュリアスホランド社製（2005-6）。

「王位の剣」はアフリカのワックス・プリントの古典的デザインで、1世紀以上にわたって作られてきた。伝統的に、アフリカのワックス・プリントの紋様の名称は、民間伝承とことわざ、社会的関係と力の根源にちなむ。ワックス・プリント地は格式ある布地とされ高い社会的価値を持つ。この布は、主なモチーフがアフリカに実在するものである最初の例である。デザインは、アシャンティ族の儀式で使われる、ガーナのアシャンティ族の人々にとって力と権威の強力な象徴である剣と、インドネシアのバティックのデザインを組み合わせたものである。元となった錬鉄と木でできた剣（次頁写真下）は、ロンドンの大英博物館に所蔵されている。1896年に黄金海岸（現在のガーナ）で戦ったアシャンティ遠征軍の一員、ウィリアム・オーウェン・ウルズリーから、博物館が買い取ったものである。アシャンティ族の統治者（アシャンテヘネ）プレンペ1世がイギリスに敗れたこの戦争では、王位を象徴する品を含む多数が国外へ持ち去られた。

　この紋様の最も古い記録は1904年、ハールレム綿布会社の注文控え帳（現在はオランダにあるフリスコ社の記録保管所が所蔵）にあり、「王位の剣」と記されている。このデザインの歴史がとりわけ興味深いのは、西アフリカとヨーロッパの政治と経済の歴史が結びつけられているからだ。長年にわたり、このデザインはさまざまな配色で、わずかな変更を加えながら、ヨーロッパ、アフリカ、アジアのワックス・プリントとファンシー・プリントの生産者によって作られてきた。布の名称は時と共に少しずつ変わり、場所によってもさまざまに異なる。**(MK)**

ナビゲーター

1 花のモチーフ
金色のワックス・プリントの上に、青とオレンジの葉の模様が描かれている。連続性のある花のモチーフは、製造開始当初からアフリカのプリントによく見られたもので、インドネシアのバティックの紋様から直接取り入れられた。「生命の木」とも呼ばれる。

2 剣のモチーフ
デザインの中心である剣のモチーフがはっきりと繰り返されている。ガーナでは「王位の剣」または「首長の剣」、ナイジェリアでは「コルク抜き」と呼ばれる。オランダの製造業者フリスコは、現在この織物を「首長の剣」の名で販売している。

◀剣の右端は亀の形で、それが蛇の体となってうねり、剣の刃につながる。

中国の宮廷衣裳―清朝後期

清朝（1644-1912年）前半の2世紀間、中国の宮廷には厳密な服装規定があった。当初は漢民族の学者たちが抵抗し、清朝に仕えることを拒んで前髪を剃ろうとしなかった。しかし、開明的な康熙帝（在位1662-1722）は速やかに反対者たちを説き伏せ、満州風のローブが標準的衣裳となる。初期の数代の皇帝は多大な権威を持っていたため、服装規定をあえて破ろうとする官吏はいなかった。

1850年に即位した咸豊帝が1861年に逝去すると、唯一の息子だった同治帝が即位するが、実質的には母である西太后が国を支配した。西太后は意志の強い女性で、過去の皇帝たちが定めた服装規定を歯牙にもかけなかった。それまで、宮廷衣裳は階級に基づいて厳密に定められており、普段着を除けば、個人の好みを取り入れる余地はほとんどなかった。そのため、流行が広まりやすかったのは庶民のほうだった。漢民族の女性は政治的な影響力を持たないとみなされ

主な出来事

1839-1842年	1850年	1861年	1864年	1870年頃	1875年頃
貿易の利益相反をめぐり、イギリスと中国が第一次アヘン戦争を戦う。	女性が乗馬用ジャケットを着るようになる（166頁参照）。	咸豊帝が死去し、息子の同治帝が帝位を継ぐ。母である西太后が宮廷のファッションを決めていく。	太平天国の乱の制圧に貢献したとして、清朝宮廷がイギリスの将校、チャールズ・ゴードンに乗馬用ジャケットと孔雀の羽根を贈る。	ヨーロッパ製で真鍮に金メッキの平らなボタンが、皇帝家の縫製所で作られた略式の衣服に使われる。	光緒帝の治世に衣服の丈は短くなり、婦人服の袖は次第に幅広くなる。

ため、満州風の衣服を義務づける法に縛られなかった。裕福な商人の妻や娘は、贅を極めた色とデザインのブロケード、ダマスク織、ベルベットをまとった。織模様に代わるものとして、熟練の刺繍職人が魅力的な図柄を作り出し、漢民族の女性の衣服は、紫禁城の宮廷女性たちを羨ましがらせた。

非公式に実権を握っていた間、西太后は略式の衣裳を着て男性の大臣たちと会い、国事について話し合った。それまで女性が政治に参加することは許されていなかったため、そうした会見自体に前例がなかった。西太后の緑色の紗でできた略式のローブ（前頁写真上）は、1870年代に流行したファッションの一例である。主な模様は金糸で刺繍された「寿」の文字の図案化で、サクラ属〔梅、桜、スモモなどが含まれる〕の植物の小枝がさまざまな色合いのピンク色で縫い取られている。袖は3層で、手首に近い層ほど細くなり、異なる幅の別布で縁取られている。無地の黒色と水色の縁の他に、刺繍された3種類の布が用いられている。鳥と花の紋様、身頃と同じ「寿」の文字とサクラ属の花の紋様、蓮と鶴の紋様の3種である。同様の衣服には、細幅の織機で特別に織られた蝶と花の紋様の黄色いリボンや、幾何学紋様の金色の飾りなども使われている。1枚の衣裳に18種もの装飾が使われる場合もあった。

中国の纏足の風習は、履物のデザインに大きな影響を与えた。漢民族の女性とは異なり、満州の女性は纏足をしなかったため、厚底の靴が履けた。西太后の古い写真には、きわめて人気の高かった「花盆底靴」（写真右）を履いたものがよく見られる。靴底の台の部分が中国の植木鉢の形に似ていて、高さが12センチメートルに達するものもあった。女性たちは、このような靴を履くと特別な歩き方ができると考えていた。

19世紀末の数十年間に、裕福な男性たちは毛皮のコート、硬玉（翡翠輝石）のサムリング〔親指用指輪〕といった贅沢品に夢中になった。サムリングはもともと弓を引く際の指の保護具だったが、のちに派手な装飾品となった。装飾過剰とまではいえないが華やかな男性の装身具として、スカルキャップ（前頁写真下）がある。瓜を半分に切ったような形で、色とりどりの刺繍糸、芥子真珠（シードパール）、珊瑚のビーズなどで飾られている。頭頂部分には赤い絹紐を結んだ玉飾りがつき、赤くて長い房飾りが垂れ下がる。この略式の被り物は皇帝でさえ着けることがあり、イギリス軍が1860年10月に頤和園（いわえん）に入ったときには咸豊帝の寝台の脇で発見された。**(MW)**

1　西太后の略式のローブ。精巧な刺繍も制作費も、龍袍に匹敵し高価なものであった（1862-74）。

2　女性用の花盆底靴は光緒帝の治世（1875-1908）に流行った。高い靴底のせいで動きはきわめて限られるものの、宮廷の女性が長距離を歩くことはほとんどなかった。

3　光緒帝の治世に、若い男性は色鮮やかな帽子を被り、年配の男性は黒いサテン製の帽子を被った。

1880年頃	1900年	1904年頃	1908年	1911年	1912年
西洋から全自動織機が輸入される。「西の」サテンや「西の」紗と称する品々が、目新しいものとしてもてはやされる。	中国からすべての外国人を排斥しようとする義和団の乱を西太后が支持する。	陸軍がいち早く西洋式の軍服を取り入れ、ジャケットと細身のズボン、ひさしのある帽子を揃える。	光緒帝の死後、2歳の溥儀が西太后によって後継者に選ばれる。光緒帝の治世には、袖の内側に見せかけのカフをつけるのが流行した。	中国の王朝時代が終わる。宮廷衣装のローブは廃止され、新政府の官僚たちはヨーロッパ式のスーツを着るようになる。	共和制の新国家の法律により、纏足の習慣が違法とされるが、多くの人がこの法律を無視する。

乗馬用ジャケット　1875年頃
女性の衣装

1　襟
襟はスタンドカラーで胸元の前合わせは「ピパ・スタイル」と呼ばれる形だ。中国の弦楽器琵琶（ピパ）に形が似ていることからこう呼ばれる。19世紀後半に人気のあったスタイルで、中国が共和制国家になってからも愛用された。

2　高価な生地
生地は明るい黄緑色のダマスク織で、牡丹と葉の織模様が入っている。高価な毛皮、サテン織物、レースのリボンの3種類の縁飾りがついている。毛皮の「寿」の図案は、茶色の地にベージュ色のセーブル〔クロテンの毛皮〕で縫いつけられている。

ピパ・スタイルの乗馬用ジャケット。
故宮博物院（北京）蔵。

　馬褂（マーグア〈magua〉、乗馬用ジャケット）は、満州族が遊牧民の末裔であり、帝国を築く前は馬に乗り狩猟をして暮らしていたことを示す。北京の紫禁城に移ってからも、清朝の皇帝たちは定期的に狩猟の旅に出かけ地方を訪れた。その際、皇帝は特別にデザインされた旅行用ローブをまとい、その上に乗馬用ジャケットを着た。

　乗馬用ジャケットは宮廷から庶民へと広まる。馬には乗らず、徒歩が主だった女性たちも、1850年代に着るようになった。スタイルは実に多様で、襟なしと立ち襟、前中心で合わせるものと前を重ね合わせるもの、袖なしと袖ありなどがあった。丈は、ウエストラインにはかかるが馬に乗ったときに鞍に触れない程度の長さである。女性用の馬褂は、形は男性用とまったく同じだが、より小さく、色彩に富む布で作るのが一般的である。

　鮮黄色は通常、皇帝とその家族だけの色とされたが、乗馬用ジャケットは例外だった。皇帝の近侍たちも鮮黄色の乗馬用ジャケットを着ることを許された。官吏が特に皇帝の気に入る行為をした場合、位とは無関係に、皇帝に認められた印として黄色い乗馬用ジャケットを授けられた。イギリスの将校、チャールズ・ゴードンは第二次アヘン戦争時（1856-60）には中国の敵であったが、その後、太平天国の乱を制圧するべく中国に雇用され、1864年に鎮圧に成功した際、黄色い乗馬用ジャケットなど、皇帝から数々の贈り物を賜った。黄色い乗馬用ジャケットが瞬く間に名声の象徴となり、上流社会にのし上がる人々の垂涎の的となったのも当然である。**(MW)**

男性用の乗馬用ジャケット

サテンのダマスク織と毛皮を使った乗馬用ジャケット（写真右）は、リバーシブルだ。龍丸文様の衣服を着るのは皇帝とその親族にほぼ限られていた。この色は「金黄色」と呼ばれ、鮮黄色、杏黄色に次ぐ3番目に高貴な色で、皇帝の子息が使うものとされていた。毛皮で裏打ちしたジャケットは、冬の旅でも暖かさを保ってくれる。しかし、毛皮は高価な素材であるため、温暖な南部の地方でも、見せびらかすために毛皮の衣服を着る人々がいた。需要は供給を大幅に上回り、山羊や羊の毛皮がシベリアと北米から、クロテンの毛皮がシベリアから、最も珍重されたラッコの毛皮が北米から、それぞれ輸入されていた。

ビルマの衣装

1 1854年に描かれたこの絵では、ビルマ王の使節は文官用の宮廷服を着ている。パソーの上に金色の装飾的な長いローブを着て、金とベルベットでできたドーム形の高い帽子を被っている。

2 1880年代のビルマの女性用衣服。巻きスカートとテイラードジャケット、ルンタヤ・アチェイクというタペストリー織の技法を用いたインジー(yinzi)(胸布)から成る。

19世紀のビルマでは、装いは社会的表現の重要な形態であり、その人の社会的地位を定義づけ明らかにした。衣服は奢侈禁止法により規制され、使用できる素材、装飾、宝石類は社会階層によって厳密に定められ、違反した者は厳しい罰を受けた。1853年、パガン王から王座を奪って、弟のミンドン王が即位する。パガン王はイギリスに敵対する政策をとり、1852年の第二次英緬(えいめん)戦争の一因を作っていた。ミンドン王時代の宮廷服については、1854年にビルマ王の使節がカルカッタを訪れた際、ある宮廷画家が描いた絵で見ることができる。この水彩画には、使節の宮廷衣裳姿(写真上)と軍服姿の両方が描かれている。1878年にミンドン王が死去すると、政治的策謀の末にティーボーが王位に就く。ティーボー王の時代、宮廷は非常に保守的で、衣裳もそれ以前の時代からほぼ変わらなかった。しかし、この時代の衣服からは、ビルマの人々が既存の思考と外国の思考を巧みに統合し、手の込んだ衣裳を作ったことが見てとれる。

基本的な衣服は、ビルマ社会全体を通じてほぼ同じだった。男性はパソー

主な出来事

1852年	1853年	1854-55年	1857年	1859年	1860年代
第二次英緬戦争が勃発し、8カ月後に終結する。イギリスはペグーを併合し、下ビルマと名づける。	ミンドンが宮廷内で反乱を起こし、兄のパガン王から王位を奪ってビルマ王となる。	ミンドン王が友好使節団の全権大使としてアシン・ナンマドー・パヤウン・ミンジーをカルカッタに派遣する。	ミンドン王が、宮廷をエーヤワディー(イラワジ)河岸のアマラプラから、数キロ北に王都として建設したマンダレーに移す。	コンバウン王朝(1752-1885)最後の王となるティーボーが生まれる。	コンバウン王朝時代、ぴったりとした前開きの上衣、エンジーがファッションに欠かせないものとなる。

168　第3章　1800-1899年

（paso）を着けた。パソーは長さ4メートル、幅1.5メートルの細長い綿布でできており、それを腰に巻き、余った部分はひだをつけて前にまとめたり、ゆったりと肩に掛けたりした。布を脚の間に通して結び、パンツのような形にすることもあった。パソーの上には、エンジー（eingyi）と呼ばれるぴったりとした長袖の上着を着る。エンジーは通常前開きで、飾り帯やウエストバンドを締めて閉じる。女性用衣服も男性のものと似ており、サロンに似たタメイン（htamein）という巻きスカート（写真右）を着けた。上半身には胸布を巻き、エンジーを着た。

宮廷の人々の衣裳も同様だが、手の込んだ装飾、輸入生地、インドや中国から輸入された高価なベルベット、絹、金の布、ブロケード、サテンなどの材料が使われた。金のブロケード、金銀で覆った糸、貴金属製のアップリケでぎっしりと飾られた衣裳が多かった。また、ビルマ産の上質な織物もあり、特にルンタヤ・アチェイク（luntaya acheik）はここに挙げた使節のパソーにも、女性のスカートにも使われている。この名高い織物に用いられるインターロックのタペストリー織の手法は、1760年代にビルマ中部に連れてこられたマニプル人〔インド北東部マニプル州の民族〕の織物職人がビルマに伝えたとされるが、中国のタペストリー織と共通する点もある。ルンタヤ・アチェイクの水平方向にうねるジグザグ線、波のような起伏、互いにかみ合う形、花をつけたつる植物などの複雑な紋様——は、1000本以上の経糸に100～200個のシャトルを通して織り上げられる。これらの複雑な織物を職人が1日で織ることができるのは、わずか数センチメートルである。

宮殿での儀式の際、王と妃は絹のパソーとタメインの上に長いジャケットを着る。ひだのある凝ったつけ襟も着け、その襟から続く翼のような突起はパゾンジィ（pazun-zi）というラメ入りの布で作られ、カットグラス、真珠、スパンコール、金銀の糸の刺繍で覆われていた。装束一式はかなりの重さになる。将官や大臣はミィッド・ミィッシー（myit-do-myi-she）と呼ばれる軍人用の宮廷服（170頁参照）を着た。宝飾品も奢侈禁止法で規制され、王族だけがダイヤモンド、エメラルド、ルビーを着ることができた。階級を明らかにするためにサルウェ（salwe）という金銀の鎖が使われ、左右の肩に掛けて胸で交差させた。王だけが、24本の鎖から成るサルウェを掛けることができた。

1853年から1885年までのビルマの宮廷衣裳では、歴史の前例に則って適切なスタイルが定められた。19世紀後半の衣裳と、17～18世紀に描かれた壁画に見られる衣裳を比較すると、ローブと被り物のスタイルにはかなり連続性がある。18世紀後半の絵に見られるルンタヤ・アチェイクの模様とタイ風の被り物からは、ビルマ人が新しい考え方と外国のデザインを受容していたことがわかる。それでも、1850年代には、ビルマのたっぷりとしたひだ襟と翼のような突起はますます複雑さを増し、タイに見られるものをはるかにしのぐ形となっていた。

(AGr)

1872年	1875年	1878年	1878年	1880年代	1885年
ミンドン王の弟で主席公使のキンウンミンジーがヨーロッパを訪問し、ヴィクトリア女王に宝石を、皇太子にサルウェを贈る。	ミンドン王が王国の近代化に奮闘し、イギリスによる併合を辛うじて免れる。	ミンドン王が死去する。王家および姻戚による政治的策略と流血の数々を経て、ティーボーが王位に就く。	スパラヤット王妃の影響で、女性が髪にジャスミンの花を飾ることが流行する。	アニリン（化学）染料がビルマにもたらされ、繊維産業で使用可能な色の種類が増える。	第三次英緬戦争がビルマの完敗に終わり、ティーボー王はインドへ亡命する。

軍人用の宮廷衣裳　1878-85年

男性用衣装

この軍人用の宮廷衣裳（ミィッド・ミィッシー）は、1885年にイギリスがビルマを併合した際、マンダレーの王宮から持ち出された。ミンドン王の治世（1853-78）かティーボー王の治世（1878-85）に将官か高位の武官が宮廷で着るために作られたものだろう。えび茶色のベルベットと絹でできた長いローブとジャケットのアンサンブルに、ぴったりした長い袖がついている。上半身は白い裏地に袖なしの短いベルベットと絹のジャケットを重ねている。ジャケットは、前開きと両脇のスリットに沿ってフレアーが入り、襟元の紐と腰の飾り帯で前を閉じている。この衣裳と共に着ける兜はシュエ・ペー・カマウ（shwe-pe-kha-mauk）と呼ばれ、金箔を施したヤシの葉が金属でできており、中央に棒状の突起がある。ビルマ社会の各階層が使用できる衣服や装身具は奢侈禁止令によって定められ、19世紀の写本に詳細に図解されている。宮廷の侍従は王族の衣類一式を担当し、衣裳の作法に則るよう気を配った。軍人の宮廷衣裳は儀式の際に使われたと考えられる。その一例がカドーの日で、年に一度、王子や属国の統治者、大臣、地方の役人といったエリートが正式の礼装でビルマの王宮に集まり、王への忠誠を新たに誓った。**(AGr)**

ナビゲーター

ここに注目

1　雲形の襟
4つの部分から成り、各部分にスカラップが3段重なっている。3つの部分を縫い合わせ、4つ目は他の部分と紐結びでつなげている。襟の素材は硬くして金で覆ったパソンジィ（ラメ入りの布）だ。このような襟は、宮廷衣裳の他のタイプにも見られる。

3　ジャケット
ベルベットと絹で作られている。また、多種多様な金のブロケード、ザルドジ（zardosi：金塗り）の花のモチーフ、イェッパヤ（yetpya：モール）、スパンコールが使われ、ローブのカフス、縁、前開きには金糸の刺繍が施されている。襟、肩、袖ぐりにも同様の装飾がある。

2　飾り帯
帯の装飾に、この衣裳に凝らされた職人技がよく表れている。衣服の多くの点――金の使用、生地の質、色――から、着る人の階級がわかる。この衣裳を着たのは位の高い将官で、王からあらゆる素材の使用を許されていたようである。

4　パソー
ジャケットとローブの下に、パソーという腰布を巻いて下半身を覆っている。このパソーは絹で、男性にふさわしいとされるチェック、ジグザグ、互いにかみ合う形などの模様が、ルンタヤ・アチェイクというタペストリー織で織り出されている。

オートクチュールの誕生

1 フランスのウジェニー皇后はシャルル・ウォルトの上得意だった。1855年にフランツ・クサーヴァー・ヴィンターハルターが描いたこの絵で、皇后はライラック色のリボンがついた白いドレスをまとい、花束を持って、侍女たちに取り巻かれている。

2 1887年頃のイブニングドレス。アメリカ社交界の花形だったキャロライン・ウェブスター・シャーマーホーン・アスターのもの。ウォルトのデザインの質の高さは、世界中の社交界の女性たちから称賛された。

19世紀半ば、富は土地所有のみにとどまらなくなり、商業、銀行業、工業から得られる「新たな資産」に代わっていった。その結果、流行のドレスは、もはや上流社会の貴族だけのものではなくなり、消費主義が勃興し、小売業が拡大し、ほとんど仕立業者の技術だけに頼ってきたファッションをシステム化する必要が出てくる。それまで目立たなかった縫製技術を「オートクチュール」の高みにまで引き上げたのは、イギリス人デザイナー、シャルル・フレデリック・ウォルトだった。オートクチュールはもともと質の高い縫製を意味する言葉だったが、自己宣伝の天才で抜け目ないビジネス感覚も持ち合わせていたウォルトにより、注文服の縫製技術と高級ファッションを指すようになった。ウォルトは最初のメゾン・ド・クチュール（maison de couture）〔高級服飾店〕店主であり、基本的に家内工業だった仕事を国際的産業に変貌させた立役者だった。

ウォルトは1825年に、リンカンシャーに住む中流階級の弁護士の家庭に生まれた。地方の法律家の息子が高級婦人服店の店長という思いがけない道に進んだのは、1838年、ロンドンのピカデリーサーカスにあったスワン・アンド・エドガー百貨店の見習いになったのがきっかけである。この百貨店は、生地や装飾品を幅広く販売していただけでなく、新しいスタイルや流行についての情報も提供していた。ウォルトはその後、ヴィクトリア女王御用達の絹織物商、ルイス・アンド・アレンビーで一時働いたのち、1845年にパリに渡る。パリは17世紀後半以来、高級な絹織物の本場だった。フランス語に慣れるため、ウォル

主な出来事

1858年	1860年	1865年	1868年	1870年	1870年
シャルル・ウォルトがドレスメーキング会社を設立する。	ウォルトがフランスのウジェニー皇后より宮廷クチュリエに任命される。	オーストリア皇后エリザベートが、クリノリンドレス姿で、ドイツの画家フランツ・クサーヴァー・ヴィンターハルターによって描かれる（176頁参照）。	最初のクチュール組合が設立され、業界を厳しく統制する。	フランス第二帝政が崩壊し、ウォルトのサロンは1年間休業する。	フランス議会が第三共和政を樹立する。この政体は1940年のドイツによる侵攻まで続く（革命以来、最も長く続いた政府となる）。

トはまず織物類を扱う店で働き、それからリシュリュー通りのガジュラン＝オピジェ商会で織物商見習いとなり、10年以上勤務してプルミエ・コミ（premier commis：主任裁断師）に昇進する。ウォルトが手がけたさまざまな改革の1つが、綿モスリンのサンプルを陳列して顧客にスタイルを選んでもらい、適当な生地を店が提供するやり方だった。ウォルトはガジュランで、服のモデルであるドゥモワゼル・ド・メゾン（demoiselle de maison）のマリ・ヴェルネ（1825-98）と出会い、1851年に結婚する。さまざまな国際デザイン展で金メダルを獲得し、国際的な名声を得て、外国からの注文も来るようになったため、ウォルトは1858年に独立し、ラ・ペ通りで注文婦人服店を開業する。共同経営者であるスウェーデン生まれのオット・ボベルグが業務管理を担当したが、1871年には共同経営を解消した。

ウォルトは洗練されたセンスの権威という役割を創り出して自ら演じることで、それまではもっぱら女性に任された技術であったドレスメーキングをあまり地位の高くない手工業からビジネスへと変貌させた。自分を芸術家と位置づけ、アーティストの特権をもってドレスの完成まですべてを管理した。ウォルトのデザインはパリ駐在のオーストリア大使夫人であるプリンセス・メッテルニヒのひいきにより、フランスの宮廷でも注目を浴びるようになる。フランスの織物産業の振興を望んでいたナポレオン3世の妃、ウジェニー皇后は布地をふんだんに使うウォルトのデザイン（前頁写真上）を歓迎し取り入れた。1864年までに、ウォルトは皇后がたびたび出席する国家儀式のための正装や第二帝政下で頻繁に行われたパーティーのための夜会服を任されるようになる。ヨーロッパの上流社会（haut monde）のファッションを支配しただけでなく、北米の新興富裕層の要求にも応え、ヴァンダービルト家やアスター家といったアメリカの富豪は、注文服に欠かせない長時間の仮縫いのために長い船旅もいとわずパリへやって来た。ウォルトのドレスは、そうした実業界の大立者の妻や娘たちに社会的地位を与え、さらには洗練も与えた。彼の仕事の質の高さは、アメリカの不動産王の相続人だったウィリアム・バックハウス・アスター・ジュニアの妻の絹と金属糸を用いた夜会服（写真右）が実証している。

ヨーロッパの王族御用達のクチュリエとして名声を得たウォルトは、自分のやり方を貫ける立場にあった。女性が自宅でドレスメーカーに要望を伝えるのではなく、顧客のほうがクチュリエのサロンに出向くことをウォルトは望んだ。サロンは居心地のいい贅沢な空間で、最新のデザインが生身のモデルによって紹介され、女性販売員（ヴァンドゥーズ：vendeuse）が気を配る。そして、顧客は一連のデザインから選んで採寸し、体にぴったり合うように何回かの仮縫いに出向かなくてはいけない。店の敷居の高さにさらに拍車をかけたのが身元の確かな第三者から紹介された顧客

1871年	1890年	1895年	1895年	1900年	1901年
ウォルト社の従業員は、お針子や刺繡職人、モデル、裁断師、女性販売員など1200人を数えた。	ベル・エポック（よき時代）が始まる。アメリカでは「金ぴか時代」の名で知られる。	ウォルトがアメリカの富豪の娘（「ドル公爵夫人」）のコンスエロ・ヴァンダービルトのウェディングドレスをデザイン。結婚相手は第9代マールバラ公爵。	3月10日、ウォルト死去。『タイムズ』紙は彼を「フランスが誇る分野でフランス人を凌いだリンカンシャー出身の男性」と評した。	ウォルト社がパリ万博に、宮廷での謁見の場面を再現したセットを出品する。	ガストン＝リュシアン・ウォルトがポール・ポワレを採用する。ポワレは2年間働き、より近代的なデザインの考案に努めた。

3 イギリスのファッショナブルな女優で社交界の花でもあったリリー・ラングトリーは、シャルル・ウォルトのドレスをよく着ていた。この写真は1855年頃に撮影された。

4 ウォルトのたっぷりとしたドレスは、リヨン産の絹をふんだんに使用している。この19世紀後半のパーティー用ドレスは、ワインレッドのシルクサテンのベルベットをたっぷりしたスカートに巻きつけ、腰のくびれの部分でまとめて高いバッスルにしている。

5 ウォルト社の1900年のラベル。ウォルトは自分の作品にラベルを縫いつけた最初のデザイナーだった。

の注文しか受けないというウォルトのやり方だった。この頃には、クチュリエたちはもはや単に腕のよいドレスメーカーと目されるのではなく、名前が知れ渡るようになる。そして、1860年代半ばに考案されたサイン入りラベル（写真左）により、ドレスの作者がわかるようになった。畝織のリボンにサインを印刷するか織り込んだラベルが、ドレスのウエストバンドに縫いつけられた。そうしたすべての要素が、今日まで続くオートクチュール・システムの確立の青写真となった。

ウォルトの提唱により、婦人服クチュール組合が1868年に設立される。これは衣服の製造と経営にまつわる事柄のロビー活動を行う一種の組合だった。1910年には、それが婦人服の製造だけを扱うパリ・オートクチュール組合となる。この組合は、会員の条件について厳密かつ具体的な規定を設けた。その結果、組織の質と信望が保たれると同時に、デザインと複製の販売も規制された。

1860年には、ウォルトの真骨頂である贅沢に装飾されたクリノリンスタイルが、最大の成功を収める。ドレスは2つの部分から成っていた。大きなフープでふくらませ、前にも後ろにも同じだけ突き出したスカートと、極端に低いアームホールが丸いショルダーラインを作る細身のボディスだ。ウエストラインはV字形で強調されることが多かった。ウォルトは1860年代に、前が平らなクリノリンとゴアスカートの試作を重ね、フランスの織物産業、ことに一度は衰退しかけたリヨンの絹織物業の盛り立て役として、布地を贅沢に使い続けた（次頁写真）。1870年代から、ウォルトはますます高価な素材をふんだんに使うようになり、インテリア用に使われることが多い素材もよく取り入れた。そうした素材には、タシナリ・エ・シャテル社やJ・バシュラール社といった繊維会社と共同でデザインした大ぶりな花柄やパスマントリ（passementerie：タッセル組紐、房飾り）があった。また、生地の装飾的な縁が、デザインの一部として取り入れられた。単一のモチーフを使った布は、はぎ目で模様が合うようにモ

チーフを縫い合わせ、さらに大きなインパクトを与えた。また、一族に代々受け継がれてきたレースや宝石はウォルトが新しくデザインするドレスデザインに組み込まれ縫いつけられることも多かった。

1870年代前半、ウォルトはプリンセス・メッテルニヒにちなんで名づけられた名高い「プリンセス・ライン」(178頁参照)を考案する。このドレスはワンピース型で、ウエストにあった従来の水平方向の縫い目をなくし、平行する2本の線をバストの頂点から裾まで通すことで、長くほっそりとしたAラインを作る。ウォルトはそうした新しいスタイルをすべてモデルに着せてさまざまなパーティーや催し物で披露した。現在のファッションショーの先駆けである。写真の登場と社会ジャーナリズムの急速な広まりにより、上流階級の洗練されたファッションが中流階級に普及し、ウォルト社のドレス見本の広告は『ガゼット・デュ・ボン・トン(Gazette du Bon Ton)』誌や『ヴォーグ』誌だけでなく、『ハーパーズ バザー』誌や『ザ・クイーン(The Queen)』誌にまで掲載された。ウォルトはイタリア、スペイン、ロシアの王族の服を仕立てた他、エドワード7世の愛人だったリリー・ラングトリー(前頁写真上)のような有名女優をも顧客とした。彼は個々の顧客への配慮とあつらえ服の仮縫いに、標準化という手法を組み入れ、交換可能なパターンピースを使うという発想も取り入れた。それは、当時増え始めていた既製服に使われた手法だった。採寸して体にきちんと合わせて作られた服を顧客が持参すれば、仮縫いなしでドレスを注文できた。ウォルトはまた、スカートとボディスの組み合わせを変えることを思いついた先駆者でもあった。

ウォルトがファッション界のリーダーとして君臨していた時期には、他の優れたドレスメーカーとの競合もあり、1874年に開業したジャック・ドゥーセ(1853-1929)もその1人だった。しかし、ドゥーセの顧客は主にパリの高級娼婦たちで、彼女たちは彼が作る服の官能的で世紀末的な美しさに惹かれていた。ウォルトの地位が本当に脅かされたのは、晩年の1891年にパキャンのメゾンが現れてからである。ジャンヌ・パキャン(1869-1936)はファッション業界で国際的な地位を得た最初の女性の1人である。ジャンヌと夫のイシドール・ルネ・ジャコブ、通称パキャンは、テイラードスーツや昼用の服をはじめ、あらゆる種類の衣服を提供した。パキャンを有名にしたのは繊細な色遣いと、さまざまな素材を並べて使う手法で、18世紀の画家ジャン゠アントワーヌ・ヴァトーが描いたローブ・ア・ラ・フランセーズからヒントを得たドレスもあった。ふんだんな装飾によって飾り立てられた優美なドレスは、複雑で見事なクチュールの技と新たな世紀にふさわしい軽さを兼ね備えていた。

1895年にウォルトが死去すると、成人以来父と共に働いてきた息子のガストン゠リュシアン(1853-1924)とジャン゠フィリップ(1856-1926)を軸として店は引き継がれた。ジャン゠フィリップがデザイナー、経営責任者はガストンだった。2人はエドワード時代の軽い構造と色調を取り入れつつ、贅沢な布地を多用する伝統を受け継ぐことによって、保守的な顧客をつなぎとめた。第一次世界大戦によって王族の顧客を失い、ヨーロッパ通貨の切り下げも一因となって、店は一時縮小を余儀なくされ、ファッションがエドワード時代のフリルたっぷりの華美なドレスから、1920年代のより控えめな現代的スタイルへの過渡期を迎えた頃、ジャン゠フィリップとガストンは引退した。**(MF)**

夜会服　1860年代

シャルル・フレデリック・ウォルト　1825-95

『オーストリア皇妃（*The Empress of Austria*）』フランツ・クサーヴァー・ヴィンターハルター作（1865）。

シャルル・ウォルトが流行の先端を行く裕福な名士のドレスメーカーとして、いかに国際的に評価されていたかを示すのが、オーストリア皇帝フランツ・ヨーゼフ1世の妃、エリザベートを描いたこの宮廷肖像画である。エリザベートはオーストリア皇后であると同時にハンガリー王妃でもあった。この肖像画が描かれたのはフランス第二帝政期、すなわちナポレオン3世によるボナパルト主義帝政の時代（1852-70）である。

エリザベートは美人の誉れ高く、きわめて華奢な体をコルセットできつく締めて際立たせていた。ヴィンターハルターがこの肖像画を描いたとき、エリザベートのウエストは45.5～48センチメートルで、スカートの極端なふくらみがよい目立っている。この時期、クリノリンの大きさも頂点に達していた。ファッション史家のジェイムズ・レイヴァーによれば、クリノリンと第二帝政そのものの間に過剰さという共通点があった。この時期は物質的な豊かさ、贅沢、ゆるんだ倫理観を特色とする時代であった。当時のコルセットは正面でホック留めされたが、エリザベートが愛用したパリ製のコルセットはより頑丈で、前面は硬い革で作られ、グランド・ココット（grandes cocottes）と呼ばれるおしゃれな高級娼婦たちの間で人気だった。エリザベートは、かさばるペティコートは決して着けず、か細いウエストをさらに引き立たせるために、文字どおりドレスの中に自分を縫い込ませることも多かった。**(MF)**

◉ ナビゲーター

◉ ここに注目

1 編み上げた髪
エリザベートのつややかな髪は、前中央で2つに分けられて編み込まれ、冠のように頭上を飾ると同時に、背中にも垂らされている。髪に編み込まれているのはダイヤモンドがちりばめられた星形の宝飾品で、略式のティアラとなっている。

3 透ける生地
イリュージョン、マリーヌとも呼ばれる透き通った絹のチュールをたっぷりとギャザーを寄せたスカートに重ね、ドレスには髪飾りに合わせて星の刺繍が施されている。

2 深い襟ぐり
白いサテンのドレスの襟ぐりは肩が出るほど深く、チュールのフリルが縁につき、そこから短いパフスリーブが続いている。あらわな肩とこちらを振り向いた顔が皇后のポーズに官能的な印象を与えている。

4 扇子
扇子は熱気がこもる舞踏場で涼をとる道具としてだけでなく、男女の戯れにも利用された。17世紀に東アジアから伝わって以来、扇子はヨーロッパで人気を博し、次第に装飾的になっていった。

プリンセス・ライン　1870年代
シャルル・フレデリック・ウォルト　1825-95

シャルル・ウォルトのデザインによる、レースのジャケットがついたシルクベルベットのアフタヌーンドレス（1889）。

シャルル・フレデリック・ウォルトは、三次元のドレスのプロポーションやシルエットを補整するために、二次元のパターンピースで実験を重ねた。パターン裁断術への彼の貢献のうち、今なお残るものの1つが「プリンセス・ライン」である。パリ駐在のオーストリア大使夫人、プリンセス・メッテルニヒにちなんで名づけられたとされるこの新しいラインは、1870年代前半にウォルトのコレクションに登場した。それまでのドレスの身頃とスカートをウエストで縫い合わせる技術は、たっぷりしたスカートのクリノリンを身に着けやすくするためのものだった。1868年にはクリノリンは人気を失い、スカートは三角形の布地（ゴア）を垂直に縫い合わせて裾にボリュームを出し、ヒップ周りをすっきりさせるゴアスカートに変わりつつあった。ゴアが肩まで延びるパネルに形を変え、バストのダーツも兼ねてウエストを覆い、結果的により長くほっそりとしたラインができるのは当然の成り行きだった。スカートは内側で紐を結んで生地を絞り、脚に沿わせた。ボディスは体の線に合うように成形され、キュイラス（cuirasse）ボディスと同様の効果を生んだ。このボディスは丈がどんどん長くなり、1878年には太ももまで達する。こうして、身頃とスカートが一体となり、肩から裾までがパネルで構成されるプリンセス・ラインのスタイルが誕生した。この新しいラインにより、スカートを支えるクリノリンのような装身具は廃れていく。**(MF)**

👁 ナビゲーター

👁 ここに注目

1　レースのジャボ
レースのジャボ（「鳥の素嚢（そのう）」の意）が襟からぶら下がっている。ジャボはもともと男性用シャツのひだ飾りを意味したが、19世紀後半には、女性用ブラウスのネックバンドやカラーから下げるレース飾りに変化していった。

3　贅沢な布地
ウォルトはリヨンの織物や装飾小物の製造業者と親しかったため、デザインにフランス産の贅沢な素材をふんだんに使った。灰褐色のシルクベルベット製のこのドレスは、レースのジャケットと同色である。

2　一体化したボレロ型ジャケット
ボレロ型ジャケットは、くびれたウエストを見せるため、バストのすぐ下までの丈で、前身頃以外はドレスと一緒に裁断されている。前身頃は途中まで自然に垂れ下がり、ラペルは切れ込みが入って折り返されている。

4　複雑な袖
袖山は軽くギャザーを寄せて袖ぐりに縫い込まれているため、縁が盛り上がっている。ボリュームがあるのは肘の部分で、動きやすいようにひだが入り、その先は手首に向かって細くなり、袖口は丸みを帯びて手の甲にかかっている。

日本の服装　明治時代

　1853年にアメリカの艦隊が来航して日本に通商を迫ったことが発端となり、200年以上に及んだ日本の鎖国は終わった。開国したばかりの日本には込み入った政策課題があり、迅速に効果的に対処しなければ、欧米列強の植民地になる危険があった。国家として生き残るためには近代化が必要だった。何を近代化するかは明確でなかったものの、外国や万国博覧会を視察した結果、近代社会ではファッションがきわめて重大な要素だという結論にいたる。そこで、政府は日本人の服装改革を目指し、外国の目を意識したエリート主導の計画を打ち出した。

　国家の独立は急速な軍事改革なしには成り立たず、近代の戦争には軍隊教練が必要だったため、軍服は不可欠だった。明治時代（1868-1912）に男子全員を対象とする徴兵制度が導入されたため、軍服はファッション文化変革のカギとなる。その特徴は、上下に分かれた服装（シャツとズボン）と最も重要だったのはウール素材で体に合わせて仕立てられた服という点だった。きものを基本とする装いと洋服の決定的な違いは、洋服は、体のラインに沿うように形成されることである。

　明治時代の男性ファッションの大きな変化は、スーツの導入である。1872年に、政府は法律によって公務員にスーツの着用を義務づけ、1874年にはスーツは標準的なビジネス用衣服となる。当初は畳や低い椅子に座る伝統的な風習にスーツがなじまなかったが、政府や会社はまもなく西洋式の机と椅子を導入し

主な出来事

1868年	1869年	1871年	1872年	1872年	1872年
最後の将軍、慶喜が大政奉還をして徳川家の支配が終わり、明治天皇による親政が復活する。首都が江戸（東京）に移される。	福沢諭吉の著書『西洋事情』が西洋の衣服についても詳細に述べ、西洋化の波を起こす。	明治政府が封建体制を解体し、私設軍隊を禁止する。絹の着用や贅沢な色使いを武士が独占する時代が終わる。	公務員は公的な行事において西洋式の衣服を着るよう定められる。天皇自らが西洋式の大礼服姿で写真に写る。	明治政府が富岡製糸場を設立し、養蚕業の機械化の中心地とする。	人力車夫に常にシャツを着ることが求められる。

た。しかし、民家の内部は伝統的な様式のままだったため、「二重」生活という現象が起きる。職場ではスーツ、家庭ではきものを着たのである。仕立てのよいスーツは資本主義のビジネスにおいてまじめな印象を醸し出し信頼さえ培う。その平等主義的で画一的なスタイルは、近代にふさわしい装いであり、その点は日本も例外ではなかった。

日本の女性にとって、近代化にふさわしい服装を見つけるのは、はるかに難しかった（182頁参照）。その一因は、日本の女性が近代化を目指した時期に西洋の女性ファッションが、バッスルに代表されるように最も非実用的な服装だったことにある。当初は鹿鳴館（前頁写真）でバッスルを取り入れようという大胆な試みも見られた。鹿鳴館とは、西洋のファッション、食事、ダンスが日本でも本格的に楽しめることを外国人に印象づけるために1883年に東京に西洋式の2階建てのレンガ造で建てられたカジノのような外観の社交場だ。日清戦争（1894）、日露戦争（1904）に起因する国粋主義的圧力や軍国主義によって服装に間接的に影響し、西洋女性のファッションが非実用的だったせいもあり、女性の多くは洋装にならなかった（写真下）。男性の近代的なスーツと同様に女性のファッションが西洋化するには、1920年代の好況期まで待たなければならなかった。

明治時代のファッションで最も目につく要素は西洋の衣服との関わりだが、より大きな変化は、それまで武士にだけ許されていた服装があらゆる階層のものとなったことである。百貨店の発展はポスター広告、消費者文化と相まって、誰もがファッションを目にすることのできる日本社会への道筋をつけた。

(TS)

1　1888年の木版画。東京の鹿鳴館でヴィクトリア朝風のファッションに身を包む男女が描かれている。

2　1890年代に名古屋で撮影された学生と教師の集合写真。この写真の8人中7人の男性が洋装であるが女性は和装である。しかし、洋装の影響を受けていることがわかる。袴を着装し髪型も日本髪から簡単に結える束髪の庇髪（ひさしがみ）を結っている。

1873年	1874年	1883年	1886年	1886年	1894年
日本政府が男子全員に3年の徴兵制度を導入し、ウール製で上下が分かれた西洋式の衣服を身に着けさせる。	西洋式の男性用スーツが、一般的ビジネス着と定められたものの、職場と家庭での装いの差が広がる。	鹿鳴館が開館する。外国人客を招いてパーティーや舞踏会が催され、日本のエリートが西洋式の衣服やダンスのスタイルを取り入れる。	白木屋が呉服店として初めて西洋式衣服の販売を始める。白木屋はその後、西洋風の百貨店となる。	東京洋服商工業組合が会員123社により設立される。	日清戦争の勃発で国粋主義の気運が高まり、女性たちが再びきものを着るようになる。

束髪と洋装　1880年代
女性のファッション

豊原〔橋本、楊洲〕周延による多色刷り木版画『束髪美人競』

ナビゲーター

　　東京に社交場である鹿鳴館が建設されると、政府高官や著名な実業家の妻や娘たちはヨーロッパのファッションを真似たドレスを着て舞踏会に参加した。ヴィクトリア朝スタイルのバッスルドレスは上流階級にしか手が届かなかったが、日本の女性たちは新しい髪型である束髪を取り入れて、近代化を試みる。髪型では西洋風に後ろでまとめた束髪が流行したものの、髪質が異なるせいか外国の髪型は服装より模倣が難しかった。束髪は日本の伝統的な髪型と混ざり合い、まとめ髪や髪を後ろでねじりあげて高い場所でまとめる夜会巻きなど和風とも洋風ともつかない髪型が生まれた。さまざまなドレスと髪型を紹介するこの木版画の作者、周延（ちかのぶ）は、女性のファッションを、伝統的なものも近代的なものも巧みに描いたことで名高い。当時の人気浮世絵師たちは、服装と髪型の近代化を図る明治政府の政策の推進に貢献した。

　　日本では江戸時代（1603-1868）から、整髪に使うさまざまな油や香料が普及していた。明治時代の洗練された身だしなみ文化から生まれた資生堂やポーラなどの会社は、近代的に装いたいという日本人の願いに応え、大企業に成長する。この時代に、女性たちは眉を剃り落としたり、歯を黒く染めたお歯黒をやめた。男性の髪型も西洋のファッションの影響を受ける。1872年に明治天皇が髷を落とすと、多くの日本人男性がそれにならい、西洋風の髪型やあごひげ、口ひげがすぐに広まった。**(TS)**

👁 ここに注目

1 花
開国後、多くの新しい種類の花々が髪飾りとして登場し始めた。新しい染料も使われるようになり、特定の階級にさまざまな衣服や色を禁じていた奢侈禁止法が廃止された。その結果、明治時代には使われる色が爆発的に増えた。

4 洋装と帽子
日本に取り入れられた洋装は、同時期のヨーロッパのスタイルをほぼ忠実に模倣していた。ヴィクトリア朝のファッションがもたらされると、男性も女性も初めて帽子をかぶるようになった。この木版画では、一番左の女性が、鳥と赤い花の飾りがついた帽子を被っている。

2 あらわなうなじ
日本では、女性がうなじをあらわにすることは性的な意味を持つ行いであると考えられ、そうした髪型は、ちょうど1920年代に西洋でボブカットが登場したときのような衝撃を持って受け止められた。この髪型は、性的に成熟した新しい近代的な生活様式を受け入れられる女性に見られたいという意思表示だった。

3 バッスル
バッスルは、日本にもたらされた時期にパリでちょうど流行の最盛期（1887-89）を迎えた。体をゆがめるコルセットと共に、腰には「パリの尻尾」が着けられた。このようなファッションが日本で取り入れられたのは、美しさや実用的な理由からというよりも政治的な理由からで、日本人の好み、生活習慣、体型はまったく考慮されなかった。

▲1885年頃、髪を結ってもらっている若い女性。外国製の衣服には手が届かない女性が多かったが、西洋風の髪型は、試すことのできる新しい流行だった。

芸術的衣装（アーティスティックドレス）と
耽美的衣装（エステティックドレス）

1 エドワード・バーン＝ジョーンズ作『ヴィーナス賛歌（Laus Veneris）』(1873-75)。余分な装飾のない、燃えるような赤いガウンが描かれている。

2 耽美主義の代名詞ともいえる孔雀のプリントの布地（1887）。リバティ社向けに、シルヴァースタジオのアーサー・シルヴァーが制作した。

3 ジェイムズ・アボット・マクニール・ホイッスラーの『陶磁の国の姫君』(1863-65)には、日本の芸術から影響を受けた衣服、布地、インテリアデザインが描かれている。

膨張を続けるスカートときつく締めたコルセットは「家庭の天使」を抑圧し、非力な女らしさを醸し出した。それに異議を唱えたのが、19世紀半ばに「芸術的（アーティスティック）」と呼ばれた新たな装いの提唱者たちだ。彼らが提唱したのが、1860年代にラファエル前派の画家たちのモデルや恋人が着た、ゆったりとした自然なドレープのドレスである。イギリスの詩人でイラストレーター、画家でもあったダンテ・ゲイブリエル・ロセッティらが結成した「ラファエル前派」は、ラファエル以前の中世の芸術家たちに触発され、中世のゴシック芸術および建築は文明の頂点であり、職人的な生産方法から生まれる倫理的にも美的にも完璧な社会の見本であると考えた。彼らが女性美の新たな理想形として広めたのが、まとめずに豊かに波打たせたつややかな髪、白い肌、物憂げな表情や物思いにふける姿である。ジェイン・モリス（186頁参照）やリジー・シダルなど、彼らのモデルやミューズは、中世のブリオー（bliaut）というローブになぞらえた衣装を着ている。コルセットを使わないボディス、大きく開いたシンプルな襟ぐり、床まで届いて引きずるほど長い袖、高いウエストラインでギャザーを寄せ自然なひだが足の周囲に流れ落ちる衣装である（写真上）。

文学者や芸術家の仲間内で着られることが多かったこのスタイルの服は、1870年には人気が衰えるものの、1880年代の「アーツ・アンド・クラフツ運動」により「耽美的衣装（エステティックドレス）」として再登場する。民芸、建築、1890年代後半に社会改革の融合を目指してヨーロッパを席巻したこの運動

主な出来事

1870年代	1874年	1877年	1881年	1881年	1884年
リバティ社が輸入する生地が、ホイッスラーやジョージ・フレデリック・ワッツの絵画に登場し、芸術家仲間の人気を集める。	リバティ社から布地のデザインを依頼されたウィリアム・モリスが植物性染料の使用を復活させ、リバティ・アートの色として販売される。	イギリスの作家、イライザ・ホーウィスが『美の芸術（The Art of Beauty）』を出版。女性は伝統的な衣服を身に着けるべきだと非難した。	合理服協会が結成され、ハーバートン子爵夫人を会長として、体を変形させないゆったりとしたスタイルの衣服を提唱する。	ギルバートとサリヴァンによる喜劇オペラ『忍耐、あるいはバンソーンの花嫁』がロンドンで初演される。	グスタフ・イエーガー博士がロンドン国際健康博覧会に出品する。彼の理論に触発されて、ファッションブランドのイエーガーが生まれる。

は、ウィリアム・モリスの主導のもと、イギリスで始まった。モリスは当時広まっていた大量生産の手法を嫌い、中世の職人の製法を取り入れた。模様が華美すぎるヴィクトリア朝の織物や安っぽいローラープリントの織物を否定し、手織り機による織物と木版プリントを使った。装飾は素朴な手刺繍に限られ、紋様は耽美主義の象徴のひまわりや百合、孔雀の羽根（写真右）などだった。

耽美主義の信奉者たちは灰色、クリーム色、芥子色、茶褐色、古金色、くすんだ赤色、青色などの色を好み、特にセイジ・グリーン〔くすんだ緑色〕は、しばしば「グリーナリ・イェロリー」〔緑と黄〕と呼ばれこの運動と同一視された（188頁参照）。アジアの影響は、1853年に開国した日本が1862年のロンドン万国博覧会で展示した織物とグラフィックデザインなどの応用美術からもたらされた。この展示がアジアと異国風の製品への興味をかき立て、特に注目されたのは、画家のジェイムズ・アボット・マクニール・ホイッスラーが描いたきもの風のジャポネーズ（Japonaise）ガウン（写真右下）であった。若きアーサー・ラセンビィ・リバティ（1843-1917）は当時、ロンドンのリージェント・ストリートの婦人衣料品店、ファーマー・アンド・ロジャーズ・グレート・ショール商会で働いていたが、「東洋風」の売り場を設けるべきだと上司たちを説得した。1875年にリバティは自身の店、オリエンタル商会を開業すると、いち早く日本美術をデザインに取り入れる。

当時の耽美的ファッションは大衆紙では嘲笑の種となり、風刺漫画家や劇作家に格好の題材を提供した。W・S・ギルバートとアーサー・サリヴァンによる喜劇オペラ『忍耐、あるいはバンソーンの花嫁（*Patience; or, Bunthorne's Bride*）』は耽美主義運動を皮肉り、1881年にロンドンで初演されるや、すぐに大当たりとなる。アイルランド生まれの作家で才人として名高いオスカー・ワイルドは、このオペラの宣伝のためにアメリカ各地での講演に招かれた。1882年、好評だった1年間にわたる講演旅行の間、ワイルドは男性版の極端な耽美的衣装をこれ見よがしに着ていたといわれる。おなじみのフロックコートではなく、紫色のハンガリー製スモーキングジャケットにラベンダー色のサテンの裏地をつけ、サテンの膝丈ブリーチズに黒い絹の長靴下といういでたちだった。その他に男性の耽美主義者に人気があったのは、クラバットの代わりのふんわりしたスカーフと、アメリカ西部のカウボーイにお似合いの「ワイドアウェイク」という広縁のフェルト製中折れ帽であった。

「美の礼賛」は耽美派の生活のあらゆる面に浸透し、風変わりな衣服や前衛的なスタイルが従来の衣服に吸収されるにつれ、一般大衆も、かつては少数派の趣味とされていた装いを取り入れるようになる。主流ファッションが耽美派の衣装の特徴を取り入れていく過程で、過去のさまざまなスタイルが応用された。そのなかにはエリザベス朝のスタイルに見られたスラッシュ入りのジゴスリーブや、18世紀のサックドレスなどがあった。サックドレスは、肩の後ろから大きなプリーツ入りの生地がゆったりと垂れるドレスで、画家ジャン＝アントワーヌ・ヴァトーの作品に描かれ、それまでの中世風の円柱形スタイルに代わる選択肢として、ジェイン・モリスがまとった。非公式の場で着る茶会服（ティーガウン）の前身である。**(MF)**

1884年	1887年	1887年	1890年	1897年	1903年
リバティ社がE・W・ゴッドウィンの監修のもと、ドレスメーキング部門を設立し、ロンドンの前衛的な顧客に販売する。	ジョージ・デュ・モーリア作の風刺漫画で、耽美的衣装を愛用するチマブーエ・ブラウン一家を皮肉った作品が『パンチ』誌に掲載される。	アーツ・アンド・クラフツ展協会がロンドンに設立され、装飾美術を広めるための展覧会や講演会を企画する。	健康的美的服装同盟が結成される。3種の機関誌のうち最初に創刊された『アグライア（*Aglaia*）』は1893年7月に発行される。	ウィーンアカデミーに対抗してウィーン分離派が結成され、グスタフ・クリムトら急進的な芸術家たちの議論の場となる。	ヨーゼフ・ホフマンとコロマン・モーザーがウィーン工房を設立する。芸術家がデザインした家具や調度を制作し、1910年にはファッション部門も加わる。

ラファエル前派のドレス　1860年代
女性の衣装

ジェイン・モリスの肖像写真（1865）。ジョン・ロバート・パーソンズ撮影の写真のアルバムより。

ウィリアム・モリスの妻、ジェイン・モリス（旧姓バーデン）のこの写真は18枚の連作肖像写真の1枚で、ジョン・ロバート・パーソンズがテューダー・ハウス（ダンテ・ゲイブリエル・ロセッティのチェルシーの居宅）の庭で撮影した。ジェインはロセッティの愛人でありミューズで、ラファエル前派の画家数人によって肖像画が描かれている。ロセッティはパーソンズに写真撮影を任せたが、ポーズは自分で決めた。

写真がとらえたジェインは、おなじみの憂いに満ちた表情とけだるいポーズで、着ているのは初期のスタイルの芸術的衣装である。体を締めつけるコルセットなしで着るこの服は、プレスしていない自然なプリーツがスクープネックの縫い目部分から垂れるようにデザインされ、ウエストを共布のベルトで締めている。シルエットは、同時代の女性たちが着ていたドレスに似たところもあり、ボディスの重厚なシルクサテンのひだがウエストに向かってV字を描くようにまとめられている部分や、ふくらんだ袖の袖口部分には、レースで縁取りされたカフスが少しのぞいている。このカフスは外して洗濯できるようになっているのだろう。クリノリンの全盛期だったにもかかわらず、たっぷりしたスカートを支えているのは生地の分量だけである。**(MF)**

ナビゲーター

ここに注目

1　無造作な髪型
つややかに流れ落ちる豊かな髪は、淑女の時代であったヴィクトリア朝には性的意味を持つメッセージと受け止められた。髪は、ラファエル前派の典型的な女性像の大きな特徴であり、ジェインは髪に飾りをつけず、首の後ろでゆるくまとめている。

2　たっぷりとした袖
袖山はギャザーを寄せて肩より低い位置に手縫いでつけられ、そのために袖ぐりが深くなり、幅とボリュームが出ている。生地はふわりとふくらんで動きやすく、袖口で絞られている。

ダンテ・ゲイブリエル・ロセッティの絵画『白昼夢（Day Dream）』の中で、彼のお気に入りのミューズであり愛人でもあったジェイン・モリスは、ボリュームがあってゆるやかな形の芸術的衣装を着ている。

ベルベットのドレス　1894年
リバティ

この濃緑色のシルクベルベット製オーバードレスには、15世紀のファッションに対するこの時代の憧憬と、耽美主義者たちが好んだ色合いの「グリーナリ・イェロリー」が反映されている。コルセットを着けずに着るようデザインされたこのドレスは、逆さまのV字形のボディスからプレスされていないプリーツが流れ落ちるデザインである。後ろ身頃にもV字形のネックラインがあり、そこから深くプリーツをたたんだ生地が小さなトレーンとなって垂れている。新古典主義風のドレープが肩から垂れ落ち、ブレードの縁取りがつけられ、軍服風の肩飾りが両肩の形を強調している。ドレスは緑色の絹で裏打ちされ、張り骨入りのボディスは中央でホック留めされる。スカートの後ろは、ウエストでギャザーを寄せ、裏側をテープで留めている。

　遅い午後の家庭内の茶会服として限定されていたこのドレスは、健康的美的服装同盟の機関誌『アグライア』に掲載されたウォルター・クレインのデザインによる耽美的衣装のスタイルに近い。制作したのは、1884年からリバティのドレス部門、芸術的歴史的衣装スタジオの監修を務めたデザイナーのE・W・ゴッドウィンである。耽美主義運動の支持者であったゴッドウィンは古典時代、中世、ルネサンス期の衣服から発想した婦人服を創作した。**(MF)**

ナビゲーター

ここに注目

1　詰まった襟元
下に重ねた服のヨークは、詰まった襟元まで小さなプリーツにきちんと折りたたまれ、前中央で開く。濃緑色のベルベット製の小さな折り返し襟が、幅の狭い立ち襟に重ねられている。

3　ルーシュ袖
水平方向にルーシュ〔ひだ〕を寄せた袖が、パッドを入れず肩口をふくらませたジゴスリーブの袖山から続いている。袖口は小さく折り返したカフスで、オーバードレスと同じ濃緑色のベルベットの縁取りがついている。

2　乳房の強調
幅広のブレードを加えることで乳房の輪郭が明らかにされている。ブレードには薄緑の絹糸でサテンステッチが刺繍され、虹色のビーズがつけられている。ベルベットのドレスの胸の部分に寄せた柔らかなギャザーを、ブレードで押さえて留めている。

4　下に重ねた服
ベルベットのドレスの下からのぞいている服の本体は、リバティ社の「ホップ・アンド・リボン」という上質なダマスク織の緑色と黄色の生地で作られている。襟元のドレープと袖のルーシュに、この生地の風合いが活かされている。

アメリカの原型

　ギブソン・ガールは、ファッションにおけるアメリカ女性の解放の象徴である。彼女は初めて世界的に認められたアメリカ的な美の模範として、絵画、イラスト、写真を通じて広く知られるようになった。その原型は、画家、イラストレーター、そして社会評論家でもあったチャールズ・ダナ・ギブソンが1890年から1910年までに描いた一連のイラストレーションから生まれ、自由な気質で活動的な若いアメリカ人女性像を具現化している。当時の文化ではそうした女性が注目され、イーディス・ウォートンやヘンリー・ジェイムズといったアメリカ人作家の作品のヒロインとなったり、シンガー・サージェントの絵画に描かれたりした。そのファッションと好みがシンプルだったことも幸いして、「アメリカン」スタイルと呼ばれるものが確立していく。

　ギブソン・ガールは美と独立を人格化すると同時に、個人的充足を得る力も持つように見えた。ギブソンが描いた絵物語では、落ち着いて自信たっぷりの彼女が、現代のあらゆる通過儀礼を経験する場面が描かれる。大学に通い、男性と対等に軽口を叩き合い、自分の興味と才能を追求していく。ギブソンは背が高くウエストがほっそりとしたこの理想の女性を、ペンとインクを使ってモノクロでスケッチし（写真上）、多芸多才のロールモデルとして表現している。健康維持に熱心で、サイクリング、乗馬、テニス、クロッケー、海水浴など、さまざまな戸外の娯楽を楽しむギブソン・ガールは、男性と対等に高等教育を受け、社会で働くようになってきた多くのアメリカ人女性の代表でもあった。

　ギブソン・ガールの姿形の源は、ギブソンの妻、アイリーンであった。アイリーンは、かつて裕福だったが南北戦争で没落したヴァージニア州のラングホーン家の4姉妹の1人だった。最初のギブソン・ガールは、この著名な画家のモ

主な出来事

1886年	1886年	1887-88年	1895年	1895年	1898年
マサチューセッツ州生まれのチャールズ・ダナ・ギブソンが、初めてペン画をジョン・エイムズ・ミッチェルの『ライフ』誌に売る。	アメリカの小説家、ヘンリー・ジェイムズが、フェミニスト運動の高まりを批判する『ボストンの人々』を出版する。	ジョン・シンガー・サージェントがニューヨークとボストンを訪れ注文を得る。そのなかに、1888年のアリス・ヴァンダービルトの肖像画もあった。	ギブソンがアイリーン・ラングホーンと結婚する。アイリーンは、女性として初めてイギリスの庶民院議員となったナンシー・アスターの姉である。	1830年代に登場した極端に幅の広いジゴスリーブの人気が復活する。	ギブソンが、架空のルリタニア王国を舞台とするアンソニー・ホープの小説『ゼンダ城の虜』（1894）の続編『ヘンツォ伯爵』の挿絵を描く。

デルだったイヴリン・ネスビットを描いたものだったが、実際には個人の肖像画というより複合的なイメージだった。その後、このキャラクターのモデルとして最も有名になったのはベルギー生まれの舞台女優、カミーユ・クリフォードで、この「理想の女性」の化身を捜すためにギブソンの後援で催された雑誌コンテストの優勝者である。彼女の姿と独特の髪型が、ギブソン・ガールのスタイルを定義づけた。

ギブソン・ガールのシルエットとして広く知られているのは、ウエストがくびれた砂時計形で、たいていはワンピースではなく、ボディスまたはブラウスがスカートと分かれている衣服により形作られている（前頁写真下）。細いウエストと、ヒップに沿うフレアーとゴアの入ったトランペット形のスカート、そして袖が肩の位置でこんもりとふくらんだブラウスが基本である。1895年には袖はますます大きく、パッドを入れて形を整えなくてはならないほどになりこのような袖はジゴスリーブと呼ばれた。この袖がやがて「ビショップ・スリーブ」と呼ばれ、上腕が最もふくらみ肘から手首までぴったりしていて、カフスで絞る形の袖へと進化する。ひだを寄せたリボンやレースのリボンが何本もはめ込まれてボディスを飾り、袖まで伸びて視線を外側に向かわせ、レースは張り骨で高くした襟の装飾にも使われている。ボディスは、前中央が真っ直ぐに開くおしゃれなコルセットの上に着た。このコルセットを着けると、上半身が前に突き出て、胸がムネタカバトのようにひとまとまりにせり出す「モノボゾム」となり、腰は後ろに突き出すため、この時代の典型であるS字形シルエットが作られた（写真右）。ボディスのウエストラインのすぐ上には細かいギャザーが施され、ふくらみを引き立たせている。構造がより単純な衣服として、シャツウエストとスカートの組み合わせがある（194頁参照）。これもS字形シルエットだが、装飾は少ない。そうした装いは素材がシルクシフォンや、当時流行り始めていたバチスト・ローンやボイルといった軽量綿のように軽くて洗えるものは尚更スポーツや仕事により適していた。

女性が活動的になるにつれ、二股スカート（192頁参照）のような実用的な衣服と従来の底の薄い室内履きよりも頑丈な履物の需要が高まる。前で紐を編み上げるブーツの他、小さめのキューバンヒールやルイヒールの靴が人気を集めた。髪型は手の込んだピラミッド形で、頭頂部でゆるくまとめてシニヨンを作り、つけ毛を足して横の分量を増やした。花やダチョウの羽根で飾りつけたつばの広い巨大な帽子に代わってギブソン・ガールが選んだのは、頭頂部のシニヨンの前に載せる麦わらのカンカン帽であった。

アメリカがこうした若い女性像に魅せられた時代は第一次世界大戦の勃発と共に終わるが、ギブソン・ガールの活発な感性はアメリカのファッションの美学に受け継がれる。彼女はアメリカの原型として、19世紀の抑制的なドレスと20世紀の活動的な衣服の架け橋となり、進歩的な女らしさの新しい理想を象徴した。**(MF)**

1 チャールズ・ダナ・ギブソンが『ライフ』誌のために描いたギブソン・ガール（1906）は、女らしさの新しい定義を具現化した。

2 独特のS字形シルエットを披露するカミーユ・クリフォード。当時の軽い素材で作られたドレスが、シルエットを際立たせている。

3 ウールと絹で作られた散歩着（1893頃）のデザインは、女性の細いウエストラインを強調している。

1900年	1900年	1900年	1901年	1901年	1905年
社交界の有名人、リタ・リディグが離婚訴訟で200万ドルを勝ち取る。彼女のワードローブが、メトロポリタン美術館衣装研究所の基となる。	舞台女優、カミーユ・クリフォードがギブソン・ガールのイラストの最も有名なモデルとなる。	製品販売を制限しなかったため、ギブソン・ガールのイラストがついた食卓用陶器、ベッドリネン、ついたて、扇子、さらに壁紙までが商品となる。	イラストレーター協会がニューヨークに設立され、チャールズ・ダナ・ギブソン、N・C・ワイエス、マックスフィールド・パリッシュらが加入する。	アメリカにスナップがもたらされ、ブラウスやボディスをスカートに留めるのに利用される。	アメリカのコーラスガールで芸術家のモデルのイヴリン・ネスビットが、『女性：永遠の謎』と題されたチャールズ・ダナ・ギブソンの絵のモデルになる。

キュロットスカート 1890年代
スポーツ用衣装

キュロットスカートをはいた若い女性。ロンドンのセント・ジェームズ・パークにて（1897頃）。

キュロットスカートの着用は、社会と政治における女性の解放への願いと常に足並みを揃えてきた。始まりは1851年のアメリア・ジェンクス・ブルーマーの取り組みだった。彼女がデザインしたトルコ風のゆったりしたズボンあるいはパンタルーンは、すぼまった足首にレースのフリルがつき、上にふくらはぎ丈のスカートを重ねばきし、鳥籠状のクリノリンを着なかった。このズボンの出現によって性別の違いが消滅するのではないかと多くの人が恐れ、当初は、この装いをする女性たちへの風当たりが強かった。1880年代と1890年代に、衣服改革をめぐる論争によって、キュロットスカートのアイディアが再登場する。スポーツをする現代的な女性がはくキュロットスカートを誤って「ブルマー」と呼ぶこともあった。人気のサイクリングをするためにブルマースタイルのパンツをはく際、さまざまな長さのオーバースカートを上からはけば、「ズボンをはいた」女性という社会的な汚名を免れた。まもなく、キュロットスカートやニッカーボッカーズなど、さらに多様なキュロットスカートが現れて流行する。

この女性サイクリストのポーズは、開けた道を前にした解放感に満ちている。彼女はふくらはぎ丈のキュロットスカートをはいている。このスカートは、紳士服のラインに沿って同じ生地で仕立てたスカートとジャケットのスーツである。シャツウエストの糊を利かせた高い襟が、くびれを強調するようにウエストで絞ったジャケットの上からのぞいている。**(MF)**

👁 ここに注目

1 トリルビースタイルの帽子
フェドーラ帽の一種で、クラウンがやや短くて小ぶりなトリルビーを、前を低く後ろをやや高くして斜めに被っている。後ろで簡単にまとめただけの飾りのない髪の上に、少し横にずらして載せている。

2 見返し
ジャケットの襟の広い見返しは折り返され、きちんと留められて、1列の飾りボタンと刺繍しただけのボタンホールで飾られている。同じボタンとボタンホールが、キュロットスカートのポケットも飾っている。

3 過剰に広い袖
丈夫なツイード地を裁断して仕立てたジャケットには、流行のたっぷりしたジゴスリーブがついている。肩で布地にプリーツとひだを寄せ、パッドを詰めてふくらませた袖は、細いカフスでとめられている。

4 防水ゲートル
膝丈のキュロットスカートの下に、防水キャンバス地で作られたゲートルを着け、膝から下を保護している。ゲートルは通常、軍服の一部として着けられる。このゲートルは、かかとの低い革製のブーツの上にぴったりと装着されている。

シャツウエスト 1890年代
既製服

『4人組のゴルフ (Golfing Foursome)』ウォルター・グランヴィル゠スミス作(1900頃)

19世紀末に女性の衣装が簡素化した結果、シャツウエストとスカートの組み合わせが流行し、1890年には既製服としてかなり普及した。「シャツウエスト」とは、男物のシャツのように仕立てられたワンピースのボディス、またはブラウスで、折り返し襟がついて前中心をボタンで留める服のことである。ジゴスリーブは華やかなドレスに見られるほど大げさではなく、袖口は実用的な折り返しのダブルカフスだった。「テイラーメイド」と呼ばれる男物風に仕立てたジャケットと濃色の無地のスカート、シャツウエスト・ブラウスの組み合わせが、働く女性の定番の服として広まった。シャツウエストは単独で、あるいはアンサンブルの一部として販売され、大量生産のおかげで誰もが手に入れることができ、既製服の分野でアメリカが優位に立つ基盤となった。

　シャツウエストは動きやすく、新たに人気を呼んだゴルフなどの娯楽に適していた。その場合にはジャケットを羽織らず、ゴアスカートの中にたくし込んで着た。動きやすさは、くるぶしまでの頑丈な編み上げブーツや、自然にまとめた髪の上に被る麦わらのカンカン帽の特徴でもあった。20世紀初頭には、ブラウスはレースやフリルなどで飾られるようになり、シャツウエストの実用性が損なわれていった。**(MF)**

● ナビゲーター

◉ ここに注目

1　男性的なスタイル
紳士服とシャツウエストの類似点は、襟元の小粋な蝶ネクタイや、洗濯しやすい白い木綿素材に見られる。男性用シャツもシャツウエストと同じように、襟を支えて高さを出すための立て襟に衿が縫いつけられる。

2　フレアーのあるゴアスカート
スカートは無地のリネンかサージ製で、装飾は加えられていない。ベルトを締めたウエストバンドの後部で少しギャザーが寄せられ、下にコルセットを着けているためにやや前下がりになっている。

アメリカの繊維産業

20世紀初頭、シャツウエスト・ブラウスの大半はフィラデルフィアとニューヨークで製造され、全米で販売されていた。マンハッタンだけでも450以上の織物工場（写真下）が約4万人の労働者を雇用しており、その多くが移民だった。1911年に起きた大規模な火災をきっかけに、工場の安全基準向上を求める法律が制定される。ニューヨークのトライアングル・シャツウエスト工場の火災で146人の縫製工が死亡したのは、経営側が当時の慣例にならい、盗難や無断休憩を防ぐために階段や出入り口のドアに施錠していたためだった。火事を受けて抗議の声が高まった結果、国際婦人服労働組合が急成長した。

ベル・エポックのファッション

1 『夕食の終わり（The End of Dinner）』ジュール゠アレクサンドル・グリューン作（1913）。ベル・エポック時代の典型的な上流階級のパーティーを描いている。

2 バストとヒップをより際立たせるためにコルセットの紐を締める女性（1890-1900頃）。

3 『ル・テアトル（Le Théâtre）』誌（1906）の表紙を飾ったフランスの喜劇女優、ブランシュ・トゥタン。ベルベットのリボンと絹の薔薇で飾った帽子を被っている。

　ベル・エポック（1890-1914頃）と呼ばれる時期は、遊び心のある官能性を特色とするアール・ヌーヴォー運動の時期とほぼ重なる。エドワード7世時代の社会が経験したのは、ヴィクトリア朝を支配した年配の君主の厳格な価値観から、道徳観がゆるんで頽廃的に見える時代への変化だった。離婚は容易になり、田舎の邸宅で過ごす週末は、婚姻関係と性的な自由を両立させた。フランスでは上流階級の社交界（写真上）と遊女たちの裏社交界との交流が続き、裕福な男たちは競って花形の高級娼婦と懇意になろうとした。そうした娼婦たちはクチュリエに作らせたドレスやカルティエなどの高級店製の揃いの宝飾品を身に着けた。彼女たちが新たに手に入れた経済力は、女性のセクシーな装いを広める一助となる。

　この時代のヨーロッパでは、平和と経済成長と科学の進歩が続いた。英仏協商（1904）により、イギリスとフランスの消費者がジャック・ドゥーセ、ジャンヌ・パキャン（200頁参照）、ポール・ポワレ、ルーシー・ダフ゠ゴードン（1863-1935）といったデザイナーの新しいサロンに足を運ぶようになった。ロンシャンで競馬、ドーヴィルでカジノ、スコットランドで狩猟などの仏英の上流階級の行動から生まれた新しいレジャーウェアや贅を凝らしたイブニングドレスが、より低い社会階層の消費者の憧れの的となった。列車、車、バスの発達により、誰もが日帰り旅行に出かけられるようになり、職場を離れた活動の

主な出来事

1889年	1893年	1895年	1895年	1895年	1898年
万国博覧会の開催に合わせてエッフェル塔が建造され、パリが世界の注目を浴びる。	アンリ・ド・トゥールーズ゠ロートレックによるポスターが、仏英の上流階級に人気のナイトスポット、パリのムーランルージュのカンカンの踊り子を宣伝。	リュミエール兄弟が最初の映画をパリで上映する。映画にはリヨンの工場を出る労働者たちが写されていた。	たっぷりしたジゴスリーブが流行の最盛期を迎え、大きければ大きいほどいいとされた。	オートクチュールの先駆者、シャルル・フレデリック・ウォルト死去。彼のデザインはベル・エポックのファッションに影響を与えた。	オーブリー・ビアズリー死去。オスカー・ワイルドの『サロメ』とアレグザンダー・ポープの『髪盗人』の挿絵には、ロココへの興味が表われている。

196　第3章　1800-1899年

ための新しいファッションが取り入れられる。男性の間では、オックスフォード大学やケンブリッジ大学の運動選手が着るストライプのブレザーや麦わらのボーター帽が流行した。

アール・ヌーヴォー運動では、デザインの重点は花びらよりも茎に置かれた。ファッションも芸術にならったため、ベル・エポックの特色は女性の縦長のシルエットとなる。ドレスの胸郭からヒップラインまでが体の曲線にぴったりと沿うようになったため、さまざまな下着が必要になった。袖の形は多様で、1890年頃のジゴスリーブや、茶会服に見られるハンカチのようなスタイルや、純白の長い手袋を合わせるほっそりした袖があった。襟元は、昼用のドレスでは顎につくほど高いものが多く、シルエットがさらに縦に伸びた。ウエストは自然な位置か胸郭のすぐ下で切り替えて、ヒップ周りにはふくらみがなく、Aラインのゴアスカートが床まで柔らかく垂れた。幅広でつばの低いバード・オブ・パラダイス〔楽園の鳥〕・ハット、別名メリー・ウィドウ・ハットといった、絹の造花（写真右下）か羽根飾りで飾り立てた帽子が、ふっくらと結った髪にピンで留められた。メレンゲ色のレースで作られたランジェリーハット〔洗濯できる夏の帽子〕は、裕福な有閑階級だけのものだった。1910年頃にはメアリー王妃風トーク帽と呼ばれる円筒形のターバン状の帽子が、円柱形シルエットを引き立たせるために被られるようになり、ダイヤモンドをちりばめたエグレット（aigrette）〔シラサギの羽根〕を飾ったものが理想とされた。

ヴィクトリア朝の最盛期がクリノリンと細いウエストの時代と定義されるならば、ベル・エポックから連想されるのは、S字形、ストレートフロント、スワンビルなどと形容されるコルセット、別名「健康コルセット」である（写真右）。きゅっと締まったウエストへのあくなき追求は、ヴィクトリア時代のコルセット（1860-80）によって可能となったが、女性の健康には多くの懸念が生じた。衣服が胃を極度に押さえるため、内臓の位置の移動、消化不良、便秘、めまい発作を引き起こすと考えられた。「きつく締め上げた」女性たちは見栄っ張りだと非難されたが、流行のファッションは締めつけることをあおった。

そうした状況に対応しようと、医学を学んだコルセット職人（corsetière）のイネス・ガシュ゠サロートが新たに「腹部」コルセットを開発する。このS字形コルセットは、木製の細い薄板を前面下部に挿入し、前を平らにすることで医学的な問題の軽減を図った。コルセットの裾はヒップまで伸び、より長くほっそりとした体の線を作り出した。最高級品は宝石で飾られ、サスペンダークリップが金製だった。コルセットはバストのすぐ下から始まっているため、胸がムネタカバトのようにひとまとまりとなって前にせり出す「モノボゾム」になる。女性たちは、胸にパッドを入れたり、バストを大きくする薬を飲んだりして、エドワード7世の愛人たちの姿を真似ようとした。白い綿のブラウスが流行したため、胸当て部分に刺繍、レース、リボンが飾られた。ところが、新しいコルセットはむしろ健康を悪化させた。ヒップを後ろにそらせて目立たせ、バストを前にせり出させる形であったため筋骨格系をゆがめたからだ。

20世紀初頭の婦人参政権運動でも、女性を張り骨入りの下着で締めつけることに疑問が呈されたため、シンプルなブラジャー、軽いペティコート、サスペ

1901年	1903年	1903年	1909年	1910年	1913年
エドワード7世が王となる。ファッションを愛した王妃、アレクサンドラ・オブ・デンマークが好んだチョーカーと高い襟が広く模倣される。	ピエール・キュリーとマリ・キュリーの夫妻がラジウムの発見でノーベル賞を受ける。女性が科学の分野にも参加するようになる。	ポール・ポワレがウォルト社を離れ、パリのオーベール通りに自らのメゾンを開く。	ジャック・ドゥーセがピカソのキュビスム作品『アビニヨンの娘たち』を購入する。	ココ・シャネルが初めてパリに婦人帽子店を開業する。	ジャンヌ・パキャンが女性として初めてファッション分野でレジオンドヌール勲章を受ける。

4　この「茶会用の服」を着た女性たちの写真は、ダフ゠ゴードンが『グッド・ハウスキーピング』誌に寄せたコラム「彼女のワードローブ」に添えられた。

5　唯美主義者であったドゥーセが制作した絹、リネン、毛皮を使った肌色のイブニングドレス（1910頃）は、極端に腹部を平らにさせるS字形コルセットはなくなり、東洋趣味がみられ、イブニングドレスの一部にはポワレにならってエンパイアラインを取り入れた。ドレスは、長いコルセットでヒップを平らに整え何層ものレースが胸もとに垂れ下がりウエストのラインが目立たず、リボンのサッシュとエプロンを合わせている。

6　1913年の絵画に描かれたパリジェンヌは、ホブルスカートとチュニックを身に着け、大きな羽根飾りがついたつばの広い帽子を被っている。

ンダーベルトに加えて、ゆったりとしたブルマーさえ登場し、堅苦しいコルセットに取って代わった。1908年前後に、ファッションの方向性が変化し、エンパイアラインからの着想で、より直線的で細身のスカートが流行し始め、コルセットは丈の長いガードル型になる。伸縮性のあるパネルが使われていたものの、この「ホブル〔摺り足〕」スカート（写真左）をはくと動きにくく、歩幅が狭くなった。そのため、ダフ゠ゴードンやポワレといったデザイナーたちが、コルセットで締めつけない服とドレープとスリット入りのスカートを作った。

S字形曲線、エンパイアライン、ネオ・ディレクトワール・シルエットを流行させたクチュリエたちは、デザインにおいてファッションと芸術を両立させた。ロンドンはクチュリエのサロンにとって重要な中心の1つではあったが、パリこそ、ジャック・ドゥーセ、ジャンヌ・パキャン、ポール・ポワレら、傑出したデザイナーたちの本拠地だった。ドゥーセは、ファッショナブルなラ・ペ通りにある婦人用帽子とレースの名店を母親から受け継ぎ、その店を貴族や富豪より、むしろ裏社交界向けの婦人服店に変えた。当時名を馳せていた女性たちがドゥーセをひいきにした。そのなかには女優のサラ・ベルナール、バイセクシャルのダンサーだったリアーヌ・ド・プジー、同業のライバルで仏西混血の名高い高級娼婦、ラ・ベル・オテロもいた。

ドゥーセは生涯を通じ、クチュリエ、芸術家、パトロン、愛書家を兼ねた人物だった。彼のデザインに直接のひらめきを与えたのは、印象派の画家たち、自身のガラス製のアンティークのコレクション、繊細なランジェリーであった。ドゥーセのドレスはポワレにならってエンパイアラインを取り入れ、コサージュ、リボンのサッシュ、手の込んだクモの巣状の刺繍が施されたイブニングケープなどで飾られた。顧客の家に伝わるレースも進んで取り入れ、新しい歴史に200年以上の歴史が加わった。

ドゥーセと同時代に活躍したルーシー・ダフ゠ゴードンは、イギリスの上流

198　第3章　1800-1899年

階級向け市場ではトップの座にあったが、何かと議論の的となる人物だった。その大きな理由の1つは、彼女と再婚相手のサー・コスモ・ダフ＝ゴードンは共に1912年のタイタニック号沈没の生存者で、救命ボートの船員を買収したと噂されたことだった。彼女は若くして離婚した後、自分と子供の生計を立てるため、20代前半で縫製を始め、1894年にはロンドンでも貴族が多いオールド・バーリントン・ストリートにメゾン・ルシルを開業、1896年にはハノーヴァー・スクエアに移転する。メゾン・ルシルはロンドン、パリ、シカゴ、ニューヨークに店を構えたが、ダフ＝ゴードンのお気に入りはアメリカの顧客だった。アメリカの「ドルの姫君」たちが「ドレスに関する素晴らしい洞察力を持ち、私の考えをあっというまに見抜く」からだと、本人が1916年に説明している。ダフ＝ゴードンの商売の土台は、彼女自身の神秘的雰囲気と、社会のさまざまな層を対象とする巧みなマーケティングだった。ダフ＝ゴードンは「単に体の外側を覆うのではなく、魂に装わせる」のだと豪語していたが、「女性たちを魅了して、分相応以上のドレスを買わせ」ようともした。彼女は「パーソナルセット」として、顧客に衣装一式と、その人の心身の状態に合わせて特別にあつらえたアクセサリーも提供した。そのうえ、絹のランジェリー、香水、化粧品にまで手を広げ、パリの「ローズ・ルーム」で販売した。

　彼女は、客席に張り出した細い舞台（キャットウォーク）を使ったファッションショーを考案し、ハノーヴァー・スクエアで初めて開催した。彼女のファッションショーや、サロンのくつろいだ雰囲気の中で演出を凝らす「ティータイム」発表会に集まる顧客は多士済々で、メアリー王妃らの王族と貴族、マタ・ハリやエドワード7世の愛人リリー・ラングトリーといった社交界の花形もいた。メアリー・ピックフォードやエレン・テリーといった女優たちにもひいきにされ、ロンドンのウエストエンドやニューヨークのブロードウェイの舞台公演の衣装も担当し、1907年の『メリー・ウィドウ』の衣装が最もよく知られる。彼女は大衆市場にも影響を与えた。デザインの普及版がシアーズ・ローバックの通信販売カタログに掲載され、『ハーパーズ バザー』誌と『グッド・ハウスキーピング（Good Housekeeping）』誌にファッションコラムを執筆したためである。メゾン・ルシルは事業再建の努力もむなしく1920年代に閉店したが、会社はルシル・アンド・カンパニーとして現在も残っている。

　ドゥーセ同様、ダフ＝ゴードンも、コルセットを否定するデザインにも手を出し、18世紀の田園への憧憬に影響を受けた。彼女がデザインした張り骨なしのドレスは体にゆったりと沿い、流れるようなドレープと肌色や桃色やターコイズといった洗練された色の組み合わせが持ち味だった。ランジェリー類は締めつけがなく、ロマンティックで、ふわふわしたレースを特徴とし、ハゲコウの羽毛、薔薇のつぼみ、蝶結びのリボン、フリル、ひだ飾りで飾られたデザインが多かった。ダフ＝ゴードンの白いレースのアフタヌーンドレス（前頁写真上）は、ディレクトワール様式を思わせる金属のように光る絹の帯やギリシア風の鎖のモチーフで飾られている。ポワレ同様、ドレスデザインには東洋趣味が取り入れられ、アラビアン・ナイトの要素も入って、羽根飾りつきのターバン風のヘッドドレスが光沢のある絹のエンパイアドレスに合わせられた。ロシア産の毛皮で装飾されたマンチュアコートや絹のスカートに紗のオーバースカートを重ね、アジア風の室内履を合わせたりした。

　ドゥーセは唯美主義者としてファッションと戯れたが、ダフ＝ゴードンは上流社会と商売を行き来したビジネスウーマンで、自作の衣服を通して顧客の人間性を表現した。最も重要なのは、後にシャネルやディオールが築く、「ファッションとライフスタイル」を提供したことである。**(PW)**

アフタヌーンアンサンブル　1900年代
ジャンヌ・パキャン　1869-1936

絹とレースのアフタヌーンアンサンブル。ジャンヌ・パキャンの作品（1906頃）。

パキャンの金色とブロンズ色のラベルがついたこのアフタヌーンドレスに使われているのは、淡い青緑色の絹、さまざまなスタイルのレース、ブロケード風の刺繍とアップリケ、ターコイズブルーのパール風飾りボタンである。七分丈の袖にはルーシュが寄せられ、カフスがついている。広いネックラインはロイヤルブルーで縁取られ、中心に小さなV字形の切り込みが入っている。これは当時、上流階級のレジャー用衣服として流行っていたセーラースーツから取り入れられた。対照的な素材、装飾、色の使い方がパキャンらしく、生地のパステルブルーと飾りボタンの金色の縁と光を放つレースが軽やかなバランスを保っている。

このドレスからは、ベル・エポック時代の特色である18世紀の華麗さへの関心がうかがえる。仕立てから想起されるのは、ローブ・ア・ラングレーズ（100頁参照）のプリーツとバッスルや、サック・バック・ガウンの後ろ身頃のデザインである。シルエットから、パキャンのキャリア中期のものと思われる。ウエストが胸郭のすぐ下にあるので、ポール・ポワレが1908年頃にエンパイアラインを復活させる以前のものだろう。また、新しいスタイルの下着が登場する以前のものであるため、頑丈なコルセットの上に着ることを想定している。さらに、ボディスはあまり体の線が出ないように仕立てられ、パッドを入れてムネタカバトのようなモノボズムの胸を作り出している。ネックラインは控えめだが、首回りのレースがランジェリーを連想させる。**(PW)**

ナビゲーター

ここに注目

1 シュミゼット
ネックラインは、クリーム色のギピュール（guipure）レース製のシュミゼット、別名モデスティベスト〔開いた胸元を隠すためのベスト〕で覆われている。胸の上方を覆うためにデザインされているので、下着を暗示しているようにも見える。

3 シルエット
硬い張り骨の入ったS字形コルセットで整えられ、ムネタカバトのような輪郭が作り出されている。ボディスの前面は平らで、スカートはヒップの下でようやくふくらんでいる。スカートの後ろはウエストにギャザーが寄せられ、半分のケープがついている。

デザイナーのプロフィール

1869-95年
ジャンヌ・パキャンが現代のクチュリエのビジネスモデルを確立した。見習い期間を終えたパキャンは、1891年にパリのオートクチュールの中心地、ラ・ペ通りにブティックを開店する。ドゥーセやダフ＝ゴードンと同様、18世紀に想を得て、絹のローブを毛皮やレースで飾った。有能なビジネスウーマンだった彼女は、製品の販売促進方法を心得ており、一分の隙もなく装ったモデルたちをオペラ座や競馬場に送り出し、ドレスが最高の状態で上流階級の目に入るよう仕向けた。

1896-1936年
ロンドン、ニューヨーク、マドリード、ブエノスアイレスにも出店したパキャンの名が、世界に知れ渡る。彼女のデザインには、より柔軟性のある着やすい服が欲しいという女性の要望が反映されていた。舞台衣装のデザインも手がけ、1913年にはクチュリエとして初めてレジオンドヌール勲章を受ける。

2 さまざまな素材
軍服風の盛り上がったフロッグ飾りが絹地に縫いつけられ、襟から半透明のニードルポイント・ブリュッセル・レースの下に、パンジーのアップリケとターコイズブルーの飾りボタンが並び、袖には光るポワン・デスプリ（point d'esprit）が飾られている。

201

第4章 1900-1945年

実用的な服装　p.204
ファッション画の芸術　p.208
東洋的デカダンス　p.214
民主的な服装　p.222
中国の近代的衣服　p.228
ロシア構成主義のデザイン　p.232
現代風　p.238
裁断と構造の実験　p.246
デザインされたスポーツウェア　p.252
デザインされたニットウェア　p.258
ファッションと
シュルレアリスム　p.262
紳士服からの流用　p.266
ハリウッドの魅力　p.270
アメリカの既製服　p.276
逆境下のデザイン　p.282
アメリカのオートクチュール　p.286
アフリカ系アメリカ人の
ファッション　p.292

実用的な服装

　20世紀初頭には、欧米の多くの女性がより合理的な服装を模索し、シンプルなスカートとシャツウエストのブラウスを着るようになっていた。1860年代に広まったゆるやかなテイラーメイド（揃いのジャケットとスカート）と共に、そうした服は近代女性の実用的なワードローブの象徴となり、パリのアトリエが提案する華美で贅沢なファッションをものともせずに愛用された。イギリスのテイラー、レッドファーン・アンド・サンズは、紳士服の仕立ての原理を女性のスポーツウェアに応用し、より均整のとれたスタイルのテイラーメイドをデザインした。このジャケットとスカートの組み合わせには、プラッドやヘリンボーンツイードなどの厚手の生地が使われた。しかし、20世紀の都会にふさわしいテイラーメイドにはより軽い生地が必要で、冬物にはサージ、夏物にはリネンが取り入れられていく。

　女性は、家庭の切り盛りで培ってきた事務処理能力を活用する場が増えて、秘書や管理人として職場で働くようになる。テイラーメイドのくるぶし丈で短めのゆったりしたスカートは動きやすく、新しい職業婦人の実用的な定番服となった。給料や賃金を受け取るようになった自立した女性たちは、自宅と職場を行き来したり、スポーツを楽しんだり、百貨店での買い物という新たな娯楽を享受したりと、街に出る機会が増えていった。百貨店の多くはヴィクトリア

主な出来事

1800年代	1903年	1907年	1908年	1909年	1909年
ヴィクトリア時代が終わる。女性のファッションは着心地と実用性を重視する新たな段階に入る。	イギリス、マンチェスターのパンクハースト家に婦人社会政治連合が設立され、参政権を勝ち取るため、攻撃的な行動を支持する。	スカート丈が短くなり、くるぶしまでの編み上げブーツの上部までとなる。ブーツのかかとは小さなキューバンヒールが一般的だった。	女性が身体的活動に打ち込むようになり、アーチェリー、テニスなど、さまざまな種目でロンドンオリンピックに出場する。	ポール・ポワレが考案したホブルスカートに対抗し、アメリカの仕立業協会が「婦人参政権運動スーツ」を展示する。	アメリカ生まれのハリー・ゴードン・セルフリッジが、当時は地味な区域だったロンドンのウエストエンドのオックスフォード・ストリートに百貨店を開業。

時代に開業していたが、女性が社会的な自由を手に入れ、交通が発達したことで、ようやく買い物がレジャーとなった。

20世紀初頭の欧米の経済は、産業の発達がもたらした製品の製造と小売によって変貌していく。大規模な工業化の結果、出費と消費の新たな方法が誕生した。ハリー・ゴードン・セルフリッジなどの先駆者たちは、新たな地位を得た女性のために、買い物を楽しい体験に変えた。セルフリッジはシカゴにファッションショーやミュージカルの公演を導入し、1909年にロンドンに店舗を開いた際には店内に図書室と書斎、さらに、フランス、ドイツ、アメリカからの顧客のための特別な応接室を設置した。また、店内レストランと化粧室を設置したことで、女性はより長い時間買い物を楽しめるようになった。

自動車の発明により、この時代の女性のワードローブに新たな服が加わる。ダスターコートは長くゆったりした外衣で、夏物はリネン製、冬物はウールやツイード製で毛皮の裏地がついていることが多かった。自動車で移動する際、中に着ている服を土や埃から守るためにそれを着て、自動車用の帽子を合わせる。そして、透けるシルクのベールを帽子に被せ、顎の下で結んだ（前頁写真）。第一次世界大戦中はイギリスでもアメリカでも、女性がボランティア組織でさまざまな車を運転し、多大な銃後の貢献をする。彼女たちの制服は、実用的なテイラーメイドから発想を得たものだった（206頁参照）。

社会的により自由になるためには、より自由に体を動かせる必要があり、1908年前後には、エンパイアスタイルを想起させるより柔らかく真っ直ぐなシルエット（写真右）がS字形コルセットに取って代わる。短く、あまり硬くないコルセットが「コンビネーション」と共に身に着けられた。コンビネーションは上下一体型の下着で、1870年代に考案されてシングルジャージーで作られ、成長の続くニット産業によって形が整えられた。ニット業界はニット素材の上着の開発も始めており、テイラージャケットの代わりにニットのコートやジャケットを着る女性もいた。1901年、プリングル・オブ・スコットランドが、シュミーズ、コンビネーションやもともと防寒のためにドレスの下に着たスペンサー（短いコート）など、さまざまな婦人下着の上半身部分にレースの縁飾りをつけた。レースで飾られたことにより、スペンサーは外衣として着られるようになり、Vネックブラウスの基となる。普及していた黒いライル糸〔長い繊維綿の強撚糸〕のストッキングは、素足のように見える大胆な肌色のストッキングに代わった。そうした進化と革新は、新世紀にふさわしい実用的な服装へ移行する大きな動きを象徴し、自由と実用性の尊重という点で、やがて訪れる女性の解放を予兆するものでもあった。女性の肉体的および政治的な解放には、第一次世界大戦も一役買うことになる。**(MF)**

1　自動車がますます普及し、実用的な女性の服装（汚れを防ぐオーバーコートと自動車用の帽子）が広まる（1908）。

2　優雅さと実用性を巧みに両立させる近代的な女性たち。『ル・ジュルナル・デ・ドゥモワゼル（Le Journal des Demoiselles）』より（1915）。

1910年	1910年	1912年	1913年	1914-18年	1918年
アメリカのエドモンド・ウェイド・フェアチャイルドが『デイリー・トレード・レコード（Daily Trade Record）』紙の付録として業界紙を創刊。	スコットランドのニット製造業者、プリングル・オブ・スコットランドがニット製コート部門を設立する。	婦人参政権運動家たちが自らの闘いに注目を集めるため、ウエストエンドの有名百貨店の窓をたたき割る。	アメリカ人のメアリー・フェルプス・ジェイコブ（1891-1970）が張り骨のないブラジャーを開発し、下着製造業者のワーナー・カンパニーに特許を譲渡。	女性の産業動員により、戦争への取り組みが強化される。	イギリスで30歳以上の女性に参政権が与えられる。

自動車部隊の制服　1914-18年
女性の軍服

第一次世界大戦は主要国すべてを巻き込んだ。アメリカも例外ではなく、1917年に参戦した。戦争によって大規模な救援活動の必要が生じ、女性が能力を発揮して、磨く機会となる。大戦で新たに生まれたボランティア組織の1つが、アメリカ婦人自動車部隊だった。自動車の発明以降、運転は女性が戦争に参加する1つの手段となった。部隊の制服はアメリカ陸軍の軍服を模していたが、教育のある職業婦人だった中流〜上流階級のボランティアたちは制服を自らあつらえた。写真の制服は、1902年にニューヨークで開業した高級百貨店、フランクリン・サイモン・アンド・カンパニーであつらえたものである。

　ツーピースのスーツは、すでに一般的になっていたテイラーメイドの形を踏襲しているが、ツイードではなくアーミーグリーンのウールギャバジン製で、骨や革のボタンではなく軍服用の金属製ボタンを使っている。下に着る明るいオリーブグリーンの綿のシャツは、襟が高く前身頃にボタンつきポケットがある。茶色と緑色の筒編のニットタイによって、男性用制服の完全な複製となっている。上着についた4つの大容量のポケットと同じポケットが、スカートにもついている。スカートはわずかにフレアーが入るふくらはぎ丈で、下までボタンで留める形であった。かっちりした仕立てが、幅広の革製サム・ブラウン・ベルトによって強調されている。(MF)

ナビゲーター

ここに注目

1　帽子
髪の毛がすっぽり収まるよう、クラウンが深い。髪は帽子の中に押し込むか、首筋に入れるかして隠した。ひさしは細くて硬く、丸みを帯びている。青いリボンに部隊の記章をピンで留めていた。

3　サム・ブラウン・ベルト
幅広の革製ベルトは、右肩から斜めに掛けた同素材のストラップで支えており、付属物をつけるための金具「Dカン」がついている。19世紀にインドで従軍したイギリスの陸軍士官にちなんでサム・ブラウンと名づけられた。

2　たっぷり入るポケット
ジャケットの上部とスカートについているのは、軍服によく見られる特徴的な「蛇腹」ポケットだ。衣服の外側に縫いつけられ、広がるようにプリーツが入っている。

4　保護用ゲートル
短いブーツの上に褐色の革製ゲートルを着けていた。一般的には細長い布の巻きゲードル（ヒンドゥー語のpattiから「パティー」と呼ばれる）を強化と保護のために足の周りに螺旋状にきつく巻いていたが、この革製ゲートルはそれを模している。

ファッション画の芸術

1　大胆な実験的試みをするクチュリエ、ポール・ポワレは、自らの作品をポール・イリブのイラストレーションによる限定版冊子『ポール・ポワレのローブ』(1908)にまとめ、宣伝した。

2　様式化された人物、平板化された形といったジョルジュ・ルパップの絵の特徴が、アメリカの雑誌『ヴァニティ・フェア』の印象的な表紙(1919)によく表れている。

　ファッション画が芸術の一形態として最初に認知されたきっかけは、1908年にフランスのクチュリエ、ポール・ポワレが販売促進用の小冊子『ポール・ポワレのローブ（*Les Robes de Paul Poiret*）』（写真上）のために、自らの前衛的なドレスデザインを描くよう若き版画家ポール・イリブに依頼したことだった。それまで、ファッション画は単なる衣服の描写であり、不自然なポーズで固まったモデルが新古典主義建築の柱や、「ほうれん草」とも呼ばれるわざとらしい葉叢といった偽物の背景と共に描かれていた。そのような絵が最新の流行の紹介として無数の女性誌に掲載され、あるいは無料のドレス型紙に添えられた。ポワレが限定的に発行した冊子は、『ラ・ギャルリ・デ・モード（*La Galerie des Modes*）』や『ザ・レディーズ・マガジン（*The Lady's Magazine*）』などのフランスやイギリスの雑誌に描かれた19世紀のロマンティックリアリズムの伝統とは決定的に異なっていた。イリブが描いたポワレのドレスのシンプルなシルエット、流れるようなライン、大胆な色は、20世紀のファッション画を新たに定義した

主な出来事

1908年	1911年	1911年	1912年	1912年	1913年
ポール・イリブが、クチュリエのポール・ポワレからドレスのデザイン画を描くよう依頼される。	エドナ・ウールマン・チェイスがアメリカ版『ヴォーグ』誌の編集長に任命され、彼女の手腕により、『ヴォーグ』はファッション誌のリーダーの地位を確立。	クチュリエールのジャンヌ・パキャンが、イリブ、ジョルジュ・ルパップ、ジョルジュ・バルビエを起用してデザイン作品集『パキャンの扇子と毛皮』を作成。	『ラ・ガゼット・デュ・ボン・トン』誌が創刊される。同誌はクチュリエ、芸術家、出版業者のユニークな共作だった。	著名な表紙画家、ジョージ・ウルフ・プランクとヘレン・ドライデンがアメリカ版『ヴォーグ』誌のスタッフに加わる。	コンデ・ナストが男性向けファッション誌『ドレス（*Dress*）』を買収し、翌年に社交雑誌『ヴァニティ・フェア』として再刊する。

208　第4章　1900-1945年

正確かつ細密な描写から新しいモダニズム的手法への移行は、ファッション画が最新の流行を伝えるだけでなく、同時代の女性美の典型を示しつつ新たな芸術運動を体現する時代の先触れとなった。この時期、ファッション画に最も明白に影響を与えたのは、絵画ではなく演劇である。1909年にパリで旗揚げしたセルゲイ・ディアギレフのバレエ・リュス〔ロシアバレエ団〕には、レオン・バクスト（1866-1924）による華美で風変わりな舞台装置と衣装が使われた。東洋的で華麗な舞台は、ファッションとインテリアのあらゆる面に影響を及ぼし、ポワレの色彩豊かな異国趣味にもその影響が表れている。1911年、ポワレはジョルジュ・ルパップのイラストレーションによる2冊目のデザインアルバム『ポール・ポワレの品々（*Les Choses de Paul Poiret*）』を出版した。奇抜な身振りの細長い人物が描かれており、その姿形はアメデオ・モディリアーニの作品とアンリ・マティスの初期のブロンズ像に影響を受けている。ルパップはその後、1920年代に『ヴォーグ』誌や『ヴァニティ・フェア』誌の表紙画を数多く手がける。思い切ったシンプルさと平面的な形で、長い手足と細長いシルエットの「フラッパー」と呼ばれる新現象を描写した（239頁参照）。

　生産と流通が発達、迅速化したことで流行の変化が加速するにつれ、ファッション誌は、増え続ける読者にスタイルを広める基盤となる。近代的ファッション誌の先駆けである『ラ・ガゼット・デュ・ボン・トン（*La Gazette du Bon Ton*）』は、1912年にフランスの出版業者リュシアン・ヴォージェルにより創刊される。ヴォージェルの義理の兄弟で、後にフランス版『ヴォーグ』編集者となるミシェル・ド・ブリュノフも協力していた。ヴォージェルはさまざまな出版物のアートディレクターとして経験を積んだ後、雑誌の創刊を思い立ち、多彩な芸術家の才能を紹介すると共に、7つのメゾンのモデルを描くファッション画を掲載しようと考えて、ポワレ、ドゥーセ、パキャン、シェリュイ、レッドファーン、ドゥイエ、ウォルトと独占契約を結んだ。

　『ラ・ガゼット・デュ・ボン・トン』誌に掲載された芸術家には、ポール・イリブ、ジャン・ベナール、ベルナール・ブテ・ド・モンヴェル、ピエール・ブリソー、A・E・マルティ、ジョルジュ・バルビエ、シャルル・マルタン、ジョルジュ・ルパップなどがいる。皮肉を込めて「ボー・ブランメルたち」あるいは「ブレスレットの騎士」と呼ばれた8人は、パリの国立高等美術学校（エコール・デ・ボザール）で共に学んだ。彼らの作品には、有閑階級の生活をありのままに見つめて表現するという特徴があった。『庭の最初の花』と題した作品は、ドゥイエのドレスをまとった母親に花を差し出す幼い子供を描いている。

　『ラ・ガゼット・デュ・ボン・トン』誌では毎号、数枚のデザインスケッチ（クロッキー〈croquis〉）と、高価な手すき紙に全面カラーで刷られた最高10枚のポショワール（pochoir）画が含まれていた。ポショワール画はステンシルを使った手刷りで、日本の技術を基にフランスの版画家ジャン・ソーデが改良した手法により、ガッシュ絵の具の色を何層も重ねて彩色された。『ラ・ガゼット・デュ・ボン・トン』誌は1912-14年、さらに1920-25年に発行されて、廃刊となる。1909年6月にアメリカ版『ヴォーグ』誌の発行人欄に初めてオーナーとして掲載されたアメリカ生まれの出版業者、コンデ・モントローズ・ナスト

1915年	1916年	1919年	1920年	1921年	1925年
エルテが初の大口注文を『ハーパーズ バザー』誌より受ける。彼はやがて同誌のために200枚以上の表紙画を描く。	『ヴォーグ』誌イギリス版が創刊され、イギリス生まれのウィリアム・ウッドが所有者、経営者、編集長となる。	ポール・イリブがニューヨークに移住し、アメリカ版『ヴォーグ』誌で特集される。	フランス版『ヴォーグ』誌が6月5日に創刊される。編集長はコゼット・ヴォージェル。	ヴォージェル一族による『リリュストラシオン・デ・モード（*L'Illustration des Modes*）』がコンデ・ナスト『ジャルダン・デ・モード』という雑誌名で出版。	現代産業装飾芸術国際博覧会がパリで開催され、1600万人の来場者を迎える。

3　毛皮のトーク帽とボリュームのあるコートが、シンプルな形で、主題の叙情性を加えて描かれている。ヘレン・ドライデンによるアメリカ版『ヴォーグ』クリスマス号の表紙（1920）。

4　簡潔に描かれた冬物ブーツの広告では、エデュアルド・ベニートのシンプルな構成に、ジャズエイジのスピード感と躍動感、そしてキュビスムの影響が表れている。(1929)。

5　「エリック」ことカール・エリクソンが初めて手がけた『ヴォーグ』誌の表紙（1930）は、柔らかく流れるような感じの線と形を取り入れながら、当時のシックとエレガンスを伝えている。

が、第一次世界大戦勃発後まもなく、『ラ・ガゼット・デュ・ボン・トン』誌の株式の過半数を買い取った。

ファッション界の記録者となったコンデ・ナストは、発行部数を限って裕福な読者に的を絞り、雑誌そのものに商品としての魅力を持たせるという発想の先駆者だった。彼の雑誌は、文化を独自に文脈化し、芸術、写真、文学、ファッションにおける前衛運動を推進する。アメリカ版『ヴォーグ』誌（1892年創刊）は、すでにアメリカの有名イラストレーターの数々に発注しており、なかでもヘレン・ドライデンは同誌のために独特のイラストレーションを数多く描いた（写真上）。彼女のスタイルには、児童書の画家ケイト・グリーナウェイの無邪気なロマンティシズムや、ジョージ・ウルフ・プランクとも通じるものがある。プランクは、エドマンド・デュラック、アーサー・ラッカム、アルフォンス・ミュシャなどのイラストレーターに影響されたスタイルの先導者だ。

1920年に『ヴォーグ』フランス版が創刊されると、キュビスム、表現主義、未来主義、抽象といった第一次世界大戦前から存在した絵画のモダニズム的側面が、ファッション誌にも現れるようになる。アメリカのイラストレーターであるドライデンやプランクの斬新性は、1920年代半ばには、ジョルジュ・ルパップやスペイン生まれのエデュアルド・ガルシア・ベニートら「フランス派」の作品にお株を奪われた。ベニートは得意のシンプルな人物像（次頁写真上）で、ジャズエイジの精神を絵画的に表現した。彼が描いた立体的なシルエット

高いアーチ形の眉、アーモンド形の目、薔薇のつぼみのようなおちょぼ口、ぺたりと頭に張りついたような断髪などに影響を与えたのが、ルーマニアの彫刻家、コンスタンティン・ブランクーシと彼の『眠れるミューズ』（1910）などの作品、そしてパブロ・ピカソの『アビニヨンの娘たち』の原始主義だ。ハリウッド映画が描くアメリカのイメージに魅せられたルパップとベニートは、マンハッタンのスカイライン、リムジンの列、背中があらわなドレスなどを、アール・デコらしく無駄のない直線で描いた表紙をデザインし、1925年にパリで開催された現代産業装飾芸術国際博覧会〔「アール・デコ博」〕で注目を浴びた。

　1930年代初頭、イラストレーションに観察的な手法を用いるリアリズムが、アメリカ生まれのカール・エリクソン（作品には「エリック」とサインした）によって誕生する。彼は1930年に初めて『ヴォーグ』誌に表紙を描いた（写真右下）。何よりも芸術家であった彼は、様式化されたフラッパーから女らしい自然なエレガンスまで、ファッションの理想の変遷を流れるような無駄のない線で描いた。彼のスタイルはキュビスムの幾何学的な線よりもエドガー・ドガの自然に流れる線に近く、その美学はベニートの大胆な図案化を流行遅れに見せた。彼の好敵手だったのは、フランス生まれのルネ・ブエット＝ヴィロメズだ。2人は共に『ヴォーグ』誌の表紙の性格を変えた。当時、同誌の表紙は独立した芸術作品というより、雑誌の内容を説明するだけのものだった。

　『ヴォーグ』誌のライバル、『ハーパーズ バザー』誌（1929年に *Harper's Bazar* から *Harper's Bazaar* に雑誌名を変更）はハーパー・アンド・ブラザーズ社によって創刊され、1912年にアメリカの新聞王、ウィリアム・ランドルフ・ハーストに買収された。1915年に同誌はロシア生まれのファッションイラストレーター、エルテ（ロマン・ド・ティルトフ：1892-1990）と独占契約を結び、その協力関係は1938年まで続く。自身の作品をイラストレーションに描く唯一のデザイナーだったエルテは（212頁参照）、1915年に最初の表紙画を手がけ、当時もてはやされた異国情緒を表現したが、1920年代半ばのモダニズムの出現により、その作品は、新たな時代のファッションのシンプルさと両性具有性に合わなくなっていく。

　『ヴォーグ』と『ハーパーズ バザー』という当時の二大ファッション誌の競争が激化したきっかけは、1922年にハーストがファッション写真家の先駆けであるアドルフ・ド・メイヤーを『ヴォーグ』誌から『ハーパーズ バザー』に引き抜き、写真が重視されるようになったことだ。『ヴォーグ』からはさらにカーメル・スノウも引き抜き、1932年に編集長に就任させた。その頃には、ド・メイヤーが主にスタジオでバックライトとガーゼで覆ったレンズを使って作り出していた幻想的なスタイルは魅力を失い、1934年ロシア生まれでフランスを拠点に活動するグラフィックデザインの天才、アレクセイ・ブロドヴィッチが、同誌のアートディレクターに抜擢された。ブロドヴィッチは『ハーパーズ バザー』では一貫して雑誌デザインの革命に取り組み、衣服の全体を写すのではなく、人物像にトリミング技法を駆使して、余白を革新的に活用し、文字部分の形を写真やイラストレーションの中のものの形に合わせて配置した。

　1930年代、ファッションの先端都市であったニューヨーク、パリ、ロンドンの主要な雑誌では、イラストレーターの需要は大きかったものの、ファッション画の地位は写真家のエドワード・スタイケン、ホルスト・P・ホルスト、ジョージ・ホイニンゲン＝ヒューン、セシル・ビートン、マン・レイらの写真作品によって、徐々に脅かされていった。雑誌の記事と広告は別々の方向へ向かい、広告主は品物の宣伝をイラストレーションに頼り、ファッションのページ、特に雑誌の表紙に写真画像が用いられるようになる。1950年以降は写真の使用が重要視されるようになる。**(MF)**

『ハーパーズ バザー』誌のファッション画　1919年
エルテ（1892-1990）

エルテが『ハーパーズ バザー』のために描いた「7つの海に架ける新しい橋」（1919）。

デザイナーでイラストレーターでもあったエルテは、第一次世界大戦から1920年代後半にかけて、華美な演劇性とファッションの夢想を表現する第一人者であった。アメリカのファッション誌『ハーパーズ バザー』は、1915年に初めて同誌の表紙を描いたエルテに絵の主題を一任していた。その結果、彼は想像力を大いに羽ばたかせ、セイレーン、純情可憐な少女、アッシリアの姫君、エジプトの女王といった女性像を生み出した。当時、自分自身のデザインに言及したイラストレーターは彼だけであり、そのデザインは繊細な異国趣味、フリンジ、タッセル、渦高い被り物、金属的な光沢の刺繍、真珠や黒玉（ジェット）をつなげて作った衣服など、過剰な装飾によって目を引いた。

雑誌の表紙デザインにあたり、エルテが受け入れなくてはならなかった唯一の制約は、新作コレクションに関連する4枚の表紙を描くことだった。1枚は春の表紙、1枚は秋の表紙、あとの2枚が毛皮と化粧品にあてられた。1919年3月号の表紙デザインは「7つの海に架ける新しい橋（*New Bridges for the Seven Seas*）」と題されている。『ハーパーズ バザー』誌との契約は1938年まで続くが、1926年からはモダニズムが出現し、当時のファッションが新しいシンプルさと両性具有性を追うなか、彼のデザインは流行から取り残されていく。彼のデザインする表紙は、彼自身の発想で描いたものではなく、キュビスムとアール・デコの影響を受けたものになっていった。**(MF)**

ナビゲーター

ここに注目

1 一体化したボディスと帽子
このイラストレーションは未来をテーマにしており、それがドレスのさまざまな要素にも見られる。ドレープの下のドレスはボディスが職人の服のような形で、飛行帽に似たぴったりした帽子とつながっている。

3 ドレープ
人物はヒップの周りに細かい模様のある布地を巻いている。布地は片方の肩まで伸びて、たっぷりと豊かなひだを作りながら地面へと流れ、人物の目の前の雲と同じような形に描かれている。

2 未来的な鳥
このイラストレーションの未来的スタイルは、飛行機のように描かれた鳥によって強調されている。エルテはこれを「進歩の偉大なる道具」と呼び、金色をまとった人物が「新たな世界の時代の夜明けを目の当たりにしている」と表現した。

デザイナーのプロフィール

1892-1922年
エルテ（イニシャル「R・T」のフランス語読み）の名で知られるイラストレーターは、本名をロマン・ド・ティルトフといい、1892年に生まれた。1912年にパリに移住し、デザイナーとして経験を積む。1913年から1914年までクチュリエのポール・ポワレの下で修業をした後、アメリカの雑誌『ハーパーズ バザー』と独占契約を結び、200点以上の表紙をデザインする。

1923-90年
1923年の『ジーグフェルド・フォリーズ *Ziegfeld Follies*』の衣装、セット、プログラムをはじめ、演劇・舞台に関連する作品を手がけた。1925年にはB・メイヤーによりハリウッドに招かれ、『ベン・ハー』(1925)などの映画や、ジョーン・クロフォードやノーマ・シアラーなどの映画スターの衣装をデザインする。1967年にはエルテの作品が再評価され、当時のアール・デコ復活の象徴となった。

東洋的デカダンス

1 イーゴリ・ストラヴィンスキーの楽曲によるバレエ・リュスの『火の鳥』に主演したタマーラ・カルサヴィナ。振付はミハイル・フォーキン、デザインはレオン・バクストとアレクサンドル・ゴロヴィンが担当した（1911）。

2 レオン・バクストによる初期の水彩スケッチ。『サロメ』の衣装デザイン画で、跳躍中のバレリーナを描いている（1908）。

3 レオン・バクストがデザインし、ジャンヌ・パキャンが制作したディオーネーのドレスのスタイル画（1913）。

20世紀の最初の10年間、西洋のファッションは東方へ目を向け、きわめて東洋的な視覚言語を吸収し始め、それが踊りの衣装から普通の女性の毎日の生活様式にまで入り込んできた。ファッションと布地は、西アジア、アフリカ各地、中国、日本、ミクロネシア、インド亜大陸の美意識からの影響を長く反映してきた。ところが、この時期には、衣服が西欧の帝国主義と貿易関係の拡大を最も顕著に反映するものの1つとなっていた。ファッションの世界に通じた芸術家たちが20世紀初頭に世界各地の美やデザインに関する風習を取り上げ、デザイナーもそれにならった。その結果が、中流階級向けデパートから前衛的な演劇とダンスまで、文化の多様な面に現れるようになる。

いわゆる「エキゾチックな東洋」のファッション界への影響に最も関わりが深い人物はレオン・バクストで、セルゲイ・ディアギレフが創立した革命的舞踊団、バレエ・リュスの衣装とセットのデザイナーだった。この舞踊団を旗揚

主な出来事

1909年	1910年	1911年	1911年	1912年	1912年
バレエ・リュスが最初の作品をパリで初演する。セルゲイ・ディアギレフが振付をした。	バレエ・リュスが『千夜一夜物語』を基にした『シェエラザード』を上演する。衣装はレオン・バクストが担当した。	ポール・ポワレが新たな「スルタン・スタイル」の一部として、ジュップキュロット（jupes-culottes：ハーレムパンツ）を発表する。	ポワレが「千夜二夜」パーティーを開き、ペルシア風の衣装に身を包んだ300人以上の客が集まる。	アメリカ版『ヴォーグ』が「パリジャン風オリエンタルファッション」と題した「ハーレム・モード」についての記事を掲載する。	レオン・バクストがクチュリエールのジャンヌ・パキャンに協力し、バレエ・リュスによる東洋風の作品に想を得たコレクションが制作される。

214　第4章　1900-1945年

げしたのは、もともとはサンクトペテルブルクを拠点に長年活動してきたロシアの芸術家集団「芸術世界」だった。この組織はロシアの芸術家たちの才能を西欧で宣伝したり、西欧の実験的な画家たちの名をロシアで広めたりして活躍していた。バクストは、芸術の境界を広げて美術と工芸の間の壁をなくそうとするこの芸術家集団によくなじんだ。ディアギレフはバレエの踊り手ではなかったものの、バレエ・リュスの振付師として有名になる。バレエという形態が、1つにまとまった総合芸術という「芸術世界」の理念を含む新しい美学を追究できる重要な場であることを、彼は理解していた。

バレエ・リュスの最初の作品は1909年5月にパリで初演される。1回目の上演からバレエ団は大評判となり──物議も醸した。非難の理由は多岐にわたり、実験的に使われた無調音楽から、官能的で時にエロティックな主題、従来にない踊りのスタイル、そして衣装やセットのデザインなど、舞台のあらゆる面で目立つ視覚的様式の強烈な印象(前頁写真)にまで及んだ。そうした視覚的様式は、1910年にディアギレフに招かれてバレエ団に加わったバクストが創り出したものだ。バクストはセットと衣装の両方を担当し、全体的に統一された効果を生み出した。彼の衣装スケッチには動作中のダンサーの姿をとらえたものが多く(写真右上)、彼のデザインに宿る力強さと活力が強調されている。デザインのエネルギーは、ロシア、バルカン、「東洋」のデザイン要素から着想した彼の特徴である大きく大胆な表面のプリントにも表れている。そうした表現ができたのは、生地をふんだんに使い、平面的で一次元的な衣服の構造によって模様がよく見えるようにしたからだ。彼の作品のさらなる特色として際立っていたのは、色彩の豊富さとアール・ヌーヴォー調の形を多用したことによる全体的に大げさな雰囲気だった。

バクストがデザインした凝った衣装は、バレエ団の演目のテーマにも直接結びついている。バレエ・リュスは最初期から東洋のテーマを追求し、『クレオパトラ (Cleopatra)』(1909)、『シェエラザード (Scheherazade)』(1910)──『千夜一夜物語 (One Thousand and One Nights)』の翻案──、『青神 (The Blue God)』(1912: ヒンドゥー教の神話にヒントを得た作品)など、東洋趣味の演目を上演していた。バクストのデザインの利点として目立つのは、多様なテーマを統合していることだ。彼は東洋の要素だけを使ったり、純粋に東洋的なものを作り上げようとしたりせず、西アジア、北アフリカ、インドの衣服に、ロシアの模様、古代ギリシアのライン、同時代の視覚芸術の前衛的傾向を組み合わせ、舞台上のデカダンススタイルを生み出した。

バクストとバレエ・リュスの芸術的影響は、バレエ衣装にとどまらなかった。バクストのデザイン精神の重要な要素は、オートクチュールのデザインにも通じるところがあり、バクスト自身、1910年代前半にクチュリエールのジャンヌ・パキャン(写真右)と、小規模なデザイン工房トロワ・キャールにデザインを提供している。どちらのデザインにもバレエ衣装と同様に、さまざまな要素を融合させるデカダンスが反映されていた。西欧の他のクチュリエたちも同様の融合を試みており、スペインのデザイナー、マリアノ・フォルチュニィ(1871-1949)は他文化における布の製法やドレープ技術の研究を深め、カフタ

1913年	1919年	1920年	1920年	1922年	1923年
ポワレがジャック・リシュパンの戯曲『ミナレット』上演のために、「ランプシェード」チュニックをはじめとする衣装をデザインする。	ブルックリンのエイブラハム&ストラウス百貨店が「ブラウス週間」と称して、東洋風ブラウスの販売促進イベントを行う。	スチュワート・カリンが『ウィメンズ・ウェア・デイリー』の編集協力者となり、東洋のファッションについての知識を活かして誌面に影響を与える。	ジェシー・フランクリン・ターナーが、東南アジアのムクドリをモチーフとする古典柄のムガル・バード・ドレスを初めてデザインする。	多大な影響力を及ぼした植民地博覧会がフランスで開催され、フランスのすべての植民地から集められたデザインや衣服が展示される。	女優兼プロデューサーのアラ・ナジモヴァがオスカー・ワイルドの『サロメ』を原作とする映画を公開する。東洋趣味的スタイルを取り入れた作品だった。

ンに似た衣服や古代ギリシアから発想を得たドレス（写真左：220頁参照）などを作った。実際、有名デザイナーたちが追求したスタイルは想像上の「東洋」と共に、エキゾチックで魅力的と思われていたらしい古代ギリシアからヒントを得ることも多く、バレエ団で見られたコルセットなしの衣装のシルエットとの間には、大きな共通点があった。そうした衣装が、踊り手に求められた自由な動きを可能にした。

当時「ファッション王」と呼ばれたフランスのデザイナー、ポール・ポワレは、20世紀の最初の10年間に東洋に魅せられたクチュリエのなかでも特に有名である。彼が1906年に発表したディレクトワールシルエットは、フランス革命時代に流行したコルセットのない円柱状のシルエットから着想されたが、もともとは古代ギリシアのドレスを真似たものだ。古代ギリシアの影響を発想の源とするこの傾向を下敷きとし、ポワレのデザイン全体が「東洋風」になっていく。それに先立ったのがバレエ・リュスのためのバクストのデザインと、彼の作品を通して人気を集めた東洋趣味だった。バクストがきっかけを作ったフランスでの東洋趣味の新たな流行に応えて、ポワレは1911年に「ハーレム」パンツを、1913年に彼自身が「ランプシェード」と名づけたチュニックを発表する。いずれも明らかに西アジアと北アフリカのデザインの要素を参考にし、よりドラマティックな色遣いをしている。1913年にはバレエ・リュスの東洋趣味の流れを汲んで制作されたジャック・リシュパンの演劇『ミナレット（*Le Minaret*）』の衣装も手がけた。ポワレのそうしたさまざまなスタイルへの挑戦は、他の多くの試みと同様に空想的要素と深く関係し、西洋の社会構造の対極として長く夢想されてきた「東洋」への傾倒を反映している。彼はまた、女性の衣服のアクセサリーとしてファッション界にターバン（写真下）を再登場させたことでも知られる。ターバンは用途の広い被り物として無数のデザインに組み入れることができ、夜会用にはさらに宝石や羽毛で飾ることもできた。

1911年、ポワレはかの有名な「千夜二夜」パーティーを開催する。このパーティーは東洋をデカダンスと結びつけ、西洋の欲望を満たす遊び場として利用した最たる例だ。ポワレはこの贅沢な催しを自らの新しいデザイン（次頁写真）の宣伝のために開き、豊富な装飾と独創性で注目を集めた。そして、パーティ

4　フランスの女優でダンサーのレジーヌ・フローリー。マリアノ・フォルチュニィが古代ギリシアの衣服のドレープから着想してデザインしたプリーツ入りの絹のドレスを着ている（1910頃）。

5　模造真珠、黒い毛皮、シラサギの羽根飾り、金糸の刺繍で飾られたこの衣装は、ポール・ポワレがデザインし、1911年の東洋をテーマとした悪名高いパーティーで使われた。

6　エルテのファッションスケッチには、たっぷりしたハーレムパンツと、宝石のついたターバン、高い羽根飾りが描かれている。

ーの売りものだった豪華さ、贅沢さ、空想が、メゾンの名声と結びつけられた。ポワレは催し全体を綿密に管理し、招待客の1人ひとりにどんな仮装をすべきか記した詳細な指示書まで送った。パーティーには何百人もの芸術家、デザイナー、ダンサー、パリの上流階級の人々が出席し、誰もがイスラーム黄金時代の美意識を反映した衣服に身を包んでいた。おそらく東洋の影響を受けた衣服とファッションが、総合的美意識と結びついた最高の例といえるだろう。家具やインテリアのデザインも手がけていたポワレは、衣服だけでなくその晩に使われたすべてをデザインした。そうした上流社会の人々の間では、東洋趣味のファッションは、ライフスタイル全体に及ぶ嗜好の一部となっていた。

東洋のファッションで実験したのは、オートクチュール界と前衛芸術家だけではない。アメリカでは1910年代後半から1920年代前半にかけ、学問研究をきっかけに世界の多様なファッションへの関心が高まり、それが商業的な試みへとつながった。当時ニューヨークのブルックリン美術館のキュレーターだったスチュワート・カリンは旅行経験が豊富な人類学者で、物質文化に多面的な関心を抱いていた。世界中を旅して集めた衣服や布地が膨大な量の貴重なコレクションとなっており、ブルックリン美術館の服飾コレクションの基になった。カリンは、仕事上の協力関係にあったモリス・ディ・キャンプ・クロフォード（『ウィメンズ・ウェア・デイリー（*Women's Wear Daily*）』の編集者で『ファッションの世界は1つ（*One World of Fashion*）』の著者）と共に、集めた衣服の模様やカットなどのスタイル要素を紹介し、アメリカの多くのデザイナーが手頃な価格でデザインする道をつけた。こうしてアメリカでは、衣服の東洋趣味が広く大衆に受け入れられていった。

ジェシー・フランクリン・ターナー（1881-1956）は、1916年から1922年までニューヨークのボンウィット・テラー百貨店でデザインを担当し、その後1940年代まで自らのブランドでデザインを続けた。彼女の服は西アジアや南アジアの衣服からモチーフと形を取り入れたことで知られる（218頁参照）。実際、ボンウィット・テラーをはじめとする百貨店は、率先して東洋の影響を受けたスタイルを広めていた。ブルックリンの中流階級向け百貨店、エイブラハム＆ストラウスは1919年に「ブラウス週間」を開催して、ブルックリン美術館所蔵の歴史的なトップスやチュニックをウィンドウに陳列し、展示品や流行のシルエットとスタイルを参考に作られたブラウスを販売した。そうした取り組みからは、東洋のファッションが大衆の人気を集め、東洋のモチーフや技術が商業ベースに乗って新たな命を得ていたことがわかる。

東洋趣味への傾倒が強まったのは、ファッションに限ったことではない。創造的芸術全般において、大勢の芸術家がさまざまな文化に発想の源を求め、実験を重ねた。1910年代に同様のテーマを追い始めた新たなメディアだった映画と同じように、ファッションにも幅広く強く視覚に訴える力があった。手頃な衣服から贅沢なドレスまで、衣服によって東洋的デカダンスへの関心が社会の幅広い層に広まり、東洋趣味の視覚言語が近づきやすくわかりやすい美的運動へと転換されていった。**（IP）**

茶会服　1925年頃

ジェシー・フランクリン・ターナー　1881-1956

1910年代半ばから第二次世界大戦にかけて、ジェシー・フランクリン・ターナーの作品は大いに注目を集め、戦間期のアメリカで流行を生み出す有力デザイナーの1人と認識されていた。この鮮やかなオレンジ色の茶会服は、世界の衣服の要素に当時のアメリカのスタイルを組み合わせた好例である。ターナーとニューヨークのブルックリン美術館のスチュワート・カリンは、『ウィメンズ・ウェア・デイリー』誌のモリス・ディ・キャンプ・クロフォードと仕事上のつきあいがあった。カリンもクロフォードもさまざまな文化の衣装とファッションの専門家で、熱心なコレクターでもあった。2人の協力を得て、ターナーは多様な服飾文化を紹介する。彼女の作品は数十年の間、特に東洋趣味のデザインが流行した1920年代には、そうした文化の影響を受けてきた。

ターナーは研究熱心で、多くの時間を図書館やブルックリン美術館に誕生したばかりの服飾コレクション展示室で過ごした。そこで鳥の模様がついたウズベキスタンのブラウスと初めて出会い、この茶会服をはじめとするいくつかの作品に取り入れる。ブルックリン美術館のコレクション（現在はニューヨークのメトロポリタン美術館所蔵）には、この鳥のモチーフを使った3つの作品が含まれている。ターナーは模様をデザインしただけでなく、生地も特注で作らせた。
(IP)

ナビゲーター

ここに注目

1　鳥の模様
この鳥の模様は、ブルックリン美術館のコレクションに含まれているブハラ（ウズベキスタン）産の黒と白のチュニックからそのまま取り入れられた。ターナーは同じモチーフを複数の作品で使っているが、鳥の間隔がこれより狭いものもある。

2　布地のコントラスト
無地の部分と模様のある部分の境界はウエストより低く、1920年代後半のドレスによく見られるローウエストに近い。この服が制作された時期には、細長くしなやかなラインのドレスが流行した。

デザイナーのプロフィール

1881-1921年
ジェシー・フランクリン・ターナーはアメリカのファッションにかなりの影響を与えたが、その生涯についてはほとんど知られていない。中西部で育ち、小さな百貨店に就職し、最初はランジェリー類を専門とした。1916年に大手百貨店、ボンウィット・テラーに移り、この百貨店がブルックリン美術館と緊密に協力して世界の衣服から着想を得たファッションを発信した時期に仕事をした。

1922-56年
ターナーはボンウィット・テラーに在籍中から、自身の名でデザインをしていた。1922年には自分の店を開業し、東洋趣味のファッションを基幹商品とした。1922年から『ヴォーグ』などの雑誌に大型広告を掲載するようになり、職人の技能と独自に制作した布地の宣伝に力を入れる。デザイナーのエリザベス・ホーズは、ターナーがパリのスタイルを模倣しないことを称賛した。ターナーは1942年にファッション界から引退した。

▲イギリスのダンサー、ジーン・バリーが、ジェシー・フランクリン・ターナーがデザインした白いクレープの茶会服を着ている。ウエストにブドウと葉の飾りがついている（1931頃）。

絹のカフタン 1930年頃
マリアノ・フォルチュニィ 1871-1949

マリアノ・フォルチュニィが世界各地の衣服の生地、形、ドレープ手法に深い興味と専門知識を持っていたことを、この絹のカフタンは証明している。彼はさまざまな文化のカフタン風衣服の探究を一貫して続けた。この作品はその交雑種であり、さまざまな要素が、北アフリカ、中国、日本など、世界の多様な土地の影響を反映している。イブニングコートとして羽織るように仕立てられたこのカフタンは、フォルチュニィの得意としたドレスによく合う。ドレスのしなやかなラインと円柱状シルエット、明るく鮮やかな色がカフタンの持ち味を活かしたことだろう。カフタンの長い袖と生地のボリュームだけでも奇抜で派手であり、フォルチュニィの作品を最初に流行させた前衛芸術家たちを引きつけた。

　フォルチュニィは研究においても技巧においても卓越しており、衣服文化に関する膨大な知識を自らが制作する作品に注ぎ込んだ。アジアから影響を受けて実験を重ねた多くのデザイナーと同様に、フォルチュニィも古代ギリシアの形を取り入れた。そうした形に特許を取得したプリーツ技術を加え、彼の作品では最も有名な「デルフォス」ドレスが生まれた。プリーツ以外にも20件以上の技術の特許を取得しており、いずれも世界の歴史的な衣服や織物の再現や復元に関するものだった。捺染の技術を活用して布地の新しいプリント法をいくつも開発し、きらめきなどのさらに華やかな効果を加えられるようにした。
(IP)

ナビゲーター

ここに注目

1　袖
カフタンの袖には複数の切り込みが入り、開きを留める木製のボタンがアクセントになっている。フォルチュニィは、全体的に北アフリカのジェラバのような外見と雰囲気の衣服に、東アジアのきものやガウンのデザイン要素を加えて、世界各地のスタイルに関する知識と、そうしたスタイルを違和感なく組み合わせて新たな美を生み出す技術力を発揮した。流れるような袖が、ガウンに演劇的な効果を添えている。

2　模様
金色の模様は、オスマン帝国が北アフリカの衣服に及ぼした影響を思い起こさせる。オスマン帝国は16～18世紀に北アフリカ地域を政治的に支配したため、裕福な支配階級の衣服にはオスマンのデザイン要素の多くが見られる。金色で彩られた衣服はステータスの象徴だった。これらの様式化された幾何学的な植物模様は、絹のカフタンにプリントされ、刺繍された装飾の典型である。

デザイナーのプロフィール

1871-1900年
マリアノ・フォルチュニィ・イ・マドラゾはスペインのグラナダの芸術家の家庭に生まれた。一家は彼がまだ幼いうちにパリへ、さらに1890年にヴェネツィアへ移住し、そこでフォルチュニィはデザイン工房を設立する。大学時代に化学と物理学を幅広く学んだことが強固な基盤となり、のちに染色やプリーツなどの技術を実験し、22件の発明で特許を取得するにいたる。

1901-49年
フォルチュニィは、演劇関係の仕事から自然とファッションの世界へ入っていった。芸術史の知識と、ヴェネツィアでイタリアの名匠たちの作品に触れたことが、彼のデザインの特色を作り、多様な伝統を織り交ぜた魅力的で時代を超えた衣服の創造につながった。彼は1枚の布地にさまざまな技巧を施した。他のデザイナーと異なり、作風は年数を経てもほとんど変化していない。トレードマークである茶会服は自宅で着る服としてデザインされ、体の自然なラインを強調している。

▲1930-40年代にフォルチュニィがデザインした、プリーツの入った絹の「デルフォス」ドレス。古代ギリシアのドレープ入りドレスから着想を得たこのドレスは、1915年頃から多様なスタイルで制作され、コルセットなしで着用された。

民主的な服装

1 自らデザインした画期的なニットのスリーピーススーツと、トレードマークの模造真珠のネックレスを身に着けたココ・シャネル（左）。一緒にいるのはレディ・アブニー（1929）。

2 宝石をちりばめたココ・シャネルのマルタ十字バングルの最初の作品は、1935年にフルコ・ディ・ヴェルドゥーラがデザインした。

3 『アール、グ、ボーテ（Art, Gout, Béauté）』誌に掲載されたファッション画。ジャン・パトゥとリュシアン・ルロンがデザインしたシンプルで着やすいスタイルが描かれている（1926）。

　ファッションの革命家、ガブリエル・ボヌール・「ココ」・シャネルは、解放された近代女性のための服をデザインした。着やすく無駄のないことを尊ぶ彼女の美学は、新たな世紀に積極的に参加した女性たちの必要と要望に完璧に応えた。特に、シャネルが創り出したニットジャージー素材のスリーピーススーツ（写真上）は、あらゆる女性のワードローブの中心となった。パッチポケットがついたカーディガン、スカート、プルオーバーからなるこのスーツは、フランスの織物製造業者、ロディエ社が開発した丸編機で製造されたジャージーでできている。1916年、シャネルはこの質素な素材を、動きは自由だが体の形がわかる衣服に変貌させ、コルセットを締めたベル・エポックのシルエットを排して近代的女性のすらりとした活動的なスタイルを生み出す。効率的な大量生産の方法が確立されたことにより、このスリーピースのカーディガンスーツは容易に生産でき、模倣しやすい単純なラインのおかげで、高級ファッションの衣類のなかで最初に民主化された服となった。衣服が着やすくなったことで

主な出来事

1910年	1913年	1916年	1919年	1919年	1921年
シャネルがパリのカンボン通り21番地の小さな店で、高級帽子をデザイン、販売する。	シャネルがフランスのドーヴィルに裕福な顧客相手のブティックを開業する。1915年には2号店をビアリッツに開く。	シャネルのビアリッツ店の商品だったシュミーズドレスがアメリカの『ハーパーズ バザー』誌に取り上げられ、印刷物に掲載されたシャネル初の作品となる。	リュシアン・ルロンがパリにルロン社を設立する。	シャネルがクチュリエールとして登録し、パリのカンボン通り31番地にメゾンを開く。	シャネルの香水No.5が発売される。エルネスト・ボーが調香したジャスミンベースの香りで、デザイナーの名を冠した初めての香水だった。

小間使いに着つけを手伝わせる必要がなくなったし、同様に、ボブや後ろの生え際を刈り上げた新しい髪型のおかげで、美容師に時間をかけて髪を結ってもらう必要もなくなった（226頁参照）。

シャネルがシンプルなドレスを好み、実用的な布地を取り入れた理由は、貧しかった少女時代の困窮にあるかもしれない。未婚の母のもとに生まれたシャネルは修道会の孤児院に送られ、18歳でお針子の職を得る。23歳のとき、裕福な織物業者の御曹司だったエティエンヌ・バルサンの愛人になり、彼の援助を受けて婦人帽子店を開業する。1908年にはバルサンの友人のアーサー・エドワード・ボーイ・カペル大尉との関係が始まり、彼の援助でフランスの上流階級が保養に訪れる海辺の町、ドーヴィルに店舗を持つ。その店でシャネルは、クチュールに慣れた貴族階級の顧客に、実用的で無駄がなくエレガントな独自のスタイルを提供した。

1923年にはウェストミンスター公爵との交際を通じてイギリス貴族との交流が始まった。彼らの服装のスタイルに刺激を受けたシャネルは、男性の運動着を女性用のエレガントな普段着に変えたり、スコットランドの落ち着いた色のツイードや毛織物など、イギリス生まれの布地を取り入れたりすることに熱中する。また、庶民の男性の衣服であるリーファージャケット〔ピーコートの原型〕、白いシャツ、ブルトン（ブレトン）ストライプの船員用シャツなどからも想を得た。1920年代には服の形をさらにシンプルにし、肩からすとんと落ちるローウエストのシュミーズドレスのシルエットを基本とした。1926年にシャネルが創り出し、代表作となったリトル・ブラック・ドレス（224頁参照）は、シンプルさと手頃さで階級と金銭を超越した民主的な衣服といえる。彼女はコスチュームジュエリーも普及させ、トレードマークの模造宝石をあしらったバングル（写真右上）のさまざまなタイプを自身のブティックで販売した。シャネルの象徴ともいえる、金色のチェーンと共に着ける何連もの模造真珠のネックレスは、大量生産業者によって模倣されて手頃な値段で販売され、本物の宝石を身に着けることを流行遅れにした。

着心地のよさと着やすさを重視した肩肘張らない服装は、アメリカ市場でも人気を集めた。1920年代にはパリからの輸入品と模倣品が一流百貨店で販売される高級ファッションの大部分を占め、そこにシャネルのジャージースーツとベージュ色のトリコットドレスが加わった。フランスのクチュリエたちが大量生産しやすいシンプルな衣服を制作するようになって、アメリカの消費者がヨーロッパのデザイナーを知る機会が増える。特に輸入が好調だったのがエルザ・スキャパレリ（270頁参照）のトロンプルイユ（trompe l'oeil）・セーター、ジャン・パトゥ（1887-1936）やリュシアン・ルロン（1889-1958）のスポーツにちなむ衣服などだった。ルロンはシンプルな形で体に沿って動く服をデザインし、その特性をキネティック（kinétique）という言葉で表現した（写真右）。フランスのクチュリエたちは巧みな宣伝だけでなく、フランスフランの下落と、思い切りよくシンプルにした衣服の形のおかげで、その後10年間、ファッションの決定者としての地位をアメリカで保った。**(MF)**

1922年	1924年	1924年	1926年	1927年	1929年
コゼット・ヴォージェルが1920年に創刊されたフランス版『ヴォーグ』誌の編集長に任命される。	フランスのデザイナーたちがアメリカ市場への働きかけの必要性を感じ、ジャン・パトゥがパリでのファッションショーにアメリカ人モデルを起用する。	シャネルが、セルゲイ・ディアギレフのバレエ『青列車（Le Train Bleu）』の衣装（手編みの水着と、ゴルフ用とテニス用のセーター）をデザインする。	リュシアン・ルロンがパリのシャンゼリゼ近くのマティニョン通り16番地にサロンを開く。	シャネルがシャネル・ブランドのジュエリーをフルコ・ディ・ヴェルドゥーラ公爵と共同制作し、発売する。	オートクチュール組合のファッション学校がパリに設立される。

223

リトル・ブラック・ドレス 1926年
ココ・シャネル 1883-1971

永遠の古典「リトル・ブラック・ドレス」の創造者としても知られるパリのクチュリエール、ココ・シャネルは、エレガンスを民主化し、最も基本的で象徴的な服をデザインした。1913年にすでに黒いドレスを発表していたものの、1920年代に発表したシュミーズ型ドレスの簡潔にして洗練された形は、アール・デコのモチーフ一辺倒だった時代にぴったりの大胆な幾何学的シルエットだった。アメリカ版『ヴォーグ』誌は1926年10月に「いわばシャネルの『フォード』だ。世界中がこのドレスを着ることになるだろう」と述べた。大衆車のT型フォードと同様に、幅広い顧客を惹きつけたからだ。リトル・ブラック・ドレスは経済的階層を問わず、あらゆる女性が着ることができる失敗のない定番服として、ファッションの基本単語となった。

　シュミーズドレスの平行したラインとローウエストから成るこのカクテルドレスは、贅沢な布地と装飾によって、昼の服とは一線を画している。黒いクレープデシンのワンピースはちょうど膝丈で、飾りの長いビーズのフリンジは、裾の線が左右非対称になっている。真一文字のネックラインを和らげているのが、腰丈のボレロの曲線的でビーズ飾りのついた縁だ。黒は伝統的に喪の色と決められていたが、シャネルはそれを新たな習慣である「カクテルアワー」に着るおしゃれな色に変えた。「カクテルアワー」は、午後6時から8時までの内輪の社交的な集まりで、享楽的なライフスタイルを揶揄されがちだった自由な精神の若い女性、「フラッパー」たちはその常連だった。**(MF)**

ナビゲーター

ここに注目

1　平らな胸
1920年代のギャルソンヌ (garçonne)〔少年のような娘〕ルックの典型であるシュミーズドレスは、着る人を砂時計形コルセットから解放した。ウエストが強調されることはなくなったものの、衣服のラインが長くほっそりとしているため、胸をバストフラットナーやバンドーで押さえつける必要があった。胸を平らにすることで、当時流行していた何連も重ねる長いネックレスを、ドレスの正面に真っ直ぐ垂らすことができた。

2　装飾
シュミーズドレスのシンプルな形は凝った装飾にうってつけの下地となり、装飾が光をとらえて反射し、動きを印象づけた。手の込んだビーズ細工は、アトリエの職人（プティット・マン (petites mains)）の手作業で作られた。1920年代には何千人ものそうした職人がいて、パトゥ、キャロ姉妹、エドワード・モリヌー (1891-1974) といった当時の有名服飾店で働いていた。

3　「ヌード」な脚
1920年代には裾のラインが上がり、スカート丈が短くなったことで、透ける靴下が新たに必要となる。それまでの靴下は丸編機で編んで蒸気を当てて成型していたため、履くと膝と足首の周りにたるみができたが、1920年代には編目の増減によって脚の形に合わせた「フルファッション」になった。絹で編んだ2枚の地のそれぞれを筒形に縫って作られ、色はベージュや肌色だったため、脚の後ろの縫い目さえなければ、素肌のように見せることができた。

4　非対称の裾ライン
1920年代前半の長いスカートから、1930年代に普通に見られるようになったふくらはぎ丈へと移行する過程で、変化を和らげるためにさまざまな工夫が凝らされた。裾のラインに変化をつけるために三角形のまちを加えてハンカチの隅を垂らしたような形にしたものや、膝から下が見える、透ける素材のアンダースカートを取り入れたものなどがあったが、シャネルはこのドレスに、異なる長さに連ねた黒玉ビーズを添えて非対称の裾ラインを作っている。

225

ボブ 1926年
フラッパーの髪型

アメリカのダンサーで女優のルイーズ・ブルックス。

黒いヘルメットのようなボブの髪型が個性的な、ダンサーで無声映画のスターでもあったルイーズ・ブルックス（1929）は、1920年代の解放された自由な精神と「フラッパー」時代の象徴だ。近代の性風俗を描いたゲオルク・ヴィルヘルム・パープスト監督の映画『パンドラの箱』（1929）で彼女が演じたルルは、フラッパーのスタイルを代表している。長い髪は長年、女らしさと強く結びつけられてきたため、当初、短い髪の流行は、強い反発を招いた。社会が近代的女性に対して抱く恐れが、そこに集約されていた。

　20世紀初頭、ボブは子供の髪型として流行していた。第一次世界大戦の勃発と1920年代のすらりとしたファッションをきっかけに、女性たちは戦前の手間と時間のかかる髪型を放棄する。後ろの生え際を刈り上げ、耳の上で髪を切り揃える髪型のイートンクロップにする勇気のある女性は、理髪店に行く必要があった。女性たちはほどなく、ウェーブをかけたり、刈り上げたり、前髪をおろして切り揃えたりして、ボブヘアを楽しむようになる。ルイーズ・ブルックスのような前髪が厚く中央をきちんと分けた「プレシジョン・ボブ」は、ショートヘアをファッションの主流に登場させ、「リトル・ブラック・ドレス」と同様に現代まで受け継がれる定番のファッションとなった。**(MF)**

⚽ ナビゲーター

👁 ここに注目

1　前髪
目を強調するため、前髪は眉毛の上できっちりと真一文字にカットされている。サイドの髪は耳の高さでカットされ、髪を湿らせて頬にぺたりとつける「スピット・カール」の丸みをつけられる長さを保っている。

2　正確なカット
ボブヘアは、こてやピンを使ったスタイリングとは異なり、熟練のカット技術によって作り出され、定期的な手入れと美容師の腕を必要とする。後ろの髪は先細の形にカットされ、うなじの生え際がV字形になっている。

クローシュ帽

ギャルソンヌ・ラインのほっそりとした体には、最新流行のクローシュ帽に似合うすっきりした髪型が求められた（シャンソン「彼女は髪を切った〈 Ell' s'était fait couper les ch'veux〉」の楽譜の表紙、1924；写真下）。婦人帽子デザイナーのキャロリヌ・ルブが1908年にデザインしたクローシュ帽は、1920年代にかけて人気が高まっていった。通常はウールのフェルトを使い、頭の形に合わせて作られたこの帽子は、さまざまな装飾の格好の土台となった。

中国の近代的衣服

1 ヨーロッパ風の軍服を着た袁世凱皇帝の写真。肩章や勲章で飾り立てた軍服にベルトを締め、羽根飾りつきの兜を被っている。

2 カレンダー（月份牌）には西洋の広告が入り込んでいた。この1926年のカレンダーはデュポン社の染料を宣伝している。

3 1930年代の典型的な宣伝ポスターは、魅力的な女性を中心に据えている。

1912年の中国では、何を着るべきかがあらゆる成人にとって大問題だった。清朝政府が中国を困窮に陥らせたと非難されていたため、多くの国民は満州人の服装と、古風な弁髪を廃止すべきだと考えていた。西洋の国々は羨望の的であると同時に、邪悪なもくろみを抱く侵略者でもあった。1912年に中華民国の臨時大総統に就任した孫文は、ジャケットとズボン（後に「人民服」と呼ばれる：230頁参照）を着用した。だが、1911年には誰もが革命を歓迎していたわけではなく、多くの人々が革命家の手法は急進的すぎると考えていた。退位させられた満州の皇帝一族を支持する人々もいた。そのため、しばらくの間、伝統的なローブ（袍）と乗馬用ジャケット（166頁参照）が人民服と混在していた。

中国の男性全般にとって、弁髪を切るのはさほど難しいことではなかったが満州人の一部は抵抗のしるしとして弁髪を守り続けた。特別な政治的信条がない人々——人口のおよそ半分に相当した——にとって、西洋は大きな魅力をもち、上質で近代的であることと同義語だった。庶民は、国家元首が大総統だろ

主な出来事

1912年	1912年	1915年	1919年	1920年頃	1925年頃
中華民国の臨時大総統に就任した孫文が、満州式の衣服を避け、人民服を着る。	新しい中華民国政府が女性の纏足を禁止し、女性を社会的・政治的抑圧から解放する。	袁世凱が自ら中国皇帝を名乗るが、反発が広がり、わずか83日で君主制廃止に追い込まれる。	五四運動に参加した学生たちの服装が、ファッションが変化の途上にあったことを物語る。多くの学生が弁髪を切っていたが、まだ伝統的なローブを着ていた。	若い女性の一般的なスタイルは、肘丈の短いジャケットに、プリーツスカートかふくらはぎ丈のズボンを組み合わせた。	旗袍が登場する。当初は脚を見せるスリットが脇にない、ゆったりとしたワンピースだった。

228　第4章　1900-1945年

うと皇帝だろうと意に介さなかったが、「流行遅れ」と思われるのだけは我慢がならず、西洋風のサングラスや革の編み上げ靴で「近代人」の仲間入りをした。しかし、昔ながらの中国の衣装は深く根づき、一朝一夕には捨て去れなかったため、1920-30年代には伝統的な長いローブを着た男性が輸入物のトリルビー帽を被る姿も珍しくなかった。この奇妙な東と西の混交は珍奇な光景を作り出した。軍の総帥であった袁世凱はヨーロッパ式の軍服（前頁写真）を好んだ。彼は1915年12月に自ら皇帝を名乗り、北京の天壇で即位式典を行う。役人たちは龍円紋様の礼服もどきの服をまとい、角帽に似た独特の被り物を被った。兵士の軍服はイギリスのコールドストリーム近衛連隊を模したような外見だった。袁世凱は「中国的」かつ「近代的」に見せようとしたが、結果はさんざんだった。

女性にとって人民服に相当したのが旗袍（チーパオ：qipao）で、イギリスの植民地で広東語を話す香港では、長衫（チョンサン：cheongsam）と呼ばれる。1850年まで、家柄のよい女性はローブをまとい、ローブの両脇のスリットから脚が見えないよう、常にズボンをはいていたが、旗袍はズボンなしで着られるようにデザインされていた。1926年のポスターカレンダー（写真右上）には、立て襟に幅広の肘丈の袖がつき、ゆったりとした形でスリットの入っていない初期の旗袍を着た少女が掲載されている。この衣服は特に斬新というわけではなかったが、靴と濃い色の靴下、腕時計、そして前髪のある髪型が「近代的」である。家庭内の娯楽である編み物――籐製の小卓に毛糸玉と編み針が置かれている――から、旗袍が新しい流行ではあるものの、当初は身分の高い女性の衣服であったことがうかがわれる。いかがわしい娯楽産業との関連ができるのは、後になってからだ。

長いサイドスリットが入った、体にぴったりとしたタイプの旗袍を誰が考案したかは明らかではないが、西洋式の広告は、この色っぽいドレスを着た女性の魅力を、たばこなどの新製品の宣伝にさっそく利用した。1930年代に英国煙公司が「哈徳門」ブランドの宣伝に使ったポスター（写真右）がその一例である。女性は厚化粧をし、短い髪にパーマをかけ、官能的なポーズをとっている。パッケージの横には「結局、彼が一番」という宣伝文句が書かれている。この広告は女性に、冒険と、新しいものへの挑戦（たばこでも男性でも）を促している。

当時の白黒写真では中国の女優たちも同じようにぴったりした旗袍を着ているが、1930-40年代の上海の映画産業は、評判が芳しいとはいえなかった。『上海特急』(1932)などのハリウッド映画が公開されると、少なくとも西洋では旗袍は「東洋のデカダンス」を意味するようになった。1949年以降、香港と台湾の女性たちは中国人であることを主張する必要がある場合に旗袍を着るようになる。旗袍は21世紀の中国でも存在感を保っているが、デザインを改めた現代の旗袍は、初期のものとは異なっている。**(MW)**

1927年	1927年	1930年	1935年頃	1949年	1950年
国民政府主席の蒋介石が宋美齢と結婚する。花嫁は結婚式で西洋式の白いウェディングドレスを着た。	海外から中国にブラジャーももたらされる。	中国で最もファッショナブルな都市である上海で、初めてのミス上海コンテストが開催され、名家の女性たちが参加する。	体にぴったりしたスタイルの旗袍が、恥ずべき職業の女性たちが愛用するドレスとして評判を落とす。	10月1日、毛沢東主席が人民服を着て、中華人民共和国の建国を宣言する。	中国が他国に対して扉を閉ざす。香港と台湾の中国人女性は中国人であることを示すために旗袍を着続ける。

人民服 1920年代
紳士用スーツ

1912年の中国の男性ファッションは、いささか珍妙だった。共和国になったばかりだったが、男性の大多数はまだ髪を満州風の弁髪にしていた。龍袍は過去の遺物となっていたが、新政府のメンバーは乗馬用ジャケットを手放そうとしない。中国にとって、洋装をそっくりそのまま取り入れるのは不適切だったらしく、臨時大総統に就任した孫文は、のちに「人民服」と呼ばれる揃いのジャケットとズボンを身に着けた。しかし、人民服がすぐに男性ファッションの主流になったわけではなく、孫文でさえ、時には伝統的なローブを着た。人民服は学生たちの間で特に人気があり、次第に革命精神、新しい思想、進歩の証しとみなされていく。

　20世紀後半には、毛沢東主席が人民服を中華人民共和国の象徴とする。1949年の建国直後から、資本主義国家を連想させるスタイルの衣服はすべて不適切とされ、毛主席は常に人民服を着た。文化大革命（1966-76）の間、人民服は、男性だけでなく女性にとっても、最も安心して着られる服となる。当時、外国人が中国を訪れていれば、国中にたった1種類の服しかなく、しかも市民用の青と灰色、軍人用の緑の3色しかないことに驚いたことだろう。**(MW)**

ナビゲーター

ここに注目

1　ボタン留めのジャケット
ジャケットには折り返された高い襟がつき、前中央の首から下にボタンが並ぶ。中国の衣服では初めてボタンホールが使われた。人民服のジャケットは腰を覆う丈で、伝統的な乗馬用ジャケットよりやや長い。また、乗馬用ジャケットと比べるとかなり細身で、体に合うように仕立てられている。ジャケットの下には白いシャツを着たが、襟のスタイルにより、ネクタイは不要だった。

2　プリーツの入ったポケット
ボタンつきの蓋がつき、プリーツの入ったポケットは目新しく、明らかに西洋の衣服の影響を受けている。1900年以前、中国の衣服にはポケットがなく、男性も女性も小物を入れる小袋やハンドバッグを持ち歩いていた。大きな持ち物があるときには、男性は手提げ袋（布製が多かった）を肩に掛けた。1960-70年代に毛主席が着た人民服も、細部のわずかな違いを除けば、ほとんど同じである。

▲1912年、人民服を着た孫文の公式肖像写真。裁断や仕立ては西洋式で、まさに中国の近代の始まりを告げるものとなった。

ロシア構成主義のデザイン

1　ワルワーラ・ステパーノワがデザインした、ブックイブニングでのパフォーマンスのための簡素な衣装（1924）。

2　リュボーフィ・ポポーワによる幾何学模様の生地のデザイン画。ポポーワは伝統的な花柄を使わず、まったく新しいスタイルを創り出した。細かく分けられた不完全な幾何学模様と限られた色数が、平面に空間的な深みを与えている（1923-24）。

西側の民主主義国ではアール・デコとモダニズムが第一次世界大戦後のファッションを支配したが（238頁参照）、ロシアでは1917年の革命によって、ヨーロッパの視覚的スタイルとの関係が一変する。共産党が要求したのは、ロシアの視覚文化が自国に由来する内容であること、明確な宣伝価値があること、構築中の新たな社会の役に立つことだった。そうした状況の中、ヨーロッパの機械時代が生んだ未来派と、共産主義が目指す普遍的プロレタリアート文化「プロレトクリト（proletkult）」が結びつき、構成主義運動が生まれる。構成主義宣言は、芸術家はもはや社会から離れて仕事をすべきではないと唱った。リュボーフィ・ポポーワ（1889-1924）、ワルワーラ・ステパーノワ（1894-1958）と夫のアレクサンドル・ロトチェンコ（1891-1956）は、「イーゼル上の戦争」を宣言し、技術を信奉した。彼らが目指したのは、産業界や共産党と力を合わせ、建築、家具、彫刻、グラフィックアート、ファッション（写真上）において芸術を人民に届けることだった。この取り組みに国家が応え、革命初期にモスク

主な出来事

1917年	1917-18年	1920年	1921年	1922年	1922年
3月、皇帝ニコライ2世が退位する。ボルシェビキが暫定政府を転覆させ、レーニンが共産主義ロシアの指導者となる。	ロシアがドイツと和平合意を結ぶ。ニコライ2世とその家族が処刑され、内戦が勃発する。	ワルワーラ・ステパーノワが、モスクワのインフク（芸術文化研究所）の研究主任となる。	「5x5=25」展が開かれ、構成主義の芸術作品が初めて認識される。	ソヴィエト連邦が成立し、スターリンが共産党書記長に就任する。構成主義宣言が発表される。	リュボーフィ・ポポーワがフェルナン・クロムランク作『堂々たるコキュ』の舞台衣装を制作する。

232　第4章　1900-1945年

ワのインフク（芸術文化研究所）などのデザイン研究所が設立され、構成主義の芸術家たちが役員に任命された。

1920年代に積極的な新経済政策が実行に移され、その結果、小規模な小売業者や農家が限られた商品を個人的に売ることを許され、国内の資本の流れが増加すると、構成主義の理論を産業全体に幅広く適用するのは現実的でないことが判明する。ただし、繊維や衣服デザインの分野は例外で、国家と構成主義芸術家の協力が最も成功した分野となった。芸術と産業のこのような統合は、ソ連ならではのものだった。ワルワーラ・ステパーノワとリュボーフィ・ポポーワは、生地のサンプルや糸をフランスに頼っていた産業を再活性化するという国家の試みにおいて、中心的な役割を果たす。1923年、ステパーノワとポポーワは、モスクワの国立繊維プリント第1工場のデザインチームの主任に任命され、ロシア的で社会の万人にふさわしい布地の制作に取りかかる。この任命により、世界中を旅した著名な立体未来主義者で「絵画的建築術」の提唱者であるポポーワの経験と、ステパーノワの農民のルーツとロシアで受けたグラフィックアート教育が組み合わされた。

国立繊維プリント第1工場を設立するにあたり、ポポーワとステパーノワは多くの困難にぶつかった。長年に及んだ戦乱のせいで、ロシアの産業と物的資源は大幅に縮小し、熟練労働者はほんの一握りしか残っていなかった。2人が課せられたのは、構成主義の発想を反映させ、あらゆるイメージは明確で理解しやすいものでなくてはならないという国家の命令に沿い、同時に技術的に生産可能なテキスタイルデザインを生み出すことだった（写真右）。いずれもテキスタイルについて正式に学んだことはなく、芸術と大量生産を統合するための生産工程を独学しなければならなかった。ソヴィエトの美術評論家D・M・アーロノヴィチによれば、2人は職工や技術スタッフとの対立に直面した。職工や技術スタッフは「新しい」美学の押しつけに反発し、彼女たちのデザインが実用的ではないと考えたのだ。2人は織りと染色の生産工程に参加したり、人員補充とデザインの取得に関して投票を実施したりして、困難を乗り切ろうとした。また、工場とその製品を小売店や報道機関へ宣伝することに力を入れた。

同時代のデザイナーたちはあからさまに構成主義的なテキスタイルを作り出していたが、ポポーワとステパーノワのやり方はもっと創意に富んでいた。2人とも生地のデザインに情熱を燃やし、布地の制作は「人生における物質要素」を整えることだと考えていた。テキスタイルと構成主義が、ぴったりと結びついていたのだ。「どのような芸術的成功も、農民と労働者が私の生地を買う光景ほど深い満足感をもたらしてはくれない」とポポーワは記している。ポポーワとステパーノワはデザインの面でも成功したが、技術の確立という点でも業績を残す。2人とも、木綿のプリントが数層からなる多角的な小さなモチーフに適していることを理解していた。

ポポーワのデザインは、彼女がそれ以前に制作していたシュプレマティスム運動の作品と関連する。シュプレマティスムの主張は、抽象的な世界は基本的な幾何学的形によって芸術的に表現することができるというものだ。ポポーワ

1922年	1923年	1924年	1925年	1929年	1930年
ステパーノワが『タレルキンの死』の衣装をデザインする（236頁参照）。	ステパーノワとポポーワが、モスクワのツィンデル繊維工場の後に設立された国立繊維プリント第1工場のデザイナーに就任する。	ポポーワが猩紅熱で死去する。同じ年、彼女の作品を紹介する大規模な展覧会がモスクワで催される。	ステパーノワとアレクサンドル・ロトチェンコがパリの博覧会〔アール・デコ博〕に出展し、万人向けの社交場「労働者クラブ」を展示する。	トロツキーがスターリンによってロシアから追放される。トロツキーのイデオロギーの支持者とみなされた構成主義者たちも、あおりを受ける。	実業家たちの見せしめ裁判が、スターリンとその支持者たちによって初めて開かれる。

は1917年頃にこの主張を捨てて構成主義的「実用性」に転向する前に、構成的コラージュで実験をし、ヴェルボフカ職工協同組合のためのスケッチに民族調のデザインと伝統的なレースを取り入れている。テキスタイルデザインにおいても、政治的に適切な枠組みの中で、面を交差させて空間的広がりを持たせる模索を続けた。1923年に彼女がデザインした「槌（つち）と鎌（かま）」の図柄は、政治的な意味を持つシンボルを優美なモチーフに変えた。

それとは対照的に、ステパーノワは円、三角形、四角形の限られた構成要素を用いて、デザインを「機械化」した。彼女はごく少数の色を青と黒と白といった思いがけない組み合わせで使い、どの生地でも、幾何学模様が目の錯覚を引き起こすような効果を出した。ポポーワと同じように生地デザインにおいて信条を堅持し、「自由気ままで、非客観的で、シュプレマティスム的で、立体未来主義的である構成」を拒否した。彼女が手がけた150のデザインのうち、120が実用化されている。

また、ポポーワとステパーノワは構成主義的ファッションデザイン運動や、プロゾデジュダ（prozodezhda：生産服）とスペツォデジュダ（spetsodezhda：専門服）についての論争にも加わっている。ステパーノワは「衣服のタイプはただ1つではない。それぞれの生産的機能に応じた服が必要だ」と主張した。構成主義者たちは、衣服が着る人の職業と活動に適したものであることを求めた。課題は、適切な素材を経済的に使い、大量生産を促進し、西洋のブルジョア的贅沢（商品への執着・崇拝）を拒絶し、平等主義的で気の利いたデザインを作ることだった。さまざまな提案のなかには使い捨ての紙製の衣服もあり、着やすく衛生的な服が供給できる革命的な発想とされた。他には、伝統的な民族服サラファン（sarafan：チュニックドレス）を、一般的な長袖ブラウスにしたものもある。どちらも実際には機能的でないことがわかった。型紙を使わず、顧客に生地を直接まとわせて制作したクチュリエールのナダージュダ・ラマノワ（1861-1941）は、「服作りをする芸術家が先頭に立って、非常にシンプルな素材から、非常にシンプルだが優れた形の衣服、われわれの労働生活の新たな構造に適した衣服を作るために働かなくてはならない」と主張し、真の変化を先導した。だが、ソヴィエトの有産階級の中心人物たちは純粋な構成主義哲学の受け入れに消極的で、幾何学的な形の衣服を贅沢な真珠や毛皮で飾った。

3　1923-24年にポポーワが描いたデザイン。黄色いテイラードスーツ、白とピンクのドレス、ハンカチのように垂れ下がる袖とローウエストが特徴的な青と白の「フラッパー」ドレス。どれも構成が作りやすく理解しやすいという点で、構成主義の考え方にかなっている。

4　ウラジーミル・タトリンによる舞台衣装のデザイン画（1913）。ミハイル・グリンカ作曲のオペラ『皇帝に捧げた命』（『イヴァン・スサーニン』『皇帝に捧げし命』の邦題もあり）の衣装用に描かれた。

5　ワルワーラ・ステパーノワによるスポーツウェアのデザイン。プロパガンダのために赤い星が使われた（1923）。

234　第4章　1900-1945年

工学的な手法を彫刻に取り入れようとした多芸多才の芸術家、ウラジーミル・タトリン（1885-1953）は、暖かさと動きやすさを兼ね備え、使用する生地の量を極力抑えたシンプルな形の男性用万能スーツをデザインし、それが構成主義的衣服の標準となる。衣装をデザインする際、彼は民族的モチーフと抽象的な形を組み合わせた（写真右）。ステパーノワとポポーワも、舞台の衣装と装置——あからさまなメッセージが込められた大胆な衣装になることもあった——をデザインした経験を活かし、生地を服に仕立てた。ポポーワがフェルナン・クロムランクの『堂々たるコキュ』のためにデザインした舞台装置は、特徴のない白い板を連ねて常に動く仕掛けになっており、動きの速度によって感情の強さを表現した。登場人物の衣装は役を象徴する飾り気のない幾何学的な形であった。1922年に、ステパーノワは舞台『タレルキンの死』（236頁参照）の衣装デザインを担当し、無彩色の生地に基本的な幾何学模様を施した。

　ステパーノワもポポーワも、構成主義的芸術雑誌『レフ（lef）』を利用してファッション理論について執筆し、自らのデザインを説明し、普及させている。自分たちの考えは「トゥーラ（モスクワ近郊の工業化された地域）の農民の女性」のためのものだと2人は主張したが、ポポーワの作品をエリート主義だと批判する批評家たちは、彼女が実際には「クズネツキー・モスト（高級クチュール店が集まるモスクワの地区）の貴婦人」のためにデザインしていると非難した。

　ポポーワのファッションデザインは生産主義精神によって活力を与えられており、ロシア構成主義芸術を専門とする研究者、ナタリア・アダスキーナはこれを「民主的でありながらプロレタリア的なスタイルの一種」と形容している。ポポーワの衣服は農業や工業の労働者のためというよりは、もっと時間に余裕のあるホワイトカラーの労働者のためのデザインで、ボヘミアンの精神が宿っている。ポポーワは衣服を構成主義的彫刻の一種ととらえていた。ワンピースやジャケットは「空間的な形」を作り出し、この彫刻をより良くするために布地がデザインされた。ポポーワのデザインはアール・デコのボーイッシュさや直線的で幾何学的な形とは異なり、絞ったウエストと強調されたヒップによって女らしい曲線を強調し、女性の体をデザイナーの意のままに「衣服を支え、形作る」土台として想定していた。彼女は形と生地の可能な限り最高の組み合わせを目指し、無地の生地とプリント生地を対比させるように、襟、ベルト、カフスをつけた（前頁写真）。

　それとは対照的に、現存するステパーノワのデザインは両性具有的かつきわめて幾何学的で、単純な幾何学的な形に色が組み合わされている。1923年の赤、白、青のスポーツウェアの模様は、長方形、円弧、円錐の一部をただ寄せ集めたものである。女性向けには、幅の広い袖、ゆったりとしたトップス、Aラインのスカート、幅広のショートパンツが作られた。彼女の幾何学的なスポーツウェアのデザインには、シンプルな赤い星がつけられている（写真右下）。ポポーワとステパーノワは共同でプロゾデジダもデザインした。これは汎用作業着で、素材と色だけで変化がつけられていた。

　構成主義ファッションは、幅広い運動のなかの数少ない成功例だったが、1924年にポポーワが猩紅（しょうこう）熱で死去した後は廃れ始める。ステパーノワは1924年にモスクワ・ヴフテマス（高等工芸美術工房）の教授に任命され、テキスタイルデザインの講義を続けたが、すでに制限が厳しくなっていた国内市場では、構成主義のデザインや生地の販売は難しくなっていく。新経済政策は不当利得者にはある程度の富をもたらしたが、そうした購買力を持つ人々は、かつての上流階級から没収された品物のほうを欲しがった。構成主義者は政治面で革命に関与したものの、1920年代末にスターリンによって国外追放されたレフ・トロツキーと同類とみなされた。構成主義者たちは共産党のプロパガンダとなる作品の制作を続けたが、その芸術性は次第に過小評価され、ブルジョア的であると非難されるようになっていった。**(PW)**

構成主義の衣装　1922年
ワルワーラ・ステパーノワ　1894-1958

MABPYWA

ワルワーラ・ステパーノワが手がけたマヴルーシャの衣装。1922年に上演された舞台『タレルキンの死』のためのデザイン画。

フセヴォロド・メイエルホリドの演出による『タレルキンの死』（1922）のために制作されたこの衣装は、ワルワーラ・ステパーノワが舞台衣装・装置デザイナーとして手がけた作品の一例だ。タレルキンの召使マヴラーシャは、当時の戯曲の主人公としては珍しく女性である。他の衣装と同様に、ステパーノワのデザインは構成主義の綱領に従っている。黒と白から成り、生地を特定していないため、経済的に仕立てられる。あくまでも幾何学的で、彼女の得意の長方形、三角形、正方形を使っている。線、つまり「プリーツ」の重みが空間的な深みを感じさせるところに、ステパーノワのグラフィックアーティストとしての技量が表れている。縦の線は装置の構成と呼応する。仕掛けによって絶えず動いている装置は、縦長の板でできたシンプルな家具を組み立てて作られている。召使の二次元的な姿はその背景にほとんど溶け込み、それによって彼女が国家の側の人間であることが示唆される。この衣装は、人物の役目にふさわしくデザインされているという点で、構成主義のスペツォデジュダの考え方に従っている。どう見ても装飾的ではないシンプルな形が、この女性が生産的なソヴィエト社会の一員であることを示す。紙の上でははっきりとした幾何学的なデザインだが、衣服としてまとうとゆったりとしたチュニックの形になり、動きやすい。**(PW)**

ナビゲーター

ここに注目

1　伝統的なルーツ
伝統的な民族衣装のサラファンを基とするチュニックは、肩の縫い目が下がり、体の輪郭が表面の装飾によって表されている。時代を超越した衣装は、男女を問わず着ることができ、芝居のなかで既存の性別についての考え方を問うという効果もある。

2　幾何学的な形
三角形と長方形を使った2次元的な構成だが、スケッチに示された独特のプリーツとひだが抜け目なくずるい雰囲気を醸し出し、垢抜けてはいないが狡猾な召使の人物像を連想させる。

ロシアの演劇とデザイン

戯曲『タレルキンの死』（1869）はロシアの貴族、アレクサンドル・スホヴォ＝コブイリンが帝政ロシア末期の腐敗問題に取り組んだ三部作の1つで、自身が裁判に巻き込まれた経験から執筆された。その主題に強く惹かれた演出家のフセヴォロド・メイエルホリドは、過去への批判と、人と機械が共に働き、個人の自我が国家に従属する新しい時代の展望を扱ったきわめて象徴的な演出により、ヨーロッパ風の新しい演劇に仕立てた。ステパーノワが『タレルキンの死』の動く舞台装置のために描いた下絵（写真下）には、機械化された社会の未来像への強い関心が表れている。労働者の衣装は実用的なものだったが、男性の主要登場人物用の衣装は硬く上部が重いものであって非実用的かつ安定が悪く、帝政ロシアそのもののようである。ステパーノワは布地のデザインも手がけるようになり、キャリアの後半にはグラフィックデザインとプロパガンダアートに専念した。

現代風

アール・デコは発祥地のパリでは当時「モデルヌ」〔現代風〕と呼ばれ、1925年の現代産業装飾芸術国際博覧会（Exposition Internationale des Arts Décoratifs et Industriels Modernes）で展示された。アール・デコは20年間にわたって装飾デザインの中心となり、ヨーロッパでは1920年代に、アメリカでは1930年代を通じて隆盛を極める。アール・デコは、アール・ヌーヴォーが多用した細長い植物の形への反動として出現したが、自然な認知という概念への疑問も投げかけ続けた。キュビスムやシュルレアリスムの抽象概念も、同様の疑問を呈示している。装飾的な要素はアフリカの芸術から、シンプルさは日本の木版画やツタンカーメンの墳墓で発見された埋葬品から取り入れ、台形やジグザグなどの幾何学的な形、段状の形や日光のモチーフなどを特徴とするスタイルが生まれた。アール・デコのデザインと共に、1925年の博覧会には、機械化時代の容赦ない実用本位の展望を示すモダニストたちのデザインも展示された。芸術、美、産

主な出来事

1918年	1918年	1919年	1920年代	1921年	1921年
第一次世界大戦が終結し、ヨーロッパの古い帝国の解体、アメリカの経済的優位へとつながる。	ナンシー・アスターがイギリス初の女性国会議員となる。30歳以上のイギリス人女性に選挙権が認められる。	ココ・シャネルがパリのカンボン通り31番地にクチュールのメゾンを開業する。	ランバンのメゾンがパリで正式に開業し、著名な顧客のためにローブ・ド・スティルを制作する。	ハリウッドの無声映画スター、ルドルフ・ヴァレンティノが『シーク』に主演する。彼は女性ファンの熱狂の的となり、異国趣味の流行を生む。	のちのエドワード8世がフェアアイル・セーターを着て公衆の前に現れ、伝統的なニットの柄の人気に火がつく。

業の結びつきを称賛するモダニストたちの作品は、ソヴィエト連邦などの全体主義体制に歓迎されたばかりか、スイス生まれのル・コルビュジエなど建築家のデザインにもはっきりと見ることができる。

　アール・デコ時代の直前には大戦があり、ヨーロッパの社会的、芸術的、政治的変化が速まった。大勢の若い男性が亡くなり、人口に不均衡が生じた。昼は女性が労働力に加わり、夜のダンスホールでは男性のパートナーが不足していたため、女性同士で踊る姿が目立った。1920年までに、イギリスでは30歳以上のすべての女性が参政権を得たし、アメリカでも女性に初めて参政権が認められ、新たな権利を得た女性たちは喫煙や高速車の運転、そして飛行機の操縦にいたるまで、それまで男性に限られていた活動に参加するようになる。スピードの時代にはすらりとした体が求められ、女性のシルエットは、平板な胸の両性具有的「フラッパー」となった。ファッションの歴史上初めて、女性は痩せることを熱望するようになる。

　さらに、1920年代の女性の活動的なライフスタイルが、自由に動ける体の輪郭線につかず離れずの、キャミソールのようなゆったりした筒状のシュミーズドレスを必要とした（前頁写真）。昼用の服はジャージーやレーヨンで作られ、夜用の服はガラス製の管状ビーズ、アップリケ、金銀の糸、コーネリワーク、ふんだんなレースなどで贅沢に装飾された。シュミーズドレスは婦人服のデザインに即座に変化をもたらし、1920年頃にはウエストラインがヒップの位置まで下がり、腰の位置にベルトやバンドを横に締めることで強調された。ゆるやかな構造の上半身の襟元は、シンプルなラウンドネックやVネックだった。スカートはふくらはぎの中程まで真っ直ぐに落ち、1920年代にはおおむね膝下に留まっていた。スカートにプリーツやスリットを加えて、さらに動きやすくしたものもあった。シュミーズドレスはパターンが単純で、1時間未満で作ることができたため、家庭での洋裁が流行する。

　1925-28年には、裾のラインが初めて膝上になり、さらに短い裾に切り込みやスカラップをあしらったり、透ける生地を何層も重ねてビーズのフリンジを長めに垂らしたりするスタイルも登場する。ベルトつきのゆったりしたテイラードジャケットでは女らしいシルエットが称えられたが、ドレスの形は平板なバストと細いヒップを前提としており、フランス人はこの若々しいスタイルを「ラ・ギャルソンヌ」と名づけた。働く若い女性や付き添いなしでパーティーに出かける上流階級の女性と同一視されるようになったフラッパーは、靴ひもで締めないブーツをパタパタ（フラップ）させていたことから呼ばれるようになったともされ、ジャズエイジにふさわしい新たな女性像のシンボルとなる。彼女たちは淑女らしい振る舞いといった規範をものともせず、第一次世界大戦後の社会の変化の予兆となった。そして、フリンジのついたドレスを翻し、ジョセフィン・ベーカーがパリのレビュー『ラ・ルヴュ・ネーグル（La Revue Nègre）』で流行させたターキートロットや、1923年に『ジーグフェルド・フォリーズ』で初めて披露されたチャールストンを踊った。腕や足をあらわにする流行と、背中がウエストまで開いた大胆なドレス（写真右）によって、新たに人気を集めた日光浴で日焼けした手足が惜しげもなくさらされた。フラッパー

1　クローシュ帽とメリージェーン・シューズを合わせたこのシュミーズドレスは、女らしさと実用性を兼ね備えており、1920年代のアスコット・レースに着ていく昼の服として最適だった。

2　官能的な興味を新たにそそったのは、あらわな背中だった。ジョルジュ・バルビエのイラスト『パリスの審判』より（1920）。

1922年	1923年	1924年	1925年	1925年	1928年
ハワード・カーターの主導のもと、ツタンカーメン王の墳墓が発掘され、古代エジプトの装飾品のスタイルへの人気が高まる。	『タイム』誌が創刊され、アメリカの社会と政治の変化を記録する。	ヨーロッパではビスコースと呼ばれるレーヨンが、シルクに代わる人工繊維として発売される。	アメリカ生まれのフランスのダンサー、歌手、女優であるジョセフィン・ベーカーが、バナナスカートをはき、「エキゾチック」なダンスを踊って有名に。	F・スコット・フィッツジェラルド作『グレート・ギャツビー』が出版される。ジャズエイジの空気を具現化した小説だった。	アメリカのパイロットの草分け、アメリア・イアハートが、女性飛行家として初めて大西洋を横断飛行する。

239

たちはたばこを吸い、化粧をしただけでなく、流行していたポートワイン色のマットな口紅を人前で堂々と塗った。口紅は、宝石で飾られた小さな化粧ポーチに入れられた。ヴァン クリーフ＆アーペルやカルティエなどの宝飾店が作った化粧ポーチは銀、金、エナメル、真珠母貝、翡翠、ラピスラズリなどで作られ、安価な模造品は、色つきのガラス玉をプラスチックにはめていた。化粧ポーチについた小さな口紅入れは揺れる房につけられたり、手首にはめたベークライト製バングルに取りつけられたりした。ダンスフロアで体を揺らすために、フラッパーのハンドバッグは軽くて持ち運びしやすいものでなければならない。南米のダンス、タンゴが流行したことから、指輪にはめたり腕の周りに巻いたりできるバッグをタンゴと呼ぶようになった。男性の衣服は次第に略式になり、フラッパーたちのダンス相手は、昼には幅広のオックスフォードバッグズに細身のブレザーとボーター帽を合わせた（242頁参照）。普段の街着には、シングルのラウンジスーツが取り入れられた。夜会服のタキシードには絹のロールカラーか、黒かミッドナイトブルーの刻み襟がつき、1920年代後半からはベストがカマーバンドに代わった。

アール・デコの女性用夜会服では、古代ギリシアやローマのシンプルさを取り入れ、床まで届く長さのドレスが好まれた。足首も見せたが、新たに色気を感じさせる場所となったのが、ゆるやかなドレープの下から見える背中と、平らだが深い切れ込みのあるネックラインである。この深いV字に開いた背中と前身頃は、キュビスムの幾何学的形から直接の影響を受けていた。円柱状のシルエットに長い裾とバッスルが加えられ、肩から布を垂れ下げたり、ヒップの高さにロゼット飾りをつけたりすることで、細長いスタイルを印象づけた。素材はシルクサテンで、同じドレスに光る側とマットな側の両方を対照的に使うことが多かった。円柱状のシルエットのバリエーションとしては、ローブ・ド・スティル（robe de style）（244頁参照）とも呼ばれる「バスク」ドレスがありファッショナブルな昼間の催しや略式の夜会に着た。これは1920年代の円柱状ボディスに、自然なウエストラインから始まって釣鐘形にギャザーを寄せたスカートを組み合わせたもので、18世紀のパニエドレスの流れを汲んでいる。

人気のグリークキー模様などの幾何学的な装飾の帯飾りが、裾やヒップを縁取った。金属的な色合いのサテン、絹、シフォン、タフタにびっしりとビーズ飾りをつけると（写真左）、まるで着ている人が輝く柱のなかで動いているかのような印象を与えた。露出部分が多く、ドレスの素材も薄いため、裕福な人々は毛皮のジャケットを好んだ。大きな毛皮の襟がついた、脇で留めるスタイルのコート――腰にボタンが1つだけついていたり、宝石つきの留め金で留めたりした――も、体を覆うために使われた。

シルエットの変化に伴い、下着にも新しいタイプが必要となり、昔ながらのコルセットの売り上げは1920年から1928年までに66パーセント減少する。コルセットに取って代わったのが、薄いキャミソールとアンダーパンツがつながったキャミニッカーだった。バストを平らにするために脇を紐で締めるコルセットブラジャー、「サイミントン・サイド・レーサー」を使うと劇的な効果を得ることができたが、筋金入りの「ギャルソン・マンケ（garçons manqués：おてんば娘）」は単に胸に布を巻いて縛った。やがて健康クラブや美容クラブが増え始め、女性たちは食事療法、治療、屋外での運動によって少年のような体型を獲得するようになり、若い女性は髪結いや小間使いの手を借りる必要がなくなり、家庭で雇われる女性の数が大幅に減少する。

ファッションの歴史上初めて、ショートヘアが女性に好まれるようになった（226頁参照）。顎までの長さのボブやダッチボブ〔おかっぱ〕は戦前にヨーロッパのアバンギャルドの間で見られたが、戦後になってから流行した。さらに衝撃的だったのは、1926-27年頃にかけて髪をイートンクロップにした女性たちだった。後ろと横の髪が短く、横分けにしたイートンクロップは、同性愛的で

あるとして危険視された。どちらの髪型も流行の釣鐘形クローシュ帽（写真上）を被るのに適していた。夜会用には、額に羽根飾りやロゼット飾りのついたヘッドバンドをはめて、前髪を下げた形にボブカットを整えた。

シルエットがシンプルになったことで、アクセサリーは派手になり、ココ・シャネルが広めた大ぶりのコスチュームジュエリーは、もはや貴石のイミテーションではなくなった。形成が容易で色鮮やかなベークライトやルーサイト〔アクリル樹脂の一種〕でできたバングルが重ねづけされ、ラインストーンのブローチ、クリップ、ネックレスが、キュビスムの流れを汲むドレスのビーズ装飾に合わせられた。白い真珠、黒玉、ビーズなどの長いネックレスがウエストまで垂れ、1920年代末にかけては、アール・デコ建築の階段状のデザインを真似た、ビーズをぎっしりとつけた短めの「花綱」ネックレスが現れる。1922年にツタンカーメンの墳墓が発見されたり、ハリウッドが聖書の物語を映画化したりしたことで関心が高まったスカラベ、蛇、スフィンクス、ピラミッド、ヤシの木などがジュエリーのデザインに取り入れられた。羽根のボアや毛皮のストールをあらわな肩に掛け、非常に装飾的な扇子を持つことが流行した。アメリア・イアハートが女性として初めて大西洋横断飛行に成功したことをきっかけに、飛行服、革製ヘルメット、首元でねじる長いマフラーなど、パイロットからインスピレーションを得た服飾品が人気を呼ぶ。

裾のラインが上がり、靴が初めて見えるようになった。靴は生産の機械化が進み、価格も大幅に下落した。1920年代を通じて、先細で爪先のあいていないメリージェーン・シューズが流行する。黒革製で小さなルイヒールのついたものが主流だった。通常、メリージェーン・シューズは足の甲のストラップか、横のボタンで留めるようになっていたが（写真右）、1922年からはTストラップタイプのものが広まる。
(PW)

3 シュミーズドレスのシンプルな形は、ビーズワークや刺繍の下地として理想的だった。『アール、グ、ボーテ』誌（1925）に掲載された黒いサテンクレープのドレスには、アール・デコの幾何学的なモチーフからヒントを得た装飾があしらわれている。

4 ほっそりしたシルエットのためには、頭を小さく見せる必要がある。この1927年のぴったりしたフェルト製クローシュ帽は頭に合わせて成型されて、短く切った髪の上に被られ、さらなる装飾の下地にもなった。

5 イニャツィオ・プルチーノが制作した金色の革製イブニングシューズ。ルイヒールが、模造宝石とビーズを使った幾何学的なデザインで装飾されている（1925）。

昼用には、より実用的な、かかとのあるオックスフォードブローグ〔爪先に穴飾りのついた紐靴〕を選ぶ女性も多かった。1930年にはキューバンヒールが流行し、爪先が丸いものや、開いたものも登場する。この頃にはより女らしいシルエットが出現し、ラインやカットが重視されるようになった。しかし、1929年のアメリカ株式市場の暴落によって景気は急速に悪化し、ファッションに対する考え方は、まじめで保守的な方向へ向かう。

オックスフォードバッグス　1925年頃
紳士用ズボン

この何気なく撮影された1925年頃の写真で若い男性がはいているのは、当時イギリスとアメリカで流行していた最新ファッション、非常に幅が広いオックスフォードバッグズというズボンである。よりカジュアルな男性ファッションの代表ともいえるこのズボンは、日に何度もスーツを着替えるといった装いの決まり事への決別を象徴している。イギリスではオックスフォード大学の学部生たちの若々しいファッションと結びつけられ、アメリカでは純粋なスポーティスタイルの表現となった。表面がなめらかなフランネルで作られることが多いオックスフォードバッグズは、裾の周囲の長さが最大100センチメートルもあることで知られ、肉体労働には不向きだが、エレガントな装いには最適である。

　この写真のオックスフォードバッグズは淡い色合いで、裾が折り返しになっており、脚の部分が幅広いせいで、男性のウエストをほっそりと見せている。ボリュームのあるズボンとは対照的に上着は体に合った仕立てで、カレッジ・プレッピー・スタイルだ。ネイビーブルーのブレザーに、タブカラーのシャツ、平らな麦わらのボーター帽、オックスフォードバッグズの下に隠れている磨き上げられたブローグ靴という隙のないコーディネートをしている。端正、清潔、若々しさの美学を持つ、身だしなみの良い若者である。**(PW)**

👁 ここに注目

1　濃淡
濃色のブレザーとは対照的に、バッグズは明るい色合いのグレーかベージュであることから、これが遊び着で、仕事着にはならないことがうかがえる。アメリカではシアーズのジョン・ワナメイカーが販売した明るい色合いのものが、1925-26年の男性ファッションの要となった。

2　フランネル
このオックスフォードバッグズはフランネル製で、適度な重さにより、きちんと見えて、ほどよい「垂れ下がり」具合となっている。フランネルは遊び着にも使われる素材で、このズボンが堅苦しくない余裕のあるライフスタイルに適していることがわかる。

スタイルの起源

極端な若者ファッションの多くがそうであるように、オックスフォードバッグズは上の世代からは軟弱さ、不信心、モラルの衰退の現れとみなされた。しかし、ことに1920年代の新たな文化状況の中では、独自のスタイルを作り出そうとする世代の象徴だった。イギリスの学者、ハロルド・アクトンは、自分がこのズボンの発明者だと主張している。幅広のズボンは、彼がオックスフォード大学クライスト・チャーチの学部生だったとき着ていたヴィクトリア朝回帰ファッションの一部だという。別の説によれば、正装のスーツではなくニッカーボッカーズ（写真下）姿で講義に出席することを大学当局が学生に禁じたのがきっかけだ。学生たちはこの禁止令をかわすため、ニッカーボッカーズの上に巨大な「バッグ」ズボンを履いたという。また、アメリカ人がイギリスのスタイルを誇張し、箔をつけるために「オックスフォード」をズボンの名前につけ足したともいわれている。

ローブ・ド・スティル 1926年

ジャンヌ・ランバン 1867-1946

ラインストーンと真珠で飾られたこの漆黒の絹のローブ・ド・スティルは、昔ながらの理想的な女らしさと、クチュールの技と、無駄を削ぎ落としたアール・デコの新たな美学の出会いを象徴している。このローブ・ド・スティルは、女性に両性具有的な細いスタイルを求めた1920年代の他のドレスと比べ、シルエットの独自性で目を引く。より豊満な体形にまとわせても野暮ったく見えないこのドレスには、アール・デコのデザインの要素と、18世紀のパニエの応用とが共存している。特に、贅沢な装飾はアンシャン・レジームのドレスを彷彿させる。そのため、昔ながらの女らしさとクチュールに愛着を感じている人にとって、色あせない魅力を持つ。

　ドレスの形は前も後ろも1920年代らしい深いVネックだが、明るい色合いの絹のシュミゼット（chemisette：モデスティパネル）が開きをふさいでいる。やや低めのドロップウエストだが、自然なウエスト位置にあしらったビーズの装飾と、体の線に合わせて釣鐘形のスカートを形作るダーツによって、曲線的な印象を与える。金属的な色合いで抽象的なデザインのビーズ飾りはアール・デコ時代の典型であり、根強い人気を保っていたアジア風異国趣味やエジプトの秘宝への興味を反映している。ビーズと真珠で描かれた羽根飾りの模様がスカートの中心を左右対称に飾っている。**(PW)**

⚽ ナビゲーター

👁 ここに注目

1　ビーズ装飾
ボディスの縁取りは、段階的に繰り返される孔雀の羽根のデザインで、銀の半筒状ビーズと、固めて配置したラインストーンの連続模様を、筒状ビーズと真珠が縁取っている。お針子たちの質の高い精密な技が、アンシャン・レジームの宮廷服を思わせる。

2　釣鐘形スカート
スカートの釣鐘のような形は、輪骨や張り骨の入ったパニエ、あるいは硬いペティコートを下に重ねることで支えられている。1920年代の「上から下まで真っ直ぐ」なシルエットとは正反対で、フラッパースタイルで失われたクチュールの細部が活かされている。

3　花弁形の裾のライン
裾のラインが上がりきって膝丈で収まっていた時代にあっても、このドレスの裾はふくらはぎの半ばにある。パニエのようなひだを形作っているスカートの前中央は、心もち短くなっている。

🕒 デザイナーのプロフィール

1867-1925年
ジャンヌ・ランバンは、パリとバルセロナで帽子屋とドレスメーカーとしての修業をした後、1889年に自身の帽子店を開業した。1896年にイタリアの伯爵、エミリオ・ディ・ピエトロと結婚し、娘のマルグリットをもうける。娘はジャンヌにとってのミューズ、そして後継ぎとなった。ランバンは1908年に子供服のコレクションを発表し、1909年にクチュール組合に加盟する。ランバンのメゾンがパリで正式に設立されたのは1920年代前半であった。

1926-46年
18世紀の華麗な装飾に目を向けたランバンは、精巧な刺繍、繊細な装飾、女らしい花のような色使いで有名になる。彼女が好んだ濃い「ランバン・ブルー」は、専属の染料工場で染められた。ビジネスの才覚もあった彼女は、生活用品にも手を広げた。香水「アルページュ」は、1927年に娘のために創られた。

裁断と構造の実験

1 シルククレープのパジャマと風に漂うスカーフは、マドレーヌ・ヴィオネの流れるようなスタイルの典型である。ジョージ・ホイニンゲン＝ヒューン撮影（1931頃）。

2 ヴィオネはコルセットの必要をなくし、ドレープの技法と体に巻きつけるパネルを利用して、この金属糸を使ったイブニングドレスの対をデザインした（1938）。

1920年代のシュミーズドレスの筒形シルエットから、1930年代のボディコンシャスなドレスへの移行は、突然で劇的だった。シルエットの変化を具現化したパリのクチュリエール、マドレーヌ・ヴィオネ（1876-1975）は、衣服の裁断と構造の実験によって、布地と形の間に新たな力学を確立した。ヴィオネはポール・ポワレと共に、クチュリエが名前を出さずにアトリエでしてきた仕事を、デザイナーの個性の表現である現代のクチュールへと橋渡しした。

12歳のときにドレスメーカーで見習いを始めたヴィオネは、繊細なランジェリー作りに要する精巧な手順を体得する。ロンドンの宮廷服専門ドレスメーカーでお針子として技術を磨いた後、1901年にパリに戻り、キャロ姉妹のデザイン会社に職を得た。古典的な衣服の製法では、織機の幅の布地を基本とし、裁断は最低限に抑える。ヴィオネはこの手法に非西洋の手法を組み合わせ、西洋風のドレスにきものの袖を取り入れて、袖ぐりを広く動きやすく

主な出来事

1919年	1922年	1922年	1925年	1925年	1932年
タヤート（エルネスト・ミカエッレ；1893-1959）がヴィオネとの共同制作を開始し、メゾン・ヴィオネのロゴをデザインする。	ヴィオネがヴィオネ社を創業する。彼女は進歩的な雇用者で、従業員に育児休暇や医療を提供した。	ヴィオネがメゾンをパリに戻し、店内を古代ギリシアの女神や現代女性を描いたフレスコ画で装飾する。	常に革新的なヴィオネは、縫い目を装飾によって目立たなくする技法を開発し、花や星のデザインで飾る。	マドレーヌ・ヴィオネ社がニューヨークの5番街で創業し、既製服を販売する。	エリザベス・ホーズが、ニューヨークのロード・アンド・テイラーの店舗で催されたファッションショーに出品、アメリカンスタイルの典型として選ばれる。

した。体の形のパターンピースを多数つなぎ合わせていく昔ながらのドレスメーキング法を排し、関節のあるハーフサイズのマネキンに直接、布を当てて、ひだをつけ、ピンで留め、裁断して形を作り上げた。

　1907年に、ヴィオネはジャック・ドゥーセの店に移る。重い下着を脱ぎ捨てるよう女性に促すユートピア的ドレス改革の理念に共鳴した彼女は、モデルがコルセットを放棄せざるを得ないコレクションをデザインした。また、古代ギリシアの芸術からヒントを得た自由で自然な動き（前頁写真）からも影響を受けた。そうした動きを広めたのが、モダンダンスの創始者の1人であるイサドラ・ダンカンだ。1912年にヴィオネはパリに自らの服飾店を開業するが、第一次世界大戦が勃発すると直ちにローマへ移住する。その地で古代の遺物への興味をふくらませ、1枚の細長い布を裁断して作るくるぶし丈のギリシアの衣服、キトン（20頁参照）で実験を繰り返した。

　ヴィオネは一般的に生地を布目に沿ってではなく、斜めに裁断する「バイアスカット」の発案者として知られるが、よく使った方法は、布目（織物には経糸と緯糸があり、縦と横の糸が直角に交わって真っ直ぐな布目ができる）に沿って裁断してからパターンピースの角度を変え、バイアスのドレープができるようにするやり方だった。装飾効果は衣服の構成に不可欠であり、ヴィオネはランジェリーの技術から得た専門知識を最大限に活用した。バイアスカットした帯やパネルを体に巻くことにより、伝統的なバスト、ウエスト、ヒップのダーツや、ボタン、ジッパーなどの留め具が必要なくなり、体の形にフィットすると同時に、自然に流れるシルエットができあがる（写真右）。ホルターネックや、深いドレープのカウルネックラインが、動きの印象をさらに強めた。

　ヴィオネと同じように、アメリカのデザイナー、エリザベス・ホーズは統合的な制作法を好んだ。数多くのパターンピースを巧みにつなぎ合わせて流れるようにフィットさせたダイヤモンド・ホースシュー・ドレス（248頁参照）〔ダイヤモンドは「菱形」、ホースシューは「馬蹄」の意〕は特に有名である。フランス生まれのマダム・グレも古代の遺物から着想を引き出して、彫刻のようなドレープを布で作り上げようと研究し（250頁参照）、体にまとわりつく、流れるような形の数々を生み出した。スタイルは時と共に進化を続け、やがて軽いが張り骨の入ったコルセットのアンダーボディスを取り入れて、入念にデザインされたジャージーの形を保つことができるようになった。グレは裁断や構造だけでなく、ジェルザカシャ（djersakasha）と呼ばれる丸編のカシミアジャージーなど、素材についても実験を重ねた。

(MF)

1933年	1938年	1938年	1939年	1942年	1944年
衣装デザイナーのエイドリアン（1903-59）が、ジーン・ハーロウにバイアスカットのドレスを提供し、アメリカの大衆市場にパリのクチュールを紹介。	エリザベス・ホーズが『ファッションはほうれん草である』を出版し、ファッション業界の好ましくない面の一部を暴露する。	クレア・マッカーデルが、ロープでウエストを絞るバイアスカットの革新的な「モナスティック」ドレスをデザインする。	ヴィオネが第二次世界大戦勃発を機にメゾンを閉じ、引退する。	アリックス・グレ（マダム・グレの名で知られる）がグレの名で、パリに服飾店を開く。	ドイツ占領下のフランスで、熱烈な愛国者であったアリックス・グレが赤、白、青の服のみからなるコレクションをデザインする。

ホースシュー・ドレス　1936年
エリザベス・ホーズ　1903-71

ニューヨークのクチュリエール、エリザベス・ホーズのダイヤモンド・ホースシュー・ドレスには、表面に装飾を加えるのではなくドレスの構造をデザインに組み込むという、彼女の好んだ技法が集約されている。マドレーヌ・ヴィオネと同様に、ホーズは、フルサイズのパターンを作る前に、ハーフサイズの木製のマネキンに布を当てて、デザインした服のドレープを作ったり、裁断をしたりした。

体の線にゆるやかに沿うエレガントなシルエットと、手触りのよい素材の使用は、腕を覆わず背中をウエストまで開けて、新たな娯楽となった日光浴で日焼けした肌を見せる当時の流行のスタイルを反映している。このイブニングドレスの特徴である彫刻のような独特の風合いは、贅沢なアイボリーのシルククレープとシフォンを細くバイアスカットにし、金色に光るパイピングで縁取りした10本のパターンピースによって作られている。ドレス前面のハイウエストのはぎ目から、パターンピースがきっちりと等間隔に放射状に伸び、逆三角形を作ることによって胴を細長く見せている。縫い目はぴったりした胴の周りに沿って脇から後ろへと斜めに伸び、ヒップの輪郭をたどる。背中側の深く狭いV字のネックラインが視線をその下の精巧な縫い目へと誘い、そこがこのドレスの注目点となっている。(MF)

◉ ナビゲーター

👁 ここに注目

1 ボディスの精巧な形成
ボディスは1枚の生地から形成され、高いウエストラインで柔らかなギャザーを寄せ、肩でプリーツをたたむことにより、ブラウジング効果が生まれている。布は後ろ身頃までつながっていて、脇の下で縦に縫い合わされている。

2 生地の配置
バイアスカットされたアイボリー色の細長いサテンが体の曲線に沿って完璧に整列している。それが後ろ中央で合わさり、背中の深いV字のネックラインと、袖ぐりの開口部の線と呼応している。

3 質感のあるヒップライン
ドレスの後ろ側は、ヒップから少しずつ広がりながら垂れるゴアが込み入ったひだを作って床まで流れ落ち、やや長いフィッシュテール・トレーンとなっている。最初にドレスのデザインを考えたときには、フィッシュテールの部分はゴアではなくプリーツで形成する予定だった。

🕒 デザイナーのプロフィール

1903-37年
エリザベス・ホーズはニュージャージー州の中流階級の家庭で育った。1928年にローズマリー・ハーデンと共同で、注文服を制作するホーズ・ハーデン社をニューヨークに設立。翌年、ハーデンは同社を離れる。1932年、ホーズはニューヨークのロード・アンド・テイラー百貨店が行ったアメリカのファッションデザイナーを紹介するショーの参加者に選ばれる。売り込みの才に長けていたホーズは、25点のドレスから成るコレクションをパリに持ち込み、フランスでアメリカのデザインを宣伝した。

1938-71年
ファッション業界の内情を暴露する『ファッションはほうれん草である』を1938年に出版した。1943年にはファッション界から引退するが、1948-49年に一時、店を再開する。マッカーシー時代(1950-56頃)、ホーズは米国政府を公然と批判し、要注意人物とみなされた。

イブニングドレス　1937年
マダム・グレ　1903-93

端正な古典主義と官能的な魅力を兼ね備えたこの「女神のドレス」は、パリのクチュリエール、マダム・グレが1930年代に流行したシルエットに加えた彫刻的手法の典型例である。スケッチではなくモデルを使って作り上げられたこの円柱状ドレスは、精巧なプリーツ、ギャザー、ドレープのテクニックを効果的に活用している。ローマやギリシアの彫像、特に古代ギリシアで男女がまとったキトンや、彫像『デルフォイの御者』（紀元前470頃：20頁参照）に見られる古典的なドレープの形状を思わせる。

このイブニングドレスは、形成されたというよりは組み立てられており、2倍幅のマットなシルクジャージーの細長い生地を2枚、それぞれ端で縫い合わせて筒形にして使っている。前裾から肩を通って後ろの裾までが一続きにつながっている。ドレープを折り返してウエストで縫い、ペプラムが作られている。ペプラムは古代ギリシアのペプロス（peplos）に由来し、ドレス、ブラウス、ジャケットの裾に取りつけられた短いスカート状の部分のことである。ペプラムの端は手で丸めてフリル状にしており、このドレスのランジェリーを思わせる美しさを引き立てている。脇の縫い目にパネルが加えられ、床でチューリップ形に広がる裾部分のボリュームを増している。ボディスの前の部分は襟ぐりから深く開き、バストは肩の縫い目から始まるたっぷりとしたギャザーの中に収まる。(MF)

ナビゲーター

ここに注目

1 プリーツの入ったボディス
ボディスの肩の後ろの部分が、肩先で前に被さるように伸び、斜めのプリーツを作り出している。これはピン止めのキトンを模しており、キトンと同様の小さなキャップスリーブとなっている。

2 波形の裾
シルエットの彫刻的な特徴は、ドレスの丈とボリュームを増すことで強調され、裾にも刻まれたようなひだができている。装飾のなさと、石のような色の素材によって、彫刻のような雰囲気がさらに強調されている。

▲このグレのドレス（1955）では、シルクシフォンに細かなプリーツが寄せられ、ブラの形のボディスが形作られている。生地は前中央でねじってまとめられ、そこから細いストラップが肩へと伸びている。

デザインされたスポーツウェア

1 テニス選手のスザンヌ・ランランが、袖なしで動きやすいプリーツスカートのテニスドレスに、トレードマークのヘアバンドを合わせている（1920頃）。

2 1929年にジョージ・ホイニンゲン＝ヒューンが撮影したこの写真で、モデルたちはルロンがデザインしたニットの水着を着ている。

虚無主義と第一次世界大戦による破壊の後で平和が訪れた高揚感から、スポーツ熱に火がつき、消費主義は加速した。それらが組み合わさった結果、人々はポロ、セーリング、乗馬、テニスなど、さまざまな活動的な趣味に憑かれたように熱中した。何をするにも、それにふさわしい服装が必要となる。スキーに入れ込む上流階級から、健康美容婦人連盟（健康維持と体力増強の概念を広め、運動と美容体操による健康法を奨励した）〔1930年にイギリスで発足した団体〕会員まで、誰もがスポーツに親しめるようになった。スポーツは健康によいという面が強調され、集団サイクリングなどの地域スポーツに取り組む社交クラブが、この時代に誕生する。そうした活動は女性がズボン、デニム、ショートパンツをはく機会となり、男っぽいシャツ、ソックス、編み上げ靴が合わされた。

デザインされたスポーツウェアは1920年代に現れ、フランスのクチュリエ、ジャン・パトゥ（1887-1936）がその先駆者となる。彼は何枚も重ねたスポーツウェアの束縛から女性を解放し、公共の場で「肌を出す」という発想を、あらわな脚に袖なしの服という形で表した。ココ・シャネルと並んでギャルソンヌルックをいち早くデザインしていたパトゥは、シュミーズドレスのゆったりしたドロップウエストのスタイルから、ヒップを強調したテニス服へと難なく移行する。そして、スポーツ界のヒロイン、スザンヌ・ランランからの注文で、膝丈のプリーツスカートと袖なしカーディガンをデザインした。ランランはテニスコートでの活躍だけでなく、型破りな服、断髪、帽子代わりのカラフルなヘアバンド（写真上）からも、新しい女性の理想とされ、テニス選手を目指す

主な出来事

1919年	1919-26年	1924年	1925年	1925年	1927年
ジャン・パトゥがパリのメゾンを再開し、世界的一流クチュリエとなっていく。	スザンヌ・ランランがウィンブルドンで優勝して女子テニス界に君臨する。彼女は1914-26年の間に31大会で優勝した。	パトゥがフランスの海辺のリゾート、ビアリッツとドーヴィルに支店を開業し、既製のスポーツウェアと小物を販売する。	イギリスのタイヤ・ゴム製造会社、ダンロップが業務を多角化し、スポーツ用の靴や衣服にダンロップの名がつけられる。	ジャック・ハイム（1899-1967）が、自らの名を冠した服飾店をパリに開業する。	グランドスラムで31回の優勝に輝いたアメリカ生まれのヘレン・ウィルズがサンバイザーを被り、以後、多くの人が真似をする。

多くの女子がそのスタイルを真似た。パトゥはその後、自社内にル・コワン・デ・スポール〔スポーツコーナー〕と称する専門の部門を設立する。

女性用テニスファッションには、袖なしのニットセーターで縁取りに対照的な色のリブ編みを配したものもあり、それを原型として、典型的なストライプの入ったVネックのテニスセーターやクリケットセーターが生まれた。ゴルフコースでは、無類のゴルフ好きだったかつてのイギリス皇太子、ウィンザー公爵が着た「ジャズ」セーターという男女兼用の多色・多模様のセーターが流行する。ニット地の特性は屋外でのスポーツにうってつけで、柔軟性があるため楽に動くことができた。ウール糸の繊維は空気をとらえて逃がさないため、軽いのに暖かく、皮膚呼吸を妨げない。1920年代には、柔らかいニットジャージーを使って、後に定番のポロシャツとなるシャツが作られる。初めてそれを着てテニスをしたのが、ルネ・ラコステ（1904-96：254頁参照）だ。

1930年代にはニットの水着（写真右）が出現し、スポーツウェアとして見苦しくなく適切だとされる許容範囲を広げる。日光浴にも水泳にも水上スポーツにも着られる水着のおかげで、当時の写真家たちはヌードに近い写真を誰はばかることなく量産できた。エルザ・スキャパレリはニットウェアのレパートリーを体に密着する水着にまで広げ、縦や横のストライプを効果的に使ったものを多数デザインした。背中が大きく開いた水着によって、スポーツ全般で、より自由な装いへの道が拓かれる。1931年にはテニスチャンピオンのファーンリー＝ウィッティングストール夫人が靴下を履かずにコートに登場し、翌年にはアリス・マーブルが当時一般的だったスカートの代わりに白いショートパンツを履いてプレーした。二股に分かれた衣服の他のスタイルとしては、幅広のズボンのビーチパジャマ（256頁参照）、プレイスーツ〔ショーツとシャツ、ブラウスなどのスポーティなスーツ〕、キュロットなどがあった。そうしたスタイルは柔らかなジャージーや綿のニット、リネンなどで作られ、当時人気があったドレスと同様に、体につかず離れずの流れるようなラインに形作られ、バイアスカットのパネルが使われたり、ボタン、ボウ、Vネックにつけたタイなどの装飾が重視されたりした。ホルターネックや背中の大きなカットであらわになった肩に、新たに注目が集まるようになった。

1930年代にはスキー人気が高まり、スキーウェアの革新が進む。1920年代の長くほっそりとしたシルエットと強調されたヒップラインは影を潜め、折り返しのあるノルウェースタイルのパンツをスキー靴にたくし込んではくのが流行した。パンツは動きやすくするためにラステックスを使った防水素材で作られた。それに丈が短く肩幅の広い角張ったシルエットのジャケットを合わせ、その中にざっくりした厚手の模様編みセーターを着る。急成長するスポーツ用品市場の将来性に目をつけ、機を見るに敏な製造業者たちはスポーツ専用の小物を開発した。1913年に創業したイタリアの靴ブランド、スペルガは、1925年に靴底に加硫ゴムを使用した白いテニスシューズを発売した。クラシック2750モデルと呼ばれるその製品はベストセラーとなり、現在も販売されている。

(MF)

1928年	1928年	1934年	1936年	1936年	1936年
アムステルダム・オリンピックで、女性が陸上競技に参加できるようになる。	ジャン・パトゥが最初の日焼けオイル、ユイル・ド・シャルデを考案する。この製品は1993年に再発売された。	フランスのデザイナー、ヴェラ・ボレアが、スキーパンツの足首のリブ部分にラステックス糸を使用した。彼女はスカート型の水着もデザインした。	エルザ・スキャパレリがスポーツ用の高級ファッションとして、透明なレインコートとべっ甲の縁取りのスキー用ゴーグルを発売する。	シャツとショートパンツから成るツーピースのスーツがアメリカで発売され、その後、脇をボタンで留める「ショーツドレス」へと進化する。	ジャック・ハイムがおしゃれなリゾート地、ビアリッツとドーヴィルにスポーツウェアのブティックを開業する。

テニスシャツ　1920年代
ラコステ

自らデザインしたシャツを着る
ルネ・ラコステ（1920代）。

1920年代、テニスのグランドスラム優勝者であるフランスのルネ・ラコステは、当時テニスウェアとして着られていた伝統的な糊の利いた縦メリヤスの長袖シャツでは、動きが制限され、コートで最高のプレーができないと考えた。そこで彼は袖が短く、前身頃より後ろ身頃のほうが長い、粗く編まれたピケコットン（プチピケ〈petit piqué〔鹿の子編〕と呼ばれる通気性のよい素材〉）のシャツをデザインした。現在「テニステール」と呼ばれるこのシャツを、ラコステは1926年の全米オープンで着た。

「ポロシャツ」はそれまで、ポロ競技で伝統的に着用されてきた長袖のボタンダウンのシャツのみを意味したが、ラコステのテニスシャツ全般を指すようになった。だが、ポロシャツの元祖は、アルゼンチンとアイルランドの血を引く雑貨商でポロ選手でもあるルイス・レイシーが1920年に作ったもので、ブエノスアイレス近郊のウルリングアム・ポロ・クラブのデザインによるポロ選手のロゴが刺繍されていた。ルネ・ラコステのテニスシャツの胸に刺繍された、一目でそれとわかるワニのエンブレムは、最初は彼がコートで着たブレザーの胸ポケットにつけられていた。攻撃的で粘り強いテニスのスタイルだとアメリカのマスコミから評されたことに敬意を表し、友人のロベール・ジョルジュが刺繍したのだ。後にラコステが、そのワニのエンブレムをシャツの左胸につけた。
(MF)

ナビゲーター

ここに注目

1 襟
糊をつけていないフラットカラーは身頃から立ち上がり、先が直角で、左右に大きく開かれている。プレーヤーの首筋を日射しから守るために、襟の後ろを伸ばし、「襟を立てて」着ることも多い。

2 プラケット〔前開き〕
前開きの3つボタンは、一部を留めずに着る。開き部分の支えと補強のため、生地が重ねられている。左右のプラケットは下部で重なり、ステッチで補強されている。

ラコステのエンブレム

ワニのマーク（写真下）は、衣服の外側に見えるようにつけられたロゴマークとしては最初期のもので、非常に人気を博したため、ルネ・ラコステはニットウェア製造業者のアンドレ・ジリエと共同で1933年に会社を設立した。1953年から1960年代後半まで、ポロシャツはアメリカへ輸出され、洋服店ブルックス ブラザーズで販売された。「クロコ」のついたシャツは、スポーツ選手だけでなく映画スターや著名人の間でも流行し、プレッピーのワードローブの必需品となって、リサ・バーンバックの『オフィシャル・プレッピー・ハンドブック』（1980）にまで掲載された。ラコステ社はほどなくサングラスや革製品などの製造にも手を広げ、そのほとんどにトレードマークの小さなワニをつけた。

ビーチパジャマ 1930年代
レジャーウェア

ビーチパジャマを着た、イングランドのウエスト・サセックスへの日帰り旅行者。

1920年代にスポーツ専用としてデザインされた衣服はファッションの主流に浸透し、1930年代にかけてさまざまなレジャーの場で着用され始める。新たに人気が高まった日光浴や水泳などの余暇には、それまでとはまったく異なる衣服が必要で、たとえば海辺の必需品であるラウンジングパジャマやビーチパジャマは、ココ・シャネルが船乗りのベルボトムパンツを取り入れて流行させた。食事療法や運動に励む女性たちは、実用的な日中着用のニットジャージーや、夜会用ラウンジングパジャマの素材であるクレープデシンなどのしなやかな生地で作った、形の定まらない衣服を着こなせる体形を手に入れていた。

　簡素なシングルジャージー生地で作られたこの2着は、色彩の配合が対照的で、濃い地に明るいストライプ、明るい地に濃いストライプを配している。単独で着ることが多いオールインワンだが、ここでは、左の女性が男性的なスタイルの白いシャツを、右の女性が目の細かいニットセーターを中に着ている。四角いシルエットのゆったりとしたカーディガンは、編目の増減で形成するフルファッションニットではなく、ニット素材を裁断し縫製して、柔らかめのテイラー仕立てで作られている。前開きは深いV字形で細いラペルへ続き、下の部分を2つのボタンで留めている。左右の前身頃には、それぞれパッチポケットが縫いつけられている。髪型はもう刈り上げではないが、頭の周りにまとめられている。靴はフラットか、小さなキューバンヒールで、先端はやや尖っている。（MF）

👁 ここに注目

1　アール・デコの装飾
同時代のアール・デコの細部装飾に影響を受け、トップスのストライプ地は、中央のはぎ目でV字を形作るように裁断されている。同様の装飾が、ヒップに低めにつけられたパッチポケットのフラップにも見られる。

2　幅広のズボン
ジャージーニットのパンツはヒップラインから広く裁断され、足首に向かって広がり、ホルターネックのボディスとはハイウエストの位置でつながっている。同色の細い布製ベルトでウエストを区切って、別々に仕立てられたかのような印象を与える。

🌐 ナビゲーター

コートダジュールの太陽と海水浴

おしゃれなヨーロッパの人々が色とりどりのビーチパジャマを着てフランスのジュアン＝レ＝パンの海辺を散策している（1930頃、写真右）。左の人物が着ている幅広パンツのオールインワンは前の胸当てを2本の交差した紐で支えている。短いボブカットの頭に被っているのはつばの広い日よけ帽だ。中央の人物が着ているアップルグリーンのビーチパジャマはウエスト位置が高く、それを褐色の革のベルトで留めている。袖なしのブラウスは深いVネックで、肩からゆったりと垂れるシュミーズスタイルである。

デザインされた
ニットウェア

1　メルル・マンが1935年にデザインした、体の線に沿ったかぎ針編みのドレスは、ニットウェアに優美さと女らしさをもたらした。

2　古典的なアーガイルのセーターは両大戦間の時期にゴルファーに人気があった（1925）。

3　シンプルなニットのツインセットを宣伝するスコットランドの製造業者、ブレーマーの広告（1930代）。

イギリスでは「ホージャリー（hosiery）」は、肌着からコンビネーションや水着まで、あらゆる種類のニット衣類を意味する言葉だった。しかし、1920-30年代には、製造業者が製品をニット下着から外着にまで広げたため、ホージャリーに代わって「ニットウェア」という言葉が使われるようになる。当時広まっていたモダニズムの「形は機能に従う」という理念を実現するのに最適だった糸のループを連結させることによって作られるニット地は、体に沿うと同時に伸ばすこともでき、動きが自由であるため、着る人を形の定まった衣服の拘束から解放し、編目の数を変えることで服が幅広にも細身にもなり、さまざまな体型に合わせられる点が、新たに発達してきた大量生産に適していた。さらに、1925年頃にラステックスが登場し、ニット地は伸縮自在になり、形を保つのが容易になった。やがて、ジャンセンなどの水着メーカーがラステックスを水着コレクションに使用するようになる（260頁参照）。

ニットウェア製造業者が外着の生産にも手を広げるにつれて、衣服の形は枠編み職人の操作技術ではなく、デザインの段階で決められるようになった。特に永遠の定番ファッションであるツインセット（次頁写真下）ではそれが顕著

主な出来事

1920年代	1922年	1927年	1927年	1930年代	1930年
ジョン・スメドレーが、特許を取得した「ベスティー」と呼ばれる襟のデザインを取り入れた「アイシス」シャツを発売する。これがポロシャツの原型となる。	エルザ・スキャパレリが、ニットウェアデザインの仕事を始める。	プリングル・オブ・スコットランドが「プリンセタ」という絹100パーセントのストッキングの製造を始める。	ハリー・ストーンがクリーヴランドにオハイオ・ニッティング・ミルズを設立し、ペンドルトンなどの有名ブランドのために高品質のセーターを製造する。	イギリスのイエーガー社がニット・ジャカードのおしゃれなスポーツウェアを販売する。	プリングル・オブ・スコットランドがイギリス企業では初めてとうたってカシミアを上着に使用する。

258　第4章　1900-1945年

だった。もともとはイギリスの2つのニットウェアメーカー、ジョン・スメドレーとプリングル・オブ・スコットランドとつながりがある、この前ボタンのカーディガンと、同生地の丸襟の半袖セーターの組み合わせは、初めはスポーツウェアに分類されていた。ツインセットは人気の高まりとともに、デザインのバリエーションが増えていった。丸襟の代わりにVネックにしたもの、カーディガンに小さな襟をつけたもの、さまざまな模様やステッチを配したものなどが現れた。どのタイプでも基本は同じで、色、編み方、糸が同じ2種類の衣服を組み合わせることである。真珠のネックレスとツイードスカートを合わせることにより、ツインセットは中流階級の価値観に準じる生き方と、上品な趣味のよさの象徴となった。

両大戦間の時期にはスコットランドの製造業者が、製品と糸の質の高さによって欧米で有名になる。いっぽう、ヨーロッパの他の製造業者、特にイタリアの業者は、ニットウェアも織物素材の衣服と同じく、ファッションの需要の対象だと考えていた。そこで、プリングル・オブ・スコットランドは（イギリスの企業としては初めて）デザイナーの採用を決断し、オーストリア生まれのオットー・ワイズを迎えた。プリングルは、また、インターシャのデザイン（アーガイル模様）をニットウェアに取り入れ、それが男性用レジャーウェアの定番（写真右）となり、特にゴルフ場で人気を集めた。

当時一流デザイナーたちが探究していたパターン裁断の技術が、ニットウェアのデザインにも浸透していった。製造業者たちは部分ごとに編んで形を作るのではなく、「カット・アンド・ソー〔裁断し、縫製する〕」の手法で服を作り始め、織地のパターン作りと製造の技術を、そのままニット地に応用した。ウエストの線にぴったりと沿った、目の細かいメリノウールのセーター・ドレスでは、ルーシングや、カウルネックラインや、ドレープを寄せたボディスに、ダーツや縫い目を上手に隠した。縫い目の線によってヒップの形を作り、ベルトが非常に重要な役割を果たした。当時流行していたアール・デコのスタイルの影響が、多色のストライプやジグザグ模様に見られる。主流ファッションと同様に、細部や装飾にこだわり（前頁写真）、ことにボタンやバックルが重要視された。そうした装飾部品は、ベークライトなどの新種のプラスチックを射出成形によって形にし、扇や日光などのアール・デコ調のモチーフを刻むことが多かった。ネックラインからはリボンや長いタイが伸び、当時流行していたパッド入りの肩を模して、袖山にギャザーを寄せてボディスに縫いつけた。

1929年にアメリカの株式市場が暴落して不況が始まると、手編みが盛んになる。自分なりの工夫をつけ加えたニットウェアの大流行からは、それまでの10年間の機械化信奉が下火になり手工芸が復興したことがはっきりと見てとれる。かぎ針編みの花や、フレンチノット、サテンステッチ、レイジー・デイジー・ステッチなどの刺繍が、フリンジ、ポンポン、毛皮の縁取りと共にセーターのみならずニット帽子やハンドバッグまで飾った。1930年代の機能的なスタイルが夜会服に及ばなかったのは、華やかなハリウッドの影響だ（270頁参照）。模様編みを機械化した「レース」編機とラッシェル編機によって、軽量のセーターが作れるようになり、夜会服にもそうした編機が使われた。**(MF)**

1931年	1934年	1940年代	1940年代	1941年	1947年
プリングル・オブ・スコットランドが、ウエストのリブ編みにラステックスを使用した「スリムフィット」下着の特許を取得する。	オットー・ワイズが業界初のニットウェア専門デザイナーとしてプリングル・オブ・スコットランドに起用される。	アメリカの大手ニットウェアメーカーであるハドレー社が、カシミアとキャメルのセーターを製造する。	水着メーカーのカタリナがミス・アメリカ美人コンテストのスポンサーとなり、出場者は同社が製造した既製の水着を着た。	水着メーカーのジャンセン社が業務を拡大し、コレクションにセーターとスポーツウェアを加える。	イギリスのプリングル・オブ・スコットランドが、アメリカで最も売れているブランドとなる。

立体的で伸縮自在の水着　1930年代
ジャンセン

ジャンセンの広告（1930代）。ロゴはフランクとフローレンツのクラーク夫妻がデザインした。

🛟 ナビゲーター

アメリカの三大水着メーカーであるジャンセン、カタリナ、コールはいずれも、元はニットウェアの会社だった。他にも多くのアメリカのメーカーが機械編みの水着市場に早々と参入し、運動量の多いスポーツのための衣服へと業務を拡大していったため、西海岸のファッション業界は大いに発展した。両大戦間期の欧米では、男女共に健康とスポーツへの関心が高まっていく。ジャンセンはこの健康志向を巧みに利用して流行の波に乗り、製品を憧れのライフスタイルに結びつけた。ニットウェアメーカーは成形技術を活用して体にぴったりした水着を製造したが、ニットウェアは濡れると水を含み、形が崩れるという欠点があった。伸縮性を持たせるために何度も実験と失敗を繰り返した後、USラバー・カンパニーが開発した糸は、ラステックス――伸縮性がありシルクサテンのような生地ができる素材――により、ようやく体を支えて形成するのに必要な強度と耐久性のある生地ができあがる。当時のファッションの変化に従ってデザインも変わり、1940年代後半にはストラップレスの水着が出現した。（MF）

👁 ここに注目

1　男性の水泳用トランクス
ハイウエストの水泳用トランクスは、外着のようにきちんとした形で、当時のズボンのラインを踏襲して作られている。ベルトは本体と一体となっており、ループに紐を通すことで、下着との違いを明確にしている。トランクスは太ももの上で真っ直ぐにカットされている。

2　女性の水着
この水着はコルセットと同様のラインに沿って裁断されている。平行な縫い目がプリンセス・ラインを作って肩のストラップまで続き、ストラップは大きく開いた背中のウエスト部分につながる。直線的な裾のラインが、その下の一体化したパンティを隠している。

3　ソンブレロ
日よけ帽は、つばが非常に広く、クラウンが円錐状で高い、典型的なメキシコのソンブレロだ。ソンブレロの名はスペイン語で「影」を意味するソンブラ（sombra）に由来する。2色の麦わらで作られ、対照的な色合いの縁取りが施されたこの帽子は、浜辺で人気の実用的アクセサリーだった。

4　ロゴ
ジャンセンのロゴはファッションブランドのマークとしては最古級で、1920年代に同社の広告に初めて登場し、1923年からは「ダイビングガール」のマークがジャンセンの水着に刺繍されたり縫いつけられたりした。同年、「水浴を水泳に変えた水着」というキャッチコピーも登場した。

ジャンセン物語

1910年、C・ロイとジョン・A・ゼントバウアー、そしてカール・ジャンセンが、オレゴン州ポートランドにポートランド・ニッティング・カンパニーを創業した。小さな店舗の上階に数台の編機を設置し、靴下・肌着類やセーターを製造した。1915年にジャンセンがデザインした同社初の市販用の水着は、長めのショートパンツに、袖なしでスカートつきの明るい色を使ったストライプ柄のトップスがつながっていた。1918年には社名をジャンセン・ニッティング・ミルズに、1940年にはジャンセンに変更する。1938年に男性向けと女性向けの部門を別々に設立し、1965年から1980年までに、男性用セーターのデザインでウールニット賞を6回受賞した（写真下）。1997年にはスポーツウェア部門を廃止し、現在は水着を専門に扱っている。

ファッションとシュルレアリスム

1 エルザ・スキャパレリの代表作、シルクオーガンザの「ロブスター」ドレスには、サルバドール・ダリがデザインしたロブスターとパセリの小枝が手描きされている。アンドレ・ダースト撮影（1937）。

2 1940年代の黒いスエードの電話形ハンドバッグ。アンヌ・マリ・オブ・フランスのこのバッグには、金色の縁取りがあしらわれ、クリップの留め具がついている。

フランスの作家で詩人のアンドレ・ブルトンが始めたシュルレアリスム運動は、「転置」の試みであり、ありふれたものを転覆し、新しい、しばしば奇異な状況に置いてみる運動だ。1920年代後半のシュルレアリスムの不条理と前衛ファッションの結合は、有益な機能を重視するモダニズム運動の呪縛を解くという大きな役割を果たす。ファッション界の主導者はイタリア生まれのデザイナー、エルザ・スキャパレリで、彼女はトロンブルイユの手法を用いた奇抜なニットウェアで有名になった。スキャパレリは、自分にとってファッションデザインは職業ではなく、1つの新たな芸術表現の手段にすぎないと主張し、自ら縫製せず、スケッチもほとんど描かなかった。パリのクチュリエ、クリスチャン・ディオール（1905-57）は、スキャパレリのクチュールは画家や詩人だけのものだと批判した。パリは芸術の前衛運動の中心地であったため、ファッションと視覚芸術という2つの世界は、否応なくぶつかり合った。

スキャパレリは1929年にラ・ペ通りのブティックで最初のコレクションを発表する。その店から、手編みのセーター、コート、スカート、水着、かぎ針編

主な出来事

1924年	1926年	1929年	1929年	1930年	1935年
アンドレ・ブルトンが最初のシュルレアリスム宣言を書き、この運動は純粋なる心理的オートマチスムであると定義する。	ルネ・マグリットらが新しいシュルレアリスム芸術家グループをブリュッセルで結成し、1927年にパリに移る。	シュルレアリスムの画家ジョルジョ・デ・キリコがバレエ・リュスの『舞踏会（Le Bal）』の衣装をデザインする。古典建築の断片をモチーフとした。	サルバドール・ダリがプロの画家として本格的な個展を開催し、パリのモンパルナス地区で活動していたシュルレアリストのグループに正式に参加する。	エルザ・スキャパレリが、パリのカンボン通りにあった26の作業室で2000人以上を雇用する。	スキャパレリが、自身の新しいブティック「スキャプ・ショップ」の開店を報じる新聞記事をプリントした絹と綿の生地をデザインする。

262　第4章　1900-1945年

みのベレー帽などのコレクションが生み出された。セーターの一部は、新たに開発された伸縮性のあるウール素材、カシャを使用したために、刺激的なほど体に密着した。パリで働いていた2人のアルメニア難民が考案した特殊な2層編みのセーターもあった。トロンプルイユの手法は、だまし絵のリボン（264頁参照）、スカーフ、ネクタイとベルト、水兵のタトゥー、黒地に浮かび上がる骸骨など、さまざまな図柄で用いられた。シュルレアリストはダダイストの後継者であり、スキャパレリは最も有名なダダイスム提唱者であったサルバドール・ダリと共同で制作した。ダリは入眠時の幻覚や、砂漠で溶けていく時計など、夢のような光景を非常に美しく描いた画家である。ダリが描いたロブスターをスカートにプリントした白いイブニングドレス（前頁写真）や、ポケット部分が箪笥の引き出しのように見えるスカートスーツなどの作品が制作された。スキャパレリはまた、ピアノや電話といった、ありふれたものの形をしたアクセサリーやハンドバッグもデザインした。1938年のペイガン・コレクションのためにデザインした昆虫のネックレスは、身に着けている人の首を虫が這っているかのような錯覚を招いた。スキャパレリの友人のなかには、マルセル・デュシャン、フランシス・ピカビア、アルフレッド・スティーグリッツ、マン・レイらがいた。

1936年にロシャスのメゾンがデザインしたベルトのバックルは、ミニチュアの枝つき燭台や、クリスタルのシャンデリアや、真珠の指輪とネックレスがはみ出したキッド革の宝石箱の形をしていた。アクセサリーデザイナーたちはさらに大胆だった。パリの帽子デザイナー、ルイーズ・ブルボンが1938年に制作したベレー帽は、縮れたエンダイブのサラダを思わせる。デザイナーたちは形、外見、素材で実験しながら、知的エリートのために機知に富む奇抜な作品を制作した。新奇なバッグが人気を博した。その中心にいたのがアンヌ・マリ・オブ・フランスで、オペラのプログラムで飾られた箱に入ったマンドリン形バッグや、黒いスエードの電話形バッグ（写真右）など、刺激的かつ破壊的なデザインに斬新な留め具のついたハンドバッグを作った。1930年代末には、シュルレアリスムにヒントを得たハンドバッグが量産され、その代表格が、ダリの影響であることがほぼ確実な時計の文字盤をデザインしたバッグだった。

スキャパレリは1935年にクチュールブランドのブティックのはしりである「プール・ル・スポール」を開業し、既製のニットウェアとスポーツウェアを販売する。なかでも世界中で商業的成功を収めたのが、小さなニットキャップの「マッド・キャップ」である。これはさまざまな形で被ることができ、前にリボンがついたセーターと同様、数え切れないほど模倣された。因習の打破を旨とするスキャパレリは、独自の特異な手法をファッションに取り入れ、フランスの繊維製造者、シャルル・コルコンベの協力を得て、質感のある素材で手鏡や燭台の形をした奇妙な飾りボタンや、ブドウの房や急降下する鳥などで帽子を飾った。1937年には、ダリが描いたデザイン画を模した女性のハイヒールのような形をした帽子を、秋冬コレクションで発表した。その帽子を被ると、頭の上で逆さまのヒールが上を向き、靴の爪先部分が額にかかる奇妙な形であった。**(MF)**

1936年	1936年	1936年	1936年	1936年	1938年
シュルレアリスム画家、アイリーン・エイガーが、樹皮、珊瑚、大きな魚の骨、パズルのピースから成る『ブイヤベースを食べるための礼帽』で注目を集める。	『ハーパーズ バザー』誌の編集長、カーメル・スノウ（元『ヴォーグ』誌編集長）がダイアナ・ヴリーランドをファッション編集者として迎える。	『ヴォーグ』誌が「シュルレアリスムか、紫の牛か」と題する特集記事を掲載。挿絵にセシル・ビートンが描いたサルバドール・ダリの肖像画が使われる。	NYの百貨店ボンウィット・テラーのショーウィンドウにダリの『媚薬的ディナージャケット』が、クレームドマントを注いだショットグラスと共に飾られる。	ダリが、肉体が鞭打たれ、衣服が切り裂かれたことを示唆する、破れた服を体に密着させた人物の絵画を3枚制作し、そのうちの1枚はスキャパレリが所蔵。	スキャパレリがライト・オン・ハンドバッグをダリと共同制作する。内蔵された2つの電球が鏡を背後から照らし、口紅を収納するための仕切りがつく。

トロンプルイユ・セーター　1927年
エルザ・スキャパレリ　1890-1973

　エルザ・スキャパレリが商業デザイン分野に進出した最初の作品については、自伝『ショッキング・ピンクを生んだ女：私はいかにして伝説のデザイナーになったか』（1954）のなかで、代表作であるトロンプルイユのリボンのセーターを着て、パリのリッツ・ホテルでのランチに出かけた時、「その場が騒然となった……。女性は皆、今すぐ1枚欲しいといった」と書いている。このデザインは、友人の手編みのセーターに魅せられたことから誕生し、そのしっかりとした質感は、3本の編み針を使って生地が伸縮しないように編み、ツイードのような風合いを出す技法から生まれる。スキャパレリ自身は編み物の心得はなかったが、この技法を使った。ニット商品をフランスの卸売業者のために作っていたアルメニアからの移民、アルジアグ・ミカエリアンとその弟に、大まかなスケッチを描いて見せ、四角い形のセーターの胸元にトロンプルイユの大きなリボン結びと襟と折り返しのカフスを編み込んだデザインを注文し、その商品が売れるようになると、パリ在住のアルメニア人女性を集めて制作したことから、この手法は「アルメニアン」と呼ばれる。

　セーターと揃いのスカート40組という最初の注文は2週間で仕上げられ、『ヴォーグ』誌のファッション編集者はこれを「傑作」と評した。続いてアメリカのスポーツウェア卸売業者ウィリアム・H・ダビドウ・サンズ社からも注文が入り、1928年には、このデザインが人気を博し、人気雑誌『レディーズ・ホーム・ジャーナル（Ladies' Home Journal）』に出典情報なしで編み図が掲載された。
(MF)

👁 ここに注目

1 だまし絵のリボン
このリボンの図柄は、スキャパレリのデザインのなかで最も模倣されたものの1つだ。手編みのインターシャニットでどれだけ精密な図柄を編み込めるかは、編み目の細かさで決まる。スキャパレリは格子状の編み目により必然的に生じる線のぎこちなさを逆手にとり、輪郭をアール・デコ風の階層にした。

2 白い斑点のある下地
単色の下地には白い斑点が霜降り状に交じり、ツイードのような効果を出している。これは黒糸の後ろに白糸を渡し、3、4目おきに一緒に編み込んでいるからだ。スキャパレリは数種のセーターを試作して、思い通りの効果が出る方法を模索した。

3 錯覚させるカフス
袖に折り返しカフスがあるような錯覚は、トロンプルイユ効果による。トロンプルイユは文字どおりには「目を欺く」という意味で、バロック時代に絵画の透視画法による錯覚を表すために作られた造語だ。当時の作品には、アンドレア・ポッツォが1703年にウィーンのイエズス会教会に描いたドームの天井画などがある。

▲スキャパレリは新しい編み物技術の利用を水着にまで広げた。1927年のこの水着のトップには魚のモチーフが使われ、ぴったりとしたフランネルのトランクスを合わせたようだ。

🕘 デザイナーのプロフィール

1890-1922年
エルザ・スキャパレリは、知識人である貴族の両親のもと、ローマのコルシーニ宮で生まれた。母のマリア・ルイーザはナポリの貴族、父のチェレスティーノ・スキャパレリは著名な学者で、中世の写本の研究と管理の専門家だった。1919年から1922年まで、スキャパレリはニューヨークに住み、脚本家および翻訳家として働いた。ニューヨーク滞在中に、芸術家のマルセル・デュシャン、マン・レイと知り合っている。

1923-44年
パリに戻ったスキャパレリは1929年にラ・ペ通りの自身のブティックで最初のコレクションを売り出す。1937年にはメゾンのトレードマークである明るいフューシャピンクを表現した「ショッキング」という名の香水を発売し、ボトルのデザインは当時羨望の的であったハリウッドの映画スター、メイ・ウエストの豊満な体を基にした。続いて、スリーピング（1938）、スナフ・フォー・メン（1939）、ル・ロワ・ソレイユ（1946）、ズット（1948）、スクセ・フ（1953）、シ（1957）、S（1961）と、相次いで香水を発売する。1940年にはニーマン・マーカス・ファッション功労賞を贈られた。第二次世界大戦時にはパリを離れ、1941年から1944年までニューヨークで暮らした。

1945-73年
1945年にパリでメゾンを再開し、後にクチュリエとなるユベール・ド・ジバンシィ（1927-）とピエール・カルダン（1922-）がスキャパレリのアシスタントとして研鑽を積む。1954年、フランスのメゾンを閉じ、ニューヨークに戻ってコスチュームジュエリーのデザインに専念する。

265

紳士服からの流用

1 両性具有的スタイルで演じ、テイラードタキシードとシルクハットで魅了するマレーネ・ディートリッヒ。(1935年頃)。

2 テイラードスラックスにタートルネックのセーターとスエードジャケットを合わせ、エレガントでくだけた印象を出した (1946)。

3 トレードマークのスラックスとブローグシューズを履いたキャサリン・ヘプバーン。『女百万長者』のリハーサルで (1952)。

19世紀後半に合理的服装を提唱したアメリア・ブルーマーは、女性用ズボンの一種を社会に受け入れさせようと努めたが、それが広く受容されたのは、1920年代にココ・シャネルが自らのコレクションにビーチパジャマ(256頁参照)を取り入れてからだった。幅広のズボンは、略式の夜の集まりでも見られるようになった。ラウンジウェアと呼ばれるこのズボンは、柔らかくしなやかな素材で作られ、体をドレープで覆い、女らしい曲線を強調する。そのラウンジウェアとは意図も効果もかけ離れていたのが、1930年代に映画スターのマレーネ・ディートリッヒが着た紳士服スタイルのスーツである。

当時の人々は一様に、このパンツスーツを両性具有的服装とみなした。この時代を象徴する女優だったディートリッヒは、個性的なスタイルでも知られ、男らしさの強力なシンボルである片眼鏡(モノクル)まで取り入れた。彼女は夫のルドルフ・ジーバーと共に、前衛芸術だけでなく性的に多様な裏社会でも

主な出来事

1920年代	1924年	1924年	1930年	1930年	1932年
マレーネ・ディートリッヒがベルリンとウィーンの両方で舞台と映画の仕事を続け、個性的なスタイルで注目を集める。	トレンチコートの人気が高まり、バーバリーがブランドの象徴であるチェックの裏地を導入する。	パラマウントのチーフデザイナーのトラヴィス・バントンがジョセフ・フォン・スタンバーグと「ハリウッド・バロック」と呼ばれる視覚的スタイルを作った。	ジョセフ・フォン・スタンバーグが監督した『嘆きの天使』がドイツ語版と英語版の両方で公開され、世界的に評価される。	ディートリッヒがパラマウント・ピクチャーズと契約し、MGMのスウェーデン人スター、グレタ・ガルボに匹敵するドイツ人女優として売り出す。	ディートリッヒが『ブロンド・ヴィナス』でケーリー・グラントと共演し、白いタキシード姿で歌う。

266　第4章　1900-1945年

知られたワイマール共和国時代のベルリンの「神々しいデカダンス」の一部だった。数本の映画に出演したのち、1929年に映画監督ジョセフ・フォン・スタンバーグの目に留まる。彼女の魅力のとりことなったスタンバーグは、『嘆きの天使』（1930）の、ずる賢くも無慈悲なナイトクラブの歌手ローラ・ローラ役に彼女を起用する。この映画で、テイラード仕立てのタキシードとウィングチップ・カラーのシャツにシルクハットと黒いストッキングを合わせたディートリッヒ（前頁写真）は、女の手練手管を駆使して男性を誘惑し、男性に関連づけられてきた力を獲得する。それ以降、ディートリッヒはこのローラ・ローラ的役柄を多くの映画で再現し、異性装を1つの行動基準として許容するワイマールの両性文化をハリウッドに持ち込んだ。ディートリッヒはまた、男装によって強い自己主張の姿勢を保ち、本来の女らしい色香を潔く抑えた。それは、従順なブロンド女性という固定観念と対極にある女性像だった。

ディートリッヒの男装（268頁参照）には、帽子、ネクタイ、ブローグシューズ、葉巻など、男らしさを象徴する昔ながらの映画的小道具も取り入れられた。ディートリッヒのスター性ゆえに、彼女が身に着けた服飾品——タキシードのパンツスーツ、トレンチコート、かかとの低いブローグシューズ、トリルビー帽——はファッションの定番となった。イヴ・サンローラン（1936-2008）は1960年代に「ル・スモーキング」（384頁参照）を発表してタキシードを女性ファッションの主流に登場させた。続いてトレンチコートが人気を集め、大流行を数回繰り返した後、21世紀にバーバリー社のクリストファー・ベイリーの独創的手腕によって、流行の頂点に達する。ディートリッヒは銀幕の中だけでなく、宣伝写真や私生活でもズボンをはき、女性の「スラックス」を流行させたが、ズボンは普段着としてのみ許容されていた。実用的なスラックスは、柔らかく仕立てられた折り返しのある幅広のズボン（写真右上）で、軽量のツイード、モールスキン〔厚手の起毛綿〕、コーデュロイなどの丈夫な素材で作られた。股上の最上部はちょうどウエストの位置で、ウエストバンドとベルトループがついている。アイロンで押さえないプリーツが中央のジッパー留めの両側に入り、両脇の縫い目に大きめの縦ポケットがつき、細々したものを入れられた。普段着として柔らかいコットンのブラウスやシンプルなスタイルのセーターを合わせるスラックスは、近代女性のワードローブに欠かせないものとなり、第二次世界大戦で実用性が最優先となると、確固たる地位を占めるようになる。

映画スターのキャサリン・ヘプバーン（写真右）もズボンと、かかとの低いブローグシューズを愛用した。バルマンの店舗のマネージャー、ジネット・スパニエの述懐によれば、ヘプバーンはウエストエンドで上演される『女百万長者 The Millionairess』（1952）の舞台衣装の仮縫いを終えると、「バルマンの美しい刺繍入りドレスをさっさと脱いでスラックスに着替え、写真撮影に行ってしまった」という。実生活でも映画でも家父長制の価値基準に抵抗したことで知られるヘプバーンだが、ズボンを選んだのはスポーツ好きだったからであり、男装により女らしさを捨てさせようと企んだわけではなかったようだ。**(MF)**

1933年	1933年	1833年	1938年	1939年	1941年
キャサリン・ヘプバーンがRKO映画『人生の高度計（Christopher Strong）』に気概ある女性飛行士役で出演する。	ディートリッヒがパリで、男性的なスーツを着て撮影される。	単一溶剤でできる初めてのコールドパーマがスピークマン教授によって開発され、ディートリッヒが好んだ柔らかくもつれるようなウェーブが可能になる。	デュポン社が商業用ナイロンの生産を開始し、1939年にはナイロンで編んだ靴下を発売。この靴下が「ナイロン〔ナイロンストッキングの別称〕」となる。	『ヴォーグ』誌の記事が「今年風にさっそうと仕立てられたスラックスが1本か2本なければ、ワードローブは完成しない」と助言する。	ディートリッヒが映画『大雷雨（Manpower）』で湿地での銃撃戦用だったトレンチコートにベルトを結んでスタイリングした。

男性用スーツを着たマレーネ・ディートリッヒ　　1933年
性別を超えた（トランスジェンダー）装い

男性用テイラードスーツをそのまま模倣して着た映画スター、マレーネ・ディートリッヒは、異性装の持つ魅力を具現化した。とは言え、伝統的な仕立ての男性用スーツとディートリッヒが着ているものにはわずかな違いがあり、ディートリッヒのスーツは、それをまとう女性の女らしさを引き出すよう、巧妙に作られている。従来の男性用スーツの、肩幅が広くヒップが細い逆三角形のシルエットとは対照的に、ジャケットの打ち合わせは、ボタンが1個だけウエストの位置につけられ、ヒップとバストに向かって開いている。その結果作り出された砂時計のような形は、上向きに尖った襟の折り返しでさらに強調されている。幅広のズボンはハイウエストで、ジャケットのボタンの位置にきちんと収まり、前合わせは比翼仕立てで、裾は折り返されている。男性のような装いは、糊の利いた白いシャツ、ネクタイ、ぱりっとした白いチーフにまで及ぶ。服の堅い雰囲気が、髪を隠して斜めに被った飾り気のないベレー帽で強調されている。ディートリッヒは1933年にパリを訪れたときにも同じような装いをし、その上に男性的な重いくるぶし丈のコートをまとった。伝えられるところでは、到着したとたんに警察から警告を受け、女性の男装を厳しく禁じた1800年の条例により告発される可能性があると告げられたという。**(MF)**

◉ ナビゲーター

👁 ここに注目

1 ベレー帽
もともとは反抗のシンボルであったベレー帽は、自由の帽子、赤い帽子（bonnet rouge〈ボネルージュ〉）とも呼ばれる。その原型は円錐形のフリギア帽である。フランス革命時のサンキュロットが取り入れたこのベレー帽は、社会に不満を抱くパリの典型的なボヘミアンを象徴するようになった。

3 ポケットチーフ
ディートリッヒは当時の流行に合わせ、白いリネンのチーフをスーツのポケットに飾っている。紳士物のスーツのジャケットには左胸にポケットがあり、これはチーフ、あるいは「ポケット・スクエア」を入れるためであり、チーフは実用品というより装飾を目的とする。

2 ネクタイ
男性が身に着けると視線が股に向けられるため、男根のシンボルとみなされるネクタイは、クラバットから進化した。ネクタイを左右対称の大きめのノットで結ぶこの結び方は、後にウィンザー公爵にちなんでウィンザー・ノットと呼ばれる。

4 ズボンの折り返し
注文服の伝統であるズボンの裾の折り返しは、ウエストのプリーツが加わることで、スーツの異性装の印象を強めている。折り返しには、幅広のズボンに重みを加え、布が傷むのを防ぐ役割がある。

ハリウッドの魅力

1 『晩餐八時』（1933）でジーン・ハーロウが着たドレスはエイドリアンのデザインで、アメリカ市場に「女神風ドレス」を登場させた。

2 エルザ・スキャパレリが『エヴリ・デイズ・ア・ホリデイ』（1937）のためにデザインした豪勢な衣装をまとい、メイ・ウエストがハリウッドの魅力を存分に発揮した。

3 シングルのスリーピース・ドレープスーツを着た俳優、クラーク・ゲーブル（1932）。着心地をよくするため、ジャケットもパンツもゆったりとした形に作られている。

ハリウッド的な嗜好と性的魅力のイメージは女性のファッションにしばしば影響を与えてきたが、1930年代の黄金時代、すなわち大恐慌下のアメリカが映画に現実逃避しようとした時期には、特にそれが顕著だった。金髪グラマー美女の元祖、キャロル・ロンバードやメイ・ウエストらの映画スターがファッションリーダーとなり、輝く白いサテンのドレスをまとって、アール・デコ調の鏡のように光る背景の前に立った。そうした色っぽいシルエットを流行らせたのはパリのクチュールだったが、ハリウッドの衣装デザイナー、エイドリアンは、マドレーヌ・ヴィオネをはじめとするデザイナーたちの古典的作風の抑制と平明さを、より多くの人の目に触れる形で表現した。

メトロ・ゴールドウィン・メイヤー（MGM）の衣装担当主任だったエイドリアンは映画を通してヴィオネのバイアスカットを広めた。『晩餐八時（Dinner at Eight）』（1933）ではジーン・ハーロウが物憂げな表情で、背中の開いたバイアスカットのホルターネックのドレスをまとい、白いオストリッチのケープとダイヤモンドを身に着けた（写真上）。それまで、高級ファッションの最先端はパリだったが、いまやハリウッドが大衆の好みに影響を与える役割を果たす

主な出来事

1928年	1930年	1932年	1932年	1933年	1934年
エイドリアンがセシル・B・デミルの映画スタジオの主任衣装デザイナーとなる。その後、MGMに移り、200本以上の映画の衣装をデザインする。	ハリウッドのパラマウント・ピクチャーズが短期的に2色のテクニカラーの実験を行う。	流行発信地としてハリウッドがパリより優勢であることが、レティ・リントン・ドレス（272頁参照）をめぐる現象で裏づけられる。	クラーク・ゲーブルがフランク・キャプラ監督のロマンティック・コメディ『或る夜の出来事』でクローデット・コルベールと共演する。	エイドリアンがジーン・ハーロウのためにデザインした背中の開いたバイアスカットのドレスが、アメリカの大衆市場にパリのクチュールを伝える。	ナショナル・リージョン・オブ・ディーセンシーが、映画のいかがわしい内容を発見し、撲滅する検閲機関として設立される。

270　第4章　1900-1945年

ようになっていた。欧米で商業的成功を収めた映画『令嬢殺人事件〈*Letty Lynton*〉』（1932：272頁参照）でジョーン・クロフォードが着たイブニングドレスも、エイドリアンがデザインした。

映画の編集では、衣服の細かい部分を気にしないことが多かったが、エイドリアンのような衣装デザイナーは、映画の宣伝のためのスチール写真も念頭に置いてデザインしていた。スチール写真は『ピクチャー・プレイ〈*Picture Play*〉』や『モダン・ムーヴィーズ〈*Modern Movies*〉』といった急増する映画雑誌に掲載された。さらに『ヴォーグ』誌のファッション写真も、映画のスチール写真に似せて、幻想的な小道具や複雑な照明方法などを使うようになり、映画のファッションがより多くの人の目に触れるようになる。アメリカの既製服産業は機敏に対応し、長編映画で注目を集めた衣服の複製を大量に生産して、消費者がすぐに購入できるようにした。広告代理業者のバーナード・ウォルドマンは、スターが宣伝したスタイルを、自ら経営するモダン・マーチャンダイジング・ビューロー社とシネマ・ファッション・ストアズという小売チェーンを通じて販売し、後者の店舗は1937年には400店に達する。さまざまな女優が着る予定の衣装のスケッチや写真が、映画の公開のかなり前に、撮影スタジオからビューロー社に送られ、それを基に衣服を大量生産し、同時に小売業者に宣伝する。衣装は画面映りを考えて誇張されるが、複製のほうは、豪華な素材も使用しない。バイアスカットのイブニングドレスは、それまではランジェリーや寝間着にしか使われなかった新発明のレーヨン繊維で、絹の代替品としてで複製された。

パリのクチュールを崇拝していたエイドリアンは、MGMスタジオの創設者、サミュエル・ゴールドウィンを説得してココ・シャネルを100万ドルでハリウッドに招聘し、MGMのスターの衣装デザインを依頼した。しかし、シャネルの明確なビジョンと繊細なカットがスクリーン上では忠実に表現できなかったため、提携関係は1931年に終了する。エルザ・スキャパレリのほうが、ハリウッドとの関係を良好に保ち、生来の演劇的センスを活かして30本以上のハリウッド映画に関わった。『エヴリ・デイズ・ア・ホリデイ〈*Every Day's a Holiday*〉』(1937) のマレーネ・ディートリッヒとメイ・ウエスト（写真右上）の衣装をデザインし、ウエストの豊満な肉体を基にして香水「ショッキング」のボトルをデザインした。1930年代のハリウッドでも指折りの一流衣装デザイナーとされたパラマウント・ピクチャーズの主任デザイナー、トラヴィス・バントン (1894-1958) は、映画監督ジョセフ・フォン・スタンバーグと協力し、エキゾチックな背景に映える衣装をデザインした。クチュールの技法を学んだバントンは、ディートリッヒの衣装に芝居がかった要素を盛り込み、巨大な毛皮の襟、大量のベール、贅沢な生地、レースのストッキング、羽根飾りなどを使った。

ゲイリー・クーパーやクラーク・ゲーブル（写真右）といったハリウッドの銀幕の偶像たちが身につけたアメリカン・ドレープスーツ（274頁参照）は、広い肩と引き締まったヒップのV字形の男性の理想体型を表している。胸周りをたっぷりとり、ウエストを絞り、裾をわずかに広げるシルエットは、その後20年間のスタイルを決定づけた。**(MF)**

1934年	1935年	1936年	1937年	1938年	1941年
クローデット・コルベールがセシル・B・デミル監督の『クレオパトラ』に主演。トラヴィス・バントンの衣装が、エジプトファッションを流行させる。	エイドリアンが映画『チャイナ・シー』でジーン・ハーロウの衣装をデザインする。	パラマウント・ピクチャーズのデザイナー、バントンで『襤褸と宝石』でキャロル・ロンバードのバイアスカットのビーズでイブニングドレスをデザイン。	エルザ・スキャパレリが初めての香水「ショッキング」を発売する。ボトルの形はメイ・ウエストのプロポーションを基にデザインされた。	木の繊維に由来する新素材、レーヨンが絹の代替品としてデュポン社から発売される。他にも多くの新繊維が登場する。	エイドリアンがMGMを離れ、ロサンゼルスに服飾店を開業して人気を集める。注文服と共に、大衆市場向け既製服も生産した。

レティ・リントン・ドレス 1932年
エイドリアン 1903-59

ニューヨークの社交界の花、レティ・リントン役で主演したジョーン・クロフォード（1932）。

ジョーン・クロフォードがクラレンス・ブラウン監督のメロドラマ『令嬢殺人事件』(1932)で着たフリルつきの白いイブニングドレスは、「バタフライスリーブ」・ドレスと呼ばれ、大量の大衆市場向けの模倣品を生み、ハリウッドのスタイルがパリのクチュールより優勢になりつつあることを証明した。メトロ・ゴールドウィン・メイヤーの衣装部門主任、エイドリアンがデザインしたこのドレスは、1930年代を通じて、映画でもデザインでも模倣される。絹モスリンを何層も重ねたくるぶし丈のドレスはファッション現象となり、ヨーロッパのスタイルにも影響を及ぼした。ドレスが映画に登場した直後だけでなく、ニューヨークで大量に販売された後にも、パリで根強い人気を誇った。当時の特徴であるほっそりしたヒップと広い肩幅の、やや控えめなスリムラインのドレスだが、ウエスト、裾、袖でピンタックフリルの花が咲く。胸を強調して色気を演出することもなく、ボディスは平板で装飾がないため、両肩に球状につけられた幅の広いフリルの効果が際立つ。ドレスの清純な印象が、ネックラインの高さで強調される。かわいらしいピーターパン・カラーは端にもフリルがあしらわれ、小さなブローチで留められている。(MF)

ナビゲーター

ここに注目

1 何層にも重なった袖
大ぶりな袖は、放射状に広がった幾層ものフリルで形作られる。フリルの縁にはピコットがあしらわれている。肩から肘までを覆う袖はこのドレスの注目点であり、昼の服にも夜のドレスにも、さまざまなバリエーションを生んだ。

3 フリルのついた裾
細かいプリーツが寄せられた3層のフリルが、くるぶし丈のゴアスカートにボリュームを加えている。フリルの上には、3本のシルクサテンのリボンが水平方向に縫いつけられている。裾と同様のフリルがペプラムにもついている。

2 ウエストの強調
透ける素材のペプラムがヒップにかかり、上に向かって曲線を描き、ウエストバンドで留められている。円を描く縁につけられたピンタックフリルは、共布ベルトの中央のロゼットへとつながる。

デザイナーのプロフィール

1903-29年
エイドリアンの名で知られるエイドリアン・アドルフ・グリーンバーグはニューヨーク美術工芸学校で学び、1922年に同校のパリキャンパスに留学した。セシル・B・デミルの独立スタジオで主任衣装デザイナーとなり、1928年にデミルとともにMGMへ移籍して、そこで200本以上の映画の衣装デザインを手がけた。

1930-59年
1930-40年代には、グレタ・ガルボやノーマ・シアラー、ジーン・ハーロウ、キャサリン・ヘプバーンらのスターと仕事をするが、最も長く関わったのはジョーン・クロフォードだった。彼女のトレードマークであり、のちに大流行する大きな肩パッドもエイドリアンがデザインした。1941年にMGMを離れ、独立して服飾店を開業するが、ハリウッドのスターたちとの仕事は続いた。

アメリカン・ドレープスーツ　1930年代
男性用スーツ

グレンチェックのドレープスーツを着たダグラス・フェアバンクス・ジュニア。

ドレープスーツは紳士服にゆったりとした着心地をもたらし、男性の衣服のデザインに残されていた軍服の最後の痕跡を払拭した。映画スター、ダグラス・フェアバンクス・ジュニアが着ているこのアメリカン・ドレープスーツは、ジャケットの前面に、袖山から脇の下にかけてブレイクとも呼ばれる垂直方向のしわが入り、エレガントなゆとり（ドレープ）が見られるのが特徴である。ロンドンのサヴィル・ロウのテイラー、アンダーソン＆シェパードがこの映画スターのために仕立てたスーツは、グレンチェック〔グレナカート・プラッド〕地で、柄を精巧に合わせて作られている。

　袖の上半分はゆとりがあるが、小さめの袖ぐりによってジャケットの形が保たれ、腕を上げても襟が首から離れないようにできている。ジャケットのボタン位置が低いため、ウエストが引き締まって見え、大きめの長い襟の折り返し部分と共に、胸と肩の広さが誇張されている。絹のシャツの襟はカッタウェイカラー〔開きが大きい襟。別名ホリゾンタルカラー〕で、フラール地のネクタイをウィンザー・ノットにする余裕がある。スリーピークスにたたまれたポケットチーフが、ジャケットの斜めの胸ポケットに差し込まれている。ズボンは股上が深く先細で、通常はダブルプリーツで前開きはジッパー式。フレッド・アステア、ロバート・ミッチャム、クラーク・ゲーブルといった映画スターが着こなしたアメリカン・ドレープスーツは、ハリウッド・ドレープスーツとも呼ばれる。（MF）

⚽ ナビゲーター

👁 ここに注目

1　ダブル・ウィンザー・ノット
スプレッドカラーのシャツに締めたダブル・ウィンザー・ノット（左右のボリュームを均等にして、幅広の三角形の結び目を作る結び方）によって、ネクタイは均整のとれた改まった印象を与える。

3　本切羽
「外科医のカフス」と呼ばれる本切羽の袖には、袖口の開きに4つのボタンと穴がついている。ドレープスーツの先細の袖のカフスは、袖をまくり上げられる実用性というより、あつらえ服であることを示すしきたりのようなものである。

2　ボタンホール
ボタンホールの挿し花は19世紀半ばから見られた。ここでは、丸みのある萼（がく）のついた昔ながらの赤いカーネーションが、襟の広く尖った折り返しを飾っている。この自然色の飾りがずれないよう、花はボタンホールに通してしっかりと挿し込まれている。

4　生地
エドワード7世が戴冠前に気に入っていたことからプリンス・オブ・ウェールズ・チェックとも呼ばれるグレンチェックは、1840年代にシーフィールド伯爵が一族のツイードに指定した。もともとのグレンチェックは黒と白だった。

アメリカの既製服

1 クレア・マッカーデルがデザインしたグレーのスーツは、赤、黄、茶のアクセサリーで改まった印象を与えるが、彼女のトレードマークであるポップオーバードレスの影響が明らかだ（1943頃）。

2 クレア・マッカーデルがデザインした最初のリネン製ポップオーバードレスは、自分で家事をせざるを得なかった戦時下のおしゃれな近代女性向けに、1942年に発売された。

　既製服ファッションという概念がアメリカに最初に現れたのは1920年代後半から1930年代前半のことだ。それまで、おしゃれな女性は、裕福な顧客のために注文服を仕立てるパリのクチュリエの常連客となっていた。オーバックス、バーグドーフ・グッドマンなどのアメリカの百貨店でも、一種のクチュールが入手できた。そうした店では、クチュールのファッションショーで紹介されたデザインを複製する権利と、キャラコでできた見本のトワルの両方をデザイナーから買い取り、縫い目の1つに至るまで合法的にコピーして販売していた。長時間の仮縫いをする暇がない女性や、高級クチュールに手が届かない女性は近所のお針子に頼んだり、自分で縫っていた。

　しかし、もっと安価で、入手しやすく、おしゃれな選択肢が、既製服という形で実現する。7番街周辺に多かったニューヨークのファッション製造業者たちは、技術と金融の手腕に磨きをかけ、手頃な価格の衣服のデザインに力を注いだ。その1人が起業家のハッティ・カーネギー（1886-1956）で、頭から爪先まで装いが揃えられる小売店をいち早く構え、1928年には既製服の製造を始めた。大恐慌期には、高級ブランドだけでなく、さらに手頃な「スペクテイタ

主な出来事

1928年	1929年	1934年	1937年	1937年	1939年
先見の明ある起業家で小売業者のハッティ・カーネギーが、高級市場向けに初めての既製服ブランドを設立する。	ウォール・ストリートの暴落が、その後10年間続く大恐慌時代の訪れを告げる。西洋のあらゆる工業国が影響をこうむった。	大恐慌を受けて、ハッティ・カーネギーが注文服とは別の既製服ブランド「スペクテイター・スポーツ」を設立する。	クレア・マッカーデルが、ダーツなしでウエストをベルトで留める、スモックに似た「モナスティック」ドレスで名声を確立する。	ボニー・カシンが、ニューヨークのコートとスーツのメーカー、アドラー＆アドラーの主任デザイナーとなる。	マドレーヌ・ヴィオネの引退とシャネルの閉店により、パリが影響力を失う。

ー・スポーツ」というブランドを作り、既製のドレスやスーツを郵便や電話で注文できるようにして大成功を収めた。彼女のトレードマークであるカーネギースーツ（280頁参照）は、戦時下のヨーロッパの衣服の質素さを排し、女らしいシルエットを引き立たせるバランスを活用した好例である。

　第二次世界大戦の勃発と、1940年のドイツによるパリ占領を受け、アメリカの製造業者、特に国際婦人服労働組合は、ニューヨーク市を世界の衣類生産の中心地にしようと動き出す。労働組合は、世界的な名声を得たアメリカのデザイナーの草分けであるクレア・ポター（1903-99）をはじめ、創造的才能に富むデザイナーたちの支援を受けた。ポターはベリル・ウィリアムズの著書『ファッションは我らのビジネス（Fashion Is Our Business）』（1948）でこう述べている。「私にいわせれば、かつてはパリの影響力が強すぎた。パリはあらゆる人を感化し、パリの痕跡が見える服を皆が作った。もう二度とそのような状況にしてはならない。アメリカのデザイナーは、アメリカ女性がどんな服を着たいか心得ているし、それを作ることもできる」。ディオールが1947年のニュールック（302頁参照）で提示した、パッド入りでコルセットを内蔵した、かっちりした構造の服とは対照的に、ポター、ジョー・コープランド（1900-82）、クレア・マッカーデルといったアメリカのデザイナーの服は、体の自然なラインに沿い、家事と仕事をする近代女性の生活にふさわしかった。

　クレア・マッカーデルはアメリカの既製服スタイルに最も密接に関わったデザイナーで、レジャーウェア（スポーツウェアと呼ばれた）の機能性を高級ファッションに持ち込み、近代的な装いを再定義した。彼女のキャリアは、アメリカの大衆市場のためにパリのファッションをスケッチする仕事から始まり、スケッチをアメリカのデザインに取り入れ、「カジュアルさを少し加え、見栄えへの配慮を少し減らし、少しアメリカ風に」していく。着心地を最優先し、サンドレスとサンスーツ、「ダイアパー〔おむつ〕」スーツと呼ばれる上下一体型スーツ、プレイスーツをデザインした。戦時中（暖房費が高かった）にはウールの長袖イブニングドレスを考案し、ダンサーのために（動きの楽な）ジャージーのレオタードも作った。1942年に『ハーパーズ バザー』誌の求めに応じて作った「ポップオーバー」ドレス（写真右）は、「使用人のいない家庭」のためにオープンミトンがつけられ、彼女の作品のなかで最も人気のあるデザインとなった。この巻衣型の実用ドレスは、下に着た衣服を保護し、リネン製かデニム製で、簡単に洗濯できる。その後のマッカーデルのコレクションにはこのドレスのバリエーションが必ず加えられ、さまざまな生地や、改まった場で着られるスーツ型のもの（前頁写真）なども作られた。

　1942年にアメリカ軍需生産委員会が特定の繊維に制限を設け、絹やウールなどの贅沢な素材は軍需に充てられることになった。そこでマッカーデルは、ジャージー、綿、ギンガム、シャンブレー、デニムといった「質素な」繊維と、ストライプ、チェック、プラッドなどの模様を、高級ファッションに格上げした。紳士服の気楽さと着心地のよさに惹かれたマッカーデルは、たっぷり入るポケットをデザインに取り入れ、ハンドバッグを持ち歩かずに済む

1941年	1941年	1941年	1942年	1950年	1951年
マッカーデル、カシン、ヴェラ・マクスウェル（1901-95）がニューヨークのラガーディア市長の依頼を受け、民間防衛組織の女性の制服をデザインする。	衣装デザイナーのエイドリアンがMGMでのデザインで得た影響力を利用し、既製服を幅広く扱う服飾店を開く。	水着メーカーのジャンセン社が基本の製品ラインにセーターとレジャーウェアを加える。	クレア・マッカーデルがポップオーバードレスをデザインする。タウンリー・フロック社が製造したこのドレスは、「実用服」として大量に販売された。	ボニー・カシンがニーマン・マーカス・ファッション功労賞とコティ・アメリカン・ファッション批評家賞を同時に贈られるという前例のない栄誉に浴する。	カシンがボニー・カシン・デザイン社を設立し、多くの製造業者との共同作業により多様な価格帯のデザインを手がける。

3　肩幅が広く、ウエストが細い印象的なスタイルは、1944年にエイドリアンが発表し、Vラインと呼ばれるようになる。

4　ボニー・カシンのツイード製ポンチョには短いゲートルがついている。1943年に旅行着としてデザインされたもので、男性用の夜会服を思わせる。

ようにした。また、シャツのドロップショルダー、柔らかなズボンのプリーツ、当時は作業着とみなされていたジーンズに見られる複数のオーバーステッチも取り入れた。「セパレーツ」──天候や場所に応じてさまざまに組み合わせられる実用的な衣服で構成された最小限のワードローブ──の概念が生まれ、シャツウエストドレス、テイラードブラウス、ダーンドルスカート、セーターセット、簡単に巻きつけられるエプロンドレス、ハイウエストのズボンが、アメリカの定番服となる。マッカーデルの既製服デザインは単純で幾何学的な形に基づき、シルエットを形成するのは、仮縫いが必要なパターンピースではなく、タイ、巻きつける布、ドレープ、伸縮性のあるニットジャージーなどであった。

　アメリカらしいスタイルは、草分けであるマッカーデルのデザインによって特徴づけられ、ボニー・カシン（1907-2000）によって不動のものとなる。カシンはアメリカのスポーツウェア界を牽引するデザイナーで、現代的で単純なデザインを得意とした。用途と形の関係にこだわったカシンは、西洋式の仕立て法にあきたらず、非西洋の衣服であるチュニック、きもの、ポンチョ（次頁写真）などの形を利用した。一種の産業デザインとして衣服に向き合ったカシンは、天然由来の贅沢な素材を好み、革、スエード、モヘア、ウールジャージー、カシミアなどと共に、カーテン地などの「非ファッション」素材で彫刻をするように形を作り上げていった。

　最初はハリウッドの衣装デザイナーだったカシンは、『ハーパーズ バザー』誌の有力なファッション編集者カーメル・スノウに励まされ、1937年にニューヨークのコートとスーツの有名メーカー、アドラー＆アドラーのデザイナーの職を得る。だが、衣服デザインに対する戦時下の規制に不満を募らせてカリフォルニアに戻り、20世紀フォックスと6年契約を結び、60本以上の映画の女性登場人物の衣装をデザインした。『ローラ殺人事件』（1944）、『ブルックリン横

丁』(1945)、『アンナとシャム王』(1946) などの映画を担当し、カシンは映画以外の衣服のデザインの実験を重ねて、主演女優のために注文服を作った。1949年にニューヨークのアドラー＆アドラーに戻って既製服コレクションを制作し、1950年には賞を贈られる。しかし、ほどなく、創造性を会社に管理されることを息苦しく感じるようになり、1951年に独立してボニー・カシン・デザイン社を興す。彼女が考案した重ね着という革新的な発想は1950年代を通じて人気を集め、手入れの楽なニットジャージーや、天然素材のツイード、ウール、綿、デニム、シャンブレーなどで服が作られた。

　ニューヨークの既製服産業は常にアメリカの他の地方との競争にさらされながら成長してきた。1941年にはカリフォルニア独自のファッションショー「ファッション・フューチャーズ」がロサンゼルス・アンド・サンフランシスコ・ファッショングループによって開催され、75人のデザイナーの作品が発表された。そこにはハリウッドの映画産業で経験を積んだアイリーン・レンツ（1900-62）とエイドリアン（1903-59）も含まれていた。エイドリアンは、繊維デザイナーのポーラ・スタウトが手がけた独創的な縞柄の布を斜めにはいで作った斜めストライプの生地で、ジョーン・クロフォードやバーバラ・スタンウィックら、ハリウッドのヒロインの衣装を仕立てたことで名を上げた。エイドリアンがデザインした斬新なスーツは、ファッション業界に大きな影響を与える。その結果、エイドリアンは1941年にメトロ・ゴールドウィン・メイヤーの主任デザイナーの職を離れ、自らの名を冠した既製服店をロサンゼルスに開業した。そして、既製服と注文服の両方を手がけ、Vラインスーツ（前頁写真）などの新しいデザインを発表した。カリフォルニアのメーカーには、他にも水着とニットウェアのメーカーのジャンセンや、エイドリアンのきっちりした仕立てよりも柔らかいデザインを提供するコレットがあった。サンフランシスコに本拠を置くコレットは既製服の「ミックス・アンド・マッチ」セパレーツを販売し、新たな購買層であるティーンエイジャーを引きつけた。セパレーツを構成していたのは、マドラスコットン、キャラコ、ニットジャージーを使ったショーツ、カプリパンツ、みぞおち丈のトップス、上下一体型のジャンプスーツ、ダーンドルスカートなどだった。

　第二次世界大戦末期、当時、ファッション業界で最も影響力を持つ女性と評された『ライフ』誌のサリー・カークランドが先頭に立ち、フランスとイタリアのファッション産業の復興を促す動きが始まる。ヨーロッパの消費者は、クリスチャン・ディオールやクリストバル・バレンシアガ、ユベール・ド・ジバンシィといったクチュリエの独裁下にあったが、アメリカ市場では自国産の贅沢な既製服がオートクチュールの座を奪い始めていた。節度あるシンプルなデザインで名高いノーマン・ノレル（1900-72）や、パリ生まれでアメリカを拠点にプリンセスカットを広めたポーリーン・トリジェール（1909-2002）など、業界の主導者たちが、多様な体型に合わせた高品質で価格が手頃な衣服という標準を定めた。そうしたアメリカ独自のスタイルの先駆者に続いたのが、ジェームズ・ガラノス（1924-）やロイ・ホルストン・フロウィックら、新世代のデザイナーたちであった。ストイックに装飾を排するホルストンは、着心地のよいイブニングパジャマ、カフタン、ホルターネックでバイアスカットのイブニングドレスなどをデザインして、マッカーデルの気取らないスタイリッシュな美学の後継者となり、後にはダナ・キャランやカルバン・クラインら、アメリカンスタイルの将来の担い手への橋渡し役ともなった。**(MF)**

カーネギースーツ　1943年

ハッティ・カーネギー　1886-1956

働く女性のための都会的で洗練された服作りの実践例であるカーネギースーツ——贅沢な生地で作られ、細部はドレスメーカー風で、通常はアンサンブル——は、このデザイナーのシーズンごとのショーの幕開けを飾るのが習わしだった。ベリル・ウィリアムズは『ファッションは我らのビジネス』（1948）のなかで「［カーネギーは］スーツを好み、昼と夜のあらゆる時間にふさわしい作品を作る。彼女は衣装をオーケストラのように構成することを好み、身なりのよい女性は巧みに奏でられた音楽のごとく完璧に装いをコーディネートすべきだと考える」と伝えている。

精巧に仕立てられたこのスーツは、戦時下のスタイルの特徴である角張ったパッド入りの肩と、細長いシルエットを備えているものの、イギリスの仕立てに目立つ厳格な雰囲気はない。「カーネギーブルー」がえび茶色と組み合わされ、カフス、ジャケットのボタン、下に着たVネックのベストが、同色でまとめられている。シングルのベストは男性のスリーピーススーツを彷彿とさせ、女性的なブラウスをなくし、ビジネス着らしい雰囲気にしている。カフスと色が揃っているため、長袖のように見える。ジャケットは2つボタンで、ウエストラインは前開きの真ん中に位置し、縫い目で強調されている。袖はブレスレット丈〔八分袖〕なので、ひだを寄せてフィットさせた長い手袋を合わせられる。茶褐色のショルダーバッグが実用的なスタイルを強調している。**(MF)**

⚽ ナビゲーター

👁 ここに注目

1 帽子
ショルダーラインに向かって伸びる襟の折り返しの上向きの動きが、えび茶色のエレガントなフェルト帽の上向きの曲線に見事に転換されている。帽子には、糸の交差部分にドットがついた繊細なネットのベールがつけられている。

2 コスチュームジュエリー
働くおしゃれな女性のワードローブでは、コスチュームジュエリーが重要な役割を果たす。ここではロシアンゴールドと呼ばれる艶消しの金メッキのネックレスがベストのネックラインを埋め、耳にはお揃いのボタン形イヤリングが着けられている。

3 ダーンドルスカート
シングルのジャケットの裾はヒップの上で広がり、柔らかい形のダーンドルスカートが収まるようになっている。縦ポケットがウエストバンドに縫いつけられ、2本のプリーツ（動きを楽にするためのもので、プレスされていない）に隠れている。

🕒 デザイナーのプロフィール

1886–1933年
1909年に小さな帽子店を開業したハッティ・カーネギー（ウィーンでヘンリエッタ・カネンガイザーとして生まれる）は、やがて衣服の帝国を築き、誰もが知る著名人となる。1918年に注文服のドレスメーキング・サロンを開業し、独自のブランドで販売を開始した。1928年には既製服の販売も始め、ノーマン・ノレルやクレア・マッカーデルといったデザイナーを雇用する。

1934–56年
カーネギーは手頃な価格のセカンドラインの重要性を認識したファッション起業家で、サロンでは、顧客が服に毛皮、帽子、ハンドバッグを合わせ、カーネギーのブランドの化粧品やチョコレートまで試すことができた。カーネギーは1948年にコティ・アメリカン・ファッション批評家賞を贈られた。1956年に死去するが、サロンの営業は1976年まで続いた。

逆境下のデザイン

1　ノーマン・ハートネルが1943年にデザインした3着の実用ドレスはすべて、イギリス政府が定めた衣服の形と装飾の規定に従っている。

2　上下一体型の実用的サイレンスーツ。前開きはジッパー式で、垂れ下がる大きなポケットがつき、空襲の際に寝間着の上から着た（1939）。

3　アメリカのデザイナー、ミュリエル・キングは、工場用の実用的ファッションを作り出した（1942）。

　第二次世界大戦はファッション業界に多大な衝撃を与え、その後のアイディアと製造方法の伝播にも影響を及ぼす。ドイツの占領によって孤立していたパリは、もはやファッションの流行を支配する立場になかった。閉店した服飾店もあったが、ランバンやバレンシアガなど90以上の店が小規模なコレクションを発表していた。そうしたコレクションは相変わらず、配給の必要がなかった戦前の、女らしいたっぷりしたスカートの流行を受け継いでいた。イギリスとアメリカは、国内の才能に頼るようになった。その結果、イギリスでは国内産のスタイルが広まり、それが自国の伝統とみなされるようになる。ノーマン・ハートネル（1901-79）やチャールズ・クリード（1909-66）といったロンドンのクチュリエが作る仕立てのよいテイラードスーツやクラシックなニットウェアが、そうしたスタイルを代表した。アメリカではスポーツウェアを生産する既製服産業がすでに盛んになっていたが、戦争によってより格式張った衣服を製造するようになる。クレア・マッカーデル、クレア・ポター、ミュリエル・キ

主な出来事

1935年	1940年	1940年	1941年	1941年	1941年
ウォーレス・カロザースがデュポン社の研究施設で初めてナイロンを作る。	ドイツ軍がパリに侵攻する。戦争中は多くの服飾店が閉店した。	リュシアン・ルロンがパリのファッション産業をベルリンに移さないよう、ナチスを説得する。	日本がアメリカへの絹の供給を停止する。	衣類を含む配給制度がイギリスで実施される。	イギリスで国家動員法（第2）が実施され、20～30歳の未婚女性が徴用される。

282　第4章　1900-1945年

ング（1900-77）らが代表的なデザイナーだった。

　第二次世界大戦が激化するにつれ、斬新なファッションの要望よりも、実用的な衣服の必要性が重視されるようになる。欧米の結婚適齢期の女性の大半は戦争に関する仕事に徴用され、町で軍服を見ることも珍しくなかった。民間人の普段着にも、軍服の質素なスタイルと機能性が取り入れられた。1942年にイギリス商務省は、資源と労働を節約し、生産を増加させるため、民間人服装令を発布する。ノーマン・ハートネル、ハーディ・エイミス（1909-2003）、エドワード・モリヌー、ディグビー・モートン（1906-83：284頁参照）ら、当時ロンドンを拠点とした一流クチュリエたちはこの事業に専門知識を提供し、コート、スーツ、ワンピース（前頁写真）、ブラウスを含む4つの基本ラインのデザインについて助言した。そこから32の個別のラインが選ばれ、生産された。100社以上の製造業者が型紙と見本を注文した結果、生産水準は向上し、よいデザインという概念が普及する。アメリカでもアメリカ軍需生産委員会が衣服産業のさまざまな面を規制したが、イギリスほど厳しくはなかった。

　戦時中の女性のスーツ（「コスチューム〔衣装〕」と呼ばれた）に欠かせなかったのはきちんと仕立てられたシングルのジャケットで、ウエストが絞られ、ヒップのすぐ上までの丈で、襟元までボタンで留めるようになっていた。スカートには少しフレアーが入り、自転車に乗れるよう膝下丈で、幅は80インチ（203センチメートル）以内に収め、動きやすくするため後ろにプリーツが入れられた。装飾、トップステッチ、ひだはことごとく禁じられ、フラップポケットはパッチポケットに代わり、ジャケットのボタンは3つまでと決められた。欧米では金属製ジッパーの生産が厳しく制限されたため、ボタン留めが使われた。繊維用の染料も軍事用に徴用されたため、民間人の衣服はエアフォース・ブルーと呼ばれる灰色がかった青や、アーミー・タンと呼ばれる黄褐色などのくすんだ色合いになった。正装のテイラードスーツの他に、つなぎのサイレンスーツ〔防空服〕（写真上右）など、実用的な衣服が作られた。男性のテイラードスラックスを女性が日常生活ではくことが初めて容認され、動きやすさが確保されると同時に、ストッキングの必要がなくなった。

　厳しさが増すにつれ、創意工夫は盛んになる。アメリカでは「真珠湾を思い出して編み物に励もう（Remember Pearl Harbor and Purl Harder）」というポスターが貼られ、兵士のために靴下や毛布を編むよう女性たちに促した。イギリス政府が1943年に雑誌やプロパガンダ映画で「間に合わせよ、修理せよ」と呼びかけたため、布をリサイクルするという発想が広まった。大西洋両岸のデザイナーたちは手近な資源を再利用して難局を乗り切ろうと努める。靴デザイナーは、ラフィアヤシの葉の繊維を編んだものやコルクで、靴底や、流行し始めていた爪先の開いたウェッジヒールを作ったが、爪先の開いた靴は工場では着用禁止だった。日中は髪の毛をターバンの中にしまったが（写真右）、仕事が終わると、凝った帽子を被ってテイラードの堅苦しいシルエットを和らげた。そうした帽子は髪をまとめるヘアネットつきで、ドット入りのネット、ベール、羽根飾りが使われていた。(MF)

1942年	1942年	1943年	1943年	1944年	1949年
ロンドンのクチュリエの振興と支援を目的とするロンドン・ファッションデザイナー協会が設立される。	アメリカ軍需生産委員会が、衣服メーカーをさまざまな面で規制するL85法を施行する。	ミュリエル・キングが、ボーイングなど西海岸の航空機メーカーで働く女性労働者用に、フライング・フォートレス〔空飛ぶ要塞〕・ファッションを制作。	エイドリアンが、イギリスのユーティリティスーツ〔実用服〕のアメリカ版である「ビクトリースーツ」のデザインに影響を与える。	戦争開始以来初めて、フランスのクチュールのコレクションが発表され、米軍兵士たちがショーに招かれる。	イギリスで衣類の配給制度が終了する。

戦時下の仕立て　1940年代
ディグビー・モートン　1906-83

『ファッションは破壊できない Fashion Is Indestructible』セシル・ビートン撮影（1941）。

戦争の被害を受けたロンドン都市部の風景の中にファッションをしっかりと据えることで、写真家のセシル・ビートンは、戦時下のおしゃれな女性という2つの相反する要素をとらえている。ビートンは第二次世界大戦中、情報省から銃後の様子を記録するよう命じられており、その仕事と、イギリス版『ヴォーグ』誌から依頼された仕事を兼ねて、爆撃で破壊されたロンドンのミドル・テンプル〔法曹院〕にモデルを立たせた。

カメラを見つめるのではなく、建物の残骸に向き合って直立するモデルの姿勢に、死と破壊を目の当たりにしても屈しない人間の精神が表現されている。女性が着ているディグビー・モートンのスーツは、イギリス政府がファッションに有用性と実用性を求めた時代の実務志向を表す。モートンは、1930年代に高く評価されたトレードマークの伝統的ツイードスーツを、装飾するのではなく余分な細部を排除し、縫い目を巧みに配置することによって、ファッショナブルな服に変えた。戦時下の規制と節制の必要性に、美学が応えた好例である。逆境においても身なりに気を配ることは士気の高揚につながるとされ、ほとんど市民の義務とみなされたため、きちんとした帽子を前に傾け、ページボイ・スタイルの髪をきれいに整えて、同素材の手袋とかかとの低い靴を合わせている。(MF)

◉ ナビゲーター

👁 ここに注目

1 角張った肩
立ち止まって爆撃で破壊された建物を見つめるモデルの肩の形は、逆三角形の男性的なシルエットを真似ている。肩先から下りるジャケットの袖に軽く入れられたパッドにより、男っぽい雰囲気が強められている。

3 くびれたウエスト
スーツの角張ったラインに女らしさを添えているのは、ウエストを絞るかすかなダーツと縫い目が作るくびれだ。ダーツによって、ジャケットのぴったりしたヒップ部分とは対照的に、背中部分が動きやすくなっている。

2 機能的な小物
女性は装飾がなく実用的な、折りたたみ式のクラッチ・バッグを持っている。小脇に抱えられるので両手が自由に使え、日常業務で使う重要な書類を入れられるだけの大きさもある。法令に従い、ガスマスクも携行していたはずである。

🕒 デザイナーのプロフィール

1906-32年
ダブリン生まれのデザイナー、ヘンリー・ディグビー・モートンは、メトロポリタン・スクール・オブ・アート・アンド・アーキテクチャーで学んだのち、1928年にロンドンに移る。服飾店〈ジェイズ〉でスケッチ画家として働いたのち、仕立業のラチャス社を創業する。

1933-83年
1933年には自らの名を冠した店を開き、テイラーとしての評価を確立する。1942年には数人のイギリス人クチュリエと共にロンドン・ファッションデザイナー協会を設立した。1947年にディグビー・モートン社の輸出部門を立ち上げ、アメリカで製品の販売を始める。1957年に服飾店を閉店し、1958年から1973年まで伝統的なスポーツウェアを生産するレルダン゠ディグビー・モートン社で仕事をした。

アメリカのオートクチュール

1　ホルスト・P・ホルストはこの代表作（『ヴォーグ』誌1939年9月号に掲載）で、ディトールがマンボシェのためにデザインした、後ろを紐で締めるコルセットを撮影した。

2　チャールズ・ジェームズのボリュームのある4つ葉のクローバーのドレス（1953）。シルクサテンとシルクレース、銅色のシルクシャンタンで作られ、重さは5.5キログラムある。

アメリカの女性デザイナーたちが、実業界や社会に進出する女性のために機能性と汎用性を重視した既製服を考案する一方、マンボシェ（1891-1976）、チャールズ・ジェームズ（1906-78）、ジェームズ・ガラノス（290頁参照）をはじめとするアメリカの男性デザイナーたちは、贅沢で華々しいオートクチュールに専念していた。マンボシェもジェームズも夜会服にかっちりした下部構造を取り入れ、ウエストをコルセットで締め、バストの形を明確にして、当時流行していたスポーツウェア的なゆったりとしたシルエットからは距離を置いた。彼らのデザインは、スタイルのお手本として影響力を誇ったベイブ・ペイリーやC・Z・ゲストら、ニューヨークの社交界の女性たちに受け入れられた。

主な出来事

1937年	1939年	1940年	1941-45年	1943年	1946年
チャールズ・ジェームズがパリで初のショーを開催。作品のなかには、コルコンベ社が製造したビンテージのシルクリボンを使ったものもあった。	マンボシェが最後にパリで発表したコレクションで使用されたコルセットが、ホルスト・P・ホルストの有名な写真によって歴史に残る。	ジェームズがニューヨークに渡り、東57丁目64番地にチャールズ・ジェームズ社を創業する。	第二次世界大戦中、評論家で元『ヴァニティ・フェア』誌編集者、フランク・クラウニンシールドを編集長に迎えた『ヴォーグ』誌の購読者数が急増。	アメリカのファッションの振興と顕彰を目的とするアメリカン・ファッション批評家賞が、化粧品・香水メーカー、コティ社によって初めて発表される。	パリのトップデザイナーの作品をミニチュアにしてマネキンに着せた巡回展『ファッション劇場（Théâtre de la Mode）』がニューヨークで開催。

マンボシェは自らの服飾店を1929年に創業し、1930年代を通じてドレスメーカーとしての名声を得る。1937年にはウォリス・シンプソンから、前イギリス国王エドワード8世との結婚式で着るドレスのデザインを依頼された（288頁参照）。1939年に彼の最後のパリコレクションでマンボシェ・コルセット（前頁写真）を発表した後、ワーナー・ブラザーズ・コルセット・カンパニーとの共同事業を始める。このほっそりとくびれた腰のシルエットは、第二次世界大戦後にクリスチャン・ディオールとニュールックが引き起こす19世紀のクリノリンスタイルの復活を予告した。1940年、マンボシェは占領下のパリを離れ、ニューヨークで開業する。彼の店は、やがて同市で最も高名で高価な服飾店といわれるようになる。戦争中、マンボシェは普段着に高価な素材を使い、さりげなく贅沢な作品で評価を高めた。彼のデザインが持つ演劇性が買われ、ブロードウェイで上演された『陽気な幽霊（*Blithe Spirit*）』（1941）や『コール・ミー・マダム（*Call Me Madame*）』（1950）など、多数の作品の衣装を手がけた。

　イギリス生まれのチャールズ・ジェームズも、ファッションに対して演劇的アプローチをした。正式にデザインを学んだことはなく、帽子の制作とデザインからファッションの世界に入った。1930年代にロンドンに最初の服飾店を開く。主要作品であるコースレットまたはシルフィードと呼ばれるイブニングドレス（1937）、前のパネルにプリーツが入った体に密着するセイレーン・イブニングドレス（1938）、前面をこんもりとふくらませたドレス（1939）などが制作された。1940年にニューヨークに渡り、1943-45年に化粧品業界の大物、エリザベス・アーデンのためのコレクションをデザインした後、1945年にマディソン街699番地に自らのアトリエを開く。1947年から1954年にかけて、伝統にとらわれず数学的概念に基づくアプローチで従来のファッションの境界を広げ、見事に設計したイブニングウェアで称賛された。独自の美学に従い、ヴィクトリア朝の衣服などを手本とするかっちりした下部構造を、厚手のファイユやベルベットなど、重厚な素材や光沢のある布と組み合わせた。

　ジェームズの最も有名な作品は4つ葉のクローバーのドレス（写真右）で、1953年に初めて制作された。アイボリーのダッチスサテン製のボディスの下には、バックラム〔糊、にかわ、ゴムなどで固めた綿布や麻布〕、馬の毛、被膜で覆った針金から成る硬い下部構造があり、巨大なオーバースカートを支えている。スカートはヒップに載せて重量を分散させるよう設計されている。ジェームズは1950年代を通じて既製服を手がけたが、大衆マーケットの範囲内で自らの才能を発揮するのは難しいと悟る。結局、ロード・アンド・テイラーとサックス・フィフス・アベニューに見本品を販売し、その2社がパターンを起こして複製を制作、販売することになった。(MF)

1948年	1950年	1951年	1951年	1952年	1953年
スタンダード・オイル社の後継者であるミリセント・ハドルストン・ロジャーズが、チャールズ・ジェームズの作品の展覧会をブルックリン美術館で開催。	ジェームズが、2回受賞することになるコティ賞の1回目を授与される。「大いなる色の神秘とドレープの芸術的手腕」が評価された。	ジェームズがマネキンメーカーのキャヴァノー・フォーム社と協力し、パピエマシェ製の人台を製造する。	ジェームズ・ガラノスが自らのブランドを立ち上げる。1年後にはニューヨークでのデビューを果たす。	チャールズ・ジェームズが7番街のメーカー、サミュエル・ウィンストンのためにセパレーツのコレクションをデザインし、ロード・アンド・テイラーが販売。	ジェームズがオースティン・ハーストに大統領の就任舞踏会用の4つ葉のクローバーのドレスを制作するも間に合わず、エリザベス女王の舞踏会で着た。

ウィンザー公爵夫人のウェディングドレス 1937年
マンボシェ 1891-1976

ウィンザー公爵夫妻の結婚記念写真。セシル・ビートン撮影（1937）。

二度の結婚歴があったウォリス・ウォーフィールド・シンプソンは、妥協しない優雅さとカラスの翼のような髪型、そして「金持ちになりすぎることも、痩せすぎることも、あり得ない」というモットーで知られた。退位したエドワード8世と婚約したとき——2人はやがてウィンザー公爵夫妻と呼ばれる——、彼女はドレスのデザイナーにアメリカ生まれのマンボシェを選ぶ。このクチュリエは、夫妻の結婚時にはパリを拠点とし、シンプルで保守的でエレガントで非常に高価な、簡素でありながら上品なドレスをデザインしていた。

長い円柱状のドレスのスカートはバイアスカットで、ウエスト丈の揃いのジャケットを合わせている。ゆとりのあるボディスは、ウォリスのほっそりとした体型にふくらみをつけ、高いネックラインに向かって柔らかくギャザーを集めている。細身のセットイン・スリーブには少しだけパッドを入れて、肩でギャザーを寄せている。当時、アメリカ版『ヴォーグ』誌の編集者であったエドナ・ウールマン・チェイスはこのドレスを評価せず、自伝『いつもヴォーグで（Always in Vogue）』（1954）にこう記している。「公爵夫人は素晴らしいドレスをワードローブに山ほど持っている。それなのに、率直にいって、前英国王との結婚式という機会のために彼女とマンボシェがこしらえたものは期待はずれだった。ドレスは完全に直線的で、床までの丈で、淡い灰青色のクレープでできた貧弱な代物だ……ジャケットは短くて細身で面白みがなく、見ていて退屈だった」。マンボシェはウォリスが持参する衣装一式もデザインした。(MF)

ナビゲーター

ここに注目

1　スタンドカラー
ドレスの襟は、2つの三日月形に裁断され、中心と肩の縫い目に向かって細くなる。ネックラインのギャザーはボディスの両脇から中央に向かって寄せられ、ホルターに近いシルエットを作っている。

3　あつらえの宝飾品
ウォリスが着けているダイヤモンドのチャームブレスレットには9つの十字架がついており、それぞれに夫妻の人生における重要な出来事が刻まれている。彼女は自分の手が嫌いで、結婚指輪が収まる形の手袋を特別に共布で作らせた。

デザイナーのプロフィール

1891-1939年
マン・ルソー・ボシェ（マンボシェ）はシカゴに生まれ、アメリカで育ったが、1918年にアメリカ陸軍を除隊後、パリにとどまった。スケッチ画家として『ハーパーズ バザー』誌で働いた後、1923年にフランス版『ヴォーグ』誌に入り、1927年に編集長に抜擢されるが、やがて服を選ぶのではなくデザインする道に進む。1929年にパリのジョルジュ・サンク通りにクチュールサロンを開いた。

1940-76年
1940年、マンボシェはニューヨークに移り、東57丁目6番地にサロンを開業して、アメリカでデザインした最初のオートクチュールを発表する。1961年に5番街のKLMビルに移転し、1971年まで営業を続ける。81歳で店を閉じ、5年後にミュンヘンで死去した。

2　ジャケットの細部
花嫁のジャケットのみぞおち部分はハート形で、中心の合わせ目は縦に狭い間隔で並ぶくるみボタンと布ループで留める。ジャケットの裾はウエストのすぐ下にぴたりと収まるようにデザイン。

ストライプのイブニングドレス 1955年

ジェームズ・ガラノス 1924-

マンボシェやノーマン・ノレル（1900-72）ら戦前のアメリカのクチュリエと、ロイ・ホルストン・フロウィックやジェフリー・ビーン（1927-2004）といった後のモダニズム世代デザイナーの間にはさまれたジェームズ・ガラノスは、1950年代に始めたキャリアを数十年間にわたって築き続けた。フランスのクチュリエが隆盛を極めた時期に、明確な形の装飾的なイブニングドレスを広めたガラノスは、精巧な職人技と手仕事で知られる。パリのクチュリエのアトリエに引けをとらないその技は、南カリフォルニアのアトリエで生み出された。最初に高い評価を得たのはシルクシフォンの見事な扱いで、この赤と白のストライプのイブニングドレスにもそれがはっきりと見てとれる。

当時主流だった砂時計形シルエットを忠実に守っているにもかかわらず、不規則に波打つストライプ、水着を思わせる背中が大きく開いたホルターネック、裾の結び目が、ドレスに海のリラックスした雰囲気をもたらしている。肩甲骨の下を通り背中を見せているラインは前身頃へ続き、細いホルターネックを形作って、後ろ中央のジッパーと位置を揃えてうなじの中央で留められている。シルクシフォンは自然なウエスト位置にギャザーを寄せて縫い込まれ、裾に向かってゆったりとしたひだを描いて落ち、何メートルにも及ぶ裾の端は手で丸められている。ドレスの表面に加えられたオーバースカートは、脇の縫い目と後ろ中央の間で終わっている。**(MF)**

ナビゲーター

ここに注目

1　ボディス
脇の縫い目で完璧に柄を合わせたこのドレスのボディスは、横縞模様のシルククレープで作られている。ストライプの線は、バストのダーツを入れたところで斜めに曲がっている。

3　プリントされたストライプ
オーバースカートの生地には、ボディスのシルククレープと同様に、等間隔の細い波形ストライプがプリントされている。シフォンがごく薄い素材であるため、下のストライプが透けて、かすかにチェックのように見えるという効果がある。

デザイナーのプロフィール

1924-50年
フィラデルフィア生まれのジェームズ・ガラノスは、1942年から1943年までニューヨークのトラファーゲン・スクール・オブ・ファッションで学んだ。1944-45年にハッティ・カーネギーの総合アシスタントとして出発し、ハリウッドのコロンビア・ピクチャーズで短期間、ジャン・ルイのスケッチ画家として働く。1946年にパリに移り、ロベール・ピゲ（1898-1953）の服飾店で見習いデザイナーとして働いた。1948年にパリを離れ、ニューヨークに戻る。

1951年-現在
ガラノスは1951年に「ガラノス・オリジナル」ブランドを設立し、翌年、ニューヨークでショーを開催。特に繊細なシルクシフォンのドレスで有名になる。1954年と1956年にコティ・アメリカン・ファッション批評家賞、1959年にコティ・アメリカン・殿堂賞を贈られるなど、多くの賞を受賞している。1990年代後半に引退。

2　海のテーマ
シルクシフォンのオーバースカートの端は、ふくらはぎの真ん中の位置でまとめて結ばれており、場所は異なるがミディカラー、別名セーラーカラーを模している。「ミディ」という語は海軍士官学校生を意味する「ミドシップマン」に由来する。

アフリカ系アメリカ人のファッション

1　典型的なスイング・ダンスの服装で踊る男女。女性のドレスは伸縮性のある素材でできており、動きやすい。

2　細身のスカートスーツを着た若い黒人女性。欠くことのできない帽子、手袋、毛皮のストールで装いを仕上げている。

　アメリカの現代史を振り返ると、少数民族や虐げられた人々にとって、1940年代が重要な変革の時期であったことがわかる。第二次世界大戦の勃発と拡大は、アフリカ系アメリカ市民の生活にかつてない影響を及ぼし、人種統合と公民権運動への道を拓き、そうした動き全体が、アメリカの市民権と、その真の意味について、じっくり考える機会となった。待ちこがれた変化の足音が聞こえ始め、音楽、ストリートファッション、スタイル、態度による意思表明がぶつかり合って、今日アーバンカルチャーと呼ばれるものの原型が生まれた。

　20世紀が進むにつれ、アメリカ国内では人口動態に変化が起こり、多くの黒人が南部の田園地帯から北部の工業都市へと移住する。この動きが文化革命の前触れとなり、南部の黒人たちの経験から生まれた音楽形式——主にジャズとブルース——がビッグバンドとスイングスタイルの基となり、1940年代のアメリカのポピュラー音楽界を席巻した。アメリカ社会では少数派民族が固まって住む傾向があるため、都市の区画は人種・民族ごとに構成されることが多い。

主な出来事

1940年	1941年	1942年	1943年	1943年	1943年
奴隷制度廃止の75年後、ハティ・マクダニエルが映画『風と共に去りぬ』で、アフリカ系アメリカ人として初めてアカデミー賞を受ける。	ジャズシンガー、ビリー・ホリデイの「神よめぐみを（*God Bless the Child*）」が、イギリスの年間ヒットソング第3位となる。	ラングストン・ヒューズの詩「黒人は川を語る（*The Negro Speaks of Rivers*）」に曲がつけられ、売上金はアフリカ系アメリカ人作曲家の楽譜出版に使われる。	アメリカの新聞が、白人のアメリカ軍人とラテン系アメリカ人の間に起きた「ズートスーツ暴動」を報じるが、他の少数派民族もこの暴動に関わっていた。	ジャズトランペット奏者、ディジー・ガレスピーが、ジャズの一種、ビバップを始めたとされるアール・ハインズのバンドに加わる。	アメリカのジャズシンガー、キャブ・キャロウェイが人気映画『ストーミー・ウェザー（*Stormy Weather*）』でズートスーツを着用、認知度が上がる。

292　第4章　1900-1945年

ニューヨークのハーレム地区のような黒人が多い地域には、黒人のサウンド、黒人のダンス、黒人のファッションがあふれていた。しかし、1940年代のアフリカ系アメリカ人の都市生活を定義づけるものを1つだけ挙げるとすれば、それはズートスーツ（294頁参照）だ。「ズート」は「スーツ」という言葉の繰り返しで、20世紀初頭のハーレムの暮らしでよく耳にした押韻俗語だ。何であれ「クール」なものに使われた「ズート」という褒め言葉に語源がある。

ジルバは20世紀後半の「ヒップホップ」と同様に何にでも使える言葉となって、生まれたばかりの黒人都市文化の象徴である振付のないダンスと、それに伴う独特の容姿、スタイル、振る舞いを指した。やはりスイング時代に生まれたリンディーホップが、全米のダンスフロアに興奮をもたらす。肌の色に関係なく入場することができたハーレムのサヴォイ・ボールルームで出演者のダンスを楽しむ客のなかには、リンディーホップを巧みに踊るダンサーの軽業師的な動きに驚嘆する白人もいた。戦争中の配給制度下では、女性のリンディーホッパーの衣服は、飾り気のないレーヨンや合成繊維のジャージーのドレスで、スリムなシルエットだった（前頁写真）。レーヨンはしわになりにくく、絹のような質感があり、昼から夜まで着ることができた。スイングダンサーのワードローブには、流行のボレロや細身のジャケットが加えられた。

「間に合わせよ、修理せよ」の精神は戦後までは及ばず、女性たちはパリ、特にディオールのニュールックに目を向けた（写真右）。その新たな美学に特に強く共鳴したのが、ファッション界で一流と認められた最初の黒人と称えられるアン・コール・ロウ（1898-1981）だ。パリのクチュールの何分の一かの値段で購入できるクチュール・スタイルの衣服で知られるロウは、ヴァンダービルト家やルーズベルト家などの多くの著名人を顧客とした。アラバマ州生まれのロウは、母と祖母が南部の美女たちのために夜会服を作っていたため、豪華なドレスに囲まれて育った。ニューヨークのデザイン学校に通うのも容易ではなく、校長は彼女が白人学生と机を並べるのをこころよく思わなかった。コールはそれでも諦めず、意志を貫く。後年、ジャクリーン・ブーヴィエは、ジョン・F・ケネディとの結婚式に、ロウがデザインしたドレスを選んだ。

この時代の黒人デザイナーとしてやはり歴史に名を残したのが、ゼルダ・ウィン・ヴァルデス（1905-2001）だ。彼女は自身の店を開いた最初の黒人デザイナーだっただけでなく、ブロードウェイで商売をした最初の黒人経営者でもある。ペンシルヴェニア州出身のヴァルデスは、お針子だった祖母から仕事を学び、叔父の服飾店で働くうちに、ファッションを愛するようになり、ジョセフィン・ベーカー、エラ・フィッツジェラルド、メイ・ウエストなど、黒人と白人両方のスターのために、驚くほどぴっちりしたドレスをデザインしたことで知られる。プレイボーイ・バニーのオリジナル衣装もデザインし、ダンス・シアター・オブ・ハーレムの主任衣装デザイナーにもなった。**(RA/WH)**

1945年	1946年	1946年	1947年	1948年	1948年
エラ・フィッツジェラルドが「フライング・ホーム（Flying Home）」を録音。『ニューヨーク・タイムズ』紙が、1940年代で最も影響力大と称賛。	アフリカ系アメリカ人ファッションデザイナー、アン・コール・ロウがデザインしたドレスを、オリヴィア・デ・ハヴィランドがアカデミー賞授賞式で着る。	ノースカロライナ州にあるピードモント・リーフ社のたばこ工場で黒人労働者がストライキに入り、公民権運動の先駆けとなる。	ルイ・アームストロングがオール・スターズ・バンドを率いてハリウッドでデビューする。	アフリカ系アメリカ人ファッションデザイナーのゼルダ・ウィン・ヴァルデスが、ニューヨークのブロードウェイに最初の店「シェ・ゼルダ」を開く。	アフリカ系アメリカ人画家のノーマン・ルイスが『ジャズ・ミュージシャンズ（Jazz Musicians）』を描き、型通りの絵画から抽象画へ移行する。

ズートスーツ　1940年代

男性用スーツ

ズートスーツを着た2人のティーンエイジャー（1943）。

ズートスーツはサブカルチャーの魅力的な要素で、都市のストリートスタイルが勢いと影響力を持つようになることを予言した。スタイルの細部は多様だが、基本的な形は決まっている。極端にぶかぶかで、ウエストとズボンの折り返しが細くなっている。布地をふんだんに使うことが肝心である。ズートスーツは着る人に誇りと存在感を感じさせる服であり、道徳や多数派の偏見への挑戦でもあった。多数派にとって、ズートスタイルは反社会的で、見るからに反抗的であり、非行や犯罪を連想させた。アメリカが参戦し、衣類の配給制が始まると、「ズート」を敵視する世論が高まる。ズートスーツを着ている者は愛国心が足りないと非難された。さらに、若い黒人男性の派手なスーツ姿は反感を招いた。1940年代のアメリカ社会では人種間の溝が深く、黒人は白人に対して従順で、卑屈で、敬意を示すべきだとされた。そうした状況が1943年の暴動につながり、新聞がそれを「ズートスーツ暴動」と名づける。白人の自警団員たちにとらえられた「ズート族」は猛烈に殴打されただけでなく、スーツを脱がされ、血だらけで路上に放置されることも多かった。後に過激な公民権活動家マルコムXとなるマルコム・リトルは若き「ズート族」で、軽犯罪とチンピラ稼業に手を染めたその青年期は、ズートスーツの「ろくでなし」のイメージそのままだった。**(RA/WH)**

ナビゲーター

ここに注目

1　長いジャケット
肩幅の広いジャケットは丈長で、太ももの半ばまである裾に向かって細くなっている。3つボタンのシングルで、肩にはパッドが入っている。ズートスーツは、大げさなピンストライプや派手なチェックの生地で作られることが多い。

3　オックスフォードブローグ
爪先に穴の開いた飾り革（ウィングチップ）がついたオックスフォードブローグは、人気のあった黒と白のツートン・スタイルだ。キーチェーンなどのアクセサリーをわざと見せびらかすようにつけ、スタイル全体の雰囲気の決め手とした。

2　つばの広い帽子
額からやや後ろに傾けて被っている黒いフェルト帽はつばの広い正装用で、被る人の存在感を際立たせ、1920年代の禁酒法時代のギャングのスタイルを思わせる。

4　ぶかぶかのズボン
脚回りが極端にぶかぶかでボリュームのあるズボンは、ウエストラインが非常に高い。上部がきわめて広く裁断され、前面にプリーツが入り、裾の折り返しに向かって細くなる。サスペンダーで所定の位置に保たれている。

179

第5章 1946-1989年

オートクチュールの黄金時代　p.298

カレッジと
プレッピーのスタイル　p.308

若々しい女らしさ　p.314

ハリウッドの理想　p.320

昼間の身だしなみ　p.326

戦後のイタリアンスタイル　p.334

戦後のワークウェア　p.340

現代的な簡素さ　p.344

ネパール東部の織物　p.350

小売革命　p.354

イギリスのメンズウェア革命　p.364

アフリカ中心主義ファッション　p.370

未来派ファッション　p.376

新しいプレタポルテ　p.382

ヒッピー・デラックス　p.386

スタイリッシュなニット　p.394

ワンストップの装い　p.398

現代日本のデザイン　p.402

グラムロックと
ディスコスタイル　p.406

ライフスタイル商法　p.412

パンク革命　p.416

ファッション・ワルキューレ　p.420

セカンドスキンの衣服　p.424

過激なデザイン　p.430

成功するための装い　p.436

デザイナーが活躍した10年　p.442

ヒップホップ文化と
ストリートスタイル　p.446

クチュールの再生　p.450

アウターウェア(外着)としての
アンダーウェア(下着)　p.460

オートクチュールの黄金時代

1 クリスチャン・ディオールの1957年春夏コレクションを着る専属モデルたち。ルーミス・ディーン撮影、『タイム』誌より。

2 ウィリー・メイウォルドが撮影した「バー」ドレスとジャケット。ディオールのコロール・コレクションの最大のヒット作となった（1947）。

3 クリストバル・バレンシアガのかっちりしたスーツ。袖は彼らしいブレスレット丈である（1952）。

オートクチュールはファッションの究極の形といえる。その原型はイギリス生まれのシャルル・フレデリック・ウォルトによって1858年にパリで作られた。以来、パリは誰もが認めるファッションの旗手として君臨し続けたが、第二次世界大戦中にドイツ軍の占領下に置かれたことで、ファッション産業の存続が脅かされた。しかし、ファッション産業と繊維産業の再生が、戦火に焼かれたヨーロッパの都市の数々で復興を後押しする。クリスチャン・ディオールは1947年にパリでクチュール・コレクションを発表し、ニュールック（302頁参照）を打ち出した。ニュールックはオートクチュール特有のエリート主義を匂わせてはいたものの、明るい未来の象徴として人々の精神に受け入れられる。

ディオールの美意識には、19世紀のファッションに通じるものがあった（写真上）。その証拠に、ダッチェスサテンやジャカード織ウールのようなしっかりした布地を使い、コルセットで整えた女らしい体形を強調するデザインを好んだ。ディオールはこう述べた。「私がデザインしたのは、花のような女性の

主な出来事

1946年	1947年	1948年	1948年	1949年	1951年
クリスチャン・ディオールがパリに店を開き、翌年、最初のコレクションを発表する。	ファッション業界での優れた業績を認められ、ディオールがフランス人として初めてニーマン・マーカス・ファッション功労賞を受賞する。	ジャック・ファットが夫人を同行してアメリカで宣伝活動を行う。その結果、パリのサロンでの売り上げが4倍になる。	ロンドンのロイヤル・カレッジ・オブ・アートが初のファッション学部を開設し、マッジ・ガーランド教授が学部長に就任する。	イギリスで戦時の衣料品配給制度が廃止される。	イギリス祭（The Festival of Britain）が開催され、イギリスのデザイン、芸術、産業の粋を披露する政府主催の催しが多数行われる。

ための服だ。丸みのある肩、女らしく豊満な胸、きゅっと締まったウエスト、そこから裾に向かって大きく広がるスカート。霊妙な美しさが実現されるのは、入念な作業があればこそだ」。クチュリエのアトリエの工程は、ドレスメーキングとテイラーリングに分けられ、前者は伝統的に女性が、後者は主に男性が担当していた。さらに、刺繍職人、羽毛細工職人、毛皮職人、パスマントリ（モールなどの装飾品）や革細工専門の職人などが工房の職人たちに加わる。

クチュリエの服作りは、スケッチ画か、人台に布を当てることから始まる。デザイン作成を補助するモデリストを雇うことはできたが、デザインの外注は許されなかった。デザインが決まると、生地生産者が提示する見本の中から布やバックルやボタンなどの付属品も選ぶ。選ばれた品は他の服には使われない。デザインは作業場を取り仕切る女性責任者（プルミエール・ダトリエ）の手に渡る。作業場では、お針子（プティット・マン）がスケッチ画をもとに、まずシーチング〔平織の白木綿〕でトワルと呼ばれる試作品を作り、それを専属モデルに着せてみてから、選んだ生地で制作する。サロンの運営を任されていたのは女性販売員（ヴァンドゥーズ）で、顧客との間に信頼関係を築き、仮縫いのスケジュールを調整した。

1945年に、オートクチュール組合（「真のオートクチュール・メゾンとなる資格を持つドレスメーカーを選定する規制機関」と定義される）は、組合員となるための厳密な資格規定を新たに定めた。組合員は、パリ市内に適切な店舗を構え、十分な広さのスタジオと作業場、年2回の新作発表会を開催するにふさわしい空間と、個別に仮縫いができる専用スペースを必要とする。新作発表会では、オリジナルデザインを少なくとも75着分、揃えることとし、それぞれの服の完成までに最低3回の仮縫いが必要とされた。実際にオートクチュールの評価を高めていたのは個人の顧客だったが、コレクションは、複製用のトワルや外国で販売する服を買いつける商業バイヤーに先行発表される。まず北米のバイヤーに、次にヨーロッパのバイヤーに、そして、最後に個人の顧客に披露された。こうした発表会は完全非公開で行われ、マスコミの取材は3週間許されなかった。

1946年に創業してから1957年に急逝するまで、ディオールは1900年代中期のオートクチュールを先導する主役であった。彼のニュールックはファッションを変えた決定的出来事の1つであり、パリの影響力とオートクチュールの組織を確立した。コレクションのなかで最大級の販売実績を上げたのが、「バー」と命名されたドレスとジャケットである（写真右上）。黒いウールのスカートはふくらはぎの中程までの丈で、深いナイフ・プリーツ〔同方向にきっちりたたまれた細いひだ〕が入っている。それに、淡い色のシャンタン〔紬風の平織絹〕製でウエストを細く絞ったジャケットを合わせた。ジャケットの丸みを帯びた肩のライン、絞ったウエスト、外側にくっきりと張り出してパッド入りのヒップから広がる裾が新しい時代の女らしさを象徴していた。

クリストバル・バレンシアガもオートクチュール全盛期に一世を風靡した（写真右）。スペインのサン・セバスティアンに開いた小さなアトリエから出発し、やがて1937年パリに店を構えたバレンシアガは、流行への影響力や既製服ラインの開拓にはまった関心がなく、注文服で自分の純粋な理想を追求するこ

1952年	1953年	1953年	1954年	1957年	1959-60年
ハーディ・エイミスがロンドン出身のデザイナーとして初めてニューヨークでコレクションを発表する。	ノーマン・ハートネルがエリザベス2世の戴冠式用ドレスをデザインする。	ピエール・バルマンがジョリ・マダムというブランド名でアメリカ市場に進出する。	ディオールがAラインを考案する。肩周りが狭く裾に向かってフレアーが広がるシルエットを指すこの語は、ファッションの基本用語となる。	エリザベス2世がパリへの公式訪問の際、ハートネルがデザインした「フランスの野に咲く花」という名前のドレスを着用する。	ハーディ・エイミスが、ロンドン・ファッションデザイナー協会（1942年にイギリスのクチュール業界振興のために設立）の会長に就任。

299

とに専念するのを好んだ。袖の位置に重点を置く革新的な裁断技術を探究し、ヨークと袖を続けて断ちながら、着たときの動きやすさを損なわない裁断法を編み出した。バストやヒップを強調する構造に基づいてシルエットを考えるディオールに対し、バレンシアガは女性の肩と骨盤に着目し、まったく新しいアプローチの服作りを目指した（306頁参照）。首に触れずに真っ直ぐ立つよう裁断された襟、手首のブレスレットが見える短めの袖丈、体に合わせて裁断された重量感のある服地を、縫い目を最小限に抑えて組み立てた結果、すっきりとシンプルなラインの優美な甲羅のような形が生まれた。1950年代に、バレンシアガは新しいシルエットを創り出す。肩幅を広くし、ウエストをまったく強調しないそのスタイルは、やがて1958年にシュミーズドレスあるいはサックドレスとして発表され、大きな影響を与えた。

ピエール・バルマン（1914-82）は、ディオール、バレンシアガと力を合わせて、戦後に再興したフランスのクチュール産業を支えた。自身のメゾンを持つまでは、パリのクチュリエ、エドワード・モリヌーのもとで5年間修業し、その後1939年から41年まで、ディオールと共にリュシアン・ルロンのメゾンで働いた。1945年にメゾン・バルマンを創業。1950年代にはシンプルでエレガントな服をデザインし、細身のシルエットのワンピースにジャケットという組み合わせや、華やかなプリント地に飾りや刺繍をつけ、ドレープやプリーツを寄せたイブニングドレスなどを得意とした（写真左）。そうした作品はヨーロッパの王族や、エヴァ・ガードナー、キャサリン・ヘプバーンといったハリウッドスターの間でも人気が高かった。バルマンは昼夜を問わないアクセサリーとしてストールを広め、昼用の服に毛皮の飾りをよくつけた。フランス生まれのジャック・ファトも戦後、クチュールの復活を支えたが、早すぎる死によってメゾンは閉鎖に追い込まれ、時代の寵児としての華々しい活躍の印象は薄くなった。ファトはパリのラ・ボエシー通りに店を構え、初の新作発表会で20点の作品を披露した後、フランス軍に入隊し短期間の兵役を終えると、1937年にピエール・プルミエ・ド・セルビ通りに店を移す。ファトは自己宣伝の天才

で商才に長けており、1948年には、アメリカの卸売製造業者、ジョセフ・ハルパートを相手に、年に数回、アメリカの主要デパートで新作コレクションを販売する契約を取りつけた。1953年には、生地製造業者ジャン・プロヴォストの資金援助を受け、アメリカで戦前に発達した効率的大量生産法を利用した既製服ライン「ユニヴェルスィテ」を発表する。ファトの服は、体のラインに沿ってドレープがふわりと広がる華やかなシルエットだった（右図）。その特徴は、人気を博した映画『赤い靴』（1948）のバレリーナ役のモイラ・シアラーのためにデザインした衣装に特によく表れている。

ジャン・デセー（1904-70）は、自身のルーツであるギリシアの伝統的衣裳を研究し、シルクシフォンのイブニングドレスにねじり、花綱、ひだを適切に配し、より立体的な美を表現したクチュリエである（前頁写真下）。1920年代にはパリの小さなクチュール店でデザインをし、1937年に自身の店を開き、1949年に既製服ライン「ジャン・デセー・ディフュージョン」も立ち上げ、1950年代に入って作品が認められるようになったが、1965年にクチュール事業から撤退した。

ロンドンのクチュール産業は第一次世界大戦後に確立されたが、デザイナーはクチュリエというよりも、王室のドレスメーカーとして認知されていた。顧客である上流階級の人々は、宮廷での社交界デビューや結婚パーティーなどロンドンの社交シーズンである初夏の一連の催しにふさわしい衣装を求めた。1942年に設立されたロンドン・ファッションデザイナー協会は、パリのオートクチュールのシステムに基づいていたものの、17世紀後半から贅沢品産業を政府が後援したパリの業界とは異なり、イギリスのクチュリエにはそうした支援がなかった。彼らの伝統はサヴィル・ロウの仕立ての技術に根ざしていた。事実、ヴィクター・スティーベル（1907-76）、チャールズ・クリード、ディグビー・モートンなどのクチュリエは皆、質の高いツイード服の仕立てで名高かった。1946年に開業したハーディ・エイミス（304頁参照）やノーマン・ハートネルは、ジョージ6世の王妃エリザベスや、後には娘のエリザベス2世のドレスのデザイナーとして名声を博した。1938年初夏に国王夫妻が行ったフランスへの公式訪問は、ハートネルがパリでデザインを披露する機会となった。国王ジョージ6世の命により王妃のために何着ものドレスをデザインした。着想を画家フランツ・クサーヴァー・ヴィンターハルターの絵画であるオーストリアのエリザベート皇后がチュールにスパンコールが輝くクリノリンドレスを着ている肖像画から得た。フランス訪問の3週間前に王妃の母が逝去し、喪に服するために国王大権によりすべての衣装を白色に作り替えることになる。ヴァランシエンヌ・レース〔目の細かいボビンレース〕、絹、サテン、ベルベット、タフタ、チュール、シフォンなどでできた白一色のドレスの数々は、着装した王妃はもちろん、デザインしたクチュリエ自身を強く印象づけた。ハートネルの仕事の頂点は、1947年にギリシャのフィリップ公との結婚式用にエリザベス王女のためにデザインされたウェディングドレスと、6年後の戴冠式で女王が着たドレスである。その2着をはじめ、正装用ドレスにふんだんに施された装飾の数々は、彼のアトリエで制作された。

1950年代に入ると、オートクチュールの需要に陰りが出始め、ジャック・ファトは、ジャン・デセーやロベール・ピゲなどのクチュリエと共に、「レ・クチュリエ・アソシエ」というグループを結成し、フランスのデパートへの直接販売を始めた。これがプレタポルテ誕生の先駆けとなる。ディオールのメゾンはクリスチャン・ディオールの死後もフランチャイズ契約して製造を委託し、各部門の独立した会社組織を複数もっていたため存続し、1958年にはディオールの後継者にイヴ・サンローランが指名される。また、革新的な新世代のクチュリエとしてユベール・ド・ジバンシイやピエール・カルダンが登場した。

(MF)

4 バルマンのデザインによる、プリント柄の絹のカクテルドレス。身頃にシャーリングを寄せ、スカートはバルーン・スタイル（1957）。

5 1952年のファッション画。身頃にドレープと交差を取り入れたドレスは、ジャック・ファトのデザインによる。

6 ノーマン・パーキンソンが撮影したジャン・デセーのロマンティックなイブニングドレス。1色の3段階の濃淡が、流れるようなプリーツとギャザーによって交じり合う（1950）。

ニュールック 1947年
クリスチャン・ディオール　1905-1957

『ルネ、「ディオールのニュールック」、コンコルド広場、パリ、1947年8月』。リチャード・アヴェドン撮影。
©The Richard Avedon Foundation

1947年2月に発表されたクリスチャン・ディオールの斬新なコロール（花冠）ラインは、開いた花びらを表す植物用語から命名され、贅沢を楽しむ新しい時代の幕開けを予感させた。このコレクションは、制服を思わせる男性的なシルエットとは対照的な砂時計形のフォルムへの回帰を称えている。このスタイルを即座に「ニュールック」と命名したのは、アメリカのファッション誌『ハーパーズ バザー』の編集者、カーメル・スノウである。同誌はスケッチを通してさまざまな服の構造を詳細に紹介していた。

ディオールは、メゾンが生地製造業者、マルセル・ブサックから融資を受けていたこともあり、布地を贅沢に使うことにこだわった。ベル・エポックを彷彿させる優雅でノスタルジックな女らしさへの愛着が加味されて誕生したコレクションは、ファッション報道を賑わし、戦後のパリを世界のファッションの首都として再生させる立役者となる。写真家のリチャード・アヴェドンがこのかっちりした構造のスーツの立体性を活かして撮影した写真では、モデルのルネがスカートをしなやかに揺らしながらパリのコンコルド広場を歩き、通りすがりの男たちの熱い視線を浴びている。ゴアスカートがヒップから広い裾へ大きく広がり、裾のすぐ下にはスエードのパンプスの円錐形のヒールがのぞく。モデルが手にしているのは、アクセサリーとして当時流行していた黒いアストラカンのマフで、ジャケットの裾飾りとお揃いである。**(MF)**

ナビゲーター

ここに注目

1　帽子
軍帽にヒントを得た帽子はジャケットと共布で作られ、軽く傾けて頭の後方に被られている。毛皮の縁取りがついた高めできっちりした立ち襟の襟足にかからないよう、モデルの髪はきれいにセットされている。

3　毛皮の飾り
アストラカンの細い帯がジャケットの襟と裾を飾っている。アストラカンは本来、中央アジア産のカラクール羊の子羊の毛皮で、特徴的な巻毛が渦を巻いて密に生え、やや光沢がある。当時、黒は最も好ましい色と考えられていた。

2　砂時計形シルエット
ディオールは、バストとヒップにパッドをあしらい、縫い目とダーツを絶妙に組み合わせ、表地と裏地の間に入れた芯や鯨骨やワイヤーでウエストを絞って、19世紀に流行したクリノリンのシルエットを再現している。

4　スカートの裾
硬いペティコートの上に着けた、くるぶし近くまで丈があるたっぷりしたスカートは、13.5メートルもの生地を使用。イギリスの下院議員メイベル・ライデールは「布の無駄遣いにもほどがある」と非難した。

カンバーランド・ツイードのスーツ　1950年
ハーディ・エイミス（1909-2003）

ハーディ・エイミスがデザインしたこのツイードスーツは、洗練された都会の雰囲気を保ちながら、ロンドンのメイフェア地区のサヴィル・ロウに受け継がれる仕立ての伝統を感じさせる。曲線美を活かす仕立てで名高いエイミスは、砂時計形シルエットの流行に合わせ、ふくらはぎの中程までの細身のペンシルスカートを作った。もっとも、パリのクチュリエの作品に比べると、曲線はゆるやかだ。ジャケットの3つボタンがウエストから浅いV字形の胸元までを閉じ、大きめで丸みを帯びたラペルがふんわりと折り返されている。襟に合わせて丸みをつけた大きなパッチポケットが前中心の合わせ近くに縫いつけられ、ウエストの位置につけられたポケットのフラップ〔口のふた〕は葱花形である。

体の線に沿うスーツとは対照的に、スーツに合わせて羽織ったチェック柄のコートは肩幅が広く、袖は深めのドルマンスリーブで、生地を斜めに裁断し、コートの身頃部分の水平のチェック柄が袖部分の斜めのチェック柄と横並びになるよう工夫されている。かなり大きなショールカラーは、ジャケットの下のボタンと並ぶウエストの位置まで達し、このアンサンブルの注目すべきポイントになっている。腰の高さにある斜めのポケットにフラップがついていないのは、シンプルに体を包むだけというミニマリズムのスタイルの反映だ。1950年代は小物一式を含む装いが求められた時代で、スーツとコートに合わせて、帽子、黒の革のパンプス、黒のスエードの手袋が揃えられている。**(MF)**

◉ ナビゲーター

◉ ここに注目

1 フェルト地の帽子
植木鉢をひっくり返したような形に形成したウールのフェルト地の帽子を片側に傾け、小さなつばの曲線が頬にかかっている。アンサンブルが醸し出す田園の雰囲気に合わせ、ハットバンドにおしゃれな羽根飾りを差している。

3 伝統的なツイード
コートのウィンドウペイン・チェック柄が、スーツのなめらかな風合いのツイードと見事に調和している。イギリスのクチュリエは、国産の手織り布、ことにスコットランド北部産の毛織物を愛用することで世界的に知られている。

◉ デザイナーのプロフィール

1909-44年
ロンドン生まれのイギリス人クチュリエ、ハーディ・エイミスは、1934年に初めてファッションの仕事に就き、イギリスのラシャス社で上流階級の顧客の注文服をデザインした。陸軍および特殊作戦執行部に一時籍を置いた後、1941年にウォルト社に移る。

1945-2003年
1945年、エイミスはサヴィル・ロウに自分のブランドを設立し、やがて最も国際的成功を収めたイギリスのメゾンとして知られるようになる。1952年にはイギリス女王御用達のドレスメーカーに任命され、その地位に1990年まで留まる。ハーディ・エイミスとイギリスの紳士服製造者、ジョセフ・ヘップワースの業務提携は1950年代後半に始まり、長年にわたって成功を収めて、世界各地で数々のライセンス契約を結ぶにいたった。エイミスは2001年にファッション界を引退した。

2 肩をすっぽり覆う襟
ウエストのあたりから折り返したロールカラー、ショールカラーとも呼ばれるショールラペルは、切れ込みがなく、前身頃の中心からゆるやかな曲線が続くように裁断され、首の後ろで少し盛り上がっている。

ラッフルのアンダースカートつきイブニングドレス 1951年
クリストバル・バレンシアガ 1895-1972

アンリ・ド・トゥールーズ＝ロートレックの絵画から着想されたバレンシアガのイブニングドレス。

巧みな生地使いで高く評価されるクリストバル・バレンシアガは、立体性のある生地、殊にシルクガザルをよく使うことで知られる。シルクガザルは硬く重みがあり、耐久性に優れたマットな質感の絹布で、ここでは黒のシルクベルベットのドレスの下に重ねるラッフルつきのピンクのアンダースカートに使われている。このドレスは膝までは体のラインに沿う立体的なデザインで、膝からふくらはぎにかけて波形の曲線が外向きに広がって釣鐘形となり、硬いアンダースカートで支えられている。スカートの後部は足首に向かって深くえぐれたように曲線を描き、後ろ中央のはぎ目で織り目に対して斜めに裁断されている。その結果、ちょうど魚の尾の形の小さなトレーンができ、着る人の動きに応じて翻る。

　これらのイブニングドレスの無駄のないデザインを見ると、スペインの民族衣装のような華美で装飾的な初期のデザインから、フォルムを強調した修道服のようなデザインへと、このクチュリエの美意識が変化したことがよくわかる。かつては夜8時を過ぎるまでは腕を隠すのが不文律だったが、1950年代になるとカクテルパーティーが流行する。これはたいがい午後6時から8時の間に開かれたため、袖なしでデコルテを見せる衣装が増えたが、肘上までのスエードの手袋をはめ、ドレスに合わせたストールをまとうスタイルが多かった。(MF)

ナビゲーター

ここに注目

1　コルセットを兼ねた身頃
ストラップがなく、肩があらわになるこのドレスの身頃には、成形用の張り骨が入り、バストの両脇を山形にすることで胸元に浅いV字形が生まれている。そのラインが、肘上までの長手袋の上端とぴったり合っている。

2　ウエストの波形のはぎ目
ウエストのはぎ目は背中のくぼみに沿ってゆるやかに波打ち、前でわずかに高くなって、曲線的なフォルムで実際より細いシルエットに見せている。バレンシアガは、曲線の視覚効果がスタイルを悪く見せる直前で巧みに線を分断している。

3　前裾が短いスカート
バレンシアガは、スペインのフラメンコドレスの形と動きやすさにヒントを得て、前裾が短いスカートにより立体的なフォルムを創り出した。アンダースカートにシルクガザルのフリルを重ねていることから、それがよくわかる。

デザイナーのプロフィール

1895-1937年
20世紀のファッション界で最も革新的な人物の1人であるバレンシアガは、スペインのバスク州ゲタリア村出身で、母は腕のいいお針子だった。1937年に創業し、王族やハリウッドスターをはじめとする洗練された顧客の心をつかむ。

1938-72年
バレンシアガは多くの作品で、ディエゴ・ベラスケス作の肖像画でマリア＝マルガリータ王女が着ている衣装や、騎馬闘牛士の衣装のケープとボレロの房飾りなどを明らかに意識している。1950年代半ばには、ファッション界の革命児としての地位を確立し、クリスチャン・ディオールをはじめとする同世代のデザイナーたちからも称賛されていた。彼は1968年にファッション界を引退してメゾンを閉じたが、ブランドは今なお存続している。

カレッジとプレッピーのスタイル

1　定番のプレッピー服を着たイエール大学の学部生たち。タタンのベスト、肩の柔らかいスポーツジャケット、「レップ」タイ、必須のボタンダウンシャツという定番の装い（1950）。

　第二次世界大戦後、若者のサブカルチャーは独自のアイデンティティを必要とし、ファッション史上初めて若者世代が親世代と同じように装うことに公然と抵抗した。独自のイメージをはっきりと打ち出すティーンエイジャーが増えると、その層に特化した新たな市場が生まれる。この時代の「プレッピー」スタイルは、自分のスタイルに目覚めた新世代のアイデンティティを確立すべく入念に構築されたファッションであり、若々しい精神を持ってはいたが、ロカビリーやビートニクのような反逆精神は見られない。

　プレッピースタイルとは、アメリカの一流私立高等学校（プレパラトリー・スクール）の制服から想を得ており、「プレッピー」という名もそれに由来する。その源流にイギリスの名門パブリックスクールがあるのは明らかで、ハロー校やチャーターハウス校の生徒は、カンカン帽や制服のスクールカラーで見分けがついた。とは言え、プレッピースタイルはアメリカのものであり、当時の若きWASP（ワスプ）〔白人支配層〕が、アメリカ人としてのアイデンティティとアメリカ社会における地位を示すものとして主張し愛用したスタイルであることは間違いない。このスタイルは、東海岸の名門大学で構成されるアイビーリーグにちなんで「アイビールック」とも呼ばれる。プリンストン大学、ハーバード大学、イエール大学、ダートマス大学などの男子校の学生は、社会的、政治的、経済的な地位をおのずと示す、さっそうとした服装で定評があった。

主な出来事

1940年代中頃-後半	1946年	1947年	1951年	1952年	1953年
膝丈のスカートとペニーローファーを合わせる「ボビーソクサー」ルックがティーンエイジャーの少女の間で流行する（310頁参照）。	アメリカで配給制度が終了する。ゴムが再び靴底に使えるようになり、スニーカーの製造が再開される。	アイビーリーグのブランドであるチップが、J.プレス出身のシドニー・ウィンストンにより設立。ケネディ大統領と彼の取り巻きもチップの服を愛用した。	J・D・サリンジャーが小説『ライ麦畑でつかまえて』を発表し、主人公のホールデン・コールフィールドを反抗的なプレップスクールの生徒として描く。	ラコステが定番の人気商品であるポロシャツのアメリカ向け輸出を開始（254頁参照）。ワニのロゴの刺繍が地位と格式を表した。	カラーテレビがアメリカで普及し、視聴者はプレッピースタイルの実際の色使いを見られるようになった。

そうした服装を構成していたのは、肩のラインが自然で、茶色かグレーの落ち着いた色合いの杉綾織のツイードのブレザー（前頁写真）、オックスフォード地のボタンダウンシャツ、目の詰んだ絹の畝織（レップ）に斜めの縞が入った「レップ」タイ（313頁参照）、グレーのフランネルか、太畝コーデュロイのノータックパンツだった。正統派のプレップにとっては靴選びも重要で、黒か茶の革のローファーか紐靴が人気だった。アイビーファッションの一流ブランドといえば、紳士服の老舗として名高いブルックス ブラザーズがある。同社は1818年の創業以来、上質の注文服と既製服の仕立てで伝統を守り、成功を収めてきた。よりカジュアルなスタイルにはセーター（写真右）が含まれ、1920年代にエドワード皇太子が着用したシェットランドセーターとフェアアイルニットが流行する。その他に人気だったのは、キャップスリーブに細い襟で前開きが2つボタンの綿のポロシャツ、トップサイダー社製のデッキシューズ（海軍の公認靴）などだが、なかでも別格の地位を誇ったのがレターマンセーターだ（312頁参照）。当時は若い女性たちも、プレッピースタイルを装っていた。戦争中に機能的な服装になり、「ボビーソクサー」〔くるぶしまで折り返したソックスを履いた女学生〕スタイル（写真右）が人気となる（310頁参照）。

ふさわしいブランドの服を選んで正しく組み合わせること以上にプレッピースタイルで最も大切なのは細部であり、正真正銘のプレッピー族はそうした着こなしの決まり事に精通していた。たとえば、どんな場合でも、ズボンは前にタックがあってはならず、必ずノータックで、丈は短めで裸足のくるぶしがちらりと見えなくてはいけない。これは、プレッピーのワードローブにソックスは不要という意思表示だった。同様に、ジャケットの前開きは常に3つボタン、カフスのボタンは2つ、背中には開き止まりが鍵形のセンター・ベントがなければならない。そうした細部は些細なことのように見えるが、プレッピー社会の閉鎖性を象徴し、選ばれた者の集団に属す「内部者」であることの証しだった。

プレッピースタイルは、単に同じエリート校に通う学生の装いの厳格なルールというだけでなく、もっと大きな意味を持っていた。プレッピーファッションは、コーディネートが細かく定められた時点で、アイデンティティと帰属意識で結束した若者たちの「制服」となり、共通する思想のなかで彼らを結びつけた。彼らは鏡をのぞき込み、仲間を見回すことで、自分が何者であるかを確かめようとした。

プレッピールックを懐かしむ風潮が、流行の全盛期のわずか20年後に起きたのは、テレビと映画がこのスタイルを美化して描いたからだ。映画『グリース』（1978）やテレビドラマ『ハッピーデイズ』（1974-84）に登場するさわやかな若者たちは、伝統的な家族の価値観、分り易いストーリー、王道のプレッピー・スタイルとも相まって感傷をかき立てた。今日ではラルフ・ローレン（1939-）とトミー・ヒルフィガー（1951-）の作品が、プレッピールックの色あせない魅力を放ち、かつ、このスタイルが、世界に最も影響を与えたアメリカのファッションの1つであることを証明している。**(RA)**

2 古典的なクリケットセーターを着た名門大学生（1954）。

3 さわやかなプレッピールックを体現する10代の少女。格子縞のスカート、ニットのセーター、ヘアバンドを身に着けている（1950代）。

1953年	1954年	1950年代半ば	1955年	1955年	1978年
アメリカ版『ヴォーグ』誌が、アイビーリーグのブランド4社、J. プレス、チップ、シルズ・オブ・ケンブリッジ、フェン＝ファインスタインを紹介する。	服飾店のブルックスブラザーズに女性用の試着室が登場し、プレッピーファッションが男性だけでなく女性にも人気があることを示す。	ジャズ界の帝王でファッションリーダーのマイルス・デイヴィスが筋金入りのプレッピーファンとして同時代の他のジャズミュージシャンに影響を与える。	プレッピー向け衣類メーカー、ハスペルが、しわができず洗いっぱなしで着られるとうたう合成繊維のサッカー地のスーツを開発する。	映画『灰色の服を着た男』で、主演のグレゴリー・ペックがタイトル通りに、プレッピーに人気の灰色のスーツを着る。	ジョン・トラボルタとオリビア・ニュートン＝ジョンが出演した映画『グリース』をきっかけとして、さわやかなプレッピールックの人気が復活する。

309

ボビーソクサー　1940年代
スカートとセーターの組み合わせ

👁 ここに注目

1　ピーターパンカラー
縁が丸いピーターパンカラーは、上までボタンで留めるブラウスにつけられ、白いピケ製のものが多い。最初に登場したのは、1905年に女優のモード・アダムスが映画でピーターパンを演じた際に着た衣装だった。現在は子供服によく見られる。

2　カシミアのセーター
女子大生はスカートに合わせて長袖か、半袖のセーターを着る。輸入品のスコットランド産カシミアやクリーヴランドにあるアメリカ最大手のカシミア製造会社、ダルトン・アンド・ハドリー・ニットウェア・カンパニーの製品もよく着られた。

ナビゲーター

カリフォルニア大学ロサンゼルス校のキャンパスの学生たち（1950年代）。

若者のサブカルチャーは、戦後のアメリカの目まぐるしく変化する社会で花開いた。若い男女の自意識が変わり、その変化が服装と態度の両方に現れた。反抗期のティーンエイジャーの少女たちは、「ボビーソクサー」というキャンパススタイルで装った。この表現が初登場したのは1944年で、スイングミュージックのファンを指し、活発なイメージを表していた。

体にフィットするタートルネックの半袖セーターや淡いブルーやピンクのアンゴラのカーディガンに、ピーターパンカラーと呼ばれる小さな丸襟のブラウス、色調を揃えた膝丈の格子縞のスカートという組み合わせが、人気を集める。たっぷりしたサーキュラースカートの下に張りのある生地のペティコートを何枚も重ね、砂時計形のシルエットが作られ、スカートの裾にはリックラックと呼ばれる蛇腹形の波テープを飾ったり、エルヴィス・プレスリーやジェリー・リー・ルイスなどの当時のアイドルにちなんで、音符、ギター、レコードといった人気のモチーフをあしらったりした。とりわけ人気だったのが洗練されたヨーロッパの雰囲気を出すフランス風に毛を刈り込んだプードルのモチーフで、スカートにプリントしたりアップリケしたりした。

服装に関する最初の反抗を表すスタイルとして、ニットのカーディガンを後ろ前に着て、デニムのジーンズの裾をロールアップし、サドルシューズ〔甲革が他の部分と違うオックスフォード型の靴〕を合わせたりした。ティーンエイジャーのなかには、体のラインが出るセーターを避け、「スラッピー・ジョー」と呼ばれる、ほとんど膝が隠れるほどの丈の大きなセーターを、襟や裾や袖口をまくって着る少女もいた。それらはたいがい、父親かボーイフレンドから、チェックのシャツと一緒に借りたものだった。**(MF/RA)**

3　スカート
赤いウールのスカートはスコットランドの伝統衣装であるキルトのスタイルで、幅広のナイフ・プリーツをヒップまで縫いつけて、そこから膝のすぐ下まで自然に広がるようになっている。プリーツスカートやサーキュラースカートが、当時特に人気が高かった。

4　ペニーローファー
くるぶし丈ソックスに合わせて履くペニーローファーは、1934年にアメリカのブーツメーカー、G・H・バスが「ウィージャンズ」という名で発売した。プレップスクールの生徒たちが靴の菱形のスリットに1ペニー硬貨をはさんだことが名の由来である。

アイビーリーグ・スタイル 1940年代
カレッジルック

キャンパスを歩くアイビーリーグの学生たち。撮影は林田照慶（1960代）。

ナビゲーター

アイビーリーグ・スタイルは厳密なルールと細部へのこだわりで知られ、それが人気の理由でもあった。また、アイビースタイルを着こなす人が称賛の的となったのは、アイビーリーグ内で行われるスポーツ競技大会の選手に与えられる社会的地位のおかげで、競技場でも他の場所でもスポーツウェアを着ることが盛んになった。また、当時の大学生のほとんどは、経済学者で作家のソースティン・ヴェブレンがいう「有閑階級」に属し、そうした富裕層の家庭ではゴルフやテニスといったレジャーに自然と親しむため、スポーツの場と社交の場の両方で着られる服装が必要だった。アイビールックの代表格は、まずアウォード・レター・セーターで、バーシティセーター、レターマンセーターとも呼ばれる。これは目覚ましい活躍をした選手のみに授与されるセーターであり、輝かしい業績と優越性の象徴だった。大学生のファッションに欠かせないもう1つの別格品はアメリカ陸軍のチノパンツで、第二次世界大戦後に勝利の象徴となり、軍を連想させる服から市民の日常着に変わった。アイビーファッションに欠かせないチノパンツに、ウエスト丈で軽い定番のハリントンジャケットを羽織り、下には後ろの裾を出してチェックのシャツを着て、ローファーかスニーカーを履けば、完璧なコーディネートができあがる。(RA)

👁 ここに注目

1 アウォード・レター「P」がついたセーター
プリンストン大学の黒いアウォード・レター・セーターを着て歩くのは、最優秀選手であることをキャンパス中に触れ回っているようなものである。オレンジ色のフェルトのPはくっきりと紛れもなく目立ち、エリート選手のガールフレンドは、彼のセーターを借りて着ては、大いに優越感に浸った。

2 クルーカット
「ハーバード刈り」、「プリンストン」、あるいは、単に「アイビーリーグ」とも呼ばれる独特の髪型で、横分けできるだけの長さを残しながら、襟足と両サイドは短く刈り込むスタイルを指す。クルーカットは第二次世界大戦中にアメリカ軍兵士が取り入れた髪型で、後に市民生活にも広まり人気を集めた。

3 ローファー
アメリカ東海岸のどの大学でも革製ローファーは絶大な人気を博し、バス社製の「ウィージャンズ」が市場を独占していた。ノルウェーの漁師に伝わる靴からその名がつけられたものの、そもそもの起源は皮肉にもアメリカ先住民の革靴、モカシンだった。オールデンやウィンソープも人気のブランドだった。

4 チノパンツ
アメリカ陸軍の標準仕様のチノパンツは綿100パーセントで、色はベージュかカーキであった。カジュアルで颯爽とした雰囲気を演出したいプレッピーの間で絶大な人気を集め、プレップスタイルの他のパンツと同様に、裾の折り返しは4.4センチメートルちょうどに切るか、ロールアップした。

▲イギリス陸軍の連隊のネクタイをヒントに、ブルックス ブラザーズが縞の配置を逆にしたデザインの「レップ」タイを発売すると、一大ブームが起こり、レップタイはアメリカを代表する服飾品となった（1956年頃のネクタイ見本）。

313

若々しい女らしさ

1 映画『陽のあたる場所』(1951)で、イーディス・ヘッドがデザインしたスイートハートラインのチュール製ドレスを着るエリザベス・テイラー。

2 アルフレッド・ヒッチコック監督のスリラー映画『ダイヤルMを廻せ！』に主演し、モス・マーブリーのドレスを着たグレース・ケリー。

　ヨーロッパでは、1947年に初登場してファッション記者が「ニュールック」と命名したコロールライン（302頁参照）が、くびれたウエストとクリノリンを新時代のファッションにもたらした。それ以前の第二次世界大戦中は、テイラードスーツと機能的な服が主流だった。アメリカでは、多大な影響力を誇るハリウッドの衣装デザイナー、ヘレン・ローズ（1904-85）が、ディオールのニュールックを応用したドレスを披露する。「スイートハートライン」と呼ばれるそのドレスは映画『花嫁の父』(1950)でエリザベス・テイラーが着た衣装で、身頃がハート形でウエストを細く絞り、スカートはふんわりとふくらんでいた。チェックのシャツに格子縞のスカートかペダルプッシャー〔ふくらはぎまでの丈の女性用スポーツズボン〕をはいた「ボビーソクサー」（310頁参照）から大人の女性へ変貌するテイラーを、そのドレスは象徴した。翌年にテイラーは『陽のあたる場所』(1951)で社交界にデビューする若い女性の役を演じる。この作品の衣装を担当したのが、ローズの最大のライバル、イーディス・ヘッド（1897-1981）だった。ヘッドが用意した2種類のドレスは、ストラップレスで身頃に

主な出来事

1947年	1949年	1950年	1950年	1951年	1951年
ウォルター・プランケット（1902-82）とアイリーン・シャラフ（1910-93）が、MGMの全ミュージカルの衣装監修者となる。	アカデミー賞に衣装デザイン賞が創設される。当時はモノクロ映画とカラー映画の2部門に分かれていた。	エリザベス・テイラーが、ヘレン・ローズのデザインした衣装を着て映画『花嫁の父』に出演する。	エリザベス・テイラーが最初の夫、コンラッド・ヒルトンと結婚し、ヘレン・ローズがデザインしたウェディングドレスを着る。	イーディス・ヘッドが映画『陽のあたる場所』で、アカデミー衣装デザイン賞をモノクロ映画部門で受賞する。	モス・マーブリーがワーナー・ブラザースの衣装デザイン監修者となる。

314　第5章 1946-1989年

張り骨が入っていた。宣伝用のスチール写真では白いサテンのドレスが使われたが、もう1着の淡い緑のサテンを白いチュールで覆い、身頃がハート形のドレスが、世間の注目を集めた（前頁写真上）。

ヨーロッパでは、ディオールがコレクションごとにほぼ毎回、新しいシルエットを発表していたが、アメリカでは、スイートハートラインが定番ファッションとして定着しつつあった。ベルトを締めたウエストと釣鐘形のスカートは中流市場に好まれ、ディオールが提案したシニューズ〔しなやか〕ラインというか細いシルエットや、それに続くシース〔鞘〕ドレス、シフトドレス〔ウエストに切り替えがないワンピース〕のような体に沿うシルエットよりも人気があった。スイートハートラインはイブニングドレスの主流となったのみならず、春夏の昼間の外出着として軽めの生地で作られた。そのおとなしさ、女らしさ、かわいらしさが着る人の若さを引き立てるため、ティーンエイジャーにとって少女から成熟した女性への通過儀礼であるプロムパーティーにはうってつけだった（316頁参照）。また、スイートハートラインは「隣の女の子」的な親しみやすくさわやかな感じを演出するのにも利用された。女優で歌手のコニー・スティーヴンス、初々しいドリス・デイといった当時のティーンエイジャーのアイドルたちは、プロムスタイルの綿の昼用ワンピースを着て、おとなしさのなかに健康的な色気を感じさせた。たっぷりしたスカートと細いウエストの服は誰にも受けがよく、宣伝に利用され、大衆市場や中産階級の購買意欲をかき立てた。1950年代には、このラインのワンピースを着た主婦が最新の製品を紹介したり、ケーキミックスの箱を開けて見せたりする姿を広告でよく目にしたが、その服は『陽のあたる場所』でエリザベス・テイラーがまとった華やかなドレスとはかなりかけ離れていた。

パラマウント・ピクチャーズに所属し映画会社のデザイン部門を率いた最初の女性であるイーディス・ヘッドは、ハリウッド史上のどの映画人よりも多くアカデミー賞の受賞やノミネートを経験している。彼女の役目は人物像を定義し、ストーリー展開を後押しすることだった。『陽のあたる場所』ではエリザベス・テイラーというスターの可憐さと匂い立ち始めた色気を同時に際立たせた。映画が封切られる頃に衣装が流行遅れに見える恐れがあったが、テイラーのためにヘッドがデザインしたドレスはファッション記者の反応も良好で、そのスタイルは一般大衆に広まり、やがて、模倣品が大量に生産された。その結果、ヘッドはハリウッドの衣装デザイナーであるのみならず、流行を創り出す国民的デザイナーと認識されるにいたる。1954年にはグレース・ケリーが、モス・マーブリー（1918-）のデザインによる同様のスイートハートラインの白いチュール製ドレスを着て、アルフレッド・ヒッチコック監督の映画『ダイヤルMを廻せ！』に出演した（写真右）。

スイートハートラインは、1950年代のウェディングドレスのスタイルとして長く人気を集めた。その代表例が、ヘレン・ローズがデザインしたグレース・ケリーのウェディングドレスである。グレース・ケリーは映画『泥棒成金』（1955）の撮影中にモナコのレーニエ大公と出会い、1956年に結婚した。**(MF)**

1952年	1953年	1950年代中頃	1956年	1958年	1959年
ヘレン・ローズが『悪人と美女』で、アカデミー衣装デザイン賞をモノクロ部門で受賞する。	衣装デザインの研究、芸術性、専門技術の向上を目的として、ハリウッドにコスチューム・デザイナーズ・ギルド（衣装デザイナー組合）が設立される。	エルメスの伝統あるトラベルバッグを手にしたグレース・ケリーが『ライフ』誌の表紙を飾り、そのバッグに「ケリー」の名がつく。	グレース・ケリーがモナコのレーニエ大公と結婚する。レースのウェディングドレスはヘレン・ローズがデザインした。	ヘレン・ローズが映画『熱いトタン屋根の猫』でエリザベス・テイラーの衣装を担当する。	オリ・ジョージ・ケリー（1897-1964）が、『お熱いのがお好き』でアカデミー衣装デザイン賞をモノクロ部門で受賞する。

プロムドレス　1950年代
ティーンエイジャー用ドレス

学校卒業を祝うプロムパーティーが大きな社会的意味を持つようになった原因は、1950年代にもたらされた新たな繁栄と、ティーンエイジャー人口の急増にある。高校の正式なダンスパーティーであるプロム用のドレスのデザインが、非常に重要になった。1950年代には、たっぷりしたスカート、ハート形の身頃、くびれたウエストが特徴のスイートハートラインが一番人気のファッションとなる。社交界にデビューする令嬢たちは『ハーパーズ バザー』や『ヴォーグ』などのファッション誌を通してスイートハートドレスを知っただろうが、このスタイルが大衆市場にまで広まったのは、ひとえにハリウッド映画の影響が大きい。都市郊外に住む中産階級の10代の少女たちにとって、プロムドレスはまさに憧れであり、女子高生は皆、ドレスをじっくりと選び、友達の意見も求めて決めた。この写真では、3人の少女が化粧台の鏡の周りに集まっている。1人がドレスに合いそうなストラップつきサンダルを持ち上げ、中央の少女はそのドレスを自分の体に当てて似合うかどうか確かめている。ドレスの身頃は濃いめの色で、典型的なスイートハート形のネックラインが細く装飾的なストラップに続いている。別のタイプとして、スイートハートドレスのストラップなしの身頃に、幅広のルーシュつきストラップやキャップスリーブをつけ足し、柔らかさを加えたものもあった。ドレスにはコサージュをつけるのが習わしで、ボーイフレンドから贈られたコサージュをドレスのウエストラインにピンで留めた。（MF）

ナビゲーター

ここに注目

1　ページボーイボブ
少女は皆、ページボーイボブと呼ばれる首の後ろで内巻きにする髪型だった。なめらかな髪は女らしさの理想と考えられており、週に一度は髪を洗ってセットした。ピンカールをして寝て、朝にブラシで整えていた。

2　現代版クリノリン
バレリーナ丈とも呼ばれるふくらはぎの中央までの丈のふんわりしたスカートは、細かなフリルを重ねて作られており、糊づけした布を何枚も重ねたペティコートが内側に縫いつけられて張りを出していた。ペティコートの素材はナイロン、タフタ、ゴースなどで、糊か砂糖水を使って生地に張りを出した。

プロムの歴史

ティーンエイジャーのプロムは今では大人への通過儀礼と認識されているが、19世紀当初は、舞踏会や公式行事の開始と共に入場する社交界にデビューする令嬢たちの集まりを指した。最初にプロムに言及しているのは、1894年、マサチューセッツ州のアマースト大学の学生が書いた日記である。そこには、スミス大学ですでに行われていたプロムに招待され出席したと書かれている。中流階級の親は、自分たちと同様の物腰と品位を子供にも身に着けさせたいと望み、付き添いの同伴が必須の正式なダンスパーティーを催した。それがやがて大学の卒業に関連した行事となり、とりわけ東海岸のエリート校に広まる。1900年頃までは、高校のプロムは比較的簡素で、生徒はよそ行きの服で参加すればよく、パーティーのために服を新調することはなかった。1920年代以降、自動車をはじめとする贅沢品の登場により、アメリカの若者はより自由になる。プロムは年中行事となり、卒業生が正式な夜会服を着て集まり、ダンスを踊るようになった（写真下）。

ケリーバッグ 1950年代
エルメス

ケリーバッグのデザインは基本的に変わっていない。写真は1960年代に製造されたもの。

ナビゲーター

エルメスの伝統あるこのトラベルバッグは1930年代に初めて作られ、サック・オー・ア・クロワ（革紐つきの高さのあるバッグ）と呼ばれていた。ところが、1950年代に映画スターのグレース・ケリーが黒いクロコダイル革のこのバッグを手にして写真に撮られたのをきっかけに、彼女にちなんでケリーバッグと呼ばれ、女性の憧れを集める小物となった。バッグは1つずつ、最初から最後まで手作りされ、製作には18時間を要する。1人の職人が全工程を担当するので、バッグの内側には職人の名前が製造年月日と共に型押しされている。この方法は修理に戻ってきた場合に便利なだけでなく、多数出回っている偽物と区別する際、確かな認証となる。

バッグに使用する革は客の要望に応じて選定され、手で裁断されてから工房に届く。山羊革の裏張りが最初に組み立てられ、次に、バッグの底を、前部分と後ろ部分に手で縫いつける。バッグ1個を作るには2600目以上のステッチが必要で、縫う前に1目1目、昔ながらの錐で職人が革に穴をあけなければならない。ステッチの大きさは革のきめや密度に応じて決まる。その後、子牛革に寄ったしわを伸ばすためにアイロンを当て、最後の仕上げに「Hermès Paris」の刻印をバッグの1つ1つに入れる。(MF)

👁 ここに注目

1 持ち手
持ち手は5個の革のパーツを組み合わせて作られている。職人が特別なナイフを使い、自分の太ももに革を当てて成形する。そのため、個々のケリーバッグの取っ手の形は微妙に違う。角張った革の端を紙やすりでなめらかにし、本体と同じ色に染める。

2 表の被せ蓋
表の被せ蓋が浅めなので、しっかり閉じるために両サイドのプリーツ部分に通した細い革の帯を表の中央で合わせ、小ぶりな金メッキの横板を重ねて留める。蓋を閉じるための革帯についた長方形の小さな留め金に、ごく小さな南京錠が掛けられる。

3 金具
バッグの金具は繊細で控えめである。金属板を取りつけるには、パーリングと呼ばれる手間暇がかかる工法が用いられる。まず金属板を適切な場所に釘で固定して、釘の切断面をパール（真珠）のようになめらかにする。バッグの底部には同素材の金メッキの底鋲が4個、リベットで留められている。

4 ステッチ
バッグの縫製にはダブル・サドル・ステッチと呼ばれるエルメス独自の縫い方が用いられる。2本の針で、ろう引きしたリネンの糸を表と裏から引っ張りながら縫う方法で、それによって糸が切れても綴じ目が開かない。さらに綴じ目を湿気から守るため、熱いろうで密封する。

▲未来の夫、モナコのレーニエ大公と並ぶグレース・ケリー。1956年の婚約発表の際に撮影された。手には自分の名がつけられたバッグを持っている。

ハリウッドの理想

1 マリリン・モンローは映画『紳士は金髪がお好き』(1953) で、ウィリアム・トラヴィーラがデザインしたサンレイプリーツ（放射線状に広がるプリーツ）入りの金ラメのドレスを着た。このドレスは検閲で露出しすぎと判断され、画面には一瞬しか登場しない。

1950年代に理想とされた品のいい優美な女らしさとは大きく異なり、ハリウッド映画に見られる衣装は極端なほどの砂時計形で、女性の色気を余すところなく体現した（写真上）。映画『ならず者』(1943) では、ハワード・ヒューズ監督が胸を突出させて谷間を強調するブラジャーをジェーン・ラッセルのために特別にデザインした。体に密着するセーターとハリウッドの蜜月は、マーヴィン・ルロイ監督の『ゼイ・ウォント・フォーゲット (*They Won't Forget*)』(1937) のラナ・ターナーに始まり、1950年代を通じて活躍したジェーン・マンスフィールドまで続き（次頁写真下）、誇張された豊満さが、戦後の時代を象徴するスタイルとなる。当時胸の谷間は基本的に歴史劇の中でしか許されなかったが、セーターは乳房をあらわにせずに形を際立たせる1つの手段だった。ブラジャーは、円状のステッチを何重にも入れてカップを補強し、先が尖った上向きの円錐形を形成した（322頁参照）。軍を除隊したフレデリック・メリンガーが1946年に設立したフレデリックス・オブ・ハリウッド社は、こんなスローガン

主な出来事

1946年	1947年	1949年	1949年	1952年	1953年
映画『ならず者』が、主演のジェーン・ラッセルがバストをあらわにしたことで物議を醸したものの、最終的にアメリカで一般公開される。	アメリカのスポーツウェア・デザイナー、キャロリン・シュヌラー(1908-98) が発表した緑と白の水玉模様の水着が『ハーパーズ バザー』に掲載される。	マリリン・モンローのヌード写真が、赤いベルベットを背景としてトム・ケリーによって撮影され、カレンダーに使われる。	革新的な下着デザイナー、フレデリック・メリンジャーがカリフォルニアのハリウッド大通りに最初の旗艦店を開く。	女優の卵だったブリジット・バルドーが、フランスの既製服メーカー「ランペルール」のモデルに起用される。	アカデミー賞授賞式が初めてテレビで放映され、デザイナーが作った衣装をスターが全米に披露する機会となる。

320　第5章　1946-1989年

を掲げた。「ハリウッドの伝説的スターを装わせるだけでなく、伝説そのものを創ります」。そして、胸を寄せて上げる初めてのブラジャー、「ザ・ライジング・スター」〔昇る星〕を開発した。デイヴィッド・キエリケッティが著したハリウッドの衣装デザイナー、イーディス・ヘッドの伝記のなかで、ヘッドの助手のシェイラ・オブライエンはスターの条件をこう要約している。「RKO〔当時存在したアメリカの映画会社〕では、バストが100センチメートルあれば主役になれる。95センチメートルなら脇役で、90センチメートル以下だとエキストラも難しい」

昼の外出着も夜会服も、スカラップで縁取りした襟ぐり、ストラップレス、ホルターネック、オフショルダー（写真右）など、ネックラインのカットや飾りに工夫を凝らし視線を胸に引き寄せた。ジョセフ・オブ・ハリウッドをはじめとする宝飾店が重量感のある派手なネックレスを手がけるようになると、さらに胸元が強調される。第二次世界大戦が終わってベースメタルがまた使えるようになったため、この10年間でコスチュームジュエリー〔貴金属や本物の宝石以外の素材で作られたアクセサリー〕の人気は頂点に達した。

ウエストはガードルで細く絞られ、フランスのデザイナー、マルセル・ロシャス（1902-55）の1942年の構想をヒントにクリスチャン・ディオールが発表したワスピー〔幅広のベルト〕は、ウエストを圧迫することにより、バストとヒップにより丸みを出し砂時計形シルエットを作った。ラステックス、ライクラといった繊維を用いて補整下着は双方向の伸縮性を持ち、体形を整えられるようになった。マリリン・モンローは、下着をまったく着けないのを好み、彼女のサイズは10〔バスト90センチメートル、ウエスト68.5センチメートル、ヒップ95センチメートル〕とも伝えられる（実際のサイズは不明）が、これは理想とされた女性のサイズに合わせたのだろう。ビリー・ワイルダー監督の喜劇映画『お熱いのがお好き』（1959）では、ほとんど裸に近い体に密着したランジェリー風イブニングドレスを着て「アイ・ウォナ・ビー・ラヴド・バイ・ユー」を歌い、デザイナーのオリー＝ケリー（本名オリー・ジョージ・ケリー：1897-1964）がアカデミー衣装デザイン賞を獲得した。金髪のセックスシンボルの元祖であったモンローは、突き出た乳首を連想させるように、わざと衣装の胸の位置にボタンを縫いつけていると噂された。映画『紳士は金髪がお好き』（1953）で、ピンクのダッチェスサテンで作ったストラップレスのドレスに、共布の肘上までの手袋をはめ、「ダイヤモンドは女の親友（Diamonds Are a Girl's Best Friend）」を歌うモンローは、銀幕で演出されるセックスアピールの権化だった。ドレスをデザインした当時20世紀フォックスで衣装部門の責任者だったウィリアム・ジャック・トラヴィーラ（1920-90）はその後、ロサンゼルスにトラヴィーラ社という高級ファッション・サロンを開業し、8本の映画でモンローの衣装を担当した。

ドレスのボディスの形を、張り骨を入れたり硬くしたりして整える方法は、ワンピース型水着にも応用された。ロジェ・ヴァディム監督の物議を醸した映画『素直な悪女』でフランス人女優ブリジット・バルドーが着用し、人気を博したビキニタイプは、胸をできるだけ上げるために、下着と同じようにアンダーワイヤーや張り骨入りのカップを使った（324頁参照）。**(MF)**

2 映画『流転の女』（1956）のセットでポーズをとるジェーン・ラッセル。この作品のためにトラヴィーラがデザインした華麗な衣装が、ラッセルの曲線美を強調している。

3 ジェーン・マンスフィールドは最も有名な「セーターガール」の1人である。この言葉は、先の尖ったブラジャーを着けてぴったりしたセーター姿で映画の大画面に登場するセックスシンボルの呼称として生まれた。

1953年	1955年	1955年	1956年	1959年	1959年
シカゴのヒュー・フェフナーが創刊した『プレイボーイ』誌の第1号が、女性のヌード写真を目玉として発行される。	イギリス人の金髪セクシー女優、ダイアナ・ドースがヴェネツィア国際映画祭でミンクのビキニを着て、ゴンドラに乗って登場する。	映画『七年目の浮気』が公開。マリリン・モンローは、ウィリアム・トラヴィーラがデザインした、有名なアイボリーのプリーツ入りカクテルドレスを着る。	ハリウッドのセックスシンボルと呼ばれたジェーン・マンスフィールドがミュージカルコメディ映画『女はそれを我慢できない』に主演する。	ルース・ハンドラー（マテル社の共同設立者）が考案したバービー人形が、ニューヨークのアメリカ玩具フェアで世界に紹介される。	オーストラリア出身のオリー＝ケリーが、マリリン・モンロー主演の映画『お熱いのがお好き』でアカデミー衣装デザイン賞を受賞する。

弾丸ブラ 1949年
下着

アメリカの雑誌に掲載されたメイデンフォーム社のブラジャーの広告（1950代）。

女性下着メーカー、メイデンフォーム・ブランズは、1922年にニュージャージー州バイヨンで、お針子のアイダ・ローゼンタール（1886-1973）とその夫ウィリアム、店主のエニッド・ビセットによって設立され、1950年代に革新的な広告を連発して話題となった。部分的に下着姿となった女性が、さまざまな空想の場面に登場するシリーズ広告で、たとえば、ボクサーのポーズを決めた女性が「メイデンフォームのブラをして、美しさで男をノックアウトする夢を見た」り、西部劇風「指名手配」ポスターのモデルとなった女性が「指名された夢を見た」りした。この斬新な「夢」キャンペーンは1969年まで続き、後に、マディソン街の広告代理店を舞台として2007年に始まった人気テレビドラマ『マッドメン』にも引用された。その広告では、モデルの女性がオフィスのデスクの上に座ってポーズしている。オフィス内は、モデルのはいているブークレのウールのスカートに合わせ、ピンクとパステルカラーで埋め尽くされている。モデルが腕を上方外側に大きく突き出すための小道具として電話が使われ、ブラジャーの上向きのラインがより強調されている。ブラジャーは、デコルテを出して挑発的に胸の谷間を見せるためではなく、バストアップとくっきりした輪郭という1950年代の時代のニーズに応じる形で、オフィス用のワンピース、セーター、ブラウスの下に着けるために作られた。そうした1950年代の広告では、風変わりな設定や衣装と共に登場していたにもかかわらず、ブラジャーの色は決まって、純潔を表す白だった。（MF）

ナビゲーター

ここに注目

1　円錐形の輪郭
綿布を何層も重ねて作られるブラジャーのカップには、バストトップから外側に向けてステッチが同心円状に入っており、さらに、カップを横に二分する水平な縫い目がある。弾丸ブラはコルセット以来、最も強固な構造の下着だろう。

2　サポート構造
前の中央部分、カップの間に伸縮性のあるバンドが入れられ、動きやすさを確保すると共に、カップを支える働きをしている。ブラジャーの構造で大切なのはデザイン性だけでなく、工学的設計であると、アイダ・ローゼンタールはいち早く指摘した。

元祖セーターガール

マリリン・モンローは1953年、自宅で『ライフ』誌のために、同誌のカメラマン、アルフレッド・アイゼンスタットの撮影に応じた。同年、モンローは代表作となる3本の映画、『ナイアガラ』『百万長者と結婚する方法』『紳士は金髪がお好き』に主演している。撮影現場を離れたスターは、黒いタートルネックのカシミアのセーターを着て袖を手首の上までたくし上げ、リラックスした表情で、魅力的だ。このセーターは、目数の増減により体に合わせるフルファッションニットで、袖はセットインスリーブ、ウエストは長めのリブ編みで、弾丸形ブラジャーの外形にぴったり沿って、モンローの自然な曲線を引き立たせている。

ビキニ 1947年

ビーチウェア

フランス人クチュリエのジャック・エイム（1899-1967）と、スイス人エンジニアのルイ・レアールは、ビキニの考案者として知られる。太平洋のビキニ環礁で1946年に行われた核兵器実験にちなんでその名がつけられたことは、有名だ。ビキニが最初にランウェイで披露されたのはパリで、着用したのはフランス人モデルのミシュリーヌ・ベルナルディーニだった。1947年に、アメリカのスポーツウェア・デザイナー、キャロリン・シュヌラーがデザインした緑と白の水玉柄のビキニが、アメリカ版『ハーパーズ バザー』誌に掲載された。ツーピースの水着はそれまでもビーチウェアとして着られていたが、かっちりしたホルターネックのトップと、ウエストから太ももにかけてヒップをしっかり覆うボトムスで構成され、肌が露出するのはみぞおちのあたりだけだった。ビキニは覆う部分があまりに小さくて世間の不興を買い、特にへそを出すことへの抵抗は大きかった。この革命的な新型水着が広く受け入れられたのは、1960年代に入り、性に対して寛容な新時代が訪れてからだ。今では、おそらく世界中で最も人気のある女性用ビーチウェアだろう。ビキニは当初、ブラトップは2枚の三角形の布をつなげて首と背中に紐を回して結び、ボトムは2枚の三角形の布を腰の脇で紐でつなぐ構造だった。そのため、異性にとって刺激的な背中、太ももの上部、へそ部分があらわになる裸に近い格好であるとして、カトリック・リーグ・オブ・ディーセンシー〔カトリック教会内で映画を「品位」に基づいて格づけした機関〕を激怒させた。(MF)

ここに注目

1　バンドー・トップ
ストラップレスのビキニは下着と同じ構造で、バストの形を整えて上向きにする張り骨入りのカップにより、胸の谷間を強調している。

2　ヒップスター・ボトムス
ビキニのヒップスター・ボトムスは恥骨のあたりまでを覆うだけなので、胴部のほとんどがあらわになる。前と後ろの三角布が腰骨のところでつなげられ、前中心の縫い目は柄を正確に合わせて斜めのストライプを作っている。

ナビゲーター

究極のビキニガール

1950年代、ビキニを着るのは、ピンナップガールやブリジット・バルドーのような映画女優（写真下）が主だった。バルドーは、1956年にロジェ・ヴァディム監督の映画『素直な悪女』に出演したことで、ビキニ姿の印象が定着する。彼女は全16本の映画に出演しているが、この映画が女優人生の第一歩となった。「セクシーな子猫」のイメージが作られたのは、何よりも、ビキニ姿を披露したためである。「ベッドから起きたばかり」のような無造作な金髪、ビキニ、日焼けした肌がコートダジュールの洗練を彷彿とさせ、バルドーは戦後の自由と性的解放の時代の象徴となる。

325

昼間の身だしなみ

1 グレタ・プラットリーがデザインしたおしゃれなウールの上下は、1950年代の理想の主婦像を体現している（1951頃）。

2 女優のドリス・デイ。装飾のある繊細なニット・カーディガンにパールのボタンをあしらったブラウスを着ている。

3 1952年にレブロンが展開した「ファイヤー・アンド・アイス」口紅の広告キャンペーンは、創業者チャールズ・レヴソンが夢想した「パーク・アベニューの娼婦」のイメージを何百万人もの女性たちに売った。

　1950年代には国も、ファッション業界も、広告代理店もこぞって主婦と家庭をあの手この手で飾り立て、崇め、神格化した。戦時中の配給制度という不自由さから解放された主婦の服装は、ファッションの規則に則り外見を完璧に整えることが求められ、帽子を被らずに家を出るなどもってのほかだった。

　第二次世界大戦中は女性が外で働く姿も見られたが、戦後、政治家たちは、女性は主婦業に戻って復員兵に雇用の場を譲るべきだと主張し、女性の解放への動きは足踏み状態となる。当時のアメリカでは、社会的、道徳的、経済的安定は男性が家長の座を取り戻すことにあると頑なに信じられ、女性の「仕事」は完璧な主婦になることだった。

　そうした動きのなかで、ファッションは大きな役割を果たす。昔ながらの女らしい服装の概念を復活させ、社会と家庭のさまざまな場面にふさわしいスタイルを勝手に定め、装いを複雑な事柄にした。あたかも19世紀のように、厳格に決められた服装のルールに従い、朝から晩までその時間にふさわしいスタイ

主な出来事

1947年	1947年	1949年	1949年	1951年	1951年
クリスチャン・ディオールがメゾン初のコレクションを発表し、ふんわりしたスカートやペプラムを取り入れた戦後の新しいスタイルを打ち出す。	ディオールの代表作、昼用スーツ「バー」が、たっぷりしたスカートに、なで肩と絞ったウエストのジャケットを合わせ、斬新なシルエットを創り出す。	イギリスで1941年6月1日に始まった衣料品配給制度がついに終了する。緊縮策により服の裁断や生地選びは制限された。	ポーリーン・トリジェールが、コティ・アメリカン・ファッション批評家賞の第1回受賞者となる。彼女は1951年と1959年を含めて同賞を三度受賞している。	9月4日、ハリー・トルーマン大統領の命により全米テレビ放映が開始され、東海岸と西海岸が結ばれる。	ポリエステルが、アイロンがけ不要で、安価で、洗濯が簡単で、乾きが早い魔法の繊維としてアメリカに普及し始める。

326　第5章　1946-1989年

ルでいることが求められた。戦時中、配給服で間に合わせ、ストッキングもはけず機能的なズボンをあてがわれていた女性たちは、ファッション業界における戦後最初の重大声明であるクリスチャン・ディオールのニュールック（302頁参照）の優美さに魅了され、機能的衣類は見向きもされなくなり、パリはファッションの中心地の地位を奪回した。

　女性を美化して、装飾的役割にはめ込むのは、テレビとコマーシャルの力がなければ不可能だっただろう。広告業者は、男が金を稼ぎ、その金を使うのは女であることを認識していた。化粧品会社のレブロンが1952年に展開した「ファイヤー・アンド・アイス〔炎と氷〕」キャンペーン（写真下）は、それまでにない宣伝効果を上げたという。テレビでは、料理や掃除にいそしむ女性たちは高級な服に身を包み、完璧に化粧をして、髪の毛1本、乱れていない。そうした主婦像が、1950年代の主婦の夢のようなイメージを多くの人々に植えつけたし、ハリウッドもそれに一役買った。ドリス・デイ（写真右）をはじめとする映画スターがさわやかなイメージの若い職業婦人や主婦の役を、清潔でこざっぱりした身なりで演じると、細身のスーツやビーズつきのカーディガンなどの衣服に人気が集まった（330頁参照）。

　多くのデザイナーが、収益が見込まれる化粧品や香水などのライセンス販売に乗り出して、貧富にかかわらずあらゆる女性がファッションに夢中になるよう仕向けた。多くの本が出版され、ディオールは著書『ファッション小事典：あらゆる女性のための服飾センス入門（*The Little Dictionary of Fashion: A Guide to Dress Sense for Every Woman*）』（1954）の中でこう述べている。「エレガントであるためにお金はあまり必要ではない。なぜなら、シンプルさ、趣味のよさ、清潔感が『おしゃれの3原則』で、いずれもお金はかからないからだ」。アメリカ人デザイナーのアン・フォガティ（1919-80）は著書『おしゃれな奥さんでいる方法（*The Art of Being a Well-Dressed Wife*）』（1959）で、日常の作業にふさわしい服装選びについて、「妻としての装い」は、軍隊の演習のごとく規則正しく行うべき仕事であり、それが円満な結婚生活を約束すると主張した。スリップは6枚必要だということから、さまざまなシルエットの服を揃えることまで、装いのすべてが事細かに語り尽くされている。

　ポーリーン・トリジェール（1909-2002；332頁参照）、ジュゼッペ・グスタヴォ・「ジョー」・マットリ（1907-82）、ディグビー・モートン、チャールズ・クリードらがこぞって、戦後の余暇を楽しむおしゃれな女性の服をデザインした。トリジェールのデザインによるさっそうとしたテイラードコートとスーツ、それに合わせた小物類は、映画『ティファニーで朝食を』（1961）で女優パトリシア・ニールのスタイルの決め手となった。これはアクセサリーの多すぎた1950年代のファッションに深く根ざしていたが、それとは対照的に、ジバンシィのドレスをまとった主役のオードリー・ヘプバーンはモダンだった。1960年代前半には、ジュヌヴィエーヴ・アントワーヌ・ダリオー著『エレガンスの事典』をはじめとするエチケットやドレスコードの出版物が伝統を守ろうとして躍起だったが、実際は既に、お行儀の良い装いの時代は過ぎ去っていた。

（JE）

1951年	1952年	1953年	1961年	1963年	1964年
ヘンリー・ローゼンフェルドが春夏コレクションで発表したシャツウエストドレス（328頁参照）が人気を集め、それ以後に発表されるコレクションの中核となる。	レブロンが「ファイヤー・アンド・アイス」キャンペーンを展開し、女性たちに戦争のことは忘れて豊かに生きることを促す。	クリストバル・バレンシアガが、繭玉のようなシルエットで上半身をすっぽり覆う球形のジャケット「バルーン」を発表する。	女優パトリシア・ニールが映画『ティファニーで朝食を』で、デザイナーのポーリーン・トリジェールによる洗練された衣装を披露する。	ベティ・フリーダン著『新しい女性の創造』が出版される。主婦の役割に対する女性の不満がテーマだった。	ジュヌヴィエーヴ・アントワーヌ・ダリオーが『エレガンスの事典』を出版。平凡な女性をエレガントに変身させることが自分の生涯の使命だと公言する。

アメリカン・シャツウエストドレス　1950年代
昼用の服

アクスブリッジ・シェットランド・ウールのシャツウエストドレス（1955頃）。

シャツウエストドレスは1950年代のアメリカ女性にとって究極のユニフォームだった。清潔感があり、行儀がよく、颯爽として、上品で、着回しが利いた。これは1900年代に誕生したシャツとスカートを組み合わせてツーピースに見えるように仕立てた服の進化形である。ヘンリー・ローゼンフェルドによって大量生産され、手頃な価格で、あらゆる好みに合うようにさまざまなスタイルと生地で作られた。エリザベス・ヒルトはローゼンフェルドのためにシャツウエストドレスをデザインした。彼女の作品が常にライバルのものより優れていたのは、襟は非の打ち所がなく仕立てられ、どのデザインでも必ず細部に特徴をつけて、万人受けする服になっていたからだ。

　このレモンイエローのウール地の典型的シャツウエストドレスは、首元までボタンがつき、大きめの四角い襟は首の後ろでわずかに丸みを帯びて、うなじから離れている。ウエストからバストポイントまで縦に2本の縫い目が入り、身頃が体の線に沿うようになっている。前に3本、後ろに3本、計6本のボックスプリーツが、ウエストからヒップの上まで縫いつけられて、その下ではふんわりと広がるようになっている。スカートの両脇のプリーツには縦ポケットがついている。テイラードのシャツウエストドレスは当時準礼装と考えられたため、ふさわしい小物類が必要だった。このヒョウ柄の小ぶりな帽子は、頭の形に添うようにワイヤーが入れられている。**（JE）**

◉ ナビゲーター

👁 ここに注目

1　同色のベルト
バックルがついたレモン色の細いベルトを締めて、ウエストの継ぎ目を隠し、さらに、くびれたウエストを強調している。ベルトのすぐ下にピンでつけたメッキのメダルがアクセントで、前開きを閉じるボタンもこのメダルに合わせ、ガラスにメッキしたものが使われている。

2　ドルマンスリーブ
当時流行していたスタイルで、肘丈の袖が身頃と一続きに裁断されている。このため、肩山に沿って縫い目が延びている。両袖の袖口の外側に飾りボタンが1個ずつつき、夏物のクリーム色の長手袋で装いを完成している。

▲デザイナーのヘンリー・ローゼンフェルドとモデルたちが、1951年春夏コレクションのさまざまな服を披露している。エリザベス・ヒルトがデザインしたローゼンフェルド・シャツウエストドレスが、ブランドの成功のカギだった。

ビーズつきカーディガン　1950年
レジーナのニットウェア

フランシス・マクローリン = ギル撮影、『グラマー』誌（1950年11月）。

ビーズつきカーディガンは1950年代のおしゃれな女性の昼間の定番ファッションで、女らしい柔らかな色気をさりげなく演出した。このレジーナのミントグリーンの豪華なカシミアセーターは、ヨークにちりばめたビーズとパールで丸い襟ぐりを飾っている。きちんと整えた髪、白い肌、濃い色でくっきりと描かれた目元と眉、濃い赤の口紅とネイルが、柔らかで繊細なニットと好対照を成し、優しい女らしさを引き締めている。

　このタイプのカーディガンは、アメリカ人クチュリエのマンボシェ（マン・ルソー・ボシェ）が流行させ、夜用の服としても認められるようになる。彼のデザインした絹の裏地つきカーディガンは、アップリケ、ビーズ刺繍、毛皮の襟などで飾られ、夜会用のシースドレスやくるぶし丈のスカートに合わせられた。低価格市場では、アメリカの製造業者が無地のセーターを輸入し、後からビーズをつけた。大半のセーター、特に装飾に凝ったものは、香港で製造されていた。当時の香港にはかなりの規模のニットウェア製造拠点があり、カシミアだけでなく、ラムウールとアンゴラを混紡したおしゃれなスタイルの製品も作られた。飾りつきカーディガンはどの世代にも好まれ、ティーンエイジャーはサーキュラースカート、ペダルプッシャー、ジーンズに合わせて着たが、主婦のきちんとしたカジュアルウェアとしても、イブニングドレスの羽織物としても重宝された。**(JE)**

ナビゲーター

ここに注目

1　フルファッション・ニット
このカーディガンは、裁断ではなく目数の増減によって成形されており、流行の肘丈である。カシミアが裕福さと贅沢さを物語る素材として人気だったが、ウール製なら、より買い求めやすかった。

2　飾りをちりばめたヨーク
襟ぐりに沿ってビーズが丸く幾重にも連なり、何連もある真珠のネックレスのように見える。飾りとお揃いのパールのボタンで、前立てをきちんと留めている。真珠のアクセサリーセットをカーディガンに合わせている。

▲フル・サーキュラースカート、タフタのブラウス、模造真珠やビーズなど宝石をちりばめたニットウェアのアンサンブル（1950代）。アンゴラのカーディガンの特徴は、丸いハイネック、七分袖、ウエストにぴったり沿ったウエストバンドである。

濃紺色のスーツ　1954年
ポーリーン・トリジェール　1909-2002

ポーリーン・トリジェールの服は常に優雅で品があり、無駄な装飾を削ぎ落としたファッションの基本的要素に、抑えたドラマ性が添えられている。この光沢のない濃紺色のウールのコートとクレープのドレスのアンサンブルは、彼女の保守的精神を体現している。コートの形は女らしいシルエットを強調する細いウエスト、なで肩、フレアースカートで、完璧にコーディネートされた控えめなドレスが見えるように作られている。コートの身頃は折り返した襟とドルマンスリーブという柔らかな構造だが、ウエストと手首は細めで、袖口にはフレアー入りのカフスが小さく折り返されている。大きめの包（くる）みボタンがウエストから喉元まで4個並ぶ。意図的に大きくしたボタンははずみで外れることはないが、一番上は開けて頸（くび）を見せて着るようにデザインされている。コートのスカート部分はウエストにダーツをとってあり、動きに合わせてふわりと広がってヒップと脚を見せている。

　洗練されたデザインは禁欲的なまでにシンプルでありながら、はっとするような女らしさを保ち、女性の体形と流れるような身のこなしの両方を際立たせるよう工夫されている。トリジェールがデザインした帽子も、女らしいコートを申し分なく引き立てている。無地のフェルトの曲線が頭の片側をすっぽり覆い、入念に整えた髪と完璧に化粧した顔をくっきりと目立たせている。**(JE)**

◉ ナビゲーター

👁 ここに注目

1　絹のスカーフ
きっちりと結んだえんじ色の絹のスカーフに銀色のピンを斜めに刺している。色がちらりと目につく程度で、スカーフ自体はほとんど見えず、日中の装いに求められる節度ある姿勢を強調している。あらゆる細部が、優雅な品位を醸し出すよう整えられている。

2　ハンドバッグと手袋
1950年代の自尊心ある女性は、手袋とハンドバッグなしでは決して外出しなかった。艶のない柔らかなグレーの手袋と、光沢のあるクリーム色と茶色の革のクラッチバッグという、トーンの異なる小物をあえて組み合わせ、確固たる自信と落ち着きを感じさせている。

3　ボタン
布地で包んだボタンは、上品なドレスに欠かせない要素である。こうした細部の特徴は目立たずに本体と溶け込むことで、趣味のよさを表す。前開きを隠し、無駄を削ぎ落として洗練された堅実な印象を強めることで、品格を表現している。

🕒 デザイナーのプロフィール

1909-45年
フランス人デザイナー、ポーリーン・トリジェールは25歳でアメリカに渡り、1942年にニューヨークで自分の店を開いた。ドレスやコートに取り外し可能な襟やスカーフを取り入れた最初のデザイナーとして評判を高め、印象的なリバーシブルのケープや毛皮の飾りを取り入れたことでも知られる。イブニングドレスに初めてウールを使ったデザイナーでもある。

1946-2002年
トリジェールは1940年代後半に既製服の製造を始めた。彼女のデザインした服はカットと縫製に優れ、ウィンザー公爵夫人をはじめとする顧客を惹きつけた。大量生産のコートは価格こそ手頃だったが、デザインの質は注文服に匹敵した。1949年、1951年、1959年にコティ・アメリカン・ファッション批評家賞を受賞し、女性で初めて殿堂入りを果たした。

戦後のイタリアンスタイル

スタイリッシュな暮らしと同義語で、「甘い生活」を連想させるイタリアは、第二次世界大戦後に世界のファッションの中心地となった。イタリア語でリコストルツィオーネ〔復興〕と呼ばれた戦後期のイタリアでは、マーシャルプランに基づき、アメリカから資金援助を受けて産業界の再編が図られた。戦後の商業の振興を促すこの取り組みのおかげで、伝統的な職人技を長く守ってきた北部の繊維業者が資本と材料を得られるようになり、イタリアの製造業のうちかなりの部分を占める小規模家族経営企業は成長を続ける。

イタリアを革新的デザインの発信地とするために、政府公認の「メイド・イン・イタリア」キャンペーンが進められた。その結果、グッチオ・グッチ、サルヴァトーレ・フェラガモ（1898-1960）、エミリオ・プッチ（1914-92）らの名が知れ渡るようになる。1951年には、イタリアのファッションをパリの影響から引き離す試みとして、イタリア人デザイナーたちによる初の合同新作発表会がジョヴァンニ・バッティスタ・ジョルジーニの企画で開催され、世界中の記者を集めた。ショーは大成功を収め、1952年からは会場がフィレンツェのピッティ宮殿内のサラ・ビアンカに移される（写真上）。これが布石となり、その後10年間にフィレンツェが、その後はミラノが、パリ、ニューヨーク、ロンドンと並ぶファッションの中心地となっていく。

第二次世界大戦後、イタリアは新世代の旅行者に人気の観光地となる。ジェット機が旅客輸送に導入され、映画『愛の泉』（1954）などで、ヨーロッパを

主な出来事

1947年	1947年	1950年代	1950年	1951年	1952年
サルヴァトーレ・フェラガモが、権威ある「ファッション界における顕著な貢献に贈られるニーマン・マーカス・ファッション功労賞」を受賞する。	エミリオ・プッチが自作のスキーウェアを着てスイスで撮影され、それが『ハーパーズ バザー』誌からの注文のきっかけとなる。	ローマのチネチッタがアメリカ映画の撮影場所となり、フェデリコ・フェリーニ監督と最も縁の深いスタジオとなる。	プッチがカプリ島のカンツォーネ・デル・マーレの高級リゾート地に店を開く。	ジョルジーニが自身の別荘でイタリア初のファッションショーを開催。バイヤーたちを集めるため、時期をパリ・ファッション・ウィークの直後に設定した。	イタリアの紳士服ブランド、ブリオーニが、初めてフィレンツェのピッティ宮殿にキャットウォークを設け、新作コレクションを披露する。

334　第5章　1946-1989年

舞台に繰り広げられる恋物語が美しく描かれ、旅行熱が高まった。ジェット族〔ジェット機で飛び回る有閑富裕層〕はカジュアルでおしゃれな「リゾートウェア」に惹かれて、ローマとフィレンツェのブランド店で買い物をした。パリの影響力は、クリスチャン・ディオールの死後、弱まる一方だった。エミリオ・プッチが得意とした既製服のリゾートウェアは質の高さと共に、着心地のよさ、色と柄の鮮やかさで時代のニーズに合致した（写真右）。1960年代に、プッチは「エミリオフォーム」という伸縮素材を開発する。これはジャージーに、ヘランカという合成繊維の糸で編まれた素材で、体にぴったりフィットし型くずれもしにくい。1960年代を通じ、プッチは軽量生地に万華鏡のようなカラフルでサイケ調の柄を施した七分丈のカプリパンツやゆったりしたシャツを制作し、ジャクリーン・ケネディやマリリン・モンローなど影響力あるファッションリーダーたちから支持された。

　映画との結びつきはファッション産業にとって、発展の重要な基軸であった。フォンタナ姉妹（ゾエ、1911-79；ミコル、1913-；ジョヴァンナ、1915-2004）は、1949年にハリウッド映画スター、リンダ・クリスチャンがタイロン・パワーとの結婚式で着たウェディングドレスをデザインしたことで名を上げる。姉妹は豪華なイブニングドレスを制作し、ハリウッドの映画スターをはじめ、イタリア出身のジーナ・ロロブリジーダやソフィア・ローレンを顧客にし、伝統的なクチュールの価値観にイタリア的感性を織り交ぜて、映画『裸足の伯爵夫人』（1954；338頁参照）では女優エヴァ・ガードナーの衣装デザインを担当した。

　イタリア生まれのサルヴァトーレ・フェラガモが最初に成功を収めた地は、カリフォルニアであり、ハリウッドの有名人たちの靴をデザインした。カリフォルニア在住中に南カリフォルニア大学で解剖学を学び人間工学的知識のすべてを注文靴の製造に活かした。1927年にイタリアに戻り、イタリアの高級皮革製品産業の中心地、フィレンツェで靴作りを開始する。彼が創り出した靴のスタイルは大きな影響を及ぼし、なかでもスティレットヒールの発明では物議を醸した。シチリアのギャングが携帯する細身の刃物の名前にちなんで名づけられたスティレットヒールの靴は、戦後期の誇張された女らしさを強調し、1950年代の渦巻き状に広がるスカートと砂時計形のシルエットを飾り、シースドレスの流線形のラインに添えられた。外殻がプラスチックのヒールにアルミニウムの芯を入れることにより安定性が増して、従来のヒールにない高さと細さが実現した。フェラガモはスティレットヒールに細長く尖った爪先を組み合わせた。このデザインは食卓で巻貝（winkle）を殻からつまみ出す（pick）のに使う道具に由来してウィンクルピッカー（winklepicker）と呼ばれ、戦後のイタリアンスタイルを代表するものとなる。

　ローマに本店を置く紳士服のブリオーニ（336頁参照）はイタリアンスタイルの細身の仕立てと柔らかなシルエットの「コンチネンタル・カット」でロンドンのサヴィル・ロウの伝統的な仕立法に反旗を翻し、ケーリー・グラントやクラーク・ゲーブルといった映画スターをはじめ、アメリカの男性から支持された。また、60年代のイギリスの若者文化、スウィンギング・ロンドンを担った「モッズ」族をも触発した。**(MF)**

1　フィレンツェのピッティ宮殿内の絢爛豪華なサラ・ビアンカは、スタッコ〔化粧漆喰〕装飾とフレスコ画で飾られており、イタリアの有名・新進デザイナーによる高級ファッションにふさわしい舞台だった。

2　デザイナーのエミリオ・プッチと、鮮やかな色彩のプッチ・プリントとカプリパンツに身を包むモデルたち（1959）。

1960年代	1960年	1960年	1961年	1961年	1965年
極端に尖った爪先「ウィンクルピッカーズ」がスティレットヒールと組み合わされる。	フェデリコ・フェリーニが脚本、監督を担当した喜劇映画『甘い生活』が、イタリアンスタイルを世界に広める。	フェラガモが死去し、ワンダ夫人と、後には6人の子供たちが事業を継ぐ。	『ヴォーグ・イタリア』誌がコンデ・ナスト社により創刊される。	リヴィエラを舞台とする映画『九月になれば』で、女優ジーナ・ロロブリジーダがイタリアの官能美を体現し、ロック・ハドソンと共演する。	ニューヨークの広告代理店ジャック・ティンカー＆パートナーズが、ブラニフ航空の客室乗務員の制服を一新するにあたり、エミリオ・プッチを起用する。

コンチネンタルスーツ　1950年代
ブリオーニ

すっきりしたラインのブリオーニのアフタヌーンスーツ（1960）。

多大な影響を及ぼしたブリオーニの「コンチネンタル」スーツをデザインしたのは、練達のテイラー、ナザレノ・フォンティコリだった。彼は1945年、広告宣伝の達人であるガエタノ・サヴィーニと共に、ブリオーニの会社とブランドをローマに設立した。同社のスタイルは、戦後の主流だった肩幅の広いアメリカンスタイルとも、サヴィル・ロウのイギリス人テイラーが仕立てるネオ・エドワーディアン風のシルエットともまったく異なった。

ファッション記者が「ドーリア式」（円柱スタイル）と命名したブリオーニのスーツは、ヨーロッパの上流階級や国際的ジェット族の心をつかむ。生活のペースが速い新時代のライフスタイルにふさわしいとみなされたからだ。専門の職人チームが注文に応じて仕立てるスーツは、体にぴったり合うすっきりしたラインで、活動的で快活で若々しい現代の男性のためにデザインされ、色とパターンの両方を紳士服の世界にもたらした。ブリオーニはシーズンごとに新作を発表した初めての国際的紳士服メーカーで、1952年にはフィレンツェで初の紳士服ファッションショーも開催する。1954年にはニューヨークでもファッションショーを開き、イタリアンスタイルをアメリカの消費者に広めた。**(MF)**

ナビゲーター

ここに注目

1　自然なシルエット
2カ月間の集中的な作業と185に及ぶ工程を経てようやくできあがるスーツは、肩パッドを入れず、肩線が前寄りになっている。ジャケットは打ち合わせがシングルで、ヒップ下に向かって細くなり、両サイドに短めのベンツが入っている。

3　先細のズボン
ブリオーニでは、玉糸で織った絹などの贅沢で軽い生地や、ビクーニャのような高級繊維を使用したため、細身のズボンが仕立てられた。足首に向かって細くなり、裾周りはせいぜい43センチメートルしかない。

企業のプロフィール

1945-89年
イタリアのブランド、ブリオーニは1945年、テイラーのナザレノ・フォンティコリとビジネスパートナーのガエタノ・サヴィーニによってローマのヴィア・バルベリーニに設立された。1952年にフィレンツェのピッティ宮殿のキャットウォークで初のメンズウェア・ショーを催し、1954年にはニューヨークでファッションショーを開き、引き続き全米8都市でショーを開催した。1950年代に、ローマのチネチッタ・スタジオで撮影中だったクラーク・ゲーブルやケーリー・グラントなどのアメリカの映画スターがブリオーニでスーツを作るようになった。

1990年-現在
1990年、ウンベルト・アンジェローニが最高経営責任者に任命され、婦人服への参入を含めた拡大計画に着手する。また、1995年から映画『ジェームズ・ボンド』シリーズの主演俳優の衣装をサヴィル・ロウに代わってブリオーニが担当する契約も取りつけた。

2　細身のジャケット
ジャケットは打ち合わせがシングルで3つボタン、前合わせの両脇に縦ポケットがついている。先が尖った（ピークト）ラペルは細めで、シルエットの細さを強調している。

イブニングドレス　1954年
ソレール・フォンタナ

『裸足の伯爵夫人』(1954) に主演したエヴァ・ガードナー。

🔘 ナビゲーター

　パリのオートクチュールの伝統と、イタリアの美意識によるドラマ性と華やかさを併せ持つフォンタナ姉妹（イタリア語でソレール・フォンタナ）は、エヴァ・ガードナー、ロレッタ・ヤング、マーナ・ロイなどの映画女優にハリウッド的な官能美を添えた。ガードナーのために姉妹がデザインした甘美なスカイブルーのダッチェスサテンのストラップレスのイブニングドレスは、華やかなクリノリンを使い、ジョセフ・L・マンキーウィッツ監督のシンデレラストーリー映画『裸足の伯爵夫人』で、スペインの架空のセックスシンボル、マリア・バルガスが映画女優として初めて脚光を浴びる場面で登場する。裸足のダンサーだったヒロインが美貌を認められて銀幕のスターとなる過程を象徴している。ドレスはしっかりした内部構造に密着し、体にぴったり沿うボディスが自然なウエストラインのすぐ上までを覆い、下のスカートとの境目には見せかけのベルトがついている。ボディスは上と外に向かって翼のようにドラマティックに伸び、尖った先が肩のあたりまで届いて、腕にゆったりと掛けたシルバー・フォックスのストールの柔らかさと好対照を成している。**(MF)**

👁 ここに注目

1　アクセサリー
マリア・バルガスを演じたエヴァ・ガードナーは、お揃いのダイヤモンドのイヤリング、指輪、ネックレスを着けている。官能性を強く感じさせるアクセサリーであるネックレスが、視線をおのずと胸元に向ける。1950年代に入ると、コスチュームジュエリーが戦時中の物資不足を連想させた反動から、ブシュロン、ティファニー、カルティエといった高級宝飾品ブランドが隆盛を誇った。

2　ボディス
目を引くバスト部分の輪郭は、ランジェリー風に玉縁で縁取られている。ブラトップのカップが、ウエストから並行に伸びる2本のダーツの上に形成され、スパンコールやラインストーンによってさらに強調されている。スカートにも、同じラインストーンのアップリケが渦巻くような形に散らされている。

3　スカート
スカートはふくらはぎの半ばまでの丈で、インバーテッド・ボックス・プリーツ〔ひだ山を突き合わせた〕をウエストバンドに差し込み、脇縫いまでたっぷりと布を使ってひだを保ち、地面を擦るほど長い絹のチュールのアンダースカートを何層も重ね、さらにシルエットを整えている。光沢のあるダッチェスサテンが、クリノリンスタイルのスカートにボリュームと硬さを与えている。

▲『裸足の伯爵夫人』(1954) のポスター。同作のエヴァ・ガードナーの衣装はすべて、フォンタナ姉妹がデザインした。

🕒 デザイナーのプロフィール

1943-50年
ファンタナ家の3姉妹、ゾエ、ミコル、ジョヴァンナは、イタリアのパルマに近いトラヴェルセトロに生まれ、腕の立つテイラーだった母、アマービレ・フォンタナと同じ道を歩んだ。ミラノ、ローマ、パリで修業を終えた後、1943年にローマに工房「ソレール・フォンタナ」を開く。1949年に映画女優リンダ・クリスチャンがタイロン・パワーとの結婚式で着たきらびやかなドレスをデザインしたことにより、国際的名声を確立し、イタリアの貴族や国際的ジェット族を含む顧客を増やした。

1951-59年
1951年、姉妹はフィレンツェで開催されたイタリア初のファッションショーに参加する。1950年代にはグレース・ケリーやエリザベス・テイラーなど、ハリウッドを代表する大スターの衣装をデザインした。1953年には、「世界ファッション会議（Fashion Around the World conference）」に出席するイタリア代表として、ワシントンDCのホワイトハウスに招かれている。

1960-92年
ソレール・フォンタナが既製服ラインを発表し、さらに、毛皮、傘、スカーフ、コスチュームジュエリー、テーブルリネンのラインを立ち上げる。1992年に「フォンタナ」ブランドはイタリアの金融グループに売却された。

戦後のワークウェア

　第二次世界大戦が終わるとすぐに、アメリカの消費財は、現代的で豊かな未来を示す試金石となり、自動車、加工食品、衣服といったアメリカの製品は「メタ」製品となった。多くの人にとってアメリカ合衆国は自由とチャンスと現代性を象徴した。戦争がアメリカ的消費主義のメッセージを世界に広める一助となり、ハリウッドもアメリカ製品の普及に一役買った。ブルーデニムが世界のいたる所に広まったのも、そもそもはこうした文化コミュニケーションの過程に起源がある。

　1853年、リーバイ・ストラウス（1829-1902）は家業である生地商の支店を開いて西海岸の急速な経済発展の波に乗ろうと、カリフォルニアにやって来た。ゴールドラッシュに沸いた当時、リーバイは炭鉱労働者のために丈夫な作業着を製造した。30年もしないうちに、リーバイスは、広く知られている銅のリベット〔鋲〕つきブルーデニムの作業ズボンを生産するようになり、20世紀初頭には、「ビッグスリー」といわれるアメリカの三大ジーンズメーカーのリーバイ・ストラウス&Co.、H.D.リー・カンパニー（リー・ジーンズの製造会社；写真上）、ブルー・ベル・オーバーオール・カンパニー（ラングラーの前身；次頁写真）が創業していた。

　そうした衣服が、労働者だけが着るワークウェアから、誰でもどこでも着れるレジャーウェアとなる文化的変貌を押し進めたのは、ハリウッドである。開拓期の西部を舞台とするワイルド・ウエスト・ショーは長らく人気を集めた

1　ジョージ・スティーブンス監督の映画『ジャイアンツ』（1956）で、リーのジーンズをはくジェームズ・ディーン。この映画のジェット・リンク役でアカデミー賞を受賞した。

2　ブルー・ベル／ラングラー社の1950年代の広告は、家族全員の「正統派ウェスタン」デニムを宣伝している。

3　デニムジャケットにジーンズ姿で映画『監獄ロック』（1957）の主題歌を歌うエルヴィス・プレスリー。

主な出来事

1951年	1952年	1953年	1954年	1955年	1956年
歌手ビング・クロスビーが、ジーンズをはいていたためにヴァンクーヴァーのホテルで宿泊を拒否される。ジーンズは作業着と同じ扱いだった。	H.D.リー・カンパニーがチェトパ・ツイルを初めて製造する。この丈夫なデニムツイルは同社のワークウェア製品に使われた。	マーロン・ブランドが映画『乱暴者』で主人公ジョニー・ステイブラーを演じる。彼の衣装は20世紀後半のメンズウェアの1つの原型となった（342頁参照）。	リーバイスのジーンズにジッパーを比翼で隠す方式が導入され、H.D.リー・カンパニーが「リージャーズ」シリーズでレジャーウェア市場に参入。	ジェームズ・ディーンが映画『理由なき反抗』でデニムを流行させる。リーの101ライダーズは、スクリーンで青が映えるよう染色されていた。	映画『ジャイアンツ』がジェームズ・ディーンの死後に公開。彼は、当時大人気だったリー・ライダーズのジップフライ・ジーンズをはいていた。

340　第5章　1946-1989年

娯楽の1つだったが、アメリカに映画産業が登場すると、「ワイルド・ウエスト」はハリウッドに吸収され、主力作品となっていく。1930年代、撮影所は西部劇を量産し、主役を演じる銀幕のアイドルたちは決まってデニム姿で登場した。映画でカウボーイがヒーローとして描かれたことで、ブルージーンズの人気はさらに増す。また、「観光牧場」では、料金を払って休暇を楽しむ中流階級が家族で滞在し、カウボーイのさまざまな生活を体験することができた。そうした体験をするのにふさわしい服装が、カウボーイや牧場労働者気分を味わえるブルーデニムのワークウェアであり、観光牧場の人気が最高潮に達した1930-50年代には、アメリカの衣料小売業者、シアーズ・ローバックのカタログは、郊外在住の顧客向けにウェスタンウェアの品揃えを特に充実させた。大衆向けの娯楽、個人のレジャー、消費行動がきわめて現代的に結びつくことにより、デニムにまつわる物語は広く共有されるようになった。ジーンズを1本買うことで、真のアメリカ人になれるような気がしたのだ。

1950年代に入ると、アメリカの中流階級の生活様式に見られた便利さ、快適さ、物質的豊かさに基づいていた充足と繁栄のイメージに、若い世代の多くが懸念を抱くようになる。そうした「アメリカンドリーム」への疑念はさまざまな文化的現象に浸透した。その代表が、抽象表現主義であり、ビート族（ビートニク）の詩であり、若い観客向けの先鋭的な映画だった。マーロン・ブランド主演の『乱暴者』（1953：342頁参照）、ジェームズ・ディーン主演の『理由なき反抗』（1955）のように、道徳的とはいいがたい内容で、若い「メソッド」式〔自分の経験に基づく演技法〕俳優がカメラの前でつぶやき、背中を丸め、肩をすくめる映画が観客に強烈なインパクトを与えた。そして、そうした若い俳優の衣装として制作側が選んだ服が、丈が短くジッパーで閉じる「ボマー」ジャケット（戦時中にアメリカ軍のパイロットが着ていたジャケットになぞらえた名称）、Tシャツ、頑丈なワークブーツ、ブルージーンズで、観客を魅了した。そもそもはこれらの衣服は遊び用ではなく労働の世界に関連づけられた、それらの無骨で丈夫で機能的な衣服のシンプルな組み合わせが原型となり、そこから戦後の男性用衣服の多くが発展していく。

ブルーデニム・ジーンズは、若さ、セックス、反抗心のシンボルと認識されるようになり、かつては労働、質素、倹約と結びついた服とみなされたのに、いまや年長世代にとっては逸脱と脅威を表すものとなった。ブルージーンズに音楽のロックンロールが関連づけられたことで、世代間の隔たりは、より強調される。エルヴィス・プレスリー（写真右）が映画や広告写真にデニム姿で登場したのみならず、1950年代に流行した曲の歌詞は、ブルージーンズに必ず言及した。若い女性も、女らしさを犠牲にせずにデニムジーンズをファッションに取り入れることができた。実際、女性の体の曲線が厚手のワークウェアをまとうと、視覚的なコントラストが生まれ、性別がかえって際立つ。ブルージーンズの流行は、若者たちの幅広い購買層に及び、ティーンエイジャーの少女からバイク乗りまで、映画スターから街のギャングまで、郊外の閑静な住宅地からスラム街にまで広がった。ブルーデニム・ジーンズは単なる衣服ではなく、着る人の人となりを物語るものとなった。**(WH)**

1957年	1957年	1957年	1959年	1961年	1962年
リーがダブル・ニー・シリーズを発売。男の子や若者向けに、長持ちするように膝の部分を2枚重ねにした。	エルヴィス・プレスリーが映画『さまよう青春』と『監獄ロック』に出演。衣装は頭のてっぺんから爪先までブルーデニムだった。	リーバイスが宣伝広告でデニムジーンズ姿の小学生に「通学にぴったり」というキャッチコピーを添えて、物議を醸す。	冷戦の緊張を緩和するため、モスクワでアメリカの文化と科学技術の博覧会が開催され、リーバイス501も展示される。	マリリン・モンローがアーサー・ミラー脚本の映画『荒馬と女』にブルージーンズ姿で出演する。	ハワード・グリーンフィールド作詞、ジャック・ケラー作曲、ジミー・クラントンが歌う「ブルー・ジーン・ビーナス」がビルボードチャートで第7位に。

341

モーターサイクルジャケットとジーンズ（1953）
バイク乗りのスタイル

映画『乱暴者』（1953）のマーロン・ブランド。

映画『乱暴者』でマーロン・ブランドが演じたジョニー・ステイブラーの姿は、メンズウェアの原型となった。レザージャケット、Tシャツ、ジーンズは、現代の男性ファッションの基本になった。ブランドが着ていたジャケットが、ショット社製の「ランサー・スタイル」の革製モーターサイクルジャケット、「パーフェクト」であることは間違いない。ショット社の「パーフェクト」は、1928年、特にオートバイ市場に向けてアーヴィング・ショットがデザインしたジャケット（アーヴィングの好きな葉巻から命名された）で、現在まで製造が続いている。発売当初は、馬のなめし革で作られており、耐久性に定評があった。また、革がこなれにくいことでも知られていた。ジェームズ・ディーンはほぼいつもパーフェクトを着ていたので、1955年に彼が亡くなった後、このジャケットの人気が急上昇した。

ジーンズに合わせて履いているのは、「エンジニアブーツ」と呼ばれる頑丈なブーツである。この種の靴は1940年以降、アメリカで多くのメーカーが製造しており、もともとは建設現場や土木工事で足を守る靴として作られた。七角形の制帽は、バイク用ヘルメットの着用が義務づけられる以前にバイク乗りに人気で、バスの運転手や警察官もよく被っていた。当時さまざまなメーカーが製造していたので、ブランドの被っている帽子の製造元を特定するのは難しい。
(WH)

⚙ ナビゲーター

👁 ここに注目

1　レザージャケット
ブランドが着ている「パーフェクト」というショット社のモーターサイクルジャケットは、同社のワン・スター・モデルと類似している。ワン・スターは両方の肩章に星が1つずつつき、軍服を連想させた。このジャケットの星は映画の衣装担当がつけたもので、肩章のちょうど真ん中についている。

2　ジーンズとブーツ
ブルーデニム・ジーンズは、はき慣らしてこなれた風合いが人気のスタイルである。大事なのは裾をロールアップしてはくことで、それによって頑丈な黒革のブーツがよく見える。ブーツのかかとは積み上げのウッズマンヒール、底はグッドイヤー・ウェルト製法で作られている。

ブルージーンズの歴史

1870年代前半、ネヴァダ州の仕立屋ジェイコブ・デイヴィスが、木綿の「デニム」という生地（この名はセルジュ・ド・ニーム〈Serge de Nîmes〉という綿ツイルに由来する）を使い、ポケットに銅のリベットをつけた丈夫な作業ズボンを、炭鉱夫、農夫、牧場労働者（写真右）の顧客のために作り始めた。その後、デニム生地を時々仕入れていた縁で、リーバイ・ストラウスに資金援助を求めたことから、リーバイ・ストラウス社とブルーデニム・ジーンズが結びつく。最初は自宅に女性従業員を雇って作らせていたが、需要が高まったため、必要に迫られてサンフランシスコに工場を開いた。1880年代の後半から、リーバイスのトレードマークであるウエストバンドの後ろのレザーパッチがつけられるようになり、1890年代から、定番人気商品である501スタイルの生産が始まった。

現代的な簡素さ

1 映画スターのオードリー・ヘプバーンは『パリの恋人』(1957)で純情なモデルを演じ、ジバンシィのストラップレスドレスを着た。

2 インドを公式訪問したジャッキー・ケネディ(1962)。愛用の真珠のネックレスが、オレグ・カッシーニがデザインしたアプリコット色のシンプルな絹のドレスのV字形の襟開きを埋めている。ウエストに平らなリボン飾りが1つついている。

戦後のハリウッドでは、上品であるより官能的であることが魅力的と考えられていたが、1953年にオードリー・ヘプバーンが映画『ローマの休日』に初主演したことで、状況は一変する。1954年にはビリー・ワイルダー監督の映画『麗しのサブリナ』で、垢抜けないお抱え運転手の娘が洗練された女性に変身していく様を、衣装を通じて表現し、永遠のファッションアイコンとしてのヘプバーンの地位は不動のものとなった。1957年の『パリの恋人』(写真上)では、ヘプバーンは衣装をハリウッドの衣装デザイナー、イーディス・ヘッドに依頼することに難色を示し、クチュリエのユベール・ド・ジバンシィに相談する。2人の長い協力関係はこのときから始まり、『ティファニーで朝食を』(1961)で頂点に達する。この映画で着たのが、原型的なリトル・ブラック・ドレスである。ジバンシィのシュミーズラインやシンプル・エレガンス(346頁参照)を取り入れたのは、1960年代のミニマリズムの先触れだった。

ジバンシィのスーツは、明るい色の無地の生地を単色で使い、無駄のない簡

主な出来事

1951年	1952年	1952年	1953年	1953年	1957年
ジャクリーン・ブーヴィエ(後にケネディ・オナシス)が『ヴォーグ』誌のパリ賞を受賞し、同誌編集部での研修の機会を得るが、母親は辞退するよう説得。	オレグ・カッシーニがニューヨークの7番街に店を開く。	ユベール・ド・ジバンシィがパリに店を開く。	ジャクリーン・ブーヴィエがロードアイランド州ニューポートでジョン・F・ケネディと結婚する。	ロジェ・ヴィヴィエがデザインした靴を、エリザベス2世がウェストミンスター寺院(ロンドン)の戴冠式で履く。	ジバンシィが膝丈のサックドレスやシュミーズドレスを発表する。それらは多大な影響を及ぼし、ファッションの古典となる。

344　第5章 1946-1989年

潔な美しさを極めていた。ヘプバーンは私服にもクチュール仕立ての服を取り入れていたものの、それを普段着と組み合わせて、彼女ならではの着こなしをするのが常だった。たとえば、ベルトをきつく締めたトレンチコート、カプリパンツ、ゲージの細かい黒のタートルネックセーター、カーディガン、バレエシューズを身に着け、頭に被ったスカーフを顎の下で結んだりした。

　ヘプバーンの影響を受けたのは映画の観客だけではない。当時アメリカ合衆国のファーストレディだったジャクリーン・ケネディは、ヘプバーンのスタイルに惚れ込み、大きめのサングラス、ジバンシィお得意のボートネック、体のラインに沿ったシルエットを取り入れた。ジャッキーは1961年に夫のジョン・F・ケネディが大統領に就任したとき、まだ31歳で、アメリカ史上屈指の若いファーストレディだった。彼女のほっそりした中性的な体型は若さと活力に満ちた新時代の幕開けを象徴し、トレードマークのふんわりふくらませたヘアスタイルが身長をより高く見せ、ジバンシィのシュミーズラインが似合った。ファッション記者によって即座に「ジャッキールック」と命名されたのが、Aラインの袖なしワンピースの上に七分袖のクロップトジャケット〔ウエスト丈のジャケット〕、そして白い手袋という組み合わせで、鮮やかな色は、ジャッキーの年中小麦色の肌によく映えた。

　シンプルなスタイルは正装にも及ぶ。ジャッキーが好んだのは贅沢な織地の円柱形シルエットのドレスで、ストラップレスか、ボートネックで小ぶりのキャップスリーブがついたものだった。柄物、毛皮、宝飾品は老けて見えるという理由で一切使わず、宝石の代わりに、ジャン・シュルンベルジェ（1907-87）などのデザイナーによるコスチュームジュエリーを着けた。ジャッキーが愛用し多くの模倣品が出回った模造真珠の3連ネックレス（写真右）は、ケネス・ジェイ・レーン（1930-）の作品である。ピルボックスハット〔頂点が平らでつばのない小型の帽子〕は、クリスチャン・ディオールやクリストバル・バレンシアガが使っていたが、当時バーグドルフ・グッドマン百貨店の帽子デザイナーだったロイ・ホルストン・フロウィックが新しいスタイルで作り直し、ジャッキーは、それを少し後ろにずらして被った。彼女はシャネルの「2.55」バッグや、竹の柄のグッチのバンブーバッグも愛用し、後者は後に「ジャッキー」と呼ばれるようになる。ジャッキーは当時流行していた尖った爪先やスティレットヒールの靴をはかず、ヒールの低いピルグリムパンプス（348頁参照）を流行らせた。

　ヨーロッパのクチュールに散財しているという批判をかわすために、ジャッキーはアメリカ人の元映画衣裳デザイナー、オレグ・カッシーニ（1913-2006）を自分の公認デザイナーに登用し隠れ蓑として、ヨーロッパで彼女自身や彼女のファッション偵察者が見つけてきたアイディアを基に彼とデザインを共作した。彼は、観客に受けることの重要性を承知しており、遠くからでも見えるように、大きなボタンや、リボン結びの飾りをつけた。ジャッキーは自分の装いについては一切語らなかった。そうやって口を閉ざすことで神秘性が増すことを知っていたのだ。1963年に夫が暗殺されたときに着ていたシャネルのスーツは、20世紀を象徴する1着として、今も人々の記憶に残る。**(MF)**

1957年	1961年	1961年	1961年	1961年	1962年
ファッション写真家リチャード・アヴェドンとモデルのスージー・パーカーをモデルにしたスタンリー・ドーネン監督の映画『パリの恋人』が公開。	ジョン・F・ケネディがアメリカ合衆国第35代大統領に就任する。	オレグ・カッシーニが大統領夫人の専属クチュリエに指名される。	大統領夫妻がフランスを公式訪問し、ジャッキーのファッションセンスがフランス人に絶賛される。	オードリー・ヘプバーンが映画『ティファニーで朝食を』にホリー・ゴライトリー役で出演し、ジバンシィが衣裳をデザインする。	ロイ・ホルストン・フロウィックが、ジャッキー・ケネディが愛用したことで名高いピルボックスハットをデザインする。

プリーツ入りドレス　　1955年頃
ユベール・ド・ジバンシィ（1927-）

ノーマン・パーキンソンが撮影したオードリー・ヘプバーン（1955頃）。

ユベール・ド・ジバンシィが自身のミューズである映画女優オードリー・ヘプバーンのためにデザインした衣装は、当時の主流だったクリスチャン・ディオールのコルセットで固めたスタイルとは対極にあり、ファッションの理想と共に女性美の新しい模範を定義した。弱冠25歳で初のコレクションを披露したジバンシィは、クチュールに現代的なアプローチを示した。よけいな装飾を排して純粋にラインを強調する姿勢は、師であるクリストバル・バレンシアガの美意識に通じる。このドレスは、1957年に発表された革命的なシュミーズドレスよりも前にデザインされた。ウエストのはぎ目によって自然なラインが表れているものの、形は単純明快だ。生地の余りやふくらみをすべてスカートの後ろ部分に集めて、インバーテッドプリーツ〔ひだ山が突き合わせになったプリーツ〕を何本か入れている。明るい色の単色使いがドレスの立体的なシルエットを際立たせており、いかにもジバンシィらしい。鎖骨が浮き出ていることを気にしていたヘプバーンに配慮し、ジバンシィは両肩を直線で結び、ネックラインを高めにしている。このネックラインは以後、長年にわたりこのスターのためにデザインした衣装にたびたび登場する。アクセサリーは手首をボタンで閉じる子山羊革の白い手袋と真珠のブレスレットだけで、最小限に抑えられている。（MF）

ナビゲーター

ここに注目

1　裁ち落とした肩口
ネックラインが高いため、肩と腕の境目が覆われず、肩の上部があらわになっている。脇の下は前から後ろ身頃まで水平な直線に裁たれている。

3　スカート
腰のくびれの部分にインバーテッド・ボックス・プリーツが何本か入っている。ひだはウエストの縫い目部分で固定され、そこからスカートの後ろに向かって自然に広がるため、動きやすく、裾にふくらみが出る。

2　筋の入った身頃
ドレスの身頃には等間隔の筋が入り、横長の長方形を4個並べたように見える。両脇で縫い合わせて成形されている。桜貝のような淡いピンク色で張りのあるシルクガザルの生地が、スカートをしっかりと形作っている。

デザイナーのプロフィール

1927-51年
1927年にフランスのボーヴェに生まれたジバンシィは、フェリックス・フォール校を卒業後、パリに出て国立高等美術学校（エコール・デ・ボザール）に通った。リュシアン・ルロン、ロベール・ピゲ、ジャック・ファットなどのクチュリエのもとでしばらく修業した後、エルザ・スキャパレリのために婦人服の上下のデザインを始めた。

1952年-現在
メゾン「ジバンシィ」は1952年に創立され、最初のコレクションでたちまち成功を収めた。ジバンシィは『麗しのサブリナ』『ティファニーで朝食を』をはじめ、数々の映画でオードリー・ヘプバーンの衣装を担当した。ヘプバーンはほぼ40年、常にジバンシィのミューズであり続けた。会社は1988年にLVMH〔モエ ヘネシー・ルイ ヴィトン〕に売却され、ジバンシィは1995年のクチュール・コレクションを最後にファッション産業から引退している。

ピルグリムパンプス
ロジェ・ヴィヴィエ

1960年代初頭にスカート丈がどんどん短くなるにつれ、よりヒールの低い靴が求められた。独創的なフランス人靴デザイナー、ロジェ・ヴィヴィエは、クリスチャン・ディオールのために、ローヒールで靴先が丸いパンプスの制作を試みていた。しかし、女性たちは依然として、50年代に流行した脚が長くきれいに見える尖った爪先とスティレットヒールを履いていた。『ウィメンズ・ウェア・デイリー』誌の1966年12月号に掲載された写真でジャクリーン・ケネディが履いていたのをきっかけにピルグリムパンプスとして人気を博すが、もとはイヴ・サンローランが1965年に発表したモンドリアン・シフトドレス（360頁参照）に合う靴としてヴィヴィエがデザインしたものである。彼はそれまでにもウェッジヒール、ルイヒールの現代版であるコンマヒールなどを考案していたが、ピルグリムパンプスが代表作となる。当初は1962年にデュポン社が開発したコルファムという新種の合成皮革で作られていたが、その後、特に色染めされたエナメル革が多く使われ、多様な飾りがつけられた。フランス人女優カトリーヌ・ドヌーヴが映画『昼顔』（1967）で履いて以来、この靴の人気はますます高まり、無数の模倣品が製造された。**(MF)**

● ナビゲーター

👁 ここに注目

1　バックル

先細の四角い靴先に大きな銀色のバックルというスタイルは、17世紀に清教徒の巡礼者（ピルグリム）が履いていた靴を現代風にアレンジしている。このパンプスは現在も製造されており、その伝統的スタイルは基本的に変わらず流行を超越している。目印のバックルも健在で、現代のヴィヴィエのバレエパンプスや小物類にも使われている。

2　ヒール

この履きやすい靴は、高さ3.5センチメートルの安定感のあるヒールがつき、艶出し塗料（ワニス）を塗って表面に強い光沢をつけた革で作られている。ローヒールは丈の短いスカートやミニドレスによく似合い、色気をあからさまに出さずにスポーティな印象を与える。

▲打ち合わせがダブルのヒョウ柄のテイラードコートを着て外出するジャッキー・ケネディ。お気に入りの小物であるヴィヴィエのピルグリムパンプスとシャネルの2.55ハンドバッグを合わせている（1967）。

🕒 企業のプロフィール

1937-52年

ヴィヴィエの1号店は1937年、パリで創業し、最初の顧客のなかにはジョセフィン・ベイカーもいた。ロジェ・ヴィヴィエはウェッジヒールをはじめ、多様なデザインを試みる傍ら、クチュリエールのエルザ・スキャパレリとも仕事をした。第二次世界大戦中はアメリカに移住し、ニューヨークで靴と帽子の店を開いた。

1953-63年

戦後ヨーロッパに戻ったヴィヴィエは、1953年のエリザベス女王戴冠式のためにガーネットをちりばめた靴をデザインする。クリスチャン・ディオールのためには10年間、靴を制作した。ディオールのニュールックにより、靴が改めて注目されるようになっていた。ヴィヴィエはヒールの新しい形を何種類も生み出した。1954年には素材を木ではなく金属にした新しいスティレットヒールを発表し、現代のスティレットヒールの考案者ともいわれる。

1964-70年

1960年代には、ヴィヴィエはイヴ・サンローランの依頼に応じて靴をデザインした。そのなかには膝上丈のワニ革のブーツもあったが、サンローランのモンドリアンドレスに合わせてデザインしたピルグリムパンプスが、彼の作品で最も知られるものとなる。その後、エマニュエル・ウンガロ（1933-）をはじめ、映画スターや各国の王族などの顧客のために靴をデザインする。

1971-98年

1970年代を通じて、ヴィヴィエは数々の一流デザイナーブランドと仕事をし、バルマン、バレンシアガ、ニナ・リッチ、ギ・ラロッシュにも作品を提供したが、イヴ・サンローランが最も重要なパートナーであり続けた。クリスチャン・ルブタン（1963-）は1980年代にはヴィヴィエのもとで修業し、独立後に靴デザイナーとして名を馳せる。ヴィヴィエは1998年に亡くなったが、ブランドは今なお存続している。

ネパール東部の織物

1 市の日に撮影されたリンブー族の少女たち（1983頃）。金のイヤリングと鼻輪をつけ、色鮮やかなショールなどの一張羅をまとっている。ショールには表面全体を柄で覆うダカ織の技法が使われている。

2 この黒地のショールは染色とマーセル加工を施した綿でできている。この柄は、繰り返し現れる主なモチーフの形から「靴柄」と呼ばれる。モチーフの1つひとつが職工の手で入れられ、目で確かめられる。

ネパールの男性用民族衣装ダウラ・シャルワールは、チュニックとベストとズボン、ダカ・トピという帽子（352頁参照）から成る。この装いは、古来変遷を経てきたが、ヴィクトリア朝以降、いくつかの出来事を契機として変化形が生まれ、衣装の素材として特徴的な生地が作られるようになった。ダウラ・シャルワールは、1850年にジャンガ・バハドゥル・ラナ宰相がそれを着てイギリスとフランスを訪れた後、広く模倣されるようになる。その訪欧以後、宰相は民族衣装の上下にイギリスのテイラードジャケットを加えるようになった。とはいえ、ダウラ・シャルワールはあらゆる公式な場で着用されながら、1880年半ばまで国民服であるとはっきり決められていなかった。1950年代半ばから21世紀初頭にかけては、独裁政治と民主政治の間で揺れる国の情勢を反映し、銀行券に印刷される肖像画の国王はこの国民服を着たり、着なかったりを繰り返す。トピに使われる柄入りのダカ織の布は、カトマンズ西方のパルパと、ヒマラヤ山脈東側の山岳地テルトムの2カ所で生産され、ことにテルトムの山岳民

主な出来事

1950年代半ば	1955年	1960年代	1962年	1973年	1980年
起業家ガネシュ・マン・マハルジャンがインドに赴き、ジャムダニ織の技術を持ち帰る。	ネパール国王マヘンドラが奢侈禁止令を発令し、政府の全職員にバドガウンの黒いトピを制帽として着用するよう命じる。	若者が成人して市民権認定証の写真を撮影する際、国民服の着用が義務づけられる。	パンチャーヤト体制〔国王親政下の間接民主制〕のもと、すべての役人はバドガウンで織られた簡素なトピを被るよう指示される。	パルパのダカ織の生産が最盛期に達し、350人の労働者が貧困層のためのトピ生産に従事する。	イギリスが出資したコシ山岳地帯開発計画により、地元の織工が起業のスキルを身につける。

350　第5章　1946-1989年

族のライ族とリンブー族はこの布の帽子を常用している。パルパのダカは、ガネシュ・マン・マハルジャンという起業家によってその地に新たに持ち込まれたようである。彼は1950年代半ばにインドを訪れ、ジャムダニ（緯糸を挿し入れて抽象的な図柄を織り出す手織り）の織り方を修得した。ジャムダニは構造の複雑さが高く評価され、17世紀を最盛期として、ダッカ（現在はバングラディシュの首都）周辺の地域で生産される。モチーフを散らした繊細な綿モスリンを織るのはひじょうに手間のかかる作業だ。花や花瓶を図案化したデザインを、緯糸を新たに足しながら1つずつ手で配置していく。モチーフを配置する地の布は染色していない良質の木綿で、モスリあるいはモスリンと呼ばれていた。ネパールに戻ったマハルジャンは、パルパでその布の製造を始め、1950年代半ば以来、生産が続けられている。生産効率を上げるために2人の女性が1台のペダル式機織機に並んで座り、幅広の布を、トピが複数個作れる長さに織った。

　パルパの織り手は工場の従業員として通年、機織りをしたが、テルトムのダカの織り手は農業が本業だった。農作業を優先し、家事がすべて終わってから機織りをするので、その時期は一般的に冬期の数カ月となる。女性は織機を自分で組み立てたが、持ち運びが楽で扱いも簡単だったので、天気のよい日には外で集まって作業をした。陽光の下では、手元が明るく繊細な作業もしやすい。それに比べて、パルパの織工は窓が少ない工場の建物の中で作業をしなければならなかった。

　テルトム地方のダカ織は、パルパ地方と似たような経緯で発達してきたが、ベンガル地域により近かったテルトムでは、必然的に交易が行われた。男たちはインドの平原に出かけていき、土産を買って帰る。インドのサーリーは家族の女性たちに、ダサインやティハールという秋祭りの贈り物として渡された。珍重されるジャムダニ布も持ち帰り、腕のよい織り手がその複雑なデザインを真似て、さらに手の込んだものを制作した。農家では1940年代までは自ら綿花の栽培と紡績もしていたが、20世紀半ばには、畑では食糧になる作物のみを栽培せざるを得なくなった。

　テルトム・ダカのデザインはさらに変化を遂げてきた。染色とマーセル（シルケット）加工を施した綿糸の登場により、緯糸で織り込める色の種類が格段に増え、多様なデザインのダカ織が作られるようになる（写真右）。1980年代初頭には、染色された原糸がインドから輸入できるようになり、鮮やかな色の綿とアクリルの糸が加わったことにより、織り方の選択肢が広がった。そうした糸を使い、ちょうど手の幅くらいの細長い布を織機で織って、ペティ（お腹の周りに巻く帯）が作られた。布端の数センチメートルだけにダカ織をあしらい、彩りを添えることもあった。61センチメートル幅の筬（おさ。織機で糸を押し下げる櫛状の器具）が導入されて、より幅の広い布を織れるようになると、短めの丈で体にぴったりしたチョロ（ブラウス）や華やかなショール（前頁写真）も作れるようになった。**(PH)**

1980年	1980-85年	1986年	1990年	1990年	1990年
染色された原糸がインドから輸入され、配色の幅が広がる。テルトム・ダカが丘陵地帯から輸送されてカトマンズで販売される。	イギリスの織物デザインコンサルタントが織工に協力し、製品の多様化と収入の増加を図る。	テルトム・ダカの職工が初めてカトマンズに移住する。	民主化運動の高まりによってパンチャーヤト体制が崩壊し、暫定政府の統治に代わる（「人民革命」）。	かつては君主制の象徴であった国民服が廃れ始める。	テルトム・ダカが、カトマンズのファッションの多様化を目指す起業家に採用される。

トピ 20世紀
男性用帽子

ダカ・トピを被る山岳地方のリンブー族とライ族の農民たち。この地方のダウラ・シャルワールを着ている（1983頃）。

ナビゲーター

鮮やかな色のダカ織の布地はトピという帽子として、ネパールの「伊達男」であるテルトムの男たちに何十年もの間愛用されてきた。ネパール東部のコシ地域でヒマラヤ山脈の中腹に暮らすリンブー族とライ族の男性だけが、18センチメートルもの高さのトピを被る。目を射るようなトピの色が目立つこともあり、彼らは、毎週金曜日の「ハート・バザール〔定期市〕」に集まる商人や客のなかで、頭の分だけ大きく見える。つばのないフェズ帽〔トルコ帽〕と同形のこの帽子は、男性のために妻や母親が手織りし、ダサインとティハールという祭りの重要な贈り物とする。手織りの柄の作風が1つずつ異なるのは、家ごとに固有の柄があるからである。それは母から娘へ、姉妹から義理の姉妹へ、親戚縁者の女から女へと代々受け継がれてきた。1980年代に入ると、経糸の色が白からさまざまな色に変わり、特に青色がよく使われた。毎日被っていると、トピの色が褪せてくる。農家の1年のサイクルが終わる頃、被り続けてつぶれてきたトピは、家族の織り手が作ってくれた新しいものに代えられる。いっぽう、政府の役人は1950年代半ばから、黒いバドガウンのトピの着用を義務づけられている。地味できちんとした短い帽子が、被る者の職業を表す。**(PH)**

👁 ここに注目

1 尖った形
農民はトピをできるだけ立てて被る。テルトム・ダカで作るトピは、無地の織布の柄を入れた両端部分を使って作られる。生地の緯糸をきつく打ちつけて目の詰まった布地にし、トピが立てられるように織られている。

2 大胆な配色
このトピは鮮やかな色で織られている。綿の地にぎざぎざの斜めのストライプが入り、そこにアクリル糸で蛍光色のオレンジ、緑、ピンクを配している。紋様は帽子のクラウンの反対側まで続く。クラウンは手動ミシンで縫われている。

▲竹と削った硬材でできた簡素な織機を使い、女性が伝統的テルトム・ダカの布を織っている。時間と手間のかかる仕事だが、生計の足しになる。

小売革命

1　ロンドンのキングス・ロードに開店したブティック「ジャスト・ルッキング」前で、さまざまなスタイルの服を着てポーズするモデルたち（1967）。

「マリー・クヮント」、「ビバ」、「グラニー・テイクス・ア・トリップ」、「バス・ストップ」といったロンドンのブティックの開店は、ソーホー地区のカーナビー・ストリートの小売店ブームと相まって、買い物という体験の質を一変させた。当時、社会は大規模な変動のさなかにあった。1947年に戦後のベビーブームが頂点を迎えた結果、1960年に空前の数のティーンエイジャーが思春期を迎えつつあった。第二次世界大戦の余波が残る戦後期を経て、イギリスは豊かな時代に入り、ティーンエイジャーたちは、以前より長くなった青春時代に経済的自立度を増し、親の支配が弱まることを期待できるようになった。

1944年に施行された教育法、通称バトラー法のおかげで、労働者階級の子供がより長くより高い教育を受ける可能性が広がり、芸術大学に通う学生が増えグラフィックデザイン、製品デザイン、建築、テキスタイル、ファッションデザインなどを含むカリキュラムのおかげで、新しい問題を解決する新しい方法を工夫する術を学んだ。そうした若いデザイナーたちは、1950年代の製造やマーケティングの慣習に縛られた業界で職探しをするにつれ、不満を抱くようになる。そして、創造力を発揮するには、自らデザインを売る場が必要だという決断を下した。それまでも、パリのクチュリエたちはサロンの隣にブティックを併設し、より求めやすい価格帯の服と小物類を販売していたが、独立したブティックは基本的にイギリスで始まった現象である。1960年代の起業精神の産

主な出来事

1955年	1961年	1961年	1963年	1964年	1964年
「バザール」がロンドン、チェルシー地区キングス・ロードに、マリー・クヮントとアレキサンダー・プランケット・グリーンにより開店。	ナイツブリッジのウールランズ店内に「ザ・21ショップ」を開くため、ファッション起業家ヴァネッサ・デンザが小売業者マーティン・モスに起用される。	ファッションを学ぶマリオン・フォールとサリー・タフィンが、ロンドンのソーホー地区のさびれたカーナビー・ストリートにアトリエ用の店舗を見つける。	ジェラルド・マッカンが、ロンドン、メイフェア地区のアッパー・グローヴナー・ストリートのハウス・オブ・ビューティーにブティックを開く。	ファッション記者マリット・アレンがイギリス版『ヴォーグ』誌で若き新進デザイナーを特集する「ヤング・アイディアズ」を担当。	ケンジントンのアビンドン・ロードに「ビバ」ブティックの1号店が開店する。1968年には画期的な通信販売カタログを発行する。

物であり、アマチュアならではの発想から生まれたものだった。そうしたブティックが、自己表現の手段としてファッションを求める若々しい欲求に、声と、形と、場所を与えた（前頁写真）。

　ブティックの誕生以前、服を買うことは大半の若者にとって退屈な行為で、スカーフから鍋まで揃う中心街の百貨店で済ませていた。ブティック文化の大きな特徴の1つは、仕事と遊び、友達と同僚、公の場と私的な場の間の境界を壊したいという欲求であり、店舗はたいてい家賃の安い裏通りにあった。ブティックのオーナーは、当時隆盛で新たな巨大市場となっていたサブカルチャーの担い手であり、オーナーと客が、生き方、価値観、行動を共有していたことが、ブティック文化の目覚ましい発展の一因だった。

　全国的に有名になった最初のファッションブティックは、ロンドン、キングス・ロードのマーカム・ハウスに開店した「バザール」で、1955年にマリー・クゥント（1934-）が創業した。ちょうどその頃、イギリスは戦中の禁欲的な耐乏生活から脱け出し、色彩と活力と変化を求める人々の欲求が高まり始めていた。ロンドン大学のゴールドスミス・カレッジで教師を目指して学んだクゥントは、そこで将来の夫となるアレキサンダー・プランケット・グリーンと出会い、型紙を利用してファッションビジネスを始める。アトリエ兼用のアパートでその日に作った服を夕方に売りさばき、そのお金で翌日分の布を買った。当初、彼女の服を買う客は、彼女とほぼ同じ社会的階級に属する人々だった。1960年に『ヴォーグ』誌に掲載されたエプロンドレスの価格は16.5ギニーで、当時のOLの週給の約3倍にあたる。マリー・クゥントの服は「チェルシールック」の典型で、動きが自由で、子供服やダンサーの衣装から着想したシルエットだった。膝丈のソックス、エプロンドレス、レオタード、ギンガムチェック柄、フランネル素材などを組み合わせた、美術学校の学生が着るような服で、その起源はパリのセーヌ川左岸（リヴゴーシュ）やアメリカの「ビート族」にある。クゥントは、昔ながらの衣服のバランスを変え、だぶだぶのカーディガン、サッカー用ジャージーのワンピースなど新たなスタイルを誕生させた。クゥントの服を着る若い女性は、「変てこでイカレた服（クーキー・キンキー・ギア）」を着た「かわいこちゃん（ドーリーバード）」と呼ばれるようになる（写真右上）。イギリス人デザイナー、ジョン・ベイツ（1938-）は、マリー・クゥントの初期の店「バザール」のウィンドウディスプレイを共同で制作した。クゥントと並び、彼もミニスカートの考案者とされるデザイナーに数えられる（写真右）。ベイツは1960年にジャン・ヴァロンというブランドを立ち上げ、イギリス全土に独立店舗を24店展開するにいたる。カスバドレス（358頁参照）は1965年のドレス・オブ・ザ・イヤーに選ばれ、彼の斬新な生地使いの代表作となった。

　ロンドンのロイヤル・カレッジ・オブ・アートは、ジェイニー・アイアンサイド教授の監修のもと、若々しいファッションを求める社会の欲求に応えた。サリー・タフィン（1938-）とマリオン・フォール（1939-）は、ファッション学科の大学院生だった頃、マリー・クゥントの夫でビジネスパートナーでもあったアレキサンダー・プランケット・グリーンの講演で「バザール」創業の経験について聴き、同様の男性用ファッション小売店が急増していたカーナビ

2　ポケットにベルベットのトリミングを施したマリー・クゥントのツイードのコート。同柄のニットのミニドレスを合わせている（1964）。

3　ジョン・ベイツの1966年冬コレクションより、「ジャン・ヴァロン」ブランドのウールの上下の組み合わせ。

1964年	1965年	1965年	1966年	1969年	1973年
ロンドン・ファッションデザイナー協会（エドワード・レイン会長）が、クイーン・エリザベス2世の船上でファッションをアメリカのバイヤーに売り込む。	写真家ジェイムズ・ウェッジとモデルのパット・ブースがキングス・ロードに「トップ・ギア」「カウントダウン」を開店。最も影響力ある店となる。	イギリスの小売業者ポール・ヤングが、ニューヨーク、マディソン・アベニューの66丁目と67丁目の間に「パラファナリア」を開店する。	イヴ・サンローランがパリにブティック「リヴ・ゴーシュ」1号店を開き、既製服の販売を始める。	デザイナーのリー・ベンダーがロンドンのケンジントンに「バス・ストップ」一号店を開く。赤と金色で塗られた店は、イギリスの主要都市に12店舗展開。	最後の店舗となる「ビバ」4号店が、ケンジントンの、デリー＆トムズの店内に開店し、ライフスタイル全体に関わるショッピング体験を提供。

355

ー・ストリートに店舗を借りることを決める（364頁参照）。フォール＆タフィンは女性用ズボン（写真左）の新しい形を試みた最初のデザイナーで、プリーツとダーツの数を減らし、ウエストバンドの位置を下げ、生地にリネンやコーデュロイを使用した。その頃には、ロンドンは、イギリスのさまざまなカルチャー、特にファッションと音楽で起こっていた若者革命の中心地として、世界中のマスコミから注目されていた。『タイム』誌（1966）はロンドンを「スウィンギング・シティ」と名づけ、こう述べている。「この春は近年まれなほど、ロンドンが活気づいている。伝統のエレガンスと新しい豊かさがすべて入り交じり、オプアートとポップアートが目もくらむように渦巻く。かわいこちゃんと美女がひしめき、ミニスカートの子猫ちゃんとテレビスターが闊歩し、多くの熱い鼓動が脈打っている」

　1960年代前半のブティックはまだ、ロンドンに出かける余裕がある比較的裕福な人々しか手が届かない商品を扱う敷居の高い場所だった。「ビバ」は大衆から注目を集めた最初のブティックで、おしゃれな服と小物類（写真下）の品揃えを目まぐるしく変えて、街を行く普通の女の子にファッション革命を起こした。バーバラ・フラニッキ（1936-）と夫のスティーヴン・フィッツ＝サイモンがケンジントンのアビンドン・ロードに開いたささやかな1号店は、アール・ヌーヴォー調の調度にウィリアム・モリスの壁紙という斬新な店内で流行の服を手頃な値段で提供した。マリー・クヮントが「バザール」を開店するにあたり、客が入りやすいよう、マーカム・ハウスの前面の壁を取り除いて大きなショーウィンドウを設置し、鉄柵を外したのに対し、「ビバ」は老朽化した元の薬局の建物を、外観を直さずそのまま利用した。

　ブティックの構想は1960年代半ばにアメリカにも伝わり、1963年の『ライフ』誌が「イギリスの向こう見ずな新人類デザイナー」と評した面々の作品が

4　フォール＆タフィンのコーデュロイ製パンツスーツ（1964）は、たちまち1960年代の現代的女性に必須の服となった。

アメリカのマスコミの目に触れるようになった。そうした最初の反応は、アメリカのファッション界のリーダーの保守性を物語っている。『グラマー』誌編集長のキャスリーン・ケイシーなどの有力ジャーナリストや、ニューヨークの高級デパートであるヘンリ・ベンダルの代表、ジェラルディン・スタッツは、その前衛的で、変てこなファッションを「10代の小娘」の服に留めておくべきだと主張した。この状況が一変したきっかけは、ファッション起業家で1963年にマリー・クヮントとJ.C.ペニー〔アメリカの大手百貨店チェーン〕の契約を実現させたポール・ヤングが、ニューヨークにブティック「パラファナリア」を設立したことだった。このブティックは、イギリスのバイヤー、サンディ・モスの指導のもと、フォール＆タフィン、エマニュエル・カーン（1937-）、シルヴィア・エートン（1937-）、ザンドラ・ローズ（1940-）、オジー・クラーク（1942-96）、さらに、帽子デザイナーのジェイムズ・ウェッジ（1939-）などの作品を販売し、ファッションリーダーのジャッキー・ケネディ・オナシスやイギリス人モデルのツィッギー（写真右）といった有名人を顧客にしていた。「パラファナリア」の内装は建築家ウルリッヒ・フランツェンのデザインで、高い台が並べられ、その上で生きたモデルが音楽に合わせて回転し、展示品は生身のモデルが着ているものに限られ、宇宙時代のメタリックな輝きを体現して見せた。後にニューヨークのホイットニー美術館に展示された斬新な「トラクターシート」を置いた店内は、たむろして都会の余暇を過ごすのに最適の場所となっていた。ベッツィ・ジョンソン（1942-；362頁参照）は、前衛というイギリスの呪縛を解くアメリカ人デザイナーの有望株と目された。彼女の作品がポール・ヤングの目に留まったのはヤングが若い才能を捜して『マドモアゼル（Mademoiselle）』誌の出版元を訪れていたときだった。ジョンソンは、ロンドンへの旅で立ち寄った「ビバ」から大きな影響を受けていた。彼女はプラスチックと紙、アルミホイルとビニールといった身近な素材をデザインに取り入れ、服の一過性を強調した。彼女のほとばしる才能に勢いを得て、「パラファナリア」はアメリカ全土にフランチャイズ店を広げていく。

「高揚」の時代だった1960年代、ブティックカルチャーは、郷愁と過激を求めるヒッピー族の欲求にも応え始める。そうした美意識を積極的に取り入れたのが、ロンドンのキングス・ロードにあったナイジェル・ウェイマスとジョン・ピアースのユニセックスのブティック、「グラニー・テイクス・ア・トリップ」である。若者市場でスタイルが細分化した結果、カウンターカルチャーの新しいライフスタイルを表現する服としてデニム、ワークシャツが生まれ、そしてヒッピートレイル〔1960年代前後の、アジア、特にインドやネパールへ陸路で行くヒッピー族の旅〕の途中やヒッピーのたむろする地元の店で買った民族衣装だった。ブティックカルチャーは起業精神に富む1960年代に花開いたが、不景気に見舞われた1970年代になると、店舗は娯楽を目的として使うには賃料が高すぎるし、ざっくばらんな店内のしつらえが仇となり万引きが横行した。さらに、競争が激化する大量生産品市場では、ティーンエイジャー人口の増加を当て込んで新作が直ちに模倣され、安価なチェーン店で販売された。模造品が出回り、フランス人クチュリエのイヴ・サンローランがデザインしたモンドリアンドレスも、粗悪な生地の安価な模造品が多数製造された。サンローランは自分の作品がより広い裾野で受け入れられていることをいち早く認め、1966年に、ブティック用ブランド、リヴ・ゴーシュを立ち上げる。彼はブティックの概念を高級ファッションに付随する小売販売と再び位置づけた。ファッションの世界で活躍を続けた上述のイギリス人デザイナーたちも、海外進出とパリでの作品発表を目指し、活気づく既製服産業に積極的に参入していった。**(MF)**

5 「パラファナリア」で商品の白いバイアスカットのドレスのモデルを務めるツィッギー（1967）。

6 黒とシルバーのスパンコールのロングドレス、共布のヘッドドレスとベール（1969）は、「ビバ」ブランドの華やかで頽廃的な雰囲気を象徴する。

357

カスバドレス　1965年

ジョン・ベイツ　1938-

イギリスの女優、モデル、ファッションリーダーだったジーン・シュリンプトンがカスバドレスを着ている。『ヴォーグ』1965年1月号に掲載。撮影はブライアン・ダフィ。

若さ、活力、自由の象徴であったミニスカートが出現したのは、戦後の頑なな保守主義から1960年代の徹底したモダニズムへと社会が変化していく最中だった。ミニの考案者をめぐっては議論があり、イギリス人デザイナーのマリー・クヮントか、ジョン・ベイツか、「ビバ」のバーバラ・フラニッキか、パリのクチュリエ、アンドレ・クレージュか決着が着いていないものの、ミニが与えた衝撃については議論の余地がなく、まさに性の革命を意味した。当時の大胆な服の代表格は、イギリス生まれのジョン・ベイツが「ジャン・ヴァロン」ブランドのためにデザインした作品だった。彼は腹部を露出する服に挑戦した最初のデザイナーだ。ウエストラインを上げ、ヒップラインを明確にして、胴部分を切り抜き、メッシュやプラスチックのような透明な素材で身頃とスカートをつないだため、全体のバランスが変わり、裾が上がった。

　イギリスのバースにあるファッション博物館が1965年を代表する服として選んだカスバドレスは、ベイツが得意とした腹部のパネル使いが特徴的だ。小売価格は6ギニーで、ロンドンのウールランドやエジンバラのダーリングといったデパートで買えた。スカート丈が短くなると、所作も変わってくる。1960年代の「かわいこちゃん」は、ヒールのないブーツやメリージェーン・シューズを履き、ストッキングとサスペンダーをタイツに代えて、伸び伸びと闊歩できた。髪は逆毛を立ててふくらませなくなり、頭に沿ったスタイルでカットされた。(MF)

⚽ ナビゲーター

👁 ここに注目

1　裁ち落とした袖
シフト型のミニドレスで、身頃の肩のラインで袖を裁ち落とし、袖ぐりと丸く大きな襟ぐりが曲線的なストラップのような形を作っている。1960年代には肩が新たな存在感を主張し、あらわにされることが多かった。

3　Aラインのスカート
スカートはAラインで、裾に向かってほんの少し広がっている。身頃とスカートの生地はウォラック社の麻と合織の混紡で、レンガ色と青色でムーア風タイルを彷彿させる幾何学的なデザインがプリントされている。

🕒 デザイナーのプロフィール

1938-64年
ジョン・ベイツはイギリスのノーサンバーランド州ポントランドに生まれ、1956年にはロンドンのスローン・ストリートにあるハーバート・シドンのデザイン会社で、ジェラード・ピパートについて修業した。1960年にジャン・ヴァロンの名でデザインを始める。彼の作品で最も知られているのは、1960年代の人気テレビ番組『ジ・アヴェンジャーズ』にエマ・ピール役で主演したイギリス人女優ダイアナ・リッジのためにデザインした、白黒のメタリックなオプアート調の衣装である。

1965年-現在
ベイツのカスバドレスは1965年にファッション記者協会によりドレス・オブ・ザ・イヤーに選ばれた。1970年代には、マーガレット王女をはじめとする王族や、マギー・スミスなどの女優の服をデザインした。2006年には、彼の回顧展がイギリスのバースにあるファッション博物館で開催された。

2　露出した腹部
このワンピースはいかにもベイツらしく、腹部に焦点を絞っている。男性用の網糸チョッキによく使われる青いメッシュ素材のパネルが、身頃とスカートの隙間を埋めている。パネルは体にぴったりフィットし、体形を強調している。

359

モンドリアンドレス　1965年
イヴ・サンローラン　1936-2008

1965年、イヴ・サンローランは、画家ピート・モンドリアンが1930年代に描いた新造形主義的絵画の正確な構図に直接のオマージュを捧げた。膝丈のウールの昼用ドレスによって、この画家の作品を流行に敏感な上流社会の人々に披露したのだ。オランダ生まれの画家が原色と幾何学模様を使い、徹底的に無駄を省いて描いた抽象画を、体につかず離れず、肩から膝まで真っ直ぐ落ちる1950年代のサックドレスの進化形のシフトドレスの上に再現しようとした。

モンドリアンは、このドレスと見た目が非常によく似た『コンポジションC（Ⅲ）』（1935）に代表される絵画作品で、構図を四角い形のなかに納めるという手法を選んだ。このドレスで強調されているのは服の垂直な境界線で、肩と裾に配した強い色のブロックが効果的だ。サンローランは、モンドリアンの大胆な図案をクチュールのドレスに取り入れたことで、文化的架け橋の役を果たした。ロンドンの街やニューヨークのブティックにあふれ、大衆の爆発的人気を集めるオプアートや若者向けファッションを、自分の顧客に紹介した。モンドリアンドレスは、フランス版『ヴォーグ』の1965年9月号の表紙を飾ったことで広く知られるようになると、多くの模倣品が作られ、ドレスの表面に柄をプリントし、シルエットをほとんど考慮しないものも出回った。**(MF)**

⚽ ナビゲーター

👁 ここに注目

1　色遣い
3原色の他は白と黒だけという限られた色を使って、モンドリアンの絵画の様式を反映した強烈なコントラストを生み出している。モンドリアンは、画家のバート・ファン・デル・レックに影響され、1916年以降、独自の幾何学様式を究めていった。

2　太い黒の線
人体の縦長の形状とドレスの単純な構造を尊重して、絵画の図柄の端を切り落とすのではなく構図を作り直している。長方形のカラーブロックの黒い境界線が、モンドリアンの絵画よりも大きな比率を占めている。

3　目立たない縫い目
イヴ・サンローランの熟練の技が、服の構造に表れている。体に合わせてジャージーの布をはぎ合わせるにあたり、シフトドレスの形成を物語るわずかな痕跡も格子のはぎ目に隠している。

🕐 デザイナーのプロフィール

1936-65年
イヴ・サンローランはアルジェリアのオランに生まれた。1958年にディオール社の主任デザイナーに抜擢され、最初のコレクションでトラペーズラインを打ち出して成功を収める。1960年に兵役に就いたものの、任務不適合と宣告され、神経衰弱に陥った。

1966-2008年
サンローランは、パートナーの実業家、ピエール・ベルジェと共に、アトランタの億万長者J・マック・ロビンソンの資金援助を受けて自身の会社を設立する。1966年、革新的なプレタポルテを販売する「リヴ・ゴーシュ」1号店をパリ6区に開く。2002年に引退し、ノルマンディーとモロッコの邸宅で暮らした。2007年にレジオンヌール勲章グラントフィシエを受章し、翌年に世を去った。

オプアート・プリント・ミニ　1966年
ベッツィ・ジョンソン　1942-

1960年代初頭に流行したすっきりしたシルエットのミニドレスは、オプアートやポップアートから着想した生地のデザインにとって、格好のカンバスとなった。ベッツィ・ジョンソンは両方の芸術運動に触発されたが、1966年にデザインした3着のドレスの幾何学模様は、オプアートを取り入れている。「オプ」という語が最初に登場したのは1964年の『タイム』誌で、絵画のなかで人の目をだます視覚的（オプティカル）錯覚を指す言葉だった。イギリス人芸術家ブリジット・ライリーが制作した最初の純粋なオプアート作品、『ムーヴメント・イン・スクエアーズ』は1961年に発表された。アメリカの衣類製造業者、ラリー・オールドリッチはこの独特な作品の商品価値をいち早く見てとった。彼はライリーやアメリカの抽象画家リチャード・アヌスキウィッツの作品を購入し、そうした作品群に想を得た生地を作らせた。

1950年代後半に生まれたポップアートは、スープ缶、漫画本、雑誌といった見慣れたイメージや身近なものを、高尚な芸術に高めた。その代表がアンディ・ウォーホルの作品である。ジョンソンは身の回りのものをデザインに取り入れ、透明プラスチックのワンピースにシャワーカーテンのリングや手製のアップリケをつけた。このプリント柄のニットジャージーのワンピースは、ダーツを入れずシンプルなAラインに裁断され、イギリスのミニよりは長めの膝上丈である。プリント柄は抑えた色合いで、チョコレートブラウンに薄い灰緑色、タタングリーンに黄灰色、フレンチネイビーにベージュという配色である。
(MF)

⚽ ナビゲーター

👁 ここに注目

1　狭い袖山
袖ぐりは小さめで、長袖が肩の先というより腕のつけ根の位置につけられている。そのせいで上半身が縦長に見え、袖を細くすることでその効果がさらに増している。

2　幾何学模様
オプアートやポップアートの鮮やかな紋様の流行に反し、ジョンソンは、中くらいの大きさのドーナツ形、山形、菱形の紋様を単色スクリーンプリントであえて単純に並べた。モダンさを商業的に表現したデザインだ。

▲アメリカ人デザイナー、ベッツィ・ジョンソン（右）は常識を覆す素材を好んで使った。スペイン人モデルのバルマが着ている「ミラードレス」には、金属箔が使われている（1966）。

イギリスのメンズウェア革命

グラスゴー生まれのジョン・スティーヴン（写真上）は1957年、ビーク・ストリートに一間の小さなブティック「ヒズ・クローズ」を開き、その後、角を1つ曲がったカーナビー・ストリート（当時はソーホーの裏通りで、自作の製品を売る店が密集していた）に移転した。ロンドンがやがて「スウィンギング」の街となる最初の予兆である。客の大半はモッズ族で、短命な流行の服を買うためにイギリス中から集まり、彼はメンズウェアの広大な小売帝国を築き上げる。

モッズ族は服装にうるさい少数派の若者集団で、一様に身に着けた軍支給のパーカとイタリア風スーツにボタンダウンのシャツとニットの細いネクタイを合わせた。スーツは、1956年にセシル・ジーがローマのブリオーニ・ブランドの仕立て法をイギリスに持ち込んだ（336頁参照）。イギリスの若者文化が勢いを得るにつれ、モッズ族のファッションも派手さを増し、女性ファッションの傾向にならい、シャツは細身で体にぴったりとした作りになり、動きにくくなった。華やかな柄のシャツは大きめの襟が特徴で、襟元を開いたり、「キッパー」と呼ばれる幅広の派手なネクタイを締めたりした。ヒップハガーズ（股上が浅く腰が細いズボン）は裾広がりのスタイルで、チェルシーブーツ〔サイドにゴアがついたくるぶし丈のブーツ〕を合わせ、後には、名高いチェルシー・コブラーの店で買ったヒールのある細身のブーツに裾をたくし込んだ。さらに、摂政時代風のダンディルックを彷彿とさせるきらびやかな色のベルベットや凝ったブロケードで作られた立ち襟のダブルのジャケットの胸元を、フリンジつき

1　カーナビー・ストリート（ロンドン）の自身の店の前でポーズするデザイナー、ジョン・スティーヴン（中央）（1966）。

2　ポートベロー・ロード（ロンドン）の「アイ・ワズ・ロード・キッチナーズ・ヴァレット」の前で軍服を試着する客（1967）。

3　ロンドンのブティック「グラニー・テイクス・ア・トリップ」の創設者、ナイジェル・ウェイマスが、自身のコレクションの1点である花柄のビンテージジャケットを着ている。

主な出来事

1957年	1964年	1965年	1965年	1966年	1966年
ジョン・スティーヴンが最初の店「ヒズ・クローズ」をロンドンのビーク・ストリートに開く。	ジェフ・シモンズが、アイビーリーグファッションを扱う「ジ・アイビー・ショップ・イン・ヒル・ライズ」をイングランドのリッチモンドに開く。	ロンドンの老舗シャツメーカー、ターンブル＆アッサーが、デザイナーにマイケル・フィッシュ（1940-）を起用する。	ミネアポリスのデイトン社が、ジョン・スティーヴンのブティックの1号店をアメリカに開く。	マイケル・フィッシュがメイフェア地区のクリフォード・ストリートに「ミスター・フィッシュ」を開店、透けるシャツ、花柄の帽子、キッパータイを販売。	ニューヨークの百貨店、ボンウィット・テラーが、ピエール・カルダンのメンズウェアのブティックを開設する。

の絹のスカーフやクラバットで埋めた。スティーヴンの店は大いに繁盛し、それにつられてカーナビー・ストリートには次々とメンズウェア専門のブティックが誕生し、流行を追うモッズ族だけでなく、ピーター・セラーズのような芸能界のスターやスノードン卿をはじめとする貴族も訪れる名所となった。

1967年には、カーナビー・ストリートは観光地と化し、マスコミが「スウィンギング・ロンドン」と呼ぶ街を体験したい海外からの旅行者を引きつけていた。その結果、流行の発信地はマリー・クヮントが最初のブティック「バザール」を開いたチェルシー地区のキングス・ロードに移動した。1960年代末には、マイケル・レイニーのブティック「ハング・オン・ユー」がここに開店する。ビンテージ物の制服と共に新作も販売し、ラペルの広いパステルカラーのスーツに、リバティのタナローンや半透明のボイルでできたフリルつきシャツの組み合わせなどが売られた。イギリス人小売業者のルパート・リセット・グリーンは、カーナビー・ストリートの斬新なファッションと、サヴィル・ロウのよき伝統である上質な生地と仕立てを併せ持つ服が欲しいという要望に商機を見いだす。1963年に、裁断師のエリック・ジョイと共同で、メイフェア地区のドーヴァー・ストリートに「ブレーズ」を開店し、貴族階級やポップスターなどの有名人のニーズに注文服で応えた。ロンドン生まれのダギー・ヘイワード（1934-2008）もまた、トニー・ベネット、テレンス・スタンプ、マイケル・ケインなど、国際的ポップスターやその友人たちのために服を仕立てた。ヘイワードの服作りは伝統的でありながらモダンで、細身のスーツのジャケットでベンツを高めの位置につけたり、ズボンの裾幅を広めにしたりした。さらに過激な服作りをポップスターやその恋人たちに体験させたのが、イギリス生まれのデザイナー兼テイラー、トミー・ナッター（1943-92；368頁参照）で、1969年に「ナッターズ・オブ・サヴィル・ロウ」という店を開いた。

1960年代後半には、60年代のモダニズムに陰りが見え始め、社会的・性的風俗の激変から影響を受け続けていたカルチャーは、過去のファッションを懐かしみ始め、昔の軍服をおしゃれ着とし（写真右）、イアン・フィスクがポートベロー・ロードに開いた小売店「アイ・ワズ・ロード・キッチナーズ・ヴァレット」（366頁参照）や、ケンジントンとチェルシーの骨董市で入手した。モッズ族好みの服は、ヒッピー好みの非現実的な仮装じみた服に変わった。歴史を回顧する動きから、アール・ヌーヴォーの渦巻き状に流れる曲線の人気も再燃し、色鮮やかな男性用ジャケットが作られた（写真右）。そうしたジャケットを、手を加えたビンテージの服や、19世紀末のはかない流行の産物と共に販売したブティックの筆頭格が「グラニー・テイクス・ア・トリップ」で、1967年にナイジェル・ウェイマス、シーラ・コーエン、ジョン・ピアースがキングス・ロードに開いた。

ジョン・スティーヴンはアメリカでの経営にも乗り出すが、アメリカの若い男性の大半はアイビーリーグのカレッジスタイルから転向しようとせず、ボタンダウンのシャツにブルックス ブラザーズの「サック」スーツを合わせ、ウィングチップを履き続けた（308頁参照）。**(MF)**

1966年	1967年	1967年	1967年	1967年	1968年
オーナーのイアン・フィスクとマネージャーのジョン・ポールが「アイ・ワズ・ロード・キッチナーズ・ヴァレット」をノッティングヒルに開く。	貴族のサー・マーク・パーマーがイングリッシュ・ボーイという代理店を設立し、長髪のモデルを採用して、筋骨たくましい男性像を改める。	ザ・ビートルズのアルバム『サージェント・ペパーズ・ロンリー・ハーツ・クラブ・バンド』が発売され、軍服もどきの服の人気を確立する。	カーナビー・ストリート販売組合の「偉大なる7人」が集まって第1回会合を開催し、ジョン・スティーヴンを事務局長に任命する。	映画『俺たちに明日はない』が、ギャングルックに着想を得た男性ファッションのスタイルを確立し、映画がファッションに最大級の影響を与えた例となる。	トム・ギルビー（1939-）がジョン・マイケルのもとでメイフェア地区のサックヴィル・ストリートでデザインコンサルティング会社と服飾会社を創業。

365

ユニオンジャックジャケット　1966年
アイ・ワズ・ロード・キッチナーズ・ヴァレット

バンド「ザ・フー」のメンバー。(左から時計回りに) キース・ムーン、ジョン・エントウィッスル、ロジャー・ダルトリー、ピート・タウンゼンド (1966)。

装飾の道具として軍服を取り入れたり、イギリス国旗のユニオンジャックをモチーフにしたりする手法は、1960年代のイギリスに漂う帝国以後の価値観への不信感を明確に表していた。音楽と芸術とファッションが、軍事力に代わって他の文化を植民地化し、ロンドンは現代文化の開祖として確固たる地位を築いた。大型小売店「アイ・ワズ・ロード・キッチナーズ・ヴァレット（I Was Lord Kitchener's Valet）」（この店名は、元英印軍司令官だったイギリス人陸軍元帥にちなんでつけられた）は、勲章のついた英軍の制服をファッションとして販売することで、若者が軍服に付随する価値観を覆すことを可能にした。同様に、イギリス国旗は、大衆文化を再定義する際の便利なイメージとなり、愛国精神の昔ながらのシンボルというよりも、スウィンギング・ロンドンの強力な標章となった。

ピート・タウンゼンド（1964年に結成されたイギリスのロックバンド「ザ・フー」の伝説的ギタリスト兼作詞作曲家）が着ている国旗をモチーフにした細身のシングルジャケットは、モッズ風の仕立ての特徴をすべて備えている。1801年にアイルランドと大英帝国が連合した際に誕生した国旗のデザインが、図案の力強い線を活かすよう綿密に配置されている。**(MF)**

⚽ ナビゲーター

👁 ここに注目

1　すっきりした肩の線
小さめの袖ぐりと、ラペルの下げ止まりが高いことにより、細めの身頃がより縦長に見える。等間隔に3つ並んだ白いボタンがシングルの打ち合わせを閉じ、ジャケット全体にあしらわれた白いトップステッチ〔表からかけるステッチ〕とよく合っている。

2　国旗のデザイン
イングランドの守護聖人、聖ジョージを象徴する赤い十字はジャケットのちょうど中央に位置し、ウエストで一番幅広く、襟の折り返しに向かって細くなっている。スコットランドの守護聖人、聖アンドリューの白いX形十字が下地で、その上に赤い部分が重なっている。

▲アレキサンダー・マックイーンと共同制作した古着調のユニオンジャックジャケットを着るデヴィッド・ボウイ。この衣装はアルバム『アースリング』のカバーに登場している（1997）。

ナッタースーツ　1969年

トミー・ナッター　1943-92

トミー・ナッターの雑誌広告でモデルを務めるリンゴ・スター（1970代）

1960年代に台頭してきたデザイナー兼テイラーの代表格が、トミー・ナッターだ。注文服を仕立てる同業ライバルの控えめな作風とは異なり、ナッターは往年の大胆なスタイルを引用し、フレッド・アステアのきざで都会的なスマートさ、マレーネ・ディートリッヒ（268頁参照）の中性的な雰囲気、さらに、ズートスーツ（294頁参照）が感じさせる体形のバランスの改変までを取り入れた。
　テイラー仕立ての外見が与える印象に大胆にも革命を起こそうとしたナッターだったが、注文服製造の精神は堅く守った。裏地と外側の生地の間にはさむホースヘアやリネンの芯地、シームテープ、パッド、ブライドルといった、外からは見えない内部構造を重視し、古典的なスリーピーススーツの構造を利用し、再構築して、キッチュな服を創り出した。たとえば、大きなラベルの周りにコントラストを利かせた縁取りをあしらったり、エステートツイード〔地域特有の織り柄のツイード〕と千鳥格子をはぎ合わせたり、目立つパッチポケットをつけたりするのが得意だった。エドワード・セクストンと共同で行った裁断では斬新なフォルムを模索し、生地の組み合わせは実験的だったが、縫製、ゆとり、フィット感とも申し分ないスタイルに仕上がっていた。1969年には、アルバム『アビイ・ロード』のジャケットでザ・ビートルズのメンバーの3人が着たスーツをナッターが作った。1970年代前半、デヴィッド・ボウイやエルトン・ジョンなどのロックスターはこぞってナッターの服を着たがった。**(MF)**

ナビゲーター

ここに注目

1　角張った肩
ファッションがアイディアを求めて1930-40年代を回顧した時期に登場したナッターは、肩にパッドを入れて尖らせ、突き出した袖山を強調した。

3　ショールカラー
このスリーピースの注目ポイントは深めに折り返したショールカラーで、生地をバイアスに裁った縁取りがラペルの柄とコントラストを成している。襟の下げ止まりはウエストのくびれた部分で、そこにジャケットの一番上のボタンがある。

デザイナーのプロフィール

1943-69年
トミー・ナッターはテイラー・アンド・カッター・アカデミーで学び、ドナルドソンやウィリアム＆ワードといった老舗テイラーで修業を積んだ。1960年代の大衆文化に起きた変化に刺激を受け、1969年、注文服テイラーの本場であるロンドンのサヴィル・ロウに、「ナッターズ・オブ・サヴィル・ロウ」を開店する。

1970-92年
エドワード・セクストンと共に仕事をし、イギリス人歌手のシラ・ブラックやザ・ビートルズが設立したアップル社の取締役だったピーター・ブラウンから経済的支援を受けた。1970年代に入ると、注文服事業は勢いを失ったものの、既製服の分野に進出し、大手紳士服店オースチン リードを通じて販路を広げた。ナッターはさらに東アジアでも成功を収め、日本にもサヴィル・ロウ・ブランドを設立する。1989年には映画『バットマン』のジョーカーの衣装を担当した。

2　オックスフォード・バッグスの復活
千鳥格子の幅広のズボンは股上が深く、前中央のプリーツは、上に着た千鳥格子のシングルのベストの尖った部分と並ぶように入れられ、柄も合っている。たっぷりした縦ポケットが脇に縫い込まれている。

アフリカ中心主義ファッション

1 マリック・シディベ撮影『ニュイ・ド・ノエル〔クリスマスの夜〕』(1963)。フランス風ファッションで踊るマリの若いカップルの姿は、植民地独立後の世代の国際的ファッションセンスをうかがわせる。

2 ケープ・コースト（ガーナ）の高校生。スカート生地に使われている「ケンテ」は、アフリカの最も有名な伝統織物だ（1960頃）。

アフリカ大陸には身体装飾、織物など豊かな装いの文化がある。1960年代にアフリカが西欧と同様に「現代ファッション」という概念を取り入れたのは、当然の成り行きだった。アフリカに無数に存在する美意識は、商人、侵略者、移民が土着の感覚に及ぼす影響を受け、何世紀にもわたり同化を続けてきた。ベルベル人〔北アフリカ山地に住むコーカソイド人種〕は機織りした織物を、ヴェネツィア人はガラスビーズを、オランダ人はバティック布を、イギリス人は仕立ての技術をアフリカ大陸にもたらした。ヨーロッパの植民地支配が終焉を迎えると（ガーナがクワメ・エンクルマ大統領のもと、1957年に独立を宣言し、続いて1960年代末までに17の国々が独立した）、ファッションは、新たな文化的アイデンティティの感覚や自意識を主張するものとなる。

エンクルマ大統領は国民に、ヨーロッパ式の服装を排して民族衣装を着ることを求めた。ところが、アフリカ大陸全土で、都市部の若きエリートは自分たちならではのファッションセンスを求め、フェラ・クティやヒュー・マセケラ

主な出来事

1960年	1960年	1962年	1966年	1967年	1967年
マリック・シディベがマリの若者文化を記録した一連の写真を撮影する。	シャーデー・トマス=ファハムがナイジェリアのラゴスに、アフリカ中心主義を感じさせる初の既製服店を開く。	ジャッキー・ケネディがオレグ・カッシーニのデザインしたヒョウ柄のコートを着てジャングルプリントが流行し、「クリスチャンディオール」も追従。	ガーナの写真家、ジェームズ・バーナーが『ドラム』誌ナイジェリア版のために、最新流行の服を着た若い黒人モデルを撮影する。	イヴ・サンローランがアフリカ風ドレスを中心としたコレクションを発表し、世界のファッション界に憧憬の波紋が広がる。	クリス・セイドゥが仕立屋を開き、国際的に知られる最初のアフリカ人デザイナーとなる第一歩を踏み出す。

370　第5章　1946-1989年

の反体制的な音楽やスタイルに感化された。さらに、海外の大学教育で刺激を受けたジェット族は、イヴ・サンローラン、ピエール・カルダン、バレンシアガといったヨーロッパの有名デザイナーブランドのブラウスに地元の仕立屋が作った伝統的な巻きスカートを合わせたりした。技術的に最も優れていたセネガルの仕立屋をはじめ、個々の仕立屋に独自のスタイルがあったが、ファッションに最大の影響を与えたのは常に女性の生地商人だった。彼女たちは世界中を回って気に入った生地を集め、自国に持ち帰って消費者の期待に応えた。

アフリカ産の布地のなかでも上質なガーナの「ケンテ」(右写真)やケニヤのカンガ(kanga)などは、おしゃれのためだけでなく、富と権力と地位の象徴として古来尊ばれてきた。ナイジェリアのヨルバ族が織るアショケ(ase oke)という布には伝統的に白、青、黄褐色、赤が使われてきたが、都市部で新しい色、糸、織り柄の需要が高まるにつれてそうした布が導入され、刺繍や装飾を施して体に巻きつけると最上のアフリカンスタイルができあがる。アフリカ風既製服という概念をナイジェリアに持ち込んだのが、デザイナーのシャーデー・トマス＝ファハム(1933-)である。ロンドンで修業した彼女は、1960年代に首都ラゴスにブティックを次々と開き、ナイジェリアの伝統的スタイルである白い木綿のブーバ(buba)、縞柄のアショケのイロ(iro)(巻衣)、イペレ(ipele)(ショール：374頁参照)などを組み合わせ、現代的で手軽な形にして販売した。

独立直後のマリのファッションは、一連の有名写真家の作品のおかげで永く残された。スタジオ写真家の先駆けであったセイドゥ・ケイタの後を追うように、ハミドゥ・マイガやスンガロ・マレは、ペンキを塗った背景の前に被写体を立たせ、彼らの上昇傾向の象徴であるヴェスパのスクーターやトランジスタ・ラジオといった自慢の持ち物と共にポーズをとらせて撮影した。いっぽう、写真家のマリック・シディベ、別名「バマコ〔マリ共和国の首都〕の目」は、夜の街に出かけ、踊ったり自己表現したりする若者(前頁写真)を撮影した。若い男たちはクラブを結成し、音楽やお揃いのスーツを着て結束した。若い娘たちは家を出るときには親の目を気にして大判のパーニュ(pagnes：巻衣)をまとうが、パーティー会場に着くや、それを脱いでミニドレス姿になる。ミニドレスは、将来に希望を抱き、世界のファッションや音楽の動向と関わり合うアフリカの若者カルチャーの一部だった。

マリは、革新的なデザイナー、クリス・セイドゥ(1949-94)を生んだ地でもある。彼はカリという小さな町で仕立てを学び、1967年、ブルキナファソのワガドゥグに初めて仕立屋を開いた。野心家のセイドゥは1970年代前半にパリへ出て、複数の店で働き、ボゴランフィニ(bògòlanfini)という布を使う斬新な手法で頭角を現す。マリのバマナ族の女性が作るその泥染布は呪術的力を持つと信じられ、茶と白の幾何学模様を特徴とする。セイドゥが初めて西洋式の衣服に仕立て、この布をファッショナブルな生地に変えた。

アフリカ中心主義の流行を反映するスタイルの記録が、黒人のライフスタイルを扱うアフリカ初の雑誌『ドラム(Drum)』の誌面に残されている。『ドラム』は1951年に南アフリカで創刊され、アパルトヘイト撤廃を強く訴えるよう

1968年	1968年	1968年	1969年	1975年	1979年
J・D・オカイ・オジェイケレがナイジェリアの女性の髪型とヘッドラップ〔頭に巻く布〕を撮影した連作の制作を始める。	イヴ・サンローランがサファリスーツを考案し、フランコ・ルバルテリがこれを着たモデル、ヴェルーシュカをマリで撮影し、サファリルックの記録を残す。	ミュージカル『ヘアー』がロンドンのウエスト・エンドで初演。マーシャ・ハントが巨大なアフロヘアで出演。翌年、イギリス版『ヴォーグ』誌に登場。	ウガンダ出身のモデル、トロのエリザベス王女がアフリカ人として初めて『ハーパーズ バザー』の表紙を飾る。	写真家ピーター・ビアードの導きでイマンがファッション界にデビューする。その後、世界で最も成功したアフリカ人モデルとなる。	スークース〔コンゴのダンス音楽〕歌手、パパ・ウェンバが、コンゴの伊達男集団、ラ・サップの精神的リーダーとなる。

になる。同誌の記者たちが当初、引きつけられたのは、さまざまな人種が混在してビートニクが闊歩するヨハネスブルグ郊外のソフィアタウンだった。1960年代を通じて、『ドラム』はアフリカの他の英語圏にも流通範囲を広げ、西欧の影響を受けた女性ファッションを、ベルボトムから柄物でミニ丈のシフトドレス（写真左）にいたるまで記録していく。

ヨーロッパファッションがコンゴに及ぼした影響の特筆すべき遺産が、ラ・サップ（La Sape）〈洒落者と伊達男の会〈Société des Ambianceurs et Personnes Élégantes〉の略〉の結成である。これは高級ファッションに熱中する上流階級の伊達男のグループで、メンバーはサプールと呼ばれた。起源は1920年代のキンシャサとブラザヴィルにある。当時の男たちは、ヨーロッパのスーツ、片眼鏡、蝶ネクタイ、ステッキなどのブルジョア風衣装で、劣悪な環境に抵抗しようとし、贅沢な服装にふさわしい紳士的振る舞いと倫理観により、地元の名士と目された。1960年にコンゴが独立すると、経済は不安定になり、モブツ大統領の独裁政権下の1971年にはアフリカ化キャンペーンの一環としてヨーロッパの衣服が全面的に禁止されたため、多くのサプールがパリに移り住む。「グリフ」〔フランス語でブランド表示の意〕と彼らが呼ぶデザイナーブランドを以前よりも楽に手に入れられるようになった彼らは、パリのカフェ社会で存在感を示した。かつてコンゴに圧政を敷いた国のファッションをまとい、そのスタイルを極端なまでに追求することで、彼らなりの現代的反骨精神を表明し、装う術を一種の宗教に昇華させたサプールのスタイルは今なお健在である（552頁参照）。

フランスでは逆に、1960年代になって初めてファッションにアフリカの影響が見え始めた。それはイヴ・サンローランの功績による。彼はアルジェリアのオランで生まれ育ち、後には多くの時をモロッコのマラケシュで過ごした。1967年に発表した画期的な春夏アフリカ・コレクションの中心は、ラフィア〔ヤシ科の植物〕と木製ビーズで作った露出度の高いシフトドレスで（写真下）、アメリカ版『ハーパーズ バザー』誌は、「原始の精霊が宿る幻想、貝殻と密林のアクセサリーを寄せ集めて胸元と腰を覆い、格子状に組み合わせて腹部を垣間見せている」と書いた。1968年にイヴ・サンローランは今では伝説となったサファリスーツを考案し、続くコレクションでは、アニマルプリントや、北アフリカのチュニック、カフタン、ジェラバ、ターバンを基にした作品を発表し

3　雑誌『ドラム』のためにジェームズ・バーナーが撮影したこの写真からは、1960年代のアフリカの服が西洋のスタイルと柄の影響を受けていたことがわかる。

た。1960年代から70年代にかけて、アフリカ系や黒人のモデルを国際的ファッションショーの舞台に登場させた。そうしたブランドにはパコ・ラバンヌ（1934-）、ピエール・カルダン、クレージュ、オスカー・デ・ラ・レンタ（1932-）、ティエリー・ミュグレー（1948-）、ジバンシィ、ホルストンなどがあり、アフリカ系アメリカ人デザイナー、スティーヴン・バロウズ（1943-）も足並みを揃えた。アフリカ生まれのモデル、レベッカ・アヨコ、ハディージャ・アダム、カトゥーシャ・ニアンヌが、ジャマイカ出身のグレイス・ジョーンズやアフリカ系アメリカ人のサンディ・バス、ビリー・ブレア・トゥーキー・スミス、ベサン・ハーディソンといったモデルたちと共にスポットライトを浴びた。一流誌もこの流れに同調し、ウガンダのトロ王国〔ウガンダ国内にある伝統的王国の1つ〕のエリザベス王女、アメリカ人のナオミ・シムズ、ドニエル・ルナがそれぞれ、『ハーパーズ バザー』（1969）、『ライフ』（1969）、『ヴォーグ』（1966）の表紙を飾った初めての黒人女性となった。黒人モデルとして最も大きな衝撃を与えたのはイマンである。1975年に、写真家ピーター・ビアードによりニューヨークのファッション界に登場した。ビアードの弁によれば、彼女はサハラで見つけた部族の娘で、読み書きもできないということだったが、実際は外交官で医師の父のもとにソマリアで生まれ、ナイロビ大学の学生だった。イマンは『ヴォーグ』誌でモデルとしての初仕事をし、イヴ・サンローランのミューズにもなり、現在に至るまで成功したアフリカ出身モデルの代表格である。『ヴォーグ』は写真家のノーマン・パーキンソンをエチオピアに派遣し、写真家フランコ・ルバルテリは、イヴ・サンローランのサファリスーツを着たドイツ人モデル、ヴェルーシュカをマリで撮影した。

有色人種のモデルが台頭した1960年代には、公民権運動（1955-68）をきっかけに「ブラック・イズ・ビューティフル（黒は美しい）」というスローガンのもと、美意識の自己決定を求める気運が一気に盛り上がる。モータウン・レコードの音楽家たちがヒットチャートを塗り替え、モハメド・アリが「アイム・ソー・ビューティフル（私はとても美しい）」と宣言し、マーティン・ルーサー・キング、マルコムX、ブラック・パンサー党〔黒人解放闘争を展開した過激な政治組織〕が現状と戦ったこの時代、ファッションと美は、アフリカ系アメリカ人が離散状態を改めて訴える表現だった。奴隷制度が引き起こした対立は、政治的・社会的平等を求める闘争と相まって、人種意識の象徴として身体を装うという政治的手段へと向かう。その結果、重要性を帯びたのが髪型である。薬品で直毛にしたり、女性がかつらを被ったり、男性が髪をコンク〔縮れ毛を伸ばしたヘアスタイル〕にしたりする行為は、自己嫌悪の表れとして非難され、代わりにアフロ（写真右）が流行った。ブラック・パンサー党員と過激な学生たちは、もじゃもじゃのアフロヘアにベレー帽、タートルネックのセーター、革のジャケット、西アフリカのダシーキというチュニックなどを合わせた。白人はこの髪型にするために髪にパーマをかけた。

ナイジェリアの写真家、J・D・オカイ・オジェイケレの作品集『ヘアスタイルズ』シリーズは、1968年の初刊行以来、三つ編みをアップにした複雑な髪型を1000種類ほど掲載しているが、アフロヘアは取り上げていない。1970年代になると、スティーヴィー・ワンダー、ニーナ・シモン、ボブ・マーリーなどの人気歌手の功績もあって、コーンロウ〔細く堅い三つ編みにして地肌にぴったりとつけた髪型〕やブレイズ〔すべての髪を細い三つ編みにした髪型〕、ドレッドロックス〔絡まり合ってロープのようになった髪〕といった真にアフリカ的な髪型が、アフリカから離散した黒人にも見られるようになる。**(HJ)**

4　ロアンヌ・ネスビットがアフロのかつらのモデルとなり、『ライフ』誌に掲載（1968）。タンザニア政府はアフロを望ましくない輸入品として禁止した。

5　イヴ・サンローランの代表作でもあるアフリカ・コレクションには、格子状の複雑なビーズ細工に貝殻の飾りがつけられた（1967）。

373

イロ・コンプリート　1960年代
シャーデー・トマス＝ファハム　1933-

フランチェスカ・エマニュエル夫人。シャーデー・トマス＝ファハム邸にて（1960）。

ナイジェリアのデザイナー、シャーデー・トマス゠ファハムの作品中、最も人気があったのは、ヨルバ族の伝統的イロ（巻衣）とブーバ（上衣）に、共布のイボロンやイペレ（ショール）を合わせるスタイルだ。彼女はこのコーディネートを「イロ・コンプリート〔イロのお揃い〕」または「イロ・アダプテーション〔イロの応用〕」と呼んだ。ファハムはさまざまなスタイルのブラウスに美しい伝統織物を組み合わせ、現代的なスタイルを作った。この写真は、1960年にファハム邸で催されたパーティーの席で、地元の著名な写真家、アジダグバ氏が撮影した。アンサンブルを着ているフランチェスカ・エマニュエル夫人は、ラゴスの富裕層に多かったファハムの顧客の1人で、ナイジェリア連邦共和国初の女性事務次官だった。ブーバの素材は上品な白のオーガンザで、イロとイペレはファハムが好んだ縞模様のアショケでできていた。「上の布」を意味するアショケは、ナイジェリア南西部に住むヨルバ族の男性が幅の狭い織機で作る手織りの布で、素材は木綿と絹で、できあがった細長い布は、何枚かをはぎ合わせて服地の幅に仕立てる。このアンサンブルの他に、当時ファハムが生み出した人気のデザインと革新的作品には、あらかじめ結んであるジェレ（gele）（頭を包む布）、男性用アグバダ（agbada）（ゆったりしたガウン）を女性用に転用して刺繍をあしらったブーブー（boubou）（体にぴったりと沿うドレス）、トビ（tobi）（プリーツスカート）をアレンジしたビーチウェア、キュロット（つなぎのロンパース）などがあった。**(HJ)**

⚽ ナビゲーター

👁 ここに注目

1 イペレ
フランチェスカ・エマニュエル夫人はイペレを片方の肩に掛けている。完全な装いとしては、イロ・コンプリートと共布のジュレも被っていたかもしれない。伝統的衣装を肯定しつつ、すっかりモダンなスタイルとなっている。

3 イロ
イロは、下半身に巻きつける一枚布を指す。ファハムはイロを基に、スカートを作り、ジッパーは見えないように内側に隠してつけた。見た目は同じだが、スカートのほうが楽に着用できるし、着心地もいい。

🕒 デザイナーのプロフィール

1933-60年
シャーデー・トマス゠ファハムはラゴスに生まれた。看護師を目指してロンドンに渡ったが、結局、セントラル・セント・マーティンズ・カレッジ・オブ・アート・アンド・デザインに入学し、ファッションを学ぶ。モデルや毛皮店勤務も経験した。1960年にラゴスに戻って開いた「シャーデーのブティック」は、ラゴス初の現代的アフリカファッションの店だった。この店をチェーン展開すると共に、メゾン・シャーデーというドレス制作所も設立する。

1961年-現在
ファハムの人気の理由は、伝統的なスタイルを着やすくおしゃれな服にアレンジした、それまでにない画期的なデザインにあった。ファハムはナイジェリアの織物の振興を使命と考え、襟元や裾にあしらった繊細な刺繍で称賛を得た。世界に向けて作品を発表、販売し、ナイジェリア・ファッションデザイナー協会の設立にも貢献した。

2 ブーバ
ブーバは、ヨーロッパのキリスト教宣教師が女性の胸元を隠すことに執着して、西アフリカに持ち込んだ。ファハムはブーバ特有の広めのネックラインを残しながら、袖は変化をつけて、裾広がりにしたり、ひだを入れたり、ギャザーを寄せたり、ふくらませたりした。

未来派ファッション

1　ピエール・カルダンの未来派ファッションに、肘上丈の手袋、幅広ベルト、銀色の金属製アクセサリーが添えられている（1968）。

2　パイエット〔スパンコールなどの光る飾り〕でできたパコ・ラバンヌのドレスは、ミシンと糸ではなく、金属切断機、ペンチ、溶接用トーチを使って作られている（1966頃）。

　1961年、ロシアのユーリイ・ガガーリンが世界初の有人宇宙飛行を成功させ、同年、フランス人クチュリエ、アンドレ・クレージュはミニスカートを発表する。無駄な装飾を省いたデザインが、性的・社会的制約からも、服装面の制約からも自由な未来を約束する60年代の幕開けを告げた。

　パリでは、ピエール・カルダン、クレージュ、パコ・ラバンヌなどのデザイナーたちが、最新のスポーツウェア用ハイテク合成繊維を活用し、宇宙時代のファッションによって、低迷していたフランスのクチュールを活性化する。1964年にクレージュが発表したムーン・ガール・コレクションは、すべて白とシルバーを基調にした現代的作品で、パンツとチュニックの組み合わせや、太もも丈のミニドレスを中心とし、体の曲線をなぞらずに裁断されていた。目の詰んだ生地を使って甲羅のように作られた服は、構造が堅固なため、支えなしに立てることができた。宇宙人の戦士のような雰囲気をさらに際立たせたのが、頭から浮き上がるようなボンネットの「宇宙飛行士風」ヘルメット、大ぶりな白いサングラス、ヒールのない白いエナメル革か子山羊革のムーンブーツだ。ムーンブーツはふくらはぎ丈で爪先が開いた長靴で、キンキーブーツの先駆け

主な出来事

1961年	1961年	1962年	1962年	1964年	1964年
アンドレ・クレージュがバレンシアガから独立し、パリに自身のメゾンを設立する。	ソ連のパイロットで宇宙飛行士のユーリイ・ガガーリンが初の有人宇宙飛行で、地球の軌道を一周する。	カルダンが、パリのボーヴォ広場の店舗からシンプルな紳士服のコレクションを発売し、旅の経験から考案したネルージャケットを発表する。	ルディ・ガーンライヒがデザインしたモノキニの原型が発表される（378頁参照）。	アンドレ・クレージュがスペースエイジ・コレクションを発表し、大きな反響を呼ぶ。	エマニュエル・ウンガロがクレージュのもとで働き始め、1965年に独立してメゾンを設立する。

376　第5章　1946-1989年

となる。現代をクチュールで表現したスタイルには、袖なしで立ち襟のワンピースと、その上に羽織るダブルのコートもあった。クレージュらしい2列の縫い目が生地の強度を高め、服地と対照的な色のブレードが、大胆でくっきりしたシルエットの幾何学性を目立たせた。フランス人デザイナー、エマニュエル・ウンガロは、2シーズン（1964-65）の間クレージュを手伝った後、テキスタイルアーティストのソニア・ナップと共に自身のメゾンを設立した。ウンガロの最初のコレクションも、未来派ラインと短いスカートといったクレージュのスタイルを踏襲していたが、色遣いはより強烈で明るかった。パリのクチュール界の厳密なシステムに抵抗し、ウンガロは最初のコレクションをデイウェア〔昼用の服〕のみに絞り、クチュールの核であるイブニングウェアをデザインしなかった。ただし、ピンポン玉を飾りつけたイブニングドレスを作って、自分の主張を服で表現した。

ファッションと科学を融合させる試みとして、カルダンはユニセックス〔男女共用〕の衣服という構想をいち早く実現し、最初の「スペースエイジ」や「コスモコール」コレクションで、白いニットのつなぎにタバード〔袖なしコート〕を羽織るスタイルや、チューブ形ドレスを発表する。1960年代を通じて、一般市場向けにデザインし、ミニのエプロンドレスや型で抜いたような切り抜きを入れたチュニックにビニール製の太もも丈のブーツを合わせた（前頁写真）。カルダンはその後、ユニセックスで前開きがジッパーのジャケットや、オプアートに想を得たチェック柄のギャバジン製チュニックをメタリック調の一体型レギンスの上に羽織るスタイルに、ビニール素材や金属素材を取り入れる。

新素材や最新技術を熱烈に支持したのがスペイン生まれのパコ・ラバンヌで、1966年の初コレクション、「ボディ・ジュエリー」では、工業デザインを学んだ経験を活かし、ロドイド（セルロースアセテートのプラスチック素材）でできた四角形や円形の小片を下地の布につけた既製服のシースドレスを発表した（写真右）。ラバンヌは伝統的なクチュールの技法を嫌い、この初コレクションを「現代的素材でできた着用不能な12着のドレス」と命名し、ファッションの常識を覆したデザイナーとして名声を確立する。素材のリサイクルの先駆者でもあり、打ち出しで成形した金属、編んだ毛皮、アルミニウム製ジャージー、蛍光色の革、ガラス繊維などで実験を重ね、1967年には紙を使ったドレスまで作っている。1968年にラバンヌは、ボタンからポケットまで、服のすべての構成要素を一体として型で成形する「ジフォ」という製法の特許を取得した。代表作の鎖かたびら風バッグは、1920年代に流行ったメッシュのバッグを宇宙時代仕様に作り変えたものである。

クレージュ、カルダン、ウンガロ、ラバンヌは、デザインで急進的な取り組みをし、オートクチュールの不文律に挑戦して、新たな顧客の獲得につなげた。宇宙時代を代表するパリの4人組に匹敵する存在として、アメリカで頭角を現したのが、オーストリア系アメリカ人デザイナー、ルディ・ガーンライヒ（1922-85）である。代表作のトップレス水着（378頁参照）など、ユニセックスの服を考案した。**(MF)**

1966年	1967年	1968年	1968年	1969年	1971年
ラバンヌのシースドレスが、ファッション産業の不条理を描くウィリアム・クライン監督の風刺映画『ポリー・マグーお前は誰だ？』で注目を集める。	アンドレ・クレージュがメゾンを部門ごとに分け、注文服部門の名称を「プロトティプ（原型）」とする。	パコ・ラバンヌがロジェ・ヴァディム監督の映画『バーバレラ』に出演したジェーン・フォンダの衣装をデザインする。	ピエール・カルダンが、結合繊維素材のしわにならない生地を開発する。複雑な図柄のなかに幾何学模様が浮き出す生地だった。	宇宙飛行士のニール・アームストロングとバズ・オルドリンが月に着陸し、月面歩行をする。	パコ・ラバンヌが同業者からクチュリエとして認められ、オートクチュール組合の会員となる。

モノキニ　1964年
ルディ・ガーンライヒ　1922-85

ガーンライヒのミューズ、ペギー・モフィットは、1960年代の前衛ファッションを象徴するモデルの1人だ。

ファッション史には、体のさまざまな部位に対する姿勢の大きな変化や、社会のタブーの変化の瞬間が刻まれる。カリフォルニアを拠点としたデザイナー、ルディ・ガーンライヒがモノキニ（彼の造語）を発表したのは、保守的な1950年代が、表現の自由な1960年代に代わる時期だった。衣服を取り去る彼の実験的取り組みは、タブーを破るトップレス水着の考案で頂点に達する。ガーンライヒが目指したのは、ユニセックスの衣服という概念を広め、社会のジェンダー障壁をなくすことだった。男女両方が着用できるようデザインされたモノキニは、1962年に最初の原型が作られ、1964年に発売された。

　バストの露出という点では斬新だったものの、水着自体は、レッグラインといい、ハイウエストといい、意外なほど古風に見える。水を含むウールで編まれているため実際に泳ぐことは特に想定されていない。この黒い水着は、腹部から足のつけ根までを覆い、前中央にはぎ目がある。ウエストバンドの縁はきっちりと下向きに折り返して縫いつけられている。モノキニに対して、ファッション記者の賛否は分かれ、教会のお偉方は総じて激しく非難した。そうした反応にもかかわらず、販売数は記録的で、その夏の終わりまでにガーンライヒは3000着を売りさばき、かなりの収益を手にした。**(MF)**

⚽ ナビゲーター

👁 ここに注目

1　ホルターストラップ
1本の細いニットのストラップがトップレスの水着の前中央につき、首の後ろで留められている。ストラップは乳房の脇を通って本体をウエストラインのすぐ上で固定しているため、胸があらわになっている。

2　レッグライン
足のつけ根で縁を裏側に折り返し、縫いつけている。太もものつけ根で縁を真横に裁つのは、1952年にガーンライヒが流行させたマイヨという水着と同じスタイルである。マイヨでは、当時の水着の複雑な内部構造が取り除かれた。

▲3人のモデルが、ルディ・ガーンライヒがデザインしたトップレスでロング丈のニットジャージー製イブニングドレスを着ている（1970頃）。チューブ形ドレスの上半身のデザインはそれぞれだが、いずれもバストを完全に露出している。

🕒 デザイナーのプロフィール

1922-64年
ガーンライヒは靴下・メリヤス類製造業者の息子としてウィーンに生まれた。1930年代後半、ナチスから逃れてロサンゼルスに移り住む。ホートン・ダンス・グループで10年間を過ごした彼は、モダンダンスの経験から着想を得て、体を衣服の締めつけから解放しようと、下着会社のエクスクィジット・フォームと共同で1964年に「ノー・ブラ」というブラジャーを開発する。ノー・ブラは肌色のジャージー素材で作られ、パッドも張り骨も使われていなかった。

1965-85年
ガーンライヒはその後、ニットジャージー地のチューブドレスやスポーツウェアにもデザインの手を広げ、1960年代にはニューヨークの7番街にショールームを開設する。1967年には、コティ・アメリカン・ファッション批評家協会の殿堂に入り、1975年にはニット織物協会賞を受賞した。

Aラインドレス　1967年

アンドレ・クレージュ　1923-

アンドレ・クレージュがデザインしたこの立体構造のドレスには、ファッションデザインに対する彼の未来的アプローチを示す特徴がすべて盛り込まれている。このAラインドレスの生地は、細かいけばのあるダブルフェイスの毛織物である。生地を端で2つに開き、内側に折り込んでトップステッチをかけることで、クレージュらしく端部分に丸みができている。

　白いヨークが下に伸びて前開きのプラケットとなり、チュニックドレスの前部にしっかりとつけられている。ヨークを黒地の布に縫いつけるのにも、トップステッチが使われている。プラケットは袖ぐりの高さの真ん中から始まり、バストの上で身頃を横切り、細長いパネルとなって下に伸び、腰の高さで終わる。プラケットから幅広で浅いネックラインに至るまで、このドレスのあらゆる角に柔らかい丸みがつけられている。2つの縦ポケットも例外ではなく、膝丈スカートに入った軽いフレアーのラインと平行になるように配置され、白くて丸い飾りボタンが2つずつ、ついている。白と黒の比率は緻密な計算に基づいており、ポケットの幅は、厚みのあるプラスチック製のジッパーをはさむプラケットの幅と等しく、裾の飾り布の幅とも一致する。綿糸の飾りステッチは白地の上に白が使われ、ステッチの深さはドレス全体を通じて一貫している。
(MF)

ナビゲーター

ここに注目

1　プラスチック製ジッパー
プラケットの前中央にはめ込まれた大ぶりで頑丈そうなプラスチック製ジッパーは、襟元から腰の高さまで達する。ジッパーの端はプラケットと同様に四角く整えられている。クレージュの整然とした美意識は、大衆市場向きメーカーに大いに模倣された。

2　隠しポケット
切り込みの縦ポケットは、ドレスの表面にトップステッチで縫いつけられた卵形の飾り布の下に隠れている。飾り布の両端にはシンプルな足つきボタンがついている。

3　裾のコントラスト
裾にはドレスと対照的な色の生地が縫いつけられ、スカート部分の簡潔さを引き立たせている。裾の折り返しの下にトップステッチを1列入れたことで、スカート丈がその分、伸ばされている。

デザイナーのプロフィール

1923-63年
フランス生まれのアンドレ・クレージュは土木技師を目指して勉強していたが、25歳でパリに移り、ジャンヌ・ラフォリの店で修業した。1950年以降はクリストバル・バレンシアガのもとで働き1961年に独立して妻のコクリーヌと共に自身のメゾンを設立する。

1964年-現在
1964年にプラスチックや金属といった現代的素材を使い、スペースエイジと銘打ったコレクションを発表し、大きな影響を及ぼす。デザインがあまりに盗用されたため、一時活動を休止したが、やがて店を再開し、クチュール・フュチュール〔既製服〕、プロトティプ〔注文服〕、イペルボール〔大衆市場向け既製服〕の3部門に分ける方式を導入した。1972年に開催されたオリンピック用ユニフォームのデザインを担当し、1973年にはスポーティなセパレーツを中心としたメンズウェアラインを立ち上げる。1996年に引退し、妻が後を引き継いだ。

新しいプレタポルテ

1　1969年、自身の店「リヴ・ゴーシュ」の前でモデルとポーズをとるイヴ・サンローラン。

2　アフリカで過ごした年月に強い影響を受けたイヴ・サンローランは、代表作となるサファリスーツを1968年に発表した。

3　ウォルター・アルビーニがエトロのためにデザインした自由奔放な作品。1971年の『ヴォーグ・イタリア』誌に掲載された。

オートクチュールが最初に組織運営化された1944年、フランスには既製服産業がなかった。新しくプレタポルテが登場したのは、1960年代後半から1970年代前半だった。アメリカの各地で進化を続ける製造システムがヨーロッパでも採用されつつあり、さらに、1960年代は政情が不安定で、若者の反体制活動が活発化したため、オートクチュールは消費者にとって縁遠いものとみなされた。生活のペースが速くなって、仮縫いに時間をかける余裕がなくなり、社交や仕事の場で、クチュリエがデザインする正装が必要とされなくなった。ブティックの新世代の若いデザイナーの斬新なアイデアをイヴ・サンローランのようなデザイナーが積極的に取り入れ、ストリートファッションが初めて流行を牽引するようになる。

オートクチュール組合で学び、1958年にはクリスチャン・ディオールの後継者となったイヴ・サンローランは、1962年にパリで自身のメゾンを開業し、1966年には「リヴ・ゴーシュ」を、パリのセーヌ川左岸（リヴゴーシュ）のボヘミアン気質を取り入れて価格を抑えた既製服店チェーンとして、立ち上げた（写真上）。それらを共同設立したのが、ピエール・ベルジェ（1930-）とディディエ・グランバック（1937-）である。イヴ・サンローランは代表作の1つであるタキシード「ル・スモーキング」を1966年にオートクチュールのファッションショーで最初に発表したが、既製服の「リヴ・ゴーシュ」を設立後、より求めやすい価格帯のスモーキングスーツを発売した。女性用パンツスーツ（384

主な出来事

1964年	1965年	1966年	1968年	1968年	1968年
ウォルター・アルビーニが自身の名を冠した店をミラノに開く。フリーランスでラネロッシ、バジーレをはじめとするイタリア企業のために仕事をする。	ウォルター・アルビーニがカール・ラガーフェルド（1933-）と共に、イタリアのブランド、クリツィアのデザインを担当するようになる。	イヴ・サンローランがパリで既製服ブランド、リヴ・ゴーシュを立ち上げる。店を訪れた客の第1号は女優のカトリーヌ・ドヌーヴだった。	5月にパリで学生の抗議運動が続き、全国規模のストライキに発展する。セーヌ川左岸で大群衆がデモに参加する。	パリで活躍したクチュリエ、クリストバル・バレンシアガが引退し、バルセロナ、マドリード、パリの店を相次いで閉店する。	イヴ・サンローランが斬新なサファリルックのパンツスーツを発表し、女性にふさわしいとされた街着の常識を覆す。

頁参照）は彼のデザインの代名詞となり、1968年の春夏コレクションでは、サファリスーツ（写真右）が登場する。実際、2002年に引退するまで、彼はすべてのコレクションでル・スモーキングのさまざまな変化形を発表している。1971年には、著名なフランス人インテリアデザイナー兼製品デザイナーのアンドレ・プットマン（1925-）とグランバックが、デザイナーと産業界の架け橋とすべく、プレタポルテ業者の団体「クレアトゥール・エ・アンデュストリエル〔創造者と産業人〕」を設立した。それに続き、1973年にはパリで初のプレタポルテ・ファッション・ウィークが開幕し、モロッコ出身のジャン＝シャルル・ド・カステルバジャック（1949-）などのデザイナーが出品した。カステルバジャックはひねりが利いたニットウェアに漫画のキャラクターを配置したことから「漫画の王様」と呼ばれる。有力なフランス人デザイナー、エマニュエル・カーンも、ソニア・リキエル（1930-）やミシェル・ロジェ（1930-）といったデザイナー、ドロテ・ビス社などと共に、プレタポルテを牽引した。

イタリアではクチュール（イタリア語でアルタ・モーダ）の中心はローマにあったが、小物類やブティックファッションの中心地はフィレンツェだった。ウォルター・アルビーニ（1941-83）は、イタリアの既製服産業を振興する必要性をいち早く見抜き、画期的な改革に着手してイタリアのファッション界を動かし、フランスのプレタポルテと肩を並べるよう導いた。彼の主導のもと、デザイナーたちはノーブランドの衣類メーカーのために名前を出さずに仕事をするのをやめて、代わりに、専門企業の新作を共同で制作するようになった。1971年には、FTM（フェランテ、トシッティ、モンティ）と契約し、「ウォルター・アルビーニ／〜」と、自分の名前の後に製造業者の名称を続けるブランドを創設した。新作コレクションを発表するたびに、全作品が小売業者に販売され、現在のようなプレタポルテのシステムができあがっていった。

そうした役割を果たしながら、アルビーニはフリーランスのデザイナーとして、クリツィア、バジーレ、エトロ（写真右下）をはじめ、さまざまな企業で仕事をした。ポール・ポワレ（1879-1944）の自由奔放なデザインや1920-30年代のファッションを参考にしたさりげないエレガンスを表現することで、アルビーニは、当時の主流だったカウンターカルチャー・ファッションに代わる選択肢として、華やかなスタイルを提案した。プリント柄に特に関心を寄せ、バレエ、星座、アール・デコといったお気に入りのテーマに着想を求めた。1972年には自身のブランド、ミスター・フォックスを設立する。イタリア北部の製造会社が台頭してくると、アルビーニ、ミッソーニ、クリツィアは1972年にファッションデザイナーをミラノに集結させ、チルコロ・デル・ジャルディーノのランウェイで新作発表会を開催させた。その結果、ミラノはファッションの中心地としての地位を確立する。42歳で早逝したにもかかわらず、アルビーニは長くイタリアのファッションや服飾製造に影響を与え続け、ジャーナリストは彼の業績をアメリカのホルストンやフランスのイヴ・サンローランと並び称した。彼が発展の基礎を築いたイタリアンスタイルは、ジョルジオ・アルマーニ（1943-）とジャンニ・ヴェルサーチ（1946-97）により、不朽のものとなる。

(DS)

1971年	1971年	1972年	1973年	1975年	1975年
初の男性用香水、オムの発売にあたって写真家ジャンルー・シーフが撮影したイヴ・サンローランのヌード写真が、世間を騒然とさせる。	ファッション界がココ・シャネルの死を悼む。マン・ルソー・ボシェが引退し、ヨーロッパに移住する。	シャネルに影響を受けたアルビーニが自身のブランド、ミスター・フォックスを実業家ルチアーノ・パピーニと共同で創始する。	アルビーニがFTMとの契約を終わらせ、ルチアーノ・パピーニと共にアルビーニ社を設立し、WAブランドの製造と販売を手がける。	ランジェリーデザイナーのシャンタル・トーマス（1947-）が、自身の名のブランドを、ライセンス契約・販売責任者ブルース・トーマスと共に立ち上げる。	アルビーニが初の男性向け秋コレクションを発表する。

ピンストライプスーツ　1967年

イヴ・サンローラン　1936-2008

1930年代に着想を得たスリーピースのピンストライプスーツは、男性的なラインで裁断され、角張った襟の折り返し、フロントプリーツのズボンとベルトが、鋭角的な肩の線を引き立たせている。この写真のモデルは、映画スター、マレーネ・ディートリッヒの1930年代の中性的なスタイル（268頁参照）を彷彿とさせる。片手をベストのポケットに引っかけ、もう片方の手にはたばこをかざして、いかにも男っぽい仕草でポーズを決めている。線の細いシルエットながら、ジャケットのウエストに入ったダーツとその下に着ている細身のベストで、女らしい立体的な形が作られている。

　スーツのイブニングウェア版であるタキシードは、イヴ・サンローランのオートクチュール秋冬コレクションの1点として1966年に初めて発表された。ドイツ系オーストラリア人のファッション写真家、ヘルムート・ニュートンが1975年のフランス版『ヴォーグ』用に撮影した一連の白黒写真のおかげで、「ル・スモーキング」は知名度を上げ、20世紀屈指の重要で影響力ある服として、ココ・シャネルが創った「リトル・ブラック・ドレス」（224頁参照）と並び称されるようになる。以後30年にわたり、イヴ・サンローランはすべてのコレクションで、ル・スモーキングの変化形を発表してきた。ル・スモーキングについて、サンローランはこう述べている。「この服は流行遅れになることはない。ファッションではなく、スタイルだからだ。ファッションは生まれては消える。しかし、スタイルは永遠だ」(MF)

◉ ナビゲーター

👁 ここに注目

1　男っぽい帽子
1920-30年代のハリウッド映画の男性スターにつきものの、つばを折り返した白いトリルビー帽〔チロリアンハットに似た帽子〕を後方にずらして被っているため、後ろになでつけた短い髪は隠れている。

3　ハイウエストのズボン
服地に使われたピンストライプの生地は、極細の線が縦に平行に入っており、通常は保守的なビジネススーツに使われることが多い。股上が深く、典型的な男性用ズボンの形に裁断され、前開きで、シングルプリーツが入っている。

2　角張った肩のライン
男性用スーツの伝統的技術で仕立てられ、四角い肩のラインが袖山の詰め物でさらに強調されて、角張っている。袖つけを高めにすることで、上半身がさらに細身になっている。

4　ズボンの裾
このスーツのブーツカットのズボンは太ももが細く、裾に向かって少しずつ幅が太くなっている。ローヒールの靴の上部分にかかるほどの丈があり、脚がより長く見える。

ヒッピー・デラックス

1　イギリス出身の女優でモデルのジェーン・バーキンが着ているのは、セリア・バートウェルのデザインしたプリント地でオジー・クラークが作ったアンサンブル。パトリック・リッチフィールド撮影（1969）。

2　アメリカ出身のデザイナー、メアリー・マクファデンが、アフリカやアジアの生地に触発されて自らデザインし、手刷りした絹のプリント地をまとっている（1973）。

3　民族衣装から着想した特徴的なプリントを配置し、羽根飾りつきの吹流しをあしらったシフォンのドレス。ザンドラ・ローズの作品（1970）。

　1960年代末には、未来的素材のファッションは廃れ、手作りの服が好まれて天然素材が尊重されるようになる。アメリカのビート運動を起源とする若者のサブカルチャーの担い手、ヒッピーたちは、機械で大量生産される服よりも、世界旅行（ヒッピートレイル）の途中で見つけた服を好んだ。「自然回帰」のライフスタイルを提唱するヒッピーにとって、激動の年だった1968年、「フラワーパワー」は権力に対抗する自然の力を象徴した。従来の社会の枠から外れたライフスタイルへの希求は、ファッションと芸術から音楽とメディアまで、文化のあらゆる面で自由表現を求める気運のなかで最高潮に達する。

　ファッションの世界では、ヒッピーの反物質主義の精神から、さまざまな民族衣装を折衷したスタイルが生まれた。インドや極東の世界の民族衣装には、インド人が礼拝で着る鈴のついたシャツ、ネルージャケット〔立ち襟の細身の長い上着〕、小さな鏡が沢山縫いつけられた（ミラーワーク）くるぶし丈のギャザースカート、巻きズボン、刺繍入りベスト、さまざまなタイプのT字形カフタンや、チュニックなどがあった。そうした衣服が、エミリオ・プッチ（388頁参照）、ザンドラ・ローズ、ビル・ギブ（1943-88）といった欧米の一流デザイナーの新作コレクションに登場した。

　ネイティブアメリカンが衣装や装身具につけるフリンジやビーズの飾りは、サンフランシスコのヘイト・アシュベリー地区を主な拠点とするアメリカのヒ

主な出来事

1964年	1966年	1967年	1968年	1968年	1969年
イギリス人デザイナー、ザンドラ・ローズが、ロイヤル・カレッジ・オブ・アートを卒業後、学友のアレックス・マッキンタイアと初めてプリント工房を設立。	テア・ポーター（1927-2000）がロンドンのソーホーにインテリアデザインの店を開き、フロアクッションやフランス、イタリア、トルコの生地を販売する。	「サマー・オブ・ラブ〔ヘイト・アシュベリー地区で開かれたヒッピーの大集会〕」で、中流階級の白人郊外居住者が制約の感覚からの解放を唱う。	パリの多くの大学で一連の学生抗議運動が起こり、1100万人の労働者を巻き込んだため、社会機能の停止状態がフランス全土に広がる。	ザンドラ・ローズがプリントしシルヴィア・エイトン（1937-）がデザインした服を「ザ・フルハム・ロード・クローズ・ショップ」で販売。	8月にアメリカでウッドストック音楽祭が開催され、音楽史に残る決定的瞬間となる。

386　第5章　1946-1989年

ッピーの間で特に人気があり、イタリア系アメリカ人デザイナー、ジョルジオ・ディ・サンタンジェロ（1933-89）が作品に取り入れて商品化した。ザンドラ・ローズも、ネイティブアメリカンの衣装のビーズ飾りと羽根飾りや他の文化の芸術・工芸品から着想してプリント柄をデザインした。イブニングウェアのデザインで名を馳せていたローズは、プリントの効果を最大限に利用し（写真右下）、レイヤー〔層を重ねること〕、ギャザー、スモッキング、シャーリングなどの技法を駆使して、ドレスのシルエットを作った。布を寸法に従って連続的に裁断するのではなく、プリント柄が適切な位置に収まるように計算して、服を組み立てた。イギリスでデザインデュオ〔2人組デザイナー〕として活躍していたセリア・バートウェル（1941-）とオジー・クラークは、より洗練された高級ヒッピースタイルを提案した。たとえば、単純なT字形のシルエットを作るのではなく、バイアスカットを利用して流れるようなシルエットを表現したり、バレエ・リュス〔ロシアバレエ団〕の衣装やアール・デコから想を得た配色や図柄を取り入れたりした（前頁写真：390頁参照）。

この頃になると、デザイナーが小規模なコレクションを発表し、それを1店舗だけに販売することが可能になる。デザイナーとして順調なスタートを切っていたメアリー・マクファデン（1938-）は1973年に店を開いた。彼女は1965年頃には南アフリカに住み、『ヴォーグ』の編集にも携わっていた。彼女の影響によって、1966年と1967年のニューヨークとパリのコレクションでは、動物をモチーフにしたプリント、アクセサリー、サファリジャケットなど、アフリカ大陸にオマージュを捧げる作品が登場する。マクファデンは当初、自分で服をデザインし（写真右）、世界各地を旅して見つけた生地を使って自分なりの仕様で服を作り、デザイナーのセンスと民族衣装が合わさった折衷的ファッションを生み出していた。また、「マリイ（Marii）」という独自の技術でプリーツ加工した絹でイブニングドレスを制作し、マリアノ・フォルチュニィの技法を思わせるその技術で、1975年に特許も取得している。マクファデンはその技法に手描き、キルティング、ビーズ、刺繍を組み合わせ、さまざまな古代文明や民族文化から得たアイディアを取り入れた。「ヒッピー・デラックス」ドレスは、サテンの裏地つきのポリエステル素材で作られ、しわにならず、旅慣れた富裕層の顧客にぴったりだった。

スコットランド出身のビル・ギブ（392頁参照）は、注文服のように細部に凝り、質の高い幻想的な夜会服を作ることで、ヒッピールックを格上げした。ルネサンスの構成技法と装飾と共に、異文化の視覚的イメージにも惹かれていたギブは、花柄と幾何学模様のプリントを組み合わせたり、多種多様な生地を思いつくままにはぎ合わせたりもしている。そうしたおとぎ話のようなドレスを、吹流しとリボン、サンレイプリーツ、アップリケ、スカラップの縁飾り、房つき飾り紐で飾った。1969年にはアメリカ出身のニットウェアデザイナー、ケイフ・ファセット（1937-）との共作で、多色のチェック柄とツイード、タタンとフェアアイルニット、リバティの花柄プリントなどを折衷的に組み合わせたコレクションを発表し、大きな反響を呼んだ。**(MF)**

1969年	1970年	1971年	1973年	1975年	1976年
ローズが制作した初の単独コレクションが、アメリカ版『ヴォーグ』誌に掲載。高級な生地で作られた、流れるようなラインのロマンティックな服が多かった。	ロンドンの「バカラ」でフリーランスのデザイナーとして働いていたビル・ギブが、『ヴォーグ』誌のデザイナー・オブ・ザ・イヤーに選ばれる。	セリア・バートウェルとオジー・クラークがロンドンのロイヤル・コートで斬新なファッションショーを開催し、マスコミを騒然とさせる。	エミリオ・プッチがザルツブルク・コレクションを開催し、プリント柄のエプロンをつけた鮮やかな色のシルクジャージーのイブニングドレスなどを発表。	ビル・ギブが、ロンドンのインダストリアル・アーティスツ・アンド・デザイナーズ協会の名誉会員に任命され、同年、ボンド・ストリートに店を開く。	メアリー・マクファデンがニューヨークの自宅地下室で始めた事業を軌道に乗せ、メアリー・マクファデン社の設立にこぎつける。

サイケデリックプリント・カフタン　1967年
プッチ

プッチがデザインしたカフタンを着るフランス人モデル、シモーヌ・ダイヤンクール。インド、ウダイプルのレイク・パレスにて(1967)。

20世紀屈指の著名なプリントデザイナーで、当時のファッション雑誌で「プリントの貴公子（プリンス）」ともてはやされたエミリオ・プッチは、有名人や時代のファッションリーダーのために服をデザインした。プッチが異国の民俗的な柄や、シエナで催される裸馬レース「パーリオ」の衣装など、さまざまなものから想を得て生み出した多色使いの抽象柄のプリント地は、サイケデリックな渦巻き柄で、縁に対照的なサイズと色の柄があしらわれていた。プッチは1960年代後半に急速に勢いを増したヒッピーの新たな折衷趣味を受け入れ、多数の柄を過剰に配したカウンターカルチャー風スタイルを高級ファッションの地位に押し上げた。また、華やかな色遣いの軽くてしわにならないプリント生地を巧みにデザインして、T字形カフタンやゆったりしたシルエットのジェラバなど、アメリカやヨーロッパの裕福なヒッピーが好む服を作った。どの服にも「エミリオ」の署名が入っていた。

　この写真は、悟りを求める芸術家気取りが好んで訪れたウダイプルのレイク・パレスで撮影された。モデルのシモーヌ・ダイヤンクールが着ているのは透明なシルクプリント・シフォンのカフタンで、フューシャピンク、赤、ピスタチオグリーン、水色、黄色の渦巻き模様が入っている。合わせてはいているゆったりした無地の幅広ズボンの裾には細い飾りがついていて、カフタンの端は手で巻き上げられている。(MF)

◉ ナビゲーター

👁 ここに注目

1　単純な構造
袖は身頃から一続きに裁断されている。意外なほど単純な構造のカフタンは、真横に切り落としたようなネックラインも相まって、長方形の布を頭から被っただけのような印象を与える。

2　巧みなプリント
プリントの色が重なったりはみ出したりしないように1色ずつ別々のシルクスクリーンで転写されるため、デザインの輪郭がくっきりと表される。ものがゆがんで見える幻覚誘発薬の作用が、当時のデザインに影響を与えていた。

▲パラッツォ・プッチの屋上で撮影されたこのドラマティックな写真は、フィレンツェの大聖堂の丸屋根を背景に、プッチのカフタンの透明感を見事にとらえている（1969）。

ウォンダリング・デイジー・ドレス　1971年

セリア・バートウェル　1941-　　オジー・クラーク1942-96

ファッションデザイナーのオジー・クラークが裁断したパターンは、1930年代の流麗なラインと、クチュリエールのマドレーヌ・ヴィオネが考案したバイアスカットを用いたデザインで、セリア・バートウェルが生み出した繊細で複雑なプリントを活かしている。

ドレスの柄は「ウォンダリング〔さまよう〕デイジー」と呼ばれる。ロンドンのイヴォ・プリンツ社がクリーム色の地に赤と黒の2色刷りで仕上げた手刷りの生地がドレスと、コートの身頃と袖の下半分に使われ、もう1種類のプリント地は、図案化された大きな花だけを1列ごとに半分ずつずらして並べたグラフィックアート調の大柄プリントである。上半身を細長く見せるために、袖つけの位置は高めで、襟の折り返しは身頃の幅いっぱいに広げられている。ふくらみを持たせてレッグオブマトン・スリーブにはめ込み、長袖の下部分をクレープのプリント地で細身に作り、袖口をジッパーで留めている。ネックラインはV字形で、胸元に水平に帯状のモデスティバンド〔胸があらわになるのを避けるための飾り〕がつけられ、後ろは高めのラウンドネックになっている。ドレスはウエストの上から裾に向かって広がり、前にダーツ入りのパネルを1枚、後ろに裾広がりのパネルを4枚使用し、コートも裾広がりのパネルを前に2枚、後ろに3枚、使用している。(MF)

⚽ ナビゲーター

👁 ここに注目

1 袖
袖には大小の図柄が並置され、グラフィックアート調のはっきりした単一モチーフと、全体に広がる小ぶりな柄が対比されている。袖は2つの部分で構成され、ふくらんだ袖山にギャザーを寄せ、手首まである細い下袖に縫いつけている。

3 アール・デコの影響
図案化された花がアール・デコ調のジグザグ線で結びつけられている。もういっぽうの1列ごとに半分ずつずらした花柄プリントがコートのスカート部分と袖の上半分に使われている。

🕒 デザイナーのプロフィール

1941-66年
セリア・バートウェルはイングランド、ランカシャーのサルフォードに生まれ、サルフォード芸術学校に在学中に、やはりランカシャー出身のファッションデザイナー、「オジー」・レイモンド・クラークと出会った。2人は1966年、アリス・ポロックが所有する高級ブティック「クォーラム」のコレクションのために初めて手を組んだ。「クォーラム」の顧客には、ローリング・ストーンズ、ザ・ビートルズ、パティ・ボイド、ヴェルーシュカ、タリサ・ゲッティなどの国際的有名人が含まれていた。

1967年-現在
1967年、クラークは画期的な初めてのファッションショーを開く。ラドリー社のオーナー、アルフレッド・ラドリーの後援を得て、親しい有名人をモデルに起用し、パテ・ニューズ社のためにチェルシー・タウンホールでショーを開催した。バートウェルとクラークは1969年に結婚したが、1974年に離婚している。バートウェルは2006年にファッション界に復帰し、チェーン店「トップショップ」の新作コレクションを手がけた。

2 流れるようなシルエットのタイ
コートの身頃についた2本の長いタイがウエストラインの上で結ばれ、膝まで垂れている。しなやかなレーヨンクレープが使われているため、ドレープの効果がよく出ている。タイの端は下に折り込んでトップステッチをかけている。

ワールドドレス　1970年代

ビル・ギブ　1943-88

ビル・ギブのワールドドレス。クライヴ・アロウスミスが『ヴォーグ』誌（1971年10月号）のために撮影。

ロンドンを拠点に活動したデザイナー、ビル・ギブは、ヒッピー時代のような模様とシルエットに、クチュリエ風の装飾と細部を組み合わせてこのドレスをデザインした。シャンパンゴールドのサテンの上衣、スカート、共布のコートは、「ビルギブ・フォー・バカラ」ブランドのためにデザインされた。コートの張りのあるヨークが形成するキャップスリーブ、身頃と袖のキルティング部分は、ビル・ギブの得意のテーマであるルネサンスの香りが漂う。

コートもスカートも、金色と銀色でプリントした世界地図とストライプを全面に配した生地でできている。くるぶし丈のコートの前身頃のパネルは軽くギャザーを寄せて短いヨークに縫いつけ、ヨークはアップリケのように身頃に縫いつけている。さまざまな幅の黒と赤茶色のストライプが水平、垂直の両方向に使われている。大きくふくらんだスカートは水平方向にプリントされたストライプで上下に分かれ、ギャザーを寄せてウエストバンドにつけられている。膝の高さには、地図が全面にプリントされた広めのパネルがはめ込まれている。コートの袖に使われた垂直のストライプは、スカートの裾と前開きの縁のアクセントとしても使われている。ハイネックでタバード風のボディスは、細く長い袖と共に、全体に軽くキルティングが施され、スカートとコートの水平のストライプや地図の碁盤目とはまったく異なる方向に縫い目が入っている。(MF)

ナビゲーター

ここに注目

1 ルネサンス風の袖
絹のプリント地で裏打ちされた厚みのあるヨークが、コートの肘丈の袖よりも少し張り出し、袖山の上にアーチを作って、ルネサンス時代の軍服だったジャーキンのデザインを思わせる。

2 刺繍があしらわれたヨーク
コートのヨークの額縁仕立てにした縁のなかに、白いアップリケがついている。1本の茎に咲く花弁の平らな薔薇を黒地に刺繍したのはリリアン・デレヴォリャスだ。デレヴォリャスは著名な芸術家で、1970年代にアップリケの技法で名を馳せていた。

3 アンティーク調の柄
サリー・マクラクランがデザインし、ピエロ・ボボリがプリントしたこの生地の繊細な全面プリントにはアンティーク調の趣があり、全体に赤茶色と黒で細い碁盤縞が入っている。風をはらんで広がる生地の特性が、柄をより効果的に見せる。

デザイナーのプロフィール

1943-72年
スコットランドのフレイザーバラに生まれたギブは、1962年にロンドンに移り、セントラル・セント・マーティンズ・カレッジ・オブ・アーツ・アンド・デザインとロイヤル・カレッジ・オブ・アートで学んだ後、ブティック「アリス・ポール」を開く。その後、1969-72年には「バカラ」でフリーランスのデザイナーとして仕事をし、1970年に『ヴォーグ』誌が選ぶデザイナー・オブ・ザ・イヤーを受賞する。1970年代の彼のスタイルはヒッピー文化の影響を受けている。1972年にビル・ギブ社を設立。

1973-88年
1975年には、独立後最初の店をロンドンに開店する。故郷スコットランドに着想を得た手織りの複雑で色彩豊かなニットウェアの模様や、イブニングドレスのふんわりしたロマンティシズムは、商業的には成功しなかった。1980年代にはごく小規模なコレクションをデザインし、長年の得意客のために一点物の衣装を創作していた。

スタイリッシュなニット

1 ソニア・リキエルの代表的作品であるストライプのセーターに、丈の長いモヘアのカーディガンを重ねている。カーディガンのベルトをねじってスカーフと合わせ、ヘアバンドのように頭に巻いている（1975）。

2 芸術作品に例えられることも多いミッソーニの豪華なニットウェアは、豊富で鮮やかな色により、一目でそれとわかる（1981）。

3 クリツィアがデザインした紫色と金色のチェックのニットウェアは、Vネックのプルオーバーとボレロという組み合わせで、同じくクリツィアの作品であるオレンジ色のウールのスカートを合わせている（1979）。

1970年代に入ると、ニットウェアは、重要度を増す既製服市場に必須の要素となり、高級ファッションの地位を確立する。ニットウェアのデザイナーたちは、小物類、セーター、カーディガン、手袋、スカーフなどを個別に組み合わせるのではなく、全身のトータルコーディネートとして提案するコレクションを発表し始めた。フランス出身のソニア・リキエルは、職人が手作りする野暮ったい服というイメージのあったニットウェアの地位を、流行のファッションに欠かせない要素にまで高めた初めてのデザイナーに数えられる（写真上）。1968年に初のブティックをパリのセーヌ川左岸に開いた。「左岸」はボヘミアン風スタイル、独創性と同義語で、イヴ・サンローランがブティック「リヴ・ゴーシュ」および同名の高級プレタポルテのブランドを設立した場所でもある。リキエルのスタイルは、高めに裁断された袖ぐり、体にフィットしたシルエット、上半身を細長く見せる細い袖が特徴で、黒地に特徴あるはっきりした色のストライプを配したりするデザインが若々しい美意識を投影していた。彼女は

主な出来事

1960年	1965-72年	1966年	1967年	1968年	1970年
ソニア・リキエルが「ニットウェアの女王」と称され、デザインをヘンリ・ベンデルやブルーミングデールズなどのニューヨークの店で販売する。	ラウラ・ビアジョッティがローマの「シューベルト」「バロッコ」「カプッチ」「ハインツ・リーヴァ」、「リチートロ」でフリーランスとして経験を積む。	パリ生まれのデザイナー、エマニュエル・カーン（383頁参照）がミッソーニで初めて手がけたコレクションが、ミラノで発表される。	マリウッチャ・マンデリがコレクションにニットウェアを取り入れ、その後、既製服のデザインにも着手する。	フランシーヌ・クレッサンがフランス版『ヴォーグ』誌の編集長となる。後にギイ・ブルダンやヘルムート・ニュートンをカメラマンとして起用する。	ミッソーニがニューヨークのデパート、ブルーミングデールズにアメリカ初のブティックを開く。

394　第5章　1946-1989年

脱構築ファッション（498頁参照）の先駆け的存在でもあり、生地の端をわざと切りっぱなしにしたり、縫い目が外側に出るリバースシームを取り入れたり、裾の始末にロックステッチを用いたりした。さらに、イブニングウェアにラインストーンでスローガンを書くなど、ニットウェアのデザインにいち早く文字を取り入れた。

　イタリアのミッソーニ社は、技術革新を利用して柄物生地の可能性を広げる試みをした先駆けであり（写真右）、ニット生地だけで構成されたワードローブを完成させて世界中の消費者に提供することに成功した唯一のブランドである（396頁参照）。ローマでクチュールのファッションショーだけが開催され続けていた時期に、ミッソーニは一流デザイナーの1人であったクリツィア（写真下）のマリウッチャ・マンデリ（1933-）と共に、ミラノでファッションショーを開催し始めた。当時ミラノは、ヨーロッパでも指織りの急成長中のファッション都市として台頭し、既製服製造の中心地として勢いづいていた。手織り機を使うインターシャ〔別糸で象眼したように模様を編み込む技法〕の技法を利用して作るマンデリのニットウェアには、羊、猫、熊、狐、豹、虎などの動物柄が頻繁に登場した。獲物を狙う黒豹の図案は、今なおブランドのシンボルである。1964年にクリツィアはクリティカ・デッラ・モーダ賞を受賞し、1967年にはマンデリがクリツィア・マグリアというブランドを創設する。ほどなく、手作業での服作りは効率が悪いため、ミラノ郊外の工場で製造を始めた。

　ドロテのブティックは1958年にパリで産声を上げ、後に誕生したドロテ・ビスという既製服ブランドが、1970年代後半にニットウェアの重ね着スタイルを広める。多種類の織り目と図柄が組み合わされた服を重ね着し、大きなシルエットを外側に作って、下に着た細身のニットとコントラストを利かせた。すっきりした無駄のないイタリアン・シルエットを国際的に広めたのが、ローマを拠点とするラウラ・ビアジョッティ（1943-）だ。『ニューヨーク・タイムズ』で「カシミアの女王」と称されたデザイナーとして記憶される彼女は、それまでツインセーターのような昔ながらのニットウェアにしか使われていなかった高級編糸を流行のファッションに持ち込んだことで名を馳せた。1972年には自身のブランドを創設。1974年にはマクファーソン・ニットウェアを買収し、スポーツウェアの流れを汲むファッションの生産に乗り出した。**(MF)**

1970年	1972年	1972年	1972年	1973-74年	1977年
エマニュエル・カーンが自ら事業を立ち上げ、ミッソーニ、クリツィア、マックスマーラなどのデザインも続ける。	ラウラ・ビアジョッティが自身の名を冠した初コレクションを発表する。	ドロテ・ビスが同じコレクションでミニ、ミディ、マキシを同時に提案し、ミニドレスとミニスカートの上に丈の長い細身のニットウェアを合わせる。	イタリアのファッション産業の振興を図り創設された服と小物の紳士服見本市、ピッティ・イマージネ・ウオモの第1回がフィレンツェで開催。	イタリア政界が混乱状態に陥り、製造・生産システムが再編される。	編糸の主要な見本市であるピッティ・イマージネ・フィラーティの第1回が開催、世界中のニットウェア製造業者とデザイナーにとって1つの基準となる。

ラッシェル編のドレスと帽子　1975年
ミッソーニ

頭から爪先まで全身を柄で埋めるスタイルは、誰にも真似のできないミッソーニ・ブランドならではのデザインとして、1970年代初頭から半ばにかけて市場に最も浸透した。高い技術力、柄の独特な使い方、にぎやかな配色が組み合わさった結果、このイタリアのブランドは、ニットウェアを高級既製服市場の最前線へと押し上げた。

長いチュニックセーターは大胆な色遣いのシンプルな緯編（よこあみ）のストライプで構成され、ヨーク部分からセットインスリーブまで、柄が合わされている。絹ではなくレーヨンを使うのは、仕上がりにより光沢があり、ドレープがきれいに出るからである。チュニックは体にフィットするデザインで、丸編のニット生地から裁断されているため、たっぷりしたスカートに対して細身のシルエットができる。スカートのふんわりとしたドレープは経編（たてあみ）の技法によって得られる。縦縞がジグザグに入った生地を経編で作り、それを横向きに使っている。1970年代にミッソーニは経編の生地を存分に活用し、カラフルな波形ストライプや、鮮やかな多色スポット染め（スペースダイ）の糸で色の稲妻を表現した。ミッソーニのデザイナーが、ジャコモ・バッラやウンベルト・ボッチョーニといったイタリア未来派の現代芸術運動に関心を寄せていた影響で、得意の火炎形の図柄などの複雑な幾何学模様が生まれた。**(MF)**

ナビゲーター

ここに注目

1　ぴったりした帽子
頭にぴったり沿うニット帽子も、当時のシルエットを代表する細い形で、1970年代に人気の小物となった。このビーニー帽〔丸い縁なし帽〕はもともと作業着の一部で、かつては労働者が髪を覆うために被った。

3　ボリュームのあるスカート
スカート地は経編で軽くしなやかに作られている。経編は編みと織りを掛け合わせた生地の製法だ。多数の糸を束ねた経糸によって、縦に連なるループの鎖が連結された生地ができる。

2　縞柄のチュニック
チュニックは緯編の技法で作られている。緯編は、水平に並んだ編み目の列で構成される。1本の糸を針の列の端から端まで通してから、別の糸で同様に何列かを編んで、違う色のストライプを作っていく。

企業のプロフィール

1953-68年
ミッソーニ社は1953年、オッタヴィオ（タイ）・ミッソーニ（1921-2003）とその妻ロジータ・ジェルミニ（1931-）によって創設され、イタリア、ロンバルディア州ガッララーテの自宅の地下室に小さな編機を3台置いた工房から始まった。1958年、ミッソーニ・ブランドの初のコレクションをミラノで発表する。

1969年-現在
1969年、ミッソーニ社の工場がロンバルディア州スミラーゴで操業を始める。1970年代半ばには、ニットウェア、小物類、アクセサリーに加えて、家具用布地や家庭用リネン製品も扱うようになった。1976年、ミッソーニの初のブティックがミラノで開店し、その後、パリ、ドイツ、日本、東アジア、ニューヨークにも次々と出店。1997年にクリエイティブディレクターの座をミッソーニの娘、アンジェラが引き継ぎ、ロジータはインテリア部門に専念するようになる。

397

ワンストップの装い

1　アメリカ人女優ローレン・ハットンが着ているのは1970年代のライフスタイルを象徴する衣装だ。カルバン・クラインの着心地のいいセパレーツは、タイがついたしなやかな生地のブラウス、シルクのジャケット、テイラードパンツで構成されている（1974）。

2　ホルストンがデザインした3着のシルクジャージーのイブニングドレス。ホルターネックの黒いラッフルドレス、ヒップにギャザーを寄せたワンショルダードレス、バイアスカットでひらひらした袖の緑色のドレス（1976頃）。

　1970年代、ホルストン・フロウィックやカルバン・クラインなど、新たなモダニズムのデザイナーの出現により、アメリカのファッションはシンプルになった。フェミニズムに対する関心と個人の自主性への欲求が高まり、新たに台頭してきたキャリアウーマンはワードローブの簡略化を求めた。上質な生地のシャツ、テイラー仕立てのパンツ、膝丈のスカートなど、着回しができる上下の組み合わせを同じデザイナーのもので揃えるのが好まれ、1カ所で調達できればなお都合がよかった。高級既製服の需要が高まった結果、ニューヨークのバーグドフ・グッドマンやサックス・フィフス・アベニューといった老舗デパートは、注文服（クチュール）部門を閉鎖し、デパート内に新しいデザイナーのブティックを開設した。

　ワードローブに欠かせない服となったのが、シングルで1つボタンのブレザーと、それに合わせるスカートかパンツ、男物仕立てのシャツである。消費者の多くはミディ丈のスカートには抵抗を示したが、まだパンツを禁止する服装規約を定めている職場もあった。そうしたパンツは、それまでのパラッツォパンツ〔フレアーの入った幅広のパンツ〕やカプリパンツとは異なり、男物の仕立てに基づいた形で前にプリーツが入り、脇縫いに縦ポケットが縫い込まれてい

主な出来事

1968年	1969年	1973年	1973年	1973年	1976年
ロイ・ホルストン・フロウィックが、ニューヨークに新たに設けたショールームで自身の名を冠した初のコレクションを発表する。	9月に、カルバン・クラインのアウターウェアがアメリカ版『ヴォーグ』誌の表紙に登場する。	ホルストンが「ホルストン」のブランド名と、既製服および注文服の事業をノートン・サイモン社に売却する。	カルバン・クラインが、コティ・アメリカン・ファッション批評家賞を受賞する。これが同賞の3年連続受賞の第1回となる。	ダイアン・フォン・ファステンバーグが着やすいラップドレス（400頁参照）をデザインする。以後の多くのコレクションでもこのドレスを手がける。	ホルストンが香水「ホルストン」を発売し、成功を収める。涙形の香水瓶は、エルサ・ペレッティ（1940-）がデザインした。

398　第5章　1946-1989年

た。蝶ネクタイ着用のパーティーや慈善舞踏会に代わって、ニューヨークの「スタジオ54」などのナイトクラブが社交の場になり、ビアンカ・ジャガー、アンジェリカ・ヒューストンといった有名人もホルストンのドレスを着て通った。クレア・マッカーデルやボニー・カシンといった1950年代の革新的なデザイナーにならって上質のミニマリズムとシンプルな形を信条としたホルストンは、絹のカフタン、マットなジャージー製の流れるようなシルエットのイブニングドレス（写真右）、ホルターネックのジャンプスーツで名を馳せる。さらに、ウールや絹のジャージーのような柔軟な生地を使い、控えめで着心地のよい衣服を考案した。ワンストップの衣服には、ホルストンがデザインしたくるぶし丈のカシミアのドレスとカーディガンのツインセットや、彼の作品で最も売れたウルトラスエードという日本で開発された洗濯可能な合成繊維（皮革）を使ったシャツドレスなどもある。

　1970年代半ば、アメリカ生まれのカルバン・クラインは、都会で働く女性が求めるビジネスウェアに照準を合わせて、男性の服を基に堅苦しさを取り除いた女性用のコートドレスや上質のピーコート、絹のTシャツ、ジャンプスーツなどを発表した。大ヒットしたブレザーは、白、グレー、クリーム、紺、黒に色を限定し、袖ぐりが細く高めで、体にフィットする形に作られた。肩肘の張らない服を求める傾向がますます強まったこの時期、カルバン・クラインは、「晴れがましい場」で着る豪華なドレスを避け、イブニングウェア用にはスリップドレスやジャージー地のシンプルな黒いチューブドレスなど、限られた種類の控えめな服を作った。柔らかい仕立ての「オールシーズン」スーツの販売で成功を収めるには、賢い販売戦略が必要であり、クラインはライフスタイルに合わせた装いという概念をいち早く打ち出し、大都会マンハッタンの住人とか、浜辺でくつろぐ楽しい日々といった魅力的なイメージを宣伝に活用した。1976年には、ジーンズを初めてファッションショーで発表し、尻ポケットに彼の名を刺繍したジーンズがランウェイに登場した。

　既製服のセパレーツが働く女性の定番服となる一方、1973年には、ダイアン・フォン・ファステンバーグ（1946-）の膝丈ワンピース、前開きで裾までボタンのついたシャツドレス、ウエストを引き紐で絞るニットジャージーのシースドレス、彼女の代表作のラップドレスが登場し、人気を高める。シックさを体現したワンピースは、日中にも夜にも着られる服として、職場では上にブレザーを羽織り、夜はアクセサリーとハイヒールでおしゃれができたため働く女性の悩みを解消した。**(MF)**

1977年	1978年	1980年	1982年	1982年	1984年
ラルフ・ローレンが、ウディ・アレン監督の映画『アニー・ホール』に出演するダイアン・キートンのために男性用の服にヒントを得た衣装をデザインする。	カルバン・クラインがフランスの製造業者モーリス・ビダマンとライセンス契約を結び、初の紳士服部門を創設する。	カルバン・クラインがジーンズのデザインに、コマーシャルに女優ブルック・シールズ（426頁参照）を起用。ジーンズの成功で、競合ブランドを圧倒。	カルバン・クラインの下着だけを着けた男性たちを写真家ブルース・ウェーバーが撮影し、ジムで鍛えた肉体へのこの時代のオマージュを表現する。	ホルストンが大手デパートチェーンのJ.C.ペニーと数百万ドルの契約を結ぶ。これによって、ブランドの威光が減じ始める。	ホルストンが、ノートン・サイモンとのたび重なる争議を経て、ブランド名を残す。

399

ラップドレス 1973年
ダイアン・フォン・ファステンバーグ　1946-

ダイアン・フォン・ファステンバーグは1970年代前半に、テレビで見たジュリー・ニクソン・アイゼンハワーのラップ式の上着にスカートという装いからヒントを得て、上下をつなげてワンピースにしようと決めた。それがラップドレスである。その決断によって、1つのスタイルの上に国際的ファッション帝国が築かれる。ファステンバーグは自伝『署名つきの人生（*A Signature Life*）』(1998) に、その動機をこう記している。「すべては直感だった。女性が求めているファッションは、ヒッピーでもベルボトムでもなく、女らしさを封印したお堅いパンツスーツでもない、その他の選択肢だと、私は感じた」

どこにでも着て行けるラップドレスは働く女性と有名人の間でたちまちベストセラーとなる。幅広のサッシュベルトをウエストに巻くことでV字形のネックラインができ、身頃は体にフィットするように裁断されて、セットインスリーブは細身で長めになっている。ハイヒールとアクセサリーを合わせれば夜にも着られるし、ブレザーを羽織れば職場で着られる。ジッパーも、ホックも、ボタンもないこのドレスは、女性の性的解放を象徴した。脱ぎ着も楽だった。ダイアン・フォン・ファステンバーグ・スタジオは1970年から1977年にかけて、着心地のいい綿とレーヨンの混紡のニットドレスを、デザイナーお気に入りの木目や細かい幾何学模様のプリント地で製造し、1974年にはヘビ柄とヒョウ柄も取り入れた。その後、上着、ロングドレス、ホルターネックドレスがコレクションに加わる。**(MF)**

ナビゲーター

ここに注目

1 体形が形作る身頃
身頃のニットジャージー地はぴったりフィットして、体形に応じた形になる。ウエストに巻いたサッシュは、楽であると同時にウエストを強調する効果があり、結ぶ位置で襟開きの深さを調整できた。

2 動きやすさ
柔らかく仕立てたスカートがヒップにまとわりつき、裾に向けて広がって、膝下で終わるので、歩幅を狭めずに歩くことができる。縦型ポケットが脇の縫い目に縫い込まれ、服の機能性を高めている。

▲自分でデザインしたワンピースを着るダイアン・フォン・ファステンバーグ (1973)。「Feel like a woman, wear a dress!（女性であることを感じよう、ドレスを着よう！）」というスローガンが、すべてのドレスのタグに入れられ、社の登録商標となった。

現代日本のデザイン

1 ケンゾーの既製服コレクションは、中国風の花柄、ペルーに想を得た素材やニットウェアを取り入れた（1984）。

2 花柄と幾何学模様のプリント地を組み合わせた山本耀司のアンサンブル（1985）。

　1970年代以降、日本人ファッションデザイナーの新世代が、世界のファッション界で存在感を増し始める。その先陣を切った1人、高田賢三（1939- ；通称ケンゾー）は1970年、パリのギャルリ・ヴィヴィエンヌにあった自身のブティック「ジャングル・ジャップ」で初のコレクションを披露した。カラフルで鮮やかな色遣いのプリント地に花柄のインターシャやジャカードのニットを合わせるという彼独特の組み合わせ（写真上）は、パリで勉強していた若い頃、ノミの市でしか服地を買えなかった経験から生まれた。

　ケンゾーは西洋のファッション業界人に正式に認められた最初の日本人デザイナーで、その名は今なお、最大級の影響力を持つ既製服ブランドとして世界に知れ渡っている。ケンゾーはコレクションを通して、西洋のファッションに新たな美意識を持ち込んだ。浴衣から作ったチュニック風シャツ、きものの帯から作ったドレスはその好例である。彼が活用した色と生地の組み合わせ、キルティングの技法、四角い形はすべて、日本のきものに由来する。ケンゾーはダーツを排して大胆な直線を利用し、当時の日本では流行遅れとされたものを西洋に紹介した。1970年に初コレクションを発表してまもなく、日本の伝統的

主な出来事

1970年	1971年	1972年	1973年	1975年	1976年
高田賢三がパリに初めての店を開き、フランス人ジャーナリストや編集者に作品を披露する。	ファッション起業家ジョゼフ・エテッドギーがケンゾー・ブランドをロンドンに紹介する。	山本耀司が東京に会社を設立し、フリーランスのデザイナーとして4年間活動する。	三宅一生がプレタポルテ振興のため、ヨーロッパ人デザイナー、ソニア・リキエルやティエリー・ミュグレーと共にパリで初のファッションショーを開催。	森英恵がパリで初めてコレクションを発表する。2年後、モンテーニュ通りにオートクチュールのメゾンを開く。	コム デ ギャルソンのブティック1号店が東京に開店する。

402　第5章　1946-1989年

刺し子を使った作品の1点がフランスの有力ファッション誌『エル』の表紙を飾った。

1980年代の初頭には、「コム デ ギャルソン」（404頁参照）の川久保玲や山本耀司がパリでコレクションを発表するようになり、三宅一生はすでに名声を確立していた。この3人が、新たなファッションの流派「ジャパニーズ・アバンギャルド〔日本の前衛〕」となり、ファッションがポストモダン的に解釈され始めるきっかけを作る。その解釈では、西洋と東洋、ファッションとアンチファッション、モダンとアンチモダンの間にある障壁が取り除かれた。3人はケンゾーと同様に、過去から受け継がれた服装のスタイルを非常に重視した。必要から生まれ、使われてきた日本の農民の作業着もその1つであった。彼らは日本に古くから伝わる染色布やキルティング技術を取り入れ、それを高級ファッションとして西洋のファッションシステムに示した（写真右）。

コム デ ギャルソンは1981年にパリで最初のショーを開いた。その妥協を許さない美意識のなかでは、服の構造に対する固定観念が覆されると共に、質感と素材が最重要視される。服は体の形をあらわにするのではなく、むしろ隠すように裁断された。このブランドによって、黒が1980年代のアバンギャルドファッションを象徴する色と位置づけられる。川久保玲のミニマリズムと簡素さは、既存のあらゆるジャンル分け、イデオロギー、定義に疑問を抱くポストモダニストのファッションに対する姿勢そのものだった。1980年代の終わりには、コム デ ギャルソンは世界的ファッションブランドとして確たる地位を築き、300を数える小売店の4分の1は日本以外の国にあった。

山本耀司が婦人服のデザインを始めたのは1970年だった。2年後に東京で自身のブランドを立ち上げると、目まぐるしく変わる流行を追う西洋人とは異なる、禁欲的な感受性を打ち出した。婦人服ブランドであるワイズ・フォー・ウィメンは初のファッションショーを1970年に東京で開催して以来、事業を拡大し、1979年にはメンズウェア部門が加わり、1981年には普及版ブランドのワイズ・フォー・メンが誕生する。同年、山本はパリで初めてファッションショーを開催した。DC（デザイナー・キャラクターの略）ブランドブーム（コム デ ギャルソンやイッセイミヤケなどが手頃な価格のブランドを設立した現象）の後半にあって、山本耀司は日本人ファッションデザイナーで初めて、フランス芸術文化勲章シュヴァリエを授与された。オートクチュールの分野では、森英恵（1926-）が、1977年に権威あるオートクチュール組合に選定されて唯一の日本人会員となった。彼女は西洋のドレスメーキングやドレーピングの技術と日本的なデザインのモチーフを組み合わせて、コレクションで大きな反響を呼び、オペラの衣装や王族や皇族のドレスを制作した。

日本人デザイナーの与えた影響により、西洋人が身体の理想形や装いの常識から作り出したファッションの限界が、部分的に広げられた。さらに、西洋のファッションはヨーロッパ以外の影響、伝統、形式を本流の活動の中に取り入れるようになってきた。山本耀司とアディダスが共同制作したY-3が2002年に驚異的な成功を収めたのは、その好例である。**(YK)**

1977年	1978年	1980年	1981年	1983年	1993年
森英恵がフランスのオートクチュール界で活動する初めての日本人クチュリエールとなる。	大規模なファッションビル、ラフォーレ原宿が東京で開業。	日本でDCブランド現象が起こり、日本人デザイナーのブランドが人気を集める。	山本耀司とコム デ ギャルソンの川久保玲がパリで初めてコレクションを発表する。	川久保玲が毎日デザイン賞を初受賞する。1987年には二度目の受賞をする。	「ケンゾー」ブランドが、フランスの高級ブランドグループLVMHに売却される。

左右非対称のアンサンブル　1983年
コム デ ギャルソン

1980年半ばには、川久保玲の思索的かつ簡素なデザインにジャーナリストがつけた「ヒロシマ・シック」という符号は、もうマスコミで使われなくなっていた。川久保玲の作品の左右非対称の美しさが、洗練された構成美として認められたのだ。彼女の立体的な美学には、肉体の実体性とは対照的な抽象性の魅力がある。1980年代半ばに川久保玲が発表した作品は、黒、ダークグレー、白といった無彩色のみを使い続け、立体感を強調した。彼女の作品における手法と哲学の統合は、デザイナーと、長年協力してきた技術者たちの緊密な対話の賜物だ。川久保玲の服の構造は既成概念から外れているので、抽象的なデザインの微妙なニュアンスを表現するために、デザイナーが自ら指示を出してスタッフに新たな手法を考えさせる。

このアンサンブルは、上半身の四角い形、フード、下がった袖ぐり（そのせいで袖が幅広くなり垂れ下がっている）が僧服を思わせる。ひだを寄せたウエストの上に身頃をゆったりとたるませ、前の部分には真っ直ぐなパネルを残すことで、僧服のイメージがさらに強調されている。ボリュームのあるくるぶし丈のスカートは、ヒップ部分が幅広く裁断されて外に張り出し、2つの折りたたみポケットが形成されている。**(MF)**

ナビゲーター

ここに注目

1　カウルネック
折り返されたゆるく大きな襟が、カウル〔修道士の頭巾〕型の深いネックラインを作り、そのまま身頃につながっている。伸ばして頭に被ると、顔を縁取る大きめのフードになる。

2　ドレープを入れた布
格子柄の細長い布を肩から腰にゆったりと掛けることで、ゆるやかな重なりができる。この掛け方はスコットランド伝統のプラッドと似たスタイルでチェックの織り柄を斜めにはぎ合わせている。

デザイナーのプロフィール

1942-75年
川久保玲は東京に生まれ、日本の名門私立大学、慶應義塾大学で美術の学位を取得した。1969年に自身のブランド、コム デ ギャルソン（この名称はフランソワーズ・アルディの歌詞を思わせる）を東京に設立する前は、紡績会社の宣伝部に勤め、退職後はフリーランスのファッションスタイリストとして活動していた。業界の常識に挑戦するような服を制作し、当初より同業者からそのデザインの優れた革新性を認められた。

1976-83年
1976年に自身の店を東京に開く。設計を担当したのは芸術家カワサキ・タカオだった。最初のメンズウェアブランド、コム デ ギャルソン オムは1978年に創設された。1981年、デザイナー仲間の山本耀司が、インターコンチネンタル・ホテルでのパリ・プレタポルテ・コレクションに初めて参加するにあたり、より大きな反響を呼ぶために川久保玲に共同開催を持ち掛ける。翌年、川久保玲は初めてパリにブティックを開き、1983年には家具の生産にも乗り出した。

1984-93年
1980-90年代にはビンテージ加工した素材を服に使用し、脱構築のさまざまな技法を試みる。1992年には型紙のように見えるドレスを続けて発表し、ファッション記者を驚かせ、喜ばせた。同年、愛弟子の渡辺淳弥（1961-）に、コム デ ギャルソンの名のもとでラインを立ち上げる機会を与える。1986年、パリのポンピドゥー・センターで開催された「モード・エ・フォト（ファッションと写真）」展で川久保玲の作品が展示された。

1994年-現在
1993年、川久保玲のデザインが京都服飾文化研究財団で展示される。コム デ ギャルソンは香水部門を開設し、2000年にパリに出店。2004年には期間限定の仮店舗が立て続けに世界各地の意外な場所に開設され、2008年には小売チェーンH&Mと共同制作している。

グラムロックとディスコスタイル

　1970年代、厳しい経済状況に対抗するかのように、イギリスではグラムロックが生まれた。これは1970年代前半に生じた傾向で、舞台衣装のような奇抜な衣装を特徴とする。アメリカでは1976年以降、ディスコが流行し始めた。

　どちらの流行も、スパンコールと、さまざまな図柄を描いたぴったりしたレオタードを好む点で共通するが、グラムロックはエルトン・ジョンやマーク・ボラン（写真上）といったイギリス人ミュージシャンのステージ衣装がその代表である。挑発的な両性具有スタイルを好むグラムロックを象徴するのが、日本人デザイナー、山本寛斎（1944-）の衣装を着たデヴィッド・ボウイである（408頁参照）。グラムロックのスタイルは頭から爪先まで過剰さに徹し、厚底ブーツを履き、総柄のつなぎを着て、染めた髪をマレットにカットし、顔と体にはペイントを施す。イギリス人靴デザイナーのテリー・デ・ハヴィランドによる漫画じみた厚底ブーツは、彼が1972年に「コブラーズ・トゥー・ザ・ワールド」という店を開いて以来、多くのグラムロッカーの足下を飾ってきた。派手で厚底のこの靴は、色染めしたヘビ革に花のアップリケか、虹色のストライプというデザインが典型で、男性にも女性にも愛用された。エルトン・ジョンが特注した靴はイニシャルで飾られている（写真左）。他にも、キングス・ロー

主な出来事

1971年	1972年	1972年	1973年	1976年	1976年
グラムロックバンド、T.レックスの「ホット・ラヴ」がイギリスでヒット。ボランがラメとサテンの衣装でTV番組『トップ・オブ・ザ・ポップス』に出演。	ウィリー・ウォルターズ、メラニー・ハーバーフィールド、ジュディ・デューズベリー、エズミ・ヤングがカムデン・タウンで「スワンキー・モーズ」設立。	デヴィッド・ボウイが中性的なイメージをグラムロックに取り入れ、映画『ジギー・スターダスト』（ツアーのコンサートのドキュメンタリー映画）に収録。	デヴィッド・ボウイが名盤『アラジン・セイン』をリリースする。それに伴うコンサートツアーのステージ衣装を、日本人デザイナーの山本寛斎が制作する。	火星から送られたカラー写真が人々の想像力をかき立てる。デヴィッド・ボウイをはじめとするアーティストが宇宙旅行の構想から創作の刺激を受ける。	スウェーデン出身の世界的人気ポップグループ、アバが、ディスコの名曲「ダンシング・クイーン」をリリースする。

ドの「アルカスラ」やバーバラ・フラニッキの「ビバ」のようなロンドンのブティックが先頭に立ち、羽毛のボア、スパンコールつきジャケット、凝った装飾のベスト、けばけばしいケープなどをさまざまに組み合わせたグラムロックルックを創り出した。トミー・ロバーツが所有するブティック「ミスター・フリーダム」が1973年にコヴェント・ガーデンに開店し、漫画を大きくプリントしたTシャツ、サテン地のホットパンツ、原色のサテン地で作ったボマージャケットとシャツなどを販売した。太ももがぴったりとして裾広がりのハイウエストのパンツにブーツを履き、宇宙時代のモチーフがついた縮んだセーターを合わせたりした。

アメリカでは、ヒッピーが提唱する自然回帰の快楽主義が下火になり、ディスコブームの都会的華やかさが優勢となる。ドナ・サマーが歌う「アイ・フィール・ラヴ」のような電子音がビートを刻む曲に乗って、当時の快楽主義的頽廃を体現したニューヨークのナイトクラブ「スタジオ54」は1977-79年に隆盛を極め、この都市の裏社会の乱行の舞台となった。そこでは新旧の映画業界人がカルバン・クラインやホルストンといったデザイナーと出会い、ミュージシャンがアンディ・ウォーホルやジャン＝ミシェル・バスキアといった芸術家と交流した。厳しい入場規定により、入店できるのは、ビアンカ・ジャガーやライザ・ミネリのような有名人や名士に限られた。

ディスコは、1970年代後半にブームの最盛期を迎える。ディスコミュージックに影響を与えた音楽はラテン、ファンク、ソウルであり、それらの音楽に内在する官能性がファッションにも反映され、ダンサーたちは、ストロボライトとミラーボールに照らされてくるくると回り、ルレックス〔ラメ〕素材のホルターネックの上衣、スパンコールをちりばめたチューブトップ、スパンデックス〔ゴムに似たポリウレタン系合成繊維〕素材のぴっちりしたパンツが、ディスコの照明に照らされて輝いた。ファッション通が集うクラブ、ニューヨークの「ゼノン」では、より過激なディスコファッションが見られ、ダンサーがスパンデックスのレオタードだけを着て、体にラメを塗ってケージのなかで踊り、評判を呼んだ。1977年に映画『サタデー・ナイト・フィーバー』が大ヒットしたことで、ディスコは文化の本流に入り込み、全盛期を迎える。この映画でジョン・トラボルタが白いスリーピーススーツ（写真右）を着たことで、お金をかけずに真似できるディスコスタイルが広まった。伸縮性のある合成繊維を使ったレオタードや、シェイプアップ効果のあるスパンデックスを活用したボディコンシャスなドレスに、スティレットヒールの靴を履いてくるぶし丈のソックスを合わせるスタイルが流行した。

4人の若いデザイナー集団によるイギリスのブランド、スワンキー・モーズは、肌にフィットするライクラ素材の服にわいせつな切り込みを入れて、イギリスにディスコルックを広めた。1970年代にはそうしたあからさまな官能美が、フランス人写真家ギイ・ブルダンの作品で称賛を浴びていた（410頁参照）。やがてディスコはパンクロックの尖った美意識に座を譲る。さらに、ディスコと関連する性の解放と快楽主義は、1980年前半のエイズの出現によって、突如、避けるべきものと見られるようになった。**(EA)**

1　T.レックスの自称代表、マーク・ボランは1970年代のグラムロック界に、サテンとベルベットと羽根飾りを組み合わせた衣装で登場した。

2　ジョン・トラボルタが着た白いスーツと襟先が尖った黒いシャツは、1977年にパトリツィア・フォン・ブランデンスタインがデザインし、ディスコ時代の10年間の象徴となった。

3　エルトン・ジョンのメタリックな赤と銀の厚底ブーツには、本人のイニシャルがアップリケされている（1970代）。

1977年	1977年	1977年	1978年	1979年	1981年
スティーヴ・ルベルとイアン・シュレイガーがニューヨークに、多大な影響力を誇ったディスコ「スタジオ54」を開業する。	ディスコの女王と呼ばれたドナ・サマーが、カサブランカ・レコードからディスコ音楽の代表曲「アイ・フィール・ラヴ」をリリースする。	ジョン・トラボルタが映画『サタデー・ナイト・フィーバー』でディスコが生きがいの若者を演じる。ビージーズのサウンドトラック盤が全世界で大ヒット。	ペッポ・ヴァニーニとハワード・スタインが「ゼノン」を開店し、同店は「スタジオ54」が真に競合する唯一のナイトクラブに成長する。	ギイ・ブルダンが靴メーカー、シャルル・ジョルダンのために撮影した魅惑的な広告写真が『ヴォーグ』誌に掲載される（410頁参照）。	ディスコ時代の自由恋愛と派手な快楽主義の思想が、エイズの出現で終わりを迎える。

デヴィッド・ボウイのジギー・スターダストの衣装　1973年
山本寛斎　1944-

👁 ここに注目

1　マレット
マレットヘアはジギー・スターダスト・ルックの要で、後にデヴィッド・ボウイの専属美容師となるスージー・ファッシーがカットした。前髪は短く立たせて、サイドはやや長めに、後ろは長く「尻尾」のように垂らし、全体を明るい赤に染めている。

2　編み方
編み込まれた黒のレース模様が、ユニタードの配色の間にはさみ込まれている。パネル部分を埋める緑と白の斜めストライプが、螺旋を描いて体と脚を包む。この衣装はフルファッションニットではなく、裁断によって成形されている。

ロンドンのハマースミス・オデオンで公演するデヴィッド・ボウイ（1973）。

🞛 ナビゲーター

　デヴィッド・ボウイが着ているこのグラムロック調衣装は、イギリスとアメリカで行った「アラジン・セイン／ジギー・スターダスト」ツアー（1972-73）に登場した多数のステージ衣装の1点である。歌舞伎衣装の精神も取り入れてこれをデザインしたのは、日本人デザイナーの山本寛斎である。彼は1971年、ヨーロッパでは初めてロンドンでコレクションを発表した。このユニタード〔膝や足まで覆うレオタード〕は全体がニット製で、当時としては画期的なパンチカード式ジャカード編機を使って制作されている。

　ニット素材には伸縮性があるが、この衣装ではさらに、左脇の下にジッパーがつけられている。このユニタードはきわめてきつく、特にウエストと股の部分は締めつけが強いため、ほとんど中性的ともいえるデヴィッド・ボウイのほっそりした体型が強調されている。衣装には欠けている部分がいくつかあって、片脚のつけ根までと左腕があらわになっており、「火星から来たエイリアン」を具現化するためにボウイが創り出したキャラクターの挑発的な両性具有性とぴったり合う。金属繊維のルレックス糸が全体に使われてステージの照明を反射し、同じルレックス繊維で作られたドーナツ形の大ぶりなバングルが手首と足首を飾る。

　ボウイのマレットスタイルの髪は、生地の赤色に合わせて赤く染められている。額にはジギーのロゴである金の輪が燦然と輝き、頬の濃いチークは歌舞伎の隈取を連想させる。ロンドンのメイクアップ・アーティスト、ピエール・ラロシュは、ジギー・ツアーでデヴィッド・ボウイの額をラインストーンの輪で飾り、1973年にイギリスのヒットチャートで1位を記録したアルバム『アラジン・セイン』のジャケットでは、彼の顔に有名なジグザグの稲妻模様を描いた。この芝居がかった奇抜なユニタードは、デヴィッド・ボウイがイギリスとアメリカで注目を集めるきっかけとなり、どちらの国でも模倣が後を絶たなかった。あまりの人気に、アメリカの『ロック・シーン（*Rock Scene*）』誌では、1973年10月号に「君にもできるデヴィッド・ボウイ・ルック」と銘打った「ハウツー」特集を掲載した。**(EA)**

3　特大のアクセサリー
大きなバングル4個を、左手首に2つ、右足首に2つ着けることで、衣装の左右非対称性が視覚的に補完されている。服と同じ赤と青のルレックス繊維の糸で単純な形に作られたバングルは、手錠を暗示するようでもある。

🕒 デザイナーのプロフィール

1944-70年
横浜生まれの日本人デザイナー、山本寛斎は、デヴィッド・ボウイと衣装を共同制作したことで最も名前が知られている。ボウイが最初に寛斎の作品に目を留めたのは1972年、ロンドンの寛斎のブティックで、レインボー・コンサート用に「森の動物の衣装（woodlands animal costume）」を購入したときだった。寛斎は日本大学で英語を学んだ後、東京の装苑賞に応募。

1971年-現在
コシノジュンコ（1930-）と細野久のアトリエで働いた後、1971年、東京で自らの名を冠した「やまもと寛斎」社を設立。同年、ロンドンで初めて自身のコレクションを発表する。1975年にはパリデビューを果たし、1977年にはカンサイ・ブティックを開いた。

ディスコの女　1979年
シャルルジョルダン

靴メーカー、シャルルジョルダンの広告写真。ギイ・ブルダンが『ヴォーグ』誌のために撮影した（1979）。

写真家ギイ・ブルダンは、ときに倒錯的なまでの強い官能性を漂わせる女性を演出し、時代を象徴する写真を制作した。半昏睡状態の3人の女性が揃ってレオタード、スティレットヒール、羽毛のボアを身に着けて横たわるこの写真は、「ディスコの女」の本質をとらえ、3人の女性は薬で眠らされているようにも、性交渉の後のように見え、官能的で、彼がイメージする受け身で魅惑的な女性像を象徴している。3人の衣装、髪型、靴の色とストラップの位置だけが微妙に違っているのは、女性の交換可能性を暗に意味する。

この写真は、タブーへの挑戦によってファッションを表現する、ブルダンらしい手法の典型である。レオタードの着用は重層的な意味を持ち、複雑なメッセージを伝える。この1970年代を象徴する服は、留め具を一切使わず、一体型で、通常はライクラ繊維を混紡した生地でできており、体にぴったりと張りつき、胴部だけを覆い、引っ張って着る。太ももの高い位置で裁断されているため、脚が長く見える。着る人の体形は完璧に整っていなくてはいけない。これしか服を着ていないということは暑いことを意味し、異国情緒ある熱帯の地か、あるいは、熱気で汗ばむナイトクラブや、下着を連想させるため、性的なメッセージが伝わってくる。フランスのシャルルジョルダン社がデザインしたサンダルは、スパンコールとストラップがつき、靴底が薄く、ヒールは高くて後ろ寄りのセットバックヒールである。この作品も含めて、ブルダンが1967年から1981年まで担当したこの靴メーカーの広告写真シリーズは、常識を覆す奇抜なファッション広告の美学で名高い。**(EA)**

⚽ ナビゲーター

👁 ここに注目

1　スティレットシューズ
シャルルジョルダンのサンダルで、スパンコールで飾られた細いストラップがついている。3人の靴は色と形が異なり、それぞれの女性の個性がささやかに表現されている。3足ともヒールが長く細いスティレットである。

2　レオタード
レオタードは真っ先にスポーツを連想させ、本来は実用的で動きを楽にするための服だが、次第にナイトクラブでも着られるようになった。水着に非常に近い衣類であり、比較的地味だが、プールの外で着ると、かなりセクシーだ。

3　化粧
モデルは全員、明るい赤色の口紅とマニュキュアをつけており、赤の色調は左側の女性のレオタードの色に合わされ、1940-50年代の映画女優の華やかさが漂う。目元のメイクは最小限で、目尻を上がり気味に強調したアイラインも、口紅と同じ時代を連想させる。

4　毛皮のストール
モデルの体には鮮やかな色に染めた毛皮のストールが掛けられている。柔らかく軽い毛皮でできたストールは、先の尖ったスティレットヒール、なめらかなレオタードと対比される質感を持つ。この写真で、ストールはまとわれているというより、まだ息のある生き物のように愛撫されている。

🕒 企業のプロフィール

1883-1944年
1883年に生まれたシャルル・ジョルダンは靴職人として修業し、1919年、フランス、ドローム県のロマン＝シュル＝イゼールで靴屋を開いた。第一次世界大戦後、スカートの裾が短くなり、靴が注目されたことが幸いして業績を上げる。彼も最高品質の素材だけを使って靴を作り、オートクチュールの世界でたちまち地位を築いた。

1945-60年
第二次世界大戦後、シャルルの3人の息子、ルネ、シャルル、ロランが父の帝国を引き継ぐ。トロイカ体制のもと、ジョルダンは高級ブランドとして世界中に知られるようになる。ヨーロッパの主要都市にブティックを開いた（1号店は1957年にパリに誕生）のみならず、アメリカにも、フランスの靴メーカーとして初めて販路を広げた。ジョルダン＆サンズは、ロンドンに出店した1959年、クリスチャン ディオールで靴をデザインする契約も結んだ。

1961-79年
1960-70年代には、写真家ギイ・ブルダンの作品を起用した雑誌の広告で、前衛的な姿勢を前面に出す。1970年代後半は製品を多角化し、既製服やファッション小物の部門も加えたが、ブランドの主力商品は依然としてハイヒールだった。1976年にシャルルがこの世を去ると、末の息子がデザイン部門の責任者として企業を牽引した。

1980年-現在
1980年代には以前より保守的なジョルダン・スタイルが誕生する。家族経営は1981年に終焉を迎えた。ロランが引退すると、スイス企業のポルトランド＝セマン＝ヴェルケがジョルダン社を買収。1997年にはウェブサイトを開設し、電子商取引を始めた。2003年にはパトリック・コックスがフランス人以外では初のデザインディレクターとなるが、わずか2年で、自身のブランドに専念するためにジョルダン社を去る。後任者はジョセフス・ティミスター。現在、同社は80店舗のブティックを展開するが、製品の90パーセントは今なおロマン＝シュル＝イゼールを拠点として製造されている。

ライフスタイル商法

1　映画『華麗なるギャツビー』のジェイ・ギャツビー役でラルフ・ローレンのスリーピーススーツを着るロバート・レッドフォード（1974）。

2　1980年代のポロ・ラルフ・ローレンの広告は、着心地のいい高級カジュアルウェアをあらゆる世代向けに幅広く揃えていることを唱った。

3　カルバン・クラインがデザインした柄入りの絹のクレープデシンのブラウスとワインカラーのギャザースカートを、モデルとして着用するエヴァ・ウォーレン（1980）。

19世紀に大量生産の時代が始まると、製品にブランド〔商標〕がつけられ、ロゴによって広く認識される商品が出回った。1980年代には、ライセンス契約という選択肢がある高級品市場では、ブランドは一定の品質を保証するものとみなされた。ブランド経営の手本であり、ライフスタイル商法（次頁写真上）の先駆けとなったのが、アメリカ生まれのデザイナー、ラルフ・ローレンである。彼は、過ぎ去った時代のファッションや小物――大英帝国時代のポロに興じる貴族からアメリカ西部の開拓者まで――に着目し、製品は衣料品やインテリア用品から洗面用品、眼鏡類、ハンドバッグ、小物にまで及ぶ。幅広い価格帯と好感度の高いポロのロゴのおかげで、ラルフ・ローレンは世界中の消費者から受け入れられ、国際的ブランドの地位を確立した。

ポロの衣料品ブランドは1976年、ラルフ・ローレンの最初のネクタイコレクションから始まるが、デザインの基は、アメリカのアイビーリーグや運動部の大学生が揃えるネクタイだった。1971年には紳士服仕立ての女性用シャツを発売し、馬に乗ったポロ競技の選手のマークをカフスに刺繍した。その後、1930

主な出来事

1970年	1971年	1978年	1981年	1981年	1982年
ラルフ・ローレンがメンズウェア部門でコティ賞を受賞し、初めて女性用スーツを発売する。	ラルフ・ローレンが最初の独立型店舗をカリフォルニア州ビバリーヒルズのロデオ・ドライブに開く。	カルバン・クラインが初のメンズウェア部門を立ち上げ、続いて初の香水も手がける。	レーガン大統領の就任により、アメリカ社会に誇示的消費が再来する。	ポロ・ラルフ・ローレンの海外店第1号がロンドンのニュー・ボンド・ストリートに開店する。	カルバン・クライン・アンダーウェアが発売され、男性用下着のマーケティング法を一変させる。翌年、女性用も発売される。

第5章　1946-1989年

年代を彷彿とさせるセーター、ショーツ、パンツ、トレンチコートを、紳士服の伝統であるフレンチカフス〔折り返してカフスボタンで留めるカフス〕やシャツの比翼仕立てなどを取り入れつつ、ツイード、カシミア、綿などの天然素材で作った。彼が既製服のデザインで参考にしたのは、ポロ、テニス、ゴルフといった伝統的な上流階級のスポーツである。たとえば、ラルフ・ローレンの最も有名なデザインである、木綿製で鹿の子編の半袖テニスシャツは左胸にロゴが小さく刺繍され、1972年にポロ・ラルフ・ローレンがそのスタイルを採用して以来、「ポロ」シャツと呼ばれるようになり、現在でも世界中で販売され、ファッションの定番となっている。

ラルフ・ローレンは、映画『華麗なるギャツビー』（1974：前頁写真）でタイトルロールの主人公を演じたロバート・レッドフォードの衣装を担当し、ジャズ・エイジ〔1920年代〕の優雅さを取り入れたデザインで国際的に認められる。その年のアカデミー衣装デザイン賞に輝いたのは同映画の別の衣装デザイナー、セオニ・V・アルドリッジだったものの、ラルフ・ローレンは映画の主役のスタイリングをしたことでブランドの知名度を上げ、そのファッションが流行した。メンズファッションの一流誌『GQ』がギャツビーに扮したレッドフォードの写真を表紙にしたことで、その評価はさらに高まった。伝統に現代性を織り交ぜたアメリカのアイビーリーグファッションの美意識が、定番のカーキパンツ、ダブルのリネンスーツ、縁にパイピングを施したブレザーとボート競技用キャップ、襟が高めのシャツ、パステルカラーのカラフルな絹のネクタイなどにより、ラルフ・ローレンというブランドとアメリカの上流階級のイメージを結びつけ、おしゃれな「プレッピー」ルックの流行を生んだ。1980年代、ラルフ・ローレンは「プレーリー〔大草原〕コレクション」（414頁参照）と銘打って、ファッションの世界に田園の家庭的ライフスタイルを持ち込む。また、リネン、レース、ツイードといったお気に入りの伝統的素材で着心地のよいダブルのブレザーやふくらはぎ丈のダーンドルスカート〔ギャザーが入りゆったりしたシルエットのスカート〕をデザインした。さらに、床に届くほど長いカシミアセーターなどのイブニングウェアをシンプルなスタイルでデザインした。

ラルフ・ローレンと同世代のデザイナーであるカルバン・クラインは、アメリカ的で、より現代的な美意識を世に広めた（写真右）。CKというロゴで世界市場に参入したカルバンの製品は、紳士服、婦人服、子供服のみならず、ライフスタイルを演出する日用品も網羅した。より大衆向きの（より低価格な）ライフスタイルを提供するギャップは、1969年にサンフランシスコのオーシャン・ドライブで、ドナルド・フィッシャーとその妻ドリスによって設立され、後に最高経営責任者となるミラード・ドレクスラーによって、安売りジーンズ店から世界的巨大ブランドに成長した。彼は「誰がカーキをはいた（Who Wore Khakis）？」をはじめとする上昇志向の広告を連発して、自社製品をアンディ・ウォーホル、マリリン・モンロー、パブロ・ピカソなどの有名人と関連づけた。それが奏功し、ギャップは世界屈指の知名度を誇るアパレルブランドの地位を得ている。**(MF/DS)**

1983年	1984年	1986年	1987年	1987年	1988年
ダイアナ・ヴリーランドが企画したイヴ・サンローラン作品の回顧展がニューヨークのメトロポリタン美術館で開催される。	権威ある「CFDA（米国ファッションデザイナー協会）ファッション賞」が創設される。同賞は「ファッション界のアカデミー賞」と呼ばれる。	ニューヨーク、マディソン・アベニューのラインランダー・ワルド邸が、ポロ・ラルフ・ローレンの旗艦店となる。	ギャップがロンドンに初出店する。これがアメリカ国外の店舗の1号店でもあった。	アメリカ史上2番目の規模の株の暴落（「暗黒の木曜日」）が起こり、新たな不況の引き金となる。	アナ・ウィンターがアメリカ版『ヴォーグ』誌の編集長の地位をグレース・ミラベラから引き継ぐ。

プレーリー・コレクション　1988年

ラルフ・ローレン　1939-

積みわらに腰かけたモデルたちの洗い上げた素顔は、外気にさらされて健康的に上気している。田園の匂いがするようなこの広告写真は、のどかな農場の雰囲気を再現し、シンプルでゆったりした生き方に憧れる都会人の心に訴えかけた。プレーリー・コレクションの特徴は、色を調和させた重ね着と、凍てついた冬の午後の散歩をイメージさせる布地の風合いだ。

　ボリュームのあるふくらはぎ丈のスカートはウエストにギャザーを寄せ、裾には長めのひだ飾りがついている。素材は上質なウール製シャリ〔薄地の平織〕の格子縞の生地で、使われている色は赤と青、それに黒という濃い色である。スカートの下には、クリーム色と青色でストライプが入ったフランネル地のペティコートをはき、その下に細かい柄のクリーム色のウール製タイツをはいている。黒と青の格子縞の絹のブラウスには、首周りに幅の狭いフリルがぐるりとつけられ、やはりフリルのついた前立ての一番上には、紺色のシルクサテンのボウを結ぶ。赤と黒の格子柄のウールのランバージャックジャケット〔木こり風の腰丈の上着〕とブラウスの間に着ているのは、紺色の杉綾ツイードのジャケットだ。分厚い手編みの手袋、フリンジのついたチェックのマフラー、淡黄褐色のゲームフレック（猟鳥の斑点）柄──ヤマウズラの羽毛に似ていることからそう呼ばれる──の靴下が、厳しい天候からさらに身を守ってくれる。飾りのないウールのフェルト帽はクラウンが丸く、つばは平らで、耳が隠れるほど深く被られている。**(MF/DS)**

ナビゲーター

ここに注目

1　トナカイのモチーフ
ノルウェーのセーターによく見られる2色の柄で構成され「セルブ〔ノルウェーの地名〕の星」「ノルウェーの星」「雪片（スノーフレーク）」などと呼ばれるモチーフがアレンジされ、花模様、イニシャル、トナカイを含む動物の柄が編み込まれている。

3　靴
厚手のソックスの上に履いている柔らかい素材の靴は、スコットランド地方の伝統舞踊用の靴が原型である。しなやかな革を使い、靴底は足に合わせた形で、靴紐を交差させながら編み上げ、鳩目に通してから結ぶ。

2　ランバージャックジャケット
赤と黒の格子柄で、柔らかくするために両面起毛加工をしたフランネルの大きめのランバージャックジャケットは本来、木の伐採作業のときに着用されたので、「木こり」シャツとも呼ばれる。実用的なポケットが2つ、ついて、前合わせはジッパーで留める。

デザイナーのプロフィール

1939-74年
ラルフ・ローレンは本名をラルフ・ルーベン・リフシッツといい、1939年、ニューヨークに生まれた。小売業者としての出発点は、ブルックス ブラザーズのネクタイの販売員だった。ポロ・ラルフ・ローレンという世界的ファッション帝国が産声を上げたのは1967年で、最初はネクタイ店として創業され、ローレンが自らデザインしたネクタイも売っていた。やがてシャツと仕立ても手がけるようになり、1971年には初の婦人服コレクションを発表する。ライフスタイル商法という概念の先駆者でもあった。

1975年-現在
ローレンは1974年に映画『華麗なるギャツビー』の衣装を担当し、伝統に想を得た衣装類が高く評価された。ポロ・ラルフ・ローレンのブランドはブティック展開、ライセンス契約、宣伝活動を通じて、世界最大級の規模のファッション帝国となり、創始者は1992年に米国ファッションデザイナー協会から生涯功労賞を授与された。

パンク革命

1 ヴィヴィアン・ウエストウッドのフェティッシュファッションを身に着けたモデル（1976）。彼女の店「セックス」のスローガンは「職場用のゴム製品」だった。

2 ロンドン、キングス・ロード430番地の店の前でポーズをとるジョーダン（1976）。彼女は「セックス」のパンクファッションの歩く広告塔となった。

3 自作のタタンのボンデージスーツを着て、ロンドンの通りでパンク族の少女たちとポーズをとるヴィヴィアン・ウエストウッド（右端；1977）。

パンク現象は1976年にロンドンで始まった。音楽の傾向の多くはアメリカで生まれ、プロト〔最初期の〕パンクも発祥の地はニューヨークだったが、あらゆる要素が集約されてパンク活動の青写真ができたのはロンドンである。パンクは、単純で騒々しくて攻撃的な音楽に、奇抜な服装と外見を加えて作った爆発物のようなものだった。パンクの信条は手作りの美学であり、1人ひとりが、音楽、服装、行動を通し、ときには改名までして、自らのアイデンティティを築く権限を持つことだった。いわば自分を作り直すためのブリコラージュ〔寄せ集めて作ること〕となった手法の指針は、自己表現と実験、そして、何よりも怒りだった。反消費主義の精神がパンクの哲学に深く染み込んでいたことを考えれば、パンクの創造的鼓動を生んだのが、ロンドン西部、キングス・ロードの洋服屋だったのは、皮肉な話だ。

それは「セックス」という店で、ヴィヴィアン・ウエストウッドとマルコム・マクラーレン（1946-2010）が所有していた。1976年には店名が「セディショナリーズ〔扇動者たち〕」に改められる。マクラーレンとウエストウッドの店

主な出来事

1971年	1972年	1973年	1974年	1975年	1976年
マルコム・マクラーレンとヴィヴィアン・ウエストウッドが、初めての店「レット・イット・ロック」をロンドンのキングス・ロード430番地に開く。	マクラーレンが服飾見本市のためにニューヨークを訪れ、悪名高いバンド、ニューヨーク・ドールズと出会い、ロックのマネジメントへの転向を検討する。	マクラーレンとウエストウッドの店が「レット・イット・ロック」「トゥーファスト・トゥ・リヴ、トゥーヤング・トゥ・ダイ」となり翌年「セックス」に。	マクラーレンとウエストウッドが、シチュアシオニスムの政治思想を直接的に表現した「ユー・アー・ゴーイング・トゥ・ウェイク・アップ」Tシャツをデザイン。	マクラーレンとウエストウッドの尽力で、セックス・ピストルズがデビューし、フェティッシュに着想を得たヴィヴィアンのスタイルが記者に認められる。	アナキズムに心を移し、「セックス」が「セディショナリーズ」と改称。セックス・ピストルズが初シングル「アナーキー・イン・ザ・UK」を発売。

は、いくつかの変遷を経た末に、1974年に「セックス」として開店した。強烈なフェティッシュファッション（前頁写真）とナチスの制服風衣装を取り混ぜた品揃えは、鬱屈を抱えて街をうろつくティーンエイジャーのグループを引きつける。その中心的存在が駆け出しのモデル兼女優、パメラ・ルークで、彼女はパンク精神に共鳴し、自分を変えるためにジョーダンという短い名に改めた。そうした「セックス」にたむろする連中のなかから、マクラーレンは、パンクの象徴となるバンド、セックス・ピストルズを見いだす。マクラーレンがその一見冴えないバンドに最初に興味を持ったのは、キングス・ロードの自分の店の広告塔にできると考えたからで、バンド名にもそれが表れている。セックス・ピストルズは1978年に解散するまでの2年間、マスコミを騒然とさせ、センセーショナルな話題を振りまく。バンドの悪名が高まるにつれ、彼らのファッションに注目が集まるようになった。「アナーキー〔無政府主義〕シャツ」（418頁参照）から、「ボンデージ〔緊縛〕パンツ」、「デストロイ〔破壊〕Tシャツ」、「ハングマンズ〔首吊り〕・ジャンパー」まで、ウエストウッドは、ときにマクラーレンの助言を取り入れながら、ファッションとセンスの概念を再定義するような服を次々と創り出した。

　かっちりしたスーツで有能さを誇示する当時の流行とは対照的に、ウエストウッドのデザインは、衣服の斬新で過激なあり方を追求した。ウエストウッドの服作りの手法は直感的で（彼女はファッションデザインをほとんど学んでいない）、伝統にとらわれない手法によって、視覚的に突飛で先鋭的なデザインを生み出した。彼女の革新的手法のなかには、布地を平らに置くのではなく体に当てて円形に裁断するやり方もあり、それはニットジャージーのしなやかさを活かすには最適の方法だった。その手法で最初に作られたのが1979年に発売されて大いに模倣された、裂け目を入れたTシャツだ。本来の形を保ちながら、脇に切れ目を入れたことで、Tシャツは体の上で自由に位置を変える。服は長方形に裁断され、立体感を出すためにまちが入れられた。トップスの裾をウエストより高くすることで、バランスが調整されていた。部分的に既存の衣料品を使ってわざと雑に仕上げ、服の構造に特徴を出したり、手描きのスローガンの横にいくつものファウンドオブジェクト〔造形芸術に使われる身近な素材〕をきわめて独創的に配置したりもした。ウエストウッドはマクラーレンの後押しを受けながら、過激なシチュアシオニスム（状況主義）の政治思想から得た発想をデザインに込めようとし、ブルジョア階級の嗜好・価値体系を覆すためのゲリラ行動として服を作った。そうした怒りと対決を背景とし、ポルノ写真をTシャツのデザインに使い、かぎ十字をカール・マルクスの肖像写真と並べ、ボンデージやフェティシズムをあからさまに表したデザインに、兵士やバイク乗りの服から直接取り入れたアイディアを加えた。

　衝撃的な効果を出すために色も活用され、赤、黒、白を基調に、蛍光色のピンクと黄色、エレクトリックブルー〔明るい青紫〕を加えて、刺激的な色調を強めた。ウエストウッドは、タタンも大胆に使っている。ボンデージから着想した一連のファッションでさまざまなタタンのジャケットとパンツも作り（写真右）、現代的かつ都会的作風とケルトの伝統を結びつけた。**(WH)**

1977年	1978年	1978年	1979年	1980年	1981年
エリザベス2世在位25周年の祝賀をめぐってセックス・ピストルズの音楽が注目され、ウエストウッドの「セディショナリーズ」のためのデザインが有名に。	ウエストウッドが「パブリック・アップ・ユア・イヤーズ」Tシャツに、ゲイのパンク族の乱交パーティーの漫画と、劇作家ジョー・オートンの文章を描く。	セックス・ピストルズのアメリカツアー終了時にジョニー・ロットンが脱退し、それがバンドの解散につながる。	セックス・ピストルズのベースを担当し、マクラーレンやウエストウッドにとってパンクのミューズだったシド・ヴィシャスが薬物の過剰摂取で死亡する。	イギリス人監督ジュリアン・テンプルによるセックス・ピストルズの疑似ドキュメンタリー映画『ザ・グレイト・ロックンロール・スウィンドル』が公開。	パンクとの決別を期してウエストウッドとマクラーレンが「パイレーツ」と銘打ったファッションショーを開催する。

アナーキーシャツ　1976年
マルコム・マクラーレン　1946-2010　　ヴィヴィアン・ウエストウッド　1941-

アナーキー・シャツを着るサイモン・バーカー。セックス・ピストルズのファン雑誌『アナーキー・イン・ザ・UK（Anarchy in the U.K.）』のために、レイ・スティーヴンソンが撮影した（1976）。

早くからセックス・ピストルズのファンだったサイモン・バーカーが着ている「アナーキーシャツ」は、マクラーレンとヴィヴィアンのファッションに対する大胆かつ独創的なアプローチを象徴している。このシャツは、1960年代のウェンブレックス社のモッズ・シャツを基に作られ、店名がまだ「レット・イット・ロック」だった頃、マクラーレンはこのシャツの在庫品を販売目的で仕入れた。ある日、ウエストウッドがシャツにストライプを描いて改造し、マクラーレンがさらに政治的な図柄とスローガンを足して変化を加えたところ、シャツはまったく新しい服として生まれ変わった。彼の狙いは、「都会のゲリラ」にふさわしいシャツで衝撃を与えることだった。当時、セックス・ピストルズは「セックス／セディショナリーズ」の常連が共有する思想を表現した曲「アナーキー・イン・ザ・UK」を制作中だった。マクラーレンは、パリの街角の壁に描かれたアナーキストのスローガンや、スペインの「マノ・ネグラ（黒手組）」アナーキスト運動の英雄のエンブレムや名前も、漂白剤を使って服に書き込んだ。すべてが一点物で（その後、多くのコピー品が出回り、偽物を展示した美術館さえ複数あった）、赤で染め、黒と茶のストライプを手描きし、赤い腕章を袖につけた。このシャツは、物議を醸したかぎ十字をはじめ、服というより身に着けられるマニフェストである。**(WH)**

⚽ ナビゲーター

👁 ここに注目

1 腕章
袖の赤い腕章は、毛沢東の紅衛兵へのオマージュであり、「chaos（混沌）」という文字がプリントされている。最も物議を醸すのは、すべてのシャツに入っているわけではないが、右袖の前面か襟につけられた、反転させたかぎ十字のワッペンだ。

2 プリントされた文
左前身頃には、ステンシルで「Only Anarchists Are Pretty（アナーキストだけが美しい）」というスローガンがプリントされている。この標語も、他のシチュアシオニスムの落書きのスローガンも、漂白剤に浸した小枝で書かれている。袖に他の言葉をステンシルで書く際に使われたのは、ウエストウッドとマクラーレンの息子が持っていたステンシルセットだった。

3 前身頃
染色した長方形の絹とモスリンの当て布が前身頃の右側に縫いつけられている。カール・マルクスの肖像が印刷された布も縫いつけられている。マクラーレンはこの絹の当て布を、ロンドンのソーホー地区にある中国人の店で手に入れた。

🕐 デザイナーのプロフィール

1941-70年
ヴィヴィアン・スワイヤーはイングランドのダービーシャーで生まれた。ロンドンのハロー・アート・カレッジで短期間ファッションを学び、小学校教師になる。1963年にデレク・ウエストウッドと結婚し、息子を1人もうけるが、デザイナーのマルコム・マクラーレンと出会い、結婚生活に終止符を打った。1967年、マクラーレンとの間に息子が生まれる。

1971年-現在
ウエストウッドとマクラーレンは1971年にロンドンのキングス・ロードで起業し、最初の店「レット・イット・ロック」を開く。同じ住所で一連の店を続け、共同経営した最後の店が、海賊をテーマとする「ワールズ・エンド」だった。1981年にウエストウッドは初のファッションショー「パイレーツ」を開催。2004年にはロンドンのヴィクトリア＆アルバート博物館で彼女の作品の大規模な回顧展が開催された。2006年にはファッション界への貢献が認められ、ウエストウッドは大英帝国勲章を授与され、デイムに叙される。マクラーレンは2010年にこの世を去った。

ファッション・ワルキューレ

　1970年代から1980年代前半にかけて、フランス人デザイナーのティエリー・ミュグレーとクロード・モンタナ（1949-）、そして、イギリス人デザイナーのアントニー・プライス（1945-）の3人が、過激さ、華やかさ、レトロシックを融合させ、女性の性的魅力を仰々しく賛美した。戦う姫であり、突撃隊員であり、セクシーな女王様であるワルキューレは、過去と現在と未来を奇妙に混ぜ合わせ、高級ファッションの領域に侵入した。フェミニズムの波が勢いを増すと同時に、ファッションにおける女性のイメージがより主観的かつ性的になるのは、興味深い矛盾だ。

　クロード・モンタナは自身のビジョンについて、2010年にフランスのファッション誌『アンサン（*Encens*）』のインタビューで、「私がブランドを立ち上げて服を作り始めた1978年頃、女性は皆ジプシー風の服を着ていて、古めかしい舞台衣装のようにペティコートを何枚も重ねたボリュームのあるドレス、農民風のシャツ、東洋の民族衣装のスタイルが中心でした。私は服に新しい構造を

主な出来事

1978年	1979年	1979年	1980年	1981年	1981年
ティエリー・ミュグレーがパリのヴィクトワール広場にブティックの1号店を開き、同年、紳士服のコレクションを初めて発表する。	アントニー・プライスが自身のブランドを創設し、ロンドンのモルトン・ストリートとキングス・ロードに店舗を置く。	クロード・モンタナが自身のブランドを創設し、たちまち成功を収め、批評家から称賛を得る。	アントニー・プライスがロンドン・ファッション・ウィークで初めてコレクションを発表する。	過激なフェミニストであるアンドレア・ドウォーキンが、『ポルノグラフィ：女を所有する男たち』を出版し、社会にもたらすポルノグラフィの弊害を分析。	アメリカで連続ドラマ『ダイナスティ』のテレビ放映が始まり、肩パッドが人気を集め、大衆市場に広まる。

420　第5章　1946-1989年

与えたかったのです」と述べている。モンタナは肩パッドを復活させ、軍服を思わせる攻撃的で男性的なシルエットを表現した（写真右）。カタルーニャ人を父に、ドイツ人を母に持ち、パリに生まれたモンタナは、宝石のデザインでファッションの道に入った。フェティッシュとして革を使って名を馳せ、立体感のある独特のシルエットを、強く大胆な色合いで作り出す達人である。立体的な服作りで上半身に重きを置くシルエットを際立たせ、誇張した肩と大きな襟に対して、下半身はペンシル型のタイトスカートや細身のパンツで細くまとめた。軍服風の細部、肩章、男性的な襟、サド・マゾ風の鋲のついた細いベルト、チェーン、バックル、ジッパーも好んで使った。

舞台衣装をイメージさせるティエリー・ミュグレーの未来的デザインは、1940-50年代のフィルムノワール〔犯罪映画〕にヒントを得ており、ブーツに拍車を着けた騎手からハイヒールをはいたSMの女王様まで、さまざまなフェティッシュ調アンサンブルが含まれていた。彼は革の扱いでは定評があり、革製の首用コルセットなどのフェティッシュ系装身具を含む総革のアンサンブルの数々を、クチュールで制作している。片手の幅ほどの細さまで絞ったウエストを強調し、生地、縫い目、技巧により身体を再構築して、SFとハリウッドの華やかさが合わさった、誇張された漫画のようなスーパーヒーローを生み出した。ミュグレーの自動車風コルセットを撮影した1989年の写真（前頁）は象徴的で、2重のメッセージを要約している。モデルは明らかに誘うようなポーズで自動車のボンネットにゆったりともたれている。彼女のコルセットは性的魅力を強調すると同時に、それを鎧のように守ってもいる。このファッションは、1980年代のアメリカの連続テレビドラマに登場する悪女たちの衣装として多用された。その典型がドラマ『ダイナスティ』でジョーン・コリンズが演じた女性だ。内気な女性には似合わない服である。最近ではアメリカのR&B歌手、ビヨンセ・ノウルズが、2009年の「アイ・アム…サーシャ・フィアース」ツアーの衣装をミュグレーに依頼し、特注のコルセットを作らせている。

練達のテイラーであるアントニー・プライスは、ファッションとロック音楽を融合させるのが使命だと自負し、1994年の『ヴォーグ』誌でこう語っている。「私の作る服は、女性はこういう服を着るべきだという男性の理想なのです……。男性は、フリッツ・ラング監督の映画『メトロポリス』に登場するような、完璧なプロポーションで永遠に夢のようなセックスで応えてくれる、セックスロボットを求めています。男性は性的な突起部分に固執します。自分のものにも、女性のものにも。私はいうなれば奇術師。男性が求めるものを彼らに与えるのが、私の仕事です」。ロンドンのロイヤル・カレッジ・オブ・アートを卒業した彼は、イギリスのロックバンド、ロキシー・ミュージックの複数のアルバムを通じ、レトロシックな『フォー・ユア・プレジャー』（1973；422頁参照）も手掛けた。彼のデザインはストリートファッションからクチュールへと移行する。絹とタフタの下に張り骨や見返し芯を入れてフロックを「組み立て」、最大限のインパクトを与える大胆なこのスタイルが最も似合ったのは、1970年代に活躍したスーパーモデル、マリー・ヘルヴィンとテキサス出身の大柄なモデル、ジェリー・ホールだった。(JE)

1　ティエリー・ミュグレーの自動車風コルセットドレス（1989）は、1950年代のデトロイトの自動車のスタイルに影響を受けている。

2　極端に大きな肩、絞ったウエスト、広がったペプラムは、クロード・モンタナが女性の服作りに使う果敢な仕立て術の典型である。1981年秋冬コレクションより。

1982年	1983年	1989年	1991年	1992年	1992年
アントニー・プライスがバンド、デュラン・デュランの「リオ」のビデオ用に多色のパステルカラーの絹でデザイン。ニューロマンティック派の流行。	クロード・モンタナがパリに初めてのブティックを開く。	アントニー・プライスが、ブリティッシュ・ファッション・アワードでグラマー・オブ・ザ・イヤーに選ばれる。	モンタナがランバン社でのデザイナーとしての活躍を認められ、金の指貫（デ・ドール）賞を受賞する。翌年も同賞を受賞する。	ミュグレーが香水「エンジェル」を発売する。さらに、オートクチュール協会の要請で企画した初めてのコレクションを発表する。	クロード・モンタナが、セカンドライン「ザ・ステート・オブ・クロード・モンタナ」を創設する。

ロキシー・ミュージックのアルバムカバー用レザードレス　1973年
アントニー・プライス　1945-

ロキシー・ミュージックのアルバム『フォー・ユア・プレジャー』（部分）のアマンダ・リア。

デザイナーのアントニー・プライスは、ロキシー・ミュージックの2作目のアルバム『フォー・ユア・プレジャー』（1973）のパノラマ写真のようなジャケットで、このバンドのアルバム制作に引き続きスタイリストとして関わった。全体の視覚的イメージを決定づけているのは、どことも知れぬ都会の、ネオンがきらめく夜景だ。それを背景として、革の服に身を包んだ妖婦が尊大なポーズで立ち、唸り声を上げる豹を、リードを引いて制止している。スティレットヒールを履いた主役はモデルで歌手のアマンダ・リアである。彼女の装いには、映画『ギルダ』（1946）で女優リタ・ヘイワースと衣装デザイナーのジャン・ルイ・ベルトー（1907-97）が表現したオペラ用手袋の官能性と、マレーネ・ディートリッヒの氷のように冷たく謎めいたドイツ風の高貴さが融合している。プライスが作った背景はフィルムノワール調の都会の歓楽街で、キーボード奏

者のブライアン・イーノが奏でるシンセサーザーの斬新な音と、アルバムの語りかけるような歌詞から伝わる疎外感や不安と響き合う。当時、リードボーカルのブライアン・フェリーの束の間の婚約者だったアマンダ・リアがポーズをとり、暗闇のなかで光を放つ。彼女の輪郭が描くなめらかな曲線が光沢を帯び、アスリートのような上半身の起伏がレザードレスの艶で引き立っている。ドレスは胸から膝にかけてなだらかな線を描き、古典的な砂時計の形を作る。さまざまな素材の要素を織り交ぜることで、プライスは、アルバムとバンドの文学的、演劇的、音楽的特徴を際立たせる豊かな視覚的記号を生み出した。
(JE/MF)

◉ ナビゲーター

👁 ここに注目

1 ビュスチエ形ボディス
このビュスチエ形ボディスは構造が堅固で、体から独立して動く。乳房の上半分はあらわで、リアの上腕まで水平な線を描いている。露出した白い肌が、ボディスや肘丈の長手袋と劇的な対照を成している。

3 不安定なヒール
体を締めつけるほどぴったりした黒い革のドレスに先の尖ったスティレットヒールを合わせた、究極のフェティッシュファッション。光沢のあるエナメル革の靴は、リアの脚をますます長く見せ、アマゾネスのような体形を演出している。

🕒 デザイナーのプロフィール

1945-79年
イングランド生まれのプライスはブラッドフォード美術学校とロンドンのロイヤル・カレッジ・オブ・アートで学び、1972年、スターリング・クーパー・アンド・プラザ・クロージング社に勤めた。1979年には自身の名前でデザインの仕事を始め、ロンドンのキングス・ロードに店を開く。その後、サウス・モルトン・ストリートに旗艦店を構えた。

1980年-現在
プライスは多くの音楽家と協力してきた。ミック・ジャガーのパンツをデザインし、ロキシー・ミュージックの全8枚のアルバム(ジェリー・ホールが人魚に扮した『サイレン』も含む)、ルー・リードのアルバム『トランスフォーマー』のバックカバー、デュラン・デュランの『リオ』などのスタイリングを担当した。メンズウェアの仕立てでも大いに影響を及ぼし、スーツを「ロックンロール」にしたといわれる。1989年にブリティッシュ・ファッション・アワードのイブニング・グラマー賞を受賞した。2008年、2009年、2010年には新作コレクションをトップマンと共同制作している。

2 宝石
プライスがハリウッドから着想を得たのは、ベルトーがヘイワースのためにデザインした『ギルダ』のドレスだけではなかった。手袋の上から着けている、宝石をふんだんにちりばめたブレスレットは、映画『紳士は金髪がお好き』(1953)のマリリン・モンローためにウィリアム・トラヴィラ(1920-90)がデザインした揃いのアクセサリーを参考にしている。

423

セカンドスキンの衣服

女性のファッションはその歴史を通じ、締めつけることもしばしば重視してきたが、1970年代後半になると、新世代のセカンドスキンの衣服によって女性は締めつけから解放され、若さを謳歌し、活力と体の特性を称え、肉体をひけらかすようになる。「セカンドスキン」は、1980年に業界紙『ウィメンズ・ウェア・デイリー』がアズディン・アライア（1940-）のボディコンシャスなデザインを形容する際に作った造語で、進歩の時代の出発点を示した。エラステイン〔伸縮性ポリウレタン繊維〕がニットと織物に使われたこと、フィットネス革命の影響、ファッションの主流に入り込んできたスポーツウェアといった要因が重なって、ボディコンシャスファッションの新たなスタイルが誕生する。

アメリカ人作家のジェイムズ・フィックスが1977年に出版した『奇蹟のランニング』がベストセラーになり、アメリカ人のジョギングへの執着が始まった。フィットネス文化は、映画女優、ジェーン・フォンダのワークアウト・ビデオや、『フェーム』（1980）『フラッシュダンス』（1983）といった映画の後押しを得て人々を駆り立て、男性も女性も、完璧に磨き上げた体形を見せびらかすために運動に励み、それに伴ってセカンドスキンの衣服の人気が高まった。

スポーツウェアとダンスウェアは、1930年代以来ほとんど進化していなかった。伸縮性のあるニット素材はたるみが出て、見栄えがよくない。ゴムは洗濯で傷みやすかったが、伸縮性がある唯一の素材だった。その状況は、1959年に

1　アズディン・アライアが、セクシーで体に密着する渋い色のドレスのコレクションをパリで発表する（1986）。

2　エルヴェ・レジェのバンデージドレスは、流行を超えた定番として彼のコレクションに必ず登場している。これは1992年の作品。

主な出来事

1978年	1978年	1979年	1980年	1980年	1980年
『ヴォーグ』2月号が、巻頭ファッション記事として夏のスポーツウェアを特集する。	ノーマ・カマリがニューヨークに自身の新しい店を開き、OMO（On My Own（オン・マイ・オウン））ブランドを創設する。	デビー・ムーアがロンドンにパイナップル・ダンス・スタジオを開店。鮮やかな色のダンスウェア、レオタード、レギンスなどの自社商品を展開。	カルバン・クラインがデザイナージーンズの宣伝に15歳のブルック・シールズをモデルとして起用する。	ノーマ・カマリが、スウェットを特集したプライスのコレクションで「Aファッション」をデザインする。	アズディン・アライアが最初のコレクションを発表し、『ウィメンズ・ウェア・デイリー』紙から「密着の帝王」と命名される。

424　第5章　1946-1989年

アメリカの化学メーカー、デュポン社がエラステインという新繊維を開発したことで一変する。同社は、この新繊維をライクラ（428頁参照）と名づけ、引っ張ると6倍に伸びるにもかかわらず元の形に戻る糸の用途を模索した。当初の目的は下着の開発だったが、ライクラは他の繊維と一緒に織ったり編んだりして、フィットネス世代のための機能性素材を創り出せるため、新素材が水着や他の分野にも応用できることにデュポン社は気づく。

カルバン・クラインはボディコンシャス崇拝をいち早く全面的に受け入れたデザイナーだが、伸縮性ではなくカットによる表現を追求した。1976年に新発売したジーンズウェアの形を数年後改め、股部分を強調し、お尻を上げて形よく見せ、第2の肌（セカンドスキン）のように体にフィットさせて体の線が出るようにして、商業的成功を収めた（426頁参照）。もう1人の革新的アメリカ人デザイナーがノーマ・カマリ（1945-）で、1980年のコレクションでは、すべての服にグレーのスウェット素材を使った。巨大な肩パッド、へそ出しスウェットパンツ、ララスカート〔チアガールの衣装のようなひだやギャザー入りミニスカート〕、フード、オフショルダーのトップスなどが、機能一辺倒だったスウェット素材の地位を高め、ゆったりと体を覆うデザインにより、ジムで鍛えた体形を見せたり隠したりした。カマリのコレクションの影響力は大きく、運動着を普段の外出着とする発想を広め、アメリカ国内だけで販売されたにもかかわらず、模造品が大量に市場に出回った。

高級ファッションでは、チュニジア生まれでパリを拠点に活躍するアズディン・アライアやエルヴェ・レジェ（1957-）などのデザイナーが、体にぴったりと沿ったドレスを発表する。アライアが1980年に発表した最初のコレクションは、全作品が黒一色で、パンクを意識してジッパーと安全ピンが使われ『ウィメンズ・ウェア・デイリー』紙から「密着の帝王（キング・オブ・クリング）」と名づけられた。バイアスカットやさまざまなストレッチ素材を多用し、ライクラを使い複雑な裁断技法によってできあがった作品には、まるでクモの巣のように縫い目が張り巡らされていた。そうした服は、クチュールの伝統的職人技の粋を集めて体にフィットさせていたが、着心地をよくするためにストレッチ素材を使ったため、締めつけ感がなかった（前頁写真）。アライアらしいスタイルが登場するのは、代表作である脇にレースを入れたドレスが発表された1985年頃からで、1987年には長袖のスクープネック〔深くえぐれた襟ぐり〕ドレスに同色の不透明なタイツと靴が組み合わされる。熱烈なファンのいるエルヴェ・レジェのバンデージ〔包帯〕ドレスの第1号は1989年に初めて発表された。伸縮性のある布のバンドを体にきつく巻きつけ、体の立体的な形を作り上げたドレスである（写真右）。非常に好ましい形と大きなインパクトを持つセカンドスキン・バンデージドレスは、有名人の間で流行が続き、ドレスを着る彼女たちの念入りに磨き上げられた体そのものが、価値ある商品となった。**(JE)**

1981年	1981年	1982年	1989年	1994年	1995年
『タイム』誌が11月号の表紙関連記事として「上昇するアメリカのフィットネス熱」を掲載する。	オリビア・ニュートン＝ジョンのシングル「フィジカル」がビルボードホット100で10週連続して1位となる。	ジェーン・フォンダのエアロビクスビデオがフィットネス界に革命を起こす。家庭用フィットネスビデオの販売数歴代1位の記録は、今も破られていない。	エルヴェ・レジェが代表作のバンデージドレスを初めて発表する。	アズディン・アライアが伸縮性のある新素材「ウペット」を使った、体にぴったり沿うロングドレスのコレクションを発表する。	アズディン・アライアが、炭素に浸した繊維から成り電磁波を反射する抗ストレス素材「リラックス」を使った服を制作する。

ブルック・シールズのジーンズ広告　1980年
カルバン・クライン　1942-

ここに注目

1　官能的な質感
絹かサテン製でクラシカルな形のたっぷりしたシャツを羽織り、ジーンズは全部見せている。アメリカらしい実用的なデニムに、なめらかで柔らかい高級な絹を合わせることで生まれる官能的なコントラストは、普段着に手触りのよい生地を組み合わせるというクラインのデザイン哲学を象徴している。

2　体にぴったり合う形
カルバン・クラインのジーンズの立体的な形は高めのウエストラインによって強調される。ブルック・シールズの場合はウエストラインがへその上まで来ている。クラインはさらにお尻の真ん中の縫い目を調整して、ヒップラインをきれいに見せる工夫をしている。

🧭 ナビゲーター

　1996年に『タイム』誌がカルバン・クラインをアメリカで最も影響力を持つ25人の1人に選んだ理由は、デザインの質の高さだけでなく、販売戦略が与えた衝撃の大きさにもあった。彼のジーンズウェアの広告キャンペーンは1976年当初は注目されなかったが、15歳の女優ブルック・シールズを写真家リチャード・アヴェドンが撮影した斬新な広告写真が世に出ると状況は一変した。シールズは体にぴったりしたジーンをはき、脚をくの字に折り曲げて、こう問いかける。「カルバンと私の肌の間に何があるか知ってる？ 何もないの」。

　すでにルイ・マル監督の映画『プリティ・ベビー』（1978）に幼い娼婦の役で出演していた若き女優は、この広告で、グレーと赤褐色の絹や金色のサテンのカジュアルシャツを着たが、いずれもカルバンの代表作のスキンタイトジーンズが合わせられ、足は裸足か、この写真のように黒いカウボーイブーツを履いていた。シールズは挑発的なポーズで、脚を最初はこちら、次はあちらへ伸ばし、ジーンズの最も密着する部分のフィット感と、セクシーさを強調している。別の広告では、シールズがこう言い切る。「私はクローゼットにカルバンを7本持っているけど、もしそれがおしゃべりできたら、身がもたないわ」

　未成年のセックスをほのめかした広告に批判が殺到し、実際に三大テレビネットワークは放映を中止したが、クライン本人はまったく動じなかった。セクシー路線の宣伝は効果絶大で、カルバン・クラインのジーンズは販売数が1カ月に200万本に達し、市場の5分の1を占めた。1982年にクラインは、物議を醸したジーンズを再びはいたブルック・シールズと共に『ピープル』誌の表紙に登場した。2000年6月には『ウィメンズ・ウェア・デイリー』紙にこう語っている。「私は常に明確なデザイン哲学と視点を持っていました。モダン、洗練、セクシー、清潔感が大切で、よけいなものは削ぎ落とすという哲学です。それらすべてが、私のデザイン美学に合致します」。1999年には、カルバン・クライン・ジーンズの売り上げが会社の現金収入の3分の1を占めた。**(JE)**

🕒 デザイナーのプロフィール

1942-70年
ブロンクス生まれのカルバン・クラインは1962年にニューヨーク州立ファッション工科大学を卒業した。1968年、幼馴染のバリー・シュワルツの協力を得て初めて女性用コートのコレクションを発表すると、高級女性衣料品店のボンウィット・テラーから5万ドル分の注文を受けた。

1971年-現在
1971年にクラインは新たにスポーツウェアのラインを加え、1973年にはコティ・アメリカン・ファッション批評家賞を初受賞する。クラインのスタイルは常にシンプルで高級感があり、ライセンス契約によって、靴、ベルト、サングラス、毛皮、ジーンズ、下着、香水など、幅広い製品を作っている。男性用下着は初年度だけで7000万ドルの売り上げを記録し、論議の的となったエロティックな宣伝広告が莫大な収益を上げた。そうした成功にもかかわらず、企業は経営不振に陥り、2002年にフィリップス・ヴァン・ヒューゼン（PVH）社に売却された。

3　商標をつけたポケット
尻ポケットに自分のサインの商標をつけた細身のジーンズを考案したことにより、クラインはデザイナージーンズという概念を導入した。エロティックさを堂々と表現し、セクシーさを売りものにした広告は、下着から香水まで、彼の全商品の宣伝のイメージを決定づけている。

ライクラのエアロビクスウェア　1980年代
スポーツウェア

長袖ユニタードのモデルを務めるクリスティ・ブリンクリー（1982）。

　大柄でグラマーなスーパーモデル、クリスティ・ブリンクリーが淡いピンクのスパンデックス製オールインワンを着た姿には、初期のセカンドスキンスタイルの素朴な雰囲気がよく表れている。1980年代に伸縮性のあるライクラが発売されると、エアロビクスなどのスポーツウェアのデザインに活用されるようになる。ブリンクリーは1979年から1981年までに、有力スポーツ週刊誌『スポーツ・イラストレーティッド』の水着特集号の表紙を三度飾り、健康と美容について書いたイラスト入りの本は『ニューヨーク・タイムズ』紙のベストセラーリストの1位に輝いた。彼女の成功が、シンディ・クロフォード、ナオミ・キャンベル、エル・マクファーソンなどの長身で見事な肢体のモデルたちが活躍するきっかけとなる。1970年代後半から1980年代前半にかけて強まったスポーツウェアの影響はファッションの流れを変え、フォーマルから、何よりも機能性を重視するスポーツ志向のデザインへと移行させた。(JE)

ここに注目

1 レッグウォーマー
レッグウォーマー（もともとバレエダンサーが運動中の筋肉を冷やさないために着けていた）をはじめとするジム用小物は、フィットネス熱を助長し、主流ファッションに浸透していき、プリント柄や縞柄のニットのものも街着用に登場した。

2 スパンデックス
オールインワン型のぴっちりフィットするスーツは、袖は手首まで、脚部は足首までありで、全身をほどよく引き締めている。色の種類はベビーピンク、ラベンダー、パウダーブルー、ターコイズ。いずれも柔らかなパステルカラーで表面にきらめく光沢がある。

▲イギリス人モデルのデビー・ムーアは1979年、ロンドンにパイナップル・ダンス・スタジオを設立した。1980年代前半に創設した自身のブランドで、ライクラを使ったダンスウェアをデザインしている。

ナビゲーター

過激なデザイン

1 スパンダー・バレエは、派手なニューロマンティック・スタイルにより、1980年代を代表するファッショナブルなバンドとされた。

2 ジョン・ガリアーノの1989年のコレクションで発表されたアンサンブルは、フランス革命期の服装にヒントを得ている。

3 1984年、キャサリン・ハムネットは、「58%がパーシングに反対」というスローガンが書かれたTシャツを着て、首相官邸でマーガレット・サッチャー首相と対面した（1984）。

パンクスタイルが流行した1970年代が終わると、1980年代には華々しいニューロマンティックというサブカルチャーが、他の文化と服飾史を独自に解釈して仮装用の衣装箱から服を見つけ出し、模倣して見せびらかした。そうした美的感覚を象徴するのが、イギリス人デザイナー、ヴィヴィアン・ウエストウッドが1981年に自身のブランドで初めて発表したコレクション「パイレーツ」で、19世紀の紳士服からハリウッド版海賊スタイルまで、さまざまな素材の寄せ集めから得た発想を基に作られた。そうした文化的発想の統合は、パンク族のストリートファッションから脱却し、やがて発想を「海賊」さながらに略奪していくニューロマンティックカルチャーの予兆でもあった。ロンドンでは、美術学校生やその仲間がナルシシズムを誇示する格好で「ビリーズ」「ブリッツ」「ヘル・トゥ・インダルジ」といったナイトクラブに繰り出していた。その排他的で自意識過剰な集団は創造性に富む人材の宝庫で、その場を盛り上げただけでなく、大衆文化の進展に多大な貢献をし、頭角を現していく。そのなかにはポップスターのデュラン・デュラン、スパンダー・バレエ（写真上）、ボーイ・ジョージ、ファッション編集者のディラン・ジョーンズ、イアン・R・ウェブ、ファッションデザイナーのスティーヴン・ジョーンズ（1957-）、スティーヴン・リナード（1959-）、パム・ホッグなどがいた。

ロンドンは過激な思想と新しい才能で沸き返り、その多くはセントラル・セント・マーティンズ・カレッジ・オブ・アート・アンド・デザイン、ロイヤル・カレッジ・オブ・アートを筆頭とする芸術学校から生まれた。さらに、活

主な出来事

1979年	1980年	1980年	1981年	1982年	1983年
スティーヴ・ストレンジとラスティ・イーガンがロンドンにナイトクラブ「ブリッツ」を開店し、ドレスコードを「奇抜できれい」であることのみとする。	ファッション誌『i-D』をテリー・ジョーンズ（元『ヴォーグ』誌アート担当編集者、メンフィス・デザイン・グループのロゴのデザイナー）が創刊する。	当時最も影響力のあったデザイン雑誌『ザ・フェイス（The Face）』をニック・ローガンが創刊、アートディレクターをネヴィル・ブロディが務める。	イギリス人デザイナー、ベティ・ジャクソンが、夫でイスラエル生まれのフランス人、ダヴィッド・コーエンと共に自身のデザイン会社を設立する。	ボーイ・ジョージが率いるニューロマンティックのポップバンド、カルチャー・クラブが初アルバム『キッシング・トゥ・ビー・クレヴァー』をリリース。	マルコム・マクラーレンがシングル曲「バッファロー・ギャルズ」を収めたアルバム『ダック・ロック』をリリースする。

430　第5章　1946-1989年

気に満ちたロンドンのクラブの数々が、ファッション、音楽、舞台芸術が交流しながら育つ肥沃な土壌となっていた。そうした状況に惹かれ、すでに地位を確立していたデザイナーのジャン＝ポール・ゴルチエや三宅一生もインスピレーションを求めてロンドンを訪れた。デヴィッド・ボウイはピエロに扮してニューロマンティック派に路線変更し、「アッシュズ・トゥ・アッシュズ」のビデオに性別とは無関係に着飾った「ブリッツ」の若い常連を大勢登場させた。舞台衣装めいたファッションでは、化粧や髪染めなど、女らしいとされてきた装いを男性が取り入れることで、性別のステレオタイプが崩されていく。

新進デザイナーの過激なデザインがもてはやされるようになるのは、1984年にジョン・ガリアーノ（1960-）が発表した卒業制作コレクション「レ・ザンクロワイヤーブル」がきっかけだった。このコレクションは、有力な小売業者だったロンドンのブティック「ブラウンズ」のジョーン・バースタインにすべて買い上げられた。ガリアーノの斬新なデザインはフランス革命時代の服装からもヒントを得ていた（写真右上）。デザインデュオ「ボディマップ」も、1984年に発表したコレクション「ザ・キャット・イン・ア・ハット・テイクス・ア・ランブル・ウィズ・ア・テクノ・フィッシュ（The Cat in a Hat Takes a Rumble with a Techno Fish）」で高く評価された（432頁参照）。コレクションに登場した一連のセパレーツは、織地とストレッチ素材を組み合わせており、テキスタイルデザイナーのヒルデ・スミスによるグラフィックプリントも成功に寄与した。デザイナーのベティ・ジャクソン（1949-）の作品にも、プリント生地は欠かせない。彼女は1958年の「イングリッシュ・ローズ」コレクション用に大柄のプリント地をイギリスのデザイン集団、ザ・クロースに発注した。彼女がデザインした大きめのシャツやくるぶし丈のロングスカートの大ぶりなシルエットは、迫力のあるプリント柄を活かすには理想的だった。

デザイナーのキャサリン・ハムネット（1947-）は1979年に「切り裂き」デニムジーンズを発表、ウォッシュ加工や色染め加工の流行を予感させ、ロンドン北部のローレンス・コーナーなどに多い軍放出品店の商品からも着想を得た。しわをつけたパラシュートシルクの着やすいアンサンブルは、鋲、トップステッチ、むき出しのジッパーが使われて、彼女のトレードマークとなった。ハムネットは過激な政治思想に傾倒し、1983年にはスローガンを印刷したTシャツを創作している。翌年、ダウニング街の首相官邸で開かれた夕食会で、当時の首相マーガレット・サッチャーに紹介される彼女が着ていた特大サイズのTシャツには、核武装に反対するスローガン「58%がパーシング〔弾道ミサイル〕に反対（58% DON'T WANT PERSHING）」が大々的に書かれていて（写真右）、その写真が世界中に報道された。

キャロライン・コーツは1982年に、前衛的なストリートファッションの若いデザイナーの作品を国際市場に売り込むための組織、アマルガメイテッド・タレントを設立し、1983年には英国ファッション協会（British Fashion Council）が創設され、その翌年には、ロンドン・ファッション・ウィークが初めて開催された。このイギリスのファッションデザインの隆盛は、メディア戦略に長けた若い先駆者たちのお陰で今なおイギリスのデザイン教育は世界的影響力をもつ。**(MF)**

1983年	1983年	1983年	1984年	1984年	1985年
マドンナのスタイリングをデザイナーのマリポル（1947-）が担当し、ダメージ加工したレース、破れたレギンス、複数のバングルなどを使う。	イベント企画者、スザンヌ・バーチがファッションショー「ニュー・ロンドン・イン・ニューヨーク」をマンハッタンのロキシー・ローラースケート場で開催。	ロイヤル・カレッジ・オブ・アートの卒業生が芸術とデザインを結ぶ活動を促進するため、テキスタイルデザイン集団「ザ・クロース」を結成（434頁参照）。	キャサリン・ハムネットが「58%がパーシングに反対」と書かれた反核を訴えるTシャツを着て、イギリス首相マーガレット・サッチャーと面会する。	イギリス人デザイナー、パム・ホッグがロンドンのケンジントン・ハイ・ストリートのファッションマーケット「ハイパー・ハイパー」に初めて売り場を開設。	イギリス人のジョン・ガリアーノが18世紀後半に着想を得た「フォールン・エンジェルズ」コレクションを発表、アマンダ・グリーヴがスタイリストを務める。

431

ニットの衣装　1984年
ボディマップ

イギリスのボディマップは、1984年に初の本格的ファッションショー「ザ・キャット・イン・ア・ハット・テイクス・ア・ランブル・ウィズ・ア・テクノ・フィッシュ」に出品し、イギリス現代ファッションブランドの地位を確立した。デザイナーたちは、モデルと共に友人、音楽家、ダンサーを起用し、ファッションショーに舞台演劇の要素を盛り込み、クチュールのファッションショーに対抗した。コレクションの中心はニットジャージーやコットンベロアといった着心地のよい生地で、イギリスのテキスタイルデザイナー、ヒルデ・スミスの「ビッグ・メッシュ」コレクションから白と黒のプリント地も取り入れた。そのプリント地を使ったのが、右の2人が着ている膝丈の大きなセーターで、いずれも袖ぐりが深く下がり、柄の部分と無地の部分が組み合わされている。袖は無地の部分と柄入りの部分に分かれ、一方のセーターには白、もう片方には黒が使われている。すぼまったリブ編から裾までと同様に、深い襟ぐりのロールカラーも対照的な白と黒だ。

肩幅の広さがヒップまで続き、膝のあたりで身幅が狭まり、そこから裾に向かって広がっている。左のT字形のチューブドレスは白と黒の細かい横縞で、ふくらはぎ丈の細身のシルエットに長すぎる袖がつき、カフスの黒が、肩口に入った白の帯とコントラストを成している。白黒の横縞の靴下と被り物も、トータルコーディネートの一部で、衣装は1984年に『ガーディアン』紙のブレンダ・ポランの選定により、バース衣装博物館に展示された。**(MF)**

◆ ナビゲーター

👁 ここに注目

1 モノクロ柄
イギリス人テキスタイルデザイナー、ヒルデ・スミスの「ビッグ・メッシュ」コレクションの先鋭的な柄が、この作品の核であり、綿とライクラの混紡素材にプリントされたデザインが、特大サイズのセーターの基幹部分となっている。

3 膝ですぼまり膝下から広がるスカート
くるぶし丈のペタル〔花びらのような〕スカートは、8枚のパネルをはぎ合わせてボリュームを出している。特注の生地は両面ワッフル織のビスコースレーヨンと綿で、スウェーデンのフィクストリカファブリカ社によって開発された。

2 特大サイズのT字形
肩のはぎ目が肩よりも外側にはみ出し、袖ぐりが大きくて手首が細い袖は、コウモリの翼のように見える。水平にはぎ合わせた袖の下側に柄が入り、上は無地となっている。

4 切り抜き
別布で縁取りされた丸い切り抜きがヒップにあしらわれている。この切り抜きはブランドのトレードマークで、大衆市場で大いに模倣された。このコレクションの他のスカートやレギンスにも使われており、切り抜きによって、普段は露出されない体の部分に注目が集まる。

🕒 企業のプロフィール

1982-86年
ボディマップは1982年にスティーヴィー・スチュワート（1958-）とデイヴィッド・ホラー（1958-）によって設立された。2人はミドルセックス・カレッジ・オブ・アートでファッションを学んでいるときに出会った。ボディマップは1984年にマルティーニ年間最優秀新鋭デザイナー賞を受賞し、1984年には初の本格的ファッションショーを開催した。同年、ファッションジャーナリストのブレンダ・ポランにより、キャサリン・ハムネットやベティ・ジャクソンの作品と並んでコスチューム・オブ・ザ・イヤーの代表に選出される。1986年にはBBCが選ぶデザイナー・オブ・ザ・イヤーにノミネートされ、招待を受けてパリのイギリス大使館で開催された「ベスト・オブ・ブリティッシュ」に参加した。

1987-91年
1987年、ボディマップはマイケル・クラーク・カンパニーの衣装を担当してベッシー賞を受賞した。この協力関係は1980年代末まで続く。さらに、バレエ・ランバートやロンドン・フェスティバル・バレエからの注文で衣装を制作した。1989年にボディマップは小売店舗を開いたが、成功は長く続かず、1991年に販売を停止する。

▲ロンドンのリバーサイド・スタジオズで行われたマイケル・クラーク・カンパニーの公演（1984）。ダンサーの衣装はボディマップがデザインし、トレードマークの丸い切り抜きがあしらわれている。

テキスタイルプリント　1985年
ザ・クロース

ザ・クロースがデザインしたプリント。コービン・オグレイディ・スタジオ撮影（1985）。

イギリスのデザイン集団、ザ・クロースは鮮やかな色彩の表情豊かなテキスタイルで名高い。1980年代半ばに流行していた大きめの服は、プリント柄を活かす格好のカンバスだった。1985年にはロンドンのリバティ百貨店でサマー・シミッツ・コレクションを展示するウィンドウディスプレイの背景を制作した。ザ・クロースのプリント柄からは、画家アンリ・マティスの鮮烈な切り紙絵や、アメリカ人ストリートアーティスト、キース・ヘリングが描く平面的なグラフィックアートなど、さまざまなものの影響が見てとれる。キース・ヘリングは1980年代に原色を使った壁画や地下鉄駅の広告板の絵で世界的に注目を集めたアーティストである。ザ・クロースは強烈な色の流れるような描線を駆使し、もっぱら手か筆で図柄を描いた。発想の源としたのは人の形で、それ以外にも、自然や街の風景、大英博物館の古代ギリシア、ローマ、エジプトの展示室、都会の内外の朽ちて崩れかけた外観などから想を得ている。筆のタッチの強弱を使い分け、ごく小さい布から、大きな図柄を繰り返し描く全長2mの大きな布まで、幅広いサイズの作品を作った。その結果、服を作るためにはプリント地を裁断し、それをまた縫製することになり、模様の繰り返しが判別しにくく、より抽象的な図柄となった。**(MF)**

◉ ナビゲーター

◉ ここに注目

1 はき古したジーンズ
自然に色あせたはき古しのジーンズに切れ目や裂け目を入れることで、わざと傷んだ感じを出している。この手法によって、実用的な普段着が流行の服に変身した。ここでは裾をロールアップしてはいている。

3 太い輪郭
シャツに鮮烈な色でプリントされた図柄は、背景の店の壁の絵と同じく、濃く太い輪郭線で描かれており、キース・ヘリングの作品に描かれた躍動感ある形を彷彿とさせる。そうした柄と、ペンキを塗ったように自由奔放に流れる線が並置されている。

2 形
シャツの構造は伝統的なテイラー仕立てだが、柄のせいで正反対の印象を与える。1980年代前半の特色であるだぶだぶのシルエットは、鮮やかな色彩の柄を描く大きなカンバスとなった。

◉ デザイナーのプロフィール

1983-85年
ロンドンのロイヤル・カレッジ・オブ・アートのプリントテキスタイル学科を卒業したフレイザー・テイラー（1960-）、ヘレン・マニング、デイヴィッド・バンド（1959-2011）、ブライアン・ボルジャー（1959-）は、1983年に芸術とデザイン企画を結ぶ活動を促進するためにデザインスタジオを創設した。テキスタイルと新作ファッションをデザインする傍ら、オルタード・イメージ、スパンダー・バレエ、アズテック・カメラなどのバンドのレコードジャケットのデザインも手がけた。

1986-1987年
顧客にはベティ・ジャクソン、ビル・ブラス（1922-2002）、イヴ・サンローラン、カルバン・クライン、ポール・スミス（1946-）などが名を連ねた。ザ・クロースは1987年に解散する。フレイザー・テイラーは現在、シカゴ美術館付属美術大学の繊維・素材学科の客員教員で、学際的ビジュアルアーティストとして活躍している。

435

成功するための装い

1　1983年にジャン＝ルイ・シェレル(1935-)が発表した黒と白のスカートスーツからは、1980年代に三角形のシルエットが流行していたことがわかる。

2　女優のシャーロット・ランプリングが、ジョルジオ・アルマーニのダブルのピンストライプのコートにストライプのシャツとスカートという柔らかいパワードレッシングの装いを披露している。

3　人気の刑事ドラマシリーズ『特捜刑事マイアミ・バイス』でヒューゴ・ボスの衣装を着た俳優、ドン・ジョンソンとフィリップ・マイケル・トーマス。

1980年代になると、磨き上げた体形と完璧な身づくろいのグラマゾン〔グラマーなアマゾン族、すなわち立派な体格の美女〕が、スティレットヒールでファッションショーの舞台を闊歩し、現代のビジネスウーマンの力と色気を体現した。役職に就いて活躍する女性が増え始めると、肩がかっちりしたテイラードスーツが好まれるようになった。ジョン・T・モロイは著書『キャリア・ウーマンの服装学』(1977)で、地味な色の目立たない服を着るよう説いたが、ビジネスの権威のそんな助言には耳を貸さず、グラマゾンたちは「私を見て」と言わんばかりの鮮やかな色のスカートスーツを着た。写真のジャケットは肩パッド入りのいかり肩で、ヒップにフレアーの入ったペプラムをあしらってバランスをとっている。ペプラムとはウエストについた布のことで、ウエストを細く見せる効果があり、上から太めのベルトを締めることが多い（写真上）。ジャケットには共布のミニスカートを合わせている。1960年代に復活した丈の長いス

主な出来事

1979年	1979年	1981年	1984年	1984年	1985年
マーガレット・サッチャー（「鉄の女」と呼ばれたパワードレッシングの達人）がイギリス初の女性首相に選出される。	ポール・スミスがコヴェント・ガーデンのフローラル・ストリートにロンドン1号店を開く。	アメリカのテレビドラマ『ダイナスティ』の放映が始まり、広い肩幅が流行する。	ポール・スミスが日本の商社、伊藤忠商事とライセンス契約を結ぶ。	アメリカのテレビドラマ『特捜刑事マイアミ・バイス』のシーズン1が始まり、野心的な男性をイメージしたヒューゴ・ボスの服が次々と登場する。	アナ・ウィンターがイギリス版『ヴォーグ』誌の編集長となり、1980年代に新たに登場した仕事熱心で買い物の時間がない女性たちに照準を合わせる。

436　第5章　1946-1989年

カートは純情可憐さを表したが、1980年代には、長めのスカートは権力と自由の象徴であり、ピンヒールは支配性を表した。いかり肩のブラウスにトロンプルイユ〔だまし絵〕効果を狙って、鎖、花綱、蝶結び、リボン、さらには、アニマル柄などのグラフィックプリントが入れられた。エルメスのスカーフ、カール・ラガーフェルドがデザインを改めたシャネルの「ギルト・アンド・キルト〔金メッキとキルティング〕」のショルダーバッグ、透けない黒いタイツにマノロ・ブラニク（1942-）の細いハイヒールなどがその代表格である。

より落ち着いた仕事着を提供したデザイナーがダナ・キャランで、広告には架空の女性アメリカ大統領を登場させたものもあった。都会で働く専門職の、お金はあるが時間のないキャリアウーマンのために「着やすい7点」から成るコンパクトな黒のワードローブを作った。ストレッチ素材を使った彼女の服には、画期的なオールインワン型ボディスーツ、巻きスカート、チューブ型ドレスなどがあり、いずれもボディコンシャスでありながら体の線が目立ちすぎなかった。イタリア人デザイナー、ジョルジオ・アルマーニも、より柔らかい印象のパワードレッシング〔地位や能力を印象づける装い〕を提案し、得意のシンプルなシルエット、抑えた色合い、高級な生地で服を作った（438頁参照）。ウールクレープ製で肩に柔らかくパッドを入れたダブルの長いジャケットは、動きやすいうえに、役員にふさわしい洗練された雰囲気で、男性にも女性にも好まれた（写真右上）。

出世街道を行く専門職の若者のヤッピーが、世界各地の金融の中心都市に住み、活躍していた。続々と創刊されるファッション誌や勢いづいた広告業界は、小物も含めたライフスタイルの重要性を強調し、グッチのローファー（437頁参照）、ロレックスの腕時計、イギリス人デザイナー、ポール・スミス（1946-）が流行させたシステム手帳のファイロファックスなどがあった。生まれ育ったノッティンガムに1970年にブティックを開いたポール・スミスは、1979年にロンドンのコヴェント・ガーデンに自身のブランドショップ1号店を開く。スミスがデザインした男性用スーツは、若きエリートや野心に満ちたメディア界の大立者の標準服となった。伝統的な仕立ての技術と斬新で機知に富んだ細部への目配りが融け合い、色と生地に対する独特の遊び心が加わった彼の服によって、顧客は金融都市のドレスコードから外れることなく、おしゃれに装うことができた。

ドイツのヒューゴ・ボス（1885-1948）は作業服や制服を手がけていたが、このブランドは1953年に紳士服の製造に乗り出し、1980年代にスーツが人気を集めた。上質の素材で作られ、伝統的で堅苦しいサヴィル・ロウの仕立てと、デパートで販売される大量生産のスーツのちょうど中間に位置した。基本的にダブルのジャケットにフロントプリーツのズボンという組み合わせで、昔ながらの男性のシルエットである逆三角形を引き立てた。同ブランドは、1980年代にファッションに多大な影響を及ぼしたアメリカのテレビ番組『特捜刑事マイアミ・バイス』（写真右）の衣装を担当し、プロダクトプレイスメント〔映画やテレビドラマのなかで商品を目立つように表示する広告手法〕の初期の好例となった。

(MF)

1985年	1987年	1987年	1988年	1988年	1988年
アン・クラインのデザイナーだったダナ・キャランが独立して初の婦人服コレクションを発表し、7着の基本的な「着やすい」服を披露する。	トム・ウルフの小説『虚栄の篝火』が出版され、「ヤッピー」と呼ばれる都会の野心的な専門職の若者を風刺する。	リズ・ティルベリスがイギリス版『ヴォーグ』誌の編集を引き継ぎ、1992年までその地位に留まる。	アナ・ウィンターがアメリカ版『ヴォーグ』誌の編集長となる。	ハリウッド映画『ワーキング・ガール』が公開され、メラニー・グリフィスとシガニー・ウィーバーが野心的なキャリアウーマンを演じる。	ダナ・キャランが手頃な価格帯の若者向けブランド、DKNYを創設する。

脱構築スーツ　1980年
ジョルジオ・アルマーニ　1934-

映画『アメリカン・ジゴロ』でジュリアン・ケイ役を演じるリチャード・ギア（1980）。

ジョルジオ・アルマーニは伝統的なサヴィル・ロウ仕立てのスーツの堅苦しい殻を取り除き、柔らかさとくつろぎという概念を持ち込んで、男性のフォーマルウェアのデザインに革命を起こした。表地と裏地の間に入れる固い芯やフェーシング〔装飾や補強のために服の一部に重ねて当てる布〕の骨格を取り払い、裏打ちをなくし、ジャケットのボタンの位置を下げてヒップを強調し、より着心地のよいシルエットを作り上げた。アルマーニは新鮮でモダンな感性を発揮し、広告、メディア、設計といった創造的な業種の男性の心をつかんだ。スーツの重量も軽くし、ツイードやフランネルの代わりに、ウールクレープのような柔らかくしなやかで肌触りのいい服地を使うことで、ニットのカーディガンに匹敵する着心地のよさを実現した。さらに、役員室にはつきものだった紺のピンストライプを排して、灰褐色や濃い灰色のような多様な中間色を取り入れた。グレージュ（グレーとベージュの中間）はその代表だ。イタリアのメンズウェアが世界で評価されたきっかけは、1980年にアメリカ人俳優、リチャード・ギアがジゴロ役を演じた、ポール・シュレイダー監督の犯罪映画『アメリカン・ジゴロ』である。この映画は、アルマーニの贅沢で柔らかい仕立て、抑えた華やかさといった美意識を披露する格好の機会となった。映画は大ヒットし、アルマーニは映画との協力関係を長く続け、1987年の『アンタッチャブル』を含め、100本以上の映画で衣装を担当している。**(MF)**

ナビゲーター

ここに注目

1 柔らかい肩のライン
アルマーニの特徴である柔らかく包み込むような肩のラインは、袖つけを体の輪郭よりも外に出し、袖ぐりを深くすることで作られる。そのおかげで体によくなじみ、動きやすい。

3 ゆとりのあるジャケット
茶色のカシミアウールのシングルのジャケットは裾が長く、ベントなしで、ヒップ周りにゆとりがあり、1940年代のズートスーツにやや似ている。前を開いているので、股上の深さが中くらいのズボンと細い革のベルトが見える。

2 身頃
ジャケットのゆとりとは対照的に、シャツはダーツが入って体にぴったり合っている。折り返しが小さく襟先が短い襟と、細かい柄の細いネクタイを小さなノットで結ぶことで、そのコントラストが強調されている。

デザイナーのプロフィール

1934-74年
ジョルジオ・アルマーニは北イタリアの町ピアチェンツァに生まれた。医学を学び、兵役を終えてから小売の仕事を経て、1960年代にデザイナーとしてセルッティ・グループで働く。設計製図技師、セルジオ・ガレオッティと出会った後、1973年にミラノのコルソ・ヴェネツィア37番地に事務所を構える。以後、アルマーニとガレッティは公私共に長いつきあいを続ける。

1975年-現在
1975年、ジョルジオ・アルマーニS.p.A.が設立される。アルマーニは1976年に最初の既製服コレクションを発表した。1980年代にはブランドがアメリカでの販売を開始し、既製服の新ブランド、エンポリオ・アルマーニを1989年に設立する。2000年には家具ラインのアルマーニ／カーサを設立し、旗艦施設のアルマーニ・ホテル・ドバイが2010年に開業した。

ローファー 1980年代
グッチ

　1960年代の発売以来、グッチの定番ローファーは世界を飛び回るジェット族や有名人男女に愛用されてきた。これがウォール街の典型的装いの一部となったのは、ブランド信仰の高まった1980年代のことで、エレガントさと、一目でわかる高級感が、ラウンジスーツ、ビジネススーツに合うとみなされたためだ。

　この靴のスタイルの起源は、北欧にある。1930年代にノルウェーの製造業者がモカシン風の靴を製造し、それが欧米の市場に出回り、アメリカでは「ウィージャンズ」という名前で知られていた。1950年代にはペニーローファーやタッセルつきのローファーなど、さまざまな種類が登場し、プレッピーの週末の装いに欠かせない靴となり、イタリアでは、ヴェネツィアンローファーと呼ばれる、すっきりとしたデザインが登場する。1950年代にグッチが馬具のハミ（轡〈くつわ〉）のような形の金具、ホースビットを加えて以来、デザインはほとんど変わっていない。

　元祖グッチローファーは、ニューヨークのメトロポリタン美術館衣装研究所に収蔵されている。モデル360と呼ばれた最初の女性用ローファーには細い金のチェーンを埋め込んだ革のスタックヒールと鎖が甲部につけられた。グッチのローファーは、フィレンツェ近郊のグッチの工房で、手染めの高級革から熟練した職人集団により1足ずつ手縫いで作られる。「グッチローファー」は、いまや金属の飾りのついたスリッポン全般を指す一般名詞として使われている。『ヴォーグ』誌前編集長のダイアナ・ヴリーランドは、1984年に企画した「マン・アンド・ザ・ホース〔馬と人間〕」展でグッチのローファーを展示し、金持ちのレジャー、贅沢、馬術、高級ファッションの間に時代を超えて存在する相関関係を示した。**(MF)**

ナビゲーター

👁 ここに注目

1 サドルステッチ〔1本の糸の両端に2本の針をつけて同時に表裏から刺して縫い合わせるステッチ〕

グッチのデザインに乗馬が影響していることを示す別の例が、上側の縁のサドルステッチで、最小限にギャザーを寄せた柔らかいバックスキンをこのステッチが抑えている。このステップイン式の革靴が普通のローファーと一線を画すのは、太く低いヒールとホースビットの金具がついている点だ。

2 ホースビット

このハミ形の金具がグッチの製品に初めて登場したのは1950年代前半で、当時、イタリア国内のグッチの顧客は貴族が多く、乗馬用具の要望が高かった。ホースビットは最初、サドルステッチを施したハンドバッグにつけられた。1953年に男性用のソフトモカシンの甲部分の飾りとなり、1968年には女性靴のエンブレムとなった。

3 赤と緑のストライプ

高級品ブランド「グッチ」の象徴として欠かせない要素となった緑・赤・緑の縦縞は、もともとは馬の鞍の腹帯に昔から使われてきた配色だ。赤と緑の組み合わせはイタリアの三色旗の色でもある。

▲1970年代初頭のグッチの女性用革製パンプス。金の鎖の飾りが甲だけでなくブロックヒールにも埋め込まれている。

🕒 企業のプロフィール

1921-52年

グッチ社は1921年、フィレンツェでグッチオ・グッチによって設立された。グッチはパリとロンドンのホテルで働いた経験があり、特にサボイ・ホテルに勤めていたとき、宿泊客の持つ高級旅行鞄に強い感銘を受けた。1921年にフィレンツェに戻ると、手作りの革製馬具専門の小さな工房を開いた。息子たちと共に事業を拡大し、1938年にはローマに、1951年にはミラノに出店し、高級革製品、絹やニットの衣類を販売するようになる。グッチの製品で最初に有名になり、今も主力商品である竹製の取っ手のハンドバッグは1947年に発売され、アメリカ大統領夫人ジャッキー・ケネディが愛用して「ジャッキーバッグ」の名で知られるようになった。グッチは世界中でステータスシンボルとして認められ、鞍の腹帯に由来する赤と緑のストライプがブランドのトレードマークとなる。

1953-88年

創立者のグッチが1953年に死去した後、息子のアルド、ヴァスコ、ウーゴ、ロドルフォが引き継いだ事業は隆盛を極め、1960年代には有名人御用達のおしゃれなブランドとみなされた。グッチのスカーフの「フローラ」柄は、モナコ国グレース公妃から直々に要望されて生まれた。ホースビットつきの元祖グッチローファーは、ニューヨーク、メトロポリタン美術館衣装研究所の収蔵品となっている。1960年代半ばに、グッチはGを2つ組み合わせたロゴを採用して、海外で事業拡張を進め、ロンドン、パリ、アメリカなどに次々と出店した。しかし1970年代に入ると、ブランドの過剰使用とライセンス製品に起因する経営不振に陥る。

1989年-現在

1989年、アメリカの小売企業の役員だったドーン・メロが抜擢され、ブランドの立て直しに乗り出した。彼女は1990年にアメリカ出身のトム・フォード（1961-）を女性用既製服の主任デザイナーとして起用する。トム・フォードは1994年にクリエイティブディレクターに就任し、ブランドの再興を果たす。フォードは2004年にグッチを去り、2006年にはアクセサリーデザイナーだったフリーダ・ジャンニーニ（1972-）がクリエイティブディレクターとなる。

デザイナーが活躍した10年

1　女優アンディ・マクダウェルが、ビル・ブラスのデザインした青灰色のメタリックなベルベットのイブニングドレスを着ている（1983）。ワンショルダーのスタイルと豪華な生地が1980年代の贅沢な嗜好を反映している。

2　ジョーン・コリンズが、自らデザインしたフォーマルドレスに大ぶりなアクセサリーを着け、ヘアスタイルも完璧に整えている。

3　自らデザインしたドレスを身にまとうキャロリーナ・ヘレラ。流れるようなシルエットのエメラルドグリーンのイブニングドレスに、完璧なテイラード仕立ての光沢のあるジャケットを組み合わせている。

1980年代には、社会の中で誇示的消費を歓迎する気運が高まる。景気低迷の打撃を受けた1970年代、勢いづくフェミニズム運動や「自然回帰」の提唱者がファッションを軽薄なものととらえた時代は終わり、ヒッピーシック（386頁参照）やパンク（416頁参照）といった若者主導のファッションは廃れ、華やかな大人のおしゃれが好まれた。ニコラス・コールリッジは、著書『ファッションの陰謀 The Fashion Conspiracy』（1988）にこう記している。「1978年からの10年間は、ファッションにとって決定的に重要な時期だった。……ラルフ・ローレン、カルバン・クライン、ジョルジオ・アルマーニなどのデザイナーは、1970年代半ばには考えられなかった規模とスピードで、巨大なファッション帝国をゼロから築き上げた。……デザイナーマネーである」。1980年から1985年にかけてアメリカドルが強くなった結果、オートクチュールや高級既製服の需要が再び高まりを見せる。1950年代から1960年代にかけて活躍したビル・ブラス（1922-2002）、ジェームズ・ガラノス、ジェフリー・ビーン、アーノルド・スカージ（1930-）、オスカー・デ・ラ・レンタ、アドルフォ（1933-）といったデザイナーたちが、高級感あふれる昼用の正装や、話題の的となる豪華なイブニングドレス――ブラスのメタリックなベルベットドレス（写真上）など――に腕を揮い、人気を取り戻した。

1981年のロナルド・レーガンの大統領就任式をきっかけに、カーター政権下の儀式張らない地味なスタイルは過去のものとなる。レーガン大統領は、白いネクタイと燕尾服着用の伝統的でフォーマルな慈善舞踏会、軍旗衛兵隊による

主な出来事

1980年	1980年	1981年	1981年	1981年	1982年
ハンドバッグデザイナーのジュディス・レイバーが、ニーマン・マーカス・ファッション功労賞を受賞する。	マリア・カロリーナ・ホセフィーナ・パカニス・イ・ニーニョが、ニューヨークに「キャロリーナ・ヘレラ」ブランドを創設。高級素材を使った。	ダイアナ・スペンサーがロンドンのセント・ポール寺院で行われたチャールズ皇太子との結婚式でクリノリンのタフタのウェディングドレスをまとう。	ナンシー・レーガンが夫の就任式の舞踏会で、ジェームズ・ガラノスのデザインによる白いワンショルダーのレースにビーズをあしらったシースドレスを着る。	ジョーン・コリンズがテレビドラマ『ダイナスティ』にアレクシス・キャリントン役で加わり、人気を高める。	アメリカ人デザイナー、ジェフリー・ビーンが五度目のコティ特別賞を受賞する。

国賓の歓迎式典、舞踏会を伴う公式晩餐会などを復活させ、上昇志向の強い富裕層にとっては、正装用ドレスのきらびやかな生地や幾重もの装飾をひけらかす絶好の場となる。

『ダラス』（1978-91）や『ダイナスティ』（1981-89）などのアメリカのテレビドラマに登場する架空の裕福な有名人たちのライフスタイルは、アメリカ人デザイナー、ノーラン・ミラー（1933-2012）がデザインし、極端に大きな肩幅や大ぶりなアクセサリーが特徴であった（写真右上）。レーガン大統領とイギリスのマーガレット・サッチャー首相による税制改革と金融市場の規制緩和のおかげで、社会の上層階級が受け取る可処分所得が増えた。そうした金満家たちが愛用したのが、ブダペスト出身のデザイナー、ジュディス・レイバー（1921-）がデザインした宝石をちりばめたミノディエール〔ハンドバッグ〕であり、高級ファッションと頽廃的な贅沢さが一体化した、1980年代の誇示的消費の究極の体現であり、大金持ちだけが手に入れられるアクセサリーだった。

ニューヨークの「きんきら族（シャイニーセット）」——政財界の大物の裕福な妻たち——は、作家トム・ウルフの小説『虚栄の篝火』（1987）で風刺を込めて描かれた。『『それなりの年齢』の女性たちで、揃いも揃って骨と皮ばかりのガリガリ体型（ほとんど飢餓状態）だ。彼女たちは干からびた胸と萎んだ尻から失われた色気を補おうと、デザイナーに頼る。今シーズンは、パフスリーブ、フリル、プリーツ、ひだ飾り、胸当て、リボン飾り、バットウィング〔袖ぐりが深く、手首が細く詰まった袖〕、スカラップ、レース、ダーツ、バイアスのシャーリングを使わないのはもってのほかだ。彼女たちの姿は、まさに世相を映すレントゲン写真だった」。なかでも最も有名な「世相のレントゲン写真」が、ナンシー・レーガンだった。大統領夫人が昼用の服として愛用していたのは、アドルフォが得意とするブークレニットのシャネル風スーツと、色味を合わせた絹のブラウスだ。他のアメリカ人デザイナーがスポーツウェアに進出するのを尻目に、アドルフォは顧客のために、昼用のフォーマルウェアとしてプリント地の絹のワンピースを作り続けた。アドルフォは多数のドレスを無償でナンシーに提供し続け、その結果、知名度を上げて売り上げを大幅に伸ばし、大統領夫人のお気に入りデザイナーの仲間入りをして、公式の舞踏会や晩餐会に彼のドレスが登場することになる。ニューヨークを拠点に活躍するデザイナー、キャロリーナ・ヘレラ（1939-：写真右）が「昼食会に出席するレディ」のための高級感のあるドレスを提供するいっぽう、アーノルド・スカージは、豪華なイブニングウェアを作った（444頁参照）。

この時期になって初めて、デザイナーが社交の場で顧客と同席するようになる。オスカー・デ・ラ・レンタは、母国ドミニカ共和国の香りが漂う華麗で女らしいドレスをデザインし、それをまとった上流社会の顧客と食事を共にした。彼は米国ファッションデザイナー協会（CFDA）の代表として、功労者賞の祝賀行事をニューヨークのメトロポリタン美術館で企画し、ファッション業界の宣伝に努めた。ナンシー・レーガンの伝記を執筆したキティ・ケリーによれば、彼はホワイトハウスでのフォーマルなパーティーの復活を歓迎して「レーガン夫妻はホワイトハウスを本来の姿に戻してくれそうだ」といった。**(MF)**

1983年	1987年	1987年	1987年	1987年	1989年
シャネルのメゾンが、クリエイティブディレクターであるカール・ラガーフェルドの指揮のもとでイメージを一新し、新たな若い世代の顧客獲得に乗り出す。	クリスチャン・ラクロワ（1951-）が、ジャン＝ジャック・ピカールとベルナール・アルノーに推され、パリの24番目のオートクチュール・メゾンの代表に。	映画『ウォール街』が公開される。主人公ゴードン・ゲッコーの信条は「強欲は善だ」。	トム・ウルフが、当時のニューヨークに見られた野心、人種差別、階級、政治、強欲を描いた小説『虚栄の篝火』を発表する。	モエ・ヘネシーとルイ・ヴィトンが合併して世界最大の高級品の複合企業体が設立され、LVMHブランドが誕生する。	アメリカの小売企業の役員だったドーン・メロがグッチ・ブランドの再建を任され、既製服の主任デザイナーにトム・フォードを起用する。

イブニングドレス　1987年

アーノルド・スカージ　1930-

クチュリエのアーノルド・スカージの人気が1980年代に再燃したのは、豪華なフォーマルドレスが「きんきら族」に好まれたおかげである。彼のデザインは、顧客と彼自身の知名度を上げた。スカージは鮮やかな色を驚くような組み合わせで使うことで知られるが、色彩理論を実践的に応用し、綿密な計算で色の調和を図っている。このドレスでは、ボディスの金色とスカートのフューシャピンクをターコイズブルーのサッシュがまとめている。両方の色に重ねてサッシュを大きくしっかりと結ぶことで、全体の形が視覚的に安定し、その部分がドレスの中心となるように計算されている。

　ドレスのシルエットはスカージの師だったアメリカ人クチュリエ、チャールズ・ジェームズに影響を受け、装飾をつけ加えるよりも、服の構造に重きを置いた。細身の上半身に、折りひだをつけた無地の絹地を巻きつける手法は2人のデザインに共通する。金色のボディスは、合わせ目に沿って斜めにプリーツを入れ、ストラップレスのスイートハート・ネックラインを形成、胸元から浮き上がるボディスは彼のデザインの特徴で、「クラムキャッチャー〔パンくず受け〕」ボディスとも呼ばれる。イブニングドレスに合わせてよく作られたのが、タフタやシルクサテンの細めで丈の長いエッジ・トゥ・エッジ〔前身頃の両端がぴったり合う〕型のコートで、端を別布で縁取ることが多かった。**(MF)**

◉ ナビゲーター

◉ ここに注目

1　強烈な色
スカージは金色を、ターコイズブルー、フューシャピンクと共に使っている。この3色は色相環〔色相の総体を円環状に並べた図〕上で等間隔に位置し、彩度も同じだ。それぞれがプリントや染色の出力コードにおけるイエロー、シアン、マゼンタの成分の分布値に一致している。

3　非対称な裾のライン
このドレスの非対称性は、くるぶし丈のフューシャピンクのスカートにも見られる。斜めのヒップラインに沿ってギャザーが入り、裾が膝上に向かって上がっている。リオ・デ・ジャネイロのカーニバルや、サンバ歌手で女優のカルメン・ミランダのようなエキゾチックな雰囲気も感じられる。

2　見せかけのリボン結び
ドレスの中央部分の左右非対称なターコイズブルーの布は、バストの下から始まってヒップの脇でまとめられ、大ぶりなリボン結びに見せかけて固定されている。ちょうどプレゼントにかけたサテンのリボン飾りのように見える。

◉ デザイナーのプロフィール

1930-63年
アーノルド・スカージ、本名アーノルド・アイザックスは、カナダに生まれた。コットノワール゠カボーニ・デザイン学校で教育を受け、パリのオートクチュール組合で学んだ。パキャンのメゾンで修業した後、チャールズ・ジェームズに移り、1955年に既製服ラインを任される。1958年にはコティ賞を受賞した。

1964年-現在
スカージは1964年にクチュールサロンを開き、羽根飾り、毛皮、スパンコール、刺繍で飾ったイブニングウェアとカクテルドレスを専門に制作した。1968年、女優バーブラ・ストライサンドが映画『ファニー・ガール』でアカデミー賞を受賞した際、彼がデザインした透けるブラウスとパンツを着ていたことで、世界の注目を集める。1984年には既製服ブランド「スカージ・ブティック」を再開した。1996年にアメリカ・ファッション協議会賞を受賞している。

445

ヒップホップ文化とストリートスタイル

1 東海岸のラップグループEPMDのアルバム『アンフィニィッシュド・ビジネス』のカバージャケットは、1980年代後半のヒップホップスタイルを体現している。

2 ヴィヴィアン・ウエストウッドの「ウィッチーズ」コレクション（1983）に登場したジャケットのプリント柄は、キース・ヘリングのグラフィティアートに影響を受けている。

3 アメリカ人ラップグループ、Run DMCが、アディダスのスウェットスーツに、ひどく重そうな金のドゥーキー・チェーンを合わせている。

ヒップホップは何よりもアフリカ系アメリカ人の経験を表現するものであり、都会のアフリカ系アメリカ人社会と彼らの上昇志向が直面する社会問題と常に関わっている。ヒップホップのメッセージの対象は、この文化を生んだ社会・民族グループであり、より幅広い若者文化であり、そしてファッション業界でもある。ヒップホップ音楽は、70年代後半から80年代前半の誕生当初、黒人の民族意識と彼らの地位向上と深く関わっていた。演奏者はガーナ伝統の「ケンテ」（134頁参照）や黒人民族主義の色である緑、赤、黒、黄を身に着けることが多かった。ヒップホップ運動はアメリカの都市部から始まり、ギャング文化と密接な関係を持つ。その草分け的バンドN.W.A.とウータン・クランはいずれも芸術家集団で、同じスタイルの装いが、その一団に属する証しだった。ヒップホップのファッションに特化した最初の会社が設立されたのは1989年で、カール・カナイ（カール・ウィリアムズ：1968-）が自身の名を冠したブランドを創設した。ウータン・クランは1995年にウーウェアというブランドを創設している。

ヒップホップが政治問題を背景に誕生したという経緯から、LL・クール・J、パブリック・エネミー、Run DMC（次頁写真）といった初期のパフォーマーたちは高級ファッションやエリート意識の強い老舗ブランドを拒絶し、代わりに、スポーツウェアやストリートウェアを取り入れた。カンゴールのバケットハット（写真上）を被り、アディダスのスウェットスーツを着て、アディダスのスーパースターかチャック・テイラー・オールスターのスニーカーを履くのが典

主な出来事

1980年	1982年	1983年	1983年	1984年	1985年
ブロンディがシングル盤「ラプチュアー」をリリース。デボラ・ハリーのラップの歌詞にグランドマスター・フラッシュの名を入れる。	アフリカ・バンバータとソウルソニック・フォースが、ヒップホップ史上最も引用されている曲、「プラネット・ロック」のシングル盤を制作する。	グランドマスター・フラッシュが『ザ・メッセージ』をリリースしトニー・シルヴァーがグラフィティとヒップホップのテレビドキュメンタリー制作。	映画『ワイルド・スタイル』が公開され、グラフィティ、ブレイクダンス、MCバトルとったヒップホップ文化のさまざまな要素が紹介される。	ラップ界で最も影響力をもつデフ・ジャム・レコーディングズが、プロデューサーのリック・ルービンとビジネス界のラッセル・シモンズにより創設。	アメリカ人バスケットボール選手、マイケル・ジョーダンがナイキと提携を始めた結果、ヒップホップアーティストがアディダスからナイキに乗り換える。

446　第5章　1946-1989年

型的なスタイルであった。カンゴール社は1938年創業のイギリスの会社で、主に軍用帽メーカーとして知られていた。女性たちは、アリーヤ、TLC、ソルト・ン・ペパーといったアーティストの影響を受けて男性と同じような服か、ぴっちりした白いタンクトップにフランネルのぶかぶかのシャツを重ね、大ぶりの「ドアノッカー」形イヤリングを着けた。

　ヒップホップカルチャーは、ミュージシャンだけでなく、街を表現の舞台としたBボーイやBガールと呼ばれるブレイクダンサーとグラフィティ〔壁などの落書き〕アーティストにより生み出される。彼らは、自由に体を動かせるようにだぶだぶのジーンズとTシャツを好んで着用し、ヒップホップのストリートファッションを確立した。股上の浅いジーンズをベルトなしではくのが囚人服の真似だというが定かでない。ストリートアートとファッションを交差させたのが、デザイナーのスティーヴン・スプラウス（1953-2004）の作品である。スプラウスは1980年代のニューヨークの芸術界に浸かり、グラフィティに触発されたプリント柄（448頁参照）で知られるようになった。ヴィヴィアン・ウエストウッド（写真右）などのデザイナーも、特徴的なグラフィティ風の図柄の服を作っている。

　社会問題に取り組む姿勢を保つヒップホップアーティストもいたものの、ヒップホップカルチャーは上昇志向のイメージを強め、けばけばしい派手な印象が目立つようになる。成功者のイメージを投影したがるヒップホップアーティストたちは、スラム街の貧困から逃れて出世したことを示すために、毛皮のコート、ぱりっとしたスーツ、ワニ革の靴、「アイス」（ダイヤモンド）をふんだんにちりばめたプラチナのアクセサリーを身に着けた。だが、1980年代を通してヒップホップファッションの主要な要素となったのは、金のチェーンのアクセサリーだ。これは、強い男ほど金を多く身に着けるというアフリカの戦士の伝統を反映しているとされる。重量感のある金のチェーンは「ドゥーキー・チェーン」と呼ばれ、鎖を編んで太いロープのような形状に作られていた。そのチェーンに装飾的なメダルや、マイク、車のロゴのバッジ、ドルのマークなど突飛な小物をぶら下げて、ギャングらしさを強めた。もう1つの欠かせない要素が1980年代、多くのアーティストが歯に金属を被せ、宝石などの飾りをつけたことだ。これは「グリル」といい、ラップアーティストの滑舌のよさをさらに引き立てた。

　だぶだぶの白いTシャツは新品で「下ろし立て」であれば、ブランドは何でもよかった。この新品好みの傾向は靴や下着（ゆるいジーンズをはいてわざと見せることも多かった）にも見られた。一度着たら捨てるという誇示的消費は、成功と富に付随する。1980年代半ばに主流だった髪型は「ハイ・トップ・フェード」である（両側を剃り、真ん中を長く残して立たせる髪型で、サイドに模様の剃り込みを入れることもあった）。1980年代後半には、編み込みした髪を抑える「ドゥー・ラグ」というナイロン地の細長い布を頭に巻くのが流行した。たるみのないようにぴったりと額を覆い、布の端は後頭部で結ぶか、そのまま垂らしていた。**(EA)**

1985年	1985年	1988年	1988年	1989年	1995年
LL・クール・Jが初アルバム『ラジオ』をリリース。オールドスクール・ヒップホップ〔黎明期のヒップホップ〕が音楽界の主流となる。	アメリカ人デザイナー、スティーヴン・スプラウスがストリート文化とポップアートを融合させたグラフィティ柄のコートをデザインする。	パブリック・エネミーが名盤『パブリック・エネミーⅡ It Takes a Nation of Millions to Hold Us Back』を発売し、幅広く称賛される。	スティーヴン・スプラウスがストリートアーティストのキース・ヘリングと共同制作したコレクション「シグネチャー」を発表する。	カール・ウィリアムズが、黒人による初めてのヒップホップブランド、カールカナイを創設する。	ヒップホップグループのウータン・クランが「ウーウェア」ブランドを創設し、グループの制作総指揮者、オリ・「パワー」・グラントがデザインを担当。

447

グラフィティ・コレクション　1984年
スティーヴン・スプラウス　1953-2004

スティーヴン・スプラウスの1984年春夏コレクションより、グラフィティ風ドレス。ポール・パルメロ撮影。

このグラフィティコートのようなコクーン〔繭〕型シルエットに黒のシンプルなスティレットヒールを合わせるのが1980年代の典型的スタイルだったが、スティーヴン・スプラウスは得意のグラフィティ柄を加え、ショッキングピンクの生地を使うことで、コートに命を吹き込んだ。彼は、ストリートカルチャーを組み合わせ、都会のグラフィティを混ぜ、さらにポップアートをつけ加える手法で名高い。この作品は、アンディ・ウォーホルとの親交と、ニューヨークのアート界から影響を受けている。また、彼が住んでいたニューヨークのバワリー街の共同住宅には、歌手で女優のデボラ・ハリーも住んでいた。ハリーはファッション界でも存在感を示していたため、自然とスプラウスとの協力関係ができ、彼がデザインした服を着てたびたび写真に収まっている。

　このコートは体の線が隠れる単純な構造で、シンプルな立ち襟と控えめなボタンが、躍動感があって目立つグラフィティ柄のデザインと面白い対照関係にある。自然な動きに応じて服にしわが入るために、黒の文字は抽象的な模様となり、裾はピンク地に黒の糸を織り込むことでグラデーションができ、浸け染のような効果が生まれ、まるで時間が経過して黒ずんできたように見える。そうした手法から生まれる美意識により、都会のヒップホップ文化の要素が、高級ファッションの職人技と肩を並べている。**(EA)**

⚽ ナビゲーター

👁 ここに注目

1　生地
スプラウスは、非常に高価な手織りの染色生地を使うことで有名だった。このコートは、最高級のアルパカとカシミアの生地でできており、デザイナーの細かな指示に従って染色された糸を使って、イタリアで織られたようだ。

2　グラフィティ
手描きのグラフィティ柄はスプラウスの得意のモチーフの1つで、後にマーク・ジェイコブスによって復活する。大胆な自己表現法であるグラフィティは、高級ファッションに使われると挑発的になる。コートとレギンスが相まって、目を驚かすスタイルができあがった。

🕐 デザイナーのプロフィール

1953-87年
スティーヴン・スプラウスはオハイオ州に生まれ、1970年代にホルストンでデザイナーとなり、1983年には手を広げて自身のコレクションを発表した。服作りにおいて最高水準を目指したが、生産コストが売上高をはるかに超え、1985年にはブランドを閉じる。

1988-2004年
1988年に、ストリートアーティストのキース・ヘリングとの協力関係に基づく新作コレクションを発表した。新たなラインは評価こそ高かったものの、収益にはつながらず、ブランドは再び閉鎖に追い込まれる。スプラウスは1990年代を通じてデザインを続けたが、ヒット商品には恵まれなかった。しかし、2001年、彼の長年のファンであったマーク・ジェイコブス（1963-）の呼びかけにより、得意のグラフィティ柄でルイ・ヴィトンの旅行鞄に新風を吹き込んだ。

2001年、スプラウスはマーク・ジェイコブスと共同で、ルイ・ヴィトンの人気商品「スピーディ」バッグの伝統的ロゴ「LV」に得意のグラフィティ柄を重ねた。

クチュールの再生

1　エマニュエル・ウンガロの画期的な1987年秋冬コレクションでは、シャーリング、ルーシュ、ラッフルをあしらったドレスの数々が大きな反響を呼び、広く模倣された。

2　カール・ラガーフェルドがデザインしたシャネルのアンサンブルには、ギルト・アンド・キルト・バッグ、カメリアの造花、金のチェーン・ベルトが含まれている（1985）。

1980年代には、ファッションに敏感な上流階級が再びヨーロッパのクチュールに大金を投じるようになった。内気でおとなしそうな保育士から英国王室へと上り詰めたダイアナ皇太子妃は、ロンドンの上流階級を顧客としていたブルース・オールドフィールド（1950-）や、フランス生まれでイギリスを拠点とするキャサリン・ウォーカー（1945-2010）など、主にイギリスのデザイナーの名を広め、1985年にホワイトハウスを訪問した際には、ヴィクター・エーデルシュタイン（1945-）がデザインしたミッドナイトブルーのベルベットのロングドレスにより、世界のファッション・アイコンとなる。このドレスを着て映画スターのジョン・トラボルタと腕を組んでダンスフロアに登場し、「ダイナスティ・ダイ」というあだ名がつけられた。

パリでは、1960年代のクチュール界に新風を吹き込んだエマニュエル・ウンガロが勢いを盛り返し、アメリカでも名を上げる。彼が発表した魅惑的なフォーマルウェアのコレクションには巻衣型の細身のイブニングドレスが多く、斜めのドレープとルーシュ〔細かいひだ〕を入れたスカートに、フリルやラッフル〔幅広のひだ飾り〕といった装飾があしらわれていた（写真上）。そうしたドレスには、1980年代の鮮やかな柄が強烈な色の組み合わせでプリントされ、タ

主な出来事

1981年	1981年	1983年	1984年	1985年	1986年
デイヴィッド（1952-）とエリザベス（1953-）・エマニュエルの夫妻がダイアナ・スペンサー嬢のウェディングドレスをデザインし、クリノリンが流行。	イギリスのダイアナ皇太子妃の専属クチュリエ、キャサリン・ウォーカーが自身のブランドを創設する。	長い伝統を誇るメゾン、シャネルのアーティステックディレクターに就任したカール・ラガーフェルドが、若い新たな顧客を引きつけることを目指す。	イギリス人デザイナー、ブルース・オールドフィールドが初めて店舗を持ち、さまざまな国の顧客のために既製服と注文服を販売する。	ローマの国立現代美術館で、フェンディの60周年記念展が開催される。	ジャック・ボガールSA社がバレンシアガのメゾンを買収し、翌年、ミシェル・ゴーマ（1932-）が主任デザイナーに起用される。

第5章　1946-1989年

ーコイズブルーとフューシャピンク、カナリアイエローとボトルグリーン、深紅と紫、ライラック色と黄土色といった配色が使われた。

オートクチュールの復興にはずみをつけたのが、ドイツ生まれのデザイナー、カール・ラガーフェルドが1983年に、破綻寸前だったシャネルのアーティステックディレクターに起用されたことだ。彼は、シャネル会長のアラン・ヴェルテメールから打診された当初は就任を辞退したものの、専属デザイナーにはならないことを確認すると、申し出を受けた。最初オートクチュールのみを担当し、既製服ラインはエルヴェ・レジェ（1957-）が担当していたが、ほどなくブランドの全商品を統括するようになり、ファッション界で最大級の作品数と知名度を誇るデザイナーとなる。彼は、シャネルのシンボルであるスタイル、特に、角張った輪郭を持つエッジ・トゥ・エッジ型ジャケットの襟なしの襟ぐりと前中央をブレードで縁取り、Aラインの膝丈スカートを合わせる伝統的なスタイルのウールブークレのカーディガンスーツ（454頁参照）を刷新した。より若くおしゃれに敏感な顧客に照準を合わせ直し、ストレッチデニムやテリー織〔パイル織の一種〕などの「庶民的」生地をスーツの素材として取り入れ、プロポーションも大幅に変更した。

また、1929年にココ・シャネルがデザインし、1955年にシャネル本人の手で進化させた元祖2.55ギルト・アンド・キルト・バッグの改良も行う。ラガーフェルドはCを2つ重ねたシャネルのロゴを大きくしてバッグの正面につけ、バッグの個性を強めた。その結果、最も見分けがつきやすく、最も模造されたバッグともなった。白髪のポニーテールにサングラスと襟の高い白シャツと黒いスーツというスタイルを厳格に守っており、コレクションにもそのスタイルを投影して、白と黒を中心とした。さらにツーピースのスーツ（写真右）とプティノワール（リトル・ブラック・ドレス）というメゾンの伝統を守りつつ、後者には彼らしいひねりを加えて、フェティッシュファッションの黒いビニールやポリエステルジャージーを素材としてデザインし直した。ラガーフェルドは、既製服の手軽さにクチュールの贅沢さを組み合わせつつも、高度な職人技と一点物というクチュールの伝統は守るべきであると認識していた。彼の指揮のもと、シャネルは、工房とその職人たちの技を存分に活用し、最上質のオートクチュールを再生させた。ラガーフェルドのデザインは、ストリートやクラブに影響されたファッションである黒い網のボディストッキング、バイカー風ジャケット、PVC〔ポリ塩化ビニル〕地のジーンズ、ツイードのブラトップとショーツなどを取り入れたことで、クチュールに再び命を吹き込んだ。イネス・ド・ラ・フレサンジュに代表されるモデルやミューズたちに刺激され、ラガーフェルドは、ブランドを紹介するために多数の有名人とモデル契約を結び、世界的に名高いシャネルの香水の宣伝と販売に力を入れた。

新生シャネルのスタイルをパロディ化したイタリア人デザイナー、フランコ・モスキーノ（1950-94）は、1983年に自身のブランドを立ち上げ、シーズンごとの流行と注文服の排斥を消費者に訴える一連の挑発的な宣伝広告を高級ファッション誌に掲載させて、オートクチュールの体制に挑戦状を突きつけ（453頁写真上）、これ見よがしなシャネルのパロディ作品を発表した。たとえば、

1987年	1987年	1988年	1988年	1989年	1989年
クリスチャン・ラクロワがジャン＝ジャック・ピカールとベルナール・アルノーに抜擢され、パリで24番目のオートクチュール・メゾンを率いる。	ルイ・ヴィトンとモエ・ヘネシーが合併し、世界最大の高級品の複合企業LVMHが設立される。	イギリス人ジャーナリストのリズ・ティルベリスが、アナ・ウィンターの跡を継いでイギリス版『ヴォーグ』誌の編集長となる。	話題に事欠かないフランカ・ソッツァーニが『ヴォーグ・イタリア』の指揮を執る。	ジャンフランコ・フェレ（1994-2007）がオーナーのベルナール・アルノーにより、クリスチャンディオールのファッションディレクターに任命される。	アメリカの小売企業の役員だったドーン・メロがグッチ・ブランドの立て直しを任され、翌年、既製服ラインの主任デザイナーにトム・フォードを起用。

3 クリスチャン・ラクロワのきらびやかな1989年秋冬コレクションに登場した装飾性の高いドレスは、刺繡を施した赤いベルベットのコルセット、透けるゴーズ織の袖、ふっくらしたグレーとピンクのスカートから成る。

4 マスコミが「ファッション界の反逆児」と命名したモスキーノは、1990年の宣伝キャンペーンで、機知と視覚的もじりによって、1980年代に蔓延していたファッション界の消費主義の転覆と利用を同時にもくろんだ。

5 折衷的なスタイルが特徴のモスキーノ1991年春夏コレクションのアンサンブル。テイラード仕立てのツーピーススーツの下に着たスローガン入りTシャツは凝った真珠のネックレスに隠れ、ジャケットの前開きにはサイコロの飾りがつけられている。

1987年のコレクションでは、ふくらませて使う水遊び用玩具やプラスチック製の造花を登場させた（458頁参照）。また、エルザ・スキャパレリが取り上げたシュルレアリスム的テーマと置き換えの手法を踏襲して、1989年に作ったコートにはテディベアをつなげたフードと襟をつけ、レーヨンとスパンデックスのドレスのスカート部分を黒いブラジャーだけで仕上げた。モスキーノは技術革新と服の構造には無関心で、機知と情熱によって自分の発想を世に広めるため、基本的な形の服を選んだ。服の表面に言葉遊びや標語を入れるのが彼の得意技で、1991年には、ウエストに「Waist of Money」〔Waste（浪費）をWaist（ウエスト）に置き換えた言葉遊び〕と刺繡された赤いパンツスーツや、「Where, When, Why?」というスローガンが書かれたTシャツ（次頁写真下）を発表した。その遊び心に満ちたコレクションには、きらきら光る大きな句読点をつけたジャケットや虹色のカウボーイシャツも登場した。

ラガーフェルドがシャネルの再建に成功したことをきっかけに、多くの有名ブランドが自社のそれまでの作品を振り返り、ブランドが一目でわかる衣類でステータスを示したがる消費者心理を利用する。ファッション記者によれば、それは「ロゴマニア」の時代だった。本来は製造元を明示するためのものだったブランドのロゴマークが、消費者にとって重要性と魅力を増した。フェンディ、クリスチャン ディオール、ルイ・ヴィトンなどの企業はこぞって、自社のロゴの繰り返し模様を外側につけた商品や服を発売した。ロゴはブランドのイニシャルを図案化したものが多かった。

1980年代には、贅沢とは本物のブランドを身に着けることだと定義された。年を追うにつれ、製品に一目でわかるロゴをつけるブランド戦略が高級品市場で目立つようになる。消費者は「ライフスタイル商法」、つまり、商品を買うことで上昇願望が満たされるという概念を積極的に受け入れ、デザインは創造的なプロセスというよりサービス業とみなされるようになる。オートクチュー

ルは活況を呈していたものの、依然としてロスリーダー〔客寄せのために損をして売る目玉商品〕だった。それでも、高級ファッションの華やかなショーは、利益を生むファッション関連製品の香水、化粧品、ブランドを象徴するハンドバッグの宣伝となり、なかでもGを重ねたモノグラムのロゴをつけたグッチのバッグは一番の憧れの的だった。

　1987年、モエ・ヘネシーとルイ・ヴィトンが合併し、世界最大の高級品の複合企業（コングロマリット）が設立され、LVMHブランドが誕生する。高級品市場の覇権争いではグッチ・グループがライバルで、ファッションとアクセサリー業界では、その2つの複合企業が圧倒的優位に立った。1906年にミラノで馬具用品店として創業したグッチ社は第二次世界大戦後に業績を大きく伸ばし、Gを2つ重ねたモチーフは世界的に知られるようになった。1980年代になると、衣類や家庭用品などの分野にライセンス契約を広げすぎたことにより、一時的な経営不振に陥り、家族経営企業の内紛も災いしたが、1988年にアメリカの小売企業役員、ドーン・メロを起用して、ライセンス契約の多くが解約され、デザイナー・ブランドとしての威光が確保された。

　1987年には、好況が続いて楽観主義が幅を利かせていたため、クリスチャン・ラクロワにより新たなメゾンが創設される。同年、まだジャン・パトゥのメゾンに籍を置いていたとき、ラクロワはプーフスカート〔全体をふくらませて裾を絞った短いスカート〕を発表した。同じ年にラクロワが独立後初の画期的オートクチュールコレクションを発表すると、1980年代の装飾的なスタイルはほぼ一夜にして様変わりする。クリノリンスタイルのスカートやベルベット地のビュスチエドレスなど、コルセットを使って砂時計形のスタイルを強調する華やかな服装が、パワードレッシングに取って代わった（456頁参照）。その後のコレクションでも、ラクロワは贅沢な生地をふんだんに使用し、スペイン風の豪華な装飾を施して、18世紀風のシルエットの新作を発表していく（前頁写真）が、その豪華絢爛なファッションは結局、長続きせず、1990年代の地味なミニマリズムの時代が始まる。**(MF)**

ツーピーススーツ　1980年代
カール・ラガーフェルド　1933-

シャネルのモデルを務めるイネス・ド・ラ・フレサンジュ。

イネス・ド・ラ・フレサンジュは、モデル兼ミューズとして、アーティスティックディレクターのカール・ラガーフェルドが再生させたメゾン、シャネルの品のいい無頓着さを象徴した。彼女はまさに、ココ・シャネル本人のイメージそのものと優雅な屈託のなさを体現している。ラガーフェルドは、シャネルの伝統的スタイルを踏襲しながら、その代表作をパロディ化した。たとえば、シャネルスーツの原型であるブークレのツーピースを、手織り生地のエッジ・トゥ・エッジ型ジャケットという点はそのままに、生地を1980年代のツイードにすることで一変させた。袖口の開きは生地と同色のバンド織のブレードで縁取られ、金メッキのボタンが華を添え、前身頃の左右につけられた横型の胸ポケットにも留められている。

ジャケットは手縫いで仕立てられている。スーツのジャケットには金のチェーンが何連も花綱のように掛けられ、さらに非常に長い真珠のネックレスを幾重にも連ねている。ラガーフェルドは、シャネルがスーツのジャケットとスカートの裾に金属のチェーンで重みをつけた手法をほのめかしたのだ。ジャケットの下には、高い折り返し襟のついた、糊の利いた白無地のシャツを着ている。繰り返される連想による模倣の仕上げは、彼とド・ラ・フレサンジュの肖像写真をはめ込んだ金縁のブローチである。**(MF)**

⚽ ナビゲーター

👁 ここに注目

1　ピルボックスハット
共布のツイード生地で作られたピルボックスハットが、ゆるくまとめ上げた髪の片側に載せられている。シャネルのいま1つのトレードマークである白いカメリアの造花が、平たく結ばれた黒いベルベットのリボンの真ん中に留められている。

3　ブランド名が入った小物類
模造宝石のコスチュームジュエリーに対するシャネルの長年の愛着をさらに意識して、ラガーフェルドはこのスーツにチャームつきブレスレットを合わせた。真珠母貝のメダルが沢山ぶら下がり、1つひとつにシャネルのロゴが入っている。

2　大げさな装飾
ラガーフェルドはエッジ・トゥ・エッジ型で襟なしの定番ジャケットに過剰なまでの装飾を施している。大粒の真珠のネックレスをふんだんに巻きつけ、ポケットと、手首から肘までのカフスに金メッキのボタンをつけている。ボタンの1つひとつにCを重ねたシャネルの有名なロゴが浮き出している。

🕐 デザイナーのプロフィール

1933-82年
カール・ラガーフェルドはドイツのハンブルクで生まれ、1952年にパリに移り、ピエール・バルマンのメゾンにデザイナー助手として雇われた。1958-62年にパトウのメゾンでアートディレクターを務めた後、フリーのデザイナーとなる。それから20年間は、若向きの女らしいドレスを提供する既製服ブランド、クロエのデザインを主に手がけながら、イタリアのブランドであるクリツィアとヴァレンティノでも仕事をし、フェンディの毛皮コレクションもデザインした。現在もクリエイティブディレクターとしてフェンディに籍を置く。

1983年-現在
ラガーフェルドは、自身の名を冠したブランドを含め、数多くのコレクションを制作し、幅広い市場で数々のブランドと契約を結んだ。1983年にシャネルのアーティスティックディレクターに就任し、現在もその地位にあるという事実が、世界のファッション業界における彼の重要性を象徴している。

初コレクション　1987年
クリスチャン・ラクロワ　1951-

　　クリスチャン・ラクロワが初めて自身の名で発表したコレクションは世界の注目を集め、マスコミの取材態勢は1947年のクリスチャン・ディオールの革新的なニュールック・コレクション以来の規模だった。会場となったパリのフォーブール・サントノレ通りにあるインターコンチネンタル・ホテルは、ラクロワのシンボルカラーである深紅、紫、オレンジ、黒で彩られ、丈の高いイグサで飾られたステージ上で、作品が披露された。ファッションライターのニコラス・コールリッジは60点から成る初コレクションを目の当たりにした感想を著書『ファッションの陰謀』にこう書いている。「息を飲んだ。世界中が息を飲んだ。キャットウォークを練り歩くモデルの服は、プロポーションがひどく奇妙でめちゃくちゃで、既存の理論に逆らっていた。金色に塗った小枝とイグサを飾った特大のクローシュ帽があり、ポニースキンや、シルバーフォックスや黒いペルシアラムの毛皮で作られたスカートがあった。カマルグ〔南フランスの湿原で、馬や牛が放牧されている〕にちなむモチーフの刺繍をあしらったジャケットがあり、赤のダッチェスサテンのコートがあった」。
　　ラクロワは、フランス南西部とスペインの民族衣装から得た着想に18世紀から19世紀前半の特色を加えて、豪華に飾った生地を張り輪やペティコートでふくらませて、ローブ・ア・ラ・ポロネーズ風のたるみをつけたオーバースカートを作り上げた。フリンジ、ビーズ、刺繍、革加工といった工房の職人技のすべてを駆使し、多彩な衣装の数々を飾った。**(MF)**

👁 ここに注目

1　シルクサテンとマットなベルベットのビュスチエドレス
胴部に沿って細かいルーシュを入れた深い赤のダッチェス・シルクサテンは、うねるような曲線を描く張りのある裾へと続き、裾からは何枚も重ねた黒いチュールのペティコートがのぞいて、フラメンコダンサーの動きを思わせる。独立した袖は上部が花の萼（がく）のような形で、肘から手首にかけて細くなっている。

2　クリノリン形シルエット
釣鐘形スカートの前中央のパネルは印象派絵画のようなプリント地で、鮮やかでドラマティックな、ラクロワの故郷にちなむ色の紫、ミモザ、オレンジ、ピンク、エメラルドグリーンが氾濫している。巻きつけてブラウジングしたような形のボディスとドルマンスリーブは一続きに裁断されている。

3　文化的要素の混交
ポニースキンのAラインの膝丈スカートに合わせたツイードのテイラードジャケットは18世紀風のシルエットで、ウエストと、肩まで伸びた幅広の襟が強調されている。つばが平らな特大の帽子はスペインのソンブレロを思わせる。

⏱ デザイナーのプロフィール

1951-86年
フランスのアルルに生まれたクリスチャン・ラクロワは、1986年に格式あるパトゥのメゾンで主任デザイナーとなる。そこでプーフ（バブル、パフボール）スカートを取り入れ、1980年代の肩幅が広い先細シルエットを、たちまち、見るからに女らしいフォルムへと様変わりさせた。ラクロワの活躍を認めたファッション起業家のジャン＝ジャック・ピカールと実業家のベルナール・アルノーは、彼のためにパリで24番目のオートクチュール・メゾンを誕生させた。メゾンは絶大な影響力を誇ったものの、利益を生むことはなかった。

1987年-現在
クリスチャン・ラクロワがニューヨークに出店した1987年は、ちょうど株価が大暴落した年にあたり、いかにも贅沢で華やかな衣装は逆風にさらされた。ラクロワ初の香水「C'est la vie（セ・ラ・ヴィ）！」、デザイナージーンズのブランド、既製服ライン「バザール」の相次ぐ失敗が、ブランドの衰退を招く。ブランドは、2005年にベルナール・アルノーが免税店運営会社ファリック・グループに売却した。ラクロワは2002年から2005年にかけてイタリアのエミリオ・プッチでクリエイティブディレクターを務めた後、新たなファッション事業を進めるためにプッチを離れた。

457

スカートスーツ　1987年
フランコ・モスキーノ　1950-94

1983年にモスキーノ・クチュールを設立して以来、フランコ・モスキーノはダダイスムとポップアートの原理を武器に、既存の価値体系とブルジョア気取りのエリート主義ファッションを粉砕しようと骨を折ってきた。1960年代に美術学校生だったモスキーノは、マルセル・デュシャンやロイ・リキテンスタインといった芸術家が表現する反体制的な転置に心酔し、皮肉を込めた不同意を表現する手近な表現方法を体得した。

　1986年、カール・ラガーフェルドは、シャネルのためにデザインした秋冬コレクションで、貴族的な気品と慎ましさを感じさせるモデルのイネス・ド・ラ・フレサンジュに、シャネルの代表作である黒いブレードで縁取った白いカーディガンジャケットにブランドの特色であるロゴ、顔、カメリアのついたボウ、チェーン、パールを盛り込んだ衣装をまとわせ、世界中の注目を集めた。その向こうを張ってモスキーノが1987年に発表した連作では、シャネル・ブランドを不遜にもじり、ブランドを象徴するオフホワイトのカメリアは、ロゼット形の大きなプラスチック製ボタンに変えられ、エレガントなツーピーススーツはポップアートのモチーフがついた上下ちぐはぐのアンサンブルとなり、帽子は、子供の水遊び用玩具が頭に積み重ねられた。モスキーノは1988年に初の普及版ブランド「チープ・アンド・シック」を創設し、その世界的成功が、彼の皮肉なアプローチを完璧に締めくくった。**(MF)**

◉ ナビゲーター

👁 ここに注目

1 被り物
上品なカンカン帽、ボウ、カメリアという、シャネルが頭につけてきた典型的な小物は、モスキーノ流の解釈では、水遊び玩具のオンパレードとなる。空気を入れてふくらませたプラスチック製玩具の数々が渦高く積み上げられ、モデルの頭でどうにかバランスをとっている。

2 かっちりした仕立て
モスキーノの作品の軽薄な外見の下には、伝統的なテイラー仕立てのエッジ・トゥ・エッジ型ジャケットがある。クリーム色のウールブークレ地で、コントラストの利いた黒いブレードの縁取りが、前中央、パッチポケット、ブレスレット丈の袖の袖口を飾っている。

3 文字のアップリケ
モスキーノは機知と視覚的なもじりを利かせて、スカートのきちんとしたスタイルとはまったく逆の雰囲気を出している。チェーンレター・ブレスレットの活字のチャームを真似た金色の文字で、ポップアーティストのロイ・リキテンスタイン風にWHAAM!とアップリケしている。

🕒 デザイナーのプロフィール

1950-83年
ミラノ北方の小さな町に生まれたフランコ・モスキーノは、1967年に芸術アカデミーに入学、1971年に同校を卒業し、数年間イラストレーターとしてジャンニ・ヴェルサーチ（1946-97）と共同制作した。1977年、イタリアのカデット社のデザイナーに起用される。1983年に同社を辞し、自身のブランドを立ち上げて、ミラノでショーを開いた。

1984-94年
1986年に初のメンズウェアコレクションを制作し、1988年には皮肉にも「チープ・アンド・シック」と名づけたブランドを創設して、高級市場向けの主流ラインよりは抑えた価格の製品を販売した。モスキーノは1994年に早逝したが、友人で1985年以来コンビを組んできたロッセラ・ヤルディーニ（1952-）の協力を得てブランドは存続した。

アウターウェア（外着）としてのアンダーウェア（下着）

現代のブラジャーの原型は、1913年、社交界の花形だったアメリカ人、メアリー・フェルプス・ジェイコブがカレス・クロスビーの名で開発した。ある種の社会的地位と貞節を示すために着用された、それまでは胸を支える唯一の手段でもあったコルセットとは異なり、ブラは新たな時代の始まりを意味し、女性の体を締めつけから解放した。しかし、ブラジャーやコルセットをファッションの一部として見せるようになったのは20世紀後半になってからである。ヴィヴィアン・ウエストウッド、ジャン＝ポール・ゴルチエ、アレキサンダー・マックイーン（1969-2010）などのデザイナーは、伝統的スタイルのコルセットを復活させ、新たな解釈を加えることで、束縛と性別化の道具を、女性としてのアイデンティティに力を与え、それを力強く表現する手段に変えた。

イギリス人デザイナーのウエストウッドが下着を外着にするという発想を取り入れたのは、ペルーに着想を得た1982年秋冬コレクション「バッファロー・ガールズ」だった。背中のくりが深くカップの丸い茶色いサテンのロングブラジャーが、ウールフェルト製で左右非対称のトップスの上に着けられた。機能性や、胸を支えて上げるという発想とは無関係に、ブラは適切な装いの常識を破りながら、装飾的衣服の仲間入りをした。歴史をひもとけば、コルセット類は、あるシルエットを実現するために女性の体を厳密にコントロールしてきた。ウエストを強調し、バストとヒップの間に決定的なくびれを作って、昔から女

主な出来事

1982年	1982年	1983年	1983年	1984年	1985年
ヴィヴィアン・ウエストウッドがロンドンに2番目の店「ノスタルジア・オブ・マッド」を開く。	ウエストウッドが「バッファロー・ガールズ」コレクションで発表したサテン地の茶色のブラが、パンク／ボンデージ市場を越えて、下着を外着にする。	ジャン＝ポール・ゴルチエが「ダダ」コレクションで、多産のシンボルとしてバストを誇張するアフリカのシルエットを取り入れる。	ゴルチエがメンズウェアのブランドを創設し、コレクションで男性用のコルセットとスカートを発表する。	マドンナがアルバム『ライク・ア・ヴァージン』で、挑発的な女性アーティストとして世間の注目を浴びる。	ウエストウッドがクリノリンの縮小版を取り入れ、「ミニ・クリニ」コレクションを発表する。

460　第5章　1946-1989年

らしさの象徴と考えられてきた砂時計形の体形にする道具だった。1990年にウエストウッドは、セクシーさを助長するコルセットの特性を流用して、昔の形を忠実に再現した短いコルセットに18世紀の「ポルノ画家」とも称されるフランソワ・ブーシェの『ダフニスとクロエ』を画像印刷した（前頁写真上）。張り骨はしっかり入っていたが、背中はジッパーで留められ、皮肉にも両脇のパネルには着心地を配慮して伸縮性のあるライクラが使われていた。

フランス人デザイナーのゴルチエはコルセットに革命を起こし、女性が自らの性的魅力を行使できるようにするための戦略的な道具とした。ゴルチエの代表作であるマドンナの「ブロンド・アンビション」ツアー（1990）用衣装は、バストが円錐形のコルセットによって女らしさの概念をことごとく覆し、マドンナの圧倒的なセクシーさを引き立てた（写真右）。ベビーピンクのダッチェスサテンの柔らかさが、細かなステッチでかっちりと成形された「弾丸ブラ」の胴部や前ジッパーと好対照を成している。かつて女性たちが密かにコルセットで細くしたウエストを、マドンナは軍服風のベルト（普通は外衣に使われる）で強調した。よく見えるガーターは実用性からではなく飾りとして装着されている。同じツアーのためにゴルチエがデザインしたタキシードジャケットは、縦に入れられた切れ目からマドンナの円錐形のバストが突き出し、新手のパワードレッシングとして女性の寝室と職場を同時に表現した。

ゴルチエが初めて円錐形ブラジャーをデザインしたのは6歳のときで、テディベアのためだったというのは有名な話だ。以来、円錐形ブラは彼の代表的デザインの1つになっている。バスト部分がピラミッド形で後ろがレースのコルセットドレスが最初にランウェイに登場したのは、ゴルチエの1984年秋冬コレクション「バルベス」だった（前頁写真下）。抑えたオレンジ色の手触りのよいベルベット素材が、かっちりとした円錐形のバストと劇的なコントラストを成している。バストの円錐は体から斜め外向きに突き出ており、従来のセクシーさを強調するランジェリーや昔のコルセットのように胸を内向き、上向きに抑えて谷間を作る形とはまったく異なる。乳房を攻撃的な円錐形にしたことで、着る側の陣地に誰も侵入することを許さないという印象を与え、コルセットとセックスの結びつきに異議を唱えている。マドンナのコルセットは明らかに1950年代のブラを基にしているが、オレンジ色のコルセットドレスのほうは、勢いを失いつつあるがまだ尊ばれているものをさりげなく表現するために、あえて選ばれた。

ウエストウッドとゴルチエがコルセットを復活させたのに続き、下着を最新ファッションに組み入れる動きが始まった。フランス人デザイナーのクリスチャン・ラクロワは1987年の初コレクションで18世紀の伝統的ロマンティシズムを表現したが、ベルギー出身のオリヴィエ・ティスケンス（1977-）やアレキサンダー・マックイーンなどのデザイナーは、サドマゾヒズムを暗示した暗い雰囲気のデザインを広めた。マックイーンは過激なスタイルと組み合わせることで、コルセットをフェティッシュとしてファッションの主流に持ち込み、「ダンテ」コレクション（1996）にSM女王風のコルセット（462頁参照）を、「No.13」コレクションには「ゲリラ・コルセット」を登場させた。**(PW)**

1　ヴィヴィアン・ウエストウッドがコルセットにブーシェの絵画をプリントし、新たな命を吹き込んだ。1990年の「ポートレート」コレクションより。

2　ポップスターのマドンナが「ブロンド・アンビション」ツアー（1990）のためにジャン＝ポール・ゴルチエがデザインした円錐形ブラを身に着けている。

3　渋いオレンジ色のベルベットのシャーリング入りドレス（1984）は、ジャン＝ポール・ゴルチエが祖母のワードローブで見つけたコルセットから着想された。

1987年	1990年	1992年	1994年	1996年	1998年
ブラック・マンデー〔暗黒の月曜日〕で株価が暴落し、イギリスの経済不況が始まる。	ウエストウッドが18世紀のフランス絵画からヒントを得てブーシェの作品をプリントしたコルセットや「ポートレート」コレクションを発表する。	男性スーパーモデル、タネル・ベドロシアンツが、ジャン＝ポール・ゴルチエのデザインしたベルベット地のコルセットドレスのモデルを務める。	ワンダーブラ社が宣伝広告にモデルのエヴァ・ハーツィゴヴァを起用し、ブランドの立て直しと、色気を演出する下着としてのブラジャーの復活を目指す。	アレキサンダー・マックイーンの「ダンテ」コレクションが、遊び心で下着を外着にするのではなく、もっと暗い美意識を披露する。	マドンナがアカデミー賞授賞式にオリヴィエ・ティスケンスのデザインしたドレスで登場し、新進デザイナーの作品に世間の注目が集まる。

ゲリラ・コルセット　1999年
アレキサンダー・マックイーン　1969-2010

アンサンブル「No.13」は、茶色の革製コルセット、クリーム色の絹とレースのスカート、楡（にれ）材でできた義足から成る（1999）。

アレキサンダー・マックイーンは、1999年春夏コレクションで「高貴な蛮人」をテーマとし、色にグラデーションをつけたホップサック地〔麻袋に似た織地〕にレースをあしらった服、ブランケットステッチでかがったスエード生地、ラフィアのフリンジをつけたスカート、ドレープ入りシフォンがついたバックル留めコルセットなどを発表した。この戦士の姫のような成型された胸当ては、伝説のアマゾン族の勇ましい女射手から着想された。

コルセットはヒップまでの丈で、コルセットの本来の機能に反し、乳房を締めつけるのではなく、乳頭の輪郭から肋骨の下のくびれまで、乳房の形そのままを象っている。艶出し加工した革によって、偽装と保護を連想させ、殻のような堅固な印象がコルセットに与えられている。体を斜めに横切るのは、縫合手術のように精密なかがり縫いだ。この斜めの線はゲリラ戦士が着ける弾薬帯を連想させる。細身のベルトはホルスターにもなる。高い襟によって、動きは制約される。この襟は、中世の戦士が喉を保護するために鎧の上に装着した喉当て（ゴージット）をヒントにしている。上半身と下半身には対照的な生地が使われ、成型されたコルセットに組み合わされたAラインの膝丈スカートは左右非対称なレースの層でできている。レースはコルセットのステッチとは逆向きに斜めに縫いつけられているため、自然とヒップに視線が集まる。**(PW)**

⚽ ナビゲーター

👁 ここに注目

1 トリミングをあしらった袖
アマゾン族の伝説を参考にして、袖は左右非対称に裁断され、矢を矢筒から抜き取るのにも、矢を射るのにも邪魔にならないよう作られている。袖口は、対照的な白色の硬い生地で縁取られ、すっきりしたギリシア風のトリミングとなっている。

2 成型されたコルセット
成型されたコルセットの形は、身に着ける女性を裸のマネキン人形に変える。マネキンはしばしば、もの言わぬ性的対象としての女性の象徴として使われる。この衣装では、大きなステッチが、傷ついた女性が身を守るために服を着ていることを物語る。

3 木製の脚
「No.13」と名づけられたこのアンサンブルは、もともとパラリンピック選手でもあるエイミー・マリンズが最初にモデルを務め、楡材の義足も衣装の一部となっている。義足の精緻さと成型されたコルセットは、体のどこまでが本物で、体の何を明らかにすることができるのかを、見る者に問いかける。

🕐 デザイナーのプロフィール

1969-95年
リー・アレキサンダー・マックイーンはロンドンに生まれた。学校を出てからサヴィル・ロウのテイラー、アンダーソン＆シェパードとギーヴス＆ホークスで修業を積み、舞台衣装店のエンジェルズ＆バーマンでしばらく働いた。セントラル・セント・マーティンズ・カレッジの専属パターンカッターの職に応募したところ、修士課程への入学を勧められ、1994年に同校を卒業する。卒業制作はすべて、スタイリストのイザベラ・ブロウが購入した。

1996-2010年
マックイーンは1996年から2001年にかけてジバンシィで主任デザイナーを務めた。2000年にはグッチ・グループがマックイーンのブランドの株式の過半数を取得し、マックイーンはファッションディレクターとしてブランドに留まった。多数の受賞歴がマックイーンの功績を物語り、1996年、1997年、2001年、2003年にブリティッシュ・デザイナー・オブ・ザ・イヤーにも選ばれている。

第6章　1999年−現代

デカダンスと
デコラティブ（装飾過多）　p.466

ミニマリズムの贅沢　p.474

アンチ・ファッション　p.482

エシカル・ファッション　p.486

手仕事のルネサンス　p.490

脱構築ファッション　p.498

日本のストリートカルチャー　p.506

現代のクチュール　p.510

ファッションにおけるプリント　p.518

スポーツウェアとファッション　p.528

リュクス・プレタポルテ
（ドゥミ・クチュール）　p.534

ベーシックな
アメリカンスタイル　p.540

eコマースの台頭　p.544

アフリカの伝統を生かす
ファッション　p.548

デカダンスとデコラティブ（装飾過多）

　セクシーさを率直かつ野心的に打ち出し、1950年代のイタリアの「ドルチェ・ヴィータ（甘い生活）」を原点とするイタリアのファッションデザイナー、ジャンニ・ヴェルサーチ、ロベルト・カヴァリ（1940-)、「ドルチェ&ガッバーナ」のドメニコ・ドルチェ（1958-)とステファノ・ガッバーナ（1962-)は、いずれも1990年代にボルテージの高いファッションを称え、蘇らせた。ヴェルサーチの華美なプリント（写真上）、カヴァリの皮革への傾倒、ドルチェ&ガッバーナの本質であるシチリア風スタイル、そしてフェンディの豪華な毛皮とアクセサリー（472頁参照）は皆、デカダンスと官能性を印象づけた。1990年代にスーパーモデルのクリスティー・ターリントン、リンダ・エヴァンジェリスタ、ナオミ・キャンベル、シンディ・クロフォードらを同じランウェイに立たせたヴェルサーチは、硬質な女性美と誇示的消費が結びついた時代の象徴であり、モデルたちを国際的な有名人にした立役者でもある。

　ヴェルサーチがミラノで最初のウィメンズコレクションを発表した1978年、ミラノはイタリアのファッションの中心地として、ローマやフィレンツェよりも優位に立っていた。ヴェルサーチの美学では芸術と現代文化が融合している。ロゴのシンボルとして彼が選んだメドゥーサの頭は、ブランドの頽廃的な女性

主な出来事

1988年	1989年	1989年	1990年	1990年	1992年
ドルチェ&ガッバーナが既製服ラインを新設し、ドルチェ家が保有するミラノのアトリエを拠点とする。	ヴェルサーチが手作りのアルタモーダ〔オートクチュール〕ドレス制作のため、工房〈アトリエ・ヴェルサーチ〉を開く。	ドルチェ&ガッバーナが、ランジェリーと水着のコレクションを発表する。	ドルチェ&ガッバーナがメンズウェアラインを新設する。	ロベルト・カヴァリがアメリカ市場に本格的に進出し、ニューヨークのバーグドルフ・グッドマンなどの高級店で販売を開始する。	ヴェルサーチがあからさまにセクシーなボンデージ・コレクションを発表し、物議を醸す。

美と挑発的な魅力の象徴だ。1989年、彼はクチュール工房〈アトリエ・ヴェルサーチ〉を開き、その後も10年、目もくらむような配色の肉感的なイブニングドレスを超富裕層向けに制作し、イブニングウェアに特化していた1990年代前半には、ビーズ細工、金属糸、刺繍、アップリケなどの装飾を、色彩豊かなマニエリスム風プリントにぎっしりと重ねた。ウエストまでスラッシュを入れたり、背中をヒップまでくり抜いたりしたドレスにはしばしば大衆文化のイメージが取り入れられ、漫画や、アンディ・ウォーホルの作品に触発されたマリリン・モンローやジェームズ・ディーンの肖像（420頁参照）などがプリントされた。また、ブランドを代表する金色のトレンチコートとラメのスーツ、金色のフリンジと渦巻き模様の刺繍、クリスティー・ターリントンがモデルを務めた金色のレースのチュチュなどがある（写真右）。

セックスはヴェルサーチの美学のカギだ。1992年秋冬のボンデージ・コレクションは、露骨さを増すフェティッシュスタイルの広まりの一端を担い、SMの女王の革製ストラップとスティレットヒールの靴を取り入れた。黒い革はこのデザイナーの「セカンド・スキン」タイプの衣服に一貫して使われ、立体的に成形されて、キルティング、トップステッチ、スタッドをあしらって、体に密着した一連のドレスやバイカーの要素を誇張したジャケットとなった。1994年に、ヴェルサーチはロンドンのカウンターカルチャー、パンクに立ち返った。イギリスの女優エリザベス・ハーレイが、彼のデザインした「安全ピン・ドレス」を着て映画『フォー・ウェディング』（1994）のプレミア試写会にヒュー・グラントと共に現れると、世界中のマスコミが非常に大きく取り上げた。黒いシースドレスの深いデコルテと大きく開いた脇のはぎ目を、模造ダイヤ製のメドゥーサの頭のついた、銀製金メッキのキルトピン数カ所で留めている。このドレスと対になった白いウールの男性用ジャケットも、袖の外側のはぎ目が切り開かれ、宝石つきのキルトピンで留められていた。ヴェルサーチは1979年に初めてメンズウェアを発表したが、10年を経てロックやポップ音楽のスターに愛用されるようになる。1992年にスティングは女優のトゥルーディ・スタイラーと結婚する際、ヴェルサーチの服を着た。

ヴェルサーチのデザインの特色は、鮮やかな色の大柄のバロック模様のプリント、グリーキーのモチーフ、金色が男性用、女性用を問わず使われたことだ。彼は1982年に初めて特許を取得したメタリックメッシュ素材を気に入り、その光沢と体に密着してドレープのできる質感が生む官能性を一貫して活用した。最後の発表となった1997年秋冬コレクションでもその素材を使い、スーパーモデルのナオミ・キャンベルがまとった二枚重ねのミニ丈のウェディングドレスを制作した。ヴェルサーチの妹でミューズでもあったドナテラは、より若い層を対象にしたヴェルサーチのブランド「ヴェルサス」を1990年から率いていたが、1997年の兄の死後、メインブランド「ヴェルサーチ」のデザイン統括を引き継いだ。

ドメニコ・ドルチェ（シチリア州ポリッツィ・ジェネローザ生まれ）とステファノ・ガッバーナ（ミラノ生まれ）は、1982年にミラノで会社を設立し、最初のウィメンズコレクションを1985年に発表した。「ドルチェ&ガッバーナ」は、

1 キャットウォークでスーパーモデルに囲まれてコレクションを祝うジャンニ・ヴェルサーチ（1993）。

2 ヴェルサーチの豪華に装飾されたツイードのジャケットと、繊細なレースのチュチュをまとったクリスティー・ターリントン（1992）。

1993年	1994年	1994年	1997年	1998年	2000年
ラガーフェルドがミラノ・ファッション・ウィークで、フェンディの「ブラック&ホワイト・コレクション」のモデルにストリッパーたちを起用し話題に。	女優のエリザベス・ハーレイが映画『フォー・ウェディング』のプレミア試写会に「安全ピン・ドレス」を着て登場し、メディアから大きな注目を集める。	ドルチェ&ガッバーナが、ポップスターのマドンナのおかげで知名度が高まったことをきっかけにセカンドラインを新設する。	ヴェルサーチがマイアミで殺害され、妹のドナテラが主任デザイナーとなる。	ロベルト・カヴァリが、より若者向けのブランド「ジャスト・カヴァリ」を新設する。	ロベルト・カヴァリが、モデルたちの頭から爪先までを縞馬柄で装わせた春夏コレクションを発表する。

3　エレン・フォン・アンワースは、『ヴォーグ・イタリア』誌（1991）に掲載されたこの写真で、官能性を強力に示すものとして羽毛をあしらったミュール、ドルチェ＆ガッバーナの黒いシルクサテンのコルセットドレス、真っ赤な口紅を使用している。

イタリアのファッションにおいて必須かつ不変の要素である簡素さとセクシーさを併せ持つ。テイラー仕立てに、コルセットやランジェリーから着想したセクシーさを組み合わせ、ネオレアリズモ映画のヒロイン像に代表される郷愁を誘う南イタリアのイメージを巧みに表現した。ベール類や深く開いたデコルテのレースの使用、体にぴったりしたドレス、黒と白の多用、また、宗教的な図像の装飾にはブランドの二面性が表れ、このデザインデュオが受けたカトリック教育の影響も反映されている。濃厚な官能性を触発したのは、イタリアを代表する女優、イザベラ・ロッセリーニやモニカ・ベルッチだ。2人ともスティーヴン・マイゼルが撮影して大好評を博した広告写真に登場し、このブランドのドレスを着てレッドカーペットを歩いた。また、ドルチェ＆ガッバーナは、ドイツ生まれの写真家で映画監督でもあるエレン・フォン・アンワースに撮影を依頼し、彼女のエロティックな感性でブランドを演出した。アンワースはあからさまに官能的な画像と物憂げなポーズ（写真上）を駆使し、このブランドの服がはらむ官能性を強調した。ドルチェ＆ガッバーナは、ポップ界を代表するスター、マドンナとの協力関係により、さらに国際的名声を高める。マドンナは1990年に自身の映画『イン・ベッド・ウィズ・マドンナ』の公開の際に着るコルセットとジャケットのデザインを発注し、その後、1993年の「ガーリー・ショー・ワールドツアー」の際は、1500着の衣装提供を依頼した。あからさまな官能性と隙のない仕立てというブランドの特色は、1990年1月に初めて発表されたドルチェ＆ガッバーナのメンズラインにも受け継がれ、ドルチェの父が管理するシチリアの職人の工房で、2人のデザイナーは柔らかい形のスーツを制作した。ボタンが高い位置にあるジャケットと細身に裁断されたパンツやレギンスを基本とするスーツは、イタリアのブリガンティ（盗賊）のスタイルだった。

虎、豹、チーター、縞馬といったアニマルプリントは長年、ファッションデザイナーたちにひらめきを与えてきた。斑点や縞の模様のアニマルプリントの使用は、ロベルト・カヴァリの美学と切っても切れないつながりがある。古代の洞窟壁画に獣の皮をまとった人間が描かれているのは、動物の目をごまかす一種のカモフラージュというだけでなく、捕らえた獣の神秘的性質を得る試みでもあった。現代ファッションでは、動物の皮革をまとうのは、ネコ科の大型動物のような危険な肉食の本能を表現したいという願望だと解釈される。雌

豹（雌豹は最も獰猛に戦う動物である）のまだらの毛皮は、典型的なファムファタール〔宿命の女〕の象徴と見られている。

カヴァリが最初にファッション業界に入ったのは、1970年代初期に革にプリントを施す画期的な手法で特許権を取得し、エルメスとピエール・カルダンから注文を得たときだ。1980年代にはデニムと革をパッチワークしてプリントや装飾をあしらった高級レジャーウェアを発表し、それらは大量にコピーされた。1990年代にはバロック調の精巧なプリント柄に力を注ぎ、著名人に支持される国際的ブランドに成長した。カヴァリは1994年までフィレンツェでシーズンごとのコレクションを発表し、より控えめな女性美への嗜好を作品に反映してきた。カヴァリの2人目の妻、エヴァが、当時このブランドの復興を支えた発想の源だったとされる。やがて、代表作のアニマルプリントのドレスが新世代のロックやポップスの有名スターたちに愛用されるようになる。カヴァリは2000年の春夏コレクションで、モデルの頭から爪先まで、縮小した縞馬柄（写真右）で装わせた。モデルたちは縞馬柄の部屋に入れられ、模造ダイヤつきの首輪と鎖でつながれた。

アニマルプリントに加えて、本物の毛皮もイタリア的デカダンスと過剰のスタイルを伝え、物質的豊かさとある種の官能性も意味した。1973年にアメリカ合衆国で制定された国家的および国際的法律「絶滅の危機に瀕する種の保存に関する法律」と、同じ年に署名された「絶滅の恐れのある野生動植物の種の国際取引に関する条約」により世界的に政治問題化したにもかかわらず、イタリアのデザイナーたちは公然と気前よく毛皮を使用していた。しかし、1980年代に動物の権利運動団体「動物の倫理的扱いを求める人々の会（PETA）」が誕生し、世論もこの問題に敏感になるに従い、動物の毛皮が持つ本来の魅力を保ちながら、世論と対立しないファッションのあり方が求められる。1965年、イタリアの毛皮と高級皮革製品を専門とするフェンディのクリエイティブコンサルタントにカール・ラガーフェルドが任命されると、ブランドを現代化し、従来のステータスシンボルとしての毛皮の認識を変えた。毛皮と生皮の革新的な処理方法も開発し、素材を自由に加工できるようにして、プリントや染色を可能にした（写真下）。それによって素材は素性を隠され、人工の毛皮と実質的に区別がつかなくなり、衣服の付属ラベルでしか判別できなくなった。**(MF)**

4　ロベルト・カヴァリの2000年秋冬コレクションで、究極のアニマルプリントに身を包んだエヴァ・ハーツィゴヴァ。

5　カール・ラガーフェルドによるフェンディの2000年秋冬コレクションでは、一貫して贅沢さが目を引いた。

ウォーホル・プリント・ドレス　1991年
ジャンニ・ヴェルサーチ　1946-97

ウォーホルのプリントを使ったヴェルサーチのイブニングドレスのモデルを務めるナオミ・キャンベル（1991）。

ジャンニ・ヴェルサーチは誇示的消費の世界的な広がりときらびやかに装飾された官能性に注目し、セクシーな形状と大衆文化への言及を融合させて、このイブニングドレスをデザインし、スーパーモデルのナオミ・キャンベルにまとわせた。ポップアーティストのアンディ・ウォーホルが鮮やかな色で表現した著名人の肖像のスクリーンプリントに敬意を表し、ヴェルサーチはハリウッドの永遠のセックスシンボル、マリリン・モンローと、スクリーンのアイドル、ジェームズ・ディーンを全面にプリントし、体の輪郭に沿うロングドレスを作った。ホルターネックのボディスが、円形にステッチを入れたビュスチエのカップを縁取り、カップは同素材のストラップで固定されている。アップリケされた部分は、ワイヤーの支えに布片を加えて形成され、装飾に三次元的な外見を加えている。

　コラージュ風に配置された肖像画は、エメラルドグリーン、赤、セルリアンブルー、紫、金色で描かれ、それぞれの色がわずかにずれているため、調和しない色同士の重なりが故意に作られている。プリントのデザインは一方向なので、多数のシルクスクリーンが必要だっただろう。また、肖像画の大きさが縫い目でぴったり合うことも求められるため、生地の複製にはコストがかかるはずだが、このドレスはTシャツのようにさりげなく裁断されている。**(MF)**

⚽ ナビゲーター

👁 ここに注目

1 ビュスチエ
ショーガール風のビュスチエは乳房を持ち上げ、左右に離している。渦巻き状につけられたラインストーンで贅沢に飾られ、モチーフのアップリケがつけられている。模様は乳房を囲むように曲線を描き、前中央に向かってV字形に下がっている。

2 全面プリント
このドレスはシルクサテン製で、96×140センチメートルという大きな柄を繰り返しプリントした生地から裁断されている。生地をプリントしたのは、イタリアのスクリーンプリント工芸では最高峰のラッティ社である。

3 光り輝くアクセサリー
あふれんばかりの過剰さに対するヴェルサーチの偏愛を立証するように、飾り立てたドレスは同系色のカラフルなアクセサリーでさらに装飾されている。主な要素は金色で、ドレスの輝きときらめきを手首と耳たぶにまで広げている。

🕒 デザイナーのプロフィール

1946-88年
ジャンニ・ヴェルサーチはイタリアのレッジョ・カラブリアで生まれた。デザイナーとしてのキャリアは1972年から始まり、「コンプリチェ」、「ジェンニ」「キャラガン」などでデザインを担当した後、1978年に自身のブランドを設立する。1978年、ヴェルサーチの最初のブティックがミラノのスピガ通りに開かれ、ブランドが誕生した。

1989-97年
1989年にオートクチュール工房〈アトリエ・ヴェルサーチ〉を開き、その後10年間、得意のマニエリスム調プリント生地で、体の線を強調する開放的なドレスを富裕層の顧客に作り、エネルギーに満ちた女性美を表現した。1990年には、より若い世代を対象にしたブランド「ヴァーサス」を新設し、妹でミューズでもあったドナテラに指揮を執らせた。1997年に急死したヴェルサーチの跡を継いで、ドナテラがヴェルサーチのクリエイティブディレクターに就任した。

バゲットバッグ　1997年
フェンディ

ラフィアのバゲットバッグ。バッグの基本デザインは変わらない。これは2010年のモデル。

ナビゲーター

フェンディのバゲット（Baguette）は、創始者フェンディの孫、シルヴィア・ヴェントゥリーニ・フェンディ（1960-）によって1997年に発表されるやいなや不朽の名作となった。1980年代の過剰消費時代の後で、ボヘミアン的価値観とエスニック調デザインへの回帰を象徴し、高級志向のヒッピーとボーホー〔ボヘミアン〕族に人気のこのバッグは、実用本位のトートバッグや当時のミニマリスト的デザインとは対照的な、豪華で風変わりな味わいがある。

バゲットは衣服と同様にシーズンごとに変わる初めてのバッグであり、各コレクションの数量限定と相まって鮮やかで多彩な色で根強い人気となった。多種多様な素材でエキゾチックなものや高価なもの（ミンク、爬虫類やポニーの皮革、シルクベルベット、ダッチェスサテン、羽根など）から、安価なもの（ツイード、編んだラフィア、デニムなど）まで幅広く1000種以上のスタイルが作られ、パッチワークやアップリケ、貴金属糸、スパンコール、クリスタル、宝石で装飾される。職人による製造方法や細かく手の込んだ手工芸からすれば、価格は妥当だ。その職人芸の代表例がリジオ・バゲット（Lisio Baguette）である。このバッグはフィレンツェを拠点とする絹工芸業者、リジオ社との提携により生産され、作業前の準備に最高1カ月を要し、伝統的な手織り技術を用いてジャカード織機で生み出される生地の生産量は1日にわずか5センチメートルという。**(MF)**

👁 ここに注目

1　短いストラップ
バッグの両端に短いショルダーストラップがついており、必然的にバッグ本体を脇の下にはさんでバゲット〔フランスパン〕のように持ち運ぶようになるため、この名がついた。バゲットバッグの小ささは非実用的で、口紅と携帯電話以外の持ち物があれば、補助バッグが必要だ。

2　装飾
バゲットのラフィア地は黒やパステルカラーのグログランリボンで飾られている。このリボンは花の形にアップリケされ、バッグのシンプルなデザインに、夏らしさ、遊び心、女らしさを添えている。花の図柄はバッグの裏側まで続いている。

3　バックル／ロゴ
蓋を閉じるストラップのバックルは、バッグの大きさに比べてかなり大きい。2つのFを反対方向にかみ合わせて並べ、長方形にしたフェンディのロゴ〔ダブルF〕を象っている。このロゴは1965年に初めて導入された。同年、カール・ラガーフェルドがフェンディで仕事を始めている。

▲この雑誌広告では、1990年代の「旬の」バッグ、フェンディ・バゲットに、フェンディらしい毛皮が合わされている。バックルの形は、やはりフェンディの特大ロゴだ。

🕐 企業のプロフィール

1918-64年
ローマ生まれのアデーレ・カサグランデ（1897-1978）は1918年に皮革・毛皮製品を扱う小さな会社を設立した。エドアルド・フェンディと結婚した後、2人は1925年にローマのプレビシート通りに皮革・毛皮製品の工房を開設する。エドアルドの死後、5人の娘、パオラ（1931-）、アンナ（1933-）、フランカ（1935-）、カルラ（1937-）、アルダ（1940-）が共同で会社を引き継ぎ、やがてファッションブランドとして売り出す。

1965-99年
1965年、カール・ラガーフェルドが毛皮コレクションを監修するクリエイティブコンサルタントとして雇用された。1977年から、フェンディは本格的なプレタポルテコレクションを発表し、メンズウェア、アクセサリー、家具インテリアにまで事業を拡張する。1996年、シルヴィア・ヴェントゥリーニ・フェンディが皮革部門の主任に就任し、翌年、代表作のバゲットをデザインした。2001年、フェンディはLVMHグループの一員となった。

2000年-現在
バゲットは著名人の人気を集め、テレビドラマ『セックス・アンド・ザ・シティ』（1998-2004）にも登場した。2008年には、誕生10周年を記念した特別版バゲットが発売された。

ミニマリズムの贅沢

1 このグッチの広告キャンペーン（1999）では、シンプルな白いコートに細いリボンベルトを添えて、すっきりと洗練されたイメージを打ち出している。

2 ヘルムートラングの1999年秋冬コレクションで発表された、パネルで覆ったジャンプスーツは、綿と絹の白いジャージーの上にシルクオーガンザを重ね、未来的な円形の襟がついている。

アメリカ生まれのトム・フォードは、イタリアの高級ブランド、グッチのクリエイティブディレクターを務めた間、最高経営責任者（CEO）のドメニコ・デ・ソーレと二人三脚で1990年代の高級ファッション文化を形成した。グッチはファッション界の最上層に入り込み、当時最も憧憬されるブランドとなった（478頁参照）。フォードは、緻密に構成された一体感のあるデザインを追求しつつ、マーケティングと広報活動にも先見性ある手法で取り組んだ。彼のやり方は経営難のブランドの再生と新たなマーケットシェアを求めて苦戦する他のブランドの模範となる。グッチの戦略のなかにはブランドについて報じる記事の近くに掲載する広告（写真上）や、特徴的な一目でわかるロゴ（ダブルG）の活用などがあった。

1990年代とそれに続く10年間に繰り返されたのが、2つの高級ファッション複合企業による競争と買収合戦だ。高級品市場の覇権をグッチと競ったのはルイ・ヴィトンとモエ ヘネシーが1987年に合併して誕生した世界最大の複合企業、LVMHである。1990年代以降、ファッションとアクセサリーの業界では、この2つのグループによる支配が続き、ベルナール・アルノー率いるLVMHは、

主な出来事

1988年	1989年	1991年	1992年	1993年	1994年
プラダが、ミラノのパラッツォ・マヌサルディで最初の秋冬プレタポルテコレクションを発表。	ジル・サンダー社がフランクフルト証券取引所で上場し、いち早く株式を公開したファッションブランドの1つとなる。	アメリカの大衆市場に参入するため、ジョルジオ・アルマーニが手頃な価格のブランド「A/X アルマーニ エクスチェンジ」を新設する。	プラダがセカンドライン「ミュウミュウ（MiuMiu）」を新設し、それがブランドに新風を吹き込む。	ジル・サンダーがパリに4階建ての店舗を開く。そこはかつてマドレーヌ・ヴィオネのアトリエとショールームだった。	トム・フォードがグッチのクリエイティブディレクターに任命され、ブランドの若返りに乗り出す。

ファッションブランドのロエベ、セリーヌ、ジバンシィ、フェンディ、プッチ、ダナ・キャランを傘下に置いた。グッチ・グループは、イタリアのボッテガ・ヴェネタ、イヴ・サンローラン、アレキサンダー・マックイーン、バレンシアガ、ステラ マッカートニーの各ブランドの株式の一部または全部を保有していた。1997年にルイ・ヴィトンは女性用既製服の分野に進出し、アメリカ人デザイナー、マーク・ジェイコブスを起用して、ブランドの監修と活性化を託した。1998年に発表された彼のデビューコレクションでは、控えめな無彩色、白い大きめのシャツと膝丈のスカートなどに、よけいなものを削ぎ落とした当時のミニマリズムが反映されていた。LVのモノグラムは、斜めがけのバッグ1点に、白地に白で目立たないようにつけられていただけだった。

高級ファッション市場で同様にしのぎを削っていたのが、イタリアのファッションブランド、プラダ（480頁参照）である。同社もまた、1990年代後半に一連の複雑な経営戦略を手がけ、グッチ、フェンディ、靴メーカーのチャーチ、ジル・サンダー、ヘルムートラングなどの株式を売買した。ブランドが一目でわかる製品とは正反対のさりげないこだわりをもってプラダが1985年に発売した小型で軽量のバッグ「ヴェラ」をデザインしたのは、プラダの創設者の孫娘、ミウッチャ・プラダであった。当時広まっていた誇示的消費とはきわめて対照的な控えめな三角形のロゴと、実用的で高性能のスポーツ仕様の生地のバッグの成功をきっかけとし、同社は女性用既製服部門を新設する。最初のコレクションは秋冬物で、1988年にミラノのヴィアメルツィにあった当時のプラダ本社で発表された。ミウッチャ・プラダはデザインに独特の知的なアプローチをして、淑女らしい慎み深さのパロディといえるほどの洗練を目指し、奇抜なプリントと複雑で繊細な配色の実用的な生地を際立たせた。

そうしたミニマリズムの美学は、「ジル・サンダー」（476頁参照）や「ヘルムートラング」の禁欲的な簡素さと、品質と細部に払われる細心の注意にも通じ、それらのブランドは1990年代末にプラダの傘下に入った。オーストリア生まれのヘルムート・ラング（1956-）は1977年に注文服のアトリエをウィーンに開き、モダニズム的手法で男女双方の服をデザインするようになった。彫刻を思わせる仕立て術により、削ぎ落とされたような先細のシルエットを構成し、無彩色の贅沢な生地に斬新な合成素材を合わせ、対比させた（写真右）。ラングの都会的なスタイルは、体にぴったりと沿う重ね着によって作られる。透明と不透明、艶消しと光沢といった対照的な素材が使われ、男女共通の生地で細身のパンツのテイラードスーツが仕立てられた。ブランドは1990年代にアイウェア、下着、デニム、香水といった分野に手を広げ、製品は世界中で販売されるようになる。

21世紀に入る頃には、コピー製品に対する法的規制にもかかわらず、模造品売買の横行によってブランド偏重のファッションは魅力を失っていた。グッチは、現在では1人のデザイナーのビジョンに頼るのではなく、共同作業によってデザインし、より多様な製品を提供している。商標は衣服の外側でなく、再び内側につけるようになった。**(MF)**

1995年	1997年	1999年	1999年	2001年	2001年
ヘルムートラングがコレクションに下着を加え、翌年にはジーンズのシリーズにも手を広げる。	新たに任命されたルイ・ヴィトンのクリエイティブディレクター、マーク・ジェイコブスが、ブランド初の女性用既製服を制作する。	LVMHとプラダが、イタリアの毛皮・皮革会社フェンディの株式を51パーセント買収する。	グッチがイヴ・サンローランのブランドを買収し、翌年、アレキサンダー・マックイーンの株式の過半数を取得する。	ステラ・マッカートニー（1971-）が、グッチ・グループの傘下で、自身のブランドを創設する。	LVMHがDKI（「DKNY」、「ダナ・キャラン」、ダナ・キャランのスポーツウェアとジーンズの人気ブランドを含む複合企業）の支配株式を取得。

「大平原」『ヴォーグ』誌　1993年

ジル・サンダー　1943-

クリスティー・ターリントンと男性モデル。エレン・フォン・アンワース撮影、『ヴォーグ』誌（1993年8月）に掲載。

妥協しない完璧主義者であるジル・サンダーは、ファッション界きっての厳格な純粋主義者である。1990年代の「ジル・サンダー」ブランドは、贅沢で「高貴な」生地と中性的なミニマリズムを意味した。このファッション特集「大平原」の写真にも、それが表れている。スタイリングをしたのは、アメリカ版『ヴォーグ』誌のクリエイティブディレクターで因習打破主義者のグレース・コディントン、撮影はドイツ人カメラマン、エレン・フォン・アンワースである。アメリカ人モデルのクリスティー・ターリントンは、ペンシルヴェニア州のドイツ系アーミッシュ〔昔ながらの生活を守るキリスト教の一派〕の娘に扮し、陽光で色あせた金髪のボブのかつらをつけ、化粧気のない顔をしている。そのポーズと発想は、グラント・ウッドの絵画『アメリカン・ゴシック』（1930）を参考にしている。ゴシック様式の自宅の前に淡々と佇む農民の夫婦を描いたこの絵は、大恐慌時代に、アメリカの開拓者精神を象徴する像となった。

　この絵の簡素な描き方と単純な構図は、装飾を排するアーミッシュの教条を体現しており、『ヴォーグ』の写真撮影時に構想のヒントを与えたのは明らかだ。ターリントンの運動選手のような体格と角張った肩が、シングルのコートに厳めしさを添えている。彼女の黒い編み上げのブローグ靴は隠れて見えない。男性モデルは、アーミッシュのつばの広いフェルト帽を頭に生真面目に被り、青いデニムの襟なしワークシャツの上に、ミニマリズム的デザインとロゴがないことで知られるフランスの既製服ブランド「A.P.C.（アー・ペー・セー）」のシングルのジャケットを着ている。**(MF)**

◉ **ナビゲーター**

👁 **ここに注目**

1　小さな襟
ゆったりした足首丈のコートの真っ直ぐで細長いシルエットは、小さく高いスタンドカラーによって強調されている。この襟は身頃から一続きに裁断されており、折り返して、細く先の丸いピーターパンカラーのように見せている。襟は首の後ろにフィットするように裁断されている。トップステッチもなく、細部に凝らない仕立てが、ミニマリストらしいすっきりした輪郭と調和している。足つきでない大きなボタンが襟の下から並び、前の狭い打ち合わせを閉じる。

2　コート
シングルの黒いコートは、肩からくるぶしまで真っ直ぐな直線を描き、セットインスリーブは肩線を心もち伸ばしてつけられているため服の幅が広がり、かさが出ている。単純な構造のコートの下には、家庭で縫われたサックスブルーの綿ブロードのシャツドレスを着ている。市販のヴォーグ・パターン〔型紙〕を使って作られたこのドレスは、きちんとした丸いネックラインで、背中がボタン留めになっている。

▲グラント・ウッド作『アメリカン・ゴシック』（1930）は、20世紀のアメリカ芸術のなかでも抜群に印象的な画像であり、パロディ化される頻度でも群を抜いている。画家の妹とかかりつけの歯科医がモデルだとされる2人の人物は、小さな町の田舎暮らしの伝統的価値観を象徴している。

白いカットアウトドレス　　1996年
トム・フォード　1961-（グッチ）

アメリカ人デザイナー、トム・フォードは、白いマットジャージー地の円柱形イブニングドレスのコレクションによって、1990年代の代表的なスタイルを打ち立てた。彼のドレスの官能的なシルエットは、スポーツウェアから触発されたアメリカ人デザイナー、ホルストン（398頁参照）と、彼がデザインし、「スタジオ54」に通うディスコ族が愛用した流れるようなジャージーのナイトドレスへのオマージュである。フォードは、深いデコルテや、太ももまでスリットの入ったスカートが持つ露骨なセクシーさを避け、へそやヒップの下部など、色気を感じさせる新たな部分を引き立たせるために、ウエストや胸の周りに体に沿わせるためのダーツを入れず、締めつけたり持ち上げたりして体の見栄えをよくするような内部構造がない。このドレスは、完璧に磨かれた肢体によって形作られる。

1930年代にハリウッドで流行し、フォードも参考にしたバイアスカット・ドレスと同様に、このドレスのシルエットは、裸の上に着るようにできている。そのうえ、成形の技巧を凝らしながらその形跡がなく、裾と袖の端はすべて、縁の縫い目が見えない。このスタイルのバリエーションである背中に重点を置いたドレスは、前は広く浅いネックラインで、背中が腰の位置まで開き細い紐を首の後ろで結ぶ。一見機能的に見える「金具」〔腹部のバックル〕以外には飾りのないこの白いドレスをまとう女性は、触れてみたくなる。**(MF)**

ナビゲーター

ここに注目

1 セットインスリーブ
細身のセットインスリーブが小さめの袖ぐりにつけられているため、胴体がより細長いような錯覚を引き起こす。官能的なシルエットが、手首までぴったりフィットした長袖の細さによって、さらに強調されている。

3 円柱状のスカート
マットジャージーは容赦のない生地で、床まで届く円柱状のスカートは体の輪郭にぴったりまとわりつくが、この写真のように、モデルが片側の腰に重心を乗せてポーズをとると、その動きによってスカートのラインが変形する。

デザイナーのプロフィール

1961-93年
トマス・カーライル・フォードはテキサス州で生まれた。その後、ニューヨーク市へ移り、パーソンズ大学（パーソンズ・スクール・オブ・デザイン）で建築を専攻し、最終年にファッションを学んだ。卒業後はアメリカのデザイナー、キャシー・ハードウィックの中価格帯のスポーツウェア会社で働き、1988年にペリーエリスで働いた後、1990年にグッチの女性用既製服の主任デザイナーに起用された。

1994年-現在
1994年にクリエイティブディレクターに昇格し、1995年には画期的なコレクションでグッチスタイルを改革し、ダブルGのロゴをアイコンとして復活させた。ロゴは現在、すべてのグッチ製品につけられている。グッチがイヴ・サンローランのブランドを買収した際、フォードが同ブランドのクリエイティブディレクターに任命された。2004年にグッチでの最後のコレクションを発表する。2006年に「トム・フォード」ブランドの最初の店舗をニューヨークに開いた。

2 金メッキの金具
左側の白いイブニングドレスでは、体の輪郭に合わせて形成されたシンプルな金メッキの金具のバックルが視線を集める部分となっている。ドレスのしなやかなラインを壊さないよう、細い紐でへその位置に留められている。

柄物のドレスとコート 1996年
プラダ

ミウッチャ・プラダは常に上品さと奇抜さを対立させる。彼女のきわめて皮肉な美学は嗜好の変化の最先端を決然と切り開く。真似されるやいなやスタイルを進化させ、別の困惑するような構想の見本を示す。彼女の1996年春夏プレタポルテコレクションはファッション記者から「悪趣味」コレクションと名づけられ、同時代のファッションとは完全に一線を画していた。

そのコレクションでは、高級市場とは無縁の素材とスタイルが活用され、ハンバーガー店の従業員用制服のようなナイロン製で前開きがジッパーの服や、1970年代に氾濫していたプラスチック積層板「フォーマイカ」を思い出さずにはいられないプリント柄の生地が取り上げられた。プラダは、リサイクルショップの倉庫で見られるような色、プリント、生地でさまざまな形とボリュームの表現を試し、趣味のよさと悪さの観念をもてあそぶことによって美と魅惑の移ろいゆく基準を覆した。

この柄物のドレスとコートのアンサンブルは同じ色合いでまとめられ、ドリス・デイが活躍した時代の速記者のような慎ましさを表現して、結果的にプラダの特色をすべて表している。プラダは、衣服から陳腐な誘惑的要素を取り払うことによって驚きを与え、衣服を慎重に選ぶ趣味の対象にまで高め、着る人の人格につかみどころのない陰影をそれとなく加えようとする。**(MF)**

ナビゲーター

ここに注目

1 シャツカラー
コートの大きめでシンプルなシャツカラーは、身頃から一続きになった前開きの重なり部分から始まり、襟元からは下に着ているプリント柄のシースドレスの深いネックラインがのぞく。10分丈のセットインスリーブは、ゆったりしている。

3 花柄のドレス
コートの幾何学的なプリントとは対照的に、ドレスは表面がなめらかで、シノワズリに影響された全方向の大胆な花柄の全面プリント地で作られている。この花柄がアンサンブルにさりげない女らしさを添える。

2 レトロプリント
コートはレトロ調の幾何学的なプリント柄で、抽象的な正方形の寄せ集めがクリーム色の地にグリーンピース色と茄子色という変則的な配色で重なっている。プリントの単純さのおかげで、コートの洗練が際立つ。

企業のプロフィール

1913-94年
1913年にマリオ・プラダがミラノに開いた高級革製鞄の小さな専門店を、孫娘のミウッチャは超一流ファッションブランドに変貌させた。政治学の博士号を取得後、パントマイム役者として修行したこともあるミウッチャは、1978年に受け継いだ鞄のブランドの経営に最初は乗り気ではなかったが、1993年にはミラノで最初のプレタポルテのコレクションを発表した。

1995年-現在
1995年、デザイナーの幼い頃の愛称からMiu Miu（ミュウミュウ）と名づけた「妹ライン」が新設され、その後、赤い線のロゴで知られる「プラダリネアロッサ」が続く。2011年、同社は香港株式市場で株式の20パーセントを新規公開した。それは、アジア太平洋地域が、現在このブランドの最大の市場であることを反映していた。

アンチ・ファッション

1　マーク・ジェイコブスは、1992年のグランジコレクションで、華美さを排し、シアトルの音楽界の影響を受けたファッションを取り上げた。

1990年代前半には、アンチ・グラマーという新たな傾向がファッション業界の各分野に浸透した。栄養不良児のような体形のイギリス人モデル、ケイト・モスは、ランウェイの主流派に対するアンチテーゼを象徴しただけでなく、より若々しくアナーキーなスタイルを表現した。そうしたスタイルの存在感を示したのが、グランジ〔パンクやヘビーメタルの流れを汲むロック音楽の1ジャンル。grungeは「汚い（もの）」の意〕を扱うインディーズのレコードレーベル「サブ・ポップ」、シアトル出身のロックバンドであるパール・ジャムと、ニルヴァーナの音楽のシンプルさ、ニヒリズム、荒削りな面で、これらはグランジファッションに反映された。グランジファッションは、中古品店で見つけた服、ビンテージのスモックドレスにボーイフレンドのカーディガン、ベビードールのナイトガウン、破けて色あせたジーンズ、Tシャツの上に格子柄のフランネルシャツの重ね着、ニット帽、カーゴパンツなどで、ステラ・テナント、クリステ

主な出来事

1989年	1990年	1990年	1991年	1991年	1992年
マーク・ジェイコブスが、女性服デザイン部門の副主任としてペリーエリスに加わる。後に「ウィメンズ・デザイナー・オブ・ザ・イヤー」に選ばれる。	アメリカのロックバンド、パール・ジャムがワシントン州シアトルで結成される。	イギリス人モデル、ケイト・モスをコリン・デイが撮影した写真が、ファッション誌『ザ・フェイス』7月号に掲載される。	ニルヴァーナがリリースした2作目のアルバム『ネヴァーマインド』が、グランジで初めてのマルチプラチナ〔200万枚以上を販売した〕アルバムになる。	アナ・スイが最初のランウェイショーを開く。その後、ニューヨーク市のソーホー地区に最初のブティックを開く。	イギリスの雑誌『デイズド・アンド・コンフューズド』が、不定期発行、白黒印刷、折りたたみポスターという形態で創刊される。

482　第6章　1999年-現代

ン・マクメナミー、カレン・エルソンといったモデルの日常着を紹介するファッション記事で取り上げられる。磨き上げられた体を飾り立てて成熟した官能性を匂わす長身の美女（グラマゾン）たちは、上昇志向の生き方を体現したが、それは、「Ｘ世代」〔1960年代半ばから1970年代半ばに生まれた人々〕と呼ばれるようになった世代の暗くニヒルな価値観とは無縁だった。

イギリスでは、ファッション誌『i-D』、『ザ・フェイス（*The Face*）』、その後登場した『デイズド・アンド・コンフューズド（*Dazed & Confused*）』などがそうした文化的傍流の立役者をもてはやし、新しいグラフィックスタイルを試みて、粒子の粗い写真、ゆがんだ文字、手書きの見出しを使用することで、光沢紙を使ったファッション誌のイメージを打ち破った。『i-D』誌の創始者、テリー・ジョーンズは、ありのままの服を着たありのままの人々を撮影した同誌の写真を「本物」と呼び、ある世代の装いを記録した社会的資料とみなした。1990年、ケイト・モスは、写真家のコリン・デイが撮影した『ザ・フェイス』誌の「3度目の恋の夏 *The 3rd Summer of Love*」と題した表紙写真のモデルになり、2年後、傍流は本流となる。アメリカのデザイナー、カルバン・クラインはモスをマーク・ウォールバーグと共に広告に起用して以来、「ヘロイン・シック」と呼ばれるスタイルの先駆者となった。モスは、コリン・デイが撮影した1993年のイギリス版『ヴォーグ』誌の表紙写真にも登場した（484頁参照）。同年、カルバン・クラインの香水「オブセッション」のブランド再構築を狙って物議を醸した広告〔485頁参照〕でも、モスは旋風を巻き起こした。

グランジルックはニューヨーク生まれのスポーツウェアを得意とするデザイナー、マーク・ジェイコブスが、ペリーエリスの1992年の革新的コレクション（前頁写真）で評判になったときファッションの主流に入り込んだといえる。ペリーエリスブランドは、プレッピースタイルのカジュアルウェアに深く根ざす品のよさで知られていたが、前開きの裾までボタンで留めるワンピースに、ショートパンツとコンバットブーツ、あるいは、フランネルに見えるようプリントされた絹のシャツといったビンテージ風ファッションにはかなりの影響力があったものの、このグランジコレクションは、商業的には大失敗に終わる。しかし、そのコレクションによってジェイコブスは、1997年にルイ・ヴィトン会長、イヴ・カルセルの招聘を受け、同社初のプレタポルテコレクションを担うことになる。それはジバンシィが1995年にジョン・ガリアーノを抜擢したことに匹敵する大胆な人事とみなされた。

1997年には当時のアメリカ大統領ビル・クリントンが「服を売るために中毒を美化する必要はない」と述べ、ファッション業界が「広告を通して」ヘロインを「魅力的で、セクシーで、クールなもの」に見せていると非難する。その頃には、ファッション市場はかなり細分化し、ヴェルサーチの作品の先鋭的な華やかさ、同時代のアメリカのデザイナーによる着心地のよさとミニマリズム、イギリスのデザイナーであるジョン・ガリアーノやアレキサンダー・マックイーンの持つ演劇性のいずれかを受け入れる方向へ進んでいた。**(MF)**

2　アメリカ生まれのデザイナー、アナ・スイ（1964-）は、ニューヨークのパーソンズ大学在学中に同窓でファッション写真家となるスティーヴン・マイゼルと出会い、卒業後は複数のジュニア用スポーツウェア会社で働き、同時にブルーミングデールズやメイシーズといったニューヨークの百貨店で販売される服をデザインし、1992年には独自のグランジ・ファッションで名を上げる。

写真はアナ・スイのポスト・パンク・ボヘミアンスタイルのモデルを務めるカースティ・ヒューム（1994）。

1992年	1992年	1993年	1993年	1997年	1997年
マーク・ジェイコブスが「ペリーエリス」の春夏グランジコレクションをデザインする。	『ウィメンズ・ウェア・デイリー』紙（8月17日付）が初めてグランジに言及、「レイヴ、ヒップホップ、グランジが、街と店を席巻」と書く。	マーク・ジェイコブスとロバート・ダフィーが、ライセンス事業とデザイン会社「マーク・ジェイコブス・インターナショナル・カンパニー、LP」設立。	ケイト・モスがイギリス版『ヴォーグ』誌6月号の表紙に起用され、コリン・デイが撮影する（484頁参照）。	アメリカ大統領、ビル・クリントンが、ファッション広告における「ヘロイン・シック」の示唆を非難する。	高級品の複合企業LVMHの一員であるルイ・ヴィトンが、マーク・ジェイコブスを同社初の既製服部門のクリエイティブディレクターに任命する。

「アンダー・エクスポージャー」『ヴォーグ』誌　1993年
ランジェリー

ケイト・モス。コリン・デイ撮影、『ヴォーグ』誌1993年6月号に掲載。

イギリス版『ヴォーグ』誌からの初の注文でコリン・デイがケイト・モスを撮影した作品では、モスを大勢の「ロンドン娘」の1人としてとらえ、同誌のファッションディレクター、ケイト・フェランがスタイリングを担当した。その特集はデイのお気に入りのモデルたちへの賛辞であり、モデルは単なるマネキンではなく欠点のある生身の人間だという見方を出した。伝説のアマゾネスのごときスーパーモデルたちへのアンチテーゼである。イギリス版『ヴォーグ』誌編集者、アレクサンドラ・シュルマンは、1993年にかの有名な「アンダー・エクスポージャー〔露出の下〕」特集の写真撮影をデイに依頼した。19歳のケイト・モスを撮影する場所としてデイが選んだのは、当時の恋人でファッション写真家のマリオ・ソレンティと共に暮らしていたロンドン西部のアパートだった。ランジェリーファッションの特集として企画された記事のタイトルは「楽な服の下に何を着る？ もちろん最小限の下着」だった。スタイリストのキャシー・カステリンがコーディネートを担当したこの特集で、モスは無造作に配置されたクリスマス用豆電球を背景にポーズをとっている。この写真はマスコミに叩かれ、デイはヘロイン・シックと拒食症を奨励したと非難された。

デイのファッション写真で目立つのは、ブランドの不在だ。この写真家は、ビンテージ物や、ノーブランド商品さえ好んで撮影した。自然光とありふれた場を選択することによって、作品にドキュメンタリー性をもたらした。写真には粗末なワンルーム、乱れたベッド、汚れたカーペットが写っている。**(MF)**

ナビゲーター

ここに注目

1 タンクトップとネックレス
栄養不良児のようなケイト・モスが着てさりげない色気を醸し出している、体に密着したピンク色のインターロックジャージーのタンクトップは、アメリカ生まれのファッションデザイナー、ライザ・ブルース（1955-）がデザインした。深くえぐられたネックラインから一続きに、細い肩ひもが伸びている。大衆的な宝飾チェーン店の製品である変哲のない金の十字架が、構図の中心に辛うじて見える。それがモデルの唯一の装飾だ。化粧はしているかどうかわからない程度で、髪は整えずにゆるいポニーテールに結んでいる。

2 大衆市場のランジェリー
ケイト・モスは、人気の小売チェーン店、ヘネス（現在の名称はH&M）の下着を恥骨を覆うように着けている。シースルーでアニマルプリント柄のシフォンでできた三角形の部分が、黒いレースの縁取りによって所定の位置に保たれている。本来ならこの下着が写真の中心にくるはずだが、構図の単なる1要素として扱われ、モデルの曖昧な表情と、ポーズする彼女の周りに配置されたクリスマスツリー用の豆電球によって、存在感が薄れている。

▲ケイト・モスがモデルを務めたカルバン・クラインの香水の広告写真（1990代）は、マリオ・ソレンティが撮影した。ソレンティは、ユルゲン・テラーやイアン・ランキンらと同じグループに属し、ファッション写真に従来とは違う手法を導入し、身なりを整えていないモデルを使って、意図的にくだけたスタイルで撮影した。

485

エシカル・ファッション

1 「イーデュン」は2012年秋冬コレクションで、木と縞馬の力強い柄のプリント地で作られた絹のドレープドレスを発表した。

2 女優のキャメロン・ディアスが、GOTS（オーガニック・テキスタイル世界基準）認証を受けた絹で作られたステラ・マッカートニーのイブニングドレスを着ている（2012）。

3 クリストファー・レイバーンが2013年春夏コレクションで発表したパラシュートパーカ。彼のデザインしたすべての服に「Remade in England（リメイド・イン・イングランド）」というラベルがついている。

　ファッションブランドの成功は、新商品の売上高で測られる。消費への執着が「ファストファッション」分野の急速な拡大につながったが、衣服を購入し、着用し、処分することを繰り返すサイクルは大きな問題をはらむ。持続可能なデザイン、環境に及ぼす害を最小限に抑え、労働条件を最大限に改善した衣服の生産が重要になりつつあり、一部のデザイナーは衣服のライフサイクル全体を通して、環境と倫理に与える負の影響を減らす方法を模索してきた。業界は1990年代前半にエコ・ファッションに取り組み始め、オーガニックコットン〔有機綿〕が大衆市場に登場したものの、低価格実現のため膨大な量の衣類を海外で生産し、生産現場での労働搾取状況は悪化した。同時に、エコロジー分野で確かな実績を積むブランドも成長を続け、ワインのコルク材を集めて再利用するビルケンシュトック社〔コルク底のサンダルで有名なドイツの靴メーカー〕がその好例である。

主な出来事

1990年	1992年	1993年	2000年	2001年	2004年
イギリスのデザイナー、キャサリン・ハムネットが国連で演説し、エコロジーに関してもっと責任を持つよう、ファッション業界に求める。	国際的ファッション小売企業、エスプリが「エコレクション（Ecollection）」ラインを発売する。	アウトドアウェア会社のパタゴニアが、プラスチックボトルなどの消費財廃棄物を材料にしてフリース衣類の生産を開始する。	「プロジェクト・アラバマ」が、ナタリー・チャニンとエンリコ・マローネ・チンザノによって開始され、持続可能な材料から服が生産される。	ステラ・マッカートニーがクロエを離れ、自身のファッションブランドを創設して、持続可能なファッションというテーマを本格的に打ち出す。	エシカル・ファッションショーがパリで開始。2年後ロンドンで「エステシカ（Estethica）」と題する展示会が開催。エシカル・ファッションが認知される。

486　第6章　1999年-現代

マークス＆スペンサーは製造過程を見直すと共に、倫理的な取引〔フェアトレードなど〕が行われた製品に関する詳しい情報を展示する「ルック・ビハインド・ザ・ラベル〔ラベルの裏側にご注目〕」戦略で、消費者を啓蒙してきた。パタゴニアは、「リデュース（削減）、リペア（修理）、リユース（再利用）、リサイクル（再生）」〔コモンスレッズ・イニシアティブには、この4つに加えて、「リイマジン（再考）」も入っている〕のスローガンに従い、完全リサイクルによって廃棄物を最小限にするシステムの開発で先頭を走り続ける。同社は1993年以来、消費財廃棄物からフリース衣類を作り、2005年には「コモンスレッズ・イニシアティブ」を開始して不要になったポリエステル衣類をリサイクルしている。

アリ・ヒューソンと彼女の夫でU2のリードボーカルのボノは、2005年にエシカル・ファッション（倫理的な衣服）のブランド「イーデュン（Edun）」（前頁写真）を設立した。このブランドは独創的デザインだけでなく、ウガンダやケニヤといったアフリカ諸国との貿易を改善する取り組みでも高く評価される。同ブランドの工場は決められた全基準を確実に満たすよう年2回の監査を受ける。クリエイティブディレクターのシャロン・ワコブはイーデュンを「単なるファッションブランドを超えている」と表現し製造過程は創作の本質的な部分だと考えている。アメリカ人デザイナーのリンダ・ローダーミルクによるオーガニック繊維を支持する「プロジェクト・アラバマ」（現在の「アラバマ・チャニン」）では、天然繊維と共にしばしばリサイクル繊維も使われ、地元のお針子によって衣類が生産されている。イギリスでは小売店「ピープル・ツリー」がフェアトレードの綿だけを扱って進歩的なファッションブランドとして認められ、タクーン・パニクガル（1974-）などのデザイナーとも提携している。

大物デザイナーと高級ブランドは、当初、エシカル・ファッションを受け入れるのがやや遅かったがキャサリン・ハムネット、ステラ・マッカートニーのような例外もある。マッカートニーは皮革や毛皮を決して使わず、可能な限りオーガニックの布と染料を使用してコレクションを制作している。2012年に、彼女はオーガニックコットンとリサイクルされた金属で作るランジェリーのシリーズを発売した。彼女のイブニングドレス（写真右上）は、レッドカーペット上で着るドレスとして著名人に人気だ。イギリスのデザイナー、クリストファー・レイバーン（1982-）は、リサイクルされた迷彩柄の生地、パラシュートから作るパーカで知られる。2008年のブランド設立時は男性用の服を手がけ、最初の婦人服のコレクションは2012年に発表された。パラシュートパーカは定番となり、2013年には再び赤色でデザインされた（写真右）。

ロンドンに拠点を置くゲイリー・ハーヴェイは、クチュールに想を得た衣類（488頁参照）を廃棄された素材から作り出す術に長けている。42本のリーバイス501を使ってクチュールドレスを制作したことで知られ、新聞紙から捨てられたラグビーシャツまで、さまざまな素材から一度しか着られない衣服を生み出し、贅沢と日常を同列に並べて遊び心を発揮した。リヴィア・ファース（488頁参照）が始めた「グリーン・カーペット・チャレンジ」の狙いは、大手ブランドのランバン、プラダ、ヴァレンティノといったいくつものブランドにエシカル・ファッションを迫り、成果を上げている。**(AG)**

2005年	2006年	2006年	2008年	2009年	2012年
イーデュンがアリ・ヒューソンとボノによって設立され、自社をファッションの創造力として位置づけると共に、アフリカに前向きな変化をもたらすことを目標にする。	マークス＆スペンサーが、顧客の環境問題への意識を高めるため、「ルック・ビハインド・ザ・ラベル」戦略を開始する。	マークス＆スペンサーが「プランA」を発表し、自社の環境と倫理に関する5年間の目標を詳述する。	クリストファー・レイバーンが、持続可能なファッションという取り組みに感銘を受けて、リサイクル衣類で作ったリバーシブルの服などのデビューコレクションを発表する。	リヴィア・ファースが「グリーン・カーペット・チャレンジ」（488頁参照）により、レッドカーペットに初めてエコ・ファッションをもたらす。	コペンハーゲン・ファッション・サミットが、「リオ＋20（国連持続可能な開発会議）」を記念して開催される。

アップサイクル・イブニングドレス　2011年

ゲイリー・ハーヴェイ

アップサイクル・ドレスを着たリヴィア・ファース。アカデミー賞授賞式で、夫のコリン・ファースと（2011）。

映画プロデューサーでブティック「エコ・エイジ」も経営するリヴィア・ファースは、アカデミー賞、ヴェネツィア国際映画祭、英国アカデミー賞（BAFTA）といった著名人が集う場でエシカル・ファッションを着用した。2009年以降、イギリスのジャーナリスト、ルーシー・シーガルと共に始めたエシカル・ファッションの認知度を高めるため、「グリーン・カーペット・チャレンジ」の一環としてファース自身がまとってきた。この取り組みはメリル・ストリープやキャメロン・ディアスをはじめ、多くの著名人の支持を得ている。彼女は、才能ある新進デザイナーの支援に加え、一流ファッションブランドと共に「グリーン」ファッションの振興に尽力し、グッチとヴァレンティノは、リサイクル素材かエコ認証を受けた材料を用い、グリーン・カーペット・チャレンジのための衣服を生産している。

ゲイリー・ハーヴェイは、デザインと装飾の細部に細かい配慮をすることで捨てられた材料に価値を加える「アップサイクル」の手法を用いて、通常では考えられないような多種多様な廃棄物を活用することで知られる。彼は第83回アカデミー賞授賞式に出席する俳優のコリン・ファース（映画『英国王のスピーチ』〈2010〉で主演男優賞を受賞）に同伴する妻のリヴィアのためにドレスの生地やジッパーなどの材料はすべて、ロンドン南東部の慈善団体が運営する中古品店や古着店から供給された11着の異なるビンテージドレスを使い、縫い糸だけが新品であったアップサイクル・ドレスを作った。**(AG)**

ナビゲーター

ここに注目

1 コルセット
このドレスには、ハーヴェイの作品の多くと同じく、コルセットが内蔵されている。ビンテージや中古のドレスからリサイクルされた材料でできたこのドレスは、柔らかく陰影のある中間色を使うことにより、ロマンティックな魅力が引き立てられている。抑えた色合いは、ファースの祖母が所有して家族に受け継がれてきたドレスを参考にしており、ハーヴェイが1930年代を思わせるビンテージの衣類を選んで材料にした。

2 ジュエリー
ドレスに添えられたアクセサリーは、イギリス人デザイナーのアンナ・ルーカがイギリスの宝石ブランド、CREDと共同制作したエシカル・ジュエリー。指輪とイヤリングは、フェアトレード財団とARM（公正な採掘のための連盟）が認証したフェアトレード・フェアマインド・ゴールドで作られ、ザンビアの自治体が所有する鉱山から産出したアクアマリン、コロンビアのオロベルデ〔環境に優しい採掘を目指す団体〕の金、レソト王国のリクォボン女性鉱山労働者協同組合が採掘したダイヤモンドが使われている。

▲ゲイリー・ハーヴェイが2008年春夏コレクションで発表した新聞のドレスは、彼の作品としては派手なほうだ。『フィナンシャル・タイムズ』紙30部から作られている。

手仕事のルネサンス

1 サラ・バートンのビュスチエは金色のフクロウの頭部を象っており、女神アテナを連想させる。金メッキしたトウモロコシ人形のような錯覚は、金属糸、打ち紐の三つ編み、管状ビーズから成る複雑な細工によって引き起こされる（2010）。

2 ホリー・フルトンは海辺をテーマにしたコレクションで、単色の無地と、クリスタルで飾られたグラフィックな市松模様プリントを対比させた（2012）。

3 オリヴィエ・ルスタンはバルマンの白い細身のドレスを真珠とクリスタルの刺繍で飾った（2012）。複雑な模様は、ファベルジェの宝石をちりばめたイースターエッグの装飾を思わせる。

1990年代には、手仕事に世界規模のルネサンスが始まった。それは長く受け継がれてきた手仕事の匠と、デジタル革命、別名「オートテクノロジー（haute technology）」〔先端技術。オートは「高度な」の意のフランス語で、ここではオートクチュールとの掛け言葉〕が開いた織物製造の新たな可能性が相まって生まれた動きである。手仕事の職人の技が集積してきた中心地パリでは、最高峰のクチュールを100年以上にわたって維持してきた組織、オートクチュール組合が工房の運営を支えてきた。オートクチュールの生産・供給システムには、独自の技と贅沢な製造法を用いる特殊な分野の生産者も含まれる。そうした服作りと装飾法の高度な技の伝統が、長年、世界中の誇示的消費の需要に応えてきた。

コンピュータ制御編機のトップメーカー、島精機製作所が開発した柄とニットウェアのデザイン用システムのようなデジタルシステムの力を駆使して手作業に基づく技術をさらに応用するための複合的基盤が創り出されている。手の込んだ製品をさらに高度に洗練するという方針は、貴重な手工芸の技の復活に

主な出来事

1991年	1995年	2000年	2002年	2005年	2006年
織物に直接サンプルパターンをプリントする初のデジタルプリンタが、オランダの織物メーカー、ストーク社により導入される。	日本のメーカーであるタジマ工業が、レーザーカット刺繍機を開発する。	編機のトップメーカー、島精機製作所が開発した柄・ニットウェアデザイン用システムの出荷数が1万に達する。	シャネルが「パラフェクション」グループを組織する。刺繍のルサージュ、靴製造のマサロ、婦人帽子類のミシェルなどの工房が含まれる。	アーデムが自身のブランドを創設し、小さなスタジオで手間のかかる一連の工程を経て特徴的なグラフィックプリントを生み出す。	クリストファー・ケインが、イギリスの小売店「トップショップ」から「ニュージェネレーション」という助成金を受け、自身の名を冠したブランドを設立。

490　第6章　1999年-現代

つながった。また、手工芸の工程を尊重するこうした姿勢は、デザイナーブランドの既製服部門にも波及している。その一例が2005年に設立されたロダルテ（Rodarte）（492頁参照）の作品で、夢幻的な雰囲気の衣服のほとんどが手作業により装飾されている。

　21世紀に入ると、数々のデザイナーがデジタルシステムを使用して、それまでは作るのが不可能だった特殊な生地を使うことがコレクションの特色となってきた。アーデム（1977-；496頁参照）、ホリー・フルトン（1977-）、メアリー・カトランズ（1983-）といったデザイナーたちがデジタル技術によって生み出したプリントと刺繍は、それぞれの分野で優れた工芸として称えられる技術の粋を示している。衣服の形に合わせてプリントされた楽しく素朴な柄は、フルトンが装飾を加え、単色で無地の部分をつけ足すことで、さらに遊び心に満ちたものになった（写真右）。「アレキサンダー・マックイーン」のサラ・バートンは、重層的な奇想を布地にし、衣服に作り上げて、自然素材を加えることで、面白みを増している。トウモロコシ人形を思わせる形の金属的なボディスにエキゾチックな羽根のスカート（前頁写真）をあやつるバートンの手腕によって、ジャコビアン時代〔英国王ジェームズ1世の治世（1603-25）〕の仮面劇が似合いそうな寓話的な印象が生まれ、きらびやかな構造と外見のシュルレアリスム的表現が活かされている。

　バルマンのフランス人デザイナー、オリヴィエ・ルスタン（1985-）が2012年秋コレクションで発表した作品は（写真右下）、衣服の表面を惜しみなく宝石をちりばめて飾り、全面にバロック式に配列した真珠の刺繍は構想の源となったファベルジェ〔インペリアル・イースターエッグで有名なロシアの宝石工房〕の作品よりも豪華だが、家宝級の工芸品を燦然と輝く闘牛士風のスーツではなく、カジュアルなセパレーツに仕立てることで堅苦しさが取り除かれている。手刺繍は、かつて宮廷の儀式用の金糸細工か、軍服の正装用だったが、レーザーカットを使って革を透かし細工風に切り、革のキルティングと対比させて縫い留めるか接着したものだった。まるで銀細工のような力強さと繊細さで、服の形に合わせて図柄が正確に描かれていたが、ライダースジャケット風のむき出しのジッパーによって、全体的に現代的で無造作な感じに仕上がっていた。

　同じように過激な新型テキスタイルが、スコットランドのデザイナー、クリストファー・ケイン（1982-；494頁参照）のコレクションにも見られる。色のついた液体を柔らかいプラスチックに密封して、布の上や端に接着した作品もあれば、革に全体的にレーザーカットを施してレース状にした作品もある。デジタル技術や手作業によって布に細工する新たな方法を次から次へ求める傾向は、市場全体に広がっている。それは、現代文化とインターネット通信販売による視覚的飽和状態の自然な表れといえる。**（JE）**

2007年	2007年	2008年	2009年	2010年	2011年
ロダルテがメキシコの屋外作業者に着想を得たコレクションを制作し、手仕事で生産された織物の重視というブランドの姿勢を維持する。	ホリー・フルトンが、大学院で制作したコレクションで、レーザーカットしたタイルを宝石のようなパネルに配置して装飾した服を発表する。	アーデムが、デジタルプリントの花模様に手製のレースとスワロフスキーのクリスタルを装飾した豪華なコレクションを発表する。	オリヴィエ・ルスタンがロベルト・カヴァリで5年過ごした後、バルマンに加わる。	メアリー・カトランズが、パリの刺繍工房ルサージュと共同で、トロンプルイユのデザインを特徴とするコレクションを制作する。	島精機製作所が、海外市場に10万台目のコンピュータ制御編機を輸出する。

チュールドレス　2008年
ロダルテ

ロダルテを創設したケイトとローラのマレヴィ姉妹は、夢か幻を思わせる既製服のコレクションに、クチュールのような技巧と奇抜な発想を取り入れる。そのデザインは、姉妹が蓄積してきた教養と、それぞれの専門である芸術と文学によって深みを増している。ロダルテの2008年秋コレクションで、2人は強い視覚的な想像力を働かせ、日本の歌舞伎の伝統やホラー映画を始めとするさまざまな材料を複雑に混ぜ合わせて使った。ドイツ生まれの芸術家、エヴァ・ヘスによる紐の立体作品や、印象派の画家、エドガー・ドガが描いた伝統的なバレエのコスチュームからも想を得ている。

淡い色のチュールのドレスは、段染めのシフォンを撚った紐で体に着られている。生地のもろさと紐の原始的で粗雑な撚り方は対照的で、まるで詰め物がはみ出したぬいぐるみのように見える。左右非対称できわめて薄いボディスは、見えない裏地に支えられて適切な位置に保たれ、自立しているかのように見える。2人のデザイナーは細部に非常に注意を払い、胸にかかる折り目やプリーツは小さな真珠と共に縫いつけられている。チュールを重ねた薄靄のようなチュチュは、ウエストの引き紐で締められ、上には端が切りっぱなしの幅の狭いフリルができている。バレリーナのテーマの延長で、髪はきつく引っ詰められている。(MF)

ナビゲーター

ここに注目

1　ボディスのかがり縫い
左側のドレスでは、薄茶色、アプリコット色、クリーム色など、いろいろな色合いの細長いシルクシフォンを大まかに折ってひだを作り、脇の下から胸の上を通ってウエストまでカーブしながらボディスの形に沿わせ、大雑把なかがり縫いで留めている。

3　ドガに着想を得たチュチュ
右側のドレスのスカート部分は、ルレックス糸〔ラメ用の金属糸〕で光沢を出した繊維の見える布を重ねウエストバンドで締めており、下には張りのあるボリューム、上には高く直立したフリルができている。布端は切りっぱなしである。

2　紐つきのボディス
右側のドレスには、片側にだけ目の粗い布をねじった紐が1本あり、玉虫色に光るビーズと共に縫いつけられている。この紐は体の前でボディスを固定してから、不規則なパターンで体に巻きつけられているように見える。

企業のプロフィール

2005-07年
カリフォルニア育ちのケイト（1979-）とローラ（1980-）のマレヴィ姉妹は子供の頃からドレスのデザイン画を描き始め、2005年にロサンゼルスでブランド「ロダルテ」を設立した。正式に学んではいないものの独学でクチュールの技術を身に着け、手作業で仕上げた10着の最初のコレクションが2005年2月に『ウィメンズ・ウェア・デイリー』紙の1面を飾った。

2008年-現在
2008年に姉妹は、スイス・テキスタイル・アワードを、女性として、また非ヨーロッパ人として初めて受賞する。2人は女優ナタリー・ポートマンがオスカーを獲得した映画『ブラック・スワン』（2010年）で着たバレエ衣装のうち数点をデザインした。2012年、ロダルテは、ロサンゼルス・フィルハーモニックの『ドン・ジョヴァンニ』の公演で建築家フランク・ゲーリーと共同制作をした。

刺繍入りスカートとニットセーター 2012年
クリストファー・ケイン 1982-

クリストファー・ケインの2012年秋コレクションでは、革に刺繍やプリントが施され、プラスチックの花が咲き乱れ、ゆがんだ縦のストライプと図形の配列が丸みをつけた革の横縞と交差する。カーブしたプラスチック製の管が、ピンストライプに見えるように数珠つなぎにされ、「ボーイフレンド」サイズの大きめの黒いカシミアセーターの裾まで連なっている。ケインはファッションのゆがんだ価値体系に異議を唱えるために、プラスチックの短命さを、古典的なクチュールの手法や素材の贅沢さと鋭く対立するものとして利用した。ペンシルスカートもゆったりしたセーターも表面が手の込んだ刺繍で覆われている。

刺繍したスカートの樹脂のような下地は、ラッカー塗装の枠に収まったクロスステッチの布を思わせ、濃い色の背景となって沈み、明るい色のクレマチスのモチーフを浮き上がらせる。穴をあけた革であることが見てとれる光沢のあるメッシュに、管状のビーズが不揃いにつけられている。丸みを帯びた裾の縁取りは、スカートの装飾の断片を使ったクラッチバッグの長方形の縁と呼応する。スカートの裾が細くなっていることによる歩きにくさ、履物のストラップ部分やかかとからは、日本の塗りの下駄が連想される。**(JA)**

ナビゲーター

ここに注目

1　スコットランドのニットウェア
ケインのニットウェアは、スコティッシュ・ボーダーズ〔スコットランド南東部の行政区〕で作られている。この地域は伝統的に、高級な糸で編まれたフルファッションニットの製造に関わってきた。カシミア糸そのものも、スコットランドのジョンストンズ・オブ・エルギン社（1797年創立）の製品である。

3　ハイヒールのブーツ
ハイヒールのブーツはパッド入りの黒いキッド革製で、足首からすねの下部を覆い、下駄を連想させる。

デザイナーのプロフィール

1982-2006年
グラスゴー（スコットランド）近郊で生まれたクリストファー・ケインは上に4人のきょうだいがおり、うち2人が彼の仕事のパートナーになっている。ケインはロンドンのセントラル・セント・マーティンズ・カレッジ・オブ・アート・アンド・デザインでファッションデザインを学んだ。2006年、ハロッズ・デパートのウィンドウに修士号取得時のコレクションを展示し、ヴェルサーチと契約を結んで「アトリエ・ヴェルサーチ」のクチュールコレクションを手がけた。

2007年-現在
2007年に自身のブランドを設立したケインは、ボディコンシャスな蛍光色のバンデージドレスのシリーズを発表し、スコットランド・ファッション・アワードの年間最優秀新人デザイナー賞を獲得し、「トップショップ」のセカンドラインも担当。同年、ブリティッシュ・ファッション・アワードの新人デザイナー賞を、2011年にはヴォーグ・ファッション基金の賞金を獲得した。

2　ピンカへの刺繍
ピンカとも呼ばれる刺繍用キャンバス地には、ベルリン・ウールワークのような伝統的な刺繍を正確に施すため、格子状に穴が開いている。ケインは正確な刺繍を避け、さまざまな管状ビーズの間に、布目にこだわらずに花を配し、ゆるやかな印象を与えている。

フローラルプリントドレス　2013年
アーデム

アーデムは色合いを数色に絞り、飾り立てず上品そのものの落ち着いた女らしさを伝えている。極端な身振りはほんの一瞬で終わり、すべてが控えめである。ネオプレン〔ダイビング用のウェットスーツなどに使われる合成ゴム素材〕を使うのは風変わりなようだが、このドレスにふさわしい素材であり、理にかなっている。他の素材にはない立体的な性質により、シルエットを自然に保ち、装飾を重ねても形が崩れないからであろう。

装飾は、印象派の花を表現するというアーデムの至上のテーマに沿っている。全面プリントの七分袖のドレスでは、森の樹冠の枝葉が作る透かし模様が、広い空を思わせる白地に溶け込んでいくような印象を与える。ドレスは体の輪郭を忠実になぞって膝まで続き、その下にはお揃いのプリント地でできたハイヒールのストラップパンプスを履いている。単純なコーディネートは、花の色と形を三次元で再現した、段状にぶら下がるイヤリングにも及び、シンプルな丸いネックライン上にあいた空間を埋めている。袖なしのカクテル・シースドレスでは植物の形がよりはっきりと表され、切り抜きレースと機械刺繍が花綱のレリーフとなってスイートハート形のヨークラインから流れ落ち、突き出たペプラムを通って、ペンシルスカートの裾まで続く。濃い色の葉の部分は、肩を覆う経編みのラッシェルレースから切り取った形を応用しており、ドレスを構成する複数の素材が、直接的なコーディネートでまとめられている。**(JA)**

◉ ナビゲーター

👁 ここに注目

1　レースのヨーク
ヨークの経編みラッシェルレースは戦後期を通して、ランジェリーのパネルレースとして長く使われてきた。今日では新しいデジタルデザインシステムにより、多様なデザインが可能になっている。

3　濃くなっていく色調
袖のあるドレスの色調は、クロード・モネから学んだ色調構成の範囲内で展開され、背景から前景へ進むにつれて、シアンブルーからロイヤルブルーに強まり、最後に裾の縁で重みのある黒みがかったネイビーブルーとなる。

2　スイートハート・ネックライン
着映えのするスイートハート・ネックラインは、プロムやレッドカーペットといった華やかな場ではかなり露出度が高くなるが、ここでは控えめな半透明になっている。レースは、前中心の縫い目の両側で模様が鏡像となるようにつけられている。

🕐 企業のプロフィール

2004-08年
「アーデム」は2004年に設立された。デザイナーのアーデム・モラリオグル（1977-）はそれ以前に、ヴィヴィアン・ウエストウッドのブランドで研修を経験し、ダイアン・フォン・ファステンバーグのもとで働いている。ロンドンのロイヤル・カレッジ・オブ・アートを卒業。2005年に「ファッション・フリンジ」というコンペティションで優勝し、ハロッズなどの一流店から注文を獲得し、その後、有名人からも支持される。2006年にはイギリスのレインコートメーカー、マッキントッシュと共同制作をした。

2009年-現在
2009年にスイス・テキスタイル・アワードを受賞。同年、サングラスで「カトラー・アンド・グロース」と、高級文房具で「スマイソン」と共同制作をする。2010年、アーデムはBFC／ヴォーグ・ファッション基金（BFC：英国ファッション協会）が創設した賞の初の受賞者として賞金を得た。

脱構築ファッション

1 マルタン・マルジェラは1995年の「未完成の」シースルーブラウスで、服の構造と縫い目をわざと見せている。服そのものに注意を集中させるため、マルジェラはモデルの顔を覆ってキャットウォークを歩かせることがよくある。

2 イッセイミヤケの1994年春夏プレタポルテコレクションに出品されたこのドレスは、全体がプリーツ加工された素材で作られている。このような素材から、プリーツの効果を倍増させた「アコーディオン」風の作品群が生まれていく。

脱構築（デコンストラクション）ファッションは1980年代から次第に広まってきた。脱構築は本来、非常に複雑で高度な批判哲学の思想であり、アルジェリア生まれの20世紀フランスの哲学者、ジャック・デリダと関わりが深い。ファッションにおける脱構築という発想は、本来の哲学思想をめぐる一連の簡略化と誤解の結果として生まれた。「脱構築ファッション」、「グランジ」、「デストロイド・ファッション」などのスタイルをはじめ、多くの服飾品、技術、実践が、脱構築に何らかの関わりがあるとされている。

脱構築ファッションで最も重要な要素は、衣服の構築に注意を向けることである。伝統的な主流ファッションは、完全で、完成された、慣例的な装いの構築と消費だと理解される。それに対し、脱構築ファッションでは、衣服の未完成な性質、完全な衣服を構成する各要素、装いの慣例を破ったり茶化したりする試みが強調される。脱構築ファッションは、慣例では隠されたままの特徴を

主な出来事

1993年	1994年	1995年	1995年	1996年	1996年
三宅一生が最初の「プリーツプリーズ」コレクションを発表する。一枚の布から裁断・縫製された服に熱プレスをかけてプリーツを作った。	「ひそやかな実用性」の美学に基づき、「ヴェクストジェネレーション」をアダム・ソープ（1969-）とジョー・ハンター（1967-）がロンドンに設立。	ヴェクストパーカが、「ヴェクストジェネレーション」の初めてのショーで発表される。丈夫なナイロン製で、着用者を保護するパッドが入っていた。	フセイン・チャラヤンがアブソルート・ファッション・デザイン賞を受賞。歌手のビョークが、『ポスト』のカバー写真で、チャラヤンのジャケットを着る。	アレキサンダー・マックイーンが、初めて「ブリティッシュ・デザイナー・オブ・ザ・イヤー」に選ばれる。その後1997、2001、2003年にも選ばれている。	ベルギーのデザイナー、アン・ドゥムルメステールが、初のメンズウェアラインを発表する。

第6章　1999年-現代

示そうとする。たとえば、ダーツ、仮縫いの縫い目、裏地など、衣服の成形に必要だが通常は見せない下地の部分だ。ベルギーのデザイナー、アン・ドゥムルメステール（1959-）が1990年代に制作したタンクトップとTシャツは、縫い目に目を向けさせたという点で、脱構築の一例である。それらは原形をとどめないほどねじられ、表面が傷つけられていた。できあがった服は、まるで痛めつけられた後に、不適切な、あるいは下手な修繕をされたように見えたが、それによって、そもそも構築されたものであったという事実が強調された。

アレキサンダー・マックイーンは脱構築ファッションのこのような解釈にいくらか共感を示し、「衣類を構築する方法を学ぶのに多くの時間を費やしたのは、それをどのように脱構築するか示すのに必要だったからだ」と語ったとされる。マルタン・マルジェラ（1957-）はその種の脱構築ファッションで有名で、縫い目と裏地を見せた作品をしばしばデザインする（前頁写真）。衣服を解体し、それをどう再構築するか見せるのが、トルコ生まれでロンドンに拠点を置くデザイナー、フセイン・チャラヤン（1970-）である。代表作は2000年の「アフターワーズ」コレクション（504頁参照）である。三宅一生はデザインにおいて織物の新技術に脱構築の要素を組み合わせて活用し、プリーツを使う実験に一貫した関心を示している（写真右）。

デリダの著作は、ファッションにおけるブリコラージュ（bricolage）——視覚芸術でよく使われる語で、身近にある多様な材料から作られる作品のこと——の活用にも影響を与えたかもしれない。人類学者クロード・レヴィ＝ストロースについて書いたある小論で、デリダは、科学的人間であるエンジニアでさえ、ブリコラージュする人（bricoleur）だったと述べた。彼によれば、ブリコラージュする人は一種の便利屋、何でも屋であり、彼らは伝統によって「正しい」とされるものではなく、何であれ手近な道具や技術や材料を使う。そうした考えはリサイクルにも通じる。ブリコラージュでは古いものや既存のものが使われる。物品を当初の目的とは違う用途で使うことは、リサイクルまたは転換といえる。マルジェラの作品は、ブリコラージュまたはリサイクルだといわれることがある。マルジェラは靴下を服の袖にしたり、革の手袋からホルターベストを作ったりする。専用の素材や当たり前の要素をわざわざ求めるよりも、手近なものを何でも使う。

分解と解体も脱構築ファッションの特徴とされ、デリダの哲学を文字どおりに解釈して生まれたテーマである。デザイナーが衣服のスタイルや外観を破壊したり分解したりする手法に関連する。デリダによれば、脱構築は、制御や応用が可能な方法ではなく、考えや議論やアイデンティティに生じるものだという。ファッションにおいては、それは、衣服のすり切れや崩壊を引き起こす老朽化や腐敗のプロセスを物語る外観となる。フセイン・チャラヤンは、ロンドンのセントラル・セント・マーティンズ・カレッジ・オブ・アート・アンド・デザイン在学中の1993年に、鉄の削りくずと共に複数のドレスを土の中に埋めた。その後、卒業制作のショーのために掘り出されたとき、それらのドレスには崩壊のあらゆる痕跡が見られた。イギリスのデザイナー、シェリー・フォックス（1967-）は、産業化以前の手間暇のかかる技法である縮絨（しゅくじゅう）

1997年	1999年	1999年	1999年	2002年	2002年
マルタン・マルジェラがエルメスの女性用プレタポルテのクリエイティブディレクターに任命される。	あらかじめ成型された衣服を1巻の布から作る、三宅一生と藤原大（1948-）のA-POCシステムの作品が発表される。	山本耀司が画期的なウェディングコレクションを発表する。	アン・ドゥムルメステールが自身の名を冠した店をベルギーのアントワープに開く。	コンセプトブティック「ディエチ・コルソ・コモ（10 corso como）」を、雑誌編集者カルラ・ソッツァーニとコム デ ギャルソンが提携し東京に開店。	フセイン・チャラヤンの「メディア」ドレスが構造を明らかにする。このドレスの形は、ジッパーの開閉によって変化させられる。

〔フェルト化〕加工などを用いて、布の表面を傷める。縮絨とは、たとえばラムウールに高温と摩擦を加えると、縮んで硬い手触りになるような作用のことをいい、しばしば意図せずに引き起こされる。フォックスは上品さの見本に挑み、古典的なツインセットの表面を、ろうそくのろう、ペンキ、漂白剤で劣化させている。同様に、マリ出身のラミヌ・バディアン・クヤテ（1962-）は、リサイクルしたセーターに継ぎを当て、ロックミシンでかがり縫いをし、刺繍をして自身のブランド「ズリー・ベット（Xuly Bët）」の製品にした（写真下）。クヤテの作品が脱構築ファッションとみなされるのは、既存の服に継ぎを当てて刺繍するのが、デリダのいう「パリンプセスト」──以前に書かれたものを消し、その上に書いた文章──と同じだからである。クヤテのリサイクルセーターの使用は、ブリコラージュと同じ工程でもある。その衝動が脱構築的なのは、再加工や以前と同じ方法による創造は、今まではファッションとはみなされなかったことによる。

機械で作られる衣服の完全無欠さと反復可能性がやがて壊れ、分解する様子を最初に示したのが、川久保玲が1983年にコム デ ギャルソンのためにデザインした「レース」セーターである。その作品で川久保は、あらゆる衣類の不完全さを強調すると同時に特に、手作り品についてある指摘をしている。その服は手作りではなかったが川久保によれば、布を織る機械のネジを1、2本ゆるめることで手作り風の外観や効果が表現されていたという。その結果、機械製品の反復可能な完璧さと必然的に独自の一点物である手作り品との区別は曖昧になった。1998年のコレクションで発表されたドレス（次頁写真下）の重なりは、このドレスそのものの作り方に注意を引きつける。

川久保は、「ほろほろ」の美でも知られている。その日本語は「擦り切れた」と言い換えるのが最も適切だろう。彼女は、アイロンで生地に恒久的なしわを作ったり、あらかじめ生地を傷めたりして、すでに着込んだかのような、あるいは着古したかのような衣服を作り出す。川久保とNUNO社（ファッションとインテリアの実験的テキスタイルの世界的リーダー。新井淳一〈あらいじゅんいち：1932-〉と須藤玲子〈すどうれいこ：1953-〉により1984年設立）は共同で、高度な技術を駆使した機械織のテキスタイルを生み出してきた。たとえば、フェルトに破れや穴を織り込んだり、2種類の糸で織った布のうち1種類の糸を酸で焼いて、傷んだような外観を作り出したり（次頁写真上）している。先進的な織物開発の第一人者の新井淳一は、過去50年以上にわたり伝統的な織物の技法と先進的なテ

3　1997年にNUNOが手がけた、波形模様が少し崩されたようなこの織布の外観は、脱構築ファッションに特有のものだ。日本の伝統的織機で、リード〔経糸の幅を均等にし、緯糸を密着させるための櫛状の構造物。おさ〕を波打つように動かすことによって作られる。

4　コム デ ギャルソンの川久保玲が1998年に発表したこのドレスは、重さと色が異なる布を重ねることによって、ドレスのさまざまな部分の構造を強調している。各要素がはっきりと表現され、異なる色合いで引き立てられている。

5　ズリー・ベットの1999年春夏プレタポルテコレクションに出品されたこのドレスの複雑な外観は、リサイクルされた素材と手で縫いつけられた継ぎの組み合わせによって生まれている。

キスタイル技術を組み合わせ、イッセイミヤケやコム デ ギャルソンをはじめ、日本のあらゆる一流ファッションブランドに、独創性あふれる布を提供してきた。日本のデザイナー、山本耀司も多様な糸の性質を利用して、わざとねじ曲げた縫い目や非対称の形を作り出している。

　ファッションの生産と消費を支配する慣例を茶化したり破ったりする手法も脱構築の表現として広く用いられる。デリダは、「言語を脱構築または批評するためには、言語の概念と文法を使わざるを得ない」と繰り返し述べている。この概念も脱構築ファッションの本質である。デザイナーたちは、ファッションの既存の要素や慣例を破壊するために、それらを利用する他に選択肢がない。たとえば、下着を見せてよい場所と状況については、慣習や文化的なルールが存在する。また、着るものに対する美学の慣例もある。大衆市場のファッションでは、どのシャツにも同じ大きさの襟が1つつき、ボタンの間隔は均一であることが求められる。それが「正しい」服に必要なものだからである。だが、「コム デ ギャルソン」は1988年のシャツコレクションで、襟が2つあり、大きさの異なるボタンが不規則な間隔で配置されたシャツを制作し、この概念を覆した。

　デリダの哲学のうち、亡霊あるいは幽霊という概念は、ファッションにおける脱構築では比較的無視されてきた側面だ。私たちが経験するアイデンティティや存在や意味は何であれ、根本的な不在つまり死の概念と結びつくことで初めて意味を持つと、デリダは力説した。マルジェラの作品は「幽霊みたい」といわれることがある。彼のデザインが、新しいものに「取り憑いた」古い服、かつら、スカーフ、手袋などで構成されることが多いからだ。その意味では「生きている」衣服の状態は「死んだ」衣服の「存在」によって定義される。マルジェラの2008年春夏コレクションでは、細かく裁断されたデニムで作られた実際の服というより穴と呼ぶのが似合うようなスカートとジーンズが発表された。彼はまた、服自体にアクセサリーを「移植」し、たとえば、ドレスの脇の下にショルダーバッグを縫いつけたりしている。すべてのファッションが最終的には脱構築されるといってもいいかもしれない。あらゆる衣類を定義するのは「存在しない」ものだからである。つまり、デザインに使われなかったものは、使われたものと同じくらい重要なのである。**(MB)**

A-POC（エイ・ポック）　1997年

三宅一生　1938-

バービカン・アートギャラリー（ロンドン）で開かれた「未来の美：日本のファッションの30年（Future Beauty : Thirty Years of Japanese Fashion）」展でのA-POCの展示（2011）。

ナビゲーター

A-POC（「A Piece Of Cloth〈一枚の布〉」の頭字語）の発想は、1997年に三宅一生がテキスタイルエンジニアの藤原大と共同で生み出したものだが、その原点は1976年の綿とリネンのストライプのニットに見られる。A-POCは1枚の布から作られる装いのシステムで、裁断はきもののように無駄なく最小限に抑えられている。その後のシステムの開発により、生地はラッシェル編みの筒状に作られるようになった。ストッキングのような筒状の布は二重編みで、糸が鎖編みの細かいメッシュとなって連結している。この布を裁断すると、下の層の伸縮性が強い繊維が縮み、鎖編みのメッシュが締まって、布がほつれるのを防いでくれる。布にはあらかじめパターンピースが記され、切り取った後で縫い合わせる必要がなく、着る人が形を調整できる。布には、そのA-POCが編まれた日付と調整の仕方の説明が小さなはさみと共に添えられている。システムはこれまでにさまざまな改良と進化を経てきた。1999年の「A-POCエスキモー」にはグラフィック柄とパッドが入り、2000年の「バゲット」はパターンピースをなくして、布のどこでも切ることができるようになっていた。衣類をこのように提供することで、現代のファッションの生産と消費のなかに、服作りが持つ手工芸の要素が再び取り入れられた。消費者が自らの衣服を作る過程に参加するこのやり方は、伝統的な方法と現代的な方法のユニークな結合といえる。(MB)

👁 ここに注目

1　生地
A-POCの衣類は、1巻の長い筒状の生地から裁断される。生地はコンピュータ制御の精巧な工業用織機で作られ、服全体の形とパターンが織り込まれている。顧客はその「布」を裁断するだけで自分のサイズに合わせ、自分が着る衣服を完成させることができる。

2　筒状の布
服は筒状の布でできていて、縫製は必要ない。非常に高度な工程によって、比較的単純な袖はもとより、手袋の右と左のように異なる複雑な形もすべて筒状の布から切り取り、衣類として見事に仕上げられる。

▲A-POCクイーン・テキスタイル（Queen Textile）（1997）から切り取られた衣類の形。ドレス、靴下、下着、フードがある。この経済的なシステムでは、無駄な端布がごくわずかしか出ない。

3　汎用性のある衣服
大きさの異なるマネキンによって、生地と、それから作られる衣類の汎用性が示されている。半袖または長袖の七分丈のドレス、レギンス、巾着形バッグ、子供用のチュニックドレスと帽子、手袋、靴下などが見られる。

🕒 デザイナーのプロフィール

1938-80年
広島に生まれた三宅一生は、1945年の原子爆弾による爆撃の生存者である。東京でグラフィックデザインを学び、1964年に卒業した後、ニューヨークとパリで働いた。1970年に東京に戻って三宅デザイン事務所を設立し、女性のファッションを創造し、ポリエステルジャージーやアクリルニット素材「ビューロン」のような新しい生地を活用した。1980年、洋裁用の人台から想を得て、アクリルで成型したトルソーをビュスチエに仕立てた。

1981年-現在
1980年代後半、三宅はプリーツ加工で実験を始め、それが新しい技術「プリーツプリーズ」につながった。フランクフルト・バレエ団の衣装もデザインした。1997年に引退し、会社内での役割を減らしてプロジェクトの研究に力を注いでいる。2010年に文化勲章を授与された。

503

「アフターワーズ（Afterwords）」 2000年

フセイン・チャラヤン　1970-

ロンドンのサドラーズ・ウェルズ劇場で発表された秋冬プレタポルテコレクション「アフターワーズ」(2000)

フセイン・チャラヤンは、きわめて頭脳的なデザイン手法で高く評価されている。彼の作品には脱構築され交雑された文化的引用が埋め込まれ、それらが美的効果から教訓的効果まで多様な効果を生んでいる。「アフターワーズ」コレクションの着想の源となったのは、着の身着のままで最小限の荷物を手に故郷からの避難を強いられた難民の苦境である。チャラヤン自身の家族も、1974年のキプロス分割後、居住地を追われた。当時トルコ系とギリシャ系のキプロス人25万人が居住地を変えることを余儀なくされた。このコレクションでは、難民のために残存するアイデンティティの置き場を創りたいという欲求が、視覚的に表現されている。そうしたアイデンティティは、逃げる際に持ってきた服や家具などの所持品にあることが多く、それらは故郷を追われた彼らの物語において「聖遺物箱」の役割を果たしている。

チャラヤンは2000年、ロンドンのサドラーズ・ウェルズ劇場の素っ気ないセットでコレクションを発表した。登場するモデルたちの服は込み入った変化を遂げた。布製のゆるい椅子カバーがすっきりしたデザインのチュニックドレスに変貌し、椅子の骨格がスーツケースに変化し、象徴的なドラマ性が高まる。最後の見せ場では、1人のモデルがラッフルブラウスの下にシンプルなペティコート・スカートをはいて登場する。彼女がテーブルの天板の中心から円形の板を外して中に入り、2つの隠れたハンドルを見つけて持ち上げると、木製のAラインスカートの階段状に伸縮するパネルが引き上げられた。**(MB)**

ナビゲーター

ここに注目

1 テレビの画面
舞台の素っ気ないセットを明るくしたのが、大きなプラズマテレビ画面の存在だ。そこにはコソボの民族衣装を着た歌手の一団がアカペラで歌う姿が映された。1999年のコソボ紛争は、家を失った何万人もの難民を生んだ。

2 椅子のスーツケース
普通の椅子に見えたものが、折りたたまれてスーツケースのような外観になる。しかし、中身は椅子自体だけで、他には何もない。これは、一部のいわゆる脱構築ファッションの自己中心的で空ろな性質の比喩かもしれない。

3 テーブルのスカート
テーブル・スカートは、モデルの腰から下まで降ろされると、テーブルに戻る。彼女は体がむき出しにならないように、下にもう1枚のスカートをはいている。見方によっては、スカートの目的をそもそも否定する典型的な脱構築ファッションといえるだろう。

デザイナーのプロフィール

1970-97年
フセイン・チャラヤンはキプロスで生まれ、ニコシアのトルコ教育大学で学んだ。1974年のキプロス危機の後、家族は1978年にイギリスへ移住し、1982年からロンドンに定住する。チャラヤンはセントラル・セント・マーティンズ・カレッジ・オブ・アート・アンド・デザインでファッションデザインを学び、1993年に卒業した。1995年にはビョークの3作目のアルバム『ポスト』のカバーとツアーの衣装をデザインした。

1998年-現在
1998年から2001年まで、チャラヤンは、ニューヨークのカシミアニット・ブランド「セイ（TSE）」のデザイナーを務めた。「ブリティッシュ・デザイナー・オブ・ザ・イヤー」に1999年と2000年の2回選ばれ、2001年にはイギリスの高級宝飾ブランド「アスプレイ」のクリエイティブディレクターに任命される。2008年にはスワロフスキーと共同で、同社の看板商品であるクリスタルとLED照明で覆われたドレスを作った。

日本のストリートカルチャー

1　東京の街頭で写真用にポーズをとる、日焼けした2人の「ガングロ」少女。お決まりの白いアイメイクで顔にシールを貼り、派手な色のアクセサリーを着けている。

2　このゴシック・ロリータの服装は、ヴィクトリア朝の人形の美学を甘美に、しかし挑発的に、遊び心を効かせて取り入れている。黒いミニのクリノリンに控えめなブラウス、目覚まし時計形のハンドバッグを持ち、漫画じみたかつらの上に髪飾りを着けている。

　日本のストリートファッションを牽引するのは主に女子高校生で、若者のサブカルチャーもしばしば女性が主導し、常に地域と結びついている。これは、テリトリーを確保することによって、青春期のアイデンティティと自信が強まるからであろう。ソーシャルネットワークとサブカルチャーが生むストリート文化とファッションの誕生と普及には、そうしたティーンエイジャーの少女たちがファッションを変化させる媒体として関わっている。1990年代半ばには、この現象の中心地は東京・渋谷のランドマークである8階建ての商業施設、SHIBUYA109の周辺だった。当初は「コギャル」といわれた女子高校生スタイルは、制服の模倣であるチェックのミニスカートまたはジャンパースカート、白いルーズソックス、ピーターパンカラーの控えめなブラウスといった服装だった。渋谷スタイルはさまざまなサブカルチャーに発展したが、「エロカワイイ」（エロティックでかわいい）と「コワカワイイ」（怖くてかわいい）という中心的コンセプトは残っている。

　渋谷界隈から出現した最初のファッション・サブカルチャーの1つが「ガングロ」（黒い顔）である。日焼けサロンで焼くか化粧で濃くした顔色と、厚塗りの白いアイメイク、脱色した髪の毛を特徴とする（写真上）。これは日本文

主な出来事

1990年代前半	1990年代前半	1995年	1995年	1998年	1990年代後半
日本の若い女性と少女の新しいスタイルとして「ガングロ」が登場する。	日本の女性バンド「プリンセス・プリンセス」のメンバーが凝った衣装を着け、ストリートファッションに影響を与える。	ファッションブランド「6%DOKIDOKI」が増田セバスチャンによって設立され、「デコラ」（カラフルな色と多数のアクセサリーを使うこと）の始まりとなる。	東京のSHIBUYA109が全テナントを一新し、渋谷系カジュアルファッションを扱う店のみとする。「ガングロ」が渋谷界隈に現れ始める。	より厚く強烈な化粧の「ヤマンバ（山婆）」スタイルが、「ガングロ」に代わって渋谷に現れ始める。	ゴシック・ロリータのグループが渋谷区の原宿駅近くにある橋の上に現れ始める。

化が伝統的に尊んできた白い肌と黒い髪に対する反対声明であり、「カリフォルニアガール」スタイルの模倣である。派手な明るい色、短いスカート、厚底靴を身に着けた迫力のある外見の装いが彼女たちのスタイルの重要な要素だった。究極の「ガングロ」派は、漫画のように真っ黒な顔と白い唇の化粧にスパンコールを貼りつけ、エクステンションで髪のボリュームを増やし、「ヤマンバ」（または略して「マンバ」、「バンバ」）と呼ばれるようになった。その名は、民話に出てくる白髪の老婆の名に由来する。そうしたグループは、選んだファッションブランドによって、さらに細分化される。たとえば、渋谷のブティック「エゴイスト」は、「ヤマンバ」スタイルと、「ロデオガール」や「セクシー＆ボーイッシュ」のようなミニ丈を流行させたことで知られる。

「ガングロ」スタイルがあまりに挑発的でセクシーすぎると感じる少女たちには、「ロリータ」というサブカルチャーがある。渋谷に対抗して1990年代に現れた東京の原宿周辺が拠点となり、海外でも息の長い人気を誇るジャパニーズスタイルである。「ロリータ」という言葉は、同名のウラジーミル・ナボコフの小説を連想させ、西洋では性的な意味合いを含むが、日本のサブカルチャーのメンバーが主張するのはまったく逆のイメージだ。彼女たちは、ヴィクトリア朝の人形のような純真で女らしいイメージを表現し、フリルとレースで飾られたドレスを着て、ボンネットやときにはブロンドのウィッグやエクステ（つけ毛）を着け、カラフルな「カワイイ」ハンドバッグとパラソルを持つ。メリージェーン・シューズと、アイスクリームのような色のリボンで飾られた髪が、優美さを加える。「ロリータ」はさらにいくつかの下部区分に分かれ、それぞれのスタイルに特徴がある。「スイート・ロリータ」はパステルカラー（508頁参照）のスタイルで、「パンク・ロリータ」はチェーンや安全ピンといったパンク的な要素を含む。このスタイルの西洋版が、ヴィヴィアン・ウエストウッドによってグウェン・ステファニーの2005年の「ハラジュク・ラヴァーズ・ツアー（Harajuku Lovers Tour）」用に作られている。「和ロリータ」は、日本の伝統やきものの要素を取り入れ、「ゴシック・ロリータ」（写真右）は、ロリータとゴシックの要素を組み合わせて装い、そのスタイルは釣鐘形の短いクリノリンスカートをはいてヴィクトリア朝の陰鬱なシックさを演出している。

東京の秋葉原と池袋はアニメと漫画ファンを惹きつける街である。秋葉原は、以前は電化製品とコンピュータゲームの街として知られていた。しかし、2000年には、そうしたゲームからアニメと漫画の流行が生まれ、秋葉原はオタクとコスプレファンの関心を集めるようになった。彼らのスタイルの特徴は、キャラクターの仮装をして、漫画のキャラクターの人工的な質感を真似た生地をまとったりすることだ。そうした服を特別にあつらえる場合もあるし、ブランド物を購入する場合もある。ブランドには「ヴット・ベルリン（Wut berlin）〔現在名「ヴット（Wut）」〕や「ジェニー・ファックス（Jenny Fax）」、「JUNYA SUZUKI（ジュンヤ・スズキ）〔現在名「クロマ（chloma）」2011年改名〕」などがある。キャラクターの衣装をそのまま模倣するのではなく、アニメの美学を取り入れ、極端な形や色を取り入れているブランドもある。**(EA/YK)**

1999年	2000年	2001年	2002年	2005年	2010年
ゴシック・ロリータ・ファッションのブランド「Moi-même-Moitié（モワ・メーム・モワティエ）」が、ミュージシャンでデザイナーのMana（マナ）によって設立される。	コンピュータゲームから派生したアニメや漫画が流行するようになり、東京の秋葉原界隈にオタクが集まり始める。	原宿に集まる日本の若者を撮影した青木正一の写真集『FRUiTS: Tokyo Street Style』がイギリスで出版される。	オーストラリア、シドニーのパワーハウスミュージアムで『FRUiTS』の写真展が開かれる。	アメリカの歌手、グウェン・ステファニーの「原宿ガールズ（Harajuku Girls）」ツアーでパンク・ロリータの要素が取り上げられる。	「6%DOKIDOKI」が、ストリートファッションのイベント「原宿ファッションウォーク」で15周年を祝う。

スイート・ロリータ　1990年代
ストリートスタイル

ここに注目

1　日傘
ヴィクトリア朝の女性たちはデリケートな白い肌を太陽光から守るため、日傘を持ち歩いていた。「ガングロ」とは異なり、「ロリータ」は肌の白さを尊ぶ。日傘は装飾の要素を増やす手段でもある。

2　髪飾り
ロリータファッションに欠かせないのが髪飾りだ。この写真でも、4人の少女全員が白か黒の飾りをつけている。張りのあるリボンがついたカチューシャの下には、前髪を切り揃えた特徴的なピンクのかつらが着けられ、人形のようなイメージを強調している。

ナビゲーター

スイート・ロリータ・スタイルに身を包んだ少女たち。東京で行われた「インディヴィジュアルファッションエキスポIV」(2008) 会場の外で撮影。

日本の人気ファッションイベント「インディヴィジュアルファッションエキスポIV」の会場の外で撮影された4人の少女は、さまざまな「スイート・ロリータ」スタイルに身を包んでいる。スイート・ロリータは日本のストリートファッションの先駆けで、主にヴィクトリア朝の少女の衣服に影響されているが、日本的な「かわいいキッチュ」のひねりを利かせている。パステルカラー、きちんとした襟元、かわいらしさを至上とする美学が特徴のスイート・ロリータは、日本のストリートスタイルのなかで最も見分けがつきやすいジャンルの1つである。このスタイルの最大の特色は、シルエットである。短いベビードールスカートが必須で、その下にペティコートを何枚も重ねるか、ヴィクトリア朝の釣鐘形クリノリンを模したワイヤーフレームを着けて、ボリュームを出す。スカートの短さを強調するために、たいがい太もも丈のソックスかストッキングにハイヒールを組み合わせるが、普通はかかとの細いハイヒールではなく、メリージェーン・シューズかヴィクトリア朝風ブーツをはく。色使いはスタイル全体にとって重要な要素で、柔らかい色合いのなかでもピンクが最も大切な色であり、薄紫やミントグリーンが含まれることもある。ピンクの使用は髪の毛にまで及び、少女たちはたいてい、目の上で切り揃えた前髪が目立つカラフルなかつらを着ける。キャンディー・ストライプのタイツ、飾りつきの日傘、髪に飾った特大のリボンが相まって、等身大のヴィクトリア朝人形のようなスタイルができあがる。よく小物の参考にされるのが、ルイス・キャロル作のヴィクトリア朝の児童書『不思議の国のアリス』(1865) である。この写真の少女たちは示し合わせたうえで服装を揃えて集まり、グループのアイデンティティを強調し、一体感のある美学を生んでいる。**(EA)**

3 色使い
柔らかいパステル調の色がこのスタイルの特徴だ。そうした色が選ばれるのは、甘さと、幼い頃の純真さを連想させるからで、ここでは印象を強めるために白や黒が組み合わされている。その配色は、髪と小物にも及ぶ。

4 ハンドバッグ
ハンドバッグの色は、ドレスに合わされている。ドレスやカチューシャの飾りと同様の女らしいリボンで飾られたバッグもあれば、ぬいぐるみのような馬の形のバッグも見られ、このスタイルのお茶目さと無邪気さを強調している。

現代のクチュール

20世紀末に、クチュールの認知のされ方は急激に変わった。そのきっかけは、高級ブランドを擁するフランスの強大な複合企業、LVMH（モエ ヘネシー・ルイ ヴィトン）のベルナール・アルノーが、1995年にイギリス人デザイナー、ジョン・ガリアーノを招いてメゾン「ジバンシィ」を統括させ、1996年には名高いメゾン「ディオール」を彼に任せ、老舗ブランドに対する新たなメディアの注目をうまく活用した。この戦略は、ブランド管理によって可視性と収益性を高めてきた（多くはアメリカの）新進デザイナーブランドが市場に浸透しつつある状況へのすばやい対応でもあった。オートクチュールは時代との関わりを再び取り戻し、アイディアが育つ場となる。そうした動きを牽引した若い革新的なデザイナーたちは、メゾンの伝統を尊重しつつ工房の技術を積極的に活用した。重要なのは、そのようなデザイナーたちがブランドのアイデンティティに自らの個性を加えようと骨を折ったことである。新しい世紀が始まる頃には、オートクチュールは、より若く、より流行に敏感な顧客の関心を引き寄せ、時代の粋を集めた縮図として再び認められた。2007年にディオールのニュールックが

主な出来事

1996年	1996年	1996年	1998年	2000年	2001年
A・マックイーンがブリティッシュ・デザイナー・オブ・ザ・イヤーを1997年、2001年、2003年に受賞。2003年に大英帝国勲章第三位（CBE）を受章。	LVMHがジョン・ガリアーノをクリスチャン ディオールへ移動させ、ガリアーノは2011年に解雇されるまでクリエイティブディレクターの地位に留まる。	アルベール・エルバスがギ ラロッシュを率いるため、パリに移る。	エルバスがイヴ・サンローランのプレタポルテ部門で3回のコレクションを担当するが、グッチ・グループにこのブランドを買収され、エルバスは解任。	エディ・スリマンが新しい細身のシルエットを導入し、イヴ・サンローランを離れてクリスチャン ディオールのメンズウェア部門の統率を引き受ける。	台湾出版界の大物、ワン・シャオランがランバンの経営権を買い取り、エルバスをメゾンのアーティスティックディレクターに指名する。

510　第6章　1999年-現代

60周年を祝い、2008年にはシャネルがカール・ラガーフェルドを迎えてから25周年を記念し、現代のオートクチュールはさらに地歩を固める。

「デザイナーの流動性」という現象はますます顕著になった。モロッコ生まれのアルベール・エルバス（1961-）はアメリカのデザイナー、ジェフリー・ビーンのもとで数年を過ごした後、パリに移ってギ・ラロッシュのメゾンを統率し、1998年からイヴ・サンローランのプレタポルテ部門のトップとして短期間を過ごした。2001年にランバンのアーティスティックディレクターに就任し、それ以来、最大級の注目を集める新世紀のデザイナーとなっている。エルバスの作品の洗練された魅力は、生地そのものと確実で見事な裁断によって女性の体を引き立てることから生まれる。彼の作品として有名なのが「女神風」ドレス、軽量トレンチコート（現在のランバンを代表する服）、贅沢な生地を使ったひだ飾りつきドレスである。ランバン社は名声と影響力の大きさに比べると規模が小さいため、エルバスはブランドのあらゆる細部まで目を行き届かせることができる。2005年にエルバスは、メンズウェアの主任デザイナー（514頁参照）に以前「ディオール・オム」でエディ・スリマン（1968-）のもとで働いていたルカ・オッセンドライバー（1970-）を抜擢した。

ファッション業界屈指の高価で主導的ブランドであるフランスのバルマンは、2005年から、クリストフ・ドゥカルナン（1964-）の創造的な指揮のもと、新たな時代に入った。メゾンの評価はドゥカルナンによって信奉の対象となるほどに高まり、バルマンはロック・シックスタイル（写真右）の最高級品ブランドとなって、2009年には1本の破れたジーンズの価格を2165米ドルまでつり上げた。袖がぴっちりと細く、肩が鋭角的なミリタリー風ジャケットとフリンジつきカウボーイブーツを披露したコレクションで、バルマンは21世紀の現代的クチュールを体現した。

創造力あるデザイナーたちは、椅子取りゲームのようなファッション界の厳しい競争に絶えずさらされている。彼らは、売り上げの低下、燃え尽き症候群、ブランドの伝統的スタイルとの不適合、ファッション記者による悪評、単に次の「大物」を追いたくなる願望などによって不安定な状態に置かれ、せき立てられるように移動を続ける。あるメゾンの主任デザイナーの座が空けば、ファッション記者たちが憶測であれこれ書き立てるのは必定だ。アレキサンダー・マックイーンのアシスタントを長年務めたイギリスのデザイナー、サラ・バートンは、師の美学を受け継いでいる（516頁参照）。同じように、イタリアのデザインデュオ、ピエールパオロ・ピッチョーリ（1967-）とマリア・グラツィア・キウリ（1964-）は、イタリアの名門、ヴァレンティノ（512頁参照）の舵取りを引き継ぎ、創設者の持ち味だった優美さを継承している。2011年にジョン・ガリアーノがディオールから解雇された後、2シーズンの空白を経て、ラフ・シモンズ（1968-）がクリエイティブディレクターに指名された。端正で、きっちりとまとめられ、無駄を削ぎ落としたシモンズのスタイルは、ガリアーノの奔放な夢想とは対極にあり、新世紀の10年を経て主流となった引き算の美学と贅沢という現代的思想によりふさわしいとみなされている。**(MF)**

1 アルベール・エルバスによるランバンの2012年のコレクションには、彼の得意とするラッフルと流れるようなドレープが登場した。

2 クリストフ・ドゥカルナンは、ジャケットのクリスタルのフロッグ留めと、模造ダイヤを飾ったサンダルでバルマンのロック・シックスタイルを飾った（2009）。

2002年	2004年	2004年	2011年	2012年	2012年
イヴ・サンローランが引退する。クチュールのメゾンは閉じたが、ブランドは存続した。	トム・フォードが、グッチのオーナーとなったPPR社〔現ケリング〕と対立したイヴ・サンローランを辞し、ステファノ・ピラーティ（1965-）が後任に。	イギリスのジュリアン・マクドナルド（1972-）がメゾン「ジバンシィ」を率いる。2005年にイタリア出身のリカルド・ティッシ（1974-）が後任に。	クリストフ・ドゥカルナンがバルマンを去る。フランス出身のオリヴィエ・ルスタンが後任の総括クリエイティブディレクターに指名される。	メゾン「バレンシアガ」で15年間働いたニコラ・ジェスキエール（1971-）が辞任し、ニューヨーク出身のアレキサンダー・ワン（1983-）が後任になる。	エディ・スリマンがイヴ・サンローランのクリエイティブデザイナーに戻り、ブランド名を「サンローラン パリ」と改める。

赤いドレス 2008年
ヴァレンティノ

ここに注目

1 トレードマークの赤
特許を取得した深紅の色（調合割合はマゼンタ100：黄色100：黒10）が最初に使われたのは、1959年のヴァレンティノのデビューコレクションに出品されたカクテルドレスだった。この深紅は「ヴァレンティノ」ブランドの不変の構成要素となっている。

2 彫刻のようなボディス
仕立ての技術を物語るのが、印象的な「クラムキャッチャー」ボディスだ。胸の輪郭よりも外に広がるような形なので、そう呼ばれている。襟元はヴァレンティノの得意のボウで埋められ、ここでは特大の黒いリボンが結ばれている。

マット・タイルナウアー監督によるドキュメンタリー映画『ヴァレンティノ：ザ・ラスト・エンペラー』(2008)のポスター。

ナビゲーター

　国際的に著名なイタリアのデザイナー、ヴァレンティノの45年にわたるデザイナー生活を記念して制作されたドキュメンタリー映画『ヴァレンティノ：ザ・ラスト・エンペラー（*Valentino: The Last Emperor*）』(2008)からとられたこの画像は、古典的クチュールとイタリアの女らしさに根ざした、時代を超えた魅力を伝えている。モデルたちはさまざまな赤いドレスに身を包み、古代ローマ遺跡の壮麗な背景の前でポーズをとっている。2007年にパリのファッションショーで披露されたヴァレンティノの最後のコレクションでは、メゾン創設当初からのトレードマークカラーであるロッソ・ヴァレンティノ（ヴァレンティノの赤）の多様なデザインのドレスを、30人のモデルがまとった。彼は完全に手縫いだけで服を完成させる最後のデザイナーの1人で（助手たちは一度もミシンに触ったことがないと伝えられている）、彼のドレスは豪華で贅沢な生地で作られた、細部にまで気配りの行き届いたクチュールの見本である。

　ここに見られるデザインからは、ヴァレンティノが20世紀半ばにファッションの世界に入って以来の半世紀にわたるスタイルの変遷がわかる。「ディオール風スラウチ〔前傾〕」の姿勢で背筋の力を抜いたモデル〔右から三番目〕の、ボディスにペプラム、ウエストに平らなボウがついたストラップレスドレスから、現代的な円柱形で長いトレーンのついたロング丈でストラップレスのシースドレス（左端）まで、ヴァレンティノらしい特徴がすべて披露されている。トラペーズラインの丈の短いドレスには裾に幅の広い二重のひだ飾りがつき、ケープは身頃と一体になっており、1960年代の若々しい美意識が見られる。いっぽう、体にフィットする官能的なイブニングドレスは、ボディスに横方向のひだが寄せられ、くるぶし丈の2段のティアードスカートの腰と襟元に幅の広い平らなボウが飾られ、1980年代のいかり肩のシルエットをはっきり示している。華やかな装飾の下地には、非の打ち所のない仕立て術と、プロポーションへの配慮が常にある。**(MF)**

3　非対称の美しさ
右端のドレスは、たっぷり装飾を施したヴァレンティノのスタイルの典型で、弧を描くようにつけられたフリルがレイヤードスカートを飾り、片側だけのビュスチエ型ボディスは巻きつけてウエストでリボンを結び閉じられている。

▲ヴァレンティノのアクセサリーデザイナーだったピエールパオロ・ピッチョーリとマリア・グラツィア・キウリは、ヴァレンティノのメゾンの伝統を継承し、2012年春夏コレクションでは徹底した女らしさを打ち出した。

ツーピーススーツ 2008年
ルカ・オッセンドライバー 1970-（ランバン）

ランバンのメンズウェア部門を率いるルカ・オッセンドライバーは、このコンテンポラリー〔保守的と先鋭的の中間にある現代的なファッション〕流ツーピーススーツで、モノクロの上質な重ね着とプロポーションの相乗効果を生み出した。見慣れたメンズウェアの古典的特徴を尊重しつつ、少年らしい無造作な着崩し方と対比させている。色数を抑え、サイレント映画の滑稽な主人公を思い出させ、チャーリー・チャップリンがいつも着ていたきつめのジャケットや、ジャケットの中に着たカーディガンは映画『キッド』(1921)で子役のジャッキー・クーガンが着たぶかぶかのセーターを彷彿とさせる。

幅も丈も故意に詰めたジャケットでは、パッドなしの丸くて柔らかい肩のラインと細い袖が中性的で子供っぽい全体の雰囲気をさらに強調している。胸元では、ジャケットのラペルが作る谷間の内側に対照色のニットが細長く帯状にちらりと見える。ジムではくような裾部分がリブ編のスウェットパンツは地味な黒で、股上が深いせいで胴を長く見せ、演出された不格好な印象を強める。コーディネートを完成するのは、モーニングスーツからそのまま流用したきざでおしゃれなシャークスキン〔鮫革に似た質感の生地〕の後ろ襟と、ワインレッドのクレマチスの華麗なブートニエール〔ラペルのボタン穴に挿す花〕である。
(MF)

⚽ ナビゲーター

👁 ここに注目

1 襟とネクタイ
襟台の低いカッタウェイカラーの純白のシャツの上に、柄物のネクタイをプレーンノットで結んでいる。パリッとした襟の質感と、ジャケットの袖口から出ているカフスが効果的である。

3 厚底靴
前で紐を結ぶエナメル革の黒いイブニングシューズの上部構造を支えるのは、明るいグレイのウェッジソールである。このスニーカーや作業靴に使われる靴底によって、スーツに合わせる靴の常識が破られている。

🕒 デザイナーのプロフィール

1970-95年
ルーカス・オッセンドライバーは、アムステルダム近郊の小都市アメルスフォールトで生まれ、アーネム・ファッション・インスティテュートに通った。在学中、同級生のヴィクター・ホルスティング(1969-)とロルフ・スノーレン(1969-)――後の「ヴィクター&ロルフ」――らと共に、新たなファッションパラダイムの構築を目指し、ル・クリ・ネエルランデ(Le Cri Néerlandais)というデザイナー集団を作った。

1996年-現在
オッセンドライバーは1996年にパリの婦人服のブランド「プラン・シュッド」で短期間を過ごし、ケンゾーで働いた。その後ミュンヘンの「コスタス ムルクディス」の男性部門のデザインディレクターとなるが、1年足らずでパリへ戻りエディ・スリマンのアシスタントとしてディオールで働く。2005年、ランバンのクリエイティブディレクターに就任する。

2 小さめのジャケット
きつめのテイラードジャケットは胴の前でかろうじて合わされ、3個のボタンのうち上の2個が留められている。フランネルグレーのぶかぶかのカーディガンが、短めのジャケットの裾からたっぷりとはみ出している。

氷の女王のドレス　2011年
サラ・バートン　1974-（アレキサンダー・マックイーン）

「アレキサンダー・マックイーン」の秋冬コレクションに出品されたサラ・バートンのイブニングドレスは、時代を特徴づける49着の衣類の1つとしてイギリスのバースにあるファッション博物館に収蔵され、アメリカ版『ヴォーグ』誌の欧州総括編集者、ヘイミッシュ・ボウルズによって、その年の「ドレス・オブ・ザ・イヤー」に選ばれた。最初に披露されたのは、パリのコンシエルジュリー（マリ＝アントワネットを収容したかつての牢獄）を会場とし、生きているオオカミをランウェイに登場させた忘れがたいショーだった。

マックイーンの工房が誇る職人技を存分に活用し、精緻な手技により作られたドレスでは、おとぎ話に登場する触れることのできない氷の女王の厳めしさと冷たさが、マックイーンらしい紐締めのコルセットの官能性と組み合わされている。ドレスのウエストから上は交差する紐で締められ象牙色のボディスは胴の輪郭に沿ってヒップまで続き、肩甲骨の下で水平に裁たれている。メタリックな銀色のスカルキャップ〔小さな縁なし帽〕が無駄のないシルエットを強調し、頭を小さくすっきりとまとめ、スカートのボリュームのある外周とまばゆく澄んだ色と好対照を成している。全体の印象を和らげているのが、端が切りっぱなしでひだを寄せたチュールのふんわりした質感と表面の装飾である。「氷の女王とその宮廷（The Ice Queen and Her Court）」はバートンの2回目のコレクションである。彼女は師であるアレキサンダー・「リー」・マックイーンが2010年に早世した後、デザイナーとして彼のブランドを引き継いでいる。**(MF)**

ナビゲーター

ここに注目

1 メタリックなキャップ
氷の女王というテーマの幻想性は、髪を覆い隠すメタリックな銀色のスカルキャップによって強調されている。旧式の金属製パーマ用ロッドのいろいろな部分を集め、頭の形に合わせて成型したように見える。

2 ネックライン
ボディスを斜めに裁断して高いスタンドカラーのホルターネックを形成し、さらに羽根飾りのアップリケで装飾して、羽毛で覆われた鳥の首元に似せている。襟はエドワード王時代〔イギリスの20世紀初頭〕の張り骨で高くした襟に通じるが、ボンデージ趣味の暗示も感じられる。

3 チュールのボディス
チュールのボディスは、手仕事で仕上げられたシルクオーガンザ製の立体的な羽毛で飾られている。ウェディングドレスのベールによく用いられる薄いチュールは、非常に細かい六角形の穴のある網状構造で、ビーズや刺繍の下地となる。

4 絹のスカート
スカートは、1枚ずつ独立したシルクオーガンザのパネルを集成して作られており、それぞれが腰の縫い目から深く折られ輪になっている。端が柔らかくほつれるままにされているのとは対照的に、生地の表面にはくっきりした手刺繍の鷲（わし）のモチーフが点々と繰り返されている。

ファッションにおけるプリント

テキスタイルが世界各地で進化を遂げる過程を通じて、無地の布の視覚的な印象を変えたいという欲求は、たえずあった。布地の均一ななめらかさを保ちながら、色や図柄で多様性を出そうとするアプローチは、布の表面に模様を構築するタペストリー織、刺繍、色糸の織り込みといった手法では、生地の性質と機能が変わり、重さが加わったり、布のドレープや動きが損なわれたりしてしまう。職人の手仕事と製造の歴史を通じ、無地の布に模様をつけるさまざまな方法が現れては廃れ、また現れてきた。プランギ〔インドネシアの絞り染〕、絞り染、括り染〔絣（かすり）〕、ろうけつ染は、すべて防染の手法である。布の一部に、ろうまたは糊などの防染剤をつけたり、糸で括ったりすることによって、その部分だけ染料が染み込まないようにする。生産性を高めるために、防染剤を配置するパターンの反復を機械化し、さまざまなシステムが開発され、スタンプ、ブロック〔版木〕に変わりステンシルによる柄づけに使われるようになった結果、職人の技術はあまり必要とされなくなり、生産は加速した。

中国、インド、アフリカ、日本といったヨーロッパ以外の文化では、糸で括ったり、防染剤を用いたりする最初の技法が生まれて以来、布に模様をつけたりプリントしたりする技術はたゆまずに革新され、幾世紀にもわたり使われてきた。ラテン語の「pater（パテル）」〔父〕に由来する「パターン」という語はそもそも「原型」を意味し、最も大きな特徴は、職人や機械の補助により繰り

主な出来事

1999年	2002年	2004年	2005年	2005年	2006年
デンマーク出身でロンドンを拠点とするピーター・イェンセンが最初のメンズウェアのコレクションを発表する。2000年には婦人服も手がける。	ジョナサン・サンダースがセントラル・セント・マーティンズ・カレッジ・オブ・アート・アンド・デザインで修士課程を終え、翌年ブランドを創設する。	フリーダ・ジャンニーニ（1972–）が、グッチのアクセサリー部門クリエイティブディレクター（特設されたポスト）となり、「フローラ」プリントを再登場させる。	イギリスのデザイナー、マシュー・ウィリアムソンがボヘミアン風の流行を仕掛け、孔雀のプリントドレスをデザイン、女優のシエナ・ミラーが着用する。	「バッソ＆ブルック」が、全作品をデジタルプリントしたコレクションをロンドン・ファッション・ウィークで発表する。	マシュー・ウィリアムソンがイタリアのブランド「エミリオ・プッチ」での最初のコレクションを発表する。

返されることである。昔の単純な技法に始まって産業化時代を通じ発達してきた現代のプリント技術により、あらゆるデザイナーがほぼ瞬時に創造の成果を手にできるまでになった。プリント作成の専門技術がなくても、また、連続模様でなくても、それが可能になったのである。

ピーター・イェンセン（1969-）、ピーター・ピロット（1977-：526頁参照）、アーデム、ジョナサン・サンダース（1977-）、メアリー・カトランズ（524頁参照）といったファッションデザイナーは、プリントと高級ファッションを強く結びつける試みで目覚ましい成果を上げてきた。衣服の形とプリントの図柄の統合に取り組むそうした先駆者たちにとって、革新的な技術は、目的を達成するための格好の手段である。現代のデザイナーは、人体に装いと飾りを加えたいという潜在的な願望に従いながらも、単なる装飾としてのプリントという概念を放棄する。彼らがプリントの複雑な図案を衣服のさまざまな場所に取り込むのは、とりもなおさず、プリントの図案を利用して服の下にある体の形を整え、成型し、再定義するためである。サンダースは、もともとはM・C・エッシャー、ヴィクトル・ヴァザルリ、リチャード・ハミルトン、ジャクソン・ポロックといった多様な芸術家の作品から主題のヒントを得ている。明らかな抽象性を保ちつつも（写真右）、よりわかりやすくイメージを表現したアール・ヌーヴォー風の柄、ペイズリー模様の変形、古ぼけたモンタージュ写真なども大胆な色合いで使っている。同じ図柄が、プリント生地と、立体的テキスタイルの両方で表現され、サンダースらしい質感をめぐる遊び心を感じさせる。

新技術の利点を活用したいと望みながらも、多くのデザイナーは芸術大学の実習で学んだスクリーンプリント技術との併用を好み、実験的な試みの大部分がそうした実習の場で行われている。いっぽう、あくまでも純粋な手仕事にこだわるデザイナーもいる。その代表例が、21世紀のプリントの復活を先導したマーク・イーリー（1968-）と岸本若子（1965-）で、2人でデザインブランド「イーリー キシモト」（前頁写真上下）を創設した。彼らは多方向の総柄プリントを衣服に施す難易度の高い技法を守る第一人者であり、代表作となったプリントデザイン「フラッシュ」は、古典的なプリント柄の特性である寿命の長さに加えて、服地はもとより、あらゆるものの表面にプリントできるのが利点だ。

スクリーンプリントの技術が発明されたおかげで、最新流行の生地が大量に市場に提供できるようになった。1907年、サミュエル・サイモンがスクリーンプリントの特許を初めて取得した。比較的安価かつ少ない労力でできるこの布へのプリント法が、移り変わりの激しい流行へのすばやい対応を可能にし、コストのかかるブロックプリント法や彫刻ローラー捺染の制約からデザイナーを解放した。その後、さらなる発明と特許の取得が続き、1930年代には、スクリーンプリントの工場がヨーロッパとアメリカの各地に造られた。そうした革新がプリントデザインを大衆化し、テキスタイルプリント業界、なかでもファッション用布地の業界に革命をもたらしたのである。

現代のプリント技術によって、デザイナーは、構想の段階からプリントを全面的に衣服に取り入れることができるようになった。一定のパターンで繰り返される柄に合わせて衣服の各部分をばらばらに裁断する必要がなくなった。デ

1　ロンドンに拠点を置くブランド「イーリー キシモト」は、プリントを2010年春夏コレクションのメインテーマとした。

2　2011年、ジョナサン・サンダースは、エッシャー風の線で構成された全面プリントと、鳥と葉を複雑に配したパネルを並置した。

3　イーリー キシモトは1992年のブランド創立当初から、すべてのプリントに昔ながらの工程を使っている。

2007年	2008年	2009年	2009年	2009年	2012年
エジンバラ出身のホリー・フルトンが、ロンドンのロイヤル・カレッジ・オブ・アート・アンド・デザインを卒業。2009年には最初のコレクションを発表する。	アテネ出身のメアリー・カトランズが、ロンドン・ファッション・ウィークで初のコレクションを発表する。	クリストファー・デ・ヴォス（1980-）とピーター・ピロットが、ブランド「ピーター・ピロット」を創設する。	ドリス・ヴァン・ノッテンが、フランス文化省から芸術文化勲章を授与される。	ノルウェー出身のピーター・デュンダス（1969-）、ミラノのパラッツォ・セルベッローニのブラッコ・サロンで「エミリオ・プッチ」初のコレクション発表。	ミラノの毛皮メーカー「CIWIFURS」の子会社として1994年に創立されたブランド「マルニ」が、スウェーデンの服飾会社「H&M」と提携。

ジタルプリントでは、たった1回の操作をするだけで、デジタルカメラやコンピュータの画面から図案を直接布にプリントでき、使用できる色も無限になった。従来のシルクスクリーン技術では1つひとつの色を処理するのに、個別の平面スクリーンまたはロータリースクリーン〔平面状のスクリーンを円筒に巻きつけたもの〕が必要だったが、そうした時間のかかる工程を経る必要がなくなった。そのような色分解〔多色刷りのカラー情報をプロセスカラーに分けること〕では、画像を正確に合成するために、スクリーンごと、色ごとに「見当〔位置合わせのための目印〕」を完璧に合わせることが求められ、色ごとに、インクを乗せる、乾燥させる、版を洗うという工程を伴うことから、短い納期でスクリーンプリント生地を特注するのは、ファッションデザイナーがコレクション制作の構想段階でしばしば必要とするものの、コストが非常に高かった。

しかし、デジタルプリントならば模様を数秒で変えることができ、柄の大きさや色を変えたり、再構成したりできる。また、工程時間も短く、1時間に最大550平方メートルの布にプリントできる。とは言え、大衆市場向けの大容量ロータリースクリーンプリントのほうが、いまだに速度では勝る。デジタルプリントは、きわめて薄い絹から、ずっしり重い綿やベルベットまで広範な生地に用いることができ、シフォン、羽二重、ジョーゼット、ポプリン、キャンバス、綿ローン、薄手ウール、ライクラ、その他の伸縮性材料など、素材を選ばない。最大の効果を得るためには、生地に応じて、染料とその使用方法を替える必要がある。これらの染料の種類には、酸性染料、反応染料、昇華型分散染料、顔料などがある。

酸性染料は絹とウールに適しているが、反応染料（プロシオン染料とも呼ばれる）はセルロース繊維（綿、リネン、ビスコースなど）にもタンパク繊維（ウール、絹など）にも用いられる。分散染料はポリエステルに非常に適しており、デジタルプリントで使う場合には2種類の方法がある。最近までは、分散染料を紙にプリントしてから、ヒートプレスによって用意された布に染料を移す（昇華転写）方法が一般的だった。だが、現在のデジタルプリンターのなかには、この工程を省いて、ポリエステル布に直接プリントし、インライン式で接続されたドライヤーとロータリーヒートプレス機を通すことで、染料と繊維を化学的に完全に結合させるものもある。シルクスクリーン法に比べて、ごくわずかなコストで飽和色を使うことができ、短時間で工程を完了させられる性能は、隙間市場を狙う独立したデザイナーには理想的であり、デザイナーの工房からプリント店への画像転送などデザイナーと製作者のデザインに関するやり取りのすべてが電子的に迅速に処理でき、色忠実度の指標を作成することによって出力における一貫性も保証される。

プリントデザインへの関心が再び大きく盛り上がったのを受けて、国際的なデザイナーのほとんどがコレクションにプリントを取り入れている。それは、視覚飽和がますます進んで視覚的理解力が必要とされる時代に、視覚的アイデンティティを確立しようとする1つの方法である。「マルニ（Marni）」のコンスエロ・カスティリオーニ（1959-）、イギリスのデザイナー、マシュー・ウィリアムソン（1971-）、イタリアのデザイン企業「エトロ」（522頁参照）、ベルギーのデザイナー、ドリス・ヴァン・ノッテン（1958-）らは皆、衣服とプリントの共生関係を築くことで知られる。マルニは、プリントを独特で多様な手法で扱い、20世紀半ばのモチーフを再解釈し、紋様を交雑させた（写真左）。ドリス・ヴァン・ノッテンは力強い構成感覚により、色を使用せず柄に著しく情熱を注いで、多様なプリント技法を利用している。そうした技法のすべてが1着の多層構造の服に盛り込まれることもある。ある作品では、世界各地から集めた素材や伝統的衣装を発想の源とし、異質な文化の混交から想を得た柄に、刺繡やビーズ細工などを組み合わせて作られた（次頁写真下）。

抽象的な紋様は、いかなる形の写実主義的表現もないのが常だが、より強く

4　イタリアのデザインブランド「マルニ」は20世紀半ばのモダンなプリントと色を解釈し直し、シンプルなシルエットにグラフィック柄と生地の質感を組み合わせた（2012）。

目に訴えかける力を持つ。抽象的なプリントの断片的紋様が衣服の形と相まって、込み入った視覚上の謎を生む。紋様は純粋に幾何学的な場合もあり、徹底して非具象的で、その図柄が体のなめらかな動きによって揺れると、緊張感が生じる。抽象的な柄は人体の形とは本質的に相容れないために、服をまとう体を隠すのか、強調するのかが曖昧になる。デザイナーが、関連性も先例もない、まったく新しい視覚的言語を創る。そのため、自然界には対応するもののない形状や形態が現れる。その一例が、スコットランド出身のコンテンポラリーファッションのデザイナー、ホリー・フルトンの作品である（写真右）。アール・デコのモチーフと古代エジプトのシンボルに想を得たシンプルなシルエットの未来的な服は、技術を活用したデジタルプリントに、レーザーカット、アップリケ、ビーズ、パースペックス〔透明アクリル樹脂〕の装飾を組み合わせ、トロンプルイユと三次元の効果を生んでいる。

独立したデザイナーや個人業者とは異なり、クチュールのブランドは、一流テキスタイルデザイナーや見本市で展示する工房から布を仕入れる。たとえば「プルミエール・ヴィジョン／インディゴ」〔パリで年2回開催される繊維と服地の国際見本市〕では、テキスタイル産業の振興を目的とする販売促進のため、世界中の800社以上のファッション用生地メーカーが製品を展示、販売する。プリントデザインは、生地見本または版下データ（デザインデータ）から販売され、もともとのアートワークは変更されないのが普通だが、例外もある。1つのデザインを創り出すためにいくらでもスクリーンを使うのはエルメスのような会社だけで、1枚のスカーフのプリントに使用したスクリーンの記録は、43色分解である。

今日では、プリント技術の進歩により、気象の変化に応じて色が変わるサーモクロミックインク、フォトクロミックインクといった「スマート」染料や、湿ると柄物に突然変異する無地の布地、また、日光を取り込むミニチュア太陽電池の働きをする顔料さえ登場している。**(MF)**

5　ホリー・フルトンのプリントには、モザイクや1930年代のハリウッドの華やかさと共に、古代エジプトやアール・デコのモチーフに想を得た未来的なデザインが見られる。

6　アントワープに拠点を置くドリス・ヴァン・ノッテンは、ファッション史料を参考にして物語性を持たせたプリント生地を、端正なラインのクチュールらしい形に変身させて、2012年秋冬コレクションで発表した。

ペイズリー柄のドレス 2006年
エトロ

イタリアの高級ファッションブランド「エトロ」の創始者、「ジンモ」・エトロはインドへの旅からひらめきを得て、1981年にブランドのインテリア部門にペイズリープリントのコレクションを取り入れ、その後、男性用および女性用小物にも取り入れた。同社が1994年に最初のプレタポルテコレクションを発表した際、渦を巻くようなインドのモチーフが初めてエトロの服に現れた。

このくるぶし丈のドレスでは、エトロの代名詞ともいえるペイズリーのモチーフが、ふんわりしたシフォン製パネル（別布を裾に縫いつけた）スカートに多色プリントで巧みにデザインされており、T字形の無地のボディスにペイズリー柄の生地を掛けたような印象を与え、茄子色の幅広いボーダーが下地のように見える。ドレスのスカートは柄を縦に使い、カールした棕櫚（しゅろ）の葉の柄が裾に向かって大きさを増す。色合いは、ペイズリー模様の民族衣装的な雰囲気を伝える深く濃い色で、アップルグリーンの部分は明るくなる。軽やかな袖と足下で揺れるシフォンのプリント地のボリュームには、イギリス人デザイナー、ビル・ギブ（1943-88）とザンドラ・ローズ（1940-）による1970年代のヒッピーデラックスの美学が再活用されている。このマキシドレスに硬さを添えているのが、ウエストに締めた、飾りの鋲が平行に並び金属のバックルで留められた幅広い革のベルトである。**(MF)**

ナビゲーター

ここに注目

1　体に沿ったボディス
体に沿ったボディスは、ペイズリープリントを横に使うことによりバストラインを強調している。深いV字形のネックラインをはさんで鏡像のようにデザインが左右に配置され、Vの先端部分は模様入りの小さなインサーションで埋められている。

3　見せかけのヘムライン
スカートにプリントされた幾何学的な直線が、トロンプルイユのハンカチーフの角を作っている。プリントの範囲はスカートの本体部分のみに限られ、下部には広く黒いボーダーが配されて、別色のストライプで縁取られている。

企業のプロフィール

1968-82年
1968年に「ジンモ」ことジェローラモ・エトロによって創立された当初は、ミラノのデザイナーやクチュリエに、きわめて装飾的で贅沢なカシミア、絹、リネン、綿の布を提供していた。その後、革製品とインテリア部門に手を広げた。

1983年-現在
1983年に初の直営店を開き、「エトロ」ブランドは知名度を高める。1991年にはイッポリト・エトロが、ロンドン大学で経済学を学んだ後、ブランドのアメリカでのビジネスの基盤を確立した。最初のプレタポルテコレクションは1994年に発表された。古典的なイタリア王朝様式というデザインの方向性は、エトロの子供たちが守り、ロンドンのセントラル・セント・マーティンズ・カレッジ・オブ・アート・アンド・デザインで学んだヴェロニカが、婦人服のコレクションをデザインしている。

2　キモノスリーブ
茄子色の透けるシルクシフォンの袖は、真っ直ぐな肩の縫い目に四角く取りつけられ、肘の下までゆるやかに掛かっている。深い袖ぐりは、きものの単純な裁断を思わせる。

トロンプルイユ・ドレス　2012年
メアリー・カトランズ　1983-

　　メアリー・カトランズは、精緻で超写実的なコロマンデル屏風、ファベルジェのイースターエッグ、清朝の陶磁器、マイセン磁器といった、紋様を配置したプリントにより、立体的なシルエットを創り出す。紋様は、精巧なトロンプルイユのオブジェである。それとは対照的に2012年秋冬コレクションに出品されたこのドレスは、日常的でありふれたものを取り上げて、クレヨンと鉛筆など平凡なオフィスの消耗品を使って明るいクロムイエローの生地の上に写実性と超現実性と人の目を欺く超写実性をすり混ぜて非凡な服が作り出された。

　　ドレスのスカート部分を形作るのは川に浮かんで渦巻いている材木のようなプラスチック製消しゴムつきHB鉛筆で「ペンシルスカート」という巧妙な洒落が視覚によって完成している。パリの刺繍工房「ルサージュ」（2002年以降シャネルの傘下に入っている）によって、三次元のドレスの形に作られた。ルサージュが新素材に取り組んだ最初の例であり、ロンドンのデザイナーと提携したのも初めてだった。ルサージュはかつて1930年代に、シュルレアリスムのクチュリエール、エルザ・スキャパレリと新しいデザインを展開した。**(MF)**

👁 ここに注目

1 **四角いネックライン**
ネックラインは誇張された袖山と一体になってボディスの上部を形成し、2色のモザイクのプリント柄が凝ったビーズ細工でさらに装飾されている。

2 **コルセットを着用した胴**
体に密着したボディスには宝石で飾られた大輪の薔薇がつけられ、花から伸びた2本の茎にぶら下がったショッキングピンクの回転木馬は鏡像となって、前中心からゆっくりと遠ざかろうとしている。馬は平行する2本の縫い目に接し、その縫い目はウエストからヨークに及ぶ。

3 **折り紙スカート**
カトランズが得意とするかっちりしたシルエットのなかで、スカートの裾の折り返された縁が洒落た折り紙のような印象を与え、ペンシルスカートの直線を遮って、一連のドラマティックな細いフリルとなって円を作っている。フリルは前中心から外に広がり、脇にボリュームを加えている。

▲カトランズの2012年秋冬コレクションでは、日常的なオブジェというテーマが繰り返された。この赤いベルベットのロココプリントのドレスには、トロンプルイユのタイプライター形ヨークと、キーボード形ペプラムがついている。

🕒 デザイナーのプロフィール

1983-2007年
アテネ生まれのメアリー・カトランズは、アメリカのロードアイランド州で建築を勉強するため、ギリシャを離れた。テキスタイルに専攻を変更して、2005年にロンドンのセントラル・セント・マーティンズ・カレッジ・オブ・アート・アンド・デザインを卒業し、2006年から、ギリシャのデザイナー、ソフィア・ココサラキ（1972-）のもとで2シーズン働いた。

2008年-現在
カトランズの大学院卒業コレクションはトロンプルイユを中心テーマとし、ロシアの構成主義（232頁参照）と1970年代前半の映画ポスターに触発された特大の宝石の斬新なデジタルプリントを使った。最初のプレタポルテコレクションは2008年秋冬物として制作された9着のドレスだった。2012年にはロンシャンと提携して、同社の「ル・プリアージュ」とトートバッグに使用する2種の専用プリントをデザインし、小売会社「トップショップ」のために10点のカプセルコレクション〔期間・数量限定の小規模なコレクション〕をデザインした。

525

ウォーターフォール・ドレス　2013年
ピーター・ピロット

ブランド「ピーター・ピロット」を作った2人組デザイナーのピーター・ピロットの両親はオーストリア人とイタリア人、クリストファー・デ・ヴォスの両親はベルギー人とペルー人である。その豊かな文化的背景による豊富なひらめきの源を活用している。2013年春夏コレクションに出品されたこのドレスの視覚的な豪華さを表わす紋様と装飾は、2人で訪れたイタリアのシエナにあるサンタ・マリア・アッスンタ大聖堂と、インドとネパールへの旅から触発されて生まれた。

　技巧を凝らした紋様は、ブリジット・ライリーの1960-70年代の絵画のようなオプアート風の印象をそれとなく再現し、断片的に配したエレクトリックブルーも相まって、視覚的眩惑を引き起こす。幅の広い白黒のストライプにダイヤモンド形のアール・デコ調モチーフを注意深く配置し、立体的なビーズで引き立たせている。このストライプが、丸い肩のラインにつながる浅いヨークと左右非対称のペンシルスカートの曲線的な輪郭を形作る。ネックラインにスポーティな雰囲気があるのはボートネックであることからだろう。この幾何学的な紋様に組み合わされているのが、インクを洗い流したような青ときわめて淡い緑の下地にペンと筆で繊細に描かれたバロック調の花のプリントで、シルクサテンの生地は深いラッフルを形作っている。ラッフルはウエストから始まり、裾に向かって先細りになる。同じ青色がトロンプルイユのカフスにも使われている。(MF)

◉ ここに注目

1　袖と一体のヨーク
高い位置でカットされたヨークの縫い目は、肩に沿って白いパイピングが施され、輪郭を際立たせている。ストライプの総柄はヨーク部分では縦に、長袖部分では横になり、トロンプルイユのカフスまで続く。袖の輪郭も同じ白いパイピングでなぞられている。

2　半分のペプラム
細い共布のベルトがボディスとスカートとを分けている。シルクサテンのバロック調プリントで半分がペプラムになった二重フリルが、このベルトで固定されている。フリルはウエスト周りを前中心まで飾り、そこから下半身を横切って裾まで流れ落ちる。

3　ウォーターフォール・ラッフル
シルクサテンが二重になった長いウォーターフォール・ラッフル（滝のように流れ落ちるひだ）が幅の広い縁飾りとなって、ペンシルスカートの裾にギャザーを寄せてつけられている。ラッフルは裾線の一点で不意に終わり、スカートの正面に左右非対称の隙間ができている。

🕒 企業のプロフィール

2000-07年
ピーター・ピロットとクリストファー・デ・ヴォスは、ベルギーのアントワープ王立芸術アカデミー在学中に出会った。ピロットが2003年に、続いてデ・ヴォスが2004年に同校を卒業した。

2008年-現在
ピロットとデ・ヴォスは、2008年、イギリスファッション協会(BFC)とトップショップ・ニュージェネレーション・イニシアティブの後援を得て、共同で「ピーター・ピロット」コレクションを発表した。2008年に、第2回エル・ボトン・マンゴー・ファッション・アワードの最終選考に残り、2009年にはブリティッシュ・ファッション・アワードのスワロフスキー最優秀新人賞を受賞し、権威あるスイス・テキスタイル・アワードの最終選考にも残った。2011年、「ピーター・ピロット」はクーツ銀行が後援するファッション・フォワード賞を獲得。キプリング社との提携でバッグのカプセルコレクションも手がけた。

スポーツウェアとファッション

機能性スポーツウェアは、広範な環境条件下で身体能力を最大限に発揮し、危険に対処することさえも約束する。また、スポーツウェアをテーマとする一般大衆向け衣料の販売にも一役買う。戦闘服や宇宙探査における科学的進歩は、機能性スポーツウェアの多様化にも役立ってきた。

1950-60年代に起きた戦後の宇宙開発競争によって、科学分野の技術革新への戦略的投資が盛んになって以来、商標管理者たちは未来的なニュアンスを利用し、化学繊維に「ベクトラン」と名づけるなど、製品名に科学的語彙を借用してきた。ブランド物のスポーツウェアがファッションとして本格的に登場したのは1980年代半ばで、それ以降、人気が衰える気配はまったくない。アディダスとヒップホップ・バンド Run DMC の提携は初期の一例で、このバンドが同社の人気商品のスニーカーについて歌ったシングル曲「マイ・アディダス(*My Adidas*)」(1986) がスポンサー契約につながった (446頁参照)。

身体機能の極致を目指すのではなく、ファッションという文脈のなかで機能するスポーツウェアは、スポーツと最新ファッションの中間に位置する。興味深いことに、絶頂期の一流アスリートが優れた容姿を自覚すると、それが心理的起爆剤となり、競技の際のさらなる計り知れない強みとなることが報告されている。世界的なスポーツウェアブランドがたえず有名デザイナーをクリエイティブディレクターに起用し、競技用とレジャー用の両方の製品によって一流選手の視覚的アイデンティティを定義しようとするのは偶然ではない。いっぽう、世界的ファッションデザイナーたちも守備範囲を広げて、大衆市場向けに自社ブランドか共同ブランドのファッション・スポーツウェアを手がけ、高級

主な出来事

2000年	2003年	2004年	2004年	2005年	2006年
スピードが初のバイオミメティクス水着を発表し、オーストラリアのシドニーで開かれたオリンピックでその水着が使用される。	山本耀司が、スポーツウェア大手のアディダスと共同で「Y-3」ブランドを創設し、スポーツの普及をさらに進める（532頁参照）。	アテネオリンピックでサメ肌水着が成果を上げすぎ、使用禁止になる。2011年に改良された「ファストスキン3」は、2012年のオリンピックで使用許可される。	イギリスのデザイナー、ステラ・マッカートニーが、スポーツウェア大手のアディダスとの提携を始める。	先駆的な電子機器を搭載したスニーカー「アディダス・ワン」が発表される。しかし、このモデルは翌年廃止される。	アディダス社がイギリスのスポーツウェアブランド「リーボック」（1895年に「J・W・フォスター・アンド・サンズ」として創設）を買収する。

528　第6章　1999年-現代

市場向けコレクションにもスポーツウェアの要素を多用している。

機能の最大化を暗示するのが、製品のマーケティングで使われる「最軽量」や「最強」といった最上級を表す語だ。機能性スポーツウェアとスポーツ用テキスタイルが広告キャンペーンで誇張されがちなのは、技術が生んだ機能性の科学的裏づけを広告によって補強しようとするからである。大手スポーツウェア会社のナイキ、アディダス、スピード（SPEEDO）は、最初期から一流選手と直接関係を築き、新技術の使用をめぐっては熾烈な競争を今日まで続けてきた（写真右）。2001年に自身のファッションブランドを創設したステラ・マッカートニーは、2004年にアディダスとの提携を始め、ランニング、テニス、水泳、ウインタースポーツ、サイクリングなど、数種目の機能性スポーツウェアをデザインして、高く評価された。マッカートニーはスポーツに関する技術革新と彼女ならではの独創性を組み合わせ、2012年のオリンピックおよびパラリンピック大会のイギリス選手団用ユニフォーム、トレーニングウェア、競技用ウェア、プレゼンテーションスーツを含む公式ユニフォーム一式をデザインした。アディダスは、湿度と温度の管理を含めて最高のパフォーマンスを生むテキスタイル工学を提供し、マッカートニーは、その徹底した科学的枠組みのなかで制作に取り組み、スタイルの一貫性とファッションブランドの価値をユニフォームに与えた。

ブランドのスポーツウェアと競技のパフォーマンスとの密接な関係を最もはっきりと裏づけたのは、2000年にスピードが高速水着を導入して引き起こした「水着革命」をめぐる論争である。その水着はきわめて軽い素材で作られ、水をはじく物質でコーティングされていた。あらゆるスポーツウェアブランドは競合他社を出し抜く方法を探しており、科学により実現した「縫い目のない」構造はもとより、動物の皮の模倣、水中抵抗の軽減、動きにくさの排除が、業界の標準的な革新分野となっている。スピードの「ファストスキン」（前頁写真上）はサメの皮膚を模して作られ、小さな隆起のあるざらざらした表面によって、境界層を体から離し、水中での抵抗を減らした。2008年に北京オリンピックが行われる頃には「ファストスキン・レーザー・レーサー」（LZR）に進化して、97個のオリンピックメダルのうち83個をもたらし、わずか2年間で100以上の世界新記録を作った。アメリカではこれについて多くの記事が書かれ、『ウィメンズ・ウェア・デイリー』紙などのファッション報道も世界中の読者に伝えた。その後、この水着は丈がより短い「ファストスキン3」（前頁写真下）に進化した。

スピードのライバルであるアディダス、TYR（ティア）、ジャケッドは、さらに進歩した技術を導入することによってこの挑戦に応じ、レーザー・レーサーを追い抜いたかのように見えた。これは主にポリウレタンホイル製のコンプレッションスーツの開発によるもので、この水着は2010年の世界選手権で29の世界記録をもたらした。この時点で国際水泳連盟（FINA）が介入する。不透水性でコンプレッション機能が高い水着、膝より下まで（男子用については膝下およびウエストの上まで）覆うことにより「浮力支援」する水着

1　オーストラリアの水泳選手、スージー・オニールが、スピード社の水着「ファストスキン」を着ている（2000）。スピード社は1930年代から一流水泳選手と緊密に提携している。

2　七種競技の金メダリスト、ジェシカ・エニスが、ステラ・マッカートニーがデザインしたオリンピックのイギリス代表選手用練習着を着ている（2012）。

3　2011年、スピードの「ファストスキン3」は、FINAの水着の規定に合わせ、以前の足首丈のモデルから膝丈に変更された。

2008年	2008年	2009年	2011年	2012年	2012年
フセイン・チャラヤンがスポーツウェア会社、プーマのクリエイティブディレクターになる。	アレキサンダー・ワンが、アメリカ・ファッション協議会（CFDA）／ヴォーグ・ファッション基金の賞金を得て、「贅沢でスポーティ」なデザインを目指す。	国際水泳連盟（FINA）が、競技会での全身を覆う水着の着用を禁止する。	アディダスがWi-Fi対応の「スマート」シューズ、「アディゼロ」を発売。ナイキが類似の機能搭載のバスケットボール用「ハイパーダンク」を発売。	アメリカのデザイナー、ヴェラ・ウォンが春夏コレクションでスポーツに想を得た作品を発表する。	ステラ・マッカートニーが、ロンドンオリンピック、パラリンピックのイギリス選手団公式ユニフォームを発表する。

を禁止したのである。2012年のオリンピックでは、改正された水着のガイドラインに従ってFINAが認定した60社ものメーカーの水着が使われた。

未来的な発明は、一般向けのスポーツウェアと、スポーツウェアブランドのセカンドラインにも徐々に浸透している。空気力学的構造の改変、腱の損傷の防止といった構想や、「シームレス」〔はぎ目がないニット〕や「ホールガーメント」〔1着まるごとを立体的に編んだニット〕のようなニットウェアへの投資が増大している。そのようなニットウェアは、締めつけるはぎ目がないため動きやすく、筋肉を適度に圧迫することで、乳酸の蓄積を減らす。はぎ目を熱圧着または超音波溶着で閉じる技術は、激しいスポーツ用の衣服から、より広い実用的衣服の分野へ応用されている。また、ジオテキスタイル〔土木工事における補強・排水などに使用される繊維シート〕や防音材といった他分野の複雑な技術による素材もスニーカーなどのファッション製品に活用されている。

2005年に発売されたスニーカー「アディダス・ワン（adidas_1）」は、スポーツシューズに双方向性ハイテク電子機器を埋め込むという発想の先駆けだった。信頼性に若干の問題が発生した後、この製品は2006年に販売を終了したが、2011年に「アディゼロ（AdiZero）」として生まれ変わり、走行速度やパフォーマンスデータをWi-Fi経由でダウンロードできる機能がつけられた。ナイキはそれに対抗し、着用者がトレーニングパフォーマンスのデータを送信できる「Nike+（ナイキプラス）」搭載シューズを発売した。最近では、バスケットシューズの「Hyperdunk（ハイパーダンク）」（写真左）にもこの機能が搭載されている。この軽量シューズは、アッパー部分に強力な弾性コードを固定することで安定性を増している。内蔵されるセンサーチップが一歩ごとにデータを読み取り、Wi-Fiドングルを通じて、パフォーマンスデータを所有者のスマートフォンに同期させる。パフォーマンスの数値は3つの形（走行速度、全活動量、ジャンプの高さ）で集められ、データは直接スマートフォンに転送できて、ソーシャルネットワークで共有することもできる。SNSは、特に若者向けの衣類やスポーツ用品のマーケティングで重要性を増している。

彫刻家トム・サックス（1966-）は、科学とスポーツとファッションの関係をまったく異なる見方でとらえ、ナイキと共同で高級な「トム・サックス：ナイキクラフト（Tom Sachs: NikeCraft）」コレクションを制作した。このコレクションでは、NASAの装備から特徴的な要素が取り上げられ、一風変わった小物や手作り風の衣類に作り替えられている。マーズ・ローバー（火星探査車）の着陸用エアバッグは、ベクトラン〔ハイテク・ポリエステル素材〕の小片としてオフィス用スニーカーに再利用され、型通りのデザインではぎ目を溶着したパーカは、裏地に科学的データ〔元素周期表〕がプリントされている。使用済みの自動車のエアバッグは、柔らかいナイロン製のトートバッグに代わった。

スポーツウェアの新製品に含まれる真に科学的な内容がマーケティング戦略に占める部分は、ごくわずかで、それぞれのブランドが持つ伝統の上に築かれた有利な関係は、1つ残らず新製品のプレゼンテーションに利用される。革新的な科学的発想とハイテク素材を使って完成された衣服はスポーツ界の大物やブランド大使に着用されて披露され、デザイナーの名前との結びつきによって箔がつけられる。そうしたデザイナーのなかに、ステラ・マッカートニー（前頁写真上）、山本耀司（532頁参照）、リーボックと提携したジョルジオ・アルマーニ、プーマの「ブラックレーベル」を手がけたアレキサンダー・マックイーン、フセイン・チャラヤンなどがいる。チャラヤンはプーマのクリエイティブディレクターに起用され、2008年の「イナーシア（Inertia）〔慣性〕」コレクションで型にはめて作った画期的なラテックスの衣類を発表した。

オリンピックプール、陸上競技場、自転車競技場では、常に機能性ウェアが求められ、「スマート」素材の使用と、最高水準の設計が必要とされる。また、極端な環境条件下で着用者を助けるため、特別に作られるべき衣類もある。たとえば、高所から飛び降りる人が重力に逆らうためのウィングスーツ〔手と足の間に布を張った滑空用特殊ジャンプスーツ〕や、極寒の中で中核体温を自動的に上げる登山用衣類の相変化材料（PCM）などである。ファッションデザイナーはその対極にあり、スポーツの要素をしばしばコレクションに取り入れる。21世紀に入り、体への意識が高い時代が始まって、スポーツに触発された素材や衣服の創出がファッションを変えた。本格的なスポーツウェアは頻繁にデザイナー・スポーツウェアとして作り直され、奇抜な装飾が盛り込まれている。

後者のアプローチの洗練された例が、アメリカのデザイナー、アレキサンダー・ワンのコレクションに見られる。彼はスポーツウェアを都会向きの洒落た服としてとらえ直し、多数の小さな穴をあけたベスト、ウインドブレーカー、実用的なスウェットパンツなどをデザインする。そしてほぼ毎シーズン、スポーツのイメージから予想外の組み合わせをし、女性の衣服とスポーツウェアを新たな視点からとらえている。2012年春夏コレクションでは、BMXとモトクロスを主に引用して大都会の刺激的なストリートファッションを表現し、花柄をあしらったバイク用衣服から、危険表示マークの柄の入った薄いオーガンジーとレーザーで細かい穴をあけた革の服にハイヒールサンダルというコーディネートまで、多彩な作品を発表した。

スタイリッシュなウェディングドレスで知られ、世界中の映画スターや有名人に大人気のアメリカ人デザイナー、ヴェラ・ウォン（1949-）も、スポーツウェア、特にハイテク素材から得た着想をデザインに取り入れている。その一例が、ナイキの「スウィフトランニング」のテクノロジーやアディダスの「テックフィット」と「パワーウェブ」テクノロジーの幾何学的に配置された多層構造で、ランニングタイツのようなスポーツウェアに使われ、筋肉を支えることによって体の安定性と姿勢を改善する機能を持つ（写真右参照）。**(JA)**

4 「アディダス・バイ・ステラ・マッカートニー」の2009年春夏コレクションで発表された多様なスポーツウェアのデザインには、マッカートニーが得意とする女らしいスタイルにランジェリーの要素が加えられている。

5 ヴェラ・ウォンの2012年春夏コレクションで発表されたシフォンのドレスでは、ふんわりした純白のアイレットワークで小さな孔を開けた前身頃の布が透けるように薄い層を成して重なり、斜めX字を作って、ウエストで固定されている。

6 「Nike+（ナイキプラス）」のバスケットボールシューズ「ハイパーダンク」には、高度なワイヤレステクノロジーを利用するセンサーが内蔵されている。

多目的スポーツウェア　2004年

Y-3（ワイスリー）

知性をほとんど霊性にまで高めた作風で広く知られるデザイナー、山本耀司は、スポーツウェア大手のアディダスと提携したブランド「Y-3（ワイスリー）」で成功を収めている（Yは山本を、3は著作権保護されているアディダスの3本線を表す）。「分析的解体」という山本のアプローチは、ブランドの看板であるスポーツウェアの構成要素を並べ替え、組み合わせを替えて、ひねりの利いた一連のデザイン要素としている。全体的に特定のスポーツ種目を想定してはいないが、スポーティさと肉体への意識が表現されている。

　サッカーやアメリカン・フットボールのベンチや試合後などに着るコートを参考にした大きめのパーカに、全体にY-3ロゴを配した、ぴっちりしたクロップトップ〔お腹が見える丈の短いシャツ〕とお揃いのビキニのボトム、黒の指なし手袋、白いスニーカーというこの服装は、どこをとっても機能が特定されてはいない。全体の色遣いは、コレクションの他の作品と共通する。額から頬にかけてつけられた蛍光色のフェイスペイントはメダルのリボンの幅とほぼ同じで、凱旋パレードで撒かれる紙テープ、あるいは傷用の絆創膏を思わせる。「Y-3」ブランドは、スポーツ用衣服の範囲内で遊び心ある実験をすると共に、新しい繊維や生地や作成方法も活用し、超音波溶着や熱転写プリントによってこれまでにない仕上がりとなるなめらかな合成繊維も取り入れている。**(JA)**

⚽ ナビゲーター

👁 ここに注目

1　Y-3のロゴ
ぴっちりしたピンクのグラフィックトップスとビキニのボトムは、ビーチバレーのようなスポーツをするのにふさわしく見える。特大の活字のようなY-3のロゴは上下の両方にまたがり、伸ばされて、漫画のような雰囲気を醸し出している。

3　大きめのパーカ
クロップトップを包む膝丈のパーカには、背中に平行なアディダス・ストライプがあしらわれている。1950年代の朝鮮戦争中にアメリカ軍で着用されたパーカは、実用的な服としても、ファッションのスタイルとしても、人気が定着している。

2　指なし手袋
黒の指なし手袋は、機能が特定されていないが、最も密接に関係するのはスケートボードである。スケートボードは1950年代から発達し続け、スポーツの世界で注目を集めるようになっている。それに伴い関連する小物も流行するようになった。

4　トレードマークのストライプ
定番の白いスニーカーは、両脇に有名なアディダスの3本線がついている。1949年に初めて導入されて以来、この3本線は何十年にもわたりブランドのアイデンティティとして欠かせないものとなっている。同社は長年このデザインの著作権を守ってきた。

リュクス・プレタポルテ（ドゥミ・クチュール）

リュクス・プレタポルテという現代の現象は、オートクチュールと、より幅広い大衆市場の中間に位置し、品質、制作価値、価格がいずれも高く、オートクチュールに匹敵する贅沢な素材を使用したファッション主導の服である。リュクスは、「ドゥミ・クチュール」とも称される贅沢な既製服だが販売方法と価格の両面で、入手しやすくなっている。eコマース（電子商取引）〔インターネットによる通信販売〕の仕組みを介して売買されることも多く、クチュールの注文服の仮縫いに必要な時間と手間が省ける。工房での手作りという「倫理的」手法にも目に見えない付加価値があるため、米ドルにして4～5桁の価格が正当化されている。ドゥミ・クチュールはファッションのあらゆる面に及ぶ。イザベル・マラン（1967-；536頁参照）のヒッピー・デラックスなフェスティバルウェア〔野外の催しなどに着ていくような、開放的で自由奔放な服〕から、ステラ・マッカートニー（538頁参照）のコンテンポラリーなレッドカーペット用ドレス、ヴィクトリア・ベッカム（1974-）の体にぴったりした日常着までを含む。リュクス・プレタポルテは、クチュールと同等か、それ以上に影響力を持つようになっているかもしれない。

イギリスの衣料ブランドではおそらく首位の座にあるバーバリーとバーバリー・プローサムは、「ランウェイ・トゥ・リアリティ〔ファッションショーから直送〕」と称する3Dライブ配信による販売方法で、最新のプレタポルテ（写真上）を顧客にすぐに届けられるようにしている。バーバリーのチーフクリエイティ

1　2010年のバーバリーの広告キャンペーンは、伝統的なブランドの再生を象徴し、現代性との関連も感じさせる。

2　2012年の秋冬コレクションで発表された、無駄がなくゆったりした仕立てと贅沢な生地に、セリーヌのデザイナー、フィービー・ファイロの特色がよく出ている。

3　ヴィクトリア・ベッカムの「よりスポーティな」2012年秋冬コレクションでは、ポロシャツ襟とチアリーダー・スタイルのスカートが発表された。

主な出来事

2000年	2001年	2001年	2001年	2004年	2004年
フランスのデザイナー、イザベル・マランが、ランジェリーを含むセカンドライン「イザベル・マラン・エトワール」を創設する。	イギリスのデザイナー、クリストファー・ベイリーが、バーバリーのCEO、ローズ・マリー・ブラヴォーにより、クリエイティブディレクターに任命される。	フィービー・ファイロがクロエのクリエイティブディレクターに任命される。ファイロは2006年に辞任するまで5年間、同ブランドを率いる。	「クロエ」ブランドが、より若向きで手頃な価格のセカンドライン「シーバイクロエ（SeeByChloé）」を始める。	クリストファー・ベイリーが、ロイヤル・カレッジ・オブ・アートから名誉フェローの称号を与えられる。	V・ベッカムが、「ロック＆リパブリック」の限定版ライン「VBロックス」を、2006年にサングラスライン、デニムブランド「dVbスタイル」をデザイン。

ブオフィサー、クリストファー・ベイリーは2010年にこの方法を始め、2012年には世界各地の30の主要店舗（北京の新旗艦店を含む）に導入した。顧客は店内でショーのライブ配信を見ながら、iPadを通じてオンラインで直接やり取りして、商品を予約できる。この即時のフィードバックによってブランドの製品管理が容易になり、会社はどの作品を商品化し、どれを放棄すべきかすぐに把握できる。ベイリーはバーバリーの全コレクションと製品ラインのデザインだけでなく、あらゆる広告活動、アートディレクション、店舗の設計と内外装を含む会社の包括的イメージに責任を負う。バーバリーの改革における彼の成功からは、消費者心理の変化の徴候が読み取れる。現在のバーバリーの支持者は、ブランドの定着したアイデンティティに必ずしも忠実なわけではなく、むしろブランドを背後で支えるデザイナーの創造的な美学や個性との関わりを望んでいる。ベイリーと共に、CEOのアンジェラ・アーレンツはいち早くウェブ配信と店内テクノロジーを導入して、顧客がiPad型の画面で全コレクションを閲覧できるようにした。バーバリー社はまた、ソーシャルネットワーキングの世界にも参入し、写真のアップロードと共有ができるウェブサイト「アート・オブ・ザ・トレンチ」も始めている。

　コンテンポラリー・ファッションの最前線にいる新世代の女性デザイナー、フィービー・フィロ（1973-）は、衣服から空想とドラマの要素を排し、フィット感と感触を最優先する（写真右上）。「クロエ」で数年間働いたのち、2008年にフランスのブランド「セリーヌ」に移って変革を進め、エレガンス、実用性、シンプルさを前面に打ち出した。そうした方向性は、クロエのハンナ・マクギボン（1970-）や2011年にその後任となったクレア・ワイト・ケラー（1971-）のコレクションにも見られる。ケラーは、フェスティバルを楽しむイギリスの若い女性の気楽な雰囲気や装いと、若いパリジェンヌの女らしさと可憐な魅力を融合させ、仕立ての良いパステルカラーのダッフルコート、レースのついたパーカや絹のブラウスなどが基本である。その路線を最初に始めたのがクロエを率いていた時期のステラ・マッカートニーである。このプレタポルテのメゾンは、格式張ったオートクチュールとは別の選択肢として、1952年にギャビー・アギョン（1921-）によって設立され、1980年代には憧れのブランドの1つとなった。クロエは1997年にステラ・マッカートニーをクリエイティブディレクターとして迎え入れた。マッカートニーは、正確な仕立て術と、女らしいプリント柄と、ヴィンテージスタイルを交ぜ合わせて、リュクス・プレタポルテコレクションに取り入れた。しかし、彼女は2001年にクロエを離れ自身の名を冠したブランドを設立する。

　ヴィクトリア・ベッカムは、デザイナー自身をブランドの消費者に据える販売戦略の主唱者であり、自分の作品はどれも自分が着たいものだと明言したと伝えられている。装飾を最小限に抑えたボディコンスタイルで、イブニングドレスの厳選されたコレクションが2008年にニューヨークで発表された。その美学はその後、変化を遂げ、高密度のリブジャージー、キャンバス地、キルティング技法を使った、よりスポーティな作風（写真右）へと移行している。

(MF)

2004年	2008年	2009年	2009年	2010年	2011年
ステラ・マッカートニーがアディダスと提携し、高級な機能性スポーツウェアを制作する（529頁参照）。	イギリスのデザイナー、ハンナ・マクギボンが、クロエでフィービー・フィロの後任となる。	LVMHにより、フィービー・フィロがフランスの既製服ブランド「セリーヌ」のクリエイティブディレクターに起用される。	クリストファー・ベイリーが、ブリティッシュ・ファッション・アワードでデザイナー・オブ・ザ・イヤーに選ばれ、大英帝国勲章第五位（MBE）を受ける。	ヴィクトリア・ベッカムが、アクセサリーデザイナーのケイティ・ヒリアーと共同でデザインしたハンドバッグのシリーズを発売する。	ヴィクトリア・ベッカムが価格を抑えたセカンドライン「ヴィクトリア・バイ・ヴィクトリア・ベッカム」を設け、柔らかいAラインのシルエットをデザイン。

ボヘミアン　2010年
イザベル・マラン　1967-

自身の名を冠したパリの既製服ブランドを率いるフランス人デザイナー、イザベル・マランは、ファッショナブルな富裕層のために、コンテンポラリーかつヒッピー・ボヘミアン的なデザインをしている。イネス・ファン・ラムズウィールドとヴィノード・マタディンが撮影したこの写真で、モデルのダリア・ウェーボウィが着ている大きめでショッキングピンクのモスリン製スモックは肩から太ももの半ばまでゆったりと落ちるようにデザインされている。スモックのたるみを腰の低い位置で押さえているのは、革と金属でできた頑丈なベルトで、質感のコントラストが演出されている。袖ぐりが深く、袖山はギャザーを寄せてドロップショルダーに縫いつけられている。手首の少し上で袖にギャザーを寄せて共布の細いパイピングカフスに縫いつけ、袖口は動きを邪魔しないよう広くなっている。

　前中心の開きを縁取る白いパイピングは、肩の縫い目に細く入れられた白いインサーションと合っている。同様のパイピングが、腰の高さに斜めに配置された縦ポケットの口を飾り、両端が金属の円盤で留められている。同じ円盤が袖山でもアクセントになり、前中心には4個が飾られ、最も大きいものが胸のすぐ下でドレスの開きを留めている。ドレスの裾は単純に折り返され、トップステッチで縫われている。マランがよく使うくだけたヒッピー風の雰囲気や乱れたヘアスタイル、真鍮と銀のブレスレット、羽根のイヤリングで演出されたスタイルは、マラン流の若々しい小粋さを体現している。**(MF)**

⊙ ナビゲーター

👁 ここに注目

1　広く開いたスクープネック
広いスクープネックは縁が単純に折り返され、開いた前中心の両側に対照的な白のパイピングが施されて、腰の位置まで続いている。襟は無造作に開かれ、胸のすぐ下で金属の円盤で留められている。

2　低めに締めたベルト
軽いモスリンのスモックに硬さを添える革のベルトには、2列の金属のチェーンメイル（鎖かたびらのように丸カンを組み合わせた鎖）と同素材のバックルがついている。ベルトの先端は留めずに無造作に押し込まれ、さらにくだけた雰囲気にしている。

3　サマーブーツ
大流行したベストセラーのスエード製パイレーツブーツは、深い折り返しと、重ねられたフリンジと、がっしりしたかかとが特徴だ。ベルトの金属部分に合わせて、足首にチェーンが何連か巻きつけられている。

🕒 デザイナーのプロフィール

1967-94年
パリ生まれのデザイナー、イザベル・マランは、パリのレ・アールのショッピング街で、自宅で創作した作品を売り始めた。1985年にステュディオ・ベルソー〔パリのモード専門学校〕に入学し、「ミッシェルクラン」で見習いを始める。その後、小物のシリーズを発売する。1994年に自身の名を冠したブランドを設立し、パリの古い芸術家用アトリエにブティックの本店を開いた。

1995年-現在
2011年にニューヨークのソーホー地区に店を開き、自然体のヒップな服という評判が母国フランスからヨーロッパとアメリカに広がった。パリ、東京、香港、北京、マドリード、ベイルートなど、世界に10店舗を展開し、35以上の国で製品を販売。セカンドライン「イザベル・マラン・エトワール」は、より手頃な価格で提供している。

プリントのドレス　2012年
ステラ・マッカートニー　1971-

北京でステラ・マッカートニーのドレスをまとうグウィネス・パルトロウ（2011）。

2012年のオリンピックの際、イギリス選手団の公式クリエイティブデザイナーに任命されたステラ・マッカートニーは、プレタポルテの2012年夏コレクションで発表したマイクロミニ丈のドレスにスポーツの要素を盛り込んだ。作品のなかには、エアテックス〔目の粗い綿布〕から着想したパワーメッシュのスポーツ用素材のインサーションを使ったデザインもあった。だが、根底にある発想の源はバロック後期の弦楽器の屈曲した構造を巧みに解体し、非対称にすることだった。胴のくびれたビオラとチェロの難解な部位名——ベリー〔表板／人間では腹部の意〕、バウツ〔ボディ部分〕とパーフリング〔表板の縁の飾り〕、サドルとスクロール〔渦巻き〕、ネックとテールピースなど——は、体の曲線美を連想させる。

　グウィネス・パルトロウが着ているこのドレスでは、ウエストに入れたダーツによって体の輪郭に沿ったラインが形成されている。ビスコースレーヨンが主な素材であるこのドレスの主要なラインは、曲線を描いて片方の乳房にかかり、特大のコンマ形のモチーフを形成している。このモチーフは、コレクションの他の作品でも繰り返し使われた。プリントされた織布には、ドレス全体にあしらわれた重い刺繍を支えるのに必要な織物構造がある。斜めに切り取られたホルターネックの身頃も、このドレスがスポーツに由来することを示す。浅く丸いネックラインはさりげなくパイピングされている。背中のコンシールジッパーは、体の自然な曲線を引き立たせるように形成されている。(MF)

◉ ナビゲーター

👁 ここに注目

1　立体的な刺繍
小さなモチーフが規則正しく繰り返されるプリント地にあしらった縁取りは、幅が広くで芯入りで立体的だ。縁取りはロココ調のイタリアのコード刺繍で、白いサテン糸で大きく渦を巻くように形作られている。その形は、渦巻くようなペイズリー柄のうねり、あるいはバロック時代の弦楽器の輪郭を思わせる。

2　メダイヨン模様のプリント
白地にウルトラマリンブルーとグレーの硬貨ほどの大きさの円紋を配したプリント地。他の作品には、この円形の繰り返し模様に、メッシュ生地や小さなペイズリー柄を並置したものもある。

3　非対称の裾
太ももの半ばにかかる裾も厚みのある曲線となり、かなり幅の広い黒のサテンステッチ刺繍が、ナイキのロゴ「スウッシュ」を重ねたような形にあしらわれている。曲線は前中心で上に向かい、逆V字形を作っている。

🕒 デザイナーのプロフィール

1971-2000年
ロンドン生まれのステラ・マッカートニーは、端正でありながら女らしく、さりげないセクシーさのある服作りで知られ、その作品にはしばしば1970年代の感性が匂う。厳格な菜食主義に徹した結果、全コレクションにおいて、毛皮と革をまったく使わないという選択をしている。クリスチャン・ラクロワで研修し、サヴィル・ロウのテイラーで働いた後、セントラル・セント・マーティンズ・カレッジ・オブ・アート・アンド・デザインで学んだ。彼女の卒業制作発表では、友人のナオミ・キャンベルやケイト・モスがモデルを務めた。マッカートニーは1997年にクロエのクリエイティブディレクターに任命された。

2001年-現在
2001年に自身のブランドを設立。その後アクセサリーとフレグランス部門を設け、2007年にはオーガニックスキンケア部門も開設。2004年にアディダスとの提携を始め、2012年にはイギリスのオリンピック代表選手団の公式ユニフォーム一式をデザインした。

ベーシックなアメリカンスタイル

1 タクーン・パニクガルの2012年秋冬コレクションで発表されたセミテイラードのセパレーツでは、ベージュと肌色が、ちらりと見えるヒョウ柄プリントによって明るくなっている。ゆるやかなジャケットは柔らかいドロップショルダーで、ウエストにはギャザーを寄せたタイがついている。

2 3.1フィリップ・リムの2012年春夏コレクションでは、柔らかいパステルカラーで空気のように軽くゆるやかなトップスが発表された。

3 トリー・バーチの象徴でもある黄色とオレンジ色が、2012年のプリントとニットの重ね着に取り入れられている。黄色がかったオレンジ色とオリーブグリーンという、ブランド特有の色遣いが、陽気な小柄プリントとなって、ブラウスや膝丈のドレープスカートによく使われる。

マーケティング用語の「マスティージ（masstige）」は、大量（mass）生産と高級（prestige）に由来する造語で、高品質でありながら手の届く製品の定義として使われ、贅沢だが手頃な価格が設定された商品を意味する。ファッションにおいては、プレタポルテほどの対価を支払わずにデザイナーブランドを着られるという意味も含まれ、そうした発想は、ことにアメリカのコンテンポラリー・ファッションを牽引する新世代のデザイナーに受け入れられている。「3.1（スリーワン）フィリップ・リム」、「アレキサンダー・ワン」、「ティスケンス セオリー」といったブランドは皆、手に入れやすく流行の先端をいく衣類を手頃な価格で提供し、「スポーツリュクス〔スポーティで贅沢〕」なセパレーツによって、現代的な感性に基づく都会的で控えめな洗練を定義している。デザインデュオ〔ジャック・マッコローとラザロ・ヘルナンデス〕による「プロエンザスクーラー」、トリー・バーチ（1966-）、タクーン・パニクガルは、柔らかい仕立て方とプレッピー調と柄とプリントを交ぜ合わせて、独特のアメリカ的な味わい

主な出来事

2000年	2004年	2004年	2005年	2005年	2007年
アメリカのデザイナー、フィリップ・リムが最初のブランド「ディベロップメント」を共同設立し、2004年まで続ける。	フィラデルフィア生まれのトリー・バーチが、マンハッタンのアップタウンの自宅アパートでファッションブランドを創設する。	タイ出身のアメリカのデザイナー、タクーン・パニクガルが初のプレタポルテコレクションを制作する。	「3.1フィリップ・リム」ブランドが設立される。2年後にメンズウェアにも進出する。	トリー・バーチのNYの旗艦店がファッション・グループ・インターナショナル・ライジング・スター・アワードの「新しい小売コンセプト賞」を受賞。	パーソンズ大学で1年だけ学び、『ティーン・ヴォーグ』誌で研修した後、アレキサンダー・ワンが自身の名を冠したブランドを設立する。

540　第6章　1999年-現代

を醸し出す。プロエンザスクーラーは、ピーコートやスタジアムジャンパー（542頁参照）といったプレッピーの定番にエスニックな材料から選び出した装飾や刺繍をたっぷり加えて気ままなヒッピー風にした。「アレキサンダー・ワン」ブランドのゆるやかな重ね着は、「MOD（model off duty：スーパーモデルの普段着）」と定義されるスタイルの典型で、基本的なTシャツをさまざまに変形させたレジャーウェアが考案され、襟ぐりを広げた特大サイズのもの、レーサーバック〔背中側の袖ぐりが中心に向かって大きく入り込んだスタイル〕のタンクトップなどが作られた。ワンは2007年に既製服の本格的コレクションを初めて発表し、早くも2009年にはセカンドライン「T・バイ・アレキサンダー・ワン」を設立した。その後、2012年にバレンシアガのクリエイティブディレクターに任命されている。

フィリップ・リム（1973-）が元は生地のサプライヤーだったウェン・ジョウと共に2005年にブランドを創始して以来、3.1フィリップ・リムは無駄のないシンプルさという美学を掲げてきた。皮膚のように薄い革の七分丈パンツ、贅沢なトップス（写真右上）、透けるように薄いブラウスの上に重ねた細長いシルエットの袖なしブレザーなどが作られ、スタイルはシーズンごとにわずかに変化する。2007年にはブランドを拡張してメンズウェア部門も設け、古典的なピーコートなど基本的な服を確かな仕立てで提供している。

タクーン・パニクガルはブレザー、ダウンや中綿入りのコート、ドレープのある普通丈のワンピースやアンサンブル、ゆるやかなジャケット（前頁写真）など、典型的な服にひねりを利かせ、控えめだが個性の光る都会的ファッションを生み出している。大胆な色の組み合わせとプリント柄を使って魅力あるスタイルを作り出し、ミシェル・オバマをはじめとする顧客を惹きつけている。タクーンは2004年に初のプレタポルテコレクションを制作し、プロポーションと構造に遊び心を巧みに発揮し、インドの絹とカウボーイスタイルといった異文化を融合させる。

オリヴィエ・ティスケンスは、2011年にスポーツリュクスの「セオリー」のアーティスティックディレクターに任命される以前はゴシック・グランギニョル（恐怖芝居）〔19世紀末からパリで猟奇的な大衆演劇を上演していた芝居小屋の名より〕・スタイルの主唱者で、マドンナがミュージックビデオ『フローズン』（1998年）で着た黒い革のドレスもデザインした。その後、美意識をより洗練し、フランスの名門メゾン、ニナ・リッチとロシャスで働く。先進技術を駆使した日本製の素材を使い、ウォッシュ加工をした革のテイラードジャケット、密に織られたTシャツ、トレードマークとなった床に届く丈の幅広のパンツと絹のブラウスなどをデザインしている。

トリー・バーチはラルフ ローレン、ヴェラ・ウォン、ロエベで働いて経験を積み、洗練されていながら既成概念を覆す美しさで手頃な価格の服を提供するため、2004年に自身のライフスタイルを反映した衣料品のブランドを開設し、2012年に初めてキャットウォーク・ショーに進出した。**(MF)**

2007年	2007年	2008年	2008年	2009年	2011年
フィリップ・リムがアメリカ・ファッション協議会（CFDA）のスワロフスキー新人賞を受賞する。	3.1フィリップ・リムの最初の独立店舗がニューヨークに開店する。	アレキサンダー・ワンが、CFDAヴォーグ・ファッション基金の賞金を授与される。	トリー・バーチが、CFDA年間最優秀アクセサリーデザイナー賞を受賞。イニシャルをデザインしたメダリオンつきバレエシューズ「リーバ」がベストセラーに。	タクーン・パニクガルのセカンドライン「タクーン・アディション」が新設され、着やすいワードローブの定番品がより手頃な価格で提供される。	ブリュッセル生まれのオリヴィエ・ティスケンスがセオリーのアーティスティックディレクターに任命される。

キルトジャケットと革のスカート　2012年
プロエンザスクーラー

プロエンザスクーラーは、ネパールとブータンにまたがるヒマラヤ地域の民族衣装の要素を都会の女性ロックファン向けに演出しつつ、体を保護するものとしての衣類という発想に回帰している。布地を重ね、キルティングして、現代のヤッピースタイルに欠かせないスタジアムジャンパーの手の込んだ改造版が作られた。金色のシルクサテン製で甲冑の胸当てのような印象を与える前身頃の2枚のパネルを、ヨークと袖山の対照的な色が取り囲む。パネルのキルティング模様は互いにかみ合う波形で、ウエストバンドの下につけられた別のパネルでも横向きになって続く。このパネルは黒のサテンで縁取られ、大きめの波形模様が一番下の鮮やかなオレンジ色の層でも再び横方向に使われている。そこには黒で縁取られた2枚の四角いポケット・フラップが水平につけられている。袖まで続くキルティング模様は、編んだ籐のようである。

プロエンザスクーラーは小物のデザインで受賞歴のあるブランドで、革製品製造の卓越した技術を活かし、編んだり、エンボス加工やパンチング加工を施したりした革を衣類に使う。この光沢ある革のスカートも明らかに精緻に仕上げられており、複雑な構造は、ブランドの最高級品の靴とハンドバッグに見られるものと同じだ。革紐がスカートに波打つ縦のひだを作り、金色と漆黒の革のリボンが埋め込まれた宝石のように小さな穴からのぞいている。**(MF)**

ナビゲーター

ここに注目

1 エスニック調デザインと現代の古典
古典的なスタジアムジャンパーの要素である首に沿ったリブ編みのネックラインと前中心のジッパーに、パッチワークの質感とテゴ（toego）（ブータンの主要な民族衣装で、丈が短く幅の広い長袖の上着）の形がうまく組み合わされている。

3 ペンシルスカート
膝上丈のスカートの下地として使われている革は漆の赤色で、パンチング加工であけた穴が少しずつずれながら格子状に並び、経糸と緯糸に相当する2色の革紐が通されている。

デザイナーのプロフィール

1998-2002年
「プロエンザスクーラー」ブランドのデザインデュオとして組むことになるラザロ・ヘルナンデス（1978-）とジャック・マッコロー（1978-）は、いずれもパーソンズ大学の学生として1998年に出会った。「マイケル・コース」と「マーク ジェイコブス」でそれぞれが研修している間に、工場やサプライヤーと有益な関係を築く。その後、コンサルタントの仕事をしながら2人は会社を設立する。それぞれの母の旧姓からブランド名を決め、2002年に創業した。

2003年-現在
ヴァレンティノ・ファッション・グループが2007年にブランドの株の45パーセントを取得したことで、ビジネスが拡大する。同年、プロエンザスクーラーはCFDAウィメンズウェア・デザイナー・オブ・ザ・イヤーに選ばれた。2009年には同賞のアクセサリー・デザイナー・オブ・ザ・イヤーにも輝いている。

2 アジアに想を得た刺繍
このスタジアムジャンパーの幾何学的なラインを背景に、前身頃のパネルにはサテンステッチで刺繍された2羽のそっくりな雉（きじ）が紋章のように配置されている。キルティングされた金色の下地に対して雉の羽毛は淡い青緑色だ。

eコマースの台頭

電子商取引（eコマース）が、買い物の仕方を変えつつある。顧客はインターネットを介して商品を購入し、携帯電話やソーシャルメディアによって流行への関心をかき立てられる。自宅でも移動中でも、買い物客は世界中から商品を選び、製品についての個人的な注文やコメントを即座にフィードバックすることもできる。当初、eコマースは、頼りない通信技術と、金融や物流の基盤に対する信頼不足によって苦戦を強いられた。顧客はウェブサイトでクレジットカード情報を入力するのが不安であり、デジタル小売業者は、返品に対処する配送システムを準備していなかった。しかし、こうした問題は高速ブロードバンドやiPhoneなどの機器のおかげで改善されつつある。

現在では、「ネッタポルテ（NET-A-PORTER）」（写真上）のようなウェブサイトでデザイナーブランドの服を購入できるし、さらには、手頃な値段であつらえることもできる。バーチャルリアリティ、3Dボディスキャニング、コ・デザイン〔消費者・顧客がデザインに参加すること〕による個別化、マス・カスタマイゼーション〔顧客の要望に応えて大量生産する方式〕による製造といった、他のテクノロジーとの連携も進んできた。ウェブを介する買い物によって、小売業

主な出来事

2000年	2000年	2000年	2002年	2003年	2004年
ファッションジャーナリストだったナタリー・マスネが、オンライン雑誌の形態で、ブランドの婦人服を扱うウェブサイトNET-A-PORTERを創設。	ドットコムバブルがはじける。インターネット取引は、利便性が限られ、配送と返品の基盤が整備不足だったことから、期待はずれと評価された。	ニック・ロバートソンが「ピュアプレーヤー」（インターネット専用）ファッション小売企業ASOS（As Seen On Screenの頭字語）を始める。	アメリカの消費者間電子商取引会社イーベイ（eBay）が、決済システム「ペイパル（PayPal）」を15億米ドルで買収する。	1995年にオンラインの書籍販売業者としてスタートしたアマゾン・ドット・コムが初めて年間利益を発表。現在では世界最大のオンライン小売企業である。	コンピュータプログラマーのマーク・ザッカーバーグが、ハーバード大学でソーシャルネットワーキング・ウェブサイト「フェイスブック」を始める。

544　第6章　1999年-現代

者はより効率的に個人の買い物習慣を追跡し、個人向けマーケティングをすることができる。販促資料は、関心のありそうな人だけに電子メールやショートメッセージを通して送ることができ、マーケティングや広告活動のコスト効率が向上する。広告には携帯電話でスキャンできるQRコードが組み込まれ、ウェブ上でさらに情報を伝えたり、すぐに利用可能な割引というインセンティブを提供したりできるようになっている。

オンラインストアは概して、最大規模の実店舗よりも多くの取引を行っている。オンラインで販売された衣類の数量は2000年代初めには全体の0.5パーセント未満だったが、2011年には市場の11パーセント以上に増大した。インターネットにより、「ASOS」（546頁参照）のように実店舗を持たず、ネットのみで販売する会社、いわゆる「ピュアプレーヤー」も生まれている。

衣服のインターネットショッピングの、最も多い返品の理由は「自分に合わない」ことであるが、利用できるシステムはどんどん進化している。標準アバター（3Dの「eマネキン」）は、利用者の胴囲や身長などの数値に合わせて改変し、バーチャルな試着が可能となる。顔の形、特徴、髪や肌の色、姿勢に関するメニュー選択と合わせれば、「電子鏡」を実像により近づけられ、顧客がある衣服を着るとどのように見えるかがわかる。ヒューマン・ソリューションズ社の製品のような3Dボディスキャナーは、ほんの数秒で体形を把握し、150項目の測定をすることが可能である。この三次元でとらえた個人のボディスキャンの結果は、スマートカード〔メモリを内蔵したポケットサイズのカード〕に記録される。したがって、小売業者または製造業者に適切な読み取り装置があれば、標準的なサイズで一番合う服はどれか評価したり、オーダーを提案したりできる。コンピュータ化されたパターン裁断システムなら、プログラミングによって標準サイズのパターンを補整することも可能である。

体形に合わせると共に、スタイルをカスタマイズすること、すなわち「DIYデザイン」がeコマースの究極の目標である。ナイキ（写真右）をはじめとする小売業者では、顧客がオンラインで靴をデザインできる。靴の色、柄、素材を選び、名前やナンバーを入れて自分だけの靴を作ることができる。アムステルダムに拠点を置くカスタマックス（Customax）社は、複数のブランドと工場のマス・カスタマイゼーションを容易に結びつけるインターフェースを小売業者に提供している。ハンブルクに拠点を置くマッテオ・ドッソ（Matteo Dosso）社へのリンクにより、顧客は素材、色、スタイルの特徴、付属品など選択して、デザインをカスタマイズできる。

ほんの少し余分に支払う用意がある消費者にとって、スタイルもサイズも自分にぴったりの服を提供してくれるeコマースには明確な利点があるといえる。**(AK)**

1　女性用衣類と小物のオンライン小売企業ネッタポルテは、350人以上の世界の一流デザイナーによるシーズンコレクションを提供する。

2　NikeiDは1999年から、消費者が靴をカスタマイズし、デザインできるようにした。このサービスはオンラインで利用できる他、世界中のNikeiDスタジオ〔特定店舗〕でも利用できる。

2006年	2007年	2008年	2010年	2011年	2012年
ASOSが「キャットウォーク〔ファッションショー〕・ビデオ」を導入し、ウェブサイトで扱う製品をモデルが着て歩く動画をオンラインで配信する。	アップル社が初めてのスマートフォン、iPhoneを発売する。	世界中で年間3億台以上のパソコンが販売される。	ほぼすべての主要な小売企業が、モバイルやソーシャルメディアとリンクするeコマース事業を展開する。	メンズファッションの世界的オンラインショップ「ミスター・ポルテ（Mr. Porter）」が開業する。	国際綿花評議会（CCI）の調査によれば、イギリスの衣服購入者のほぼ半数が、少なくとも月に一度オンラインで買い物をする。

ASOS 2000年
ファッションの小売ウェブサイト

ASOSのウェブサイト画面例（2012）。

eコマースがいかにファッションの購入方法を変えているかを示す格好の例が、インターネット専門の小売企業ASOSである。同社には実店舗も従来型通信販売の部門もなく、販売はすべてインターネットのみで行われる。2000年の事業開始時には創業者ニック・ロバートソンと3人の同僚によって運営されていたが、2012年には売上額をおよそ5億ポンドまで伸ばし、同社のウェブサイトは160カ国に400万人以上の顧客を抱え、20代の顧客に焦点を合わせている。

　創業当初の名称はAs Seen On Screen（アズ・シーン・オン・スクリーン）で、目的は有名人が着ている服のレプリカらしく見える衣類を手頃な価格で販売する、いわゆる「ファストファッション」の提供だった。すでに市場にはそうした需要が存在していた。ファッションの大衆文化は、音楽、スポーツ、芸能の世界のスターを中心に形成される傾向があり、流行に敏感な20代の若者の多くは、映画やテレビからスタイルのヒントを得ていた。ロンドンに本社を置き、イギリスに物流センターがあるASOSは、インターネット専門の販売法を守ってきた。とは言え、提供する商品の幅は広がり、サイトに自社製品を載せるだけでなく、他の有名なブランド商品を販売するためのポータルサイトも設けている。フェイスブックのようなソーシャルメディアを利用して、顧客が自分の持っているものを転売できる「マーケットプレイス」さえある。**(AK)**

ナビゲーター

ここに注目

1 雑誌のようなレイアウト
使われているフォントとページのレイアウトによって、サイトには雑誌のような外見と雰囲気がある。エディターたちがファッショントレンドについて毎日アドバイスし、毎週2000種以上の新製品が提供される。ASOSは2007年に、紙に印刷した月刊雑誌をイギリス国内で発行し始めた。

3 質の高い画像
製品は高品質画像で示され、いろいろな角度から見た複数のサムネイル画像と細部をクローズアップした拡大画像が見られる。サイトでは、さまざまな服が動画で披露されるキャットウォーク・ビデオ・クリップも見られる。

2 国際化
国外売上高は、2010年の会計年度中に142パーセント増加した。ASOSは、世界中で急速に伸びている需要に応えるため、海外「店舗」をアメリカ、フランス（写真上）、ドイツ、スペイン、イタリア、オーストラリアに開設している。

4 ユーザー体験
ASOSは、ドロップダウン・メニューによる簡単なナビゲーション方式を採用し、スタイル、サイズ、価格、色、ブランドといった検索条件も加えられる。顧客は1ページにつき最大200点の商品を即座に見ることができ、配送は無料である。

547

アフリカの伝統を活かすファッション

1 「ジュエル・バイ・リサ」の2010年春夏コレクションの作品は、ビーズとスパンコールをふんだんに飾り、宝石をちりばめて、アフリカンプリントを際立たせた。

2 オズワルド・ボーテングは、2011年春夏の華やかなコレクションで、衣服の優雅さと鮮やかな色を組み合わせた。
ポール・スミスは、2010年春夏コレクションの基礎をコンゴの「サプール」たち（552頁参照）が着る粋でカラフルなスーツに置いた。

新世代のアフリカ生まれのデザイナーたちは、21世紀に入ってアフリカ大陸が広範な文化的・経済的発展を遂げたことで国際的に認められ、改善されつつあるインフラ、教育、治安を有効利用して、自分たちの豊かな文化と伝統を現代化し、世界中で売られる魅力的なコレクションを生み出そうとしている。彼らはシーズンごとの流行の主な傾向とアフリカならではの生地や装飾品の知的な再解釈との間でバランスをとり、本物で新鮮なファッションを創り出す。アフリカに的を絞ったファッション・ウィーク、報道機関、書籍に加えて、ソーシャルメディアやeコマース事業を含む小売環境にも支えられている。

ナイジェリアのラゴスは、アフリカで最大級のファッション首都となった。主なデザイナーブランドの1つであるリサ・フォラウィヨ（1976-）の「ジュエル・バイ・リサ（Jewel by Lisa）」は、手作業による装飾でワックスプリントの綿布を華麗な生地に再生することで知られ（写真上）、アマカ・オサクウェの「マキ・オー（Maki Oh）」は、アショケ織の生地と、意味を持つ象徴的紋様を

主な出来事

2004年	2005年	2005年	2008年	2008年	2009年
デュロ・オロウが、2004年春夏のデュロ・ドレス・コレクションにより自身のブランドを創設し、ナイジェリア随一のデザイナーとしての地位を確立。	ジャン＝ポール・ゴルチエがオートクチュールのショーで、亀の甲羅の盾と、白い革のアフリカの仮面で構成されたウェディングドレスを披露する。	最初のコレクションを評価されたデュロが、ファッションショーを行わないうちにブリティッシュ・ファッション・アワードの新世代デザイナー賞を獲得。	ガーナのデザイナー、ミミ・プランジ（1978-）が、アフリカとヴィクトリア朝の影響を受けた高級ファッションブランドを、自身の名を冠して創始する。	「マックイーン」「ツモリチサト」「ルイ・ヴィトン」「ジュンヤ・ワタナベ」「ダイアン・フォン・ファステンバーグ」がアフリカから影響を受ける。	アフリカのライフスタイル誌『アライズ（Arise）』の協賛により、アフリカンファッションがニューヨーク・ファッション・ウィークに登場する。

548　第6章　1999年-現代

プリントしたアディレ（adire）という藍染の生地を使って女性用の官能的な服を作る。ヨハネスブルグに拠点を置くデザイナーには、ヒョウ柄のドレスが代表作のマリアンヌ・フェスラー（1949-）とレトロでロマンティックな女性の服に秀でたギャヴィン・ラジャ（1970-）がいる。「KLûK CGDT」は羽根やチュールやリボンを用いた豪華なドレスを発表し、メンズデザイナーのスティアーン・ロウが男性のセクシャリティと社会集団について模索する中性的なメンズコレクションを作り出している。海外で活躍するデザイナーの一人に、コートジボワール出身でパリに拠点を置くロランス・ショーヴァン・ビュトーがいる。彼自身のメンズウェアブランド「ロランスエアライン（LAURENCEAIRLINE）」はシャツ、ショーツ、パジャマスーツ、パーカに、大胆な西アフリカ伝統のプリント柄と特注のプリント柄を使って、アビジャンでは女性の生産技術習得のために役立っている。ロンドンでは、ガーナ系イギリス人のオズワルド・ボーテング（1967-）がカラフルなスーツ（写真右）でサヴィル・ロウに活力を与え、メンズウェアのデザインデュオ、ジョー（1956- ：父）とチャーリー（息子）のケイスリー・ヘイフォード親子が遊牧民スタイルを独自の解釈で取り入れ、「アフロ・パンク」という新語を生み出した。

デザイン界の最高峰で、北アフリカ生まれのデザイナーたちが大きな影響力を持ちつつある。アルベール・エルバズ（1961-）は2012年にランバンに在籍して満10年となった。アズディン・アライアは1980年にパリにアトリエを構えたが、得意のボディコンドレスにより、「密着の帝王（キング・オブ・クリング）」としていまだに尊敬を集めている。マックス・アズリア（1949-）は世界的ファッション帝国「BCBGマックスアズリア（MAXAZRIA）」に君臨する。ナイジェリアのラゴスで生まれ、現在はロンドンに拠点を置くデュロ・オロウ（1966-）は、ぶつかり合うプリント（550頁参照）を使う草分けとして、きわめて高く評価されている。アフリカの工芸の歴史と文化は、1967年のイヴ・サンローランによる画期的なアフリカンコレクション以来、多くの国際的一流デザイナーを触発してきた。また、「バーバリー・プローサム」は2012年春夏コレクションでラップドレス、ペンシルスカート、ペプラムジャケットに西アフリカに想を得たワックスプリントとビーズやラフィアの飾りを取り入れている。

大手ブランドもアフリカの職人との提携を始め、アフリカ大陸に生産基盤を置きつつある。エチオピアのスーパーモデル、リヤ・ケベデは自身のカジュアルブランド「レムレム（LemLem）」に、アディスアベバの綿布の織工を雇用している。U2のヴォーカル、ボノと妻のアリ・ヒューソンが設立したエシカル・ファッションのブランドのイーデュンは製品の一部をアフリカで生産し、利益を農業地域に還元している（487頁参照）。前向きな変革を積極的に進める他のブランドにヴィヴィアン・ウエストウッドがあり、同社はケニヤでバッグを製造している。『ヴォーグ・イタリア』誌編集長のフランカ・ソッツァーニは、国連「ファッション・フォア・ディベロプメント（Fashion 4 Development）」親善大使としての、アフリカでの技能育成と投資を推進し、大手ブランドの関心を引きつけた。アフリカの発展は急速に進んでいる。**(HJ)**

2010年	2010年	2011年	2011年	2011年	2012年
FIFAワールドカップ〔南ア大会〕でアフリカに脚光を浴び「ポール・スミス」「マーク ジェイコブス」「イッセイミヤケ」のコレクションにも影響する。	オズワルド・ボーテングが、ファッション業界入り25周年を祝う。ロンドン・ファッション・ウィークで、100人のモデルがサヴィル・ロウのスーツを着る。	アズディン・アライアが8年の不在の後、パリでファッションショーを開き、2011年秋冬オートクチュール・ウィークの最後を飾る。	クリストファー・ベイリーが、西アフリカの生地であるワックスプリントの綿布を取り入れてバーバリー・プローサムのコレクションを完成させる。	ヘレン・ジェニングズがアフロポリタン〔アフリカにルーツを持つ国際人〕ファッションについて初の大型豪華本『New African Fashion』を出版。	アフリカンファッションに魅了され、アリシア・キーズ、ケリス、グウェン・ステファニー、リアーナ、ミシェル・オバマらがアフリカのブランドを愛用。

デュロ・ドレス 2004年

デュロ・オロウ 1966-

ナイジェリアのデザイナー、デュロ・オロウは、ロンドン西部のポートベロー・ロードに高級ブティックを開き、2004年春夏用の初コレクションを展示して、婦人服ブランドの誕生を発表した。そのカプセルコレクションはほぼすべてがエンパイアラインドレスで5つのタイプがあった。デザインの基は西アフリカのヨルバ族の女性が着る伝統的な衣装のブーブー（boubou）である。ゆったりとして丈が長く、凝った装飾や刺繍があしらわれている。これはカフタンやローブとも呼ばれ、通常は正装・礼装であり、着る人の高い身分を表すしるしとして、鮮やかな色の高級な生地で作られる。

デュロのデザインは、発想の源となったブーブーよりすっきりしたシルエットで、軽くセクシーである。「非常に楽で着心地のよい服で、歩くと流れるようにきれいに揺れて、パリでもロンドンでもラゴスでも、日中でも夜でも着られるドレスですよ」と、デュロはいう。『ヴォーグ』誌のアメリカ版とイギリス版がいずれも同年の「ドレス・オブ・ザ・イヤー」に選んだことで大評判となり、ファッション通の間でカルト的人気を集め、オロウは知名度を急速に上げて、バーニーズ・ニューヨークやパリの〈マリア・ルイーザ〉をはじめ、世界中の販売業者との関係を確立した。代表作であるこのデュロ・ドレスは大いに模倣されてきたものの、これを超える作品は生まれていない。(HJ)

⚽ ナビゲーター

👁 ここに注目

1 ネックライン
ネックラインは誘惑するかのような深いV字形で、絹で縁取られている。プリントは絞り染のようでもトラ柄のようでもあり、炎のような赤と淡色のぼかしが燃えるように伸びて、エンパイアラインの高いウエストバンドに沿って続く。襟の形が胸の谷間を強調している。

2 ジョーゼットの袖
デュロ・ドレスの身頃と、幅の広いふっくらした袖は、体の形を引き立てるビスコースジョーゼットで作られている。プリントは茶色い色合いの、流行に左右されないペイズリー模様で、古典的であると同時に現代的である。生地のバリエーションとして、花柄やブロッキング柄もある。

3 絹の裾飾り
ドレスの絹でできた裾は、脚がきれいに見える膝丈だ。このドレスはブーブーに想を得てはいるものの、きものや、1970年代のワンピースも思い出させ、自由奔放であふれんばかりの生きる喜びを感じさせる。

🕒 デザイナーのプロフィール

1966-2003年
デュロ・オロウは、カラフルなクチュール、特注やビンテージの生地、着る人をきれいに見せる仕立て、伝統文化と芸術と旅に触発されたデザインを巧みに交ぜ合わせることで知られる。ラゴスで生まれ育ち、ロンドンで法律を学び、1年間パリに住んでからロンドンに戻り、最初の妻である靴デザイナーのイレイン・ゴールディングに出会った。2人は1990年代半ばにブランド「オロウ・ゴールディング」を設立し、軌道に乗せた。

2004年-現在
結婚を解消した後、オロウは2004年に自身の名を冠したブランドを設立し、数シーズンにわたってロンドン・ファッション・ウィークの常連として人気を博す。その後、2011年秋冬コレクションではニューヨーク・ファッション・ウィークに移った。現在はロンドンのセントジェームズにブティックを構え、有名人の顧客に、ミシェル・オバマ、イマン・アブドゥルマジド、アイリス・アプフェルらがいる。

現代のサプール　2009年
コンゴ男性の盛装

ダニエレ・タマーニの写真集『SAPEURS（サプール）：THE GENTLEMEN OF BACONGO』（2015年、青幻舎）より。

この左の写真は、有名な「サプール」、ウィリー・コヴァリーである。彼はコンゴ共和国の首都、ブラザヴィルのバコンゴ地区に住んでいる。一説によれば、サプール・ファッションはここで生まれたといわれる。そのきっかけは1922年にコンゴの知識人で政治運動家だったアンドレ・グルナール・マツワが貴族の紳士のような身なりでパリから帰国したことに影響されたという。このスタイルは人気を博し、サプールは地域社会の一部分として有名になった。

　コヴァリーは、昼は電気工として働き、夜と週末には「サプール」としてめいっぱい着飾り、仲間を従えて通りを闊歩する。ショッキングピンクのスーツを着込んだ彼の姿は生まれ育ったバコンゴ地区の荒れた街路にたむろする連中のなかでも際立っている。肩で風を切りながらきざな身振り手振りで歩くと、白いシャツとルビーレッドのネクタイがさらに目立つ。ネクタイにはタイピンを留める。ラ・サップ〔洒落者と伊達男の会〕のメンバーすなわちサプールは、よいマナー、独特の身のこなし、一分の隙もない装いのセンスによってファッションの大物として一目置かれ、貧しいにもかかわらず名士とみなされる。大きな催しに彼らのおしゃれな姿があると、その場が華やかになり盛り上がる。絹のネクタイ、ポケットチーフ、オックスフォードシューズが古典的なサプールスタイルを完成させる。(HJ)

⚽ ナビゲーター

👁 ここに注目

1　山高帽
シミひとつない深紅の山高帽が、ウィリー・コヴァリーの頭のてっぺんに載っている。目を射るような赤は、服装全体を通して繰り返し登場し、ネクタイ、ポケットチーフ、ピカピカの靴にも使われている。サプールの多くは、ふんだんなアクセサリーの1つとして葉巻を扱うが、火は点けたり点けなかったりする。

2　赤い靴
コヴァリーの編み上げ靴はネクタイと同色で、磨き上げられて薔薇色の輝きを放っている。彼が着ている服のブランドは特定できないが、デザイナーブランドの高価なものであることは疑いない。自尊心のあるサプールは、高級品しか身に着けない。

▲ポール・スミスは2010年春夏アフロセントリック・コレクションの一部として、コヴァリーの服装を解釈し直した。スミスのデザインによる女性版が、ロンドン・ファッション・ウィークのショーで幕開けを飾った。

用語集

アグレット
aglet
紐、靴紐、引き紐の先端を保護してほつれを防ぐための小さな金具。アグレットは15-16世紀には贅沢な装飾品であったが、現在は実用品である。

アップリケ
appliqué
切り取った布片を生地に縫いつけて装飾的効果を生む手法。

アトリエ
atelier
高度な技術を持つ職人を抱える、デザイナーやブランド付属の縫製デザイン工房。

アンガジャント
engageantes
ひだ飾りやギャザーを寄せたレースのついた装飾的なつけ袖。18-19世紀に男女共に着けた。

インターシャ
intarsia
複数色を使って象嵌（ぞうがん）のように見える模様を作る編み物の技法。

ウィスクカラー
whisk collar
17世紀の飾り襟で、硬く糊づけした半円形の生地が襟ぐりから浮き上がっている。

ウプランド（フープランド）
houppelande
中世後半のヨーロッパで外衣として着用された長いローブまたはガウンで、袖がラッパ状に広がっていた。

羽毛細工職人
plumassier
羽根や羽毛を使い、高い技能で装飾的なアクセサリーを作る職人。

エンパイアライン
Empire line
バストの下で切り替えた19世紀のドレスのスタイル。ナポレオン帝国時代にちなんで名づけられた。

オートクチュール組合
Chambre Syndicale de la Haute Couture
オートクチュールのメゾンと認定されるデザイナーブランドを決定し、その一覧を毎年発表する、フランスの規制機関。

帯
obi
ウエストに巻いて装飾的な結び方をする幅広のベルトのこと、サッシュともいう。日本の伝統衣装の「帯」に由来する。

カートル
kirtle
14-16世紀に、女性がスモックの上に着た長いワンピース。

カフタン
caftan
ゆったりとしたくるぶし丈の袖つきローブで、前開きの外衣。襟元と袖口に装飾的な縁取りがあるものが多い。ペルシアが起源とされる。

カプリパンツ
Capri pants
ふくらはぎの中程までの細身の女性用パンツ。

キトン
chiton
古代ギリシア・ローマ時代の男女のドレープのある衣服。一枚の布をピンで留めてまとう。

ギャバジン
gaberdine
細かい目で織られた丈夫な布地で、表面に斜めの畝が目立つ。

キュイラスボディス
cuirass bodice
身体にぴったり合った腰丈の張り骨入りコルセット〔キュイラスは「胸当て」の意〕。19世紀後半に流行した。

キューバンヒール
Cuban heel
通常、男性用の靴に使われる幅広で中位の高さのかかと。後ろ側が先細になっている。

クラバット
cravat
首の周りに巻かれた長い布のスカーフ。ひだがつけられることもあった。現代のネクタイの原型。

クラムキャッチャー
crumb-catcher
ドレスの身頃から立ち上がる、張りのある帯状の布（「パンくず受け」の意）。

グランタビ
grand habit
18世紀フランス宮廷で着用された凝ったドレス。ボディスには頑丈な張り骨を入れ、スカートはフープで大きく広げた。

クリノリン
crinoline
釣鐘形で張りのあるたっぷりしたスカートをふくらませる下着（枠）。または、それをはいて、ふくらんだスカートのこと。枠やペティコートを重ねばきしふくらみを出した。

グルマンディーヌボディス
gourmandine bodice
下着を見せるために一部をゆるめたボディス。

グログラン
grosgrain
畝がはっきりと見える目の詰んだ織物で、リボンとして製造される場合が多い。

クローシュ（帽子）
cloche hat
頭にぴったり合う釣鐘形の女性用帽子。1920-30年代に流行した。

ゴア
gores
先細のパネル（切替布）を利用してぴったりと身体に合わせ、裾のほうで広がるようにするドレスメーキングの技法。その技法を用いたのがゴアスカート。

コタルディ
cote-hardie
14-15世紀に着用された長い服で、形を整えて仕立てられた最初期の衣服。また、男性が着た腰丈のチュニック。

コーネリワーク
Cornelli work
綿の紐を抽象的な波形模様で布地に縫いつけていく装飾技法。

サーコート
surcoat
中世に男女が着たゆったりした外衣。また、騎士が鎧を保護するために着たもので、着用者の紋章があしらわれることが多かった。

サックスーツ
sack suit
ゆったりしたサックスーツはラウンジスーツとも呼ばれ、19世紀半ばから男性の標準的な服装となって以来、21世紀にいたるまで着られている。

サドルシューズ
saddle shoe
かかとの低いカジュアル用の靴で、プレーントウ〔飾りがない爪先〕と、サドル形の中間部が特徴である。

サプール
sapeur
アフリカのコンゴで生まれた、男性の贅沢で華美な装いのスタイル。非常に目立つ色のスーツや小物を用いる。

ジェラバ
djellaba

長くゆったりした袖つきのガウン。薄手の綿製で、フードがつく場合もある。北アフリカの国々で着られる。

ジゴスリーブ
gigot sleeve
レッグオブマトン・スリーブのフランス語。羊の脚の形の袖。

シースドレス
sheath dress
バストとウエストのダーツを利用して身体にぴったり沿うようデザインされた、シンプルな服〔シースは「鞘」の意〕。

シノワズリ
chinoiserie
中国の美術とデザインに見られるモチーフや技法に影響された装飾様式。

絞り染
tie-dye
染める前に布を糸で括り、染料が入り染まらないように防染する染織技法。衣服が乾いてから糸を解くと、抽象的な紋様が現れる。

シャツウエスト
shirtwaist
男性用シャツの仕立てを真似てデザインされたブラウスまたはシャツスタイルの衿のワンピース。

ジャボ
jabot
レースやひだを寄せた布でできた装飾用胸当て。17-18世紀に男性が首に着けた。

ジュストコール
justacorps
上から下までボタンのついた丈の長い男性用ジャケットで、17世紀後半〜18世紀前半に着用された。身体にぴったりと合い、裾広がりになっている。

シュミーズ
chemise
綿またはリネン製のシンプルなシャツやチュニック肌着。外衣を汗から守る。または、ゆったりした円柱形のドレス。

ショールカラー（ヘチマ襟）
shawl collar
なだらかな曲線を描く形のラペルで、タキシードの上衣やセーターによく見られる。

シルクガザル
silk gazar
撚りの強い2本の糸で織った絹または綿の張りのある織物。

ストマッカー
stomacher
ローブ・ア・ラ・フランセーズなどのガウンの前面のあきをふさぎ、コルセットを覆うための硬い装飾的な胸当て布。

スパッツ
spats
靴の上から着用し、足の甲と足首を覆う保護用品または装飾品。

スパンデックス
Spandex
エラステインとも呼ばれる合成繊維で、伸縮性が高く、スポーツウェアに用いられる。

スペンサー
spencer
18世紀後半に誕生したウエスト丈の上着で、第2代スペンサー伯爵ジョージ・ジョン・スペンサーにちなんで名づけられた。摂政時代〔1811-20〕に細身の女性用ジャケットとして流行した。

綜絖（そうこう）
heddle
織機で、緯糸を通すために経糸を上下に分ける器具。

袖ぐり
arm scye
身頃と袖を縫いつける部分。アームホール。

空引機（そらひきばた）
drawloom
古代中国で発明された紋織や錦などの複雑な紋様を織る高機。機の上に職人が乗り、紋様部分に応じて経糸を適宜下ろす。また、現在でも複雑な紋織を手織りで織るには織り機の上部に小型の織り機「そらひき」を設置する。

タキシード
tuxedo
準礼装の夜会用スーツで、普通は黒色。ラペルとズボンの脇の縫い目にグログランか、サテンか、絹のリボンを用いるのが特徴。

ダッギング
dagging
袖やへりに使われる装飾技法で、布地の端を波形、扇形スカラップ、木の葉形などの模様に切る方法。

ダッチェスサテン
duchesse satin
厚手で密に織られたサテン地。表面に豊かな光沢がある。

経（たて）糸
warp
織物の縦方向の糸。織機に張られる糸。

ダブルウィンザー／ウィンザー・ノット
Double Windsor/Windsor knot
ウィンザー公または父王ジョージ5世にちなんで名づけられたとされるネクタイの結び方。結び目の上にネクタイを2回まわし、大きな結び目ができる。

ダブレット
doublet
細身で詰め物がしてあり、ボタンがついた男性用ジャケットで、15-17世紀にほぼすべての階級に普及した。

ダーンドル（ディルンドル／ディアンドル）
dirndl
元はオーストリア女性の民族衣装で、ぴったりしたヨークにギャザースカートがつけられている。また、1940年代に流行した、ヒップの横方向に切り替えがあるスカート。

チュール
tulle
非常に薄く繊細で軽い網状の布で、バレエの衣装やウェディングドレスによく使われる。

ティペット
tippet
肩に掛ける小ぶりな毛皮のケープまたはスカーフ状の覆いで、長い端が前面に垂れ下がるもの。

テイラードスーツ
tailormade
女性のツーピースのスカートスーツ。エドワード7世時代〔1901-10〕に生まれた呼称。

ディレクトワール様式
Directoire/Directory
新古典主義の様式を取り入れたスタイルで、フランスで革命後の19世紀初頭まで流行した。

デコルテ
décolletage
大きな襟ぐりによってあらわになる、女性の首のつけ根の鎖骨からバストの上までの部分。

デザビエ
déshabillé
衣服を部分的に脱いだ状態をいう。17世紀半ばのステュアート朝の宮廷では、このスタイルがファッショナブルだった。

トーク帽
toque
ブリム〔つば〕が非常に狭いかまったくない、頭にぴったり合う帽子。

トワル
toile
高価な生地で完成品を作る前の仮縫い用見本の材料となる、きめの粗いリネン生地、シーチングなどのことをいう。また、そうした見本と、布地そのものの両方を指す。

トラペーズライン
trapeze line
Aラインを強調した、スカートがたっぷりしたスタイル。

555

トロンプルイユ
trompe l'oeil
「目を欺く」と直訳されるフランス語。目の錯覚を利用して、あるものを別のものに見せること。

ドォティー
dhoti
腰に巻いて結ぶ一枚布。インド亜大陸で男性が着用する。

共布
self-fabric
裁縫用語で、飾りなどが服の他の部分と同じ生地で作られていること。

ドルマンスリーブ
dolman sleeve
袖ぐりを大きくとり、手首に向かって細くなっていく袖。19世紀後半に流行し、なで肩のシルエットを作り出した。

バイアスカット
bias cut
布地を布目に対して斜めに裁断する手法。経糸と緯糸に対し45度の角度で裁つことで、柔軟性と伸縮性が増す。ドレープを美しく出せる。

バーサカラー
bertha collar
ショールのような幅広く平らな襟で、肩に掛かるほど大きく、ネックラインが低い。

パスマントリ
passementerie
ブレード（紐・テープ）、タッセル（房）、フリンジ（房べり）など、さまざまな飾りをつけて衣服を飾ること。

パニエ
pannier
腰に着用する輪形の枠。スカートの横幅を広げるために着ける。

ハーフ・ウィンザー・ノット
Half-Windsor
結び目の上に輪を1つしか作らず、小さくすっきりした結び目ができるネクタイの結び方。

パリュール
parure
17世紀に流行した、同じ素材を用いてデザインされたネックレス、ブローチ、イヤリングなど揃いの宝飾装身具セットのこと。

ハーレムパンツ
harem pants
丈が長くゆったりして、裾を足首で絞るパンツ。トルコが起源。

バンデージドレス
bandage dress
伸縮性のある帯状の布を密に縫い合わせて作った、身体にぴったり合う服（バンデージは「包帯」の意）。

バンドー
bandeau
初めは飾りとして、後にはスポーツの際にも着用されるようになった布製のヘアバンド。また、女性の乳房を覆うための一枚布。

バンヤン
banyan
18世紀に男性が略式のドレッシングガウンの一種として着た、ゆったりしたT字形のガウン。また、男性用の丈の長いベストまたは肌着。

ピケ
piqué
コットンツイルに似た張りのある綿布を、凹凸のある織り柄が出るように織る技法。マーセラとも呼ばれる。

ピコット, ピコ
picot
レース、リボン、かぎ針編み、編み物の生地のへりを飾る糸のループ状の装飾部分や技法をいう。

ひだ飾り（ファービロー）
furbelow
本体の衣服と同じ生地で作られることの多い装飾的なフリル、フラウンス、ラッフルなどの総称。

ピーターパンカラー
Peter Pan collar
平らで襟先が丸く、折り返された襟で、通常は女性用。

ビラゴースリーブ
virago sleeve
間隔を置いて細いリボンで縛り、連続的にふくらみをつけた長袖。17世紀前半に流行した。

ファイユ
faille
目の詰まった畝織の織物の一種で、やや光沢がある。

ファージンゲール
farthingale
フープで極端に広げた円筒形のアンダースカート。オーバースカートの形を保つために身に着けた。15世紀後半〜16世紀前半のヨーロッパの宮廷で流行した。

フィシュー
fichu
18世紀に女性がデコルテ部分を慎ましく覆うために身に着けた、大判のネッカチーフ。

フォーリングカラー
falling collar
硬いラフ〔ひだ襟〕から発展した、首と胸を平らに覆う襟。17世紀前半に、男女共に着用した。

ブートニエール
boutonniere
男性がスーツのボタン穴に挿す装飾用の花または花束。

プラケット
placket
ポロシャツやパンツなどの衣服のあきで、布を二重にし、ボタンがしっかりと縫いつけられるようにした部分。

プラストロン
plastron
身頃の前面につけた硬く装飾的な布。14世紀フランスの宮廷服によく見られた。

フラッパー
flapper
1920年代、丈が短い直線的なシュミーズドレスとボブの髪型で物議を醸した若い女性のこと。

フラール・タイ
foulard tie
絹あるいは絹と綿を交ぜた薄い織物でできたネクタイ。

ブリコラージュ
bricolage
あり合わせのさまざまな素材を利用して物や衣服を組み立てたり、作ったりする手法。

ブリーチクロス
breechcloth
両脚の間に通してベルトで固定する腰衣の一種。

プリンセス・ライン
princess line
カーブしながら服を縦に貫く長い切替線によってできるAラインのシルエット。クチュリエのシャルル・ウォルトが創始者。

プレイスーツ
playsuit
上下続きで脚部の短い服。元来は子供服だったが、後に大人の服にも取り入れられた。

プレタポルテ
prêt-à-porter
顧客の注文であつらえるのではなく、既に縫製されて店で売られる「既製服」の意のフランス語で、現在では、高級な既製服のことをいう。

フロッグ（釈迦結び）
flogging
紐を結んで作る組紐ブレーディングの一種。衣服の表面に飾りとして縫いつける。

ベスト
vest
アメリカではジレ（ベスト）を指し、イギリスではシャツが汗を吸うのを防ぐために下に着る肌着を意味する。

ペダルプッシャー
pedal pushers
1950年代に流行した細身でふくらはぎ丈の女性用パンツの一種〔元来はサイクリング用〕。

ペティコート・ブリーチズ
petticoat breeches
脚部がスカートのように幅広い17世紀後半のパンツのスタイル。

ベビードール
baby-doll
丈が非常に短いトラペーズラインのドレスまたはナイトウェア。

ペプラム
peplum
スカート、ワンピース、ジャケットの装飾部分。ウエスト部分が絞られ、その下にギャザーやフリルを寄せお腹まわりがふわりとふくらみ腰のラインを隠す。

防染
resist-dye
染料が布に染まるのを防ぐこと。

ホブルスカート
hobble skirt
20世紀前半に流行した丈が長く細身のスカート。足首周りの開口部分がきわめて狭いため、動きにくかった。

本切羽（ほんせっぱ）（本開き（ほんびらき））
surgeon's cuff
スーツの上衣の開閉できる袖口で、実際にかけられるボタン穴が数個ついたもの。俗称として外科医が袖をまくる必要があったことから生まれたといわれる。

まち
godet
フレアーをつけたりふくらみを増したりする目的で、接ぎ目にはめ込んで縫う三角形の布片などをいう。

マリ・スリーブ
Marie sleeve
レッグオブマトン・スリーブの19世紀前半の一変型で、腕に沿って一定の間隔で絞り、段状にふくらみをつけた袖。

マンチュア
mantua
元来は女性用のゆるやかなガウンで、後にかっちりした上衣となり、コルセット、ストマッカー、ペティコートの上に着用された。

マントル
mantle
フードなしで地面に届く丈の女性用マントの一種。

耳
selvedge
織の両端の部分、あるいはほつれない方法で織られたり編まれたりした、布地の端の部分をいう。

ムネタカバト（パウターピジョン）／モノボズム
pouter-pigeon/monobosom
胸が極端に大きいハトの一種にちなんで名づけられ、1900年代に流行したシルエット。胴部前側の上半分に補整下着のパッドを着け、腰の後ろに着けたボリュームのあるバッスル〔腰当て〕とのバランスをとった〔モノボズムは「1つの胸」の意〕。

メリージェーン
Mary Janes
パンプスの一種で、爪先が丸く、足の甲にかかるストラップをバックルで留める靴。

モスリン・ド・ソワ
mousseline de soie
絹またはレーヨン製の薄地の平織りで、肌触りはさらさらしている。

友禅
yuzen
日本のきものの染織技法の一つ。糊置きして、にじみを防ぎ、顔料や染料で直接生地に紋様を描いた華やかな染織技法。

緯（よこ）糸
weft
織物を織る際、経糸の上下に横方向に通される糸。

ラグランスリーブ
raglan sleeve
襟ぐりから腕まで一続きになった袖。

ラッシェル編
raschel knit
ざっくりしたレースのような透かし模様の編地を作る経（たて）編みの技法。

ラッパー
wrapper
ドレッシングガウンや部屋着の初期の形。また、巻きスカートを含む西アフリカの衣服。

ラフ（ひだ襟）
ruff
糊をつけて折りたたんだ麻や木綿、レースなどでできた、取り外し可能で際立って大きな襟。16世紀にヨーロッパの上流階級が着けた。

ラペル
revers
ラペル〔襟の折り返し〕など、折り返して裏側を見せる衣服の部分。ジャケットの襟など。

リゾートウェア
resort wear
本来は、欧州の冬の間、避寒地へ出かける裕福な顧客のためにデザインされた衣服。クルーズウェアとも呼ばれる。現代では、避暑地での衣服もいう。

ルイヒール
Louis heel
おそらくルイ14世が最初に履いたとされ、凹形で下の部分が外向きの曲線を描くのが特徴のハイヒール。

ルダンゴート
redingote
元来は乗馬用の実用的なコートだったが、19世紀に入り、身体に合わせて仕立てたおしゃれな服に進化した。

レッグオブマトン・スリーブ
leg o' mutton sleeve
肩で大きくふくらみ、手首に向かって細くなる袖。1830年代に流行した。羊の骨つきもも肉に形が似ていることから名づけられた。

レティキュール
reticule
引き紐がつき、網でできた小ぶりな巾着袋で、ハンドバッグの原型。

ローブ・ア・ラ・フランセーズ
robe à la française
ローブ・ヴォラントの発展型だが、襟ぐりから垂れるプリーツの布の分量がより少なく、ボディスは身体にぴったりと合わせより細身である。

ローブ・ア・ラ・ポロネーズ
robe à la polonaise
18世紀に着られたドレスで、ローブ・ルトルッセ（robe retroussée）〔「まくり上げたドレス」〕とも呼ばれる。スカートを3、4カ所で持ち上げて留め、フラウンス〔ひだ飾り〕を作るのが特徴。

ローブ・ア・ラングレーズ
robe à l'anglaise
18世紀イギリスで着られた正装用ドレス。当時フランスでは、よりくだけた感じのローブ・ヴォラント（robe volante）が好まれた。細身の身頃と幅広いスカートが特徴。

ローブ・ヴォラント
robe volante
18世紀前半のゆったりとしたドレスのスタイルで、幅の広い布を背中にボックスプリーツにたたみ、地面に流れ落ちるようにするのが特徴。

ローブ・ド・スティル
robe de style
1920年代のシンプルなシュミーズドレスに代わる服で、シンプルで直線的なボディスからたっぷりしたスカートが垂れるのが特徴。

執筆者一覧 （括弧内は、本文中の執筆者のイニシャルを示す）

アメリア・グルーム
Amelia Groom (AmG)
アートライター、教師。現在はシドニー大学で美術史の博士論文を執筆する他、ホワイトチャペル・ギャラリーとマサチューセッツ工科大学出版局が出版する『現代美術の記録（Documents of Contemporary Art）』シリーズ中の、時代をテーマにした選集の編集を手がけている。

アリステア・ノックス博士
Dr. Alistair Knox (AK)
1995年よりノッティンガム・トレント大学で教鞭を執り、20年以上にわたりファッションとテキスタイル業界の動向を追う。研究領域は、3Dボディスキャンを使った体格調査「サイズUK（SizeUK）」、EUが進める「Eテイラー」「サーヴァイヴ（Servive）」といったプロジェクトなど、ファッション業界における経営と先端技術に関する幅広い事案に及ぶ。

アリソン・グウィルト博士
Dr. Alison Gwilt (AG)
ファッションデザイン学、ファッションとテキスタイルデザインの実践における持続可能な方法を研究。『持続可能なファッションの実現（Shaping Sustainable Fashion）』（Earthscan、2011）、『ファッションデザインの基本原理：サステナブルファッション（Basics Fashion Design: Sustainable Fashion）』（AVA、2013）、『生きるためのファッションデザイン（Fashion Design for Living）』（Routledge、2014）の編者。シェフィールド・ハーラム大学の美術デザイン研究センターで、ファッションとエシカルファッション、サステナブルファッションを専門とする。

アレクサンドラ・グリーン博士
Dr. Alexandra Green (AGr)
ロンドン大学東洋アフリカ研究学院で博士号を取得。主な研究対象は東南アジア、特にビルマの芸術。論文集『ビルマ：芸術と考古学（Burma: Art and Archaeology）』（Art Media Resources、2002）、『多岐にわたるコレクション：デニソン博物館所蔵のビルマ芸術（Eclectic Collecting: Art from Burma in the Denison Museum）』（University of Hawaii Press、2008）、『アジア視覚物語再考：異文化間の横断・比較による展望（Rethinking Visual Narratives from Asia: Intercultural and Comparative Perspectives）』（Hong Kong University Press、2012）などの著作がある。

イスラ・キャンベル
Isla Campbell (IC)
バーミンガム大学で中世史と近代史を学んだ後、ヨーク大学で中世考古学の修士号を取得し、さらにロンドンのキングスカレッジで歴史を研究。古建築物保護協会（Society for the Protection of Ancient Buildings）での仕事を皮切りに、文化遺産宝くじ基金（Heritage Lottery Fund）の研究管理者など、社会調査の分野で仕事を続けている。

イリア・パーキンス博士
Dr. Ilya Parkins (IP)
ブリティッシュコロンビア大学（オカナガン）でジェンダー学と女性学の助教を務める。ファッション理論、20世紀初頭の文化形成、フェミニスト思想についての学際的な研究を進める。『ポワレ、ディオール、スキャパレリ：ファッション、女らしさ、現代性（Poiret, Dior, and Schiaparelli: Fashion, Femininity and Modernity）』（Berg、2012）の著者であり、『現代ファッションにおける女らしさの文化（Cultures of Femininity in Modern Fashion）』（UPNE、2011）の共編者である。フェミニズムと文化理論の分野でさまざまな学術誌に発表している。

ウィル・フーン
Will Hoon (WH)
ノーサンプトン大学のデザイン史の上級講師。デザインについて講義・執筆し、季刊誌『アイ：ジ・インターナショナル・レビュー・オブ・グラフィックデザイン（Eye: The International Review of Graphic Design）』に寄稿している。

エミリー・アンガス
Emily Angus (EA)
デザインと素材の文化史に関する修士号を取得。ファッションとグラフィックデザイン理論の講師。イェール大学出版局で編集者とデザイナーも務める。

エリック・マスグレイヴ
Eric Musgrave (EM)
1980年代よりファッション業界について幅広く執筆する。1985年に創刊されたメンズファッション情報誌『フォー・ヒム・マガジン（For Him Magazine）』（現在は『FHM』）で初代編集長を務めた。イギリスの主要ファッション業界誌『ドレイパーズ（Drapers）』編集者、紳士服の仕立ての歴史を写真でつづる『粋なスーツ（Sharp Suits）』（Pavillion、2009）の著者でもある。

川村　由仁夜博士
Dr. Yuniya Kawamura (YK)
コロンビア大学で博士号を取得。ニューヨーク州立ファッション工科大学の社会学准教授。ファッションについて執筆している。特に日本のストリートファッションとサブカルチャーに造詣が深い。

ジェニファー・スカース博士
Dr. Jennifer Scarce (JS)
ダンディー大学ダンカン・オブ・ジョーダンストーン・カレッジ・オブ・アート・アンド・デザインで中東文化の名誉講師、スコットランド国立博物館中東コレクションの元上級キュレーター。中東各地を訪れ、多数の展覧会を企画し、中東地域の建築、衣服、織物について執筆している。イランとトルコの衣服、モロッコ都市部の衣服の歴史に関する著書がある。ヴィクトリア＆アルバート博物館が所蔵する19世紀イランのタイルのコレクションの目録も作成した。

ジェーン・イーストウ
Jane Eastoe (JE)
ジャーナリスト、作家。ファッション業界紙・誌に記事を書く傍ら、ファッションに関する2冊の本『すてきな服（Fabulous Frocks）』（セーラ・グリストウッドとの共著、Pavilion、2008）と『エリザベス：女王のスタイル（Elizabeth : Reigning in Style）』（Pavilion、2012）を執筆。BBCのテレビシリーズの関連書籍を複数制作し、ナショナル・トラストの出版物も多数手がけている。

ジョン・アンガス
John Angus (JA)
ダービー大学主任講師。専門はファッションとテキスタイルと建築におけるデザインと独創的技術の応用。リヴァプール・ジョン・ムーアズ大学、ロイヤル・カレッジ・オブ・アート、セントラル・セント・マーティンズ・カレッジ・オブ・アート・アンド・デザインで学部課程の指導と共同研究をし、デザインとイノベーションのコンサルタントを務めた経験もある。

トビー・スレイド博士
Dr. Toby Slade (TS)
東京大学准教授。アジアの近代化と、ファッションの歴史および理論を研究。主な研究対象は、身近なものを通して見たアジア人の近代化への反応と、ファッションシステムを支配する力学である。古代から現代にいたる日本のファッションと衣服を探る『日本のファッション（Japanese Fashion）』（Berg、2009）の著者。

ドーン・スタッブス
Dawne Stubbs (DS)
ファッション業界で、20年以上にわたって主にデザインとブランドのクリエイティブディレクションに携わってきた。ジョンスメドレー、プリティポリー、バブアーなど、個性的な老舗ブランドで仕事をしている。

パム・ヘミングス
Pam Hemmings (PH)
テキスタイルの織物組織についての学士号

と修士号を持ち、ブライトン大学、ダービー大学、ウェールズ大学でテキスタイルの織物組織の講師を務める。また、ネパール、チベット、インドでデザインコンサルタントとして働く。

フィリッパ・ウッドコック博士
Dr. Philippa Woodcock (PW)
初期近代史、特に16世紀のフランス占領下のミラノを専門とする。「素材のルネサンス」(サセックス大学)、「ルネサンスの薬学」(ロンドン大学クイーン・メアリー)、「教区教会と風景」(オックスフォード・ブルックス大学)などの学際的プロジェクトに携わってきた。

ブレンダ・フェメニアス博士
Dr. Blenda Femenías (BF)
文化人類学博士、アメリカ・カトリック大学講師。ラテンアメリカのジェンダー、人種、民族性について研究。アンデス山脈での現地調査も行っている。著書に『現代ペルーにおけるジェンダーと衣服の境界 (Gender and the Boundaries of Dress in Contemporary Peru)』(University of Texas Press、2005) 他がある。『バーグ世界衣服ファッション百科事典:第2巻—ラテンアメリカおよびカリブ (the Berg Encyclopedia of World Dress and Fashion: Volume 2—Latin America and the Caribbean)』(Berg、2011) を(マーゴ・シェヴィルと)共同編集した。

ヘレン・ジェニングズ
Helen Jennings (HJ)
ロンドンのキングスカレッジ出身で、受賞歴のあるジャーナリスト、スタイリスト。アフリカのファッション、音楽、文化、社会を称える『アライズ』誌編集長。現代のアフリカンスタイルと写真についての著書『新しいアフリカンファッション』(Prestel、2011) もある。『i-D』誌、『ザ・フェイス』誌、『タイムアウト (Time Out)』誌、『トレース (Trace)』誌、『ガーディアン』紙、『グラツィア (Grazia)』誌など、多数の出版物に寄稿している。

マーニー・フォッグ
Marnie Fogg (MF)
ファッションの専門家、ファッションおよびテキスタイル産業のあらゆる面に関するメディアコンサルタント。『ブティック:60年代の文化現象 (Boutique: A '60s Cultural Phenomenon)』(Mitchell Beazley、2003)、『ファッションとプリント (Print in Fashion)』(Batsford、2006)、『クチュール・インテリア (Couture Interiors)』(Laurence King、2007)、『ファッションデザイン人名録 (Fashion Design Directory)』(Thames & Hudson、2011) など、ファッションに関する11冊の著作がある。

マリカ・クラーマー博士
Dr. Malika Kraamer (MK)
世界のファッションとアフリカの織物を研究。ロンドン大学東洋アフリカ研究学院で博士号を取得。レスター・アーツ・アンド・ミュージアムズ・サービシズで世界文化のキュレーターとして、イギリス、東アフリカ、南アジアのファッションの交流をテーマにしたカルチュラル・オリンピアードの展覧会「スーツとサーリー」の指揮を執る。西アフリカ沿岸部の衣服と織物に関する幅広い内容の論文を『アフリカン・アート (African Art)』、『マテリアル・リリジョン (Material Religion)』、『アフリク:アルケオロジ・エ・アール (Afrique: Archéologie et Arts)』など多数の学術誌に発表している。

マルコム・バーナード博士
Dr. Malcolm Barnard (MB)
ラフバラー大学で視覚文化の上級講師を務め、美術とデザインの歴史と理論を教えている。哲学と社会学の学識がある。著書に『コミュニケーションとしてのファッション (Fashion as Communication)』(Routledge、1996)、『アート、デザイン、ヴィジュアル・カルチャー:社会を読み解く方法論』(永田喬、菅靖子訳、承風社、2002)、『視覚文化理解へのアプローチ (Approaches to Understanding Visual Culture)』(Palgrave、2001)、『コミュニケーションとしてのグラフィックデザイン (Graphic Design as Communication)』(Routledge、2005) がある。『ファッション理論 (Fashion Theory)』(Routledge、2007) の編者でもある。

ミン・ウィルソン
Ming Wilson (MW)
ロンドン大学東洋アフリカ研究学院で修士号を取得。ヴィクトリア&アルバート博物館アジア部門上級キュレーター。「紫禁城に残る中国王朝のローブ」展(2010)を企画、同展の図録も編集した。

リオ・アリ
Rio Ali (RA)
ファッションライター、服装史家。セントラル・セント・マーティンズ・カレッジ・オブ・アート・アンド・デザインでファッションの歴史と理論の学位を取得した後、ロイヤル・カレッジ・オブ・アートの修士課程で芸術とデザインの評論を学ぶ。イギリスの伝統あるブランド、バーバリーとマーガレット・ハウエルのアーキビスト〔保存すべき記録の収集・管理者〕も務める。

レジーナ・ルート博士
Dr. Regina Root (RR)
ウィリアム・アンド・メアリー大学(ヴァージニア州)の現代言語・文学の著名な准教授。『ラテンアメリカのファッション読者 (The Latin American Fashion Reader)』(Berg、2005)、『クチュールとコンセンサス:独立後のアルゼンチンにおけるファッションと政治 (Couture and Consensus: Fashion and Politics in Postcolonial Argentina)』(University of Minnesota Press、2010) など、ファッションと文化的生産に関する複数の著作を執筆・編集している。国境を越えたデザインプロジェクト「ライス・ディセーニョ」に関わるラテンアメリカのデザイナーや知識人と提携関係を保っている。

ローズマリー・クリル博士
Dr. Rosemary Crill (RC)
ヴィクトリア&アルバート博物館アジア部門の上級キュレーターで、専門はインドの織物と絵画。著書に『インドのイカット織物 (Indian Ikat Textiles)』(V&A、1998)、『マールワールの絵画:ジョドプール・スタイルの歴史 (Marwar Painting: A History of the Jodhpur Style)』(India Book House、2001)、『チンツ:西洋向けに作られたインドの織物 (Chintz: Indian Textiles for the West)』(V&A、2008)、『インドの肖像画1560-1860年 (The Indian Portrait 1560-1860)』(カビル・ジャリワラ他との共著、National Portrait Gallery Publications、2010) がある。多くの所蔵目録や雑誌に寄稿している他、現在はインド織物の展覧会の企画を進めている。

ローリー・ウェブスター博士
Dr. Laurie Webster (LW)
人類学者。アメリカ南西部の織物の専門家。アリゾナ大学人類学科客員教授、アメリカ自然史博物館の研究員も務める。著書に『布と縄の先へ:南北アメリカ古代織物の研究 (Beyond Cloth and Cordage: Archaeological Textile Research in the Americas)』(University of Utah Press、2000)、『織工の匠を集める:ウィリアム・クラフリンによる南西部の織物コレクション (Collecting the Weaver's Art: The William Claflin Collection of Southwestern Textiles)』(Peabody Museum Collections、Harvard University Press、2003) がある。

引用出典

序章

p.9「美しい服はすべて……すべての女性がそれを欲しがる……フランス伝説」
Fashion Is Spinach, Elizabeth Hawes, Nabu Press, 2010

p.14「ファッションは危険な領域です。……含むのです」
ミウッチャ・プラダの言葉。*Sunday Times Magazine*, 21 April 2012

p.14「ファッションデザイナーは非分析的人種としてあまねく知られているにもかかわらず、……避けて通れない問題だ」
The Age of Extremes, Eric Hobsbawm, Abacus, 1995（『20世紀の歴史：極端な時代』、エリック・ホブズボーム著、三省堂刊、1996年）

第1章

p.19「豪勢な生活に関わる……趣味嗜好の絶対的権威として」
The Annals of Tacitus, Cambridge University Press, 2005（『年代記』、タキトゥス著、岩波書店刊、1981年他）

p.31「美しく化粧した顔を隠そうとしなかった」
Tang History [also known as Book of Tang], (Clothing Section), Liu Xu（『旧唐書（くとうじょ）』〈衣服に関する記述〉、劉昫（りゅうく）他編纂）

p.34「霧や雲に包まれた」
an Old Scholar (Lao Xue An Bi Ji), chapter 6, Lu You（『老学庵筆記（ろうがくあんひっき）』巻六、陸游（りくゆう）著）

p.35「自分が裸でないと心から断言できる女性はいないだろう」
The China Dream: The Quest for the Last Great Untapped Market on Earth, Joe Studwell, Grove Press, 2003（『チャイナ・ドリーム：世界最大の市場に魅せられた企業家たちの挫折』、ジョー・スタッドウェル著、早川書房刊、2003年）

p.36-37「その日、女たちは皆……ぱっとしなかっただけだ」
Lady Murasaki, Shikibu Murasaki (trans. Richard Bowring), Penguin, 1996（『紫式部日記』、紫式部著）

p.38「月があまりにも明るいので、私は決まりが悪く、どこに隠れたらいいか、わからなかった」
Lady Murasaki, Shikibu Murasaki (trans. Richard Bowring), Penguin, 1996（『紫式部日記』、紫式部著）

p.38「宵が訪れて……ほれぼれするほどだ」
The Pillow Book, Sei Shonagon (trans. Meredeth McKinney), Penguin, 2006（『枕草子』、清少納言著）

p.47「のみでさんざん叩いて穴をあけ……引きずっている」
The Canterbury Tales, Geoffrey Chaucer, Penguin, 1982（『カンタベリー物語』〈「牧師の話」より〉、ジェフリー・チョーサー著、岩波書店刊、1995年）

p.49「女公爵および公爵夫人、……毛皮の使用」
衣服令（*Statutes of Apparel*）(No.16)、エリザベス1世、1574年

p.50「とても前に屈めないほど……縫われている」
Anatomie of Abuses, Philip Stubbes, 1583

p.59「さあ、私と共に来て……サテンを」
The Turkish Letters of Ogier Ghiselin de Busbecq, O. Ghiselin de Busbecq, Oxford University Press, 1927

p.60「どうやったら……知らないのか？」
Ipek: The Crescent & the Rose : Imperial Ottoman Silks and Velvets, Nurhan Atasoy, Walter B. Denny, Louise W. Mackie, Hulya Tezcan, Azimuth Editions, 2001

第2章

p.80「冷酷さではなく……もっと喜ばせる」
エッチング作品『冬』に添えた詩、ヴェンツェスラウス・ホラー、1643年

p.81「女性が顔を……流行した」
The Diary of Samuel Pepys, H.B.W. Brampton (ed.), Hayes Barton Press, 2007

p.89「王妃でいるには苦しまなければならない（仏語：il faut souffrir quand on est reine）」
'À Versailles, l'habit fait le roi et la cour', Berenice Geoffroy Schneiter, *L'Oeil* (612), 2009

p.90-91「今日、国王は……ハトの脚のようだった」
The Diary of Samuel Pepys, H.B.W. Brampton (ed.), Hayes Barton Press, 2007

p.91「ペルシア風」
The Diary of John Evelyn, Guy de la Bédoyère (ed.), The Boydell Press, 1995

p.107「自国の絵画アカデミー……できない」
Gentleman's Magazine and Historical Chronicle, Vol. 19, E. Cave, 1749

第3章

p.139「国民の気質や倫理状態の表れ」
レジーナ・ルートが以下に引用。*Couture and Consensus: Fashion and Politics in Postcolonial Argentina*, Regina A. Root, University of Minnesota Press, 2010

p.139「われわれのファッションは……行われている」
レジーナ・ルートが以下に引用。*Couture and Consensus: Fashion and Politics in Postcolonial Argentina*, Regina A. Root, University of Minnesota Press, 2010

p.139「われわれの世紀はドレスメーカーである。……世紀だからだ」
El Iniciador, Miguel Canéより、ウェンディ・パーキンスが以下に引用。*Fashioning the Body Politic: Dress, Gender, Citizenship*, Wendy Parkins, Berg, 2002

p.141「高品質のイギリス製帽子」「黒と黄褐色のキッド革手袋」
The British Packet newspaper, 6 April 1830, no. 346, vol. 7

p.154「間違いなく紳士が最もおしゃれな国において、最もおしゃれな紳士であった」
Sharp Suits, Eric Musgrave, Anova Books, 2010

p.156-157「衣服については、……ますます批評されるようになるであろう」
エドワード8世が以下に引用。*The Duke of Windsor: A Family Album*, Edward VIII, Cassell & Co., 1960

p.159「二流レストランのウエイター」
Sharp Suits, Eric Musgrave, Anova Books, 2010

p.173「フランスが誇る分野で……リンカンシャー出身の男性」
The Times, 12 March 1895

p.199「女性たちを魅了して、分相応以上のドレスを買わせ」
Discretions and Indiscretions, Lady Duff Gordon, Stokes, 1932

第4章

p.225「いわばシャネルの『フォード』……着ることになるだろう」
US Vogue, October 1926

p.234「自由気ままで、非客観的で……である構成」

'Iskusstvo v tkani', Iskusstvo odevatsia, D. Aranovich, Leningrad, no.1, 1928。N・アダスキナが以下に引用。'Constructivist Fabrics and Dress Design', N. Adaskina, *The Journal of Decorative and Propaganda Arts*, Vol. 5, Russian/Soviet Theme Issue (Summer 1987)

p.234「衣服のタイプはただ1つではない。……必要だ」
ワルワーラ・ステパーノワの言葉。*Iz istorii sovetskogo kostiuma*(*A History of Soviet Costume Design*), T. Strizhenova, Sovetskii, khudozhnik, 1972

p.234「服作りをする芸術家が先頭に立って、……働かなくてはならない」
ナデージュダ・ラマノワの言葉。*Bolshevik culture: Experiment and Order in the Russian Revolution*, Richard Stites, Abbott Gleason

p.235「民主的でありながらプロレタリア的なスタイルの一種」
'Constructivist Fabrics and Dress Design', Natalia Adaskina, *The Journal of Decorative and Propaganda Arts*, Vol. 5, Russian/Soviet Theme Issue (Summer 1987)

p.264「その場が騒然……今すぐ1枚欲しいといった」
Shocking Life, Elsa Schiaparelli, Dutton, 1954(『ショッキング・ピンクを生んだ女：私はいかにして伝説のデザイナーになったか』エルザ・スキャパレリ著、スペースシャワーネットワーク刊、2008年)

p.267「バルマンの……写真撮影に行ってしまった」
It Isn't All Mink, Ginette Spanier, Random House, 1960

p.267「今年風に……完成しない」
Vogue, November 1939

p.277「私にいわせれば、……それを作ることもできる」
クレア・ポターの言葉。*Fashion Is Our Business*, Beryl Williams, Lippincott, 1945

p.277「カジュアルさを少し加え、……少しアメリカ風に」
クレア・マッカーデルの言葉。*Fashion Is Our Business*, Beryl Williams, Lippincott, 1945

p.281「[カーネギーは]スーツを好み……すべきだと考える」
Fashion Is Our Business, Beryl Williams, Lippincott, 1945

p.289「公爵夫人は……見ていて退屈だった」
Always in Vogue, Edna Woolman Chase and Ilka Chase, Doubleday, 1954

第5章

p.298-299「私がデザインしたのは……あればこそだ」
Dior by Dior: The Autobiography of Christian Dior, Christian Dior, V&A, 2007

p.303「布の無駄遣いにもほどがある」
メイベル・ライデールの言葉。*Austerity Britain 1945-1951*, David Kynaston, Bloomsbury, 2008

p.321「RKOでは、……エキストラも難しい」
Edith Head: The Life and Times of Hollywood's Celebrated Costume Designer, David Chierichetti, HarperCollins, 2004

p.327「エレガントであるために……お金はかからないからだ」
The Little Dictionary of Fashion: A Guide to Dress Sense for Every Woman, Christian Dior, V&A, 2008

p.356「この春は……脈打っている」
Time magazine, 5 April 1966

p.356「イギリスの向こう見ずな新人類デザイナー」
クレア・マックスウェルの言葉。*LIFE magazine*, 1963。マーニー・フォッグが以下に引用。*Boutique : A 60s Cultural Phenomenon*, Marnie Fogg, Mitchell Beazley, 2003

p.372「原始の精霊が宿る幻想……見せている」
Harper's Bazaar, March 1967

p.385「この服は……スタイルは永遠だ」
イヴ・サンローランの言葉。ポーラ・リードが以下に引用。*Fifty Fashion Looks that Changed the 1960s*, Yves Saint Laurent, cited by Paula Reed, Hachette, 2012

p.401「すべては直感だった……私は感じた」
A Signature Life, Diane von Furstenberg, Simon & Schuster, 1998

p.419
「都会のゲリラ」
Vivienne Westwood, Claire Wilcox, V&A, 2004

p.420-421「私がブランドを立ち上げて……与えたかったのです」
クロード・モンタナへのインタビュー。*Encens magazine* no. 25, 2010

p.421「私の作る服は、……与えるのが、私の仕事です」
アントニー・プライスの言葉。*Vogue*, July 1994

p.442「1978年からの10年間は、……デザイナーマネーである」
The Fashion Conspiracy, Nicholas Coleridge, Harper & Row, 1988

p.443「『それなりの年齢』の女性たちで……レントゲン写真だった」
The Bonfire of the Vanities, Tom Wolfe, Farrar Straus & Giroux, 1987(『虚栄の篝火』トム・ウルフ著、文藝春秋刊、1991年)

p.443「レーガン夫妻はホワイトハウスを本来の姿に戻してくれそうだ」
オスカー・デ・ラ・レンタの言葉。マーニー・フォッグが以下に引用。*1980s Fashion Print: A Sourcebook*, Batsford, 2009

p.456「息を飲んだ……赤のダッチェスサテンのコートがあった」
The Fashion Conspiracy, Nicholas Coleridge, Harper & Row, 1988

第6章

p.483「服を売るために中毒を美化する必要はない」
ビル・クリントンの言葉。ジョセフ・ローザが以下で引用。*Glamour: Fashion, Industrial Design, Architecture*, San Francisco Museum of Modern Art, 2004

p.551「非常に楽で着心地のよい服で……着られるドレスですよ」
デュロ・オロウの言葉。*New African Fashion*, Helen Jennings, Prestel, 2011

索引

ページ数が太字で示されている場合は図版を指す。

【あ行】

i-D　483
『愛の捧げ物』（タペストリー）　9
アイビーリーグ・スタイル　308, 312, **312-13**, 365, 413
アイリーン・レンツ　279
アイロンでひだをつける　50, **50**, 57
アイ・ワズ・ロード・キッチナーズ・ヴァレット　365, **366-7**, 367
アウター・レター・セーター　309, **312**, 312, 313
アーガイル　259, **259**
秋葉原　507
アグバダ　375
アクバル（ムガル帝国皇帝）　64, **65**, 65-6
アグライア　189
アグラフ　133
アグレット　49, 51
アーサー・シルヴァー　**185**
アーサー・ブランチワイラー・アンド・カンパニー（現ＡＢＣワックス社）　161
アショケ　371, **374**, 375, 548, 549
アズディン・アライア　424, **424**, 425, 549
厚底の履物：
　靴底　283
　靴　165, **165**, 514, **515**
　ブーツ　**406**, 406-7
アップサイクルされた素材　**488-9**, 489
アディダス　403, 446, **447**, 528, 529, 530, 533, **533**, 539, 403
アディゼロ（AdiZero）　530
アディダス・バイ・ステラ・マッカートニー　529, **530**, 531
アディダス・ワン（adidas_1）　528, 530
スーパースター　446
「テックフィット」と「パワーウェブ」テクノロジー　531
Y-3（ワイスリー）（山本耀司）　403, 528, **532-3**, 533
アディレ　549
アーデム　490, 491, 497, 519
　花模様プリントドレス　**496-7**, 497
　アーデム・モラリオグル　497
　アーデムも参照
アドラー＆アドラー　276, 278-9
アトラスシルク　60, 61, **63**
アドルフ　442, 443
アドルフ・D・メイヤー　211
『アナーキー・イン・ザ・UK』（ファン雑誌）　**418**
アナーキーシャツ　417, **418-19**, 419
アナ・スイ　482, 483, **483**
アナ・マリア・ガースウェイト　107, **107**
アーノルド・スカージ　442, 443, 445
　イブニングドレス　**444-5**, 445
アフターワーズ（セイエン・チャラヤン、2000）　499, **504-5**, 505
アフメト１世（オスマン帝国皇帝）　60, 61, **62-3**, 63
『アフメト１世の肖像』（セイイド・ロクマン）　**62-3**
アフリカ：
　アショケ　371, **374**, 375, **375**
　アズディン・アライア　549
　アフリカ中心主義ファッション　370-3, 446
　アフリカのワックス・プリントとファンシー・プリント　**160**, 160-3, 161, 549
　アフロヘア　373, **373**
　アルベール・エルバス　549
　イベロ　371, **374**, 375, **375**
　イボロン　375
　イロ　371, **374**, 375, **375**
　王位の剣のデザイン　162, **162-3**
　オズワルド・ボーテング　549, **549**
　カンガ　371
　既製服　371

ギャヴィン・ラジャ　549
クリス・セイドゥ　371
KLÜK CGDT　549
ケイスリー・ヘイフォード、ジョー、チャーリー　549
現代のアフリカ中心主義ファッション　548-53
「ケンテ」　**134**, 134-7, **135**, **136-7**, 371, **371**, 446
サブール　372, 548, **552-3**, 553
サンプル　**137**
シャーデー・トマス＝ファハム　371
ジュエル・バイ・リサ　548, 548-9
スティアーン・ロウ　549
ダシキ　373
デュロ・オロウ　548, 549, **550-1**, 551
デュロ・ドレス　**550-1**, 551
西アフリカの織物　134-7
ブーバ　371, **374**, 375, **375**
ボゴランフィニ　371
マキ・オー　548
マリアンヌ・フェスラー　549
モチーフ　135, **136**, 137
レムレム　549
アフリカ系アメリカ人のファッション　13, 292-5
アン・コール・ロウ　293
スイングダンスのスタイル　**292**, 293
ズートスーツ　293, **294-5**, 295, 369
ゼルダ・ウィン・ヴァルデス　293
アフロ　373, **373**
A.P.C.（アー・ペー・セー）　477
アマカ オサクウェ →マキ・オーを参照
アマルガメイテッド・タレント　431
アマンダ・リア　**422**, 423
アミトックス　19, **19**
アメリア・ジェンクス・ブルーマー　193, 266
アメリカ先住民の衣服：
　古代　**22-5**, **23**
　絞り染のブランケット　**22**, **24**, 25, **25**
　チュニック　**23**, **25**
アメリカファッション：
　アイビーリーグ・スタイル　308, 312, **312-13**, 365, 413
　アイリーン・レンツ　279
　アメリカ先住民の織物（南西部）　**22**, 22-5, **23**, **24**, **25**
　アメリカの原型　190-1
　アレキサンダー・ワン　540-1
　イーディス・ヘッド　314, **314**
　エイドリアン　278, **279**
　カーネギースーツ（ハッティ・カーネギー）　**280-1**, 281
　カルバン・クライン　13, 279
　既製服　195, 276-81, 398
　ギブソン・ガール　190, 190-1
　キャサリン・ヘプバーン　267, **267**
　クレア・ポター　277, **282**
　クレア・マッカーデル　13, **276**, 277, 277-8, 282
　ケリーバッグ　315, 318, **318**, 319
　コレット　277
　ジェームズ・ガラノス　279
　シャツウエストドレス　**328**, 329, **329**
　ジャンセン　279
　ジョー・コープランド　277
　スイートハートライン　314, 314-15, 317
　スーツ　**268**, 269, **269**
　3.1フィリップ・リム　540, 541, **541**
　「セーターガール」　**321**, 323, **323**
　タキシード　266, **267**
　タクーン・パニクガル　540, **540**, 541
　ダナ・キャラン　13, 279
　チノパンツ　312, **312**, 313
　チャールズ・ジェームズ　287
　デイウェア（昼用の服）、ビーズつきカーディガン　**327**, **330**, 331, **331**
　ティスケンス セオリー　540, 541
　トリー・バーチ　540, 541, **541**
　トレンチコート　267
　ノーマン・ノレル　279
　ハッティ・カーネギー　276-7, **280-1**, 281

幅広のズボン　**256**, 257, **257**, 266, **267**, 268, 269
パラフェルナリア　357, **357**
パンツスーツ　266, **266**, 267
ブティックカルチャー　357
プレッピースタイル　13, 308-13, 413, 540
プロエンザスクーラー　540, 541, **542-3**, 543
ヘレン・ローズ　314, 315
ボーリーン・トリジェール　279
ボニー・キャシン　278-9, **279**
「ポップオーバー」ドレス（クレア・マッカーデル）　**277**
「ボビーソクサー」スタイル　309, **309**, 310-11, 311, 314
ホルストン　13, 279
ミュリエル・キング　282
モス・マーブリー　315, **315**
レターマンセーター　312, **312**, 313
「レップ」タイ　308, 309, 313
『アメリカン・ゴシック』（グラント・ウッド）　477, **477**
『アメリカン・ジゴロ』（1980）　**438**, 439
新井淳一（NUNO社）　500-1, **501**
ア・ラ・グレック　**120**, 121, **122**
ア・ラ・シノワーズ　131, **132**, 133
ア・ラ・プラティテュード　487
ア・ラ・ポロネーズ　**456**, 456, 457
アリ・ヒューソン（イーデュン）　487, 549
アルカスラ　407
『アール、グ、ボーテ』　241
アール・デコ　211, 213, 232, 238, 239, 240, **241**, 245, **257**, 259, 265, 387, **391**
アール・ヌーヴォー　196, 197, 215, 238
『アルノルフィーニ夫妻像』（ヤン・ファン・エイク）　**46-7**
アルバート公　157
アルフレッド・アイゼンスタット　323
アルベール・エルバス　510, 511, 549
アレキサンダー・マックイーン　367, 460, 461, 463, 475, 483, 491, 499, 500, 517
　ゲリラ・コルセット　**462-3**, 463
　「ダンテ」コレクション　461
　「No.13」コレクション　461, 463
　アレキサンダー・ワン　511, 529, 531, 540-1
　T・バイ・アレキサンダー・ワン　541
アレキサンドル・ゴロヴィン　**214**
アレキサンドル・ロトチェンコ　232
アレクセイ・ブロドヴィッチ　211
アンガジャント　99, **106**, 107, 110, 111, **153**
アンガルカ　66
アン・クール　147
アンクロワイヤブル　124, **124-5**
アン・コール・ロウ　293
アンジェラ・アーレンツ（バーバリー）　535
アンダーウェア（下着）：
　アウターウェア（外着）として　**460**, 460-3, **461**, **462-3**
　ヴィクトリア朝　**189**
　王政復古期　92, **93**, 93
　1950年代　**320**, 321, **322**, 323, **323**
　ブラジャー、シュミーズ、コルセット、ランジェリー、ステイズも参照
『アンダー・エクスポージャー』、『ヴォーグ』　**484-5**, 485
アンダースカート　98, 99, **101**, **127**, **306**, 307, **307**
アンダーソン＆シェパード　274, **275**, 275
アンディ・ウォーホル　363, 407, 449, 467, **470**, 471, **471**
アンディ・マクダウェル　442
アン・ドゥルムメステール　499
アントニー・プライス　420, 421, 422
　ロキシー・ミュージックのカバー用レザードレス　**422-3**, 423
アンドレ・クレージュ　359, 376-7, 380, 381

Aラインドレス　**380-1**, 381
ムーン・ガール・コレクション　376-7
アンドレ・プットマン　383
アンナ・ルーカ　**489**
アンヌ・マリー・オブ・フランス　263
電話形バッグ　263, **263**
アンブーフ　108
アン・フォガティ　327
アンリ・マティス　435
イアン・R・ウェブ　430
イアン・ランキン　**479**, 485
イヴ・サンローラン　267, 301, 348, 361, 371, 372, 373, **382**, 382-3, 435, 475, 511
　アフリカ・コレクション　372, **372**
　サファリスーツ　371-3, 383, **383**
　パンツスーツ　382, 401
　ピンストライプスーツ　**384-5**, 385
　モンドリアンドレス　348, 349, 357, **360-1**, 361
　リヴ・ゴーシュ　357, 361, 382, **382**, 383, 394
イェッパヤ　**171**
イカット　67
イギリスのファッション：
　イギリスの仕立て　154-9
　燕尾服　**154**, 155
　王政復古期　90-3
　仮面　80, **80**, 81, **81**
　「キッパー」タイ　364
　軍服　365, **365**, 367
　ジェントルマンの装い　116-19
　シュミーズ　92, **93**, 93
　乗馬服　119, 155
　スーツ　**154**, 155-6
　スポーツウェア　116, **116**, 156, 159, 204
　セシル・ジー・スーツ　364
　立ち襟　364
　ダンディ　116, 117, **118**, 119, **119**
　チェルシーブーツ　364
　チャールズ１世とイングランド共和国　78-81
　ディナージャケット　156, **157**
　ティペット　157
　テイラーが仕立てた衣服　116, 117, **117**, 119
　トミー・ナッター　365, **368-9**, 369
　ナイトガウン　92-3, **93**
　ネッククロス　117, **118**, 119, **119**
　ノーフォークジャケット　156, **156**, 157
　パーカ　364
　バイアスカット　117, 149
　パンタルーン　87, 117, **118**, 119, **119**
　ヒップスター ボトムス　364
　冬の装い　80, **80-1**, 81
　ブレーズ　365
　ブレザー　157
　フロックコート　155, **155**
　「部屋着姿」（デザビエ）　**92-3**, 93
　ボタンダウンシャツ　364
　マフ　79, 80, **80**, 81
　メンズウェア革命（1960年代）　364-9
　モーニングスーツ　**154**, 155, 156
　モッズファッション　364
　ラウンジスーツ　154-6, 158, **158-9**
イギリスファッション協会　431
eコマースとファッション　544-7
ASOS　545, **546-7**, 547
カスタックス（CutoMax）　545
NikeiDスタジオ　545
ネッタポルテ　545, **544**
マッテオ・ドッソ　545
イザドラ・ダンカン　247
イザベラ・ロッセリーニ　468
『イザベル・デ・ボルボン』（ロドリゴ・デ・ビリャンドランド）　**56-7**, 57
イザベル・マラン　534, 537
　フェスティバルウェア　**536-7**, 537
衣装デザイン：
　演劇とオペラ　216, **232**, 234, 235, **235**, **236**, 237, **237**, 287
　バレエ　209, **214**, 215, 215, 216, **433**, **433**
　映画衣装のデザインも参照
イタリアのファッション：
　イブニングドレス（フォンタナ姉妹）　**338-9**, 339

ウォーホル・プリント・ドレス（ヴェルサーチ）　470-1, 471
エミリオ・プッチ　334, 335, **335**
カプリパンツ　335, **335**
既製服　335, **335**, 383, **383**
グッチ　334
コルセットドレス　468
「コンチネンタル」スーツ（ブリオーニ）335, **336-7**, 337, 364
ジャンニ・ヴェルサーチ　466, **466-7**, **467**, **470-1**, 471
スティレットヒール　335
戦後期　334-9
デカダンスと過剰　466-73
ドルチェ&ガッバーナ　466, **467-8**, **468**
バゲットバッグ（フェンディ）　**472-3**, 473
フェラガモ　334, 335
フェンディ　466, **472-3**, 473
フォンタナ姉妹　335, 338, **338-9**, 339
プッチのプリント　335
ブリオーニ　335, **336-7**, 337, 364
ボンデージ・コレクション（ヴェルサーチ、1992）　467
ロベルト・カヴァリ　466, **468-9**
一部を四角く切り取った袖　49, **53**
イーディス・ヘッド　314, **314**, 315, 321, 344
イーデン　486, **487**, 549
イートン・ボブ　→ボブを参照
イニャツィオ・プルチーノ　241
イネス・ド・ラ・フレサンジュ　451, **454**, 455, 459
イネス・ガシュ＝サロート　197
EPMD　446
イベレ　371, **374**, 375, **375**
イボロン　375
イマン　373
イーリ・キシモト　**518**, 519
イロ　371, **374-5**, 375
インカの綴れ織チュニック　28-9, **29**
イングランド共和国時代　79, 90
「イングリッシュ・ローズ」コレクション（ベティ・ジャクソン、1985）　431
インジー　**169**
インターシャ　258, **259**
インディスペンサブル　121
インド：
　サーリー　64, 67, **70**, 71, **71**
　仕立てた衣服　64-5, **65**, 66, 67
　ジャーマ　66, **67**
　ターバン　64, **64**, 65, **65**, 67, **67**
　ジャックダル・ジャーマ　66, **67**
　パール　67, **71**
　巻衣型衣類　64-5, 67, **71**
　ムガル帝国　64-73
インバネスコート　**159**, 159
『ヴァニティ・フェア』　209, **209**
ヴァレンティノ　487, 489, 511, 513
　赤いドレス　**512-13**, 513
　ヴァレンティノの赤（ロッソ・ヴァレンティノ）　**512-13**, 513
ヴィヴィアン・ウエストウッド　13, 416, **416**, 417, **417**, 419, 446, 447, 460, 507, 549
　「アナーキーシャツ」　417, **418-19**, 419
　「ウィッチーズ」コレクション（1983-84）　**447**
　「デストロイTシャツ」　417
　「パイレーツ」コレクション（1981）　419, 430
　「バッファロー・ガールズ」コレクション（1982-83）　460
　「ハングマンズ・ジャンパー」　417
　フェティッシュファッション　416, 417
　「ポートレート」コレクション（1990）　460, 461
　「ボンデージパンツ」　417, **417**
ヴィクター・エーデルシュタイン　450
ヴィクトリア、イギリス女王　**134**, 149, 153, 156, 158
ヴィクトリア朝　11, 146-54
　インバネスコート　159, **159**
　燕尾服　154, 155
　キュイラスボディス　148, **178**, 179

クリノリン　146, **146**, 147, 148, **148**, 153, 174, 177, 179, 187
ゴアスカート　148, **148**, 174, **178**, 179
コルセット　148, 153, 177, 187, 191, 197
ディナージャケット　156, **157**
テイラード（男物仕立て）の衣服　146, 149, 154-9, **158**, **159**
ノーフォークジャケット　156, **156**, 157
バッスル　146, 148, **149**
二股スカート　191, **192**, 193, **193**
プラッド　147, **152**, **153**
フロックコート　155, **155**
ホンブルグ帽　157, 158, **158**, **159**
モーニングスーツ　154, 155, 156
ラウンジスーツ　155-6, **158**, **158**, 159
リバティのドレス　**188-9**, 189
　ベル・エポックも参照
ヴィクトリア・ベッカム　534, **535**, **535**
「ウィッチーズ」コレクション（ウエストウッド、1983-84）　**447**
『ウィメンズ・ウェア・デイリー』　217, 219, 348, 424, 425, 427
Vライン・スーツ（エイドリアン）　**278**, 279
ウィリアム・ジャック・トラヴィーラ　320, **321**, 321, **423**
ウィリアム・モリス　185, 187
ウィリー・コヴァリー　**552**, 553, **553**
「ウィンカーズ」　117
「ウィンクルピッカー」シューズ　335, 348
ウィンザー・ノット　**269**, 275, **275**
ウータン・クラン（ウー・ウェア）　446
「ヴェラ」バックパック（プラダ）　475
ヴェルーシュカ　373
ウェン・ジョウ　→3.1フィリップ・リムを参照
ヴェンツェスラウス・ホラー『冬』　79, 80, **80-1**
『ヴォーグ』
　アメリカ版　210, **210**, 211, **211**, 225, 264, 271, **286**, 317, 373, **476-7**, 477
　イギリス版　209, **284**, 285, 355, **358**, 373, **392**, 483, **484-5**, 485, 551
　『ヴォーグ・イタリア』　383, **468**
　フランス版　209, 210, 289, 361, 385
ウォーホル・プリント・ドレス（ヴェルサーチ）　470-1, **471**
ウォリス・シンプソン（ウィンザー公爵夫人）　287, **289**, 289
ウォルター・アルビーニ　383, **383**
ウォルト（メゾン）　175
　ラベル　**174**, 175
ウジェーヌ・ドゥヴェリア『スコットランドのクランの族長』　**104**, 105, **105**
ウジェーニ、フランス皇后　**172**, 173
内輪　**75**, 57, 157, 152, 153
ウブランド　43, **44**, 46, 47, **47**
ウラジーミル・タトリン　235
「雲肩」　65, **171**
「雲頭」靴　31
映画衣装のデザイン　213
　イーディス・ヘッド　314, **314**, 315
　イタリアのデザイン　338, **338**, 339
　ウィリアム・トラヴィーラ　320, **321**, 321
　エイドリアン　270, 270-1, **271**, **272-3**, 277, 279
　オリー・ケリー　321
　ジョルジオ・アルマーニ　**438**, 439, **439**
　ボニー・カシン　278, 279
　モス・マーブリー　315, **315**
　ラルフ・ローレン　412, 413, 415
英国（Britain）　→イギリスのファッション／スコットランドを参照
ASOS　545, **546-7**, 547
エイドリアン（ギルバート・エイドリアン）　**270**, 270-1, 273, **278**
　レディ・リントン・ドレス　270, **272-3**, 273
　Vライン・スーツ　**278**, 279
エイブラハム&ストラウス　217
A-POC（エイ・ポック）（イッセイミヤケ）

499, 502, **502-3**
エイミー・マリンズ　**463**
Aライン：
　スカート　235, **235**, **456**, **457**, 462, 463, 505, **505**
　ドレス　130, 175, 197, 345, **358**, **359**, 362, 363, **363**, **380-1**, 381
エヴァ・ガードナー　300, **335**, 338, **338**, 339
エヴァ・ハーツィゴヴァ　**469**
A・E・マルティ　209
エゴイスト、渋谷　507
エコの時代　**489**
エコ・ファッション　→エシカルなファションを参照
エシカルなファッション　14, 486-9
　アップサイクル・イブニングドレス（ゲイリー・ハーヴェイ）　**488-9**, 489
　イーデン　486, **487**, 549
　キャサリン・ハムネット　487
　クリストファー・レイバーン　487
　グリーン・カーペット・チャレンジ　487, 489
　ゲイリー・ハーヴェイ　14, 487, **488-9**, 489
　新聞のドレス（ゲイリー・ハーヴェイ）　**487**, 489
　ステラ・マッカートニー　487, **487**
　タケーン・パニクガル　487, 541
　パラシュートパーカ（クリストファー・レイバーン）　486, **487**
　ピープル・ツリー　487
　マークス&スペンサー　487
エシカルファッション　469, 486, 487
エステティックドレス　**184-9**
　リバティのドレス　**188-9**, 189
Sライン　191, **191**, **197**, **198**, **201**
エディ・スリマン　511
エデュアルド・ガルシア・ベニート　210-11, **211**
エドガー・ドガ　**493**
江戸時代、日本　74-7
エトロ　383, **383**, 520, 521
　ペイズリー柄のドレス　**522-3**, 523
エドワード皇太子（後のイギリス国王エドワード7世）　154, 155-6, 157, **157**, **158-9**, 159, 171
エドワード時代　175, 196
　ベル・エポックも参照
エドワード・セクストン　369
エドワード・スタイケン　211
エドワード・モリアン　**283**, 300
エナン　45, **45**
エプロンドレス／ジャンパースカート　355, **357**, 506
エマニュエル・カーン　357, **383**
エマニュエル・ウンガロ　376, 377, **450**
「エミリオフォーム」　335
エミリオ・プッチ　334, 335, **335**, 387
　サイケデリックプリント・カフタン　**388-9**, 389
　プッチ・プリント　335, **335**
エリザベート、オーストリア皇妃　**172-3**, 176
エリザベス・アーデン　287
エリザベス・テイラー　314, **314**, 315
エリザベス、トロ王国の王女（バガヤ・ニアボンゴ）　**329**
エリザベス・ハーレイ　467
エリザベス・ヒルト　329, **329**
エリザベス・ホーズ　219, 247, 249
　ダイヤモンド・ホースシュー・ドレス　247, **248-9**, 249
　『ファッションはほうれん草である』　9, 249
エリック・ジョイ　365
エリック・ホブズボーム『20世紀の歴史：極端な時代』　14
「エル」　403
『エル・イニシアドール』　138, **139**
エルヴィス・プレスリー　311, **341**, **341**
エルヴェ・レジェ　**425**
　バンデージドレス　**425**, **425**
エルザ・スキャパレリ　12, 223, 253, 262-3, 264, 265, 452, **524**
　映画衣装のデザイン　**271**
　トロンプルイユ・セーター　223, 262-3, 264, **264-5**, 265

「マッド・キャップ」　263
「ロブスター」ドレス　**262**, 263
エルテ（ロマン・ド・ティルトフ）　211, **212-13**, 213
エルトン・ジョン　369, **406**, **406-7**
LVMH　453, 475, 510
エル・マクファーソン　428
エルメス　469
　スカーフ　**437**
　バッグ　315, 318, **318**, **319**
『エレガンスの事典』（ジュヌヴィエーヴ・アントワーヌ・ダリオー）　327
エレン・フォン・アンワース　468, **476**, 477
エンジー　511
「エンジニアブーツ」　342, **343**, 343
円錐形ブラ　461, **461**
袁世凱、中国の政治家・軍人　**228**, 229
エンタリ　**58**, **59**
エンパイアライン　121, **125**, **126**, 127, 130, 131, 199, 201
花魁のきもの　**76-7**
「王位の剣」ワックス・プリント　162, **162-3**
王政復古期　90-3
　シュミーズ　**92**, 93, **93**
　ナイトガウン　**92-3**, 93
　「部屋着」（デザビエ）　**92-3**, 93
　大きくふくらませた髪　109, 197, 345
　オーガニック・テキスタイル　486, **487**
　オジー・クラーク　357, **386**, 387, 391
　ウォンダリング・デイジー・ドレス　**390-1**, 391
オスカー・デ・ラ・レンタ　372-3, 442, 443
「オーストリア皇妃」（ヴィンターハルター）　**176-7**, 301
オスマン帝国　58-63
　エンタリ　**58**, 59, 61
　カフタン　58, **59-60**, 61, **61**, **62**, 63, **63**
　宮廷衣装　**58**, **58-63**, **60**, 61, **62-3**, 63
　ターバン　59, 61, 63, **63**
オズワルド・ボーテング　549, **549**
オックスフォードバッグス　240, **242-3**, 243, **368**, **369**
オックスフォードブローグ　241, **242**, 243, **267**, **267**, 294, 295
オートクチュール組合　174, 299, 382, 403, 490
オートクチュール：
　赤いドレス（ヴァレンティノ）　**512-13**, 513
　アメリカのオートクチュール　286-91
　アルベール・エルバス（ランバン）　510, **511**
　イブニングウェア　287, **287**, 290, 291, **291**
　イブニングドレス（バレンシアガ）　**306-7**, 307
　ヴァレンティノ　511, **512-13**, 513
　ヴィクター・エーデルシュタイン　450
　ウォリス・シンプソンのウェディングドレス　287, **288-9**, 289
　ウォルト（メゾン）　**174**, 175
　ウォルト　149, 172-5, **173**, **174**, 175, **176-9**, 298
　エマニュエル・ウンガロ　349, **450**, 450-1
　黄金時代　298-308
　オートクチュールの誕生　9, 172-3
　カール・ラガーフェルド（シャネル）　437, 451, **451**, 452, **454**, 455, **455**, 459
　カンバーランド・ツイードのスーツ（エイミス）　**304-5**, 305
　キャサリン・ウォーカー　450
　グッチ　13, 453
　クリード、チャールズ　301
　クリード・マリア・ガルシア　**452**
　クリスチャン・ディオール　452
　クリスチャン・ラクロワ　**452**, 453, **456-7**, 457, 462
　クリストフ・ドゥカルナン　511, **511**
　現代のクチュール　510-17
　氷の女王のドレス（バートン／アレキサンダー・マックイーン）　12, **516-17**, 517

サラ・バートン　511, 515, **516-17**, 517
サンローラン　301
ジェームズ・ガラノス　286
シャネル（ラガーフェルド）　437, 451, **451**, 452, 454, 455, **455**, 459
チャールズ・ジェームズ　286, 287, **287**
ツーピーススーツ（オッセンドライバー／ランバン）　**514-15**, 515
ディオール　277, 287, **298**, 299, **299**, 301
ディグビー・モートン　301
デセー　**300**, 301
ドゥーセ　175
ニュールック　277, 287, 293, 298, 299, **299**, **302-3**, 303, 314, 327, 349
ノーマン・ハートネル　301
ハーディ・エイミス　301, **304-5**, 305
パキャン　175
バルマン　300, **300**
バレンシアガ　**299**, 299-300, **300**, 307
ファット　300-1, **301**
フェンディ　452
フランコ・モスキーノ　451-2, **453**, **458**, 459, **459**
ブルース・オールドフィールド　450
マンボシェ　286, **286**, 287, **288**, 289, **289**
ラフ・シモンズ　511
ルイ・ヴィトン　452
ルカ・オッセンドライバー　511, **513**, **514-15**
ロベール・ピゲ　301
1980年代の再生　442, 450-9
オードリー・ヘプバーン　327, 344, **344**, 345, **346**, 347
お歯黒　37, **41**
帯　10, 77, 402
オプアート　361, **362**, 363, **363**, 377, 527
オリー＝ケリー（オリー・ジョージ・ケリー）　321
オリヴィエ・ティスケンス　461, 541
　ティスケンス セオリーも参照
折り返し（カフス）　157, 267, **267**, 269, **294**, 295
織りと編物　8, 18, **18**, 21
アショケ　371, **374**, 375, **375**, 548
アメリカ先住民　22, 23
インド　67
オスマン帝国　58, 59, **59**
「ケンテ」　**134**, 134-7, **135**, **136**, 137, 371, 446
スピタルフィールズの絹　107, **107**
先コロンブス期の織物　26, 27, **28**, 29, **29**
ダカ　**350**, 350-1, **352**, 353
中国　30, 34
中世ヨーロッパ　43
西アフリカ　**134**, 134-7, **135**, 136-7, **371**
ネパール　**350**, 350-1
バルサ　351
ヴィクトリア朝　148, **153**
フランスのファッション　86, **97**, 99, 106
ロココ時代　106-7, **107**
ロマン派時代　131
　タペストリーも参照
織物産業　74, **74**, 86, 148, 173, 174, **195**, 195, 233, 521
オルニ　67
オレグ・カッシーニ　**345**, 345

【か行】

外衣／サーコート　34, **34**, 35, 44, 45, 83
ガウナ　**138**, 145, **145**
カウルネック　247, 259, **404**, 405
ガエタノ・サヴィーニ（ブリオーニ）　337
ガーグラー　67, 71
過激なデザイン　13, 430-5
　「イングリッシュ・ローズ」コレクション（ベティ・ジャクソン）　431
　ヴィヴィアン・ウエストウッド　430

キャサリン・ハムネット　431
「ザ・キャット・イン・ア・ハット…」コレクション（ボディマップ）　431, **432**, **432-3**
ザ・クロース　431, **434-5**, 435
ジョン・ガリアーノ　430, 431, **431**
スティーヴン・ジョーンズ　430
スローガンTシャツ　431, **431**
T字形チューブドレス　432, **432**
テキスタイルプリント（ザ・クロース）　431, **434-5**, 435
ニットの衣装（ボディマップ）　432, **432-3**
ニューロマンティック文化　**430**, 430-1, **431**
「パイレーツ」コレクション（ヴィヴィアン・ウエストウッド）　419, 430
パム・ホッグ　430, 431
ヒルデ・スミス　431, 432, **432**, 433
ベティ・ジャクソン　431
ボディマップ　431, 432, **432-3**, 433
三宅一生　13, 431
「レ・ザンクロワイヤブル」コレクション（ジョン・ガリアーノ）　431
籠形ペティコート　99
重ね着（十二単衣）（日本の平安時代）　40, **40-1**
襲の色目　39, 40, **40**, **41**
カシャ　263
ガジュラン＝オビジェ商会　173
カスタマックス（CustoMax）　545
カースティ・ヒューム　483
カスバドレス（ジョン・ベイツ）　355, 358-9, 359
肩飾り、肩章　85, **85**, 188, 189, 228, **342**, **343**, 421
肩にかけたプラッド　102, 103, **104-5**, 105
合衆国（US）→アメリカのファッションを参照
かつら　91, **91**
カーディガンスーツ（ココ・シャネル）　12, **222**, 222-3, 451
カディフェ（絹織物）　61
花御（かでん）　32
カトゥーシャ・ニアンヌ　373
カトリーヌ・ドヌーヴ　348
カートル　44, **47**, 51
カーナビー・ストリート、ロンドン　354, 355, 356, 364, 365
カフタン　**58**, 59-60, 61, **61-3**, 63
東洋風　**220-1**, 221
ヒッピーファッション　386-7, **388-9**, 389
カプリパンツ　279, **335**, 345
カボテイン　49
カミーズ　65
カミーユ・クリフォード　191, **191**
髪粉　111, **112**, 113, 124, **125**
仮面　80, **81**, 81, **82**, **89**
柄つき眼鏡　124, 131
ガリガスキン　50
カール・「エリック」・エリクソン　210, **211**, **211**
カール・カナイ　446
カルティエ　**339**
カルバン・クライン　13, 279, 398, 399, 413, **425**, 427, 435, **442**, **423**
　ジーンズウェア　425, **426-7**, 427
　セパレーツ　**398**, 399, 413
カール・ラガーフェルド　451, 452, 455
　「ギルト・アンド・キルト」バッグ（シャネル）　437, **437**
　／シャネル　437, 451, **451**, 452, 454, 455, **455**, 459
　ツーピーススーツ（シャネル）　**454-5**, 455
　／フェンディ　469, **469**, 473, **473**
『華麗なるギャツビー』（1974）　412, 413, 415
カレス・クロスビーのブラジャー　460
カレッジスタイル　308, **309**
　プレッピースタイルも参照

カレン・エルソン　482-3
川久保玲　13, 403, 405, 500-1, **501**
左右非対称のアンサンブル　**404-5**, 405
　コム デ ギャルソンも参照
カンガ　371
ガングロ　**506**, 506-7, 508
咸豊帝、清の皇帝　164, 165
桓武天皇（平安時代）　36
ギイ・ブルダン　407, 410, **410**, 411
機械編み　259, 260, 409, 490-1
岸本若子（イーリー キシモト）　519
キスティス　**21**, 21
キース・ヘリング　435, **435**, **447**, 449
キース・ムーン　366
既製服ファッション（プレタポルテ）：
　アフリカのファッション　371
　イタリアのファッション　334, **335**, 383, **383**
　ヴィクトリア朝　175, **194**, 195, **195**
　高級　534-9
　シャツウエスト　**194**, 195, **195**, 204
　1950年代　300, 301, 335, **335**
　1970年代　383, **383**, 398, 399
　1980年代　445, 451
　2000年代　**534**, 534-9, **535**
　　アメリカのファッション、フランスのファッションも参照
喜多川歌麿：『大黒屋店先に桜と遊女』　76, **77**
「キッパー」タイ　**364**
キトン　19, **20-1**, 21, 247, 251
きもの　**10**, 11, 37, 74, **75-7**, 77, 181, 187, 278
　きものの袖　246, **522**, 523
ギャヴィン・ラジャ　549
キャサリン・ウォーカー　450
キャサリン・ハムネット　431
　スローガンTシャツ　431, **431**
キャサリン・ヘプバーン　267, **267**, 300
ギャップ　413
キャバリアー衣服　79
ギャビー・アギョン（クロエ）　535
キャミソール　240
キャメロン・ディアス　486, **487**, 489
ギャルソンヌ　**225**, **226**, 227, **227**, 239, 252
キャロ姉妹　246
キャロライン・コーツ（アマルガメイテッド・タレント）　431
キャロリーナ・ヘレラ　443, **443**
キャロル・ロンバード　270
キュイラス　148, **178**, 179
宮廷服
　オスマン帝国　**58**, 58-63, **60**, **61**, **62**, 63, **63**
　中国　32, 32-3, **33**, 34, **35**, 82, 82-3, 84, **84**, 85
　中世ヨーロッパ　44
　日本　**36**, 37, 38, 39, 40, **40**, **41**
　ビルマ　168, **168**, 169, **170**, 171, **171**
　フランス　86, 86-9, **87**, 88, 89, 108
　ルネサンス時代　50, 55, **56**, 57, 57
　キューバンヒール　191, 241, 257
　キュビズム　210, **211**, 211, 213, 238, 240
　キュロット（culotte：つなぎのロンパース）　375
　キュロット（culottes）　253
　キュロットスカート　**192-3**, 193
『虚栄の篝火』（トム・ウルフ）　443
ギ ラロッシュ　510, 511
ギリシアの衣裳
　キスティス　**20**, **21**, 21
　キトン　19, **20**, 21, 21
　近代　8, **15**, 216, **216**, 221, **221**, 247, **250**, 251, **251**
　古代　**18**, 19, 20-1
　チュニック　**17**, 18-19
　ドレープを寄せた衣裳　8, 21
『ギルダ』（1946）　**422**, **423**
キルティング　61, **114**, 115, **115**, 392, 393, **393**, 402, 403, **542**, 543, **543**
キルト　**102**, 23, 102, 103, **103**
「ギルト・アンド・キルト」バッグ（カール・ラガーフェルド／シャネル）　437, **437**

437, 451, **451**
キンキーブーツ　376
キングス・ロード、ロンドン　354, 355, 365, **365**, 417
グアヤベラ　140
グウィネス・パルトロウ　**538**, 539
グッチ　13, 441, 453, 474, 475, 478, **478**, 489
カットアウトドレス（トム・フォード）　**478-9**, 479
「ジャッキー」バッグ　345, 441
ローファー　437, **440-1**, 441
ロゴ　474, 479
グッチオ・グッチ　334, 441
『グッド・ハウスキーピング』　**198**,199
クー（トレーン）　**88**, 89
クラーク・ゲーブル　**271**, **271**, 275, 335
クラーク、フランクとフローレンツ　260
クラッチバッグ　**284**, **285**, **332**, 333
グラニー・テイクス・ア・トリップ　354, **357**, 365, **365**
クラバット　86, **86**, 91, **112**, 113, 117
グラフィティとファッション　**447**, **447**, 449
グラフィティ・コレクション（スティーヴン・スプラウス）　**448-9**, 449
「グラマー」　**330**, 357
クラミス　19
「クラムキャッチャー」ボディ　512, **513**, **513**
グラムロックとディスコスタイル　406-11
厚底ブーツ　**406**, 406-7
ジギー・スターダスト（山本寛斎）　**408-9**, 409
スパンデックス　407
デヴィッド・ボウイ　406, **408-9**, 409
ボマージャケット　407
マレット　406, **408**
山本寛斎　406, **408-9**, 409
ユニタード　**408-9**, 409
ライクラ　407, 410
ルレックス　407, **408-9**, 409
グランコール　**88**, 89
グランジ　482, 482-3, **483**, 498
グランタビ　87, **8-9**, 89
グラント・ウッド：『アメリカン・ゴシック』　477, **477**
「グリーナリ・イェロリー」　185, 189
グリーン・カーペット・チャレンジ　487, 489
クリケットセーター　253, **309**
クリス・セイドゥ　371
クリスチャン・ディオール　262, 279, 287, 298-9, 301, 302, 327, 335, 348
コロールライン　303
ニュールック　277, 287, 293, 298, 299, **302**, 303, **303**, 314, 327, 349
「バー」ドレスとジャケット　**299**, **299**
春夏コレクション（1957）　**298**
　クリスチャン ディオール（メゾン）も参照
クリスチャン ディオール（メゾン）　298, 301,452
クリスチャン・ラクロワ　**452**, 453, 457, 461
初コレクション（1987）　456, **456-7**, 461
クリスチャン・ルブタン　349
クリスティ・ターリントン　466, 467, **476**, 477
クリスティ・ブリンクリー　428, **428-9**
クリステン・マクメナミー　482-3
クリストバル・バレンシアガ　12, 279, **299**, 299-300, 307, 347, 381
クリストファー・ケイン　491, 495
クリストファー・デ・ヴォス（ピーター・ピロット）　527
クリストファー・ベイリー（バーバリー）　267, 534-5
クリストファー・レイバーン：パラシュートパーカ　486, 487, **487**
クリストフ・ドゥカルナン　511, **511**
クリツィア　383, 395
クリノリン　11, 146, **146**, 147, 148, **148**, 153, 174, 177, 187, 303, 314,

316, 317
クリノリンスタイルのスカート 453, 456, 457
クルーカット 312, 313
クルタ 65
KLŪK CGDT（クルックシージーディーティ）549
クレア・ボター 277, 282
クレア・マッカーデル 13, 276-8, 281, 282
　既製服 276, 277
　ポップオーバードレス 277, 277
クレア・ワイト・ケラー 535
グレイス・ジョーンズ 373
グレース・ケリー 315, 315, 318, 319
グレカ 143
クレスピン 45
グレタ・プラットリー 326
CRED（宝石ブランド）488, 489
グレンチェック（グレナカート・プラド）274, 275, 275
クロエ 143
クロシュ（釣鐘型）スカート 244, 245, 245
クロシュ（帽子）227, 227, 240, 241
クロード・モンタナ 420-1, 421
鯨布 51, 55, 89, 97, 99, 131, 153
ケイスリー・ヘイフォード、ジョーーリー 549
ケイト・マレヴィとローラ（ロダルテ）493
　ロダルテも参照
ケイト・モス 478, 479, 479, 482-5, 539, 589
ケイプ・ファセット 387
ゲイリー・クーパー 271
ゲイリー・ハーヴェイ 14, 489, 489
　アップサイクル・イブニングドレス 488-9, 489
　新聞のドレス 487, 489
ゲージング 147, 147
ゲートル 192, 193, 206, 207
ケトルドラム・ブリーチズ 50, 50
ケネス・ジェイ・レーン 9
ケムハー（絹織物）59, 61, 61
ケーリー・グラント 335, 337
ケリー・バッグ（エルメス）315, 318, 318-19
健康コルセット 197, 197
『源氏物語』（紫式部）36, 36-7
玄宗、唐の皇帝 32, 34, 35
ケンゾー（高田賢三）402, 402, 402-3
現代産業装飾芸術国際博覧会（1925）211, 238-9
現代的な服装 234-9
　クロップジャケット 345
　ジバンシィ 344, 344-5
　「ジャッキー」バッグ 345
　シュミーズドレス 344, 345
　ピルグリムパンプス（ロジェ・ヴィヴィエ）345, 348, 348-9
　ピルボックスハット 345
　プリーツ入りスカート 346, 347, 347
　ホルストン 345
　ロジェ・ヴィヴィエ 344, 345, 348, 348-9, 349
現代風 238-45
　イニャツィオ・ブルチーノ 241
　オックスフォードバッグス 240, 242, 243, 243
　オックスフォードブローグ 241, 242, 243
　クロシュ帽 240, 241
　ジャンヌ・ランバン 245
　シュミーズドレス 238, 239
　「フラッパー」239-40
　ブレザー 240, 242, 243, 243
　ボーター帽 240, 242, 243
　ボブ 240, 241
　ロープ・ド・スティル（ランバン）244-5, 245
　アール・デコも参照
「ケンテ」、西アフリカ 134, 134-7, 135, 136-7, 370, 371, 371, 446
乾隆帝、清の皇帝 83, 84
ゴアスカート 148, 178, 179, 190, 191, 194, 195, 302, 303, 303
康熙帝、清朝皇帝 164

香淳皇后 41
構成主義 232, 233, 234, 235, 237
　ロシア構成主義のデザインも参照
小売革命（1960年代）354-7, 361
　イヴ・サンローラン 357
　エマニュエル・カーン 357
　オジー・クラーク 387
　オブアート・プリント・ミニ（ベッツィ・ジョンソン）362-3, 363
　カスパドレス（ジョン・ベイツ）355, 358-9, 359
　グラニー・テイクス・ア・トリップ 354, 357
　ザンドラ・ローズ 387
　ジェイムズ・ウェッジ 357
　ジャスト・ルッキング 354
　ジョン・ベイツ 355, 355, 358-9, 359
　シルヴィア・エートン 357
　バザール 353, 354, 355, 356, 365
　バス・ストップ 354
　ビバ 354, 356, 356, 357, 359, 405
　フォール＆タフィン 356, 356, 357
　ベッツィ・ジョンソン 357, 362-3, 363
　マリー・クワント 354, 355, 355, 356-7
　ミニスカート 358, 359, 359
　ミニドレス 355, 362, 363
　ミラードレス 363
　モンドリアンドレス（イヴ・サンローラン）348, 349, 353, 360-1, 361
　氷の女王のドレス（サラ・バートン／アレキサンダー・マックイーン）12, 516-17, 517
国際婦人服労働組合 195, 277
国立繊維プリント第1工場、モスクワ 233
ココ・シャネル（ガブリエル・ボヌール・シャネル）11, 222, 222-3, 225, 241, 252, 257, 266, 355
　映画衣裳のデザイン 271
　カーディガンスーツ 11, 222, 222-3, 451
　カクテルドレス 224-5, 225
　「ギルト・アンド・キルト」バッグ 451
　コスチュームジュエリー 223, 241, 455
　スリーピーススーツ 222, 222-3
　バングル 223, 223
　ビーチパジャマ 257, 266
　リトル・ブラック・ドレス 224-5, 225, 451
ゴシック・リバイバル 147, 147
ゴージット 44, 462, 463, 463
コスチュームジュエリー 222, 223, 223, 241, 280, 281, 321, 454, 455
小袖 37
コタルディ 43, 45
コット 42, 42
コッドピース 44, 49, 49
『ゴーディーズ・レディーズ・ブック』148, 148
コービン・オグレイディ・スタジオ 434
胡服（こふく）33
コブラーズ 406
コム デ ギャルソン 13, 403, 405, 500, 501, 501
　左右非対称のアンサンブル 404-5, 405
コリン・バートン 478, 483, 484
コールスカトルボンネット 147, 148
コルセット:
　イギリスのファッション 79, 148, 153, 187
　ヴィクトリア朝 146, 148, 153, 177, 197
　新古典主義時代 120, 121, 123, 125
　フランスのファッション 90, 95, 98, 99, 120, 123, 125, 177, 196, 197
　ベル・エポック 197, 197, 198, 201, 201
　マンボシェ・コルセット 286, 287
　1930年代 286, 287
　1950年代 286, 287, 306, 307
　1990年代 460, 461, 462-3, 463

ステイズも参照
コルセットドレス 420, 421, 461, 468
コール・ド・ローブ 88, 89
ゴルフ 348
ゴルフウェア 259, 259
コレット 279
コロールライン（ディオール）→ニュールックを参照
コンスエロ・カスティリオーニ 520
コンスタンティノーブル 355, 356-9, 359
「コンチネンタル」スーツ 335, 336-7, 337
コンデ・ナスト 209-10
コントゥーシュ →ローブ・ヴォラントを参照
コンペール 101

【さ行】
裁断と構造の実験 246-51
　イブニングドレス（マダム・グレ）250-1, 251
　ヴィオネ 246, 246-7, 247
　エリザベス・ホーズ 247, 248-9, 249
　古代ギリシャ風衣服 247, 250, 251, 251
　バイアスカット 247, 248, 249, 249, 270, 270, 271, 288, 289
　パジャマ 246
　ホースシュー・ドレス（ホーズ）248-9, 249
　ポワレ 246
　マダム・グレ 247, 250-1, 251
　サイモン・パーカー 418, 419
サイレンスーツ 283, 283
サヴィル・ロウの仕立て 154, 155, 156, 157, 274, 275, 275, 305, 337, 369
サー・ウォルター・スコット 130
「ザ・キャット・イン・ア・ハット・テイクス・ア・ランブル・ウィズ・ア・テクノ・フィッシュ」コレクション（ボディマップ）431, 432, 432-3
『ザ・ギャラリー・オブ・ファッション』121, 126, 127
サーキュラースカート 310, 311, 311, 331
ザ・クロースのテキスタイルプリント 431, 434-5, 435
刺し子 440, 441
『サタデー・ナイト・フィーバー』（1977）407, 407
サック →ローブ・ヴォラントを参照
サック・オー・ア・クロワ →ケリーバッグを参照
サックス・フィフス・アベニュー 398
サックドレス 300, 345, 361
サック・バック・ドレス 101, 106, 201
「ザ・テイラー・アンド・カッター」157
ザ・ビートルズ 369
サファリスーツ 371, 372, 373, 383
ザ・フー 366, 367
『ザ・フェイス』483
サミュエル・サイモン 519
サミュエル・ピープス 90-1
サム・ブラウン・ベルト 206, 207, 207
サヤ 140, 141
「ザ・ライジング・スター」ブラジャー 321
サラ・バートン 490, 491, 511
　氷の女王のドレス（アレキサンダー・マックイーン）12, 516-17, 517
サラファン 234, 237
ザリ 67
サーリー 64, 67, 70-1, 71
サリー・カークランド 279
サリー・タフィン 356
　フォール＆タフィンも参照
サリー・マクラナラ 393
サルヴァトーレ・フェラガモ 334, 335
ザルドジ 171
サルバドール・ダリ 262, 263
『ザ・レディーズ・マガジン』208
『ザ・ロイヤル・レディ』133
産業革命 155
サンディ・バス 373

サンディ・モス 357
ザンドラ・ローズ 357, 387, 387
ジェイコブ・デイヴィス 343
J・D・オカイ・オジェイケレ『ヘアスタイルズ』シリーズ 373
ジェイン・モリス 184, 185, 186-7, 187
ジェームズ・ガラノス 279, 291, 442
　ストライプのイブニングドレス 290-1, 291
ジェームズ・ディーン 340, 341, 343, 467, 470, 471, 471
ジェーン・バーキン 386
ジェーン・フォンダ 424
ジェーン・マンスフィールド 320, 321
ジェーン・ラッセル 499
ジェシー・フランクリン・ターナー 217, 218-19
茶会服 218-19, 219
ジェリー・ビーン 442, 511
シェリー・フォックス 499
ジェリー・ホール 421, 423
ジェルザカシャ（djersakasha）247
ジェレ 375, 375
ジェローラモ・「ジンモ」・エトロ 523
GOTS（オーガニック・テキスタイル世界基準）認証を受けた生地 487
ジギー・スターダスト（山本寛斎）408-9, 409
『GQ』413
ジゴ・ダニョー 131, 133, 185, 189, 190, 191, 192-4, 195, 197
刺繍入りスカートとニットセーター 494-5, 495
実用的な服装: 204-7
　ヴィクトリア朝 149, 155, 159, 181, 183, 191
　キャップ（帽子）206, 207
　仕事着 204-5
　自動車用の衣服 204, 205
　シャツウエスト 191, 192, 193, 194-5, 195, 204
　制服 204, 206-7, 207, 228
　第二次世界大戦 283, 283
　ダスターコート 204
　テイラーメイド 204, 207
　フランスのファッション 95, 96, 97
　自動車用の衣服、スポーツウェアも参照
自動車用の衣服 204, 205, 206-7, 207
ジーナ・ロロブリジーダ 335
ジャネット・スパニエ 267
シノヅリ 107-8, 115, 115
ジバンシィ（メゾン）327, 475, 483
「ジフォ」製法（パコ・ラバンヌ）377
絞り染 22, 22, 23, 25, 26, 67, 518
絞り染のショルダーブランケット 22, 24-5, 25
ジポン 43
島精機製作所の編機 491
シモーヌ・ダイヤンクール 388, 389
ジャキーン 44, 49
シャー・ジャハーン、ムガル帝国皇帝 65, 66, 69, 69
シャーデー・トマス＝ファハム 371, 375
　イロ・コンプリート 374-5, 375
　ジェレ 375, 375
ジャーマ 66, 67
シャーロット・ランプリング 437
ジャケット 529
ジャズエイジ 210, 211, 239
「ジャズ」セーター 253
シャツウエスト 191, 192, 193, 194-5, 195, 204
シャツウエストドレス 328-9, 329
ジャッキー・ケネディ（旧姓ブーヴィエ）293, 335, 345, 345, 348, 349, 357
「ジャッキー」バッグ（グッチ）345, 441
「ジャッキー」ルック 345, 345
ジャック・エイム 325
ジャック・デリダ 498, 499, 500, 501
ジャック・ドゥーセ 175, 196, 198, 201
　イブニングドレス 198, 199
　ドゥーセ（メゾン）も参照
ジャック・ファト 300-1

イブニングドレス　301
ジャック・マッコロー　→プロエンザスクーラーを参照
シャネル（メゾン）：
　「ギルト・アンド・キルト」バッグ　437, 451, **451**
　スーツ　345, **454-5**, 455
　2.55バッグ　345, **349**, 451
　／ラガーフェルド　437, 451, **451**, 452, **454**, 455, **459**
　ロゴ　451, **454**, 455
ジャハーンギール、ムガル帝国皇帝　66, 67, 69
ジャパニーズ・アバンギャルド（日本の前衛）　403
シャプロン　43-4, **47**
ジャボ（鳥の巣様）　**178**, 179
ジャボ　86, **86**, 112, **113**, 178, **179**
ジャポネーズ　185, **185**
ジャムダニ　351
シャルル・マルタン　209
シャルル・ジョルダン　407, 411
　シャルル ジョルダンも参照
シャルル ジョルダン　410, **410**, 411, **411**
シャルル（チャールズ）・フレデリック・ウォルト（ワース）　149, 172, 172-9, **174**, 176-9, 298
　イブニングドレス　172, **173**
　プリンセス・ライン　175, **178-9**, 179
　夜会服　**176-7**, 177
　ウォルト（メゾン）も参照
シャルワール　65
ジャン・ヴァロン（ジョン・ベイツ）　355, **355**, 359
ジャングル・ジャップ　402
ジャン＝シャルル・ド・カステルバジャック　383
ジャン・ルイ・ベルトー　**422**, 423
ジャンセニスト　99
ジャンセン　258, 260, 261, 279
　伸縮自在の水着　260, **260-1**
　ロゴ　**260**, 261
ジャン・デセー　301
　イブニングドレス　**300**
ジャンニ・ヴェルサーチ　383, **466**, **467**, 470, 471, 483
　ウォーホル・プリント・ドレス　**470-1**, 471
　ボンデージ・コレクション（1992）　466, 467
ジャンヌ・パキャン　175, 196, 198, 200, 201, 215
　アフタヌーンドレス　**200-1**, 201
　ディオーネのドレス（バクストと共作）　215
　パキャン（メゾン）も参照
ジャンヌ・ランバン　245
　ローブ・ド・スティル　**244**, 245, **245**
ジャン＝バティスト・コルベール　86, **86**
ジャン・パトゥ　12, **12**, 223, **223**, 252, 252-3
ジャン・ベナール　209
ジャン＝ポール・ゴルチエ　13, 431, 460, 461
　バルベス・コレクション（1984-85）　**460**, 461
ジャン＝ルイ・シェレル　436
十二単衣　40, **40**, 41
周昉　34
シュエ・ペー・カマウ　171
ジュエル・バイ・リサ　548, 548-9
手工芸のルネサンス　490-7
　アーデム　491, **496-7**, 497
　オリヴィエ・ルスタン　491, **491**
　クリストファー・ケイン　491, **494-5**, 495
　サラ・バートン　**490**, 491
　刺繍入りスカートとニットセーター（ケイ）　**494-5**, 495
　チュールドレス（ロダルテ）　**492-3**, 493
　花柄プリントドレス（アーデム）　**496-7**, 497
　ホリー・フルトン　491, **491**
　メアリー・カトランズ　491
　ロダルテ　490-1, **492-3**, 493

ジュストコール　**86**, 87
ジュゼッペ・グスタヴォ・「ジョー」・マットリ　327
ジュップ　**88**, 89
ジュディス・レイバー　443
ジュヌヴィエーヴ・アントワーヌ・ダリオ『エレガンスの事典』　327
シュミーズ　50, **51**, 92, **93**, 95, 97
シュミーズドレス：
　新古典主義時代　**120**, 120-1, **122-3**, 123, 124, **124**, **125**, 127
　1920年代　223, **224**, 225, **225**, 238, 239, 252
　1950年代　300, 344, 345
シュミゼット　**200**, 201, **244**, 245
シュルレアリスムとファッション　12, 238, 262-5, 452, 524
　エルザ・スキャパレリ　12, 223, 262, 262-3, 264, **264-5**, 265
ジョヴァンニ・バッティスタ・ジョルジーニ　334
ジョー・コープランド　277
ジョージ・ウルフ・プランク　210
ジョージ摂政皇太子（後のイギリス国王ジョージ4世）　107-8, 156
ジョージ・ホイニンゲン＝ヒューン　211
ジョージ・「ボー」・ブランメル　117, 119
ジョーダン（パメラ・ルーク）　417, **417**
ジョーン・クロフォード　**272**, 273, 279
ジョセフ・オブ・ハリウッド　321
ジョセフ・フォン・スタンバーグ　271
ショット社「パーフェクト」革ジャケット　**342-3**, 343
ジョナサン・サンダース　519, **519**
ジョルジオ・アルマーニ　383, 437-9, **437**, 442
　脱構築スーツ　**438-9**, 439
ジョルジオ・ディ・サンタンジェロ　387
ジョルジュ・バルビエ　209
ジョルジュ・ルパップ　209, **209**, 210, 211
ジョン・イーヴリン　91
ジョン・エントウィスル　366
ジョン・ガリアーノ　431, 483, 510, 511
　レ・ザンクロワイヤブル・コレクション（1984）　431
ジョン・スティーヴン　364, **364**, 365
ジョン・トラボルタ　407
ジョン・ピアース　357, 365
ジョン・ベイツ　355
　カスパドレス　355, **358-9**, 359
　セパレーツ（上下）　355
ジョン・ロバート・パーソンズ：「ジェイン・モリス」（写真）　**186-7**, 187
シーラ・コーエン　357
シルヴィア・ヴェントゥリーニ・フェンディ　472
シルヴィア・エートン　357
ジル・サンダー　475
ジル・サンダー：「大平原」「ヴォーグ」　**476-7**, 477
ジレ、ジレ風オーバーコート　87, **126**, 127
新型テキスタイル　491, 495
新古典主義時代　120-31
　アフタヌーンドレス　**126**, 127, **127**
　アンクロワイヤブルとメルヴェイユーズ　123, 124, **124-5**
　髪型　**120**, 121, 122, **122**, **123-7**
　扇子　**122**, 123
　手袋　**123**, 124, 124
　マフ　127
　レティキュール　**121**, 121
『紳士は金髪がお好き』（1953）　**320**, 321, 323, **423**
ジーン・シュリンプトン　**358**
ジーンズ：
　カルバン・クライン　399, 413, **426-7**, 427
　はき古し　431, **434**, 435
　レジャーウェアとしての　**340**, 340-1, **341**, 342-3, 343, 357
ジーンズウェア（カルバン・クライン）　**426-7**, 427

清朝、中国　82-5, 164-7
シンディ・クロフォード　**428**, 466
新聞のドレス（ゲイリー・ハーヴェイ）　**487**, 489
人民服　228, **230-1**, 231
スイートハート・（ネック）ライン　314, 314-15, 317, **444**, 445, **445**, 496, 497, **497**
スイート・ロリータ　507, **508-9**, 509
スイング・ダンスの服装　**292**, 293
スカルキャップ　**164**, 165, **516**, 517
スクリーンプリント　363, 471, **471**, 519, 520
『スコットランドのクランの族長』（ウジェーヌ・ドゥヴェリア）　**104-5**, 105
スコットランド：
　肩に掛けるプラッド　**102**, 103, **104**, 105
　キルト　**102**, 103, 105
　スコットランドの衣服　102-5, 130, **105**
　スポラン　**104**, 105, **105**
　ニットウェア製造　259, **259**
　スコットランドの「ギリー」（編み上げ靴）　133
スザンヌ・ランラン　**252**, 252-3
スージー・ファッシー　408
スタジアムジャンパー　**542**, 543, **543**
スタジオ54　407
スチュワート・カリン　215, 217, 219
スティアーン・ロウ　549
スティーヴン・ジョーンズ　430
スティーヴン・スプラウス　447, 449
　グラフィティ・コレクション　**448-9**, 449
スティーヴン・バロウズ　373
スティーヴン・マイゼル　468, 483
スティーヴン・リナード　430
ステイズ　95, 123
スティレットヒール　335, 348, **410**, 411, **412**, 447, **448**, 449
ステファノ・ガッバーナ　466, 467
　ドルチェ＆ガッバーナも参照
ステラ・テナント　**482-3**
ステラ・マッカートニー　475, 486, 487, **487**, 528, 529, 531, 534, 535, 539
　／アディダス　**538-9**, 539
　プリントのドレス　**538-9**, 539
　2012年オリンピック イギリス選手団ユニフォーム　**539**
須藤玲子（NUNO社）　500-1, **501**
ズートスーツ　293, **294-5**, 295, 369
ストリートスタイル　→ヒップホップとストリートスタイルを参照
スパンダー・バレエ　430, **430**
スパンデックス　407, **428-9**, 429
「スピーディ」バッグ（ルイ・ヴィトン）　449
スピード　529
　ファストスキンとファストスキン3　**528**, 529
スピタルフィールズの絹織物生産　107, **107**
「スペースエイジ」コレクション（ピエール・カルダン）　377, 381
スペルガ　253
スペンサー　205
スポーツウェア　191, **192-3**, 193
　アメリカのファッション　190, 277, 278
　イギリスのファッション　116, **116**, 149, 156, 156, 159, 204
　ヴィクトリア朝　149, 156, **156**, 159, 190, **192**, 193, **194**, 195, **195**, 204
　デザインされたスポーツウェアも参照
　フィットネスファッション　424-5, 428, **428-9**, 429
　ロシア構成主義　**235**, 235
1920年代　252, 252-3, **254**, 255, **255**
スポラン　**104**, 105, **105**
スラックス　267, **267**, 283
ズリー・ペット　500, **500**
3.1（スリー・ワン）フィリップ・リム　540, **541**, 541
スレイマン1世、オスマン帝国皇帝　58, **58**, 59, **60**, 61
スワンキー・モーズ　407
スワンビル・コルセット　197, **197**
スンガロ・マレ　371

セイド・ロクマン『アフメト1世の肖像』　62-3
西太后、清朝の皇太后　164, **164**, 165
セイドゥ・ケイタ　371
制服・軍服：
　第一次世界大戦（女性）　205, **206-7**, 207
　中国近代（男性）　228
　1960年代のファッション　365, **365**, 367
セオニ・V・アルドリッジ　413
セカンドスキンの衣服　424, 425, 467
　アズディン・アライア　424, **424**, 425, 549
　エルヴェ・レジェ　425, **425**
　カルバン・クライン　425, **426-7**, 427
　スパンデックス　428, **428-9**
　ノーマ・カマリ　425
　バンデージドレス　425, **425**
　フィットネスカルチャー　424-5, 429, **428-9**
　ライクラ　429, **428-9**
セクシュアリティとファッション　466-71, **467**, 468, 469, 470, 471
　イタリアのデカダンス　466-71, **467**, 468, 469, 470, 471
　セカンドスキンの衣服　424, 424-7, 425, **426-7**
　ハリウッドとファッション　270, **270**, 320, **320**, 321, 325
　「ファッション・ワルキューレ」　420, 420-3, **421**, **422**, 423, **423**
セシル・ジー・スーツ　364
セシル・ビートン　211, **284**, 285, **285**
「セーターガール」　320, **321**, 323, **323**
セータードレス　**258**, 259
セックス　416-17, **417**, 419
セックス・ピストルズ　417, **418**, 419
背中にプリーツのあるジャケット　97
セーブル　**47**, 49, **53**, 81, 83, 85, **166**, 167
セラーセル　61
セラペ　143
セリア・バートウェル　386, 387, 390, 391
　ウォンダリング・デイジー・ドレス　**390-1**, 391
セリーヌ　475, **535**
セリム2世、オスマン帝国皇帝　60, **60**, 61
セルゲイ・ディアギレフ　209, 215
ゼルダ・ウィン・ヴァルデス　293
セルフリッジ　205
セレンキ　**63**
先コロンブス期の織物　26-9
　チュニック　26, 27, **27**, 28, 29, **29**
　トカプ　27, **28**, 29, **29**
扇子　140
　新古典主義時代　**122**, 123
　フランスのファッション　108, 109, **122**, 123, **123**
　ラテンアメリカ　139
　ロココ時代　**108**, 109
先端技術　490
千夜一夜パーティー（1911）　216, **217**
染料と染色　487, 518, 520, 521
　アディレ　549
　アニリン染料　149
　ヴィクトリア朝　149
　グレーヌ・ド・ケルメス　9
　現代の技術　520, 521
　先コロンブス期の織物　26, 27
　第二次世界大戦　283
　茶屋染　**77**
　日本　74, 75, **75**, 77, **183**
　防染法　25, 75, **75**, **77**, 162-3, 518
　友禅染　75, **75**
　ロシア構成主義　232, 233
　絞り染めも参照
束髪　**182**, 182-3
束髪美人競（豊原周延）　182, **182-3**
ソニア・ナップ　377
ソニア・リキエル　383, 394-5
ストライプのセーター　**394**, 394
ソフィア・ローレン　335
ソレール・フォンタナ　→フォンタナ姉妹を参照
ソンブレロ　141, **141**, **142**, 143, **143**, **260**, 261
孫文　228, 231, **231**

[た行]
ダイアナ、イギリス皇太子妃　450
ダイアン・フォン・ファステンバーグ　399, 401, **401**
　ラップドレス　399, **400-1**, 401
第一次世界大戦　207
第二次世界大戦　277, 282-5, 292
　アメリカのファッション　277, 282, 283, 293
　イギリスのファッション　282, **282**, 283
　エドワード・モリヌー　283
　クレア・ポター　282
　クレア・マッカーデル　277-8, 282
　サイレンスーツ　283
　実用的な衣服　282, 283, **284-5**, 285
　スーツ（女性用）　283, **283**, 284-5, 285
　スラックス　283
　ターバン　283
　ディグビー・モートン　283, **284-5**, 285
　ノーマン・ハートネル　282, **282**, 283
　ハーディ・エイミス　283
　フランスのファッション　277, 279, 282
　ミュリエル・キング　282, **283**
『大黒屋店先に桜と遊女』（喜多川歌麿）　76, **77**
太宗、唐の皇帝　30, 32, **32**
『大平原』、『ヴォーグ』（ジル・サンダー）　**476-7**, 477
大量生産　148, 205, 223, 233, 234, 258
ダウラ・シャルワール　350
タウンゼンド、ピート　**366**, 367, **367**
ダギー・ヘイワード　365
タキシード　155, **157**, 240, 266, 267, 385
ダグラス・フェアバンクス・ジュニア　274, 275
タクーン・パニクガル　487, 540, **540**, 541
ターグイザット（栄光の王冠）ターバン　**64**, 65
ダシーキ　373
ダスターコート　205
タタン　**102**, 102-5, **103**, 105, 131, **152**, 153, 417, **417**
ダッギングの縁飾り　43, 47
脱構築ファッション　498-505
　NUNO社　500-1, **501**
　アフターワーズ（フセイン・チャラヤン）　499, **504-5**, 505
　アレキサンダー・マックイーン　499
　アン・ドゥムルメステール　499
　A-POC（エイ・ポック）（イッセイミヤケ）　502, **502-3**
　川久保玲　500-1, **501**
　コム デ ギャルソン　500, 501, **501**
　シェリー・フォックス　499
　ズリー・ベット（Xuly Bët）　500, **500**
　ソニア・リキエル　394
　フセイン・チャラヤン　498, 499, **504-5**, 505, 531
　マルタン・マルジェラ　498, 499, 501
　三宅一生　499, 499, 502, **502-3**, 503
　ラミヌ・バディアン・クヤテ　500, **500**
タートルネックのセーター　267, 311, 323, **323**, 345, 373
ダナ・キャラン　13, 279, 437
「ダナ・キャラン」ブランド　475
ダニエレ・タマーニ：『バコンゴの紳士たち』　**552**
タバード　377
タバダ・リメニャ　140, **141**
ターバン飾り　67, **67**
ターバンとターバン風ヘッドドレス：
　インド　64, **64**, 65, **65**, 67, **67**
　オスマン帝国　43, 58, 60, 61, 63, **63**
　ターグイザット　64, 65
　第二次世界大戦　283
　中世ヨーロッパ　42, **42**, 48

ベル・エポック　197, 199, **216**, **217**, 222
ターフ　53
ダブルスリーブ　31, **54**, **55**, **56**, **57**
ダブレット　43, 44, 47, 49, **52**, 53, **53**, 78
タペストリーとタペストリー織：
　アメリカ先住民　23
　先コロンブス期の織物　26, 27
　ビルマ　169, **169**, 171
　フランスのファッション　86
　ルンタヤ・アチェイク技法　169, **169**, 171
　タメイン　169, **169**
『タレルキンの死』（スホヴォ＝コビイリン）　237
　ステパーノワ、衣装デザイン　235, **236-7**, 237
ダンディ　117, **118-19**, 119
ダンテ・ゲイブリエル・ロセッティ　184, 187
「白昼夢」　**187**
「ダンテ」コレクション（アレキサンダー・マックイーン、1996）　461
短刀　104, **104**, 109
ダーンドルスカート　**280**, 281
チェルニー・コブラー　364
チェルシーブーツ　364
「チェルシールック」　355
チナ・ポブラナ　139, **139**
旗袍（チーパオ）　229, **229**
チャーチ　475
チャールズ1世、イングランド王　78, **78**, 79
チャールズ2世、イングランド王　**90**, 90, 93
チャールズ・クリード　282, 301, 327
チャールズ・ジェームズ　286, 287, 445
　コースレット・イブニングドレス　287
　シルフィード・イブニングドレス　287
　セイレーン・イブニングドレス　287
　前面をふくらませたドレス　287
　4つ葉のクローバーのドレス　287, **287**
チャールズ・ダナ・ギブソン、ギブソン・ガール　190, 190-1
チャールズ・レヴゾン（レブロン）　327
茶会服（ティーガウン）　185, 189, 197, **189**, 212, 213, 219, 221, 223
チャクダル・ジャーマ　66, **67**
チャック・テイラー・オールスターのスニーカー　446
茶屋染　77
チャロ　142-3, **143**
中国：
　外衣　34, **34**, 35
　龍のモチーフ　84, **84**, **85**
　近代　228-31
　軍服　**228**
　清朝（後半）　164-7, 228
　「寿」の図案　164, 165, **166**
　十二章　83, **83**
　乗馬服　**30**, 30, 164, **166**
　清朝（前半）　82-5
　清朝（前半）宮廷服　**82**, 82-4, **84**, 85
　「人民服」　**228**, **230**, 231, **231**
　スカルキャップ　164, **165**
　西洋の影響　**228**, 228, 229, **229**
　旗袍（チーパオ）　229, **229**
　長衫（チョンサン）　229, **229**
　唐代　30-5
　唐代の宮廷服　**32-5**, 32-4, 33, 34, **34**, 35
　ベール　**30**, 30-1
　鳳凰のモチーフ　84
　マグア（馬褂）　166, 167, **167**
　中世ヨーロッパ　8-9, 42-7
　ウプランド　43, **43**, **46-7**, 47
　エナン　44, 45, 48
　カートル　44, **47**
　コット　42, **42**
　サーコート　**44**, 45
　シャプロン　43-4, **47**
　角形　**45**
　プーレーヌ　43, **43**

ベール　45, **45**
リリパイプ　43, **43**
チュチュ・スカート　467, **467**, 492, **493**
チョーリー　67, 71
チョロ　351
チョンサン（長衫）　229, **229**
チパラ　**138**
チンツ　95, **101**, 107, **114**, 115, **115**
ツィッギー　357, **357**
ツインセット　259, **259**, 399, 500
つけ毛　31, **35**, 111
　かつらも参照
角（つの）　**45**
詰め物　50
デイヴィッド・バンド（ザ・クロース）　435
ディエゴ・ベラスケス：『ラス・メニーナス（女官たち）』　**54**, 55, **55**
ティエリー・ミュグレー　373, **420**, 421
　コルセットドレス　420, 421
ディオール（メゾン）　→クリスチャン・ディオールを参照
ディグビー・モートン　283-5, 301, 327
　戦時下の仕立て　**284-5**, 285
「T字形」チューブドレス　432, **432**, 433
Tシャツ　341, 342, 343, 447, 452
　スローガンTシャツ　431, **431**, 452, **453**
「デストロイTシャツ」　417
　特大/ぶかぶか　447, 541
ティスケンス セオリー　540, 541
ディスコファッション　→グラムロックとディスコスタイルを参照
『デイズド・アンド・コンフューズド』　483
ディディエ・グランバック　382, 383
ディトール　279, **286**
T・バイ・アレキサンダー・ワン　541
ティファニー　327, **339**, 344
ティーボー、ビルマ王　169, 171
テイラー仕立ての衣服：イギリスのファッション：
　イタリアのファッション　335, **336**, 337, **337**
　インド　64-5, **66**, 67
　ヴィクトリア時代　146, 149, 154-9, **158**, **159**, 193, 195, 204
　第二次世界大戦　**284**, 285, **285**
　19世紀　116, 117, **117**, 119
　1960年代　**368**, 369, **369**
　20世紀初頭　**196**
テイラーメイド　195, 204, 205, 207
ディラン・ジョーンズ　430
デヴィッド・ボウイ　367, 369, 406, **408-9**, 409, 411
デコルテ　**177**, **250**, 251, 307, 323, 468
デザイナーによるスポーツウェア：
　アディダス　529, 530, **530**, 531, 533, 535, 539
　アディダス・ワン（adidas_1）（アディダス）　528, 530
　アレキサンダー・マックイーン　475, 531
　アレキサンダー・ワン　531
　イナーシア・コレクション（チャラヤン/プーマ）　531
　ヴェラ・ウォン　531, **531**
　オールインワンのビーチウェア　257, **257**
　ジャケット　529
　ジョルジオ・アルマーニ　531
　ステラ・マッカートニー　528, 529, **529**, 530
　スピード　**528**, 529
　TYR（ティア）　530
　テニスシャツ　**252**, 252-3, **254-5**, 255
　テニスシャツ（ラコステ）　253, **254-5**, 255
　トム・サックス　531
　ナイキ　530, 530-1
　NikeCraft（ナイキクラフト）　531
　Nike+Hyperdunk（ナイキプラス・ハイパーダンク）（ナイキ）　**530**, 530-1
　バトゥ　12, **12**, 252, 252-3

幅広パンツ　256, 257, **257**
ビーチパジャマ　253, **256-7**, 257, 266
ファストスキン（スピード）　**528**, 529
フセイン・チャラヤン　499, 531
水着　**12**, 253, **253**
山本耀司　531, **532-3**, 533
ルネ・ラコステ　253, **254**, **254-5**, 255
ルロン　**253**
Y-3（ワイスリー）（山本耀司/アディダス）　**532-3**, 533
1980年代　446, 528
2012年オリンピック用イギリス選手団公式ユニフォーム（ステラ・マッカートニー）　529, **529**, 539
デザイナーによるニットウェア：
　重ね着　395
　クリツィア　395, **395**
　ゴルフウェア　259, **259**
　ジャンセン　258, 260, **260-1**, 261
　伸縮自在の水着　260, **260-1**
　セーター・ドレス　**258**, 259
　ソニア・リキエル　**394**, 394-5
　ツインセット　259, **259**
　ドロテ・ビス　395
　ブレーマー　**259**
　マリウッチャ・マンデリ　395
　水着　258, 260, **260**, 261, **261**
　ミッソーニ　395, **396-7**, 397
　メルル・マン　**258**
　ラウラ・ビアジョッティ　395
　ラッシェル編のドレスと帽子（ミッソーニ）　**396-7**, 397
　1930年代　258-61
　1970年代　394-7
デザビエ　**252**, 252-3
デストロイ（破壊）Tシャツ　417
デッキシューズ　309
テニスシャツ　**252**, 252-3
テニスシャツ（ラコステ）　253, **254-5**, 255
デニム　252, 279, 340, 341, 469, 477, 534
　ジーンズも参照
デニム・ジャケット　**341**
デビー・ムーア　**429**
テベンナ　19
デボラ・ハリー　**449**
デュラン・デュラン　**430**
デュロ・オロウ　549, 551
デュロ・ドレス　**550-1**, 551
テリー・ジョーンズ　483
テリー・デ・ハヴィランド　406
テルトム・ダカ　350-1, **352-3**, 353
デルフォイの御者　**20-1**
「デルフォス」ドレス（フォルチュニィ）　**221**, 221
ドゥイエ　209
ドゥーキー・チェーン　447, **447**
ドゥーセ（メゾン）　198, **199**, 247
ドゥー・ラグ　447
唐代、中国　30-5
唐代の女性の宮廷服　34, **34-5**
ドゥティ　64
ドゥミジゴ・スリーブ　**132**, 133
東洋趣味　**214**, 214-17, 214-21, **215-21**
　アメリカのファッション　217, **218**, 219, **219**
　イギリスのファッション　185, **185**, 199
　衣装デザイン　214, 215, **215**, 216
　イタリアのファッション　216, **216**, **220**, 221, **221**
　折り紙スカート　**524**, 525
　ターナー　217, **218**, 219, **219**
　耽美的衣装（エステティックドレス）　185, **185**
　バキャン　**215**, 215
　バクスト　**214**, 215, 215-16
　フォルチュニィ　216, **216**, **220**, 221, **221**
　フランスのファッション　199, 209, **215**, 215-17
　ベル・エポック　199, 209, 214, 214-17, **215-17**, 222
　ボワレ　216-17, **217**
　トーガ　18, 19
　トカプ　27, **28**, 29, **29**

567

トーク（帽子） 197
『特捜刑事マイアミ・バイス』 437, **437**
トップサイダー社のデッキシューズ 309
トップハット 138, 159, **266**
ドナテッラ・ヴェルサーチ 467, 471
ドニエル・ルナ 373
トピ 350-1, **352-3**, 353
トプカプ宮殿、コンスタンティノープル 58-9, 61
トミー・ナッター 365, 369
　ナッタースーツ **368-9**, 369
トミー・ヒルフィガー 309
トミー・ロバーツ 407
トム・サックス 531
トム・フォード 441, 474, 479
　カットアウトドレス **478-9**, 479
ドメニコ・ドルチェ 466, 467
　ドルチェ＆ガッバーナも参照
豊原周延、『東風美人競』 182, **182-3**
トラベーズラインのドレス 361, **512**, 513
『ドラム』誌 371-2, **372**
トリー・バーチ 540, 541, **541**
ドリス・ヴァン・ノッテン 520, **521**
ドリス・デイ 315, 326, 327, **327**
「ドーリーバード（かわいこちゃん）」 355, 359
トリルビー **192**, 193, 267, **384**, **385**
ドルチェ＆ガッバーナ 466, 467-8, **468**
　マドンナの衣装 468
ドルマンスリーブ 12, **304**, 305, **328**, 329
ドレープスーツ 271, **271**, **274-5**, 275
ドレッシングガウン 95, 97, **114-15**, 115
トレンチコート 267, 345, 467, 511
トロワ・カール 215-16
トロンプルイユのカフス **526**, 527, **527**
ドーン・メロ（グッチ） 441, 451, 453

【な行】
ナイキ 487, 529, 530
　「スウィフトランニング」テクノロジー 531
　NikeCraft（ナイキクラフト）（サックス） 531
　NikeiDスタジオ 545, **545**
　Nike+Hyperdunk（ナイキプラスハイパーダンク） 530, 530-1
ナイジェル・ウェイマス 357, 365, **365**
ナオミ・キャンベル 428, 466, 467, **470**, 471
ナオミ・シムズ 373
長手袋 50, **328**, **329**, 423
『嘆きの天使』（1930） **266**, 267
ナザレノ・フォンティコリ（ブリオーニ） 337
ナジュジュダ・ラマノワ 234-5
ナタリア・アダスキーナ 235
「7つの海に架ける新しい橋」（エルテ） **212-13**, 213
ナンシー・レーガン 443
『No.13』コレクション（アレキサンダー・マックイーン、1999） 461, 463
南米：
　先コロンブス期 26-9
　チュニック **26**, 27, **28**, 29, **29**
　トカプ 27, **28**, 29, **29**
二角帽子 112, **113**
ニコラス・コールリッジ 442, 456
『ファッションの陰謀』 442, 456
ニコラス・フォン・ハイデロフ **126**, 127, **127**
2012年オリンピック イギリス選手団ユニフォーム（マッカートニー） 529, **529**, 539
ニッカーボッカーズ 243, **243**
ニック・ロバートソン（ASOS） 544, 547
ニットウェア 205
　つなぎ 377
　ユニタードも参照
　デザインされたニットウェアも参照
ニットタイ **206**, 207, 364
水着 253, **253**, 262

ニナ・リッチ 541
日本：
　秋葉原スタイル 507
　江戸時代 74-7
　花魁のきもの **76-7**, 77
　被り物 183
　鎌倉時代 39, 41
　川久保玲 13, 403, **404**, 405, **405**
　ガングロ 506, 506-7
　きもの 11, 74, 75, **75**, 76, 77, 77, 181, **181**
　宮廷の装束 36, 37, **38**, 39, **39**, 40, **40**, **41**
　ケンゾー 402, 402-3
　現代のデザイン 402-5
　ゴシック・ロリータ 507
　コム デ ギャルソン 13, 403, **404**, 405, **405**
　渋谷系ファッション 506
　十二単衣 40, **40**, 41
　スイート・ロリータ 507, **508-9**, 509
　スーツ 180-1, **181**
　ストリート文化 506-9
　束髪 182, **182-3**
　袴 **37**, 41
　バッスル 181, 183
　パンク・ロリータ 507
　平安時代 36-41
　三宅一生 13, 403
　明治時代 180-3
　夜会巻き 182
　山本耀司 13, 403, **403**, 405
　洋装 180, 180-1, 182, **182-3**
　ロリータスタイル 507
「ニュイ・ド・ノエル」（マリック・シディベ） **370**
ニュールック（ディオール） 277, 287, 293, 298, 299, **302-3**, 303, 314, 327, 349
「バー」ドレスとジャケット 299, **299**
ニューロマンティック文化 430, 430-1, **431**
NUNO社 500, **501**
ネックロス 117, **118**, 119, **119**
ネタポルテ 544, **544**
ネパール：
　「靴柄」紋様 351
　ショール 350, 351, **351**
　ダカ織 350, 350-1, **352**, 353
　テルトル・ダカ 350-1, 353, **353**
　トピ **350**, **352**, 353, **353**
　東ネパールの織物 350-3
ノーフォークジャケット 156, **156**, 157
ノーマ・カマリ 425
ノーマン・ノレル 279, 281
ノーマン・ハートネル 282, **282**, 283, 301
ノーマン・パーキンソン 300, **346**, 373
ノーラン・ミラー 443

【は行】
パイジャマ 65, 66
パイナップル・ダンス・スタジオ **429**
ハイランドの衣服 102-5, **103**, **104**, 105
『パイレーツ』コレクション（ヴィヴィアン・ウエストウッド、1981） 419, 430
パイレーツブーツ **536**, 537
パーカ 364, 487, **532**, 533, **533**
袴 36, **37**, **41**
パキャン（メゾン） 175
『白昼夢』（ダンテ・ゲイブリエル・ロセッティ） **187**
バーグドーフ・グッドマン 276, 345, 398
「バケットトップ」ブーツ 79
バケットハット **446**, 446-7
バゲットバッグ（フェンディ） **472-3**, 473
パゴダスリーブ 147, **152**, 153, **153**
パコ・ラバンヌ 376, 477
ハコエットのドレス 377
『バコンゴの紳士たち The Gentlemen of Bacongo』（ダニエレ・タマーニ） 537

552, 553
バーサカラー 131, 147
バザール 354, 355, **356-7**, 365
バーシティセーター 309, 312, **312**, 313
パジャマ **246**, 257
　ビーチパジャマも参照
バスク 51, 131
バスクドレス 131, 240
バス・ストップ 354
バスマントリ 149, 174, 299, 387
パソー **168**, 169, **171**
パジンジィ 169, **171**
パタゴニア 487
『裸足の伯爵夫人』（1954） 338, **339**
バタフライスリーブ・ドレス **272-3**, 273
バッスル 130-1, 146, 148, **149**, 181, 182, **183**, 201
『バッファロー・ガールズ』コレクション（ヴィヴィアン・ウエストウッド、1982-83） 460
ハーディ・エイミス 283, 301, 305
　カンバーランド・ツイードのスーツ **304-5**, 305
ハッティ・カーネギー 276-7, 281
　カーネギースーツ 277, **280-1**, 281
馬蹄形の袖口 85
パトリシア・ニール 327
パトカー 67
バティスト 95, **95**
パトリツィア・フォン・ブランデンスタイン 407
パトリック・リッチフィールド 386
バートレット 50, **51**
バ・ド・ローブ **88**, 89
バーナード・ウォルドマン 271
パニエ（袖） 131, 133
パニエで広げたスカート 11, 95, **97**, 99, **99**, 101
バニヤン **114-15**, 115
『ハーパーズ バザー（1929-）』 211, 277, 289, 301, 317, 323, 372, 373
『ハーパーズ バザー』 175, 199, 211, **212-13**, 213
『ハーベスト刈り』 312, **313**
バーバラ・スタンウィック 279
バーバラ・フラニッキ（ビバ） 356, 359, 407
バーバリーとバーバリー・プローサム **534**, 534-5, 549
バーブル（ムガル帝国皇帝） 65, **65**
バーベット 45
ハミぐ・マイガ 371
パム・ホッグ 430
パラファナリア 357, **357**
バランタイン **327**
ハリウッドとファッション：
　エイドリアン **270**, 270-1, **272-3**, 273, 279
　シャネル 271
　スキャパレリ 271, **271**
　『弾丸ブラ』 321, **322-3**, 323
　トラヴィス・バントン 271
　ドレープスーツ 271, **271**, **274-5**, 275
　ハリウッドの魅力 12, 270-5
　ハリウッドの理想 320-5
　ビキニ 321, **324-5**, 325
　ホルターネック **320**, 321
　レティ・リントン・ドレス **272-3**, 273
　ファッションにおける映画の影響も参照
『ハリウッド・ドレープスーツ』 271, **271**, **274-5**, 275
『パリの恋人』（1957） 344, **344**
バリューム／バルラ 18, 19
ハリントンジャケット 312
パール 67, **71**
バルトック 43
『バルベス』コレクション（ジャン＝ポール・ゴルチエ、1984/85） **460**, 461
パルマ 363
バルマン（メゾン） 491, 511
バレエ・リュス 209, **214**, 215, 216, 387
ハーレム パンツ 216, **216**

371, 475, 541
ハロルド・アクトン 243
パワードレッシング **436-41**, 453
　カール・ラガーフェルド 437
グッチローファー 437, **440-1**, 441
　ジャン=ルイ・シェレル 436
　ジョルジオ・アルマーニ 437, **437**, **438-9**, 439
　脱構築スーツ（アルマーニ） **438-9**, 439
　ダナ・キャラン 437
　ヒューゴ・ボス 437, **437**
　ポール・スミス 437
　マノロ・ブラニク 437
ハンカチのような袖 197, **234**
ハング・オン・ユー 365
「ハングマンズ・ジャンパー」 417
パンクロック・ファッション 407, 416-19
　「アナーキーシャツ」 417, **418**, 419, **419**
　ヴィヴィアン・ウエストウッド **416**, 417, **417**
　「デストロイTシャツ」 417
　「ハングマンズ・ジャンパー」 417
　フェティッシュファッション（ヴィヴィアン・ウエストウッド） **416**, 417
　「ボンデージパンツ」 417, **417**
　「ボンデージパンツ」（ヴィヴィアン・ウエストウッド） 417
　『晩餐八時』（1933） 270, **270**
ハンス・ホルバイン（子）『モレット卿、シャルル・ド・ソリエの肖像』 **52-3**, 53
バンダニ（bandhani） 67
パンタロン 86, 87, 117, **118**, 119, **119**
パンツスーツ **266**, 267, 283, **283**, **356**, 357, 383
ハンティングコート 67, **68**, 69, **69**, 116
ハンティングコート 67, **68-9**, 69
バンデージドレス **425**, 425
ハンナ・マクギボン 535
バンバ 507
ピーターパンカラー **272**, 273, **273**, 310, 311, 377, 506
ピエール・カルダン 265, 301, 371, 373, 376, 377, 469
　スペースエイジ（コスモコール）コレクション 377, 381
　未来派のデザイン **376**, 377
ピエール・バルマン 300
　カクテルドレス 300, **300**
　メゾン・バルマンも参照
ピエール・ブリッソー 209
ピエール・ベルジェ 382
ピエール・ミニャール、『マリ・テレーズ王妃と王太子』 **88-9**
ピエール・ラロシュ 409
ピエールパオロ・ピッチョーリ 511, **513**
ビキニ 321, **324-5**, 325
ピーコート 399, 541
ビショップ・スリーブ 191
ヒズ・クローズ 364, **364**
ビーズコッド・ダブレット 50
ビーズつきカーディガン 327, **327**, **330-1**, 331
ピーター・イェンセン 519
ひだ飾り 108, **110**, 111
ピーター・ビアード 373
ピーター・ビロット 519, 527
ウォーターフォール・ドレス **526-7**, 527
ピーター・レリー：『ルイーズ・ド・ケルアルの肖像』 **92-3**, 93
ビーチパジャマ **256-7**, 257, 266
ヒッピーファッション： 12, 386-93, 407, 534, **536-7**, 537, 543
　インドの衣服 386-7, **388**, 389, **389**
　ウォンダリング・デイジー・ドレス（セリア・バートウェル、オジー・クラーク） **390-1**, 391
　オジー・クラーク 386, 387, **390-1**, 391
カフタン 386-7, **388-9**, 389
　サイケデリックプリント・カフタン（プッチ） **388-9**, 389
　ザンドラ・ローズ 387, **387**

セリア・バートウェル　386, 387, 390-1, 391
ビル・ギブ　387, 392-3, 393, 523
プッチ　387, 388-9, 389
メアリー・マクファデン　387, 387
ワールドドレス（ビル・ギブ）　392-3, 393
ヒップホップとストリートスタイル　431, 446-9, 451
「ウィッチーズ」コレクション（ヴィヴィアン・ウエストウッド）　447
ヴィヴィアン・ウエストウッド　447, 447
グラフィティ　447, 447, 449
グラフィティ・コレクション（スティーヴン・スプラウス）　448-9, 449
「けばけばしい」　447, 447
スウェットスーツ　446, 447
スティーヴン・スプラウス　447, 448-9, 449
スニーカー　446, 447
ドゥーキー・チェーン　446, 447, 447
ドゥ・ラグ　447
ハイ・トップ・フェード　447
バケットハット　446, 446-7
ビート・ボヘミアン　361
ビバ　354, 356, 357, 407
「ビバ・スタイル」の着合わせ　166
ピープル・ツリー　487
ヒマティオン　19
百貨店　149, 172, 204, 205, 217, 219, 223, 245, 276, 483
ヒューゴ・ボス　436, 437, 437
ヒュー・マセケラ　371
ビュスチエ　88, 89, 422, 423, 453, 456, 457, 470, 471, 471, 490, 503, 513
ビリー・ブレア　373
ビル・ギブ　387, 393, 523
　ワールドドレス　392-3, 393
ビルグリムパンプス（ロジェ・ヴィヴィエ）　345, 348-9, 349
ビルケンシュトック社　486
ヒルデ・スミス　431, 432
　「ビッグ・メッシュ」コレクション　432, 432, 433
ビル・ブラス　435, 442, 442
ビルボックスハット　345, 454, 455
ビルマ　168-71
　インジー　169
　飾り帯　171
　宮廷衣裳　170-1
　タメイン　169, 169
　パソー　168, 169, 171
　ミッド・ミッシー　169, 170-1, 171
　ルンタヤ・アチェイク　169, 169, 171
昼用の服：
　アメリカン・シャツウエストドレス　328-9, 329
　グレタ・プラットリー　326
　主婦のスタイル　326, 326, 327, 331
　「ジョー」・マットリ　327
　チャールズ・クリード　327
　ディグビー・モートン　327
　濃紺色のスーツ（トリジェール）　332-3, 333
　ビーズつきカーディガン（レジーナ）　327, 330-1, 331
　ポーリーン・トリジェール　327
「ヒロシマ・シック」　405
ピンキング　53, 108
ピンストライプスーツ（イヴ・サンローラン）　267, 382-3, 384-5, 385
ファージンゲール　51, 54-5, 55, 57
ファストスキン、ファストスキン3（スピード）　528, 529
ファッション画　11, 208-13
　イリブ　208, 208
　エリクソン　211
　エルテ　212-13
　ドライデン　210
　ベニート　211
　ルパップ　209
『ファッション小事典』（クリスチャン・ディオール）　327
ファッションにおける映画の影響　229, 270-1, 335, 339, 341, 341, 345, 348
ファッションにおけるプリント　518-27

アーデム　491, 497, 519
アニマルプリント　329, 372, 387, 401, 437, 468, 469, 469, 486, 549
ウォーターフォール・ドレス（ピーター・ピロット）　526-7, 527
ウォーホル・プリント・ドレス（ヴェルサーチ）　470-1, 471
オブアート・プリント・ミニ、ベッツィ・ジョンソン　362-3, 363
オロ、デュロ　548, 549, 550-1, 551
サイケデリックプリント・カフタン（プッチ）　388-9, 389
ジョナサン・サンダース　519
スクリーンプリント　363, 471, 471, 519, 520
トロンプルイユ・ドレス（メアリー・カトランズ）　524-5
ピーター・イェンセン　519
ピーター・ピロット　519, 526-7, 527
メアリー・カトランズ　519, 524, 524-5
『ファッションの陰謀』（ニコラス・コールリッジ）　442, 456
『ファッションは破壊できない』（セシル・ビートン）　284, 285, 285
『ファッションはほうれん草である』（エリザベス・ホーズ）　9, 249
『ファッション・フューチャーズ』ファッションショー　279
ファッション・ワルキューレ　420, 420-3, 421
　ロキシー・ミュージックのカバー（アントニー・プライス）　422-3, 423
『ファニー・ホルマン・ハントの肖像』（ウィリアム・ホルマン・ハント）　150-1, 151
「ファネル」ブーツ　79
フィシュー　94, 95, 100, 101
フィービー・フィロ（セリーヌ）　535, 535
フィビューラ　8, 19
フィリップ・マイケル・トーマス　436, 437
フィリップ・リム　541
　3.1フィリップ・リムも参照
フェアアイルセーター　309, 387
フェアトレードの織物と素材　487, 489
フェスティバルウェア　534, 535, 536-7, 537
フェティッシュファッション　416, 417, 421, 456, 461, 467
プエブロ（アメリカ先住民族）　22, 23, 25, 25
フェラ・クティ　370-1
FTM（フェランテ、トシッティ、モンティ）　383
フェリペ2世（スペイン王）　50, 50
フェルト　44, 50, 227, 415, 500, 501
　バゲットバッグ　472-3, 473
フェンディ　452, 466, 475
　ラガーフェルド　469, 469, 473, 473
　ロゴ　473
『フォー・ユア・プレジャー』（ロキシー・ミュージック、1973）　421, 422-3, 423
フォール＆タフィン　355, 356
コーデュロイ製パンツスーツ　356
フォンタナ姉妹（ゾエ、ミコル、ジョヴァンナ）　335, 338, 339
　「裸足の伯爵夫人」のイブニングドレス　338, 338-9
フォンタンジュ　86, 87, 91
武士階級の衣服　74, 75, 181
ブシュロン　339
藤原大：A-POC（三宅一生と共作）　502, 502-3
フセイン・チャラヤン　498, 499, 500, 504, 505, 507, 531
　アフターワーズ（2000）　499, 504-5, 505
プッチ（メゾン）　475
ブーツカットのズボン　384, 385, 385
ブーバ　371, 374, 375, 375
ブーフ　335, 551
ブーフ（パフボール）スカート　453
プーマ　529, 531
フマーユーン、ムガル帝国皇帝　64, 65
「冬」（ヴェンツェスラウス・ホラー）

79, 80, 80-1
ブライアン・ダフィ　358
ブライアン・ボルジャー　435
ブラウンズ　431
ブラジャー　460
　コルセットブラジャー　240
　「弾丸ブラ」　320, 321, 322-3, 323, 323, 461, 461
　「ノー・ブラ」ブラジャー　379
プラストロン（胸当て）　79
プラダ　15, 475, 481, 487
　「ヴェラ」バックパック　475
プラッド（チェック／格子縞）：
　ヴィクトリア朝　152-3, 153, 204
　スカート　309
　スコットランドのクランの衣服　102, 103, 104-5, 105, 131
　男性用スーツ　274, 275, 275
「フラッパー」　209, 225, 227, 239-40
フランカ・ソッツァーニ「ヴォーグ・イタリア」　549
フランコ・モスキーノ　451-2, 453, 458, 459
　スカートスーツ　458-9, 459
　チープ・アンド・シック（1988）　459
フランコ・ルバルテリ　371, 373
フランシス・マクローリン＝ギル　330
ブランズウィック・ジャケット　108
フランスのファッション：
　アンガジャント　99, 106, 107
　エマニュエル・カーン　383
　仮面　89
　近代ファッションの誕生　94-101
　グランタビ　87, 88-9, 89
　クレアトゥール・エ・アンデュストリエル　383
　コルセット　95, 98, 99, 99
　サンローラン　383
　ジャボ　86, 86
　ジャン＝シャルル・ド・カステルバジャック　383
　ジュストコール　86, 87
　ジュップ　88, 89
　ソニア・リキエル　383, 394
　ドレッシングガウン　95, 97
　ドロテ・ビス　383, 395
　バティスト　95
　パニエ　11, 95, 97, 99, 99, 101
　パンタルーン　86, 87
　ビュスチエ　88, 89
　フィシュー　94, 95, 101
　フォンタンジュ　86, 87
　フランスの宮廷衣装　9, 11, 86-9
　プレタポルテ　300, 301, 361, 382-3
　ヘッドドレス　86, 87
　マントー　86, 87, 87, 98, 99, 106
　ミシェル・ロジエ　383
　リヴ・ゴーシュ　383
　ローブ・ア・ラ・フランセーズ　97, 98-9, 99, 110, 111
　ローブ・ア・ラングレーズ　94, 95, 100-1, 101
　ローブ・ヴォラント　95, 96-7, 97
フランチェスカ・エマニュエル夫人　374, 375, 375
フランツ・クサーヴァー・ヴィンターハルター　172
『オーストリア皇妃』　176-7, 301
ブリーチクロス　23, 25, 27, 71
プリーツ入りドレス　346-7, 347
プリーツスカート　176, 177, 252, 310, 311, 346-7, 347, 375
プリングル・オブ・スコットランド　205, 259
プリンス・オブ・ウェールズ・チェック　274, 275
プリンセス・ライン（シャルル・ウォルト）　175, 178-9, 179
ブリコラージュ　499, 500
ブリジット・バルドー　321, 325, 325
ブリジット・ライリー　362, 527
フリスコ社　161, 162, 163
プリーツスカート　176, 177, 252, 310, 311, 346-7, 347, 375
ブリオー　184, 184
プリオーニ　335, 337
「コンチネンタル」スーツ　335, 336-7, 337
ブリコラージュ　499, 500
プリジット・バルドー　321, 325
プリジット・ライリー　362, 527
フリスコ社　161, 162, 163
プリーツスカート　176, 177, 252, 310, 311, 346-7, 347, 375
プリングル・オブ・スコットランド　205, 259
プリンス・オブ・ウェールズ・チェック　274, 275
プリンセス・ライン（シャルル・ウォルト）　175, 178-9, 179
ブルース・オールドフィールド　450
ブルーデニム　→デニム、ジーンズも参照
フルコ・ディ・ヴェルデゥーラ　223
ブルック・シールズ　426-7, 427

ブルックス ブラザーズ　255, 309, 313, 365
ブルックリン美術館、ニューヨーク　217, 219
「ブルマー」　192, 193, 193
ブルミエール・ヴィジョン／インディゴ見本市　521
フレイザー・テイラー（ザ・クロース）　435
ブレーズ　365
ブレーン・ノット　158, 159, 159
プレッピースタイル　308-13, 413, 483, 540
　アイビーリーグ・スタイル　308, 312, 312-13, 365, 413
　チノパンツ　308, 312, 313
　ブレザー　308, 309
　「ボビーソクサー」スタイル　309, 309, 310-11, 311, 314
　レターマンセーター　312, 312, 313
　「レップ」タイ　308, 309, 313
フレデリックス・オブ・ハリウッド　320-1
プレーヌ　43, 43
プレーリー・コレクション（ラルフ・ローレン）　413, 414-15, 415
プロエンザスクーラー　540, 541, 543
ブローグ靴　241, 242, 243, 267, 267, 294, 295
プロジェクト・アラバマ（現アラバマ・チャニン）　487
プロゾデュガ　235
フロッグ留め　108, 114, 115, 115
ブロムドレス　315, 316-17, 317
文宗、唐の皇帝　31, 34
『ヘアスタイルズ』（オジェイケレ）　373
平安時代、日本　36-41
ペイガン・コレクション（エルザ・スキャパレリ）　263
ペイズリー柄　522, 523, 523, 539
　ショール　150-1, 151
ペイズリー・ショール　150-1, 151
ベイネトン　140, 140
ベサン・ハーディソン　373
ペタルスカート　432, 433
ベッツィ・ジョンソン　357, 363
　オブアート・プリント・ミニ　362-3, 363
　ミラードレス　363
ベット　97
ベティ・ジャクソン　431, 435
ベニオワール　147
ベニーローファー　310, 311
ベビードールスカート　508-9, 509
ペプラム　152, 153, 250, 251, 272, 273, 421, 436, 496, 512-13, 515, 525-27, 549
ペプロス　19, 251
「部屋着」（デザビエ）　92-3, 93
ベリーエリス　479, 483
ベリースローブ　147
ベリュク・ア・クリニエール（たてがみのようなかつら）　91, 91
ベル・エポック　196, 196, 196-201
　アフタヌーンドレス　198, 199, 200, 201, 201
　コルセット　197, 197, 198, 201, 201
　ターバン風ヘッドドレス　197, 199, 216, 216-17, 217
　ドゥーセ　196, 196, 197, 198, 199, 201
　東洋趣味　199, 209, 214, 214-17, 215, 216, 217, 219
　トーク帽　197
　パキャン　196, 198, 200-1, 201, 215, 215
　フォルチュニィ　216, 216
　「ホブル」スカート　11, 198, 198
　ボワレ　11-12, 196, 198, 199, 201, 208, 208, 209, 213
　「メリー・ウィドウ」・ハット　197
　ルーシー・ダフ＝ゴードン　196, 198, 198, 199, 201, 215, 215
ベルナール・アルノー（LVMH）　474-5, 510
ベルナール・ブテ・ド・モンヴェル　209
ヘルムート・ニュートン　385
ヘルムート・ラング　475
ベルリーヌ　131

ベレー帽　263, **268**, 269, **269**, 373
ヘレン・ドライデン　210, **210**
ヘレン・マニング（ザ・クロース）　435
ヘレン・ローズ　314, 315
ペンシルスカート　304, 305, **496**, 497, 524, **524**, 525, **542**, 543, 549
ヘンリー・プール　156, 157
ヘンリー8世、イングランド王　**48**, 48-9
ヘンリー・ローゼンフェルド　329, **329**
ボーイ・ジョージ　430
「ポケットチーフ」　**268**, **269**
ボゴランフィニ　371
ホージャリー　258
　　ホーズも参照
ホーズ　43, 43, 47, 47, 49, 50, **104**, 105
ホースビット（ハミ形金具）　440, **440**, 441
ボーター帽　197, 240, **242**, 243
ボタンダウンシャツ　308, **309**, 364, 365
ボタンホールの挿し花／ブートニエール　**274**, **275**
ボッテガ・ヴェネタ　475
ポップアート　363, **363**, 449, 458, **459**, **459**
ボディマップ　431, 433
「ザ・キャット・イン・ア・ハット」コレクション（1984）　431, 432, **432-3**
ボートネック　131, **132**, 133
ボニー・カシン　278-9, **279**
ボノ（イードゥーン）　487, 549
「ボビーソクサー」　309, **309**, 310-11, 311, 314
ボブ　223, **226-7**, 227, 240, **241**
「ホブル」スカート　11-12, 198, **198**
ボマー　341, 407
ホリー・フルトン　**491**, 521, **521**
ポーリーン・トリジェール　279, 327, **333**
　濃紺色のスーツ　332-3, 333
ポール・イリブ　208, **208**, 209
ホルストン（ロイ・ホルストン・フロウィック）　13, **13**, 279, 345, 373, 398, 399, 407
　イブニングドレス　399, **399**
ポール・スミス　436, 437
　春夏コレクション（2010）　549, **553**
ホルターネック　20, **21**, 253, 270, **270**, 320, 321, 378, **378**, 399, 401, 407, **470**, 471, **516**, **517**
ポール・バルメロ　**448**
ポール・ポワレ　383
　東洋趣味　216-17, **217**
　ベル・エポックのデザイン　11-12, 196, 198, 199, 201, 208, **208**, 209, 213
　1930年代　246
「ポール・ポワレのローブ」　208, **208**
ホルマン・ハント「ファニー・ホルマン・ハントの肖像」　**150-1**
ボレロ　**142**, 143, **143**, 178, **179**, 224, 225, 307, **395**
ポロネーズ　255, 309, 412, 413, **413**
ボロネーズスカート　108, **109**, 148, 456
ボンウィット・テラー　217, **219**
本切羽の袖　**274**, **275**
ポンチョ　140, **141**, 144-5
ボニー・カシン　278, **279**
「ボンデージバンツ」　**417**, 417
ボンバーチャ　**138**
ボンパドゥール夫人　**106**, 107
ホンブルグ（帽子）　157, 158, **158-9**

【ま行】
マイケル・クラーク・カンパニー　433, **433**
マイケル・クラーク・カンパニーの衣装　433, **433**
マイケル・レイニー　365
マカロニ　**112-13**, 113
マキ・オー　548
馬褂　166, **167**
マーク・イーリー（イーリー キシモト）　519
マーク・ジェイコブス　449, **449**, 475, **482**, 483

グランジコレクション（1982）　**482**, 483
マークス＆スペンサー　487
マクファーソン・ニットウェア　395
マーク・ボラン　406, **406**
『枕草子』（清少納言）　36, 38-9
マシュー・ウィリアムソン　520
「マスティージ」　540
マダム・グレ　8, 247, 250, 251
　イブニングドレス　**250-1**, 251
マックス・アズリア（BCBG MAXAZRIA）　549
マッテオ・ドッソ　545
「マドモアゼル」　357
マドレーヌ・ヴィオネ　246, 246-7, **247**, 270, 271, **391**
マドンナ　461, **461**, 468, 541
マノロ・ブラニク　**437**
マフ　79, **80**, 80, **81**, 127, 131
マリア・グラツィア・キウリ　511, **513**
マリアッチ（民俗音楽バンド）　143, **143**
マリアノ・フォルチュニィ　216, **216**, 220, 221, 387
　絹のカフタン　**220-1**, 221
「デルフォス」ドレス　221, **221**
マリ＝アントワネット、フランス王妃　**95**, 111, 120
マリアンヌ・フェスラー　549
「マリィ」技術　**387**
マリー・クワント　355, 356-7, 359, 365
　コートとミニドレス　354, **355**
マリー・ヘルヴィン　421
マリウッチャ・マンデリ　395
マリオ・ソレンティ　**479**, 485
マリオン・フォール　355, 356
　フォールとタフィンも参照
マリ・スリーブ　131
マリック・シディベ（バマコの目）　371
「ニュイ・ド・ノエル」　**370**
マリ＝テレーズ、フランス王妃　**88**, 89, **89**, 109
「マリ＝テレーズ王妃と王太子」（ピエール・ミニャール）　**88-9**
マリリン・モンロー　320, 321, **323**, 335, 422, 467, **470**, 471, 477
マルコム・マクラーレン　416, 417, **419**
「アナーキーシャツ」　417, **418-19**, 419
マルコムX（マルコム・リトル）　295, 373
マルシャンド・ド・モード（モード商人）　87, 94, **94**
マリ＝ジャンヌ・ベルタン　**95**
マルセル・ロシャス　321
マルタ十字バングル（フルコ・ディ・ヴェルドゥーラ／シャネル）　**223**
マルタン・マルジェラ　498, 499, 501
マル　519, 520, **520**
マレーネ・ディートリッヒ　11, 266-7, **267**, **268-9**, 269, 271, 369, 385, 422
マレット　406, **408**
マーロン・ブランド　341, **342**, 343
マンコート　126, **127**, 199
マンチュア　91, 93, 106, 108, 121
マンティーリャ　140, 141
マンディリオン　50
マント　140, **141**
マントー　86, **87**, **98**, 99
マンドヴィル　50
マントル　131, 147
マントレット　131
マンパ　507
蟒袍（マンパオ）　84
マンボシェ（マン・ルソー・ボシェ）　286, 287, 331
　ウォリス・シンプソンのウェディングドレス　287, **288-9**, 289
コルセット　**286**, 287
マン・レイ　211
ミッド・ミッシー（軍人用宮廷衣装）　169, **170-1**, 171
ミウッチャ・プラダ　14, 475, 481
ミシェル・ロジェ　383
ミシェリーヌ・ベルナルディーニ　325
水着
　伸縮自在の水着（ジャンセン）　260, **260-1**

ニット製　**12**, 258, 260, **260**, 261, 261
1920年代　**12**, 252, 253, **253**
1930年代　258, 260, **260**, 261, **261**
1940年代　320, 321, **324**, 325, **325**
2000年代と2010年代　**528**, 529-30
ミスター・フォックス　383
ミスター・フリーダム　407
ミッソーニ　383, 395, **395**, 397
　ラッシェル編のドレスと帽子　**396-7**, 397
ミニスカート　348, **349**, 358, 359, **359**, 376
ミニドレス　**349**, 355, 362, 363, **363**, 371, 376
ミニマリズム　**13**, 344, 399, 403, 453, 474-81, 483
LVMH　474-5
カットアウトドレス（トム・フォード／グッチ）　**478-9**, 479
ジル・サンダー　475, **476-7**, 477
「大平原」（ジル・サンダー）　**476-7**, 477
トム・フォード（グッチ）　474, **478-9**, 479
プラダ　480, **481**, 481
ヘルムート・ラング　475
マーク・ジェイコブス　475
ルイ・ヴィトン　475
ミノディエール　443
三宅一生　13, 403, 431, 498, 499, **499**, 502, 503
A-POC（エイ・ポック）　502, **502-3**
ミュウミュウ（プラダ）　14, 481
ミュリエル・キング　282, **283**
ミラード・ドレクスラー（ギャップ）　413
未来派　210, **212**, 213, **213**, 233, 234, 397
未来派のファッション　376-81, 421
アンドレ・クレージュ　376-7, **380-1**, 381
Aラインドレス（アンドレ・クレージュ）　**380-1**, 381
エマニュエル・ウンガロ　377
スペースエイジ・コレクション（ピエール・カルダン）　376, 381
タバード　377
パイエットのドレス（パコ・ラバンヌ）　**377**
パコ・ラバンヌ　376, **377**
ピエール・カルダン　376, **376**, 377
ビニール製ブーツ　376, **377**
ムーン・ガール・コレクション（アンドレ・クレージュ）　**376**
モノキニ（ルディ・ガーンライヒ）　376, **378-9**, 379
キンキーブーツ　377
ルディ・ガーンライヒ　12, 377, **378**, 379, **379**
民主的なファッション　222-7
クローシュ帽　**227**, 227
シャネル　**222**, 222-3, **223**, 224-5, 225
シュミーズドレス　**224**, 225, **225**
バトゥ　223, **225**
リトル・ブラック・ドレス　**224-5**, 225, 227, 451
ルロン　223, **225**
ミンドン、ビルマ王　168, 171
ムガル朝のハンティングコート　**68-9**
麦わらのボーター帽　191, **194**, 195, **242**, 243
ムネタカバットのような胸　191, **191**, **197**, **200**, 201, **201**
紫式部　36-7, **37**, 38, **40**, 41
紫式部の肖像画　**40-1**
ムーン・ガール・コレクション（アンドレ・クレージュ）　376-7
メアリー・カトランズ　491, 519, 524, **525**
トロンプルイユ・ドレス　524, **524-5**
メアリー・フェルプス・ジェイコブ　460
メアリー・マクファデン　387, **387**
「マリィ」技術　387
メイ・ウエスト　270, **271**
明治時代、日本　**11**, 180-3
メイデンフォーム　**322-3**, 323
メゾン・バルマン　300

バルマンも参照
メゾン・ルシル　199
　ルーシー（レディ・ダフ＝ゴードン）も参照
メリー・ウィドウ・ハット　197, **197**
メリージェーン・シューズ　**238**, 239, 241, 243, 359, 507, 509
メルヴェイユーズ　123, 124, **124-5**
メルル・マン　258
毛沢東　231
モエ・ヘネシー　453
　LVMHも参照
モーターサイクルジャケット、バイカージャケット　342-3, 343, 451, 467
モーターサイクルジャケット　13, **342-3**, 343
　バイカー風ジャケットも参照
モーベイン　149
モス・マーブリー　**314**, 315, **315**
モダニズムのデザイン　210, 232, 238-9, 258, 365, 377, 398
モダン・マーチャンダイジング・ビューロー　271
モッズ　364
モニカ・ベルッチ　468
モーニングスーツ　**154**, 155, 156, 515
モノキニ（ルディ・ガーンライヒ）　377, **378-9**, 379
モリス・ディ・キャンプ・クロフォード　217, 219
『モレット卿、シャルル・ド・ソリエの肖像』（ハンス・ホルバイン（子））　**52-3**, 53
モンドリアンドレス（サンローラン）　348, 349, 357, **360-1**, 361

【や行】
夜会巻き　182
柳の張り骨　55, **89**, 97, **99**
山高帽　**552**, 553
山本寛斎　408-9, 409
　ジギー・スターダスト　**408-9**, 409
山本耀司　13, 403, **403**, 405, 501, 531
多目的スポーツウェア　**532-3**, 533
「ワイズ・フォー・ウィメン」（1977）　403
Y-3（ワイスリー）（／アディダス）　403, **532-3**, 533
「ワイズ・フォー・メン」（1981）　403
ヤマンバ　507
友禅　75, **75**
ユニオンジャックジャケット　**366-7**, 367
ユニセックスファッション　12, 33, 376, 379
ユニタード　**408-9**, 409
ユベール・ド・ジバンシィ　265, 279, 301, **344**, 344-7
ユルゲン・テラー　**479**, 485
楊貴妃、皇帝の側室　31, 35
雍正帝、清の皇帝　**82**
鎧　**83**, 83, **83**, 421, 463

【ら行】
ライクラ　321, 407, 410, 425, 428, **428-9**, 429
ライザ・ブルース　**484**, 485
『ライフ』　**190**, 279, 323, 357, 373, **373**
ライフスタイル商法　412-15, 443, 452-3
カルバン・クライン　413, **413**, 427
ギャップ　413
プレーリー・コレクション（ローレン）　413, **414-15**, 415
ラルフ・ローレン　13, 412-13, **414**, **415**
ラウラ・ビアジョッティ　395
ラウンジウェア　257, 266
ラウンジスーツ　155-6, 158, **158-9**, 240
『ラ・ガゼット・デュ・ボン・トン』　175, 209
『ラ・ギャルリ・デ・モード』　127, 208
ラケット形の袖　**96**, 97
ラザロ・ヘルナンデス　→プロエンザスクーラーを参照
ラステックス　258, 260, 321
『ラス・メニーナス（女官たち）』（ディエゴ・ベラスケス）　54, 55, **55**

570　索引

ラッシェル編　**396**, **397**, **496**, **497**, 502, 542, **503**
ラッティ社　**471**
ラップドレス　399, **400-1**, 401
ラテンアメリカの衣服　138-45
　ガウチョの衣服　**138**, 140, 145, **145**
　サヤ　140, **141**
　ショール　140, **141**, **143**
　セラベ　**143**
　ソンブレロ　140, **141**
　タバダ・リメニャ　140, **141**
　チナ・ポブラナ　139, **139**
　チャロ　**142**, **143**, **143**
　チュニック　**141**
　チリパ　**138**
　ネックスカーフ　**142**, **143**
　ベイネトン　140, **140**
　ベール　140, **141**
　ポンチョ　140, **141**, **144**, **145**
　ボンバーチャ　**138**
　マント　140, **141**
　モニョ　**142**, **143**
　ルアナ　**141**, **141**
ラナ・ターナー　320
ラバト　91
ラファエル前派　184, 186, 187, **187**
ラフ・シモンズ　511
ラフ（ひだ襟）　11, **50**, **50**, 51, **56-7**, **57**
ラミヌ・バディアン・クヤテ　**500**, **500**
『ラ・モード』　138, **139**
『ラ・モード』　138
ラルフ・ローレン　13, 309, 412-13, 414, 415, **442**
　『華麗なるギャツビー』衣装デザイン　**412**, 413, 415
　プレーリー・コレクション　413, **414-15**, 415
　ポロ・ラルフ・ローレン　412, 413, **413**, 415
ラングラー（ブルー・ベル・オーバーオール・カンパニー）　340, **341**
ランジェリー：
　ベル・エポック　199, **200**, 201, **201**
　1930年代　246
　1990年代　**484**, **485**, **485**
Run DMC　446, **447**, **447**
ランバージャックジャケット　**414**, **415**
ランパス織の絹　97
ランバン　282, 487, 511, 549
　ツーピーススーツ（オッセンドライバー）　**514-15**, 515
　『ランプシェード』チュニック　216, **217**
『乱暴者』（1953）　341, **342-3**, 343
リー（H.D.リー・カンパニー）　340, **340**
リーバイス（リーバイ・ストラウス&Co.）　340, 343, **343**
リーボック　**528**, **531**
リヴィア・ファース　487, **488**, 489
リヴ・ゴーシュ　357, 361, 382, **382**, 394
リサイクルされた布　283, 377, 487, **487**, 499
リサ・フォラウィヨ　→ジュエル・バイ・リサを参照
リタ・ヘイワース　**422**, 423
リチャード・アヴェドン　427
リチャード・アヌスキュウィッツ　362
リチャード・ギア　**438**, 439
　『ルネ、「ディオールのニュールック」』　**302**, 303, **303**
「立水文」ボーダー柄　**85**
リトル・ブラック・ドレス　**224-5**, 225, **451**
リーバイ・ストラウス　340, 343
リバティ　185, **185**, 189
　ベルベットのドレス　**188-9**, 189
リヤ・ケベビ　301
龍袍　82, 84, **84-5**
リュシアン・ルロン　223, **223**, 253, 300
リュボフィ・ポポワ　232, **233**, 233-4, 235
　テイラードスーツ　**234**
　『フラッパー』ドレス　**234**
リヨンの絹　174, **175**
リリー・ラングトリー　**174**, 175
リリパイプ　43, **43**

リンゴ・スター　**368**
リンダ・エヴァンジェリスタ　466, **467**
リンダ・ローダーミルク　487
ルアナ　141, **141**
ルイーズ・ド・ケルアル（ポーツマス公爵夫人）　**92-3**, 93
「ルイーズ・ド・ケルアルの肖像」（レリー）　**92-3**, 93
ルイーズ・ブルボン　263
ルイーズ・ブルックス　**226-7**, 227
ルイ・ヴィトン　13, 449, 452, 453, 475, 483
　LVMHも参照
　「スピーディ」バッグ　**449**
　ロゴ　475
ルイ（15世）ヒール　348
ルイヒール　**81**, 107, 108, 121, 241, **241**
ルイ・レアール　325
ルイ14世、フランス国王　86, **86**, 90, **90**
ルイ15世、フランス国王　97, **107**
「ルー・マスク」　80, **80**, **81**
ルカ・オッセンドライバー　511
　ツーピーススーツ（ランバン）　**514-15**, 515
ルサージュ　524
ルーシー・シーグル　489
ルーシー・ダフ=ゴードン　**196**, 198, 199, 201
　メゾン・ルシルも参照
『ル・ジュルナル・デ・ダーム・エ・ド・ラ・モード』　121
『ル・ジュルナル・デ・ドゥモワゼル』　**205**
ルーシー（レディ・ダフ=ゴードン）　196, 198, **198**, 199, 201
ルダンゴート　94, 95, **147**
ルディ・ガーンライヒ　12, 377, 379, **379**
「ノーブラ」ブラ　**379**
モノキニ　**376**, **378-9**, 379
ルネ　273, **302**, 303, 387, 393, 405, 411
ルネサンス期　11, **48**, 48-58
　宮廷服　**50**, 55, **56**, 57, **57**
　コッドピース　**49**, 49
　ダブレット　49, **50**, **52**, 53
　パートレット　**50**, **51**
　ファージンゲール　**51**, **54**, **55**, **57**
　ラフ（ひだ襟）　11, **50**, **51**, **56-7**, **57**
ルネ・ブエット=ヴィロメズ　211
ル・コルビュジエ　253, **255**
　エンブレム　**255**, **255**
　テニスシャツ　253, **254-5**, 255
ルパート・リセット・グリーン　365
「ル・ボン・ジャンル」　124, **124**, **125**
「ル・メルキュール・ギャラン」　86, **87**
ルレックス　407, **408-9**
ルンギー　66
ルンタヤ・アチェイク　169, **169**, 171
『令嬢殺人事件』（1932）　271, **272**, 273
レイ・スティーヴンソン　**418**
レイヤード（何層にも重なった袖）　**272**, **273**
レオタード　277, 406, 407, 410, **410**, **411**
　ユニタードも参照
レオン・バクスト　209, **214**
　ディオーネのドレス（バキャンと共作）　**215**
レギンス　377, **433**, 448, **449**, 468, **469**
レッグ・オブ・マトン・スリーブ　131, 185, **189**, **190**, 191, **192**, **193**, 194, **195**, 197
レ・クチュリエ・アソシエ　301
レ・ザンクロワイヤブル（ジョン・ガリアーノ, 1984）　431
レジーナのニットウェア　**330**, 331, **331**
　ビーズつきカーディガン　**330-1**, 331
レジャーウェア　243, **256-7**, 259, 469, 541
　ジーンズ、スポーツウェアも参照
レターマンセーター　309, 312, **312**, **313**
レッグウォーマー　**428**, **429**

レッドファーン・アンド・サンズ　204
「レップ」タイ　308, **309**, 313
『レディーズ・ホーム・ジャーナル』　264
レティキュール　**112**, 113, **121**, 130, **131**
レティセラ　50
レブロン「ファイヤー・アンド・アイス」　**327**, 327
レベッカ・アヨコ　373
レボソ　140
レムレム　549
ロアンヌ・ネスビット　**373**
ロエベ　475
ロキシー・ミュージック　421, **422**, 423
鹿鳴館（東京）　**180**, 181, 182
ロゴ　**255**, **255**, **260**, **261**, 412, 413, 452-3
ロココ時代　106-15
　クラバット　**112**, 113
　ジャボ　**112**, 113
　スリーピーススーツ　106, **112**, 113, **113**
　扇子　**108**, 109
　ドレッシングガウン　**114-15**, 115
　二角帽子　**112**, 113
　ヘッドドレス　109, **110-11**, 111
　マカロニ　**112-13**, 113
　ローブ・ア・ラ・ポロネーズ　108, **109**
ロシア構成主義のデザイン　232-7
　衣装デザイン　**232**, **235**, **236**, **237**, **237**
　スポーツウェア（ワルワーラ・ステパーノワ）　**235**, **235**
　『タレルキンの死』衣装デザイン（ワルワーラ・ステパーノワ）　**236-7**, 237
　チュニック　**234**, **236**, **237**, 237
　「槌と鎌」のモチーフ　**234**
　テイラードスーツ（リュボフィ・ポポワ）　**234**
　布地のデザイン　**233**, 233-4
　「フラッパー」ドレス（リュボフィ・ポポワ）　**234**
　リュボフィ・ポポワ　232, **233**, 233-4, **234**, 235
　ワルワーラ・ステパーノワ　232, **232**, 233, 234, **235**, **236-7**, 237
ロジェ・ヴィヴィエ　348, 349
　ピルグリムパンプス　345, 348, **348-9**
ロジャー・ダルトリー　**366**
ロシャス（メゾン）　263, 541
ロダルテ　491-493
　チュールドレス　**492-3**, 493
ロッソ・ヴァレンティノ（ヴァレンティノの赤）　**512-13**, 513
ロドリゴ・デ・ビリャンドランド、「イサベル・デ・ボルボン」　**56**, 57, **57**
ロバート・レッドフォード　**412**, 413
ローファー　309, 312, **313**, 440
　グッチ　437, **440-1**, 441
ローブ・ア・ラ・フランセーズ　97, **98-9**, 99, 116, 121, **121**
ローブ・ア・ラ・ポロネーズ　108, **109**
ローブ・ア・ラングレーズ　**94**, 95, **100-1**, 101, **127**
ローブ・ヴォラント　95, **96-7**, 97
ローブ・シュミーズ　**95**, 95
ローブ・ド・シャンブル　**114**
ローブ・ド・スティル　240, **244-5**, 245
ローブ・バタント　**97**
ロベルト・カヴァリ　466, **468-9**, **469**
ロベール・ピゲ　301
ローマの衣裳
　古代　**18**, 18-19
　チュニカ　18-19
　トーガ　18, **19**
　巻衣　**8**, **8**, **19**, **19**
ロマン派の時代　110-3
　髪型　131, **132**, **133**
　手袋　**133**
　帽子・髪飾り　**132**, **133**
　レティキュール　130, **131**
ロランスエアライン　549
ローランス・ショーヴァン・ビュト（ロランスエアライン）　549

ロリータファッション　508
　ゴシック・ロリータ　**507**
　スイート・ロリータ　507, **508-9**, 509
　パンク・ロリータ　507
ローレン・ハットン　**398**
ロンドン・ファッション・ウィーク　431

【わ行】
「ワイズ・フォー・ウィメン」（山本耀司）　403
「ワイズ・フォー・メン」（山本耀司）　403
Y-3（ワイスリー）（山本耀司／アディダス）　403, 499, 501, **528**, 531, **532-3**, 533
ワリ帝国、ペルー　25, 26, **26**, 27
ワルワーラ・ステパーノワ　232, **232**, 233, 234
　スポーツウェア　**235**, **235**
ワンストップの装い　398-401
　イブニングウェア（ホルストン）　**399**, **399**
　カルバン・クライン　13, 398, **398**, **407**
　セパレーツ　**398**, 398-9
　ダイアン・フォン・ファステンバーグ　**399**, **400-1**, 401
　ホルストン　13, **13**, 398, **399**, 399
　ラップドレス（ダイアン・フォン・ファステンバーグ）　399, **400-1**, 401

【数字見出し項目】
1920年代のファッション：
　衣装デザイン　**232**, 235, **236**, 237, **237**
　イニャツィオ・プルチノ　**241**
　エルザ・スキャパレリ　11, 223, **262-3**, **264**, **264-5**, 265
　オックスフォードバッグズ　**240**, **242**, 243, **243**
　オックスフォードブローグ　**241**, **242**, 243
　生地デザイン　**233**, 233-4
　クローシュ帽　**222**, **227**, 240, **241**
　シャネル　**222**, 222-3, **223**, **224-5**, 225
　ジャンヌ・ランバン　**244-5**, 245
　ジャン・パトゥ　12, **12**, 223, **223**, **252**, 252-3
　シュミーズドレス　**224-5**, 225, **238**, 239
　ステパーノワ　232, **232**, 233, 234, **235**, **236-7**, 237
　スポーツウェア（ステパーノワ）　**235**, **235**
　『タレルキンの死』衣装デザイン（ステパーノワ）　235, **236-7**, 237
　チュニック　**234**, **236**, 237
　テイラードスーツ（ポポワ）　**234**
　テニスウェア　**252**, 252-3, **254-5**, 255
　テニスシャツ（ラコステ）　253, **254-5**, 255
　「フラッパー」　**239-40**
　「フラッパー」ドレス（ポポワ）　**234**
　ブレザー　**240**, **242**, 243, **243**
　ボーター帽　**240**, **242**, 243
　ボブ　**240**, 241
　ポポワ　232, **233**, 233-4, **234**, 235
　水着　**12**, **253**, **253**
　リトル・ブラック・ドレス　**224-5**, 225, **451**
　ルネ・ラコステ　253, **254**, **254-5**, 255
　ルロン　223, **223** 253

ロシア構成主義のデザイン　232-7
ローブ・ド・スティル（ランバン）　**244-5**, 245

1930年代のファッション：
　イブニングドレス（マダム・グレ）　**250-1**, 251
　ヴィオネ　**246**, 246-7, **247**
　エイドリアン　**270**, 270-1, **272-3**, 273, **273**
　エリザベス・ホーズ　219, 247, **248-9**, 249

エルザ・スキャパレリ **262**, 271, **271**
オールインワンのビーチウェア 257, **257**
古代ギリシア風の衣服 247, **250**, 251, **251**
ゴルフウェア 259, **259**
裁断と構造の実験 246-51
シャネル 271
ジャンセン 258, 260, **260-1**, 261
シュルレアリスムとファッション 262-5
伸縮自在の水着 260, **260-1**
セーター・ドレス **258**, 259
ツインセット 259, **259**
デザインされたニットウェア 258-61
トラヴィス・バントン 271
ドレープスーツ 271, **271**, **274-5**, 275
バイアスカット 247, **248**, 249, **249**, 270, **270**, 271, **288**, 289
パジャマ 246
幅広のズボン **256**, 257, **257**
ハリウッドの魅力 11, **270-5**
ビーチパジャマ 253, **256-7**, 257
ブレーマー **259**
ホースシュー・ドレス（エリザベス・ホーズ）**248-9**, 249
ポール・ポワレ 246
マダム・グレ 8, 247, **250**, 251, **251**
水着 258, 260, **260**, 261, **261**
メルル・ノス **258**
レティ・リントン・ドレス（エイドリアン）270, 271, **272-3**, 273

1940年代のファッション
アイビーリーグ・スタイル **308**, 312, **312-13**, 365, 413
アイリーン・レンツ 279
アメリカの既製服 195, 276-81, 398
アメリカのファッション 277, **282**, 283, 293
イギリスのファッション **282**, 282, **282**
エイドリアン **278**, 279
エドワード・モリヌー **283**
カーネギースーツ（ハッティ・カーネギー）**280-1**, 281
カルバン・クライン 13, **398**
クレア・ポター 277, 282
クレア・マッカーデル 13, **276**, 277, 277-8, 282
コレット 279
ジェームズ・ガラノス 279
実用的な衣服 **282**, 283, **283**, **284-5**, 285
ジャンセン 279
ジョー・コープランド 277
スーツ（女性用）**283**, 283, **284-5**, 285
ズートスーツ 293, **294-5**, 295, 369
スラックス 283
サイレントルック **283**, **283**
セパレーツ 278, 279, **398**, 398, 399
第二次世界大戦 277, 282-5
ダナ・キャラン 13, 279
ターバン **283**
「弾丸ブラ」**321**, **322-3**, 323
チャールズ・ジェームズ **287**
ディオール 277, **287**, 293, **298**, 299, **299**, 300, **302**, **303**, **303**, 314
ディグビー・モートン **283**, **284-5**, 285
ニュールック **277**, 287, 293, **298**, **299**, **299**, **302**, **303**, **303**, 314, 327, 349
ノーマン・ノレル 279
ノーマン・ハートネル 282, **282**, 283
ハッティ・カーネギー 276-7, **280**, 281, **281**
ハーディ・エイミス 283
「バー」ドレスとジャケット 299, **299**
ビキニ **321**, **324-5**, 325
フランスのファッション 277, 279, 282
「ポップオーバー」ドレス（クレア・マッカーデル）**277**
ボニー・カシン 278-9, **279**

1950年代のファッション
「ボビーソクサー」スタイル 309, **309**, **310-11**, 311, 314
ボーリーン・トリジェール 279
ホルストン 13, 279
ミュリエル・キング 282, **283**

1950年代のファッション
アメリカの若々しさ 314-19
アメリカン・シャツウエストドレス **328-9**, 329
イヴ・サンローラン 301
イーディス・ヘッド 314, **314**, 315
イブニングドレス（バレンシアガ）**306-7**, 307
イブニングドレス（フォンタナ姉妹）**338-9**, 339
ヴィクター・スティーベル 301
「ウィンクルピッカー」シューズ 335
映画の衣装デザイン 314, **314**, 315, **315**
カプリパンツ **335**, **335**, 345
カンバーランド・ツイードのスーツ（エイミス）**304-5**, 305
完璧な主婦のスタイル 326, **326**, **327**, 331
既製服ファッション **335**, **335**
グッチ **334**
グレタ・プラットリー **326**
クロップトジャケット 345
ケリーバッグ（エルメス）315, 318, **318-19**
現代的な簡素さ 344-9
「コンチネンタル」スーツ（ブリオーニ）335, **336-7**, 337, 364
サルヴァトーレ・フェラガモ **334**, 335
ジバンシィ **344**, 344-5
ジャック・ファット 300-1, **301**
シュミーズドレス 344, 345
「ジョー」・マッティ 327
スイートハートライン **314**, 314-15, 317
スティレットヒール 335
戦後のイタリアンファッション 334-9
チャールズ・クリード 301, 327
ディオール **298**, 301
ディグビー・モートン 301, 327
デセー 300, 301
濃紺色のスーツ（ボーリーン・トリジェール）**332-3**, 333
ノーマン・ハートネル 301
ハーディ・エイミス 301, **304-5**, 305
バルマン **300**, **300**
バレンシアガ **299**, 299-300, **306-7**, 307
ビーズつきカーディガン 327, **330-31**
昼間の服 326-33
フォンタナ姉妹 335, 338, **338-9**, 339
ブッチ **334**, 335, **335**
プリーツ入りスカート **346**, 347, **347**
ブリオーニ 335, **336-7**, 337, 364
ブロムドレス 315, **316-17**, 317
ヘレン・ローズ 314, 315
ボーリーン・トリジェール 327, **332-3**, 333
ホルストン 345
モス・マーブリー 315, **315**
レジーナのニットウェア **330-1**, 331
ロベール・ピゲ 301

1960年代のファッション：
アイ・ワズ・ロード・キッチナーズ・ヴァレット 365, **366**, 367, **367**
アフリカ中心主義ファッション 372, 373, **383**
イヴ・サンローラン 348, 349, 357, **360-1**, 361, 372, **372**, 382, 382-3, **384-5**, 385
Aラインのドレス（アンドレ・クレージュ）**360-1**, 381
エプロンドレス 355
エマニュエル・ウンガロ 377, 388-9
エマニュエル・カーン 357
オジー・クラーク 357, **386**, 387, 391

オプアート・プリント・ミニドレス（ベッツィ・ジョンソン）**362-3**, 363
オレグ・カッシーニ 345
カスパドルス（ジョン・ベイツ）355, **358-9**, 359
カフタン 386-7, **388-9**, 389
「キッパー」タイ 364
グラニー・テイクス・ア・トリップ 354, 357, 365, **365**
クレージュ 376-7, **380-1**, 381
軍服 365, **365**, 367
小売革命 354-7
サイケデリックプリント・カフタン（ブッチ）**388-9**, 389
ザンドラ・ローズ 357
ジェイムズ・ウェッジ 357
ジャスト・ルッキング **354**
「ジャッキー」バッグ 345, **349**
シャネルスーツ 345
ジョン・ベイツ 355, **355**, **358-9**, 359
シルヴィア・エートン 357
「スペースエイジ」コレクション（ピエール・カルダン）377, 381
セシル・ジー・スーツ 364
セリア・バートウェル **386**, 387
タバード 377
チェルシーブーツ 364
トミー・ナッター 365, **368-9**, 369
パイエットのドレス（パコ・ラバンヌ）**377**
パーカ 364
パコ・ラバンヌ 376, **377**
バザール 353, 354, 355, 356-7, 365
ハング・オン・ユー **365**
ピエール・カルダン 376, **376**, 377
ビズ・クローズ 364, **364**
ヒッピーファッション 386-7
ヒップスター・ボトムス 325
ビバ **354**, 356, 357
ビルグリムパンプス（ロジェ・ヴィヴィエ）**345**, 348, **348-9**
ピルボックスハット 349
ピンストライプスーツ（イヴ・サンローラン）267, **382-3**, **384-5**, 385
フォール＆タフィン 356, **356**, 357
プッチ 387, **388-9**, 389
ブーレズ 365
ベッツィ・ジョンソン 357, **362-3**, 363
マリー・クワント 354, 355, **355**, 356-7
ミニスカート **358**, 359, **359**
ミニドレス 355, **362**, 363, **363**
未来派ファッション 376-81
ミラードレス **363**
ムーン・ガール・コレクション（アンドレ・クレージュ）376-7
メアリー・マクファデン 387, 387
メンズウェア革命 364-9
モッズファッション 364
モキニ（ルディ・ガーンライヒ）376, **378-9**, 379
モンドリアンドレス（イヴ・サンローラン）348, 349, 357, **360-1**, 361
リヴ・ゴーシュ 357, 382, **382**
ルディ・ガーンライヒ 13, 377, **378-9**, 379
ロジェ・ヴィヴィエ 344, 348, **348-9**, 349
1960年代のブティック文化 354-7, 361, 364, 365

1970年代のファッション：
厚底ブーツ **406**, 406-7
「アナーキー」シャツ 417, **418**, 419, **419**
イブニングウェア（ホルストン）399, **399**
ヴィヴィアン・ウエストウッド 416, **417**, 417
ウォルター・アルビーニ 383, **383**
ウェンディング・デイジー・ドレス（セリア・バートウェルとオジー・クラーク）**390-1**, 391
エマニュエル・カーン 383
オジー・クラーク 387, **390**, 391, **391**

カフタン 386-7, 389
カルバン・クライン 13, **398**, **398**, 407
グラムロックとディスコファッション 406-11
クリツィア **395**, **395**
クレアトゥール・エ・アンデュストリエル 383
ザンドラ・ローズ 357, 386, 387, **387**
サンローラン 383
ジギー・スターダスト（山本寛斎）**408-9**, 409
ジャン＝シャルル・ド・カステルバジャック 383
スパンデックス 407
セクシュアリティとファッション 420, 422-3
セパレーツ **398**, 398-9
セリア・バートウェル 387, **390**, 391, **391**
ソニア・リキエル 383, **394**, 394-5
デヴィッド・ボウイ 406, **408-9**, 409
デザインされたニットウェア 394-7
「デストロイTシャツ」 **417**
ドロテ・ビス 383, 395
「ハングマンズ・ジャンパー」 **417**
パンクロック・ファッション 407, 416-19
ヒッピーファッション 390-3
ビル・ギブ 387, **392**, 393, **393**
「ファッション・ワルキューレ」 420-3, **421**
フェティッシュファッション（ヴィヴィアン・ウエストウッド）416, 417
フォン・ファステンバーグ、ダイアン 399, **400-1**, 401
フランスの既製服 300, 301, 359, 382-3
「ボマー」ジャケット 407
ホルストン 13, **13**, **398**, 399, **399**, 407
「ボンデージパンツ」（ヴィヴィアン・ウエストウッド）417, **417**
マリウッチャ・マンデリ 395
マレット 406, **408**
ミッシェル・ロジェ 383
ミッソーニ 395, **396-7**, 397
メアリー・マクファデン 387, **387**
山本寛斎 406, **408-9**, 409
ユニタード **408-9**, 409
ライクラ 407, 410
ラウラ・ビアジョッティ 395
ラッセル編のドレスと帽子（ミッソーニ）**396-7**, 397
ラップドレス（ダイアン・フォン・ファステンバーグ）399, **400-1**, 401
リヴ・ゴーシュ 357, 382, 394
ルレックス 407, **408-9**, 409
レイヤードルック（重ね着）395
レオタード 406, 407, 410, **410**, **411**
ロキシー・ミュージックのカバー（アントニー・プライス）**422-3**, 423
ロベルト・カヴァリ 468-9
ワールドドレス（ビル・ギブ）**392-3**, 393
ワンストップの装い 398-401

1980年代のファッション：
アーノルド・スカージ 442, 443, **444-5**, 445
アウターウェア（外着）としてのアンダーウェア（下着）13, 460, **460**, 461
アズディン・アライア 424, **424**, 425, 549
アドルフォ 442, 443
イブニングドレス（アーノルド・スカージ）**444-5**, 445, **445**
「イングリッシュ・ローズ」コレクション（ベティ・ジャクソン）431
ヴィヴィアン・ウエストウッド 430, **447**, **447**, 461
ヴィクター・エーデルシュタイン 450
「ウィッチーズ」コレクション（ヴィヴィアン・ウエストウッド）**447**
エマニュエル・ウンガロ 350, 376-

8, 442, **450**, 450-1
エルヴェ・レジェ　425, **425**
オートクチュールの再生　450-9
オスカー・デ・ラ・レンタ　442, 443
カール・ラガーフェルド（／シャネル）
　437, 451, **451**, 452, **454**, 455, **455**,
　459
過激なデザイン　13, 430-5
カルバン・クライン　412, 413, **413**,
　424-7, **426-7**, 442
川久保玲　13, 403, **404**, 405, **405**
既製服ファッション　445, 451
キャサリン・ハムネット　431
キャサリン・ウォーカー　450
ギャップ　413
キャロリーナ・ヘレラ　443, **443**
グッチ　13, 453
グッチ・ローファー　437, **440-1**, 441
グラフィティ　447, **447**, 449
グラフィティ・コレクション（スティー
　ヴン・スプラウス）　**448-9**, 449
クリスチャン ディオール　452
クリスチャン・ラクロワ　452, 453,
　456-7, 457, 461
「けばけばしい」　447, **447**
ケンゾー　**402**, 402-3
コム デ ギャルソン　403, **404**, 405,
　405
「ザ・キャット・イン・ア・ハット…」
　コレクション（ボディマップ）
　431, 432, **432-3**
ザ・クロース　431, **434-5**, 435
ジーンズウェア（カルバン・クライン）
　425, **426-7**, 427
ジェームズ・ガラノス　442
ジェフリー・ビーン　442
シャネル（／ラガーフェルド）　437,
　451, **451**, 452, **454**, 455, **455**, 459
ジャン＝ポール・ゴルチエ　**460**, 461
ジャン=ルイ・シェレル　**436**
ジュディス・レイバー　443
ジョルジオ・アルマーニ　437, **437**,
　438, 439, **439**, 442
ジョン・ガリアーノ　430, **431**
スティーヴン・ジョーンズ　430
スティーヴン・リナード　430
スティーヴン・スプラウス　447,
　448, 449, **449**
スパンデックス　428, **428-9**
スローガンTシャツ　431, **431**
セカンドスキンの衣服　421, 424-9,
　467
セクシュアリティとファッション
　420, 420-1, **421**
脱構築スーツ（アルマーニ）　**438-9**,
　439
ダナ・キャラン　437
T字形チューブドレス　432, **432**
テキスタイルプリント（ザ・クロース）
　431, **434-5**, 435
デザイナーファッション　442-5
ドゥーキー・チェーン　447, **447**
ドゥ・ラグ　447
ニットの衣装（ボディマップ）　432,
　432-3
日本のデザイン　402-5
ニューロマンティック文化　430,
　430-1, 431
ノーマ・カマリ　425
ハイ・トップ・フェード　447
パイレーツ・コレクション（ヴィヴィア
　ン・ウエストウッド）　419, 430
バケットハット　**446**, 446
「バッファロー・ガールズ」コレクション
　（ヴィヴィアン・ウエストウッド）
　460
パム・ホッグ　430
パワードレッシング　436-41, 453
バンデージドレス　425, **425**
ヒップホップとストリートスタイル
　430, 431, 446-9, 451
ヒューゴ・ボス　437, **437**
ヒルデ・スミス　431, 432, **432**, 433
ビル・ブラス　442, **442**
「ファッション・ワルキューレ」　**420**,
　420-1, **421**
フェンディ　452
フランコ・モスキーノ　451-2, 453,
　458, 459
ブルース・オールドフィールド　450

プレーリー・コレクション（ラルフ・ロ
　ーレン）　413, **414-15**, 415
ベティ・ジャクソン　431
ポール・スミス　437
ボディマップ　431, 432, **432-3**, 433
マノロ・ブラニク　437
三宅一生　13, 403, 431
山本耀司　13, 403, **403**, 405
ライクラ　407, 410, 425, 428, 429,
　428-9
ライフスタイル商法　412-15, 442,
　443, 452-3
ラルフ・ローレン　13, 412-13, **414**,
　415, **415**, 442
ルイ・ヴィトン　452
レギンス　448, 449
レ・ザンクロワイヤブル・コレクション
　（ジョン・ガリアーノ）　431
1990年代のファッション：
アウターウェア（外着）としてのアンダ
　ーウェア（下着）　460-3
秋葉原スタイル　507
アナ・スイ　482, **483**
アレキサンダー・マックイーン　461,
　462, 463, **463**, 475, 499
「アンダー・エクスポージャー」ファッ
　ション　**484-5**, 485
アンチ・ファッション　482-5
アン・ドゥムルメステール　499
イタリアのデカダンスと過剰　466-73
ヴィヴィアン・ウエストウッド　**460**,
　461
ウォーホル・プリント・ドレス（ヴェル
　サーチ）　**470-1**, 471
A-POC（エイ・ポック）（イッセイミヤ
　ケ）　502, **502-3**
LVMH　474-5
円錐形ブラ　461, **461**
カットアウトドレス（トム・フォード／
　グッチ）　**478-9**, 479
カルバン・クライン　483
川久保玲　500-1, **501**
ガングロ　506, 506-7
グッチ（トム・フォード）　474, **478**,
　479, **479**
グランジファッション　482, 482-3
ゲリラ・コルセット　461, **462-3**,
　463
ゴシック・ロリータ　507
コム デ ギャルソン　499, 500, 501,
　501
コルセット　**460**, 461
コルセットドレス　**468**
渋谷スタイル　506
ジャンニ・ヴェルサーチ　466, 466-
　7, **467**, **470-1**, 471
ジャン=ポール・ゴルチエ　461, **461**
ジル・サンダー　474, 475, **476-7**,
　477
スイート・ロリータ　507, **508-9**,
　509
ズリー・ベット　500, **500**
「大平原」（ジル・サンダー）　**476-7**,
　477
脱構築ファッション　498-505
「ダンテ」コレクション（アレクサンダ
　ー・マックイーン）　461
トム・フォード（グッチ）　474, **478**,
　479, **479**
ドルチェ＆ガッバーナ　466, 467-8,
　468
「No.13」コレクション（アレキサンダ
　ー・マックイーン）　461, 463
日本のストリートカルチャー　506-9
NUNO社　500-1, **501**
バゲットバッグ（フェンディ）　**472-
　3**, 473
パンク・ロリータ　507
フェティッシュファッション　461,
　467
フェンディ　466, **472**, 473, **473**, 475
フセイン・チャラヤン　498, 499,
　504
プラダ　474, 475, **480**, 481, **481**
ヘルムート・ラング　475
「ポートレート」コレクション（ヴィヴ
　ィアン・ウエストウッド）　**460**,
　461
ボンデージ・コレクション（ヴェルサー

チ）　467
マーク・ジェイコブス　475, 482,
　482, 483
マルタン・マルジェラ　**498**, 499
ミニマリズム　474-81, 483
三宅一生　498, 499, **499**, 502, **502-3**
ラミヌ・バディアン・クヤテ　500,
　500
ルイ・ヴィトン　475
ロベルト・カヴァリ　466, 468-9
ロリータスタイル　507
2000年代のファッション：
アップサイクル・イブニングドレス（ゲ
　イリー・ハーヴェイ）　**488-9**, 489
アディダス　528, 529, 530, **530**,
　531, 533
「アフターワーズ」コレクション（フセ
　イン・チャラヤン）　499, **504-5**,
　505
アルベール・エルバス　**510**, 511
イーデュン　**486**, 487, 549
「イナーシア」コレクション（フセイ
　ン・チャラヤン／プーマ）　531
ヴァレンティノ　511, **512-13**, 513
エシカルなファッション　14, 486-9
エトロ　520, **522-3**, 523
キャサリン・ハムネット　487
グリーン・カーペット・チャレンジ
　487, 489
クリストフ・ドゥカルナン　511, **511**
クリストファー・レイバーン　486,
　487, **487**
ゲイリー・ハーヴェイ　14, 487,
　488-9, 489
現代のクチュール　510-17
シェリー・フォックス　500
手工芸のルネサンス　490-1
新聞のドレス（ゲイリー・ハーヴェイ）
　487, **489**
ステラ・マッカートニー　482, 487,
　487, 529
ステラ・マッカートニー（／アディダ
　ス）　529, **530**
スピード　528, 529
タクーン・パニクガル　487, 541
チュールドレス（ロダルテ）　487,
　492-3
ツーピーススーツ（オッセンドライバー
　／ランバン）　**514-15**, 515
パラシュートパーカ（クリストファー・
　レイバーン）　486, **487**
ファストスキン（スピード）　**528**,
　529
フェンディ（／ラガーフェルド）
　466, 467, 469, **469**
フセイン・チャラヤン　499, **504-5**,
　505, 531
ペイズリー柄のドレス（エトロ）
　522-3, 523
マークス＆スペンサー　487
マルタン・マルジェラ　498, 488
山本耀司　403, 531, **532-3**, 533
ラガーフェルド（／フェンディ）
　469, **469**
ルカ・オッセンドライバー　511,
　513, **514-15**
ロダルテ　491, **492-3**, 493
ロベルト・カヴァリ　466-469, **469**,
　491
Y-3（山本耀司／アディダス）　**532-
　3**, 533
2010年代のファッション：　528
アズディン・アライア　549
アディダス　530
アディゼロ（アディダス）　529, 530
アーデム　491, **496-7**, 497
アルベール・エルバス　510, 511
アレキサンダー・マックイーン　475,
　483, 499, 500, 511, 517, 519, 531
アレキサンダー・ワン　511, 529,
　531, 540-1
イーリー キシモト　**518**, 519
eコマースとファッション　544-7
イザベル・マラン　534, **536-7**, 537
ヴィクトリア・ベッカム　534, 535,
　535
ヴェラ・ウォン　531, **531**, 541
ウォーターフォール・ドレス（ピータ

ー・ピロット）　**526-7**, 527
ASOS　545, **546-7**, 547
オズワルド・ボーテング　548, 549,
　549
オリヴィエ・ルスタン　491, **491**
ギャヴィン・ラジャ　490, 549
クリストファー・ケイン　490, 491,
　494-5, 495
KLŪK CGDT　549
クレア・ワイト・ケラー　535
ケイスリー・ヘイフォード、ジョーとチ
　ャーリー　549
高級既製服ファッション　534-9
氷の女王のドレス（サラ・バートン／ア
　レキサンダー・マックイーン）　12,
　516-17, 517
サプール　548, **552-3**, 553
サラ・バートン　490, 491, 511, **516-
　17**, 517
刺繍入りスカートとニットセーター（ク
　リストファー・ケイン）　**494-5**,
　495
ジャケッド　529
ジュエル・バイ・リサ　548, 548-9
手工芸のルネサンス　490-1
ジョナサン・サンダース　519, **519**
ジョルジオ・アルマーニ　474, 531
スティアーン・ロウ　549
ステラ・マッカートニー　529, **529**,
　531, 535, **538-9**, 539
スピード　**528**, 529
タクーン・パニクガル　540, **540**,
　541
ティスケンス セオリー　540
デュロ・ドレス　**550-1**, 551
デュロ・オロウ　549, **550-1**, 551
トム・サックス　531
トリー・バーチ　540, 541, **541**
ドリス・ヴァン・ノッテン　520
トロンプルイユ・ドレス（メアリー・カ
　トランズ）　524, **524-5**
ナイキ　**529**, **530**, 530-1, 539, 545
NikeiDスタジオ　545, **545**
NikeCraft（ナイキクラフト）（サック
　ス）　531
Nike+Hyperdunk（ナイキプラス・ハイ
　パーダンク）（ナイキ）　**530**, 530-1
ネッタポルテ　544, 545
バーバリー　**534**, 534-5
ハンナ・マクギボン　535
控えめなアメリカンスタイル　540-3
ピーター・ピロット　519, 527
「ピーター・ピロット」ブランド
　526-7, 527
ヒッピーファッション　534, **536-7**
ファストスキン3（スピード）　**528**,
　529
フィービー・フィロ（／セリーヌ）
　534, 535, **535**
フィリップ・リム　540, 541, **541**
フェスティバルウェア（イザベル・マラ
　ン）　**536-7**, 537
プリントのドレス（ステラ・マッカート
　ニー）　**538-9**, 539
プロエンザスクーラ　542-3, **543**
ホリー・フルトン　491, **491**, 520,
　521, **521**
マキ・オー　548
マッテオ・ドッソ　545
マリアンヌ・フェスラー　549
メアリー・カトランズ　491, 519,
　524, **524-5**
ラフ・シモンズ　511
レムレム　549
2012年オリンピック イギリス選手団ユ
　ニフォーム（ステラ・マッカートニ
　ー）　529, **529**, 539

573

写真提供

本書に掲載した作品の複製を許可してくださった博物館、美術館、収集家、資料提供者、写真家に謝意を表する。作品の寸法は、不明の場合には表記していない。すべての著作権保持者を確認するため、あらゆる手を尽くしてきたが、万一、意図せぬ遺漏があれば、可及的速やかに必要な手続きを行わせていただく所存である。
（略語：上＝a、下＝b、左＝l、右＝r）

2 Pierre Vauthey/Sygma/Corbis **8** © The Trustees of the British Museum **9** Musée National du Moyen Age et des Thermes de Cluny, Paris/The Bridgeman Art Library **10-11** Getty Images **12** Condé Nast Archive/Corbis **13** Condé Nast Archive/Corbis **15** Fairchild Photo Service/Condé Nast/Corbis **16-17** Victoria and Albert Museum, London **18** De Agostini/Getty Images **19** Araldo de Luca/Corbis **20-21** De Agostini/Getty Images **22** Smith, Watson, *Kiva Mural Decorations at Awatovi and Kawaika-a: With a Survey of Other Wall Paintings in the Pueblo*. Papers of the Peabody Museum of Archaeology and Ethnology, Harvard University, Volume 37. Copyright 1952 by the President and Fellows of Harvard College. Reprinted courtesy of the Peabody Museum of Archaeology and Ethnology, Harvard University **23** Arizona State Museum, University of Arizona **24-25** Courtesy of the Penn Museum, image # 29-43-183 **25 br** Smith, Watson, *Kiva Mural Decorations at Awatovi and Kawaika-a: With a Survey of Other Wall Paintings in the Pueblo*. Papers of the Peabody Museum of Archaeology and Ethnology, Harvard University, Volume 37. Copyright 1952 by the President and Fellows of Harvard College. Reprinted courtesy of the Peabody Museum of Archaeology and Ethnology, Harvard University **26** © 2013. Image copyright The Metropolitan Museum of Art/Art Resource/Scala, Florence **27** © The Trustees of the British Museum **28-29** © Dumbarton Oaks, Pre-Columbian Collection, Washington, DC **30** Liaoning Province Museum, China **31** Court lady in ceremonial dress, late 7th century earthenware with traces of colour over a white slip, 36.8 cm. Art Gallery of New South Wales, Gift of Mr Sydney Cooper 1962, [Accn # EC27.1962] **32, 33** a UIG via Getty Images **33 b** Victoria and Albert Museum, London **34-35** Liaoning Province Museum, China **35 b** Indianapolis Museum of Art, USA/Gift of Mr and Mrs William R. Spurlock Fund and Gift of the/Alliance of the Indianapolis Museum of Art/The Bridgeman Art Library **36** Detroit Institute of Arts, USA/The Bridgeman Art Library **37** Private Collection Paris/Gianni Dagli Orti/The Art Archive **38** De Agostini Picture Library/akg-images **39** Tokugawa Reimeikai Foundation, Tokyo, Japan/The Bridgeman Art Library **40-41** The Art Archive/Alamy **41 br** Gamma-Keystone via Getty Images **42** The Gallery Collection/Corbis **43 a** Private Collection/The Bridgeman Art Library **43 b** Gianni Dagli Orti/Corbis **44** The J. Paul Getty Museum, Los Angeles, 91.MS.11.2.verso Coëtivy Master (Henri de Vulcop?), *Philosophy Presenting the Seven Liberal Arts to Boethius*, about 1460–1470. Tempera colours, gold leaf and gold paint on parchment, Leaf: 6 x 17 cm (2 3/8 x 6 11/16 in.) **45 a** De Agostini/Getty Images **45 b** Historical Picture Archive/Corbis **46-47** National Gallery, London/The Bridgeman Art Library **48** Popperfoto/Getty Images **49** Kunsthistorisches Museum, Vienna, Austria/The Bridgeman Art Library **50 a** Giovanni Battista Moroni/Getty Images **51** Corbis **52-53** Staatliche Kunstsammlungen Dresden/The Bridgeman Art Library **54-55** Prado, Madrid, Spain/Giraudon/The Bridgeman Art Library **55 br** Getty Images **56-57** Prado, Madrid, Spain/The Bridgeman Art Library **57 b** Victoria and Albert Museum, London **58** British Library Board. All Rights Reserved/The Bridgeman Art Libra **59** Victoria and Albert Museum, London **60** Topkapi Palace Museum, Istanbul, Turkey/Giraudon/The Bridgeman Art Library **61** Topkapi Saray Museum **62-63** © National Museums Scotland **64** Arthur M. Sackler Gallery, Smithsonian Institution, Washington, D.C.: Purchase - Smithsonian Unrestricted Trust Funds, Smithsonian Collections Acquisition Program, and Dr. Arthur M Sackler, S1986.400 **65, 66, 67 a** Victoria and Albert Museum, London **67 b** © 2013. Museum of Fine Arts, Boston. All rights reserved/Scala, Florence **70-71** Victoria and Albert Museum, London **72-73** © Wallace Collection, London/The Bridgeman Art Library **74** Erich Lessing/akg-images **75** Victoria and Albert Museum, London **76-77** Brooklyn Museum/Corbis **77 br** Victoria and Albert Museum, London **78** The Royal Collection © 2011 Her Majesty Queen Elizabeth II/The Bridgeman Art Library **79 a** His Grace The Duke of Norfolk, Arundel Castle/The Bridgeman Art Library **79 b** Private Collection/The Bridgeman Art Library **80-81** Private Collection/The Bridgeman Art Library **81 br** Thomas Fisher Rare Book Library/University of Toronto Wenceslaus Hollar Digital Collection **82** The Palace Museum, Beijing. Photograph by WangJin **83 a** The Palace Museum, Beijing. Photograph by SunZhiyuan **83 b** The Palace Museum, Beijing. Photograph by HuChui **84-85** The Palace Museum, Beijing. Photograph by FengHui **85 br** The Palace Museum, Beijing. Photograph by HuChui **86** Chateau de Versailles, France/Giraudon/The Bridgeman Art Library **87** © 2013. Image copyright The Metropolitan Museum of Art/Art Resource/Scala, Florence **88-89** Prado, Madrid, Spain/Giraudon/The Bridgeman Art Library **90** Ham House, Surrey/The Stapleton Collection/The Bridgeman Art Library **91** Royal Armouries, Leeds/The Bridgeman Art Library **92-93** The J. Paul Getty Museum, Los Angeles/Peter Lely, *Portrait of Louise de Keroualle, Duchess of Portsmouth*, c. 1671–1674, oil on canvas. Size: Unframed: 125.1 x 101.6 cm (49 1/4 x 40 in.) Framed [outer dim]: 160 x 124.8 x 5.7 cm (63 x 49 1/8 x 2 1/4 in.) **94 a** Wallace Collection, London/The Bridgeman Art Library **94 b** © 2013. Image copyright The Metropolitan Museum of Art/Art Resource/Scala, Florence **95** akg-images **96-97** Photo Les Arts décoratifs, Paris/Jean Tholance. All Rights Reserved **98-99** © 2013. Digital Image Museum Associates/LACMA/Art Resource NY/Scala, Florence **100-101** © 2013. Image copyright The Metropolitan Museum of Art/Art Resource/Scala, Florence **102** City of Edinburgh Museums and Art Galleries, Scotland/The Bridgeman Art Library **103** The Drambuie Collection, Edinburgh, Scotland/The Bridgeman Art Library **104-105** City of Edinburgh Museums and Art Galleries, Scotland/The Bridgeman Art Library **106** Alte Pinakothek, Munich, Germany/The Bridgeman Art Library **107** Victoria and Albert Museum, London/The Bridgeman Art Library **108** Czartoryski Museum, Cracow, Poland/The Bridgeman Art Library **109 a** Historical Picture Archive/Corbis **109 b** Musée Carnavalet, Paris, France/Giraudon/The Bridgeman Art Library **110-111** Getty Images **112-113** British Library Board. All Rights Reserved/The Bridgeman Art Library **114-115** The Royal Pavilion and Museums, Brighton & Hove **115 br** Edinburgh University Library, Scotland/With kind permission of the University of Edinburgh/The Bridgeman Art Library **116** Private Collection/Photo © Christie's Images/The Bridgeman Art Library **117** Victoria and Albert Museum, London **118-119** Collection of The Kyoto Costume Institute, photo by Masayuki Hayashi **119 br** Private Collection/The Bridgeman Art Library **120** The Gallery Collection/Corbis **121, 122-123** Victoria and Albert Museum, London **124-125** Roger-Viollet/Topfoto **125 br** Getty Images **126-127** Private Collection/The Bridgeman Art Library **127 br** Musée de la Mode et du Costume, Paris, France/Archives Charmet/The Bridgeman Art Library **128-129** Heritage Images/Corbis **130** Getty Images **131** Collection of The Kyoto Costume Institute, photo by Masayuki Hayashi **132-133** © 2013. Digital Image Museum Associates/LACMA/Art Resource NY/Scala, Florence **134** Basel Mission Archives/Basel Mission Holdings/QD-30_006_0012 **135 a** © The Trustees of the British Museum **135 b** III 23336, Photo: Peter Horner © Museum der Kulturen Basel. Switzerland **136-137** © The National Museum of Denmark, Ethnographical Collection **137 br** © The Trustees of the British Museum **138** Museo Nacional de Bellas Artes, Buenos Aires **139** Library of Congress, LC-DIG-ppmsca-13219 **140** Museo Histórico de Buenos Aires "Cornelio de Saavedra", Buenos Aires **141 a** The Library of Nineteenth-Century Photography **141 b** Royal Geographical Society, London/The Bridgeman Art Library **142-143** Bill Manns/The Art Archive **143 br** Underwood & Underwood/Corbis **144-145** Getty Images **145 br** © 2013. Image copyright The Metropolitan Museum of Art/Art Resource/Scala, Florence **146** Getty Images **147** Fashion Museum, Bath and North East Somerset Council/Gift of Miss Ingleby/The Bridgeman Art Library **148** Getty Images **149** Heritage Images/Corbis **150-151** Private Collection/Photo © The Maas Gallery, London/The Bridgeman Art Library **151 br** Victoria and Albert Museum, London **152-153** © 2013. Image copyright The Metropolitan Museum of Art/Art Resource/Scala, Florence **155** Victoria and Albert Museum, London **156** Mary Evans Picture Library/Alamy **157a** Interfoto/Alamy **157 b** Mary Evans Picture Library/Alamy **158-159** Time & Life Pictures/Getty Images **159 br** Mary Evans Picture Library **160** Basel Mission Archives/Basel Mission Holdings/QD-30.019.0005 **161, 162-163** © The Trustees of the British Museum **164 a** The Palace Museum, Beijing. Photograph by FengHui **164 b** The Palace Museum, Beijing. Photograph by LiFan **165** The Palace Museum, Beijing. Photograph by LiFan **166-167** The Palace Museum, Beijing. Photograph by LiFan **167 b** The Palace Museum, Beijing. Photograph by FengHui **168-169, 170-171** Victoria and Albert Museum, London **172** Chateau de Compiegne, Oise, France/Giraudon/The Bridgeman Art Library **173** © 2013. Image copyright The Metropolitan Museum of Art/Art Resource/Scala, Florence **174** Getty Images **175** Collection of The Kyoto Costume Institute, photo by Takashi Hatakeyama **176-177** Bundesmobiliensammlung, Vienna, Austria/The Bridgeman Art Library **178-179** © 2013. Image copyright The Metropolitan Museum of Art/Art Resource/Scala, Florence **180** © 2013. Photo Scala, Florence/BPK, Bildagentur für Kunst, Kultur und Geschichte, Berlin **181** Kjeld Duits Collection/MeijiShowa.com **182-183** Arthur M. Sackler Gallery, Smithsonian Institution, USA/Gift of Ambassador and Mrs. William Leonhart/The Bridgeman Art Library **183 br** Alinari via Getty Images **184** Laing Art Gallery, Newcastle-upon-Tyne/© Tyne & Wear Archives & Museums/The Bridgeman Art Library **185 a** Victoria and Albert Museum, London **185 b**

Freer Gallery of Art, Smithsonian Institution, USA/Gift of Charles Lang Freer/The Bridgeman Art Library **186-187** Victoria and Albert Museum, London/The Stapleton Collection/The Bridgeman Art Library **187 br** Victoria and Albert Museum, London/The Bridgeman Art Library **188-189** Victoria and Albert Museum, London **190 l** © 2013. Image copyright The Metropolitan Museum of Art/Art Resource/Scala, Florence **190 r**, **191**, **192-193** Getty Images **194-195** American Illustrators Gallery, NYC/www.asapworldwide.com/The Bridgeman Art Library **195 br** ZUMA Wire Service/Alamy **196** Musée des Beaux-Arts, Tourcoing, France/Giraudon/The Bridgeman Art Library **197 a** Bettmann/Corbis **197 b** Getty Images **198 l** Mary Evans Picture Library/Alamy **198 r** Victoria and Albert Museum, London **199**, **200-201** © 2013. Image copyright The Metropolitan Museum of Art/Art Resource/Scala, Florence **202-203** Condé Nast Archive/Corbis **204** Bettmann/Corbis **205** amanaimages/Corbis **206-207** © 2013. Image copyright The Metropolitan Museum of Art/Art Resource/Scala, Florence **208** Christel Gerstenberg/Corbis **209** Corbis **210** Advertising Archives **211 a** akg-images **211 b** Erickson/Vogue © Condé Nast **212-213** © Sevenarts Ltd/DACS 2013 **214** ullstein bild/akg-images **215 a** akg-images **215 b** De Agostini Picture Library/The Bridgeman Art Library **216 l** Roger-Viollet/Topfoto **216 r** © Sevenarts Ltd/DACS 2013 **217** Collection of The Kyoto Costume Institute, photo by Takashi Hatakeyama **218-219** © 2013. Image copyright The Metropolitan Museum of Art/Art Resource/Scala, Florence **219 b** Condé Nast Archive/Corbis **220-221** © 2013. Image copyright The Metropolitan Museum of Art/Art Resource/Scala, Florence **221 br**, **222** Getty Images **223 a** Verdura **223 b** Bibliotheque des Arts Decoratifs, Paris, France/Archives Charmet/The Bridgeman Art Library **224-225** Condé Nast Archive/Corbis **226-227** John Springer Collection/Corbis **227 br** Private Collection/Archives Charmet/The Bridgeman Art Library **228** Shanghai Museum of Sun Yat-sen's Former Residence **229** Victoria and Albert Museum, London **230-231** Shanghai Museum of Sun Yat-sen's Former Residence **231 br** Getty Images **232** Fine Art Images/Heritage-Images/Topfoto/© Rodchenko & Stepanova Archive, DACS, RAO, 2013 **233**, **234**, **235 a** © 2013. Photo Scala, Florence **235 b** Fine Art Images/Heritage-Images/Topfoto/© Rodchenko & Stepanova Archive, DACS, RAO, 2013 **236-237** MuseumStock/© Rodchenko & Stepanova Archive, DACS, RAO, 2013 **237 br** © Rodchenko & Stepanova Archive, DACS, RAO, 2013 **238** Getty Images **239** Stapleton Collection/Corbis **240** amanaimages/Corbis **241 a** Getty Images **241 b** Museum of London/The Bridgeman Art Library **242-243** Popperfoto/Getty Images **243 br** Getty Images **244-245** Indianapolis Museum of Art, Gift of Amy Curtiss Davidoff **246** Condé Nast Archive/Corbis **247** © 2013. Image copyright The Metropolitan Museum of Art/Art Resource/Scala, Florence **248-249**, **250-251** © 2013. Image copyright The Metropolitan Museum of Art/Art Resource/Scala, Florence **251 br** Gamma-Rapho via Getty Images **252** Corbis **253** Condé Nast Archive/Corbis **254-255** Getty Images **255 br** Lacoste L.12.12 polo shirt, courtesy Lacoste **256-257** William G Vanderson/Getty images **257 br** Private Collection/Archives Charmet/The Bridgeman Art Library **258** Condé Nast Archive/Corbis **259 a** Getty Images **259 b**, **260-261** Advertising Archives **262** Andre Durst © Vogue Paris **263** Courtesy Leslie Hindman Auctioneers **264-265** Philadelphia Museum of Art, Pennsylvania, PA, USA/Gift of Mme Elsa Schiaparelli, 1969/The Bridgeman Art Library **265 r** Philadelphia Museum of Art, Pennsylvania, PA, USA/Gift of Mr. and Mrs. Edward L. Jones, Jr., 1996/The Bridgeman Art Library **266** Getty Images **267** Bettmann/Corbis **268-269** SNAP/Rex Features **270** MGM/Harvey White /The Kobal Collection **271 a** Bettmann/Corbis **271 b** Getty Images **272-273** MGM/George Hurrell/ The Kobal Collection **274-275** Sunset Boulevard/Corbis **276** Condé Nast Archive/Corbis **277** © 2013. Image copyright. The Metropolitan Museum of Art/Art Resource/Scala, Florence **279** © 2013. Image copyright The Metropolitan Museum of Art/Art Resource/Scala, Florence **280-281** Condé Nast Archive/Corbis **282** Popperfoto/Getty Images **283 a** Getty Images **283 b** Time & Life Pictures/Getty Images **284-285** Cecil Beaton/Vogue © The Condé Nast Publications Ltd **286** Condé Nast Archive/Corbis **287** © 2013. Image copyright The Metropolitan Museum of Art/Art Resource/Scala, Florence **288-289** Popperfoto/Getty Images **290-291** © 2013. Image copyright The Metropolitan Museum of Art/Art Resource/Scala, Florence **292** Bettmann/Corbis **293** Carnegie Museum of Art, Pittsburgh; Heinz Family Fund. © 2004 Carnegie Museum of Art, Charles "Teenie" Harris Archive **294-295** Bettmann/Corbis **296-297** Condé Nast Archive/Corbis **298** Time & Life Pictures/Getty Images **299 a** Rex Features **299 b** Condé Nast Archive/Corbis **300 l** © Les Editions Jalou, L'Officiel, 1957 **300 r** © Norman Parkinson Ltd/Courtesy Norman Parkinson Archive **301** Getty Images **302-303** Renée, "The New Look of Dior," Place de la Concorde, Paris, August, 1947, photograph by Richard Avedon © The Richard Avedon Foundation **304-305** Hulton-Deutsch Collection/Corbis **306-307**, **308** Time & Life Pictures/Getty Images **309 a** Getty Images **309 b** ClassicStock/Topfoto **310-311** Superstock **312-313** Teruyoshi Hayashida, originally published in Japanese in 1965 by Hearst Fujingaho, Tokyo, Japan, and now in Japanese, English, Dutch and Korean **313 br** © The Museum at FIT **314** Paramount/The Kobal Collection **315** Sunset Boulevard/Corbis **316-317** ClassicStock.com/SuperStock **317 br** Retrofile/Getty Images **318-319** Courtesy Leslie Hindman Auctioneers **319 br** Time & Life Pictures/Getty Images **320** Photos 12/Alamy **321 a** Sunset Boulevard/Corbis **321 b** Getty Images **322-323** Advertising Archives **323 br** Time & Life Pictures/Getty Images **324-325** Mary Evans Picture Library/Alamy **325 br** Bettmann/Corbis **326** Condé Nast Archive/Corbis **327 a** Warner Bros/The Kobal Collection **327 b** Bettmann/Corbis **328-329** Condé Nast Archive/Corbis **329 br** Time & Life Pictures/Getty Images **330-331** Condé Nast Archive/Corbis **331 br** Bettmann/Corbis **323-333** Genevieve Naylor/Corbis **334** Fotolocchi Archive **335** David Lees/Corbis **336-337** Topfoto **338-339** Sunset Boulevard/Corbis **339 r** Getty Images **340** Everett Collection/Rex Features **341 a** Advertising Archives **341 b** MGM/The Kobal Collection **342-343** Bettmann/Corbis **343 br** Advertising Archives **345** Time & Life Pictures/Getty Images **346-347** © Norman Parkinson Ltd/courtesy Norman Parkinson Archive **348-349** Collection of The Kyoto Costume Institute, photo by Masayuki Hayashi **349l** Condé Nast Archive/Corbis **350-353** Pam Hemmings **354** Mirrorpix **355**, **256 l** Courtesy of the London College of Fashion and The Woolmark Company **356 r** Topfoto **357** Dalmas/Sipa/Rex Features **358-359** Brian Duffy/ Vogue © The Condé Nast Publications Ltd **360-361** Interfoto/Alamy **362-363** Condé Nast Archive/Corbis **363 br** Bettmann/Corbis **364** Time & Life Pictures/Getty Images **365 a** Rex Features **365 b**, **366-367** Colin Jones/Topfoto **367 br** Redferns/Getty Images **368-369** Advertising Archives **370** © Malick Sidibé, Courtesy André Magnin, Paris **371** Getty Images **372 l** James Barnor, Drum cover girl Erlin Ibreck, London, 1966. Courtesy Autograph ABP. © James Barnor/Autograph ABP **372 r** WWD/Condé Nast/Corbis **373** Time & Life Pictures/Getty Images **374-375** Photography by Mr Ajidagba, courtesy of Shade Fahm **376** Time & Life Pictures/Getty Images **377** Condé Nast Archive/Corbis **378-379** Interfoto/Mary Evans Picture Library **379 b** Bettmann/Corbis **380-381** Collection of The Kyoto Costume Institute, photo by Takashi Hatakeyama **382** Getty Images **383** AFP/Getty Images **383 b** Courtesy Archivio Alfa Castaldi **384-385** Getty Images **386** Photograph by Lichfield/Vogue © Condé Nast **387 a** Condé Nast Archive/Corbis **387 b** Ernestine Carter Collection, Fashion Museum, Bath and North East Somerset Council/The Bridgeman Art Library **388-389** Condé Nast Archive/Corbis **389 br** Ted Spiegel/Corbis **390-391** Victoria and Albert Museum, London **392-393** Clive Arrowsmith/Vogue © The Condé Nast Publications Ltd **394** Topfoto **395** Vittoriano Rastelli/Corbis **395 b** Condé Nast Archive/Corbis **396-397** Getty Images **398** Condé Nast Archive/Corbis **399** Getty Images **400-401** © 2013. Image copyright The Metropolitan Museum of Art/Art Resource/Scala, Florence **401 br** ADC/Rex Features **402** Bettmann/Corbis **403** Pierre Vauthey/Sygma/Corbis **404-405** Victoria and Albert Museum, London **406 l** © 2013 Bata Shoe Museum, Toronto, Canada **406 r** Dezo Hoffmann/Rex Features **407** Paramount/Holly Bower/The Kobal Collection **408-409** Ilpo Musto/Rex Features **410-411** © Estate of Guy Bourdin. Reproduced by permission of Art + Commerce **412** Steve Schapiro/Corbis **413 a** Advertising Archives **413 b** Condé Nast Archive/Corbis **414-415** Advertising Archives **416** David Dagley/Rex Features **417 a** Sheila Rock/Rex Features **417 b** Condé Nast Archive/Corbis **418-419** Ray Stevenson/Rex Features **420** Julio Donoso/Sygma/Corbis **421** Roger Viollet/Getty Images **422-423** Redferns/Getty Images **424** Sipa Press/Rex Features **425** Neville Marriner/Associated Newspapers/Rex Features **426-427** Advertising Archives **428-429** Bettmann/Corbis **429 br** Ros Drinkwater/Rex Features **430** Fabio Nosotti/Corbis **431 a** AP/Topfoto **431 b** PA Photos/Topfoto **432-433** Andy Lane **433 br** Brendan Beirne/Rex Features **434-435** The Cloth Summer Summit 1985 by Corbin O'Grady Studio **436** Getty Images **437 a** Condé Nast Archive/Corbis **437 b** Moviestore Collection/Rex Features **438-439** Paramount/Everett Collection/Rex Features **440-441** © 2013 Bata Shoe Museum, Toronto, Canada **442** Condé Nast Archive/Corbis **443 a** Spelling/ABC/The Kobal Collection **443 b** Christopher Little/Corbis **444-445** © 2013. Museum of Fine Arts, Boston. All rights reserved/Scala, Florence **446** Getty Images **447 a** © Museum of London **447 b** Getty Images **448-449** Photograph by Paul Palmero. Courtesy of The Stephen Sprouse Book by Roger and Mauricio Padilha **449 b** Courtesy Leslie Hindman Auctioneers **450** Pierre Vauthey/Sygma/Corbis **451** Getty Images **452** AFP/Getty Images **453 a** Advertising Archives **453 b** Neville Marriner/Associated Newspapers/Rex Features **456-457** Pierre Vauthey/Sygma/Corbis **458-459** Sipa Press/Rex Features **460 a** Catwalking **460 b** Sipa Press/Rex Features **461** AP/PA Photos **462-463** Sølve Sundsbø/Art + Commerce **464-465** Daria Werbowy photographed by Inez van Lamsweerde and Vinoodh Matadin for Isabel Marant SS10 **466** Sipa Press/Rex Features **467** Michel Arnaud/Corbis **468** Ellen von Unwerth/Art + Commerce **469 a** Wood/Rex Features **469 b** FirstView **470-471** Getty Images **472-473** Courtesy Leslie Hindman Auctioneers **473 ar**, **474** Advertising Archives **475** FirstView **476-477** Ellen von Unwerth/Art + Commerce **477 br** Art Institute of Chicago, Illinois, USA/Bridgeman Art Library **478-479** Ken Towner/Associated Newspapers/Rex Features **480-481** FirstView **482** Catwalking **483** Michel Arnaud/Corbis **484-485** Corinne Day/Vogue © The Condé Nast Publications Ltd. **485 br** Advertising Archives **486** WWD/Condé Nast/Corbis **487** Getty Images **488-489** FilmMagic/Getty Images **489 br** Andrew Gombert/epa/Corbis **490** AFP/Getty Images **491** Wireimage/Getty Images **492-493** Getty Images for IMG **494-495** Gamma-Rapho via Getty Images **496-497** Courtesy Erdem **498** Associated Newspapers/Rex Features **499** Gamma-Rapho via Getty Images **500** Thierry Orban/Sygma/Corbis **501 a** Victoria and Albert Museum, London **501 b** Ken Towner/Evening Standard/Rex Features **502-503** View Pictures/Rex Features **503 r** © 2013. Digital image, The Museum

of Modern Art, New York/Scala, Florence 504-505 Catwalking 506 Eriko Sugita/Reuters/Corbis 507 Adrian Britton/Alamy 508-509 Yuriko Nakao/Reuters/Corbis 510 WWD/Condé Nast/Corbis 511 Catwalking 512-513 Courtesy of Lorenzo Agius/Orchard Represents 513 br Getty Images 514-515 FirstView 516-517 Gamma-Rapho via Getty Images 518 a AFP/Getty Images 518 bl Courtesy Eley Kishimoto 519 Gamma-Rapho via Getty Images 520 AFP/Getty Images 521 a Catwalking 521 b WWD/Condé Nast/Corbis 522-523 FirstView 524-525 Morgan O'Donovan 525 ar Catwalking 526-527 FirstView 528 a Paul Miller/epa/Corbis 528 b Getty Images 529 adidas via Getty Images 530 a WireImage/Getty images 530 b Nike 531 Getty Images 532-533 Catwalking 534 Advertising Archives 535 a WWD/Condé Nast/Corbis 535 b Catwalking 536-537 Daria Werbowy photographed by Inez van Lamsweerde and Vinoodh Matadin for Isabel Marant SS10 538-539 Getty Images 540 WWD/Condé Nast/Corbis 541 a Rex Features 541 b Catwalking 542-543 Gamma-Rapho via Getty Images 544 Net-a-Porter 545 Nike 546-547 ASOS 548 WWD/Condé Nast/Corbis 549 Getty Images 550-551 Peter Farago 552-553 Daniele Tamagni 553 br FirstView

クインテッセンス社は、卓越したキャプションに関してリオ・アリとポール・ゴーマンに、索引に関してスー・ファーに謝意を表する。

FASHION　世界服装全史

2016年2月20日　初版発行

責任編集　　マーニー・フォッグ
日本語版監修　伊豆原月絵
発　行　者　　大橋信夫
発　行　所　　株式会社　東京堂出版
　　　　　　　〒101-0051　東京都千代田区神田神保町1-17
　　　　　　　電　話　(03) 3233-3741
　　　　　　　振　替　00130-7-270
　　　　　　　http://www.tokyodoshuppan.com/
翻　　　訳　　佐藤絵里
翻訳協力　　上原昌子、笹山裕子、桜井真砂美、株式会社トランネット
編集協力　　有限会社 オフィス マット
Ｄ　Ｔ　Ｐ　　熊澤秀昭

©Tsukie IZUHARA 2016, Printed in China
ISBN978-4-490-20933-4 C0070